이야기

한국
미술사

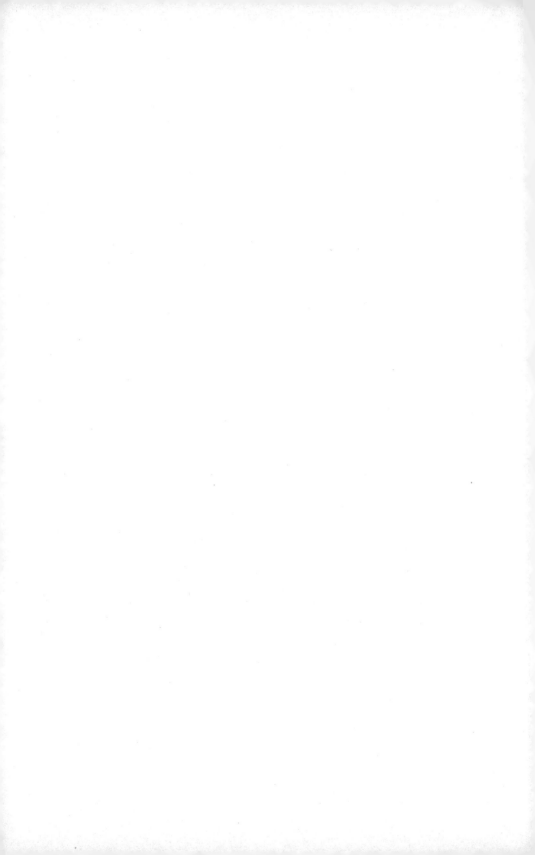

# 이야기

주 먹 도 끼 부 터
스 마 트 폰 까 지

이태호 지음

# 한국
# 미술사

마로니에북스

# 1

필자는 지난 40여 년 동안 한국미술사와 동락同樂해왔다. 1976년 서울여자상업고등학교 미술 교사로 처음 강단에 서면서 한국미술사 감상 수업을 마련했다. 1980년부터는 전남대학교 미술교육과와 미술학과 학생들을, 2003년부터는 명지대학교 미술사학과 학생들을 가르쳤다. 대학의 정규 강좌 외에도 공·사립박물관이나 미술관, 기업체 등의 인문학 프로그램에서 한국미술 강의를 해왔다.

이 책은 그동안 여기저기서 쏟아낸 한국미술사 강의를 망라했다고 볼 수 있다. 책의 전체 구성과 내용은 2012년 상반기에 EBS 교육방송에서 방영한 '이야기 한국미술사' 20강을 밑거름 삼아 재구성했다. 구석기 시대 주먹도끼부터 현대의 디지털아트까지, 중학생을 대상으로 한 강의 당 40여 분씩 20강을 편성해 진행했었다.

당시 방송국 사정이 좋지 못했을 뿐더러 무리하게 진행하는 바람에 여러 오류도 수정하지 못했다. 녹취를 풀어 놓고도 책 출간은 엄두도 못낸 채 7년이나 방치했다. 그러는 동안 '이야기 한국미술사' 20강이 여러 차례 재방송되었고, 시디CD로도 판매되었다. 어느새 중고등학생은 물론 미술사학과 대학생이나 대학원생, 우리 문화에 관심 많은 일반 시청자까지, 프로그램을 보고 한국미술을 공부했다는 이들이 많아졌다. EBS 홈페이지를 확인하니 지난 5년간 8천여 명이 96%의 만

족도를 표시했다. 유튜브Youtube에 3만여 명이 넘게 시청한 강좌도 있고, 총 누적 조회수가 30만명에 달한다. 이것이 책의 출간을 서둘러 결심하게 된 이유이다.

돌아보니 내 한국미술사 강의는 상당한 시대적 격랑과 더불어 살았던 듯하다. 국립중앙박물관 근무 시절인 1979년 부마항쟁에 이어 그해 10월 박정희 대통령이 시해되고, 민주주의의 열망이 분출되었다. 전두환 정권이 등장하면서 군부독재에 맞섰던 1980년 5월 광주민중항쟁이 처절한 좌절을 겪었다. 그해 나는 7월 1일 국립광주박물관 학예연구사로 발령받았고, 2학기부터 전남대학교에서 한국미술사 강의를 맡았다.

1982년에는 전남대학교 사범대학 미술교육과로 자리를 옮겼다. 강의실에는 미술 교사와 작가 지망생 그리고 다른 학과 수강생들로 넘쳐났다. 1980년대 반외세나 반미운동이 일어나면서 우리 것을 중시하는 '신토불이' 정신이 대두되었다. 이와 함께 민중미술운동이 확산되면서 한국미술사에 대한 수강생들의 열기가 고조되었다.

그렇게 20년간 전남대에서 강의하고, 2003년 명지대학교 인문대학 미술사학과로 옮겼다. 이전과 달리 미술사를 전공하려는 학생들을 위해 강의하려니 내용을 크게 보완해야 했다. 한국미술사 전반은 물론 근현대미술사 관련 강의계획서를 새로이 짰다. '이야기 한국미술사' 20강은 이렇게 꾸며졌다.

**2**

20강은 부제를 붙인 대로 구석기 시대 주먹도끼부터 지금 스마트폰 시대의 디지털아트까지이다. 시대 순서로 진행하면서 동시에 유형별로 분류했다. 선사 시대 생활미술, 삼국 시대 고분미술, 삼국 시대에서 고려, 조선의 도자공예와 불교미술, 조선 회화, 근현대미술 등 크게 여섯 장으로 구성해 보았다.

1~2강 선사 시대는 민족미술의 뿌리이자 원형을 갖추기 시작하던 때이다. 이를 기반으로 한 우리 미술은 외래문화를 민족 취향에 맞는 형식으로 만들기에 끊

임없이 고민해온 결과라 할 수 있다. 미술뿐만 아니라 문자·종교·철학·문학·음악·건축 등 모든 분야에서 '수용과 갈등, 그리고 재창조'를 반복하며 문화 형식을 정착시켜왔다.

3~4강 삼국 시대 지역 문화의 특징이 형성된 이후 통일 신라·고려·조선 시대까지, 미술사는 새로운 미술 유형이 수용되어 고졸기·성장기·정점기·퇴락기의 곡선을 따라 변모했다. 이는 5강 청자나 백자의 도자공예와, 6~7강 불교미술에서 잘 드러난다.

8~15강 유교 사회에 뿌리를 내린 수묵화 중심의 미술사 역시 조선적 형식 찾기가 분분했다. 이는 특히 시기별로나 문예의 유형별 변화에서 시대를 이끈 지성들, 개인과 개인 사이의 주장에 고스란히 드러난다. 남의 문화를 닮으며 패러디하는 일과 내 것 세우기가 늘 대립하며 상생했다. 이념적으로는 유교 사상과 문예를 본격 수용한 고려 후기부터 조선 시대까지 문인 사대부층의 시각과 의식에 두드러진다. 이러한 가운데 고려의 불교미술·공예, 조선의 분청자·달항아리·진경산수화·풍속화·초상화·민예 미술 등 고려나 조선미의 자각과 완성을 보았다.

16~20강 서양 문화와의 직접적인 만남과 교류는 복잡하다. 모화사상 벗기나 조선 사회의 모순 구조 깨기 등의 과제를 남긴 채, 자주성을 잃은 상태로 20세기를 맞이했다. 20세기 전반 일본 제국주의의 식민지로 전락한 일은 여러모로 보나 근대 문화 창출을 앞두고 민족의 뼈아픈 경험이었다.

18·19·20강의 한국미술사 후반부는 개인적으로 경험한 내용을 중심으로 채워져 있다. 가까이 혹은 먼발치서 살폈던 원로 중진이나 선후배 작가들이 포함되어 그때의 기억이 새롭다. 더욱이 스승이나 제자, 학교 선후배 등이 내용에 포함되어 혹여 그들에게 누를 끼치거나 객관성을 놓치지 않았냐는 지적을 받을 수도 있다는 염려가 든다.

이 강의에서 2018년 미술까지 언급했지만, 신세대 작가를 포함한 것은 아니다. 4차 혁명 내지 인공지능 AI 시대가 예고되지만, 나는 아직 변화에 둔감하다. 다채

로운 미디어 관련 신작들이 쏟아지는 걸 보면 엄청나게 변하는 것 같다. 이런 경향이 수긍되긴 하지만 그들과 어울리지 못했고, 공감하거나 확신할 수 없는 처지여서 여기에 포함하지 못했다. 내 활동 중심에 머문 한계를 인정할 수밖에 없을 듯하다.

### 3

한국미술사를 20강으로 다시 정리해 보니 미술사와 만난 내 40년 여정이었다. 전체가 내 인생 같다. 그동안 쓴 논저 목록만 해도 총 600여 꼭지에 달한다. 80여 건의 학술발표를 했고, 30여 건의 전시를 기획했다. 공저를 포함해 30여 권의 단행본을 냈으나, 대부분 절판된 상태이다. 그리고 600여 꼭지의 글 가운데 민중미술에 관련된 『우리 시대 우리 미술』(1991)이라는 미술평론집을 비롯해 현대 작가에 대한 글도 200여 편이 넘는 듯하다. 동서고금을 종횡무진縱橫無盡 살았다.

주먹도끼부터 지금의 미술까지 모든 작품 하나하나, 작품이 있는 공간을 찾아 실견한 것들이다. 전시실은 물론이려니와 유적지나 발굴 현장을 쏘다니며 직접 눈으로 확인하고 체험한 결과이다. 평생 한국미술사 강의의 슬라이드 화면은 모두 내가 직접 찍은, 내 눈으로 선택한 사진들만 사용했다.

20강의 녹음 풀기와 자료 정리는 최종 작업을 맡은 이수지 군을 포함해서 연구실 조교들의 수고를 빌려 이루어졌다. 5~6년간 이들의 녹취를 덮어두고 게으름을 피우다 대학 강의실을 떠났기에 출간을 포기했었다. 마로니에북스 이상만 사장님의 끈질긴 권고에도 미적대다가, 인연을 끊겠다는 마지막 성화에 밀려 세상에 내놓게 되었다. 정말 감사드린다. 여러 분야를 충분하게 다루지 못해 부족한 게 많지만, 얼추 구석기 시대부터 지금 미술까지 한 권으로 묶어 종합한 '한국미술사' 통사通史의 간행은 처음인 모양이다.

2019. 1. 효은서실曉垠書室에서

이태호李泰浩

**일러두기**

- 화첩 및 병풍은《 》, 미술 작품은〈 〉, 단행본은 『 』, 논문·시·단편 등은 「 」로 묶었습니다.
- 주요 인명은 한자와 호, 생몰년 등을 함께 표기했습니다.
- 작품 설명은 작가명, 작품명, 제작 연도, 재료, 크기, 소장처 순으로 표기했습니다.
- 작품 연도가 확실하게 밝혀지지 않은 경우에는 개략적인 추정 연도로 표기했습니다.
- 근현대 미술작품의 경우 소장처가 확실하게 밝혀지지 않은 경우에는 생략했습니다.
- 인명, 지명 등의 외래어 표기는 국립국어원에서 규정한 표기법에 따르는 것을 기본으로 했으나, 국내에서 널리 사용되는 인명, 지명은 관행을 따랐습니다.

# 제1강

# 구석기,
# 신석기 시대
# 한국미술의 발생

# 1. 구석기 시대 미술

미술은 인간의 창조 활동이자 인류가 살아온 흔적이다. 미술 작품은 사람들에게 감명을 주는 동시에 늘 역사가 되어 이야기를 제공한다. 구석기와 신석기 등 선사 시대 미술은 이 땅에서 살기 시작했던 사람들이 어떤 삶의 형식을 남겼는지, 그리고 어떻게 진보를 이루었는지를 알려준다.

한국미술사의 첫 작품은 구석기 시대 사람들이 사용하던 뗀석기이다. 자연석의 일부를 깨트려 만든 뗀석기는 찍고, 자르고, 다지고, 긁는 등 구석기인들의 만능 도구였다. 인류가 처음으로 쓰임새에 맞게 개조한 연장이기도 하다. 인간의 지혜와 창조적인 능력이 최초로 발현된, '무엇에 쓰기 위해 어떻게 만들겠다.'라는 생각의 탄생을 시사한다. 뗀석기를 사용하기까지 인류가 거의 400~500만 년 이상을 동물과 다름없는 상태로 살았다고 하니, 이는 구석기 시대 생활에 큰 변화를 가져온 하나의 분수령인 셈이다. 위대한 인류 문명은 그렇게 시작되었다.

### 뗀석기, 한국미술의 시작

국립중앙박물관 전시실에서 가장 먼저 만나게 되는 유물은 바로 주먹도끼이다. 주먹 모양과 닮아서 붙여진 이름이다. 그 쓰임새가 유용하고 아름다워 뗀석기의 대표작으로 꼽는다. 일반적으로 끝이 뾰족하며, 손아귀에 쥐고 쓰기 알맞은 뭉뚝

**도1.** 주먹도끼, 연천 전곡리 출토, 구석기 시대, 길이 23.6cm, 국립중앙박물관

한 형태와 크기를 가졌다. 손가락이 닿는 부분을 뚜렷하게 만들어 편하게 움켜쥐도록 제작했다. 2007년 경기도 연천 전곡리에서 발굴된 황갈색조의 주먹도끼는 서너 번의 타격으로 생긴 뗀 자국의 선과 골이 마치 현대 추상 조각 작품을 보는 듯하다.도1

　뗀석기가 발견된 연천 전곡리는 한국의 구석기 역사를 다시 쓰게 한 중요한 유적지다. 그동안 인도를 중심으로 서쪽의 유럽과 아프리카에만 존재했던 전기前期 구석기 시대(약 70만 년~10만 년 전) 유물·유적이 그 반대편인 한반도에서도 출토되어, 구석기 문화권 영역이 크게 확대되었다. 이곳에서 출토된 뗀석기들은 지금으로부터 10만여 년 전의 아슐리안Acheulean 문화에 속한다. 가장 대표적인 전기 구석기 시대 문화권으로, 주먹도끼와 찍개 문화를 일컫는다.

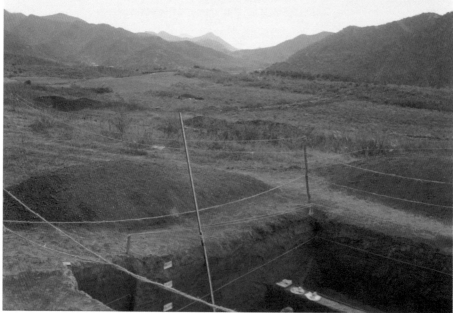

**도2.** 연천 전곡리 발굴 현장, 1979년 사진

1979년 여름, 국립중앙박물관 미술부에 근무하던 시절 전곡리 유적 발굴 현장에 방문한 적이 있었다.도2 어느새 40년이 훌쩍 지나 당시 사진들이 역사 기록이 되었다. 선사 시대 공원이 조성되고 거대한 박물관이 들어서면서 그때의 전곡리 산세 풍경은 이제 찾아보기 힘들다.

발굴 현장에서 출토된 뗀석기를 만져 보니 손안에 아주 쾌적하게 쥐어졌다.도3 끝이 뾰족한 찍개 기능을 가진 역삼각형의 뗀석기였다. 머리 부분의 움푹 들어간 자리에 엄지손가락이 맞춤처럼 딱 들어가는 순간 온몸에 전율이 짜릿하게 일었다. 그만큼 이용하기 좋은 형태로 가공되었다. 자연 상태의 돌멩이를 요모조모 떼어 내어 변형한 뗀석기의 제작 과정은 지금 우리가 생활 도구를 쓰임에 맞게 세련된 형태로 제작하는 디자인과 일맥상통한다. 주먹도끼를 비롯한 뗀석기는 인류 문화에서 공예예술과 디자인 영역이 탄생한 시작점인 셈이다.

전곡리 외에도 구석기 시대 유적지는 한반도 전역에 분포되어 있다. 구석기 시

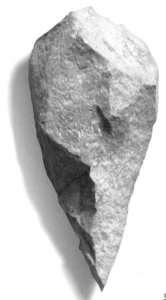

도3. 찍개, 연천 전곡리 출토, 구석기 시대

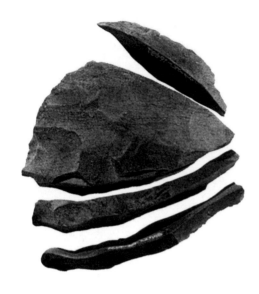

대 유물이 발굴된 지역은 신석기 시대 유물이 발견된 곳과 가까울 뿐만 아니라 현
재 우리가 사는 도시나 마을과도 상당히 근사한 위치이다. 이를 보면 구석기인은
우리의 선조이며 이들이 만든 뗀석기는 한국미술사의 첫 작품이라 할 만하다.

　단양 수양개 구석기 시대 동굴 유적에서는 석기를 제작하며 떨어져 나온 격지
剝片(돌 조각)와 핵석기核石器가 함께 출토되었다.도4 핵석기는 석기를 만들기 위한 기
초 재료가 되는 큰 돌덩어리다. 망치돌과의 마찰로 다듬어진 표면은 도구의 제작
과정을 실감나게 보여준다.

　구석기 시대 출토품 가운데 흑요석黑曜石이 눈길을 끈다. 투명한 유리질의 검은
색 흑요석 조각은 현대 의료 도구인 수술용 칼로 사용이 가능할 만큼 날 면이 아
주 예리하다. 주로 백두산 같은 화산 지대에서 형성되는 암질이다. 그런데 화산
이 없는 영서 지방과 남부 지방에서도 발견된다는 점이 흥미롭다. 강원도 홍천 하
화계리 출토 흑요석의 경우 원산지가 백두산으로 판명되어 당시 사람들이 상당한
거리를 이동했다는 사실을 말해준다.

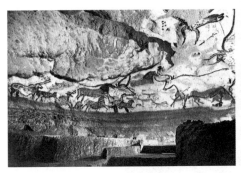

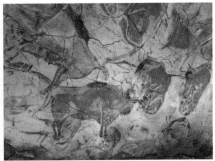

**도5.** 라스코 동굴벽화, 1만 5000~2만 년 전, 프랑스 남서부 도르도뉴주 라스코

**도6.** 알타미라 동굴벽화, 1만 4000년 전, 스페인 북부 칸다브리아

## 인류 최초의 회화, 구석기 동굴벽화

구석기 시대 사람들은 생활터전인 동굴에 깜짝 놀랄 만한 채색회화를 남겼다. 동굴벽화는 페인팅Painting의 시작으로, 한국에서는 아직 발견되지 않았다. 프랑스 라스코Lascau와 스페인 알타미라Altamira의 구석기 벽화가 대표적으로 알려져 있다.

라스코 동굴벽화는 1940년 9월, 4명의 청년들이 프랑스 도르도뉴Dordogne 지방의 한 동굴에서 발견했다.도5 라스코 동굴의 총 길이는 대략 250미터이다. 동굴에 들어가자마자 있는 황소의 방The Great Hall of the Bulls을 비롯해, 엑시알 갤러리The Painted Gallery, 네이브The Main Gallery, 앱스The Chamber of Engravings, 샤프트The shaft of Dead man 등으로 구역이 나뉜다.

지금으로부터 1만 5000~2만 년 전에 그렸음에도 방금 막 완성한 것처럼 빨강·검정·노랑 등의 색상이 선명하다. 오로크스·들소·말·순록을 비롯한 여러 가지 동물 그림들은 사실감이 넘친다. 깜깜한 동굴 속에서 어떻게 그렸을까 의문이 드는 한편, 표현력에 감탄하게 된다. 역시 예술가란 타고나는 모양이다.

알타미라 동굴벽화는 근방에 살았던 아마추어 고고학자 마르셀리노 산즈 데 사우투올라Marcelino Sanz de Sautuola, 1831~1888에 의해 처음 학계에 보고되었다.도6 길이 270미터의 동굴에 매머드·들소·사슴·멧돼지·말 등 대부분의 도상이 천장에 그

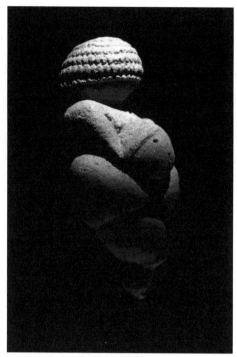

도7. 빌렌도르프의 비너스, 2~3만 년 전, 높이 11.1cm,
오스트리아 빈 자연사박물관(Wein Museum of Natural History)

려져 있다. 황토색·붉은색·검은색 세 가지 색채만으로 동물 이미지에 생명력을 불
어넣었다. 벽의 울퉁불퉁한 표면에 맞춰 묘사해 양감을 부여한 점도 인상적이다.

　이렇듯 인류의 첫 그림은 수렵 생활을 하던 구석기 시대 사람들의 먹거리였다.
구석기인들의 삶에서 가장 절실한 부분은 바로 벽화 속 동물들과의 관계였을 법
하다. 주먹도끼나 나뭇가지로 사냥감을 잡아 먹이를 구하지 않으면 되레 인간보
다 건장하고 힘이 센 동물들에게 치여 죽거나 굶어 죽어야 하는 판이었다. 생존과
관련된 절실함이 감동적인 이미지를 표출한 셈이다. 거장들의 명화도 인생에서
가장 절박한 순간에 탄생한 경우가 많다.

　'구석기 사람들은 동굴벽화를 어떻게, 왜 그렸을까.'에 대해 다양한 의견들이 나

오는 와중에 잡아먹은 동물들의 영혼을 위로하기 위해 그림을 그렸다는 영혼설이 제기되었다. 또는 사냥 방법을 교육하기 위한 그림이라는 가설도 있다.

알타미라나 라스코 동굴벽화는 구석기 시대 사람들의 디지털아트Digital Art라는 생각이 든다. 'Digital Art'의 'Digit'는 '손' 또는 '손가락'을 의미한다. 그런 측면에서 인류가 손으로 만들고 그린 동굴벽화는 현대의 디지털아트와 일맥상통한다. 지금의 디지털 문명이 오래전부터 이렇게 예고되어 있었다. 인류가 그린 첫 그림인 동굴벽화가 앞으로 한반도에서도 나타나기를 기대해본다.

### 원시 신앙의 발생, 소형 조각상

동굴벽화를 그렸던 구석기 시대 사람들은 조각도 빚었다. 그 대표적인 작품이 2~3만 년 전의 '빌렌도르프의 비너스Venus of Willendorf'이다.도7 현대인이 흔히 생각하는 비너스의 모습은 아니지만 구석기 시대 사람들에게는 아름다운 여인이지 않았을까 추측하고 붙인 이름이다. 오스트리아 빈 자연사박물관에 소장된 이 조각은 약 11센티미터 정도로 작다. 출산에 중요한 신체 부위인 가슴과 엉덩이를 강조했다는 점을 근거로 대개 다산과 풍요를 염원하며 만든 모신상母神像이라고 해석한다. 얼굴의 눈·코·입을 표현하지 않아서 더욱 신상처럼 느껴진다.

# 2. 신석기 시대 미술

우리나라 신석기 시대 유적지인 울산 신암리에서도 여성 토우상이 발굴되었다. 약 5000년 전에 제작된 '흙으로 빚은 여인상'(국립중앙박물관 소장)은 빌렌도르프의 비너스와 마찬가지로 여신의 모습을 상상하게 한다.도8 이처럼 사람 혹은 동물 형상을 한 토우(흙 인형)들은 신석기 시대 사람들의 새로운 원시 신앙의 발생으로 이야기된다. 그 예로 강원도 양양 오산리에서 출토된 흙으로 빚은 얼굴과 경남 통영 욕지도의 흙으로 빚은 멧돼지가 있다.도9, 도10

## 인류 문명의 새로운 변화, 토기의 탄생

지금으로부터 1만 년 전쯤 빙하기가 끝난 뒤, 인류는 동굴에서 벗어나 강변이나 해변 지역 등 물가로 이동한다. 어업을 시작한 신석기 사람들은 물고기를 비롯해 조개를 잡아먹고 살았다. 이를 증언이라도 하듯이 부산 동삼동 패총 유적에서 조개가 무더기로 출토되었다. 그중 홍합과 전복은 깊숙한 바닷속에서 채취되는 것들이다. 제주도 해녀들 같은 삶의 형태가 이미 신석기 시대에 등장한 듯하다. 이와 함께 출토된 작은 토기 파편에는 그물망무늬가 찍혀 있다.도11 신석기 시대 사람들이 그물을 이용해 물고기를 잡았다는 사실을 말해준다. 구석기 시대 사람들이 사냥과 채집으로 삶을 지속했다면, 신석기 시대에는 어로 문화가 추가된 것이다.

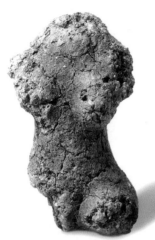

도8. 흙으로 빚은 여인상, 울산 신암리 출토,
신석기 시대, 길이 3.6cm, 국립중앙박물관

도9. 흙으로 빚은 얼굴, 양양 오산리 출토,
신석기 시대, 길이 5.1cm,
오산리선사유적박물관

도10. 흙으로 빚은 멧돼지, 통영 욕지도 출토,
신석기 시대, 길이 4.2cm, 국립중앙박물관

**도11.** 그물무늬토기, 부산 영도구 동삼동 패총 출토, 신석기 시대, 현재 길이(최대) 9.7cm, 국립중앙박물관

　양양 지경리에서는 작고 납작한 토기들과 함께 맷돌이 출토되었다. 맷돌은 채집한 도토리나 초보적인 농경의 쌀 껍질 등을 벗기는 데 이용한 도구이다. 또 다른 신석기 시대 유적지 암사동에서는 시루 모양과 비슷한 토기 파편들도 나왔다. 가느다란 나무 끝으로 점을 찍어서 의도된 곡선형 무늬를 만들었다. 이들 유물은 신석기 시대 사람들이 물고기를 잡아먹으면서 농경 생활의 기초를 마련했음을 말해준다.

　삶의 터전을 옮긴 신석기 시대 사람들이 수렵·어로·채집을 기반으로 농경 생활을 시작하는 과정에서 빗살무늬토기가 탄생한다. 빗살무늬토기는 이전 인류의 생활에 없던, 완전히 새로 창조한 형태이다. 신석기인의 생활에 큰 변화가 있었음을 암시하는 동시에 쓰임새 예술인 공예의 발달을 예고한다.

　신석기 시대 사람들이 토기를 창조한 일은 인류 최초의 혁명적인 변화이다. 새로운 형태의 그릇을 만들고 무늬를 넣는 등 기존과 다른 방식을 보여주고 있기 때문이다. 현대사가들 중 현대 도자기의 제작을 신석기 시대의 토기 제작에 빗대어 "새로운 신석기 시대가 도래했다."라고 표현하는 사람들도 있다. 더 나아가 지금

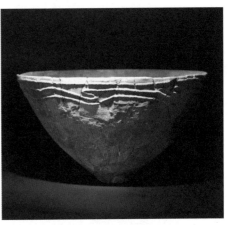

도12. 토기 파편, 제주 고산리 출토, 신석기 시대　　　도13. 융기문토기, 제주 고산리 출토, 신석기 시대, 높이 5.8cm,
　　　　　　　　　　　　　　　　　　　　　　　　　　　　　　국립제주박물관

을 '뉴 세라믹New Ceramic 시대'라고 설명하기도 한다. 토기의 사용은 그만큼 인류
역사에 있어 커다란 변화를 의미한다.

　현재까지 발굴된 여러 토기들을 통해 구석기에서 신석기로의 이행을 어떻게 연
결 지을 것인가는 고고학적인 과제로 남아 있다. 구석기 시대 사람들이 한반도에
살면서 토기를 발명했는지, 아니면 멀리서부터 한반도로 이동해온 사람들이 토기
문화를 전해주었는지에 대한 의문들은 아직 명확히 밝혀지지 않았다. 그런 와중
에 구석기와 신석기를 이을 수 있는 유적이 제주 고산리에서 발견되었다.

　뗀석기 화살촉이 발견된 제주 고산리 지층은 구석기 말기에 형성되었다고 짐
작한다. 이곳에서 출토된 무늬 없는 토기들은 어떠한 형태인지 명확하게 규명되
지 않았지만 학계에서는 기원전 8000년경에 만든 최초의 토기로 본다.도12, 도13 성
분 분석 결과 제작 당시 풀 같은 유기물을 섞은 흔적이 발견되었다. 우리나라에서
는 처음 발견된 제작 기법이다. 또한 고산리 유적 출토 유물은 일본 조몬繩文 시대
초창기(기원전 1만 3000년~기원전 8000년)와 시베리아 및 연해주 일대 고토기古土器 출현
시기(기원전 1만 3000년~기원전 1만 년)의 유물과 비슷하다. 이에 조성 시기를 기원전 1만

년 정도까지 올려보기도 한다.

내륙에서는 제주 고산리 유적처럼 구석기에서 신석기로 이행되는 뚜렷한 사례가 아직 발견되지 않았다. 대신 고산리 유적지보다는 늦으면서 신석기보다는 빠른 덧무늬토기류가 한반도 남쪽과 동해안에서 출토되었다. 그중 양양 오산리 유적지의 유물들이 오래된 것으로 본다. 20~25센티미터 사이의 납작하고 작은 토기들이 대부분이다. 그릇에 진흙을 가로로 덧붙인 덧무늬토기와 그릇을 빚은 후 구연 부분에 누른무늬 띠를 만든 누른무늬토기가 있다.

## 장식 디자인 감각의 출발, 빗살무늬토기

빗살무늬토기의 전형들은 대개 40~50센티미터의 크기를 가진다. 일반적으로 아래로 갈수록 점차 좁아지는 포탄 형태이다. 인류가 이처럼 아름다운 형상을 창조했다는 점은 큰 자랑거리이다. 표면은 예리한 도구를 사용해 장식 문양을 넣어 꾸몄다. 빗살무늬를 중심으로 토기의 구연 부분(아가리), 몸통 부분(동체), 아랫부분에 서로 다른 무늬를 새겨 구획 지었다. 무늬를 넣은 토기는 점차 더 세련된 형태로 발전하면서 빗살무늬·덧무늬·채색무늬 등 다양한 동어반복의 연속무늬를 구사한다. 인류가 아주 오래전부터 빼어난 디자인 감각을 타고났다는 생각이 든다.

서울 암사동 출토 빗살무늬토기는 토기가 가장 발전했던 기원전 3000~4000년경의 것이다.도14 구연 부분은 짧은 빗살무늬를 긋고, 몸통에는 ∧자형 무늬를, 맨 아래는 빗금으로 반복한 무늬를 넣어 표면을 꽉 채웠다. 암사동에서 출토된 50센티미터 높이의 또 다른 빗살무늬토기는 사이즈가 큰 편이다.도15 여기저기 갈라지고 깨진 상태로 발견되어서 조각을 연결해 형태를 복원했다. 구연 부분에는 작은 빗살무늬를 긋고, 몸체는 뾰족한 돌 혹은 나무 끝을 이용해 물고기 뼈 모양의 어골무늬를 새겼다. 평양 신석기 유적지에서 출토된 1미터가량의 거대한 새김무늬 그릇은 전면이 빗살무늬로 가득하다. 실제로 보면 허리 높이에 이를 정도로 큰 크기를 자랑한다.

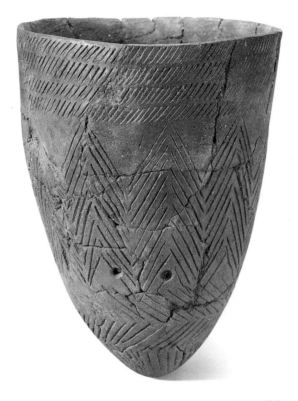

**도14.** 빗살무늬토기, 서울 암사동 출토, 신석기 시대, 높이 25.9cm, 국립중앙박물관

빗살무늬토기들을 보다 보면 무늬의 의미가 궁금해진다. 현재 학계에서는 네 가지 설을 제시한다. 첫째, 본능적인 디자인 감각이다. 꾸밈새에 대한 인류의 의지, 곧 장식 의장意匠 욕구로 보인다는 설이다. 그릇을 빚는 일보다 무늬를 장식하는 데 더 비중을 두고 제작한 것을 보면 어느 정도 설득력이 있다. 이 꾸밈새는 인류가 미술 영역을 발전시킨 시작점이라는 면에서 의미가 크다. 둘째, 빗살무늬 선을 그으면서 무언가를 기원하거나, 무늬에 주술적인 의미를 담았다고 해석하는 경우도 있다. 셋째, 토기의 빈 공간이 두려워 뭔가 꽉 채워 넣는 '공간의 공포'에서 기인한 행위로도 설명한다. 넷째, 실용성을 위해 빗살무늬가 그어졌을 법하다. 만

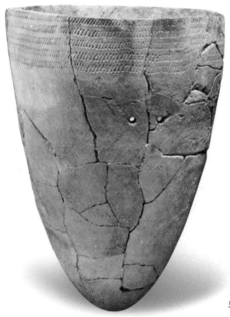

**도15.** 빗살무늬토기, 서울 암사동 출토,
신석기 시대, 높이 50cm, 국립중앙박물관

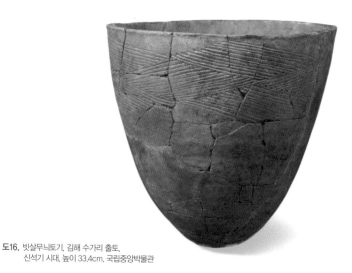

**도16.** 빗살무늬토기, 김해 수가리 출토,
신석기 시대, 높이 33.4cm, 국립중앙박물관

약 토기를 모래사장에서 사용한다고 가정한다면, 빗살무늬가 손에서 잘 미끄러지지 않도록 마찰을 일으키는 기능을 했을 듯싶다.

후대로 내려오면서 토기의 문양은 축소되고 띠무늬가 주를 이룬다. 나아가 무늬가 없는 민무늬토기와 덧무늬토기도 제작된다. 주로 기원전 6000년에서 기원전 1500~2000년 사이에 만들어졌으며, 한반도 전역에서 상당한 양이 발견된다. 빙하기가 끝난 이후의 한반도가 인간이 살기에 좋은 땅이었다는 증거이다. 크게는 한반도 북쪽·남쪽으로, 작게는 지역별로 토기의 형태와 문양이 조금씩 다르다.

김해 수가리 출토 빗살무늬토기는 남부 지역 후기 신석기 시대의 대표적인 형태이다.도16 표면에 빗금을 넣고 그 반대 방향으로 빗금을 그린 패턴을 반복했다. 굉장히 정성이 담긴 무늬 디자인이다. 구연 부분에만 빗금무늬 띠를 그려서 여백을 살린 공간미를 보여준다. 김천 송죽리에서 출토된 빗살무늬토기는 약간 비스듬하게 물레를 돌린 듯, 문양이 나선 형태이다. 구연 부분에서 몸체의 중간 부분까지만 띠를 둘렀다.

이 밖에도 다양한 형태의 토기들이 출현한다. 부산 금곡동의 겹아가리토기는 구연 부분에 띠만 덧대고 무늬는 넣지 않았다.도17 무늬가 없다고 하여 무문토기無文土器라 부른다. 신석기 후대로 이행하는 기간에 무문토기처럼 토기 표면의 무늬가 사라지거나 크기가 작아지는 현상이 뚜렷해진다. 가족이 다 함께 모여 큰 토기에 담긴 음식을 나눠 먹다가, 점차 각자 작은 그릇에 덜어 먹게 되는 식생활의 변화를 추정케 한다. 혹은 다양한 음식물을 보관하기에 작은 그릇이 유용해졌을 법하다.

우리나라 선사 시대 유적 가운데 가장 특이한 문양의 토기가 발견되는 곳은 동북 지역이다. 함경도 경성군 혹은 나선시 굴포리에서 출토된 토기들은 단순한 빗살무늬나 빗금무늬를 넘어섰다. 의도된 S자형의 타래무늬 그릇과 다이아몬드 모양의 번개무늬토기처럼 차분하고 세련된 문양으로 발전했다.도18 무문토기와 함께 후기 신석기부터 청동기 시대까지 사용되었다.

도17. 겹아가리토기, 부산 금곡동 출토, 신석기 시대, 높이 20cm, 부산광역시립박물관

도18. 번개무늬토기, 함경북도 경성군 원수대 무덤 출토, 신석기 시대, 높이 13.9cm, 국립중앙박물관

## 신석기 시대의 장례 문화와 의상 문화

신석기 시대 사람들의 장례 풍습은 앞으로 찾아내야 할 과제 중 하나이다. 관련된 유적이 많이 등장하지 않던 중에 부산 가덕도와 울진 후포리에서 무덤 유적이 발견되었다. 두 유적지 모두 시신의 살을 썩혀 내리고 뼈를 추려 땅에 묻었다. 그중 후포리 유적지는 우리나라에서 처음 확인된 집단 매장 유적이다. 최소한 40구 이상이 묻혔다. 발굴된 인골을 분석해보니 남녀 성비가 비슷하고 대부분 20대로 밝혀졌다. 가덕도 유적지에서는 팔찌, 발찌 종류의 장식물들이 출토된 반면, 후포리에서는 돌을 갈아서 만든 기다란 돌도끼들이 뼈와 함께 발견됐다. 신석기인들이 생활 도구와 장신구를 함께 넣어 망자를 정성스레 묻어주었음을 알려준다.

통영 연대도에서 발굴된 신석기 시대 무덤군의 인골들은 머리의 방향이 주로 바다를 향해 놓여 있었다. 어업을 생업으로 삼은 바다 사람들의 내세관을 보여주는 매장 풍습으로 짐작된다. 동물의 이빨 혹은 뼈를 추려 실로 꿰어 만든 발찌들도 발견되었다. 같이 발굴된 뼈바늘들을 보면 단순히 동물의 가죽을 벗겨 입었던 구석기 시대의 의생활에서 벗어나, 꿰매거나 재단해서 의상을 꾸며 입는 수준으

**도19.** 두 귀 달린 채색 단지, 중국 앙소 문화, 높이 16.5cm, 국립중앙박물관

**도20.** 화염무늬토기, 일본 니가타현 출토, 일본 조몬 문화, 높이 45cm, 일본 도쿄국립박물관

**도21.** 빗살무늬토기, 서울 암사동 출토, 신석기 시대, 높이 20.8cm, 국립중앙박물관

로까지 발전한 듯하다. 안타깝게도 실제 옷은 아직 출현하지 않았다. 이처럼 장례 유적에서 출토된 팔찌나 발찌 등을 통해 신석기 시대 의상 문화의 발전 과정을 유추해 볼 수 있다.

## 중국과 일본의 신석기 시대 토기 비교

빗살무늬토기가 한국 신석기 시대 문화의 주류를 이루듯, 흙으로 빚은 토기는 만국 공통으로 신석기 시대부터 발전했다. 신석기 시대 토기 비교는 한국·중국·일본 문화의 시원이 서로 달랐음을 알려준다.

중국의 신석기 시대 앙소仰韶 문화(기원전 5000년~기원전 3000년) 토기들은 대부분 채색토기이다.도19 형태도 세련되지만 검고 붉은 채색이 굉장히 추상화된 디자인 감각을 보여준다. 채색무늬토기는 중국이나 인도, 이집트, 서아시아, 아프리카 지역에서 유행한 형식이다. 반면 우리나라에서 발견된 빗살무늬토기들은 만주, 몽고, 핀란드, 우랄 알타이Ural-Altai 계열의 문화와 같이한다. 일본의 경우 신석기 시대 초기에는 우리의 빗살무늬토기와 비슷한 형태가 발견되다가 조몬 문화 시기(기원전 1만 3000년~기원전 300년)에 이르면 구연 부분을 조각하는 일본적인 문양이 두드러진다.도20

한국의 신석기 시대 토기는 중국·일본과 달리 단순한 형태미에 빗살무늬의 장식미를 뽐낸다. 암사동에서 출토된 토기가 가장 정형에 가깝다.도21 밑이 둥그스름한 고매한 형태의 토기 표면에 변형된 어골무늬를 자유자재로 구사했다. 구연 부분에 짧은 빗금을 네다섯 줄 정도 긋고, 그 아래로 마치 커튼이 쳐진 모습으로 점무늬를 넣어 직선의 빗금무늬와 조화시킨 점이 돋보인다. 이와 같이 인류의 삶이 정착되면서 등장한 빗살무늬토기는 한국미술사의 시작이자 한국미의 시원이다.

# 제2강

# 청동기 시대,
# 고조선·삼한 사회
# 한국미술의 원형

# 1. 청동기 시대 전기 미술

한국의 청동기 시대 유적과 유물은 수렵과 어로, 농경의 흔적을 여실히 보여준다. 기원전 2000~1000년경에 이르면 한반도에 큰 변화가 생긴다. 지역을 구성하는 집단이 커지면서 계급 사회가 출현한 것이다. 기원전 2333년 단군조선과 단군 이야기가 새로운 사회의 출발을 상징적으로 알려준다. 곰과 호랑이는 '유목 문화', 비의 우사雨師와 구름의 운사雲師 그리고 바람의 풍백風伯은 '농경 문화'로 해석된다. 모두 청동기 시대의 사회상과 관련이 깊은 요소들이다.

청동기 시대를 대표하는 유적과 유물은 고인돌 같은 거석 문화·암각화·석기류·토기나 청동기의 공예 작품 등이다. 이들은 고조선을 비롯한 부여·고구려·옥저·삼한 등 부족 연맹체 혹은 고대 국가의 등장과 함께했다.

### 지배층의 권위를 상징하는 유물

지배층의 무덤으로 생각되는 고인돌은 청동기 시대 사회 구조의 변화를 보여주는 대표적인 유물이다. 고인돌 같은 커다란 돌을 이용한 거석 문화는 지구 전역에 폭넓게 분포되어 있으나 우리나라에 가장 많이 조성되었다고 한다. 크게 뚜껑돌을 받침돌에 얹은 탁자식卓子式 고인돌과 땅 위에 뚜껑돌을 얹은 개석식蓋石式 고인돌로 구분된다. 탁자식 고인돌은 북쪽 지방에 많아서 북방식이라 불리기도 한

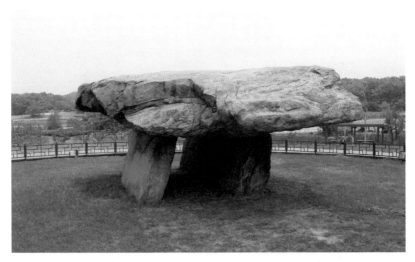

**도1.** 탁자식 고인돌, 청동기 시대, 전체 높이 2.6m, 덮개돌 길이 6.5m, 덮개돌 너비 5.2m, 강화도 하점면 부근리

다. 개석식 고인돌은 고임돌이 있는 유형과 없는 유형으로 나뉘고, 남쪽 지방에 주로 분포하고 있어 남방식이라 이름 붙였다. 둘 중 어느 형식이 먼저 만들어졌는지는 아직 명확하게 밝혀지지 않았다.

탁자식 고인돌은 무덤방을 지상에 조성한 뒤, 그 위에 기둥돌과 편평하고 거대한 뚜껑돌을 얹었다. 책상 혹은 탁자의 형태와 유사하다. 강화도 부근리에서 발견된 탁자식 고인돌의 대형 덮개돌은 무게가 무려 50톤에 달한다.도1 이처럼 묘를 꾸미기 위해 어디선가 커다란 돌을 떼어낸 후 운반하는 일에는 막대한 노동력이 필요하다. 이 정도 규모의 인원을 동원하는 데는 강력한 권력이 개입됐을 터이다. 고인돌을 세운 위치 또한 장엄하다. 해질 무렵 고인돌 근처를 돌아보면 신비로운 풍광이 전개되어 경외심이 들게 한다. 고대 이집트 피라미드에 비하면 작은 규모이지만, 무덤 주인이 가진 지배 권력의 위용을 보여주기에는 충분하다.

개석식 고인돌은 받침돌 없이 무덤방 바로 위에 뚜껑돌을 덮었다. 대개 7~8개에서 열댓 개에 이르는 고인돌이 떼를 이룬다.도2 크고 작은 여러 고인돌 떼는 가

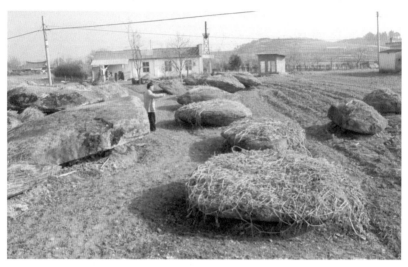

도2. 개석식 고인돌, 청동기 시대, 전남 영암군 장산리, 1980년대 사진

족묘 혹은 순장 제도를 떠올리게 한다. 고인돌 군락이 가장 많이 분포된 지역은 고창·부안·고흥·화순·순천 등 전라남북도이다. 이곳에만 약 2만여 기의 고인돌이 있다. 대표적인 유적지는 순천·화순 등 주암댐 수몰지구이다.

1980년대에 보성강 강변을 따라 그 일대에 조성된 고인돌 100여 기를 들어내며 발굴했었다. 뚜껑돌을 옮기자 바로 아래 시신이 안치된 공간에서 토기·돌칼·청동검 등의 유물들이 쏟아져 나왔다. 여러 고인돌 가운데 청동검은 딱 한 곳에서만 발견되었다. 아래쪽에 놓여 있던 청동검은 위쪽이 떨어져 나간 상태였다.도3 지

도3. 순천 송광면 우산리 내우8호 지석묘 비파형동검 발굴 사진

배자의 권위를 상징하는 곡옥이 함께 출토된 점으로 보아 특정 권력을 가진 사람이 소유했던 모양이다. 보성강 일대에서 살았던 사람들을 통제한 단 한 명이 청동검을 지니고 있었을 터인데, 그마저 완전치 않았

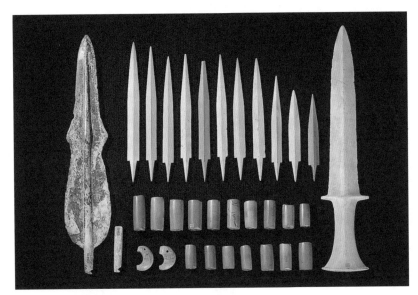

도4. 부여 송국리 출토 유물 일괄, 국립중앙박물관

다는 사실이 흥미롭다.

부여 송국리 유적은 청동기 시대 문화의 전형으로 꼽힌다. 강변에서 산기슭으로 생활 터전이 이동했음을 알려주는 집터와 무덤들이 발견되었다. 무덤에서는 둥글고 납작한 비파형동검과 함께 간돌검 같은 마제석기류, 청동 화살촉, 옥 등이 출토되었다.도4 세련된 형태로 정교하게 다듬은 간돌검은 청동기 시대에 유행한 유물이다. 당시 청동기보다 석기가 훨씬 많이 사용되었음을 알려준다. 청동검의 대용품이었던 모양인지 주암댐 발굴 현장에서는 청동검 대신 열댓 자루의 간돌검이 발견되었다. 청동검을 가진 사람이 가장 힘 있는 자라면, 간돌검 소지자는 그를 보좌하는 위치에 있었을 듯싶다.

### 신소재의 발견, 청동기

청동기青銅器는 지배층의 상징물이자 장례와 혼례 같은 큰 의례 행사 때 썼던 의

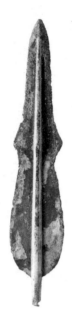

**도5.** 비파형동검, 부여 송국리 출토,
청동기 시대, 길이 33.4cm,
국립중앙박물관

**도6.** 세형동검, 아산 남성리 출토,
초기 철기 시대, 길이 31.5cm,
국립중앙박물관

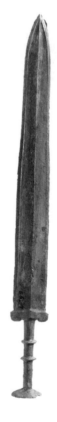

**도7.** 중국식청동검, 완주군 상림리 출토,
중국 서주 시대, 길이 46cm,
국립전주박물관

구儀具로 추정된다. 동시에 고구려의 '동맹東盟', 부여의 '영고迎鼓', 동예의 '무천舞天' 같은 제천 행사에서 사용했을 법하다.

청동이라는 신소재는 이집트·메소포타미아·인도·중국 등 4대 문명의 발상지에서 먼저 개발되었다. 청동기의 주재료인 구리를 찾아낸 인류는 곧이어 구리에 다른 금속을 합금하는 새 기술도 터득했다. 그 결과 높은 온도에서 녹는 구리를 낮은 온도에서 녹이는 일이 가능해졌다. 그렇게 구리에 주석, 아연, 납을 합금해 청동기를 만들면 '푸른 구리青銅'라는 이름처럼 표면에 푸른 녹이 슨다. 이 푸른 녹이 더 이상 크게 변하지 않는 성질을 지닌 덕분에 청동기는 원래 모습대로 보존된 사례가 많다.

우리나라 청동기는 합금 기술이 뛰어나고 단단하기로 유명하다. 연한 곱돌이나 고운 모래로 정교하게 형상을 떠서 거푸집을 만든 후, 그곳에 청동을 녹인 주물을 부어 굳히는 과정을 거쳐서 제작된다. 철을 녹여서 붓는 제철소의 거대한 용광로가 바로 이 작은 청동검을 만드는 기술로부터 시작되었다.

한국의 청동기는 크게 두 갈래로 나뉜다. 지명에 따라 요녕식遼寧式(오르도스Ordos식) 청동기와 한반도식 청동기로 분류한다. 요녕식 비파형동검琵琶形銅劍을 기원전 700년 이전의 전기 청동기로, 한반도식 세형동검細形銅劍을 기원전 700년 이후의 후기 청동기로 구분 짓기도 한다.

비파형동검은 칼의 형태가 다소 둔탁하게 생겼다.도5 둥글둥글한 곡선에 날도 무뎌서 칼의 기능을 제대로 해냈을지 의문이 들 정도다. 후기로 갈수록 칼의 폭이 좁아지며 기원전 5~6세기에는 세형동검이 그 자리를 대신한다. 세형동검은 아주 늘씬하고 칼날이 예리하다.도6 도드라진 칼등 좌우에는 홈이 나 있다. 현재 군인들이 사용하는 총검의 칼과 구조가 흡사하다. 점점 가운데 솟아 있는 칼등 부분이 넓어지고 홈이 늘어나는 변화를 보인다.

# 2. 청동기 시대 후기 미술

기원전 3~4세기경 전북 완주의 청동기 내지 초기 철기 시대 유적지에서 중국식 청동검이 발견되었다.도7 당시 중국과의 교류 가능성을 시사한다. 토기 문화가 달랐듯이 청동기도 다른 양상으로 전개되었다. 합금 기술은 물론 형태에서부터 큰 차이를 보인다. 등이 도드라지고 홈이 있는 우리 청동검과 달리 중국의 청동검은 양날의 면을 살려서 만들었다. 또 중국식 청동검은 검부터 손잡이 부분까지 전체를 통으로 제작했지만, 한반도의 세형동검은 나무 손잡이를 별도로 만들어 부착했다. 중국식 청동검의 형태는 곧바로 철제검으로 이어진다.

### 태양을 비추는 잔금무늬 청동거울

기원전 4~5세기경 한반도의 잔금무늬 청동거울과 중국 춘추전국 시대에서 전한 시대에 이르는 청동거울에도 차이가 선명하다.도8, 도9 중국의 거울은 끈을 꿰는 손잡이가 하나인데, 우리는 두 개 내지 세 개, 어떤 것은 네 개도 있다. 이에 꼭지가 많다고 해서 '다뉴경多鈕鏡'이라고도 부른다. 山자나 용, 동물, 사람 문양이 들어간 중국 거울과 달리 우리는 잔금무늬가 대부분이다. 무늬가 새겨진 부분은 거울의 뒷면이다. 얼굴을 보거나 빛을 비춰보는 기능은 반들반들한 앞면을 사용했다. 다만 지금 우리가 사용하는 유리거울만큼 선명하지는 않았다.

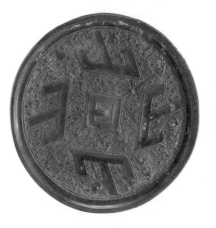

도8. 네 개의 산(山)자 무늬 거울, 중국 전국 시대,
중국 공왕부 강상박물관

도9. 잔무늬거울, 양양 정암리 출토, 초기 철기 시대,
지름 14.3cm, 국립중앙박물관

도10. 화순 대곡리 출토 유물 일괄, 국보 제143호, 국립중앙박물관

도11. 잔무늬거울(부분), 청동기 시대, 지름 21.2cm, 국보 제141호, 숭실대학교 기독교박물관

우리나라 청동거울은 기원전 6~7세기 이후 초기의 거친 무늬에서 잔금무늬로 변화한다. 무늬를 정교하게 만들어내는 기술 발전에 따른 현상이다. 화순 대곡리에서는 잔금무늬 청동거울과 함께 이두령二頭鈴과 팔두령八頭鈴 등 끝부분에 방울이 달린 청동기들이 발굴되었다.도10 한반도 특유의 형태로 다른 곳에서는 나오지 않는다고 한다.

청동거울 표면에 짧게 반복한 잔금무늬와 나선형 무늬는 청동기 시대에 유행한 기하학 무늬의 한 종류이다. 청동거울을 비롯한 여러 청동기의 형태와 무늬는 한국미술의 중요한 특성인 섬세하면서 치밀한 디자인 감각을 대표한다.

논산에서 출토되었다고 전하는 국보 제141호 〈잔무늬거울〉(숭실대학교 기독교박물관 소장)의 무늬는 매우 현란하다.도11 짧은 잔금과 함께 동심원 등 전형적인 청동기 시대의 기하학 무늬로 전면을 채웠다. 둥근 태양 형상에 새긴 미세한 선조무늬를 보면 그 제작 과정이 놀라울 따름이다. 0.3밀리미터 정도의 가는 선을 무려 13,300

도12. 검파형청동기, 아산 남성리 출토, 초기 철기 시대. ① 길이 24.3cm, ② 길이 24.2cm, ③ 길이 24cm, 국립중앙박물관

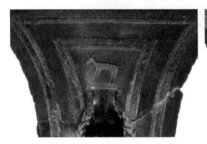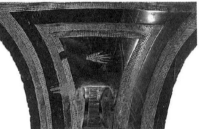

도13. 검파형청동기 문양. 사슴(왼쪽) 손바닥(오른쪽)

개나 그은 기법은 오늘날에도 다시 재현하기 힘들 정도로 뛰어나다.

한반도식 청동기 중 '칼 손잡이 모양'의 검파형청동기劍把形靑銅器도 잔금무늬 청동거울 못지않은 세련미를 지녔다.도12 현재까지 대전 괴정동, 충청남도 아산 남성리와 예산 동서리 세 곳에서만 출토되었다. 전체적인 생김새는 대나무 마디 모양이며 중간 마디를 기준으로 상하로 나뉜다. 양끝은 탄력 있는 곡선으로 날카롭게 뻗어 있다. 가장자리에는 짧은 빗금과 점선, 격자무늬를 이중으로 둘렀다.

아래위 중심부에는 각각 둥근 고리를 매달았다. 고리 위에는 그림을 새기기도 했다. 아산 출토 유물은 사슴을, 예산 출토 유물은 사람의 손을 사실적으로 묘사했다.도13 손은 부족장이나 제사장의 신령스러운 '매직 핸드Magic hand'를 연상시킨다. 그런 측면에서 검파형동기는 제사장의 신분을 가진 인물이 지녔던 의기일 법

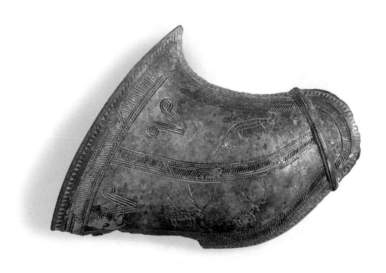

도14. 어깨 장식 청동기, 기원전 4~5세기, 전 경주 출토, 길이 23.8cm, 일본 도쿄국립박물관

하다. 또 사슴과 손 표현은 시베리아 지역의 샤머니즘에서 흔히 볼 수 있는 요소로, 북방 문화와 우리나라 청동기 문화 사이의 연관성을 제시한다.

### 동물 표현의 스키타이 유목 문화

청동기에 새겨진 여러 가지 무늬를 종합해보면 동심원·V자형·잔무늬 등 기하학적인 무늬들의 다양한 형태 변화를 추구했다. 이외에도 신석기 시대부터 이어진 순록·사슴·말·호랑이·오리 등 동물 형상을 청동기에 새기거나 허리띠 버클처럼 조각한 경우도 많다.

한반도에서 출토된 동물 조각이나 이미지는 기원전 5~8세기 시베리아 스키타이Scythai 문화에 나타난 동물 조각들과 흡사하다. 그들이 동물 도상과 함께 토테미즘Totemism이나 애니미즘Animism 같은 신앙을 전파했을 법하다. 혹은 시베리아 지역의 유목민들이 말을 타고 이동해 한반도에 정착한 증거로 본다.

경주에서 출토된 일본 도쿄국립박물관 소장의 청동기에도 동물이 등장한다.도14

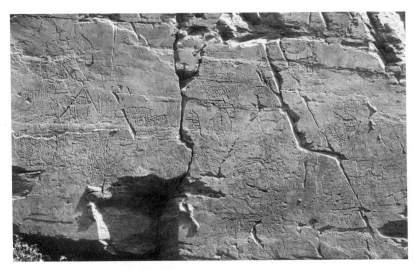

도15. 울산 반구대 암각화, 국보 제285호, 울산 울주군 언양읍 대곡리

어깨 장식 형태의 유물 상단에는 호랑이 한 마리가, 하단에는 두 마리의 순록이 새겨져 있다. 순록은 등에 창을 맞은 모습으로 묘사했다. '순록을 사냥한다.'라는 서술적인 문장을 그림으로 유추해낼 수 있다. 암각화와 함께 한국미술사에서 그림의 서사성을 드러낸 초기 사례이다.

### 서술적 표현의 바위그림, 반구대 암각화

미술의 서술적 표현 방식은 암각화岩刻畵에서 더욱 두드러진다. 우리나라 암각화는 마치 신라 문화를 예고하듯 경상북도를 중심으로 발전했다. 울산 태화강변 반구대 암각화(국보 제285호)는 청동기 시대의 서사적 회화 수준을 보여주는 대표적인 사례이다.도15 1971년에 동국대학교박물관 팀이 울산 대곡리 사연댐의 지역 문화재를 조사하던 도중 우연히 발견했다. 우리나라 대부분의 암각화가 기하학적 도형 위주로 채워진 것과 달리 사실적인 형상들로 빼곡하다.

현장에 가보면 암각화를 새긴 위치가 평범하지 않음을 느끼게 된다. 약간 경사졌

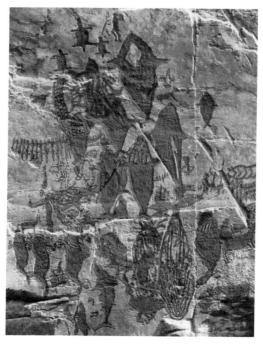

**도16.** 반구대 암각화(고래들)

지만 암각화 앞에는 제의를 주관할 수 있는 공간이 마련되어 있다. 일종의 풍어제나 풍년을 기원하는 신성한 공간이었을 것이다. 암각화가 새겨진 바윗면은 북쪽을 향해 있어 낮에는 거의 해가 들지 않는다. 겨울에는 해가 질 무렵에만 약한 햇살이 잠시 들었다가 사라진다. 그러다 여름철이 되면 일출 직후 햇빛이 들어 새김이 선명해진다. 이로 보아 반구대 암각화는 여름철에 제의를 올리던 공간이었을 법하다.

반구대 암각화에는 동해안을 끼고 태화강변에 살았던 사람들의 생활상이 담겨있다. 약 4×8미터의 평평한 암면에는 육지 동물과 바다 생물로 가득하다. 그물이나 활로 사냥하는 수렵 생활, 배를 타고 나가 고래나 상어를 잡던 어로 생활, 울타리를 치고 가축을 기르는 목축 생활 등으로 이루어졌다. 10센티미터 내외에서 50센티미터 크기의 고래와 상어·호랑이·사슴·멧돼지·노루·개·염소 등의 형상을

새겼다. 정확히는 물고기와 고래 등
바다 생물이 77마리, 육지 동물이
91마리, 사람이 11명 등장한다. 간
략화된 이들 도상은 부족의 안녕을
위해 조상과 자연을 섬긴 흔적, 혹은
당시의 풍부한 먹거리를 그린 단순
한 행위일지도 모르겠다.

도17. 반구대 암각화(호랑이, 고래와 배)

　동물들은 점과 선, 혹은 면으로
형상화했다. 대상을 윤곽선만으로
묘사하거나 윤곽선 내부에 점 또는 선을 새긴 선묘 방식은 이른바 '엑스레이$_{X-ray}$
기법'이다. 처음에는 단단한 돌로 찍어 새기다가 후대에는 쇠로 만든 정을 사용해
더욱 얇고 날카로운 선을 완성했다. 한편, 고래처럼 넓은 면적에는 점과 선 대신
면 새김 기법을 이용해 더욱 사실감을 높였다.

　울산 반구대 암각화에서 눈에 띄는 그림은 왼쪽 화면에 전개된 고래잡이 장면
이다.도16 맨 위쪽에 거북이와 부족장 같은 사람이 보이고, 그 아래로는 20마리 이
상의 고래 무리가 수면 위로 유영하는 모습이 등장한다. 울산 근방은 예전부터 고
래잡이로 유명했던 지역인데, 암각화가 조성된 당시에도 그랬던 모양이다. 직접
관찰이라도 한 듯 엄마고래 등에 탄 새끼고래, 작살 맞은 고래, 물고기를 빨아들
이는 수염고래, 물을 뿜는 고래 등 다양한 모습이 상세히 묘사되어 있다. 장생포
에서 고래잡이를 하던 어부들이 고래 종류를 알아볼 정도로 각각의 개성적인 형
태를 잘 포착했다.

　화면의 오른쪽 구석에 상하로 나란히 그려진 고래와 호랑이는 유난히 묘사력이
뛰어나다.도17 거꾸로 뒤집힌 듯한 고래 아래에 활 모양의 작은 배 두 척이 보인다.
암각화의 배들은 대개 고래잡이 배, 제의를 거행하는 배, 그리고 영혼을 싣고 하늘
로 가는 샤머니즘적인 상징물로 해석된다. 배에 탄 어부들은 마치 콩나물처럼 표

도18. 반구대 암각화(사람)

현했으며, 고래보다 형편없이 작게 그려놓았다. 고래 위쪽에 자리한 호랑이 형상은 현대화가 이중섭의 〈흰 소〉를 연상시킨다.[18강] 도10 앞다리를 단단히 내딛고 굳건히 선 형상과 드러난 등뼈, 꼬리에 잔뜩 힘을 준 표현이 비슷하다.

반구대 암각화는 왼쪽에서 오른쪽으로 갈수록 육지 동물의 숫자가 늘어난다. 선묘 방식으로 표현한 육지 동물들은 호랑이·표범·멧돼지·사슴 등이다. 그중 아랫배가 불룩하게 묘사된 도상들은 새끼를 밴 모습이어서 생산과 풍요의 상징으로 해석된다.

다양한 동물과 함께 총 11명의 사람들도 등장한다. 양발과 양팔을 벌린 사람, 춤추는 사람, 나팔 같은 악기를 부는 사람, 손을 모으고 소리를 지르는 사람, 활을 쏘는 사람 등 포즈가 다양하다.도18 사지를 벌린 사람을 제외하고는 남성의 성기를 드러낸 나신의 실루엣으로 표현했다. 아마도 다산을 기원하는 의례 행위 모습인 듯싶은데, 남성 중심의 사회였음을 보여준다. 암각화 전면에 사람의 수가 현저히 적을 뿐더러 모두 동물보다 작게 묘사되어 있다. 새겨진 동물들의 실제 크기를 생각해보면 사람을 매우 축소시켰다. 수렵 대상인 동물을 더 강조한 것이다.

암각화의 오른쪽 아랫부분에는 눈·코·입만 새긴 역삼각형의 얼굴이 보인다. 조개껍질이나 뼈바늘에 사람의 얼굴을 표현한 신석기 시대의 문화를 계승했다는 생각이 든다. 샤먼 혹은 부족장의 얼굴이거나 암각화를 새긴 작가의 사인일지도 모르겠다.

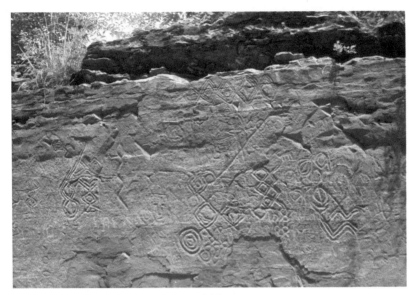

도19. 울산 천전리 암각화. 국보 제147호, 울산 울주군 두동면 천전리

## 기하학적 무늬의 암각화

태화강 상류 반구대 인근에 위치한 울산 천전리 암각화(국보 제147호)는 여러 명이 의례 행위를 할 수 있을 만큼 공간이 넓고 여유롭다.도19 비교적 매끈한 벽면은 높이 2.7미터, 너비 9.5미터 정도이다. 반구대 암각화와 달리 동심원·그물망무늬·나뭇잎·포도송이 등 기하학 무늬가 주를 이룬다. 의미나 상징성을 구체적으로 판단하기 힘든 이들 문양은 몽골 지역 혹은 아무르Amur 강 유역의 암각화와 유사하고, 중국 남쪽 지역의 암각화와도 닮은 편이다.

반구대 암각화를 제외한 우리나라 대부분의 암각화들은 천전리 암각화처럼 추상적인 도안 무늬가 주를 이룬다. 이를 근거로 반구대 암각화를 신석기 시대로 간주해, 신석기와 청동기 시대를 구분 지으려는 시도도 있다. 그러나 돌로만 새겼다기에는 반구대 암각화의 형상 묘사가 정교한 편이라 시대를 올려보기 어렵다. 한편 천전리 암각화가 반구대 암각화보다 좀 더 늦은 시기의 것이라는 추측에는 별

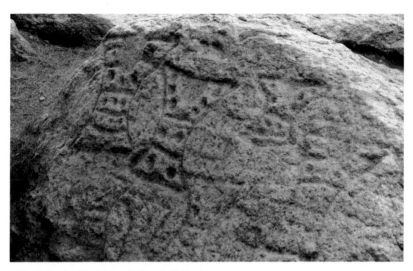

다른 이견이 없다. 천전리 암각화의 깊은 음각선 무늬들은 쇠로 새겼을 확률이 반구대 암각화보다 더욱 높기 때문이다.

포항 칠포리 암각화에는 한반도식으로 정착된 기하학적 문양이 등장한다.도20 상하가 뾰족하게 뻗고 가운데가 움푹 들어간 칼 손잡이 모양의 도상이다. 형태로 인해 검파형劍把形 또는 도끼 모양 도안이라 일컬어진다. 검파형 도안 위에는 사람 얼굴 같기도 한 점과 선들을 새겼다. 귀신의 얼굴을 상상해서 만든 귀면형鬼面形 수호신의 이미지로 짐작된다. 이처럼 현재까지도 무엇인지 명확히 알 수 없는 형상의 암각화들은 당대의 생활 신앙을 추상화한 흔적으로 여겨진다.

깊이 새겨진 도상들 아래에 희미한 선 자국이 보인다. 풍화 작용으로 형상들이 희미해지자 그 위에 다시 새긴 모양이다. 이곳이 오랜 기간 지속적으로 제사 터로 사용되었음을 말해준다. 포항 칠포리의 도안은 경주 석장동 암각화·영주 가흥리 암각화·고령 장기리 암각화(보물 제605호)로 이어지며, 시대를 내려올수록 무늬가 단순화된다. 최근에는 경상도 지역이 아닌 남원 대곡리에서 암각화가 발견되었으

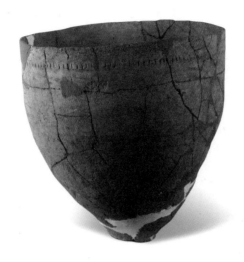

도21. 토기발, 여주 흔암리 출토, 청동기 시대, 높이 44.1cm, 서울대학교박물관

니, 앞으로 다른 지역에서 암각화가 발굴될 가능성도 있겠다.

### 무늬 없는 생활 토기의 발달

신석기에서 청동기로 넘어가는 과정에서 토기가 크게 변화하고 다양해진다. 신석기 시대에 유행했던 빗살무늬토기는 그 형태와 무늬의 흔적만 남기고 거의 사라졌다. 윗부분에만 점을 찍는다든지 가벼운 띠무늬를 대는 정도로 간소해진다. 여주 흔암리에서 출토된 기원전 1000년경 청동기 시대 초기의 토기는 빗살무늬를 구연 부분에만 표현했다.도21 그러다 중기 이후에는 아무런 문양도 넣지 않는 경향을 보인다.

대전이나 청주, 부여 송국리의 생활 주거지에서 발굴된 토기들은 구연 부분이나 굽이 다채롭게 다듬어졌다. 각각 다양한 크기와 생활 쓰임새에 알맞은 모양새를 가졌다. 인간의 창조력이 적절히 발휘된 사례들이다.

대전 괴정동에서는 토기 표면을 흑연으로 문질러서 윤택한 빛깔을 낸 검은간토

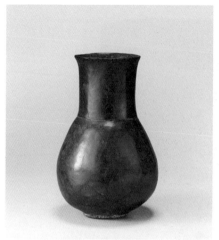

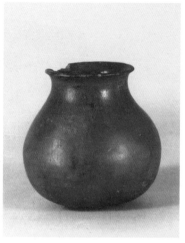

**도22.** 검은간토기, 대전 괴정동 출토, 청동기~초기 철기 시대,
높이 22.7cm, 국립중앙박물관

**도23.** 붉은간토기, 여주 흔암리 출토, 청동기 시대,
높이 12.3cm, 서울대학교박물관

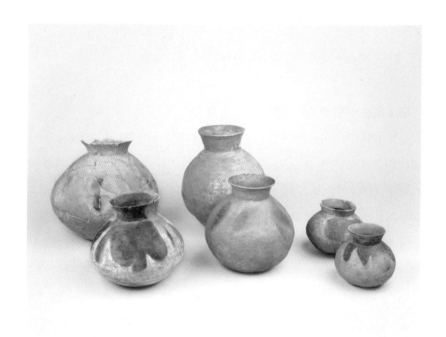

**도24.** 가지무늬토기, 진주 대평리 출토, 청동기 시대, 국립진주박물관

기가 나왔다. 검은간토기들은 대체로 작고 목이 긴 항아리 형태이다.도22 한편 여주 흔암리에서는 붉은색 철분 안료를 토기 표면에 문질러서 만든 붉은간토기가 출토됐다.도23 주로 고인돌에서 나오며 집터에서 발견되는 사례는 드물다. 무덤에서 출토되는 경우에는 검은간토기와 마찬가지로 크기가 작다. 이러한 소형 간토기들은 장례나 제사 같은 의식 행사에서 사용할 목적으로 특별히 제작한 그릇으로 여겨진다. 밑이 둥글고 우아한 형태는 모래흙의 부석부석한 느낌이 나던 일상생활의 토기와 사뭇 다르다. 일상생활용 토기와 의례용 토기에서 세련미의 차이가 발생한 것이다. 또한 이때부터 물레를 돌려 세련된 둥근 형태를 만들어내는 일이 가능해졌다.

진주 대평리와 함경도 부근에서는 가지무늬토기가 등장한다.도24 나무 탄 재를 표면에 발라 가지 모양 무늬를 넣었다. 의도적으로 삽입한 추상 무늬의 디자인 감각이 돋보인다.

## 이야기를 담은 무늬, 농경문청동기

대전에서 출토되었다고 전하는 농경문청동기(보물 제1823호, 국립중앙박물관 소장)에는 청동기 시대의 농경 문화가 새겨져 있다.도25 폭 12.8센티미터의 이 작은 청동기는 아랫부분이 떨어져 나가 쓰임새가 명확하지 않다. 좌우로 뻗은 모습이 얼핏 지붕 모양 같기도 하고 전체적으로 보면 방패 모양이다. 상단에는 여섯 개의 네모난 구멍이 뚫려 있다. 좌우의 가장자리 구멍들만 닳아서 둥글게 커져 있어 이를 근거로 끈을 꿰어서 목에 걸고 다녔으리라 추정한다.

양면에는 당대의 생활상이 새겨져 있다. 둥근 고리가 달린 면에는 두 갈래로 갈라진 나뭇가지 끝에 새가 한 마리씩 앉아 있다. 나뭇가지와 새는 마한의 '소도蘇塗'를 연상케 한다. 소도는 제사를 지내던 신성한 공간으로, 나무 기둥에 새를 얹은 조형물을 설치했다고 전한다. 새 장식물은 한반도뿐만 아니라 내몽고, 시베리아, 일본 등 넓은 지역에서 발견된다.

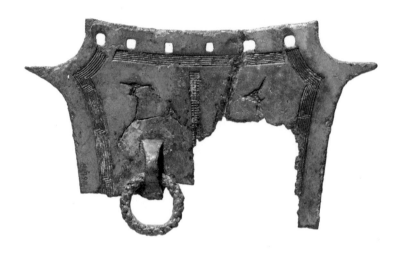

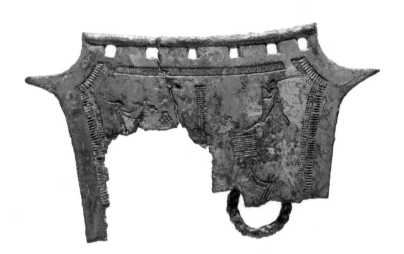

**도25.** 농경문청동기 양면, 초기 철기 시대, 길이 12.8cm, 보물 제1823호, 국립중앙박물관

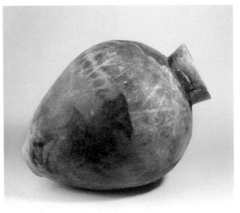

도26. 농경문청동기(토기 부분)

도27. 그물망무늬토기, 진주 대평리 출토, 청동기 시대,
높이 57.6cm, 국립진주박물관

새의 등장은 청동기 시대 유목민의 동물 정령 신앙과도 맞닿아 있다. 당시 사람들은 새가 땅의 영혼을 하늘로 보내주고 하늘의 소식을 인간에게 가져온다고 믿었다. 철새들이 멀리서 날아드는 모습을 보며 무언가 좋은 일을 가져다주는 영물이라 여긴 것이다. 이를 근거로 새가 그려진 농경문청동기는 생산의 풍요를 기원하는 의례 때 샤먼과 같은 지도자격 인물이 사용한 의기로 추정된다.

농경문청동기의 다른 면에는 토기와 함께 있는 사람, 밭에서 따비질하는 사람과 괭이질하는 사람, 총 세 명의 인물이 등장한다. 이 장면에서 '농경문청동기'라는 명칭이 유래되었다. 세 인물상 모두 등뼈를 드러내고 동세를 간략하게 표현한 점이 암각화의 엑스레이 기법과 유사하다. 직선으로 단순하게 그은 팔과 다리는 역동적이다.

왼편에는 토기와 서 있는 사람의 형상이 일부 남아 있다. 그물망으로 엮은 토기의 모습은 진주 대평리에서 출토된 토기 항아리와 유사하다.도26, 도27 항아리 표면에 남은 그물망 자국은 둥근 항아리를 망으로 엮어서 메거나 들고 다닌 흔적이다. 이와 유사한 토기의 사용은 제주 지역 해녀들이 쓰는 '허벅'이라는 붉은색 질그릇

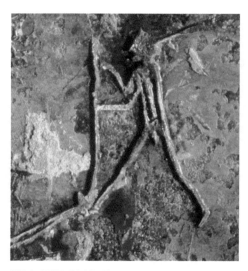

도28. 농경문청동기(따비질 부분)

에서 찾아볼 수 있다.

오른편에는 잘 정비된 고랑에서 따비와 괭이로 농사일하는 두 인물상을 위아래에 배치했다. 나무 기둥 끝에 뾰족한 쇠를 단 따비는 최근까지도 전라도 섬 지방에서 사용했다. 농경문청동기에 새겨진 따비는 상당히 발달된 형태의 양날따비이다. 기원전 3~4세기 초기 철기 시대 청동 유물로 추정된다.

따비질하는 인물의 머리 뒤로 큰 새의 깃털로 보이는 장식이 뻗어 있다.도28 평범한 농부라기보다 샤먼 혹은 부족장의 이미지에 가깝다. 발기된 성기를 드러낸 채 따비질하는 자세는 단순한 농사일이 아님을 암시한다. 오히려 의례 행사 때 특정인이 행하는 상징적인 행위에 가깝다. 실제로 우리 민속 신앙 가운데 도상과 일치하는 풍습이 존재했다. 바로 20세기 중반까지도 지속되었던 강원도 화전민촌의 의례 풍습이다. 정월 보름 때면 마을 청년 가운데 한 사람을 뽑아 발가벗겨 쟁기질을 시켰다고 한다. 발가벗거나 성기를 드러내는 행위는 다산을 상징하며, 이러한 풍습은 다산과 풍요를 동일시한 표현 방식으로 보인다. 농경문청동기의 따비

도29. 농경문청동기(농토 부분)

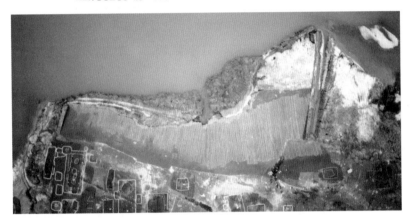

도30. 진주 대평리 유적 전경(항공 사진)

질하는 인물상 역시 다산과 풍년을 기원하던 샤먼으로 해석된다.

농경문청동기에 표현된 인물상은 앞서 살펴본 반구대 암각화의 도상과 유사하면서도 달라진 위상을 보여준다. 고래나 염소, 심지어 거북이보다 사람을 작게 표현한 이전 암각화와 달리, 농경문청동기의 인물상은 논밭보다 훨씬 크게 묘사되었다. 인간을 자연보다 더 큰 존재로 인식하기 시작한 증거다. 자연을 정복하고 농경 사회가 정착되면서 높아진 인간의 자신감을 이미지로 표출한 표현 방식일

법하다.

진주 대평리에서 발견된 청동기 시대의 밭 유적은 그 형태가 농경문청동기의 농토 표현과 유사해 흥미롭다.도29.도30 항공 사진으로 찍은 이곳 대평리 유적의 모습은 장관이다. 강변에 밭고랑이 널찍하게 펼쳐지고, 그 뒤로 네모 형태의 마을 집터들이 배치되어 있다. 흰 석회로 표시한 밭고랑과 유적은 그야말로 2000년 전을 드러낸 대지예술이라 할 만하다.

## 중국 대륙과 교류

청동기 시대 후기 사회, 기원전 3~4세기경의 청동기 유적지에서는 춘추전국 시대나 연나라 때 유통되던 명도전, 오수전, 포전 같은 중국 돈과 칼이 함께 발굴되기도 한다. 춘추전국 시대 청동검이 나온 유적에서는 철기류도 함께 출토되었다. 기원전 3~4세기에 초기 철기 시대를 맞이했음을 알 수 있다.

이때부터 따비·쟁기·괭이·낫·도끼·창·칼 등 본격적인 철제 농기구와 무기류가 출현한다. 지금의 농기구와 비교해도 형태가 크게 다르지 않을 정도로 상당히 발달했다. 농경 사회가 발전하면서 일찍부터 실용성과 세련된 조형미를 겸비한 농기구가 창조된 셈이다. 이렇듯 철제 농기구의 등장으로 농업이 발달하고, 철제 무기로 무장한 세력이 권력을 잡으면서 고구려·백제·신라·가야의 시대를 열었다.

# 제3강

이 야 기 한 국 미 술 사

# 삼국 시대
# 고분미술과
# 지역 문화의 형성

# 1. 삼국 시대 지역 문화 형성

기원 전후 세워진 고구려·백제·신라·가야는 기원후 4세기경에 국가 체제를 갖추면서 각 지역 문화의 성격을 뚜렷이 드러냈다. 한반도 내부는 물론 중국의 나라들과 전쟁을 치르며 피어난 삼국의 개성은 대부분 고분 형식과 출토 유물에서 드러난다. 현재 궁궐·성·사원·저택 등 지상의 문화는 사라졌지만, 대신 목조 건물 지붕에 사용된 막새기와의 연꽃무늬가 각 지역의 정서를 고스란히 대변해준다.도1

고구려          백제

**도1.** 삼국 시대와 통일 신라 수막새 연꽃무늬 비교

고구려 수막새의 연꽃무늬는 꽃잎 하나하나가 도드라지고 꽃 잎맥의 선이 선명하다. 날카롭게 뻗은 연꽃의 끝부분에선 강건함이 느껴진다. 완만하고 도톰한 꽃잎을 가진 백제의 연꽃무늬는 부드러운 인상을 준다. 꽃잎 끝부분의 탄력과 꽃에 딱 알맞은 연밥 크기는 기와의 연한 질감과 조화를 이룬다. 신라의 연꽃무늬는 선이 약간 도드라지면서 꽃잎에 살이 살짝 부풀어 있다. 고구려나 백제식을 따랐지만 이들보다 거칠고 고졸한 편이다. 고구려와 백제에 비해 뒤늦게 공인된 신라 불교미술의 한 단면을 보여준다. 이런 차이는 동시대 조각이나 그림, 토기, 금속공예품 등에 표현된 연꽃무늬에도 그대로 적용된다.

삼국이 서로 조금씩 다른 미의식의 지역 문화를 형성한 사실은 지금의 사투리처럼 한국 문화의 특질特質을 찾는 단서일 법하다. 이후 통일 신라 시대에는 다양했던 삼국의 문화가 하나로 통합된 양상을 보인다. 겹꽃의 연꽃무늬에 통일 신라 문화의 섬세한 장식적 속성이 함축되어 있으며, 이는 전돌이나 청동거울 같은 공예 작품의 화사한 보상화寶相華무늬로 이어졌다.

신라

통일 신라

# 2. 고구려 미술

고구려는 삼국 중에 가장 너른 영토를 통치하며 당시 동아시아의 패자霸者 역할을
했다. 요녕성遼寧省 환인현桓仁縣에 위치한 오녀산성五女山城은 고구려 초기의 수도 졸
본성卒本城으로 본다. 수도인 집안集安과 서쪽 지방을 연결하는 교통의 요충 지대이
자, 오녀산 산봉우리 중 가장 높고 험한 산마루에 축조된 천혜의 요새이다.

유리왕 22년(기원후 3), 고구려는 국내성國內城으로 수도를 옮긴다. 위나암성尉那巖城
으로 일컬어지는 국내성은 현재 중국 길림성吉林省 집안시集安市, 즉 통구通溝 지역
에 속한다. 이곳에는 압록강을 따라 모두 여섯 개의 고분군이 형성되었다. 통구
고분군 중 하나인 산성하山城下 고분군은 현재 상당히 훼손되었지만, 1920년대까
지만 해도 적석분積石墳들이 널리 분포되어 있었다. 또 다른 우산하禹山下 고분군에
는 무려 1만여 기 이상의 고구려 고분이 모여 있다. 고분 떼로 인해 농사지을 땅
이 줄어들어 평양으로 수도를 옮겼다는 의견이 제기될 정도로 거대한 규모를 자
랑한다.

고구려 초기에는 적석분이 무덤의 대부분을 차지한다. 적석분은 시체를 넣은
돌널 위에 흙을 덮는 대신 자갈돌이나 다듬은 돌을 쌓아올린 무덤 형태를 말한다.
현재 가장 웅대함을 자랑하는 적석분은 길림성 집안시 장군총將軍塚이다.도2 13미
터에 달하는 거대한 높이를 가진 이 무덤의 피장자는 장수왕長壽王(재위 413~491)으로

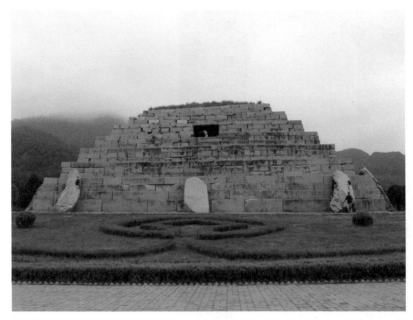

**도2.** 장군총. 고구려 5세기, 중국 길림성 집안시

추정된다. 잘 다듬은 직사각형의 화강암 장대석으로 네모난 테두리를 만든 후 그
안을 막돌로 채웠다. 여기에 장대석만 1,100개가 사용되었다고 한다. 총 7층으로
이루어진 각 단은 위로 올라갈수록 안으로 조금씩 들여서 쌓았다. 이집트의 계단
식 피라미드와 유사한 형태이다. 적석분이 가장 발전했을 때의 축조 기술에 해당
된다. 5층에는 시신을 안치했던 석실이 있고, 맨 아랫단에는 각각 3개씩 자연석을
기대어 배치했다.

　　장군총 인근에는 응회암으로 조성한 높이 6.39미터의 광개토대왕릉비廣開土大王
陵碑가 우뚝 서 있다.도3 적절히 다듬어 자연석의 형태감을 살린 비석 네 면에는 예
서체 1,775자를 빼곡히 새겼다. 글자의 크기는 14×15센티미터 정도로 손바닥만
하다.도4 한나라 서체의 영향을 받았지만 글씨마다 크기나 굵기의 변화가 우아한
자태를 뽐낸다. 재위 기간에 14개의 성과 1,400개의 마을을 통합한 광개토대왕廣

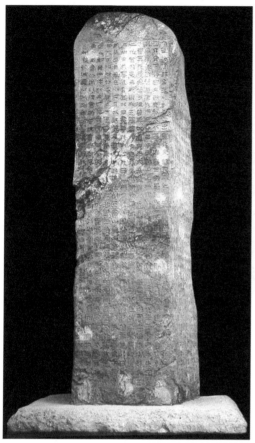

**도3.** 광개토대왕릉비, 고구려 414년, 높이 6.39m, 중국 길림성 집안시

**도4.** 광개토대왕릉비(부분)

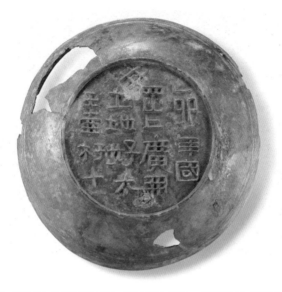

**도5.** 광개토대왕명 청동그릇, 경주 호우총 출토, 고구려 415년, 높이 19.4cm, 보물 제1878호, 국립중앙박물관

開土大王(재위 391~413)의 업적을 밝혀놓은 비석의 내용과 서체는 고구려인의 뛰어난 문화적·예술적 기량을 보여준다.

1946년 경주 호우총壺杅塚에서 광개토대왕릉비의 예서체와 흡사한 글씨체가 새겨진 〈광개토대왕명 청동그릇〉(보물 제1878호, 국립중앙박물관 소장)이 발견되었다.도5 각이 진 예서체로 '을묘년국강상광개토지호태왕호우십乙卯年國罡上廣開土地好太王壺杅十'이라는 명문을 굽 바닥면에 4행으로 남겼다. 을묘년은 광개토대왕이 사망한 지 3주기가 되는 415년이며 '국강상광개토지호태왕'은 광개토대왕의 이름이다. 즉, 이 글귀는 '을묘년인 415년, 3년 전 돌아가신 광개토대왕을 기념하며 만든 열 번째 그릇'이라는 뜻이다. 어떠한 이유로 고구려의 그릇이 신라까지 흘러 들어왔는지는 분명하지 않다. 글씨는 주조 당시부터 외형 틀에 새겨 넣어 바깥으로 돌출되게끔 제작했다. 원 안에 크고 작은 글씨들을 나란히 맞춘 구성미가 빼어나며, 돌에 새긴 오돌토돌한 맛과는 색다른 개성적 글씨 맛을 보여준다.

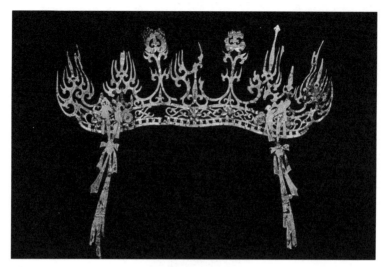

**도6.** 불꽃뚫음무늬금동관, 평양 대성구역 청암리토성 출토, 고구려 4~5세기, 높이 33.5cm, 평양 조선중앙역사박물관

장수왕 15년(427)에 고구려는 다시 한 번 도읍을 평양으로 이전했다. 천도한 후 지은 안학궁安鶴宮은 평원왕 9년(567)에 장안성長安城(지금의 평양성)으로 옮기기 전까지 문화예술을 크게 발전시켰던 곳이다. 궁터가 온전한 안학궁은 두꺼운 성벽으로 네모나게 둘러싸여 있다. 성벽 한 변의 길이는 622미터가량이며, 전체 길이는 2.5 킬로미터 정도이다. 대성산성에서 굽어보면 네모반듯한 설계와 궁궐의 위용이 한 눈에 들어온다.

이 시기 고구려 고분에서는 신라 고분만큼 다량의 유물이 발견되지 않는다. 무덤 안에 안치한 유물이 적은 가운데 평양 대성구역 청암리토성淸巖里土城에서 4~5세기경의 〈불꽃뚫음무늬금동관〉(평양 조선중앙역사박물관 소장)이 나왔다.도6 고구려 금속 공예의 발달 수준을 보여주는 좋은 사례이다. 동판을 뚫어서 무늬를 낸 투조透彫 기법으로 제작된 이 금동관은 백제 무령왕릉武寧王陵에서 출토된 금관 장식과 연계 된다. 당초무늬와 인동무늬가 전체적인 형상을 이루고, 관테 위는 다섯 개의 불꽃 모양 장식으로 꾸몄다. 유연한 탄력의 곡선미는 고구려의 힘을 전달해준다. 중심

도7. 모줄임천장 구조, 안악3호분, 고구려 4세기 중반, 황해도 안악군 오국리

장식 좌우의 잎사귀 모양 세움 장식은 한 송이 꽃 모양으로 끝이 마무리된다. 판을 가늘고 길게 오려낸 다음 비튼 꽃의 꾸밈새는 고구려 장신구에 주로 사용된 기법이다.

고구려 중기(4세기) 이후에는 적석분에서 봉토분封土墳으로 무덤 형식이 바뀌었다. 돌로 쌓은 석실 위에 흙을 덮은 봉토분이 조성되면서부터 석실 안에 그림을 그린 벽화고분壁畵古墳이 등장한다. 벽화고분은 방이 여러 개인 다실多室 구조, 방이 두 개인 양실兩室 구조, 방이 한 개인 단실單室 구조로 구분된다. 다실 구조의 경우 중국 후한대後漢代 요녕 지방 고분 구조와 유사해 그 영향을 받았다고 추측한다.

고구려 벽화고분은 대부분 모줄임천장 구조를 갖췄다. 네 벽의 모서리에 사각형의 판석을 얹어 가운데 부분이 마름모꼴을 이루도록 하는 양식이다.도7 고분 안에 들어가 위를 보면 겹쳐진 마름모꼴 석재의 대칭 구조가 참 아름답다. 모줄임천장 구조는 그리스·로마 시대의 신전, 인도·중국의 석굴을 비롯해 유목민들의 가옥 구조에서도 발견된다. 동아시아 패권국이었던 고구려가 저 멀리 서역의 새로

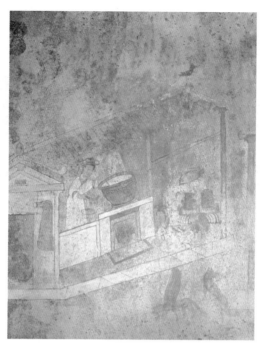

**도8.** 부엌. 안악3호분 동쪽 곁방 동쪽 벽면. 고구려 4세기 중반.
황해도 안악군 오국리

운 문화까지 적극적으로 수용했음을 말해준다.

100여 기가 넘는 벽화고분은 별도로 다루어야 할 만큼 양이 많으며, 고구려의 회화적인 발전을 보여주는 영역이다. 살아 있을 때의 모습을 담은 인물상들은 당대의 복장과 생활상을 잘 보여준다. 이외에 사신도 같은 상상의 세계나 장식 문양 등에는 사후세계에 대한 고구려인의 다양한 생각이 담겨 있다.

황해도 안악군에 위치한 4세기 중엽의 안악3호분은 묘주인의 공적 의례와 집안 내부의 생활풍속도로 가득하다. 그중에서도 가장 시선이 가는 장면은 부엌, 우물 등의 생활 그림이다. 부엌 안에서 사람들은 그릇을 정돈하거나 토기 시루에 떡을 찌고 있다.도8 한 여인은 부뚜막에 불을 지피고, 다른 여인은 떡이 익었는지 젓가락으로 찔러본다. 떡시루를 얹힌 부뚜막과 똑같은 모양의 철제 부뚜막이 평안북

도9. 현무도, 강서대묘 북쪽 벽면, 고구려 7세기 전반, 평안남도 남포시 강서구역 삼묘리

도 운산군 용호동에서 출토된 바 있어 흥미롭다. 그만큼 고분벽화가 대단히 사실적임을 의미한다.

4~5세기에는 안악3호분처럼 무덤주인의 초상화를 비롯해 인물풍속도가 그려지다가, 6~7세기 후기로 내려오면 사신도가 벽화의 중심을 차지한다. 사신도는 고구려의 강렬한 에너지를 집약적으로 보여준다. 특히 강서대묘의 현무도는 거북이를 둥글게 감은 뱀의 율동감과 서로 마주보는 거북이와 뱀의 표정이 웅혼하다.도9 강대국의 기상을 뿜어내는 이들 고분벽화의 화려한 색채미는 곧 고구려 회화의 특징이다.

# 3. 백제 미술

고구려와 비교할 때 백제미술은 온화하고 부드럽다. 한성 시대(기원전 18~기원후 475)를 지나 웅진 시대(475~538)와 사비 시대(538~660)에 이르면 독자적인 백제 문화를 꽃피우게 된다. 특히 475년 수도를 웅진熊津(지금의 공주)으로 옮긴 뒤, 중국 남조南朝 문화를 적극 수용하면서 문화적으로 풍성해졌다. 백제는 남조와의 교류를 통해 수입한 4~6세기의 청자와 암갈색의 흑유자기를 왕실이나 사원, 귀족의 저택에서 사용했다. 무덤에서 발굴된 유약을 바른 중국 도자기는 먼 훗날 고려청자 제작의 밑거름이 되었을 법하다.

웅진 시대 무령왕릉은 백제미의 탄생을 알리는 대표 유적이다. 523년에 세상을 떠난 백제 무령왕武寧王(재위 501~523)과 526년에 사망한 왕비의 삼년상을 각각 치르고 합장한 무덤이다. 유일하게 무덤 주인의 이름이 출토된 백제 왕릉이기도 하다. 1971년 여름 송산리5호분과 6호분 사이의 배수로를 정비하는 과정에서 우연히 드러났다. 기존의 백제 무덤과는 달리 온전한 상태인 데다, 공예 문화의 발달을 보여주는 유물이 대량 출토되어 해방 이후 최고의 발굴 유적으로 꼽힌다.

사진 촬영을 위해 필자는 1978년 가을 무렵 무덤 내부를 관람했다.도10 궁륭식 구조와 벽돌 무늬가 환상적으로 어우러져 그 자체로 극락이 연출된 듯했다. 무령왕릉은 구조부터 벽돌 문양까지 중국 남조 문화를 수용한 백제미라 일컬을 만하다.

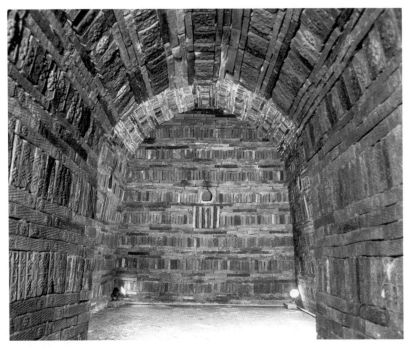

**도10.** 무령왕릉 내부, 백제 525년경, 사적 제13호, 충청남도 공주시 금성동

**도11.** 무령왕릉의 문양 벽돌, 1978년 사진

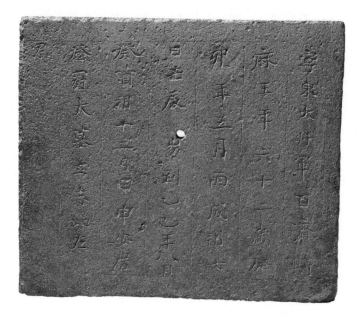

**도12.** 왕의 묘지석, 공주 무령왕릉 출토, 백제 525년, 35.2×41.5cm, 국보 제163호, 국립공주박물관

벽돌만 사용해 쌓은 궁륭식 천장과 벽돌 하나하나에 찍힌 꽃과 그물망무늬, 연꽃
무늬, 인동무늬 등은 양나라 고분 문화를 배운 백제적인 아름다움으로 가득하다.
두 매가 합쳐졌을 때 하나의 연꽃 모양이 되도록 고안한 벽돌은 탄성을 자아내게
한다.도11 무령왕릉에 사용된 여러 종류의 벽돌 가운데 문자 벽돌은 뒷면에 사용될
위치를 표시해두었다. 치밀한 계획에 따라 공사가 진행되었음을 알려준다.

　무령왕릉에서는 금관, 뒤꽂이 같은 머리 장식부터 여러 가지 금속 공예품·목공
예품·유리 공예품·중국 도자기 등 2,900여 점이 넘는 총 108종의 유물이 출토되
었다. 그 가운데 가장 반가운 발견은 왕과 왕비의 묘지석이다.도12 왕릉의 널길 입
구에 두 장이 나란히 놓인 상태로 발견되었다. 왕의 묘지석에는 "영동대장군 백제
사마왕이 62세로 계묘년(523) 5월 7일 세상을 떠났고, 을사년(525) 8월 12일 대묘에
안장했다."라는 기록을 남겼다. 왕비의 것은 묘지석 겸 매지권買地券의 역할을 한

다. 매지권은 죽은 사람이 묻힐 땅을 매매한 증서이다. 한쪽 면에는 "왕비가 병오년(526) 11월에 세상을 떠나 기유년(529) 2월에 안장했다."라는 이야기를, 다른 면에는 "이 땅을 토지신에게 사서 무덤을 쓴다."라는 내용을 적어두었다. 단정하게 열지어 쓴 해서체는 신라나 고구려 금석문과는 또 다른 유려한 백제미와 상통한다. 이들 묘지석은 간략한 내용이지만 피장자의 신원을 밝혀놓아 주목된다. 그 덕에 무령왕릉은 왕릉의 주인이 알려진 유일한 사례가 되었을 뿐만 아니라, 출토 유물의 정확한 제작 시기 고증은 물론 동시기 유물의 편년 연구에 기준을 제공한다.

무령왕과 왕비의 시신이 놓였던 자리에는 사라진 육신 대신 목제 머리받침과 발받침, 칼, 그리고 장신구들만 고스란히 남았다. 백제의 공예 문화가 얼마나 발전했는지를 알려주는 여러 공예품 중에서도 왕과 왕비의 금관 장식이 유독 눈길을 이끈다. 투조 기법으로 문양을 정교하게 새긴 이 순금 공예품은 머리에 두른 검은 비단모에 꽂았던 장식 꾸미개로 추정된다.

왕의 금관 장식(국보 제154호, 국립공주박물관 소장)은 한국미술사를 통틀어 가장 뛰어난 금속 공예 작품이라 할 정도로 아름답다.도13 전체적인 형상은 유연하게 흐르는 불꽃 모양이다. 가운데 연꽃무늬를 중심으로 좌우에 인동무늬를 배치한 구조를 갖췄다. 왼쪽 인동무늬를 45도, 오른쪽 인동무늬를 30도가량 삐치도록 했다. 좌우대칭을 깬 비대칭의 우아함을 살린 세련미가 돋보인다. 정연한 균형미를 강조했던 신라 금관과는 다르다. 줄기와 꽃 사이에는 둥근 장식물인 달개를 부착해 화려하게 장식했다. 달개의 총 개수는 무려 127개에 달한다. 반면 왕비의 금관 장식(국보 제155호, 국립공주박물관 소장)은 원형 달개가 없고 불꽃 모양이 거의 좌우대칭을 이룬다.도14 중앙 부분에 막 피어오르는 꽃을 담은 화병을 배치했다. 화병과 연꽃무늬 장식은 불교적인 요소가 반영된 증거이다.

사비 시대에는 불교를 중심으로 발전한 백제미술, 즉 사비 문화가 전개된다. 이 시기 미술의 새 동향은 고구려 후기 사신도 벽화의 영향을 받은 부여 능산리 고분군의 동하총東下塚에 나타난다. 비교적 선명한 서벽의 백호도는 고구려의 영향을

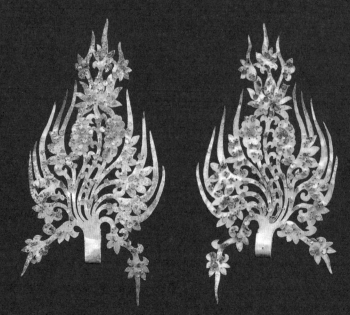

**도13.** 왕의 금관 장식, 공주 무령왕릉 출토, 백제 6세기 전반, 높이 30.7cm, 국보 제154호, 국립공주박물관

**도14.** 왕비의 금관 장식, 공주 무령왕릉 출토, 백제 6세기 전반, 높이 22.6cm, 국보 제155호, 국립공주박물관

도15. 백호도, 능산리 고분군 동하총 서쪽 벽면, 백제 7세기 전반, 충청남도 부여군 능산리

받은 것임에도 고구려식 사나움이 없다.도15 오히려 착한 호랑이의 이미지에 가깝다. 천장의 구름무늬와 연꽃무늬 장식은 백제다운 유연한 형태미를 자랑한다.

1993년 능산리 고분군 왼편의 능사陵寺 터에서 발굴된 〈백제금동대향로〉(국보 제287호, 국립부여박물관 소장)는 세상을 놀라게 했다.도16 백제의 빼어나고 참신한 공예미 때문이었다. 높이는 61.8센티미터 정도로 크게 받침과 뚜껑이 덮인 몸통으로 구성된다. 승천하려는 용이 연봉오리 모양의 향로 몸체를 떠받들고, 꼭대기에는 막 내려앉은 모습의 봉황이 백제의 형태미와 유려한 곡선미를 뽐낸다.

본체는 향을 태우는 그릇과 뚜껑으로 한 번 더 나뉜다. 그릇 부분에는 연꽃잎 장식을, 뚜껑에는 봉래산으로 추정되는 봉우리를 겹겹이 포갰다. 흙산과 바위산의 간결한 산세 표현은 〈산수문전〉(보물 제343호, 국립중앙박물관 소장)과 함께 7세기 백제인의 산수화와 산수 의식을 드러낸다.4강 도23 몸체에는 3단의 연꽃잎 판을 배치했다. 각 꽃잎은 끝부분이 바깥쪽으로 살짝 휘어진 형태이다. 꽃잎 안쪽에는 물고기·사슴 등 총 24마리의 동물과 2구의 인물상을 도드라지게 부조했다. 뚜껑은 약 24개의 산봉우리가 중첩된 형상으로 만들었다. 봉우리 사이사이에는 사냥하고, 머리

**도16.** 백제금동대향로, 부여 능산리 능사 절터 출토,
백제 6세기, 높이 61.8cm, 국보 제287호,
국립부여박물관

**도17.** 그릇받침토기, 공주 송산리 출토, 백제 6세기,
높이 68.8cm, 국립공주박물관

감고, 낚시를 하는 등 각기 다른 11명의 신선을 묘사했다. 그 외에도 상상 속 동물을 비롯해 호랑이·사슴·코끼리·원숭이 등 39마리의 동물이 곳곳에 등장한다. 뚜껑의 맨 윗부분엔 힘찬 날갯짓을 하는 봉황이 우뚝 서 있다. 봉황의 바로 아래에는 다섯 명의 악사들이 각기 피리·비파·퉁소·거문고·북 등을 연주하는 장면을 배열했다.

백제인의 부드러운 미의식은 토기에서도 여실히 드러난다. 공주 송산리에서 출토된 6세기의 그릇받침토기(국립공주박물관 소장)는 좁은 목에서 아래로 확 퍼지는 곡선이 안정적이다.도17 그릇받침은 말 그대로 항아리 등을 받치는 데 사용한 용기이다. 한성 시대부터 사비 시대까지 전 기간에 걸쳐 사용되었다. 띠 장식과 구멍 뚫

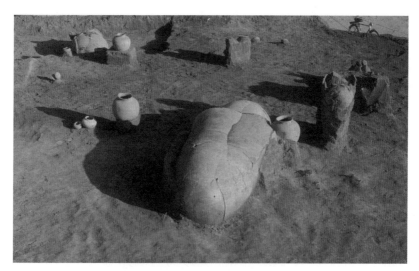

도18. 나주 반남면 신촌리 옹관묘 발굴 현장, 1985년 사진

림이 단출하고 손으로 만지면 흙이 묻어날 것 같은 와질瓦質 토기의 부드러운 질감
이 두드러진다. 표면에 짚으로 짠 돗자리를 찍어낸 듯한 '승석문繩席文'은 백제 공
예의 장식미를 잘 보여준다. 송산리 출토물처럼 장구 모양의 그릇받침은 서울 몽
촌토성, 부여 능산리 고분군, 신리 독무덤 등 대부분 백제의 궁궐터 근방에 집중
되어 있어 국가의례와의 밀접한 관련성을 암시한다.

4~5세기 영산강 유역에는 독특하게 대형의 토기 옹관묘甕棺墓, 일명 독널무덤
들이 발견된다.도18 시신 혹은 뼈를 넣은 큰 항아리(옹관) 여러 개를 한 봉토분에 묻
는 방식이다. 고구려, 신라에 못지않은 큰 봉토분 떼를 형성해 놓았다. 옹관묘는
청동기 말부터 사용된 묘제이다. 초기 철기 시대에 와서는 백제의 일부 지역에서
만 등장한다. 4~5세기 영암 시종면이나 나주 반남면을 비롯한 영산강 유역에서
유행하다가 5세기 후반에 석실분이 유입되면서 6세기 중반에는 완전히 자취를 감
춘다.

옹관묘는 독자적인 세력을 형성한 영산강 유역 사람들의 독특한 장례 문화로

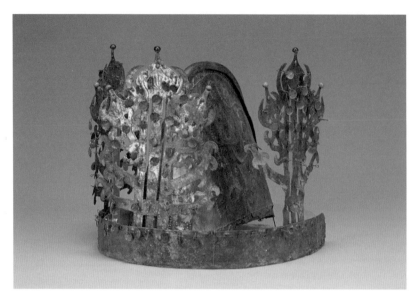

도19. 나주 신촌리 금동관, 나주 신촌리 9호분 출토, 삼국 시대, 높이 25.5cm, 국보 제295호, 국립나주박물관

본다. 이를 뒷받침하듯 나주 신촌리 독널무덤에서 금동관이 출토되었다. 무령왕릉의 금관과 달리 〈나주 신촌리 금동관〉(국보 제295호, 국립나주박물관 소장)은 내관과 외관으로 분리된다.도19 제작 당시에는 두 관을 천이나 끈으로 연결해 사용한 듯하다. 백제권에서 금동관의 내·외관이 함께 발견된 사례가 없다는 사실은 영산강 유역에 금동관을 쓰던 독자적 지배 권력이 있었다는 주장에 힘을 실어준다. 금동관의 외관은 나무 모양을 추상화한 세움 장식 세 개를 배치한 형상이다. 무령왕릉 금관 장식이 지닌 유려한 곡선에 비해 경직된 느낌을 준다. 세움 장식 전면에 잎사귀 모양의 금동 달개를 달아 장식성을 높였다. 고깔 형태의 내관 금동 모자에는 불교를 상징하는 연꽃이 점으로 새겨져 있다.

전북 지역에서도 독널무덤과 함께 간결하고 세련된 금관 장식이 여럿 발굴되었다. 이와 더불어 전라남북도 지역에서 가야나 일본풍의 다양한 유물들이 뒤섞여 출토돼 새로이 주목받았다.

# 4. 가야 미술

가야는 백제, 신라와는 또 다른 지역성을 바탕으로 한 토기와 철기 문화가 돋보인
다. 고령 지산동의 산 능선 위에는 대가야 수장들의 고분 떼가 불룩불룩 들어섰
다.도20 둥그런 봉토의 외형은 고구려·백제·신라의 고분과 닮았다. 다만 평지나
산기슭이 아닌 능선을 따라 고분을 조성했다는 점이 다르다. 직경 10미터 내외부
터 40미터 이상에 이르기까지 크기가 매우 다양하다. 큰 무덤만 70기가 넘고, 딸

**도20.** 고령 지산동 고분군, 가야 5~6세기, 경상북도 고령군 대가야읍

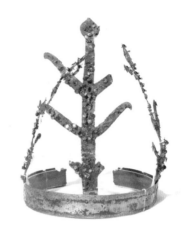

린 무덤까지 포함하면 수백 기에 달한다. 묘실 내부는 독널·석실·석곽 등 여러 구조들이 혼재되었다.

지산동 32호분에서 출토된 5세기경의 〈고령 지산동 금동관〉(대가야박물관 소장)은 가야만이 가진 독특한 형식을 자랑한다.도21 머리를 가릴 정도로 큰 투구 모양에 팔을 구부린 것 같은 L자 모양의 장식이 양쪽에 달려 있다. 신라 금관의 앞선 형식으로 보인다. 부산 복천동 고분에서 출토된 가야 〈금동관〉(보물 제1922호, 국립김해박물관 소장)은 조금 딱딱한 느낌이다.도22 삼국에서 동일하게 나타나는 원형의 금동 달개를 장식했지만 그 이외의 요소들은 고구려·백제·신라에 없는 독자적인 형태다. 꽃 모양이나 원형 등 상당량의 금장식이 함께 전하나, 정확한 부착 위치는 알 수 없다.

가야는 '철의 왕국'이라고 불릴 만큼 고분과 생활터전에서 철기류가 대량으로 출토됐다. 손잡이 고리가 둥근 칼을 일컫는 '환두대도環頭大刀'는 가야 지역에서 가장 많이 발견된다. 4세기 들어 고리 내부에 용이나 봉황 같은 여러 형상을 넣고 손잡이를 금과 은으로 장식하면서 권력의 상징물로 발전했다. 고리 안쪽의 장식이

**도23.** 목항아리와 그릇받침. 부산 복천동 출토, 가야 5세기 중반. 높이 72cm, 국립김해박물관    **도24.** 목항아리와 그릇받침(부분)

나 고리 모양에 따라 피장자의 신분이 구분된다. 가야에서는 용봉무늬가, 신라에서는 세잎클로버 형태의 세고리무늬가 최고로 꼽힌다.

오리나 짚신 모양의 상형象形 토기는 신라 토기의 원형이면서도 해학이 깃든 가야 나름의 독자적인 미술품이다. 높은 받침 위에 밑이 둥근 항아리를 얹은 목항아리와 그릇받침(국립김해박물관 소장)은 가장 가야 토기답다.도23, 도24 자칫 지루할 수도 있던 긴 형태에 뻘뻘거리며 기어 올라가는 거북이를 장식했다. 단순한 생활그릇으로 만들기보다 이야기를 담아 재미를 주었다. 가야 도공들의 재치와 해학미가 담뿍하다. 짚신 모양의 술잔과 잔 받침 토기는 신라 토기와 유사하면서도 가야인의 독창성을 드러낸다.도25

가야의 미술은 개성이 강하면서도 특징을 하나로 묶어 말하기는 어렵다. 고구

**도25.** 짚신모양토기, 부산 복천동 53호분 출토, 가야 5세기 중반, (왼쪽)높이 11cm, (오른쪽)높이 16.8cm, 국립중앙박물관

려·백제·신라적인 요소가 혼재하기 때문이다. 가야 토기도 후기에 들어서면 공
예품들과 마찬가지로 신라 문화에 흡수된다. 이 과정에서 독자성을 잃는 양상을
보이지만, 실질적으로 신라의 토기나 공예 문화는 가야에 기반을 두고 있다.

# 5. 신라 미술

신라의 수도였던 경주 황남동 대릉원 고분 떼를 보면 볼록볼록 둥글게 솟은 능선의 모습이 장관을 이룬다.도26 무덤의 외곽선과 배경이 되는 산맥이 평행을 이루어 중첩되는 맛이 그렇다. 무덤이라는 인공물을 자연과 조화롭게 조성한 방식은 한국 문화의 자랑으로 꼽힌다. 이러한 미의식은 궁궐이나 사원, 저택을 짓는 방식에도 동일하게 적용된다.

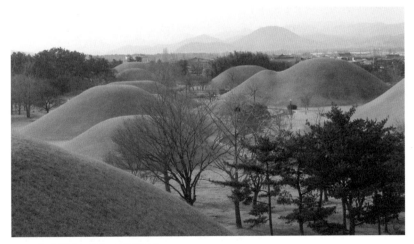

**도26.** 경주 대릉원지구, 경상북도 경주시 황남동

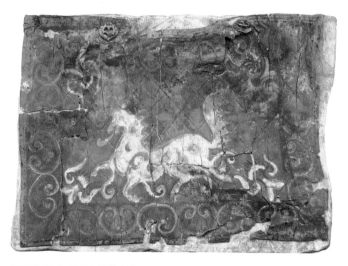

도27. 장니 천마도, 경주 황남동 천마총 출토, 신라 5~6세기, 53×75cm, 국보 제207호, 국립경주박물관

황남동 대릉원에 위치한 4~6세기 신라 고분은 대부분 적석목곽분積石木槨墳이다. 나무로 시신을 놓는 방을 만든 뒤, 그 위에 수많은 냇돌을 쌓고 흙을 덮었다. 황남동 대릉원의 천마총天馬塚을 발굴할 때 냇돌만 8톤 트럭 30대 분량을 들어냈다고 하니 얼마나 견고히 쌓여 있었는지 짐작이 간다. 도굴하기 어려운 구조 덕분에 신라의 고분은 보존이 잘된 편이다. 그 결과 많은 유물이 출토되어 신라 공예미술의 발전 정도를 짐작케 해준다.

천마총은 황남동 대릉원의 대표적인 고분이다. 1973년 발굴 당시 고분 안에서 1만 점이 넘는 유물들이 나왔다. 그중 장니障泥가 주목할 만하다.도27 장니는 진흙이나 물이 튀는 것을 방지하기 위해 말의 안장 안쪽에 달던 장식물이다. 자작나무 껍질을 여러 겹으로 붙여 바느질해서 만든 이 장신구는 흰 말을 중심에 배치하고 가장자리를 인동당초무늬로 장식했다. 흰 말은 갈기와 꼬리털을 세워 힘차 보이며, 입으로는 상서로운 기운을 내뿜는다. 이를 근거로 신성한 동물인 천마天馬라고 판단해 '천마도天馬圖'라 이름 붙였다. 이 동물이 천마가 아니라 죽은 이의 영혼

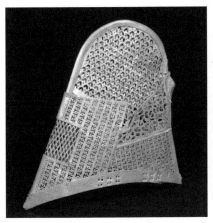

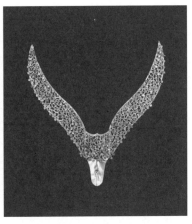

도28. 금제관모, 경주 황남동 천마총 출토, 신라 5~6세기, 높이 16cm, 국보 제189호, 국립경주박물관

도29. 금제새날개모양금관장식, 경주 황남동 천마총 출토, 신라 5~6세기, 높이 45cm, 보물 제618호, 국립경주박물관

을 저승으로 인도하는 상상의 동물 기린麒麟이라는 이견도 존재한다. 솜씨 좋은 화가의 작품은 아니지만, 그림의 형식을 갖춘 천마도와 인동당초무늬는 5세기 고구려 고분벽화 형식과 연계되어 중요하다.

이외에도 5세기 전후의 신라 무덤에서 나오는 유물들과 같은 형식의 금제품들이 출토되었다. 〈금제관모〉(국보 제189호, 국립경주박물관 소장)는 고구려·백제·신라·가야 등 각 지역에서 성행하던 고깔형의 절풍모折風帽 형태다.도28 형상 자체만으로도 충분히 아름다운 이 모자는 금을 다루는 신라의 뛰어난 기술을 보여준다. 유연한 곡선과 공간 분할이 뛰어나며, 금을 얇게 펴서 T자나 U자형 연속무늬를 아주 치밀하게 투조했다. 투조한 곳마다 작은 못질을 해서 점무늬도 넣었다. 섬세함과 치밀함을 추구한 신라의 금속 공예 기술은 한국 문화의 특질을 만들어내는 중요한 요소라고 생각한다. 함께 발견된 〈금제새날개모양금관장식〉(보물 제618호, 국립경주박물관 소장)은 이름대로 새가 두 날개를 활짝 펴고 힘차게 날갯짓하는 것만 같다.도29 좌우대칭의 양쪽 날개와 이를 이어주는 가운데 부분, 총 세 장의 금판으로 구성되어 있다. 관식의 전면에 뚫은 복잡한 무늬와 금실로 매달은 약 400개 이상의 장식이

화려함을 더한다.

신라 하면 역시 금관이 떠오른다. 천마총을 포함해 황남대총皇南大塚·금관총金冠塚·금령총金鈴塚·서봉총瑞鳳塚에서 금관이 발굴되었다. 창녕군 교동 고분군에서 출토되었다는 가야풍의 금관까지 합하면 모두 여섯 개의 신라 금관이 현재까지 전한다.

금관은 왕에게만 한정되었다기보다 왕족을 비롯한 지배층의 고귀한 신분을 드러내는 장식품이었던 듯싶다. 지금까지 금관이 출토된 고분은 5세기 중후반부터 6세기 전반 즈음에 조성되었다. 이 시기의 신라왕은 눌지왕·자비왕·소지왕·지증왕 등 모두 네 명이지만, 출토된 금관의 개수는 그보다 많은 여섯 개이다. 또한 황남대총의 경우 여성 무덤에서 금관이 발견된 반면, 남성의 무덤에서는 순금이 아닌 청동에 도금한 금동관이 출토되었다. 아이의 무덤인 금령총에서도 화려한 금관이 나왔으므로 왕을 상징하는 장식품은 아닌 듯하다. 한편 금관은 장례 유품일 가능성이 높다. 실제 무덤 속에 묻힌 금관들 중에는 이마에 쓰지 않고 얼굴 전체를 감싼 모습으로 매장된 사례도 있다. 겉모습과 달리 매우 약해 일상에서 착용하기 어렵고 장식도 지나치게 많다.

신라 금관은 기본적으로 가장 아래쪽에 사람 머리 크기의 둥근 관테를 둘렀다. 그 위에 出자 모양의 장식에 사슴뿔이나 나뭇가지 형상을 덧붙였다. 대칭형의 높은 관식, 곡옥이나 금잎 장식, 섬세한 점무늬로 디자인한 화려한 금관들은 신라 공예 문화의 장식미를 한껏 뽐낸다.도30 삼국 시대 4~6세기의 금관 내지 금동관의 장식 구조나 제작 방식은 스키타이 지역 금관과 통한다. 기원 후 1세기경의 박트리아Bactria, 지금의 아프가니스탄 지역에서 나온 금관은 신라는 물론 삼국 시대의 것과 유사한 기법을 보인다.도31 나뭇가지를 추상화한 장식 형태부터 금판을 얇게 펴서 투조하는 기법, 투조한 무늬 주변에 못으로 작은 금점을 찍는 장식법 등이 그렇다. 특히 둥근 금 잎사귀를 오려서 구멍을 내고 이를 금실로 꿰매어 장식하는 방식이 일치한다.

삼국의 금속 공예는 스키타이 방식을 수용해서 각자 백제화, 신라화, 고구려화

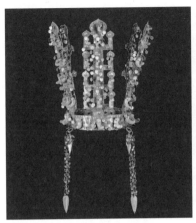

**도30.** 금관, 경주 황남동 천마총 출토, 신라 5~6세기, 높이 32.5cm, 국보 제188호, 국립경주박물관

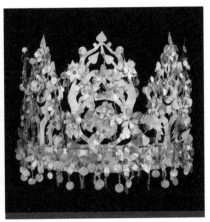

**도31.** 황금관, 틸리야 테페 6호 무덤 출토, 기원후 1세기, 국립아프가니스탄박물관

했다. 그 결과 금관 장식에서도 형식적 차이가 드러난다. 유연하면서 탄력 넘치는 불꽃 형상의 고구려 금관 장식, 세련된 형태와 공간 구성을 보여주는 백제 무령왕릉 금관 장식, 영산강 유역 옹관에서 출토된 백제 금동관 등 지역성과 형식적 특색을 잘 나타낸다. 이 외에도 대칭적인 나무 형상으로 단순미를 드러낸 가야 금관처럼 나라마다 개성이 뚜렷하다. 어쩌면 지금의 사투리보다도 각 지역의 특성을 명확하게 구분 짓는다.

경주시 보문동 부부총夫婦塚에서 나온 금귀걸이 한쌍 역시 스키타이 형식을 보여준다.도32 귀걸이의 크기는 약 8.7센티미터 정도다. 지름이 0.5밀리미터도 안 되는 작은 금 구슬을 일일이 붙여 거북이 등처럼 육각형무늬를 넣고 하트 모양의 나뭇잎 장식을 늘어트렸다. 6세기 전반 귀걸이의 샛장식에는 약 18~24개의 달개 수식(드리개)을 매단 것이 보편적인데 비

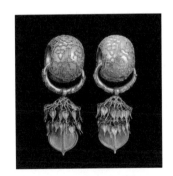

**도32.** 금귀걸이, 경주 보문동 부부총 출토, 신라 6세기, 길이 8.7cm, 지름 3.8cm, 국보 제90호, 국립중앙박물관

해, 이 귀걸이는 37개나 달았다. 달개의 가장자리와 중앙에는 금 구슬로 테두리를 덧붙여 화려함의 극치를 보여준다. 실제 신라 고분에서 출토된 귀걸이 중 가장 정교하고 호화롭다.

신라는 금속 공예 못지않게 토기 문화가 발전했던 지역이다. 고구려, 백제의 무른 연질軟質 토기와 달리 단단한 경질硬質 토기를 생산했다. 가야 토기를 흡수하면서 고온에서 구워내는 기술이 크게 진전된 것이다. 6세기, 신라는 가야 토기와 비슷한 굽 높은 접시를 비롯해 음식을 담는 그릇 등 다양한 형태의 제품들을 생산했다. 이런 토기가 한 고분에서 수십 개 내지 수백 개씩 발견되기도 한다. 1,000도 이상의 높은 온도에서 굽고, 유약釉藥을 살짝 바른 경질 토기의 발달은 후대 유약 개발의 기술적인 밑거름이 되었다.

토우가 장식된 토기는 여러 유형의 토기들 가운데 신라미를 대표한다. 경주 계림로 30호에서는 둥근 밑받침이 딸린 토우장식항아리(국보 제195호, 국립경주박물관 소장)가 출토되었다.도33 항아리의 목 부분에는 거북이, 개구리와 이를 삼키려는 뱀, 오리, 개 등의 동물들과 거문고를 연주하는 사람, 성행위를 하는 남녀상 등 작은 토우들이 붙어 있다. 손으로 몇 번 툭툭 주물러서 인물의 표정과 형태를 살려낸 토우 장식은 신라 사람들의 투박한 맛을 느끼게 해준다. 소박하면서 해학이 실린 표현은 마치 어린아이의 미술 같은 느낌도 준다. 치밀하고 완벽한 금속 공예 기술과는 또 다른 문화 형태이다. 경주 금령총에서 출토된 기마인물형상토기(국보 제91호, 국립중앙박물관 소장)처럼 사람 또는 특정한 기물을 본떠서 만든 상형 토기 제작 기술에서도 두각을 나타냈다. 고구려가 벽화를 통해서 삶을 표현했다면, 신라 사람들은 토기에 장식한 토우나 상형 토기를 통해서 그들의 삶과 당대 문화를 드러냈다.

황남대총을 비롯한 신라 고분에서는 다른 지역과 달리 유리그릇이 등장한다. 유리의 성분, 모양, 크리스털을 깎는 기법 등을 분석한 결과, 4~5세기 서아시아에서 사용하던 로마식 유리 공예로 판명되었다. 인도양의 바닷길이나 중국 대륙과 실크로드Silk Road를 통해 수입되었을 확률이 높다. 유리그릇은 신라가 뒤늦게

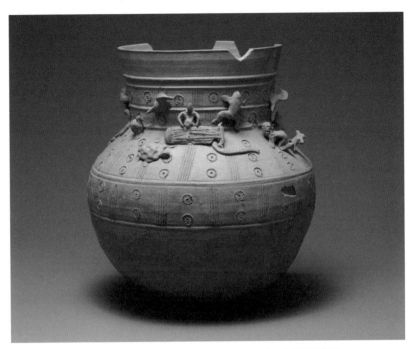

도33. 토우장식항아리, 경주 계림로 30호 무덤 출토, 신라 5세기, 높이 34cm, 국보 제195호, 국립경주박물관

외래 종교인 불교를 공인하고, 보수적인 국가 체계를 유지시키는 와중에 적극적으로 해외 문화를 수용했다는 증거이다. 대부분의 유리그릇이 금관총·금령총·서봉총·천마총 등 왕릉 급의 고분에서 출토된 점이 주목된다. 왕이나 왕족을 비롯한 고위층만 소지 가능했던 고가품인 듯하다.

황남대총에서는 높이가 25센티미터 정도 되는 유리병부터 작은 유리잔까지, 무려 10여 개 이상의 유리 제품이 발견되었다. 그중 손잡이가 달린 유리병은 달걀 형태의 몸통에 굽이 달려 있다.도34 긴 목 위의 입 부분은 새 부리처럼 좁게 오므라져서 술과 같은 액체를 따르기 좋다. 전체적으로 연녹색을 띠며, 손잡이 부분만 남색의 유리로 만들어 붙였다. 손잡이를 휘감은 금실은 고분 안에 매장하기 이전에 이미 부러진 손잡이를 수리한 흔적으로 추정된다. 왕실에서도 손상된 제품을

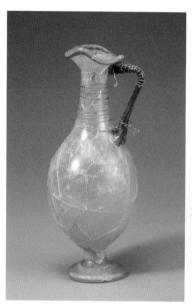

**도34.** 유리병, 경주 황남대총 남분 출토, 신라 5세기,
높이 24.8cm, 국보 제193호, 국립중앙박물관

**도35.** 첨성대, 신라 632~647년, 높이 약 9.5m, 국보 제31호,
경상북도 경주시 인왕동

고쳐 사용할 만큼 매우 비싸고 진귀한 물품이었던 모양이다.

적극적인 해외 문화의 수용과 함께 삼국을 통일한 신라의 힘을 담아낸 대표적인 유물로 첨성대瞻星臺(국보 제31호)를 꼽고 싶다.도35 형태를 보면 위는 네모, 아래는 원형 구조이다. 아래로 살짝 퍼지는 유연한 선은 고구려와 백제를 능가할 만큼 탄력이 넘친다. 다양한 크기로 다듬은 350개의 돌로 쌓은 첨성대는 하늘의 해·달·별을 관측하고, 길흉을 점치는 천신을 관장하는 역할을 했다고 본다. 고구려의 천문도를 비롯해 백제나 가야에서도 별자리 연구가 못지않게 발전했겠지만 천문대는 특히 신라가 하늘을 장악하는 힘을 가졌던 증거다.

# 제4강

이 야 기 · 한 국 미 술 사 ·

## 삼국 시대
## 고구려 고분벽화

# 1. 삼국 시대 문화유산의 대표, 고구려 고분벽화

한국미술사를 대표할 삼국 시대 문화유산은 고구려 고분벽화이다. 삼국 중 동북아시아 강대국으로 우뚝 선 고구려인의 기상과 용맹함은 물론이려니와 그 생활상이 무덤 속 벽화에서 오늘날까지 숨을 쉬는 듯하다.

4세기 중반에서 7세기 중반까지, 약 300년간 통구와 평양, 안악 지역에 조성된 고구려 벽화고분은 묘실 내부 구조와 벽화 내용에 따라 크게 세 시기로 나뉜다. 고구려가 융성했던 4세기 중반~5세기 전반에는 다실 구조에 무덤주인 초상화와 생활상이 벽화의 중심을 이룬다. 5세기 중반~6세기 전반에는 양실이나 단실 구조에 인물풍속도가 크게 유행하며, 사신도가 함께 등장한 사례도 있다. 6세기 중반~7세기 전반, 고구려 후기에는 단실 구조의 묘실에 사신도로 주제가 압축된다. 고분에 따라 다르지만 전 시기에 걸쳐 천장에는 해·달·별자리를 중심으로 하늘과 우주의 상상세계를 펼쳐놓았다. 여기에는 불교와 도교 등 고구려인의 신앙이 표출되어 있다. 그 외에도 벽화에 다양한 장식 문양들을 화려하게 치장했다.

필자는 2006년 5월 안악과 평양 지역에 분포된 안악3호분, 덕흥리벽화고분, 수산리벽화고분, 호남리사신총, 진파리1호분과 4호분, 강서대묘와 강서중묘 등 주요 벽화고분 여덟 기에 직접 들어가 실견할 기회를 가졌다. 그때의 기억을 되살리며 고구려 고분벽화를 살펴보겠다.

# 2. 4세기 중반~5세기 전반

4세기 중반~5세기 전반의 벽화는 안악3호분과 덕흥리벽화고분처럼 무덤주인의 초상화와 공적·사적 일상이 주를 이룬다. 생활풍속도에는 무덤주인의 일생 중 기념비적인 일이 등장하고 풍요로운 생활상이 묘사되었다. 내세에도 생전의 삶과 명예가 재현되고 후손들에게도 영속되기를 바라는 마음을 담았다. 고분의 구조는 방이 여러 개인 다실多室 구조이다. 돌기둥을 세우거나 나무기둥을 그려 넣어 내부를 마치 가옥처럼 꾸몄다.

### 안악3호분

357년에 조성된 안악3호분은 연대가 밝혀진 고구려 벽화고분 중 가장 오래되었다. 통구나 평양과 같은 수도권이 아닌, 그보다 남쪽인 황해도 안악 지역에 위치해 있다. 1949년 남북한 고고학자들이 참여해 안악의 고분 세 기를 발굴했지만 전쟁으로 인해 남북의 통합보고서가 나오지 못했다.

세 기의 고분 중 가장 큰 규모의 안악3호분은 전형적인 초기 고구려 벽화고분의 유형이다. 시신이 놓인 널방과 제사를 지내는 앞방 사이에 네 개의 돌기둥을 설치함으로써 공간을 구분 지었다. 팔각형기둥, 배흘림기둥 등 목조 건물의 구조를 돌로 재현했다.도1 기둥머리에는 귀면 장식을, 천장받침에는 구름무늬 띠를 둘

도1. 안악3호분 묘실 내부, 4세기 중반, 황해도 안악군 오국리

도2. 기둥머리 귀면 장식, 안악3호분 널방과 앞방 사이, 4세기 중반, 황해도 안악군 오국리

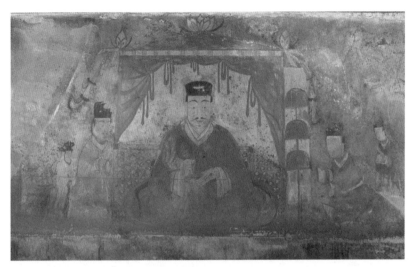

도3. 무덤주인 초상, 안악3호분 서쪽 곁방 서쪽 벽면, 4세기 중반, 황해도 안악군 오국리

렀다. 귀면의 녹색 눈은 마치 고분 안에 사악한 무리가 들어오지 못하도록 강한 에너지를 발산하는 듯하다.도2 각 방의 모줄임천장 중앙에는 만개한 고구려식 연꽃무늬를 배치해 무덤주인과 불교와의 관계를 짐작케 한다. 불교를 공인했던 소수림왕 2년(372)보다 한 세대 앞선 사례로, 불교가 기록보다 일찍 고구려에 들어와 있었음을 알려준다.

안악3호분을 비롯한 초기 고분벽화의 중심 주제는 무덤주인의 초상화였다. 서쪽 곁방에 들어가자마자 지체가 높아 보이는 무덤주인의 초상이 정면에 등장하고, 그 왼쪽 벽면에는 남편을 향해 앉은 부인의 초상화가 배치되어 있다.도3 불교 신자인 듯, 무덤주인은 연꽃무늬가 장식된 장방의 평상에 앉아 있다. 관을 쓰고 붉은 포를 입은 무덤주인은 정면을 향해 시선을 둔 신격화된 자세로 그려졌다. 머리의 관은 겉이 투명하고 안은 까맣다. 북한 학자들은 이를 왕이 쓰던 백라관白羅冠이라고 추측한다. 한편 부인의 초상은 무덤주인과 달리 팔받침이나 가리개가 없고, 앉은 자세가 비교적 자연스럽다.

**도4.** 무덤주인 초상(수정 흔적)

**도5.** 무덤주인 초상(손부채 부분)

갸름한 무덤주인의 얼굴에는 잘못된 먹선을 호분<sub>胡粉</sub>으로 수정한 흔적이 발견
된다.<sup>도4</sup> 코와 눈의 위치를 옮기고, 구레나룻 수염과 입술도 다시 그렸다. 실제 얼
굴과 닮게 그리려는 의도가 역력하다. 초상화가 영정사진의 역할을 했던 모양이
다. 통통한 오른손에 쥔 부채는 까마귀 같은 새의 검정 깃털로 만들었다. 해학적
인 표정에 머리 좌우로 길게 뿔이 돋은 귀면을 장식했다.<sup>도5</sup>

그림 수법은 먹선으로 윤곽선을 그린 뒤 그 안을 색칠하는 구륵법<sub>鉤勒法</sub>을 주로

사용했다. 옷 주름에는 넓은 붓 면으로 묘사하는 몰골법沒骨法이 활용되었다. 몰골은 '뼈가 없다.'라는 의미로, 윤곽선을 생략한 특징에서 착안한 명칭이다. 먹선으로만 묘사하는 백묘법白描法도 부분적으로 사용하는 등 동양회화의 기본 화법畵法이 골고루 활용되었다.

안악3호분의 무덤주인에 대한 의견은 분분하다. 고구려에 귀화한 연나라 장수 동수冬壽라는 설과 고구려 제16대 왕인 고국원왕故國原王(재위 331~371)이라는 설이 대립한다. 이는 한 무인상 머리 위의 묵서명에서 비롯되었다. 묵서명은 '동수冬壽'라는 인물이 벼슬살이를 하다 영화永和 13년(357) 69세의 나이로 세상을 떠났다는 내용을 담고 있다. 기록상 동수는 고구려에 귀화한 연나라의 장군으로, 안악3호분은 동수의 무덤일 가능성이 높다.

반면 북한 학자들은 발굴 이후 여러 논쟁을 거쳐 고국원왕의 무덤으로 결론지었다. 먼저 무덤주인의 초상화에서 무덤주인과 양옆에 '책冊'을 든 관료들의 구도가 왕이 정무를 보는 장면을 연상시킨다고 지적했다. 또한 무덤주인의 오른쪽에는 왕의 행차 때 사용한 '정절旌節'과 유사한 깃발이 세워져 있음을 언급했다. 여러모로 도상의 구성과 특징이 귀화한 장군에게는 어울리지 않는다고 판단한 북한 학자들은 안악3호분을 왕의 무덤으로 본다. 이외에도 동수가 사망한 357년은 고구려가 부강했던 시절이었기에 시대적 배경을 고려한다면 귀화한 장군이 이렇게 큰 무덤을 조성하도록 허락하지 않았을 것이라고 주장했다. 실제 둘레가 30미터에 달하는 안악3호분은 고구려 벽화고분 중 가장 큰 규모이다.

회랑에 그려진 대행렬도大行列圖는 안악3호분이 왕의 무덤이라는 주장을 뒷받침하는 중요한 증거다.도6 길이 10미터, 높이 2미터의 회랑에 그려진 행렬도는 소 수레에 앉아 있는 무덤주인과 그를 둘러싼 문무백관·의장병·기마병·무사·악대의 모습이 생생하다. 고구려의 막강한 군사력을 보여주는 갑옷 차림의 무사들 사이로 주인공이 보인다. 약 400여 명의 군사가 동원된 이 거대한 행렬은 귀화인에 대한 대접으로 보기에는 너무 지나치다. 무덤주인이 탄 소 수레 앞에는 검정 바탕에

**도6.** 대행렬도(모사본), 안악 3호분 동회랑 동쪽 벽면, 4세기 중반, 황해도 안악군 오국리

붉은 글씨를 쓴 '성상번聖上幡'이라는 깃발이 보인다. '성상'은 왕을 나타내는 표현이다. 태수나 지방 장관은 사용할 수 없기 때문에 안악3호분이 왕릉이라는 주장을 뒷받침해 준다.

회랑 외에도 무덤 입구 좌우 벽, 앞방 등에 기수와 무사들이 가득하다. 동쪽 곁방 입구의 팬티 차림으로 대련하는 무사는 해학적인 표현을 보인다. 시신이 안치된 널방에는 무악舞樂 장면이 흐릿하게 남아 있는데 무용수의 생김새가 인상적이다. 물방울무늬의 터번을 쓴 데다 코가 길고 커서 서역인으로 보거나, 가면을 쓴 탈춤으로 해석되기도 한다. 이외에도 동쪽 측실에는 부엌·방앗간·푸줏간·차고·마장·마구간·외양간 등 집안 생활풍속도가 묘사되어 있다.

### 덕흥리벽화고분

1976년 안악3호분보다 반세기 뒤에 조성된 덕흥리벽화고분이 발굴되었다. 먹으로 쓴 묘지 명문에 '영락永樂 18년(408)'이라는 광개토대왕의 연호를 사용해 이목

도7. 무덤주인 초상, 덕흥리벽화고분 널방 북쪽 벽면, 5세기 전반, 평안남도 남포시 강서구역 덕흥동

을 끌었다. 앞방 남벽에 쭉 나열된 명문에는 408년에 죽어 장사를 지낸 무덤주인이 유주자사幽州刺史를 지낸 진鎭이라고 기록되어 있다. 자사는 지금의 도지사에 해당하며 유주는 요동 지역을 일컫는다.

덕흥리벽화고분은 천장화를 제외하고는 묵서명, 무덤주인의 초상, 행렬도, 마구간 그림 등 상당 부분이 안악3호분과 유사하다. 앞방 천장은 해·달·별자리를 포함해, 도상마다 묵서로 이름을 밝힌 견우와 직녀·옥녀지상·선인지상·천추지상·만세지상·부귀지상·길리지상·천마지상·성성지상·비어 등으로 가득하다. 천장 아랫단에는 산맥 사이사이에 호랑이, 곰, 사슴 등을 잡는 사냥 장면이 연결되어 있다.

무덤주인 초상화는 총 두 점이다. 앞방과 관이 안치된 널방에 각각 배치되었다. 널방의 무덤주인 초상은 넓은 벽면의 절반만 차지하고 있다.도7 비워둔 나머지 절반은 부인의 초상화가 들어가야 하는 자리로, 왜 그리지 않았는지 의문이다. 통구 지역의 무용총도 이와 유사하게 부인상이 보이지 않는다.

**도8.** 무덤주인과 13군의 태수들. 덕흥리벽화고분 앞방 서쪽 벽면과 북쪽 벽면. 5세기 전반. 평안남도 남포시 강서구역 덕흥동

붉은색 관복 차림의 앞방 초상은 공적인 행사 장면에 등장한다. 특히 무덤주인이 유주자사로 부임했을 때 유주에 속한 여러 태수들이 찾아와서 조회朝會하는 장면이 인상적이다.도8 13군 태수들은 하나같이 콧수염을 길렀으며, 의상마저 통일돼 마치 13명의 쌍둥이를 보는 듯하다. 무덤주인을 유독 크게 표현하고 나머지 관료들은 위계에 맞춰 작게 묘사했다. 부채질하거나 악기를 연주하는 시종들은 소인국 사람 같다. 신분의 계층에 따라 인물의 크기를 달리하는 방식은 고구려 고분벽화의 공통된 특징이다.

앞방 서벽에 그려진 무덤주인 초상에는 붓을 거칠게 문지른 흔적이 역력하다. 안악3호분이 돌 위에 직접 그리거나 살짝 석회를 바르고 그림을 그린 것과 달리, 덕흥리벽화고분은 두텁게 칠한 석회 위에 채색했다. 덕흥리벽화고분이 사용한 회면 기법, 즉 프레스코Fresco 기법은 석회가 마르기 전에 그려야 하므로 먹선과 채색한 붓질의 느낌이 빠르고 강하다. 그래서인지 덕흥리벽화고분 안에 들어서면 고구려 사람들이 와글와글 소란스레 달려드는 느낌을 받는다.

# 3. 5세기 중반~6세기 전반

5세기 중반~6세기 전반은 고구려가 가장 융성했던 시기이다. 장수왕이 즉위하고 통구에서 평양으로 수도를 옮기는 사회적 변화와 함께 벽화의 주제도 달라진다. 이때부터 무덤주인 초상화는 사라지고 수렵·무용·씨름 같은 생활풍속도나 청룡·백호·주작·현무의 사신도四神圖가 중심을 이룬다. 천장화의 경우 석가모니불의 탄생을 상징하는 연꽃무늬·인동무늬·구름무늬 등 장식 무늬가 풍부해졌다. 당시 고구려 사회 내에 불교가 유행하면서 나타난 현상이다. 5세기 집안集安 지역의 귀족사회 내에서 극락왕생을 꿈꾸는 내세관이 유행했음을 암시하며, 사신도의 등장은 음양오행陰陽五行의 도교와 관련이 깊다.

무덤 구조는 대부분 두 칸 또는 한 칸으로 조성되었다. 평양 지역의 쌍영총이나 수산리벽화고분, 안악1호분·2호분, 약수리벽화고분, 대안리1호분, 통구 지역의 각저총, 무용총, 삼실총, 장천1호분 등이 대표적인 사례이다.

### 각저총

5세기 중반이 되면 무덤주인은 초상화 형식보다 생활풍속도의 한 장면으로 등장한다. 각저총의 널방 북쪽 벽면에는 부부의 생활상이 그려져 있다.도9 장막을 걷어 올린 널찍한 방 안에 무덤주인이 정면을 향해 의자에 앉아 있고, 그 오른편

도9. 부부 생활상. 각저총 널방 북쪽 벽면. 5세기 중반. 중국 길림성 집안시

에 두 명의 부인이 평상에 무릎을 꿇은 채 나란히 자리했다. 안악3호분이나 덕흥리벽화고분의 무덤주인과 달리 중국식 포를 벗고, 고구려식 바지와 저고리를 입은 점이 눈에 띈다. 마찬가지로 고구려 복식을 차려입은 여인들은 정부인과 후부인으로 추정된다. 위계에 따라 사람의 크기를 구분 지었던 당시의 화법畵法을 고려해보면 정부인과 후부인의 권력이 동일했던 듯싶다. 무덤주인과 부인들의 대화 장면은 사뭇 비장하다. 마치 전쟁터에 나가기 전 가족들과 작별을 나누는 모습 같다. 무덤주인이 옆구리에 찬 환두대도와 뒤쪽 소반 위에 놓인 활과 화살이 이를 뒷받침해 준다.

5세기의 고구려 고분벽화 가운데 가장 풍속화다운 그림은 각저총의 씨름도이다.도10 화면 중앙에서 두 인물이 짧은 바지 차림에 맨몸으로 경기를 하고, 그들의 오른쪽에 위치한 지팡이를 짚은 노인이 심판 중이다. 경기하는 모습이 현재의 씨름과 거의 비슷하다. 선수들의 자세를 보아하니 이제 막 힘겨루기를 시작한 모양이다. '으랏차차' 하며 기합을 넣는 듯 왼쪽 인물의 입이 살짝 벌어졌다. 서로 힘을

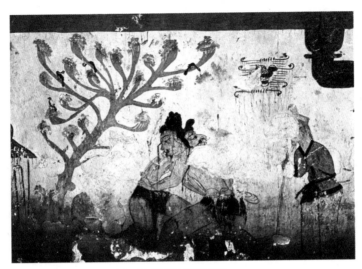

도10. 씨름도, 각저총 널방 동쪽 벽면. 5세기 중반, 중국 길림성 집안시

겨루느라 표정은 한껏 일그러진 상태다. 오른편 인물이 흰 샅바를 두른 것과 달리 왼편의 인물은 샅바가 없다. 또한 샅바를 두른 이는 고구려인의 생김새인데 상대는 매부리코에 부릅뜬 눈의 이국인이다. 아마도 서역에서 온 사신과 씨름으로 힘겨룬 일을 기념한 그림인 듯싶다.

인물 표현은 정확하게 묘사한 데 비해 왼편의 나무는 유달리 도식화해서 그렸다. 나뭇가지 끄트머리에 덩어리로 묘사한 나뭇잎 표현이 그렇다. 동일한 나무 도상이 2~3세기 중국 한나라 화상석畵像石에서 발견된다. 나무는 신성한 신목神木으로, 그늘 아래 좌우의 개 두 마리는 곰과 호랑이로 해석되기도 한다. 나뭇가지에는 네 마리의 까마귀가 표정을 달리하며 앉아 있다. 씨름 장면 왼편으로 간소하게 묘사된 건물은 부엌으로 보인다.

## 무용총

1920~1930년대에 찍은 무용총 널방 사진을 통해 북벽 일부 벽화와 서벽의 전면

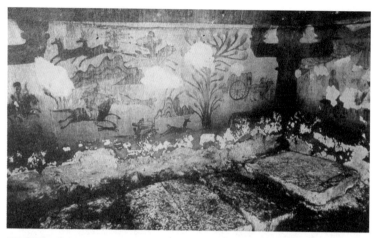

**도11.** 무용총 묘실 내부, 1920~1930년대 사진

벽화, 그리고 관을 놓았던 자리가 확인된다.<sup>도11</sup> 널방의 네 벽면에는 각각 검붉은색으로 기둥과 기둥머리, 그리고 기둥 사이에 놓인 창방을 장식했다. 목조 건물의 뼈대를 벽면에 그려 넣음으로써 마치 집 안에서 밖을 구경하는 효과를 얻었다. 관대에 누워 있는 무덤주인이 벽화를 감상할 수 있게끔 배려한 구성이다. 비록 육신은 죽어서 세상을 떠나지만 사후세계에서 살아생전의 삶을 추억하도록 조성한 듯하다.

가장 고구려인다운 풍속도는 바로 사냥 그림이다. 무용총의 수렵도에는 고구려인의 힘찬 기상이 잘 드러난다. 벽면은 산과 산 사이에서 사냥을 하는 궁수들, 그리고 사슴과 호랑이가 뛰어다니는 장면으로 가득하다.<sup>도12</sup> 목숨을 걸고 쫓고 쫓기는 인간과 동물 사이의 급박한 분위기와 긴장감이 팽팽하다. 앞뒤로 네 다리를 쭉 뻗은 채 힘차게 달리는 말 위에는 활로 사냥감을 겨눈 다섯 명의 무사가 보인다. 무사들이 타고 있는 말과 쫓기는 짐승들 대부분이 오른쪽 방향으로 달리고 있어 화면에 하나의 역동적인 흐름이 조성되었다. 여기에 뒤편 중앙 백마를 탄 인물이 반대 방향으로 몸을 튼 자세를 취함으로써 화면의 단조로움을 깼다. 사냥감을 향해 뒤돌아 활시위를 조준하는 모습이 아주 힘차고 에너지 넘친다. 북방 산하에 살

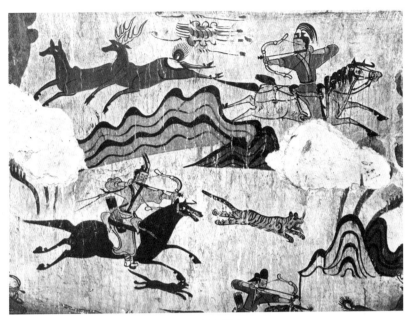

도12. 수렵도(부분), 무용총 널방 서쪽 벽면, 5세기 중반, 중국 길림성 집안시

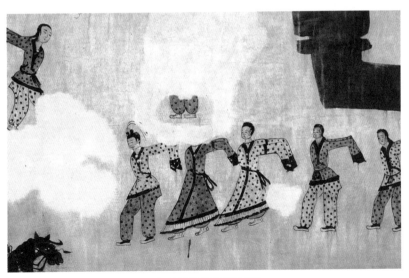

도13. 무용도(모사본 부분), 무용총 널방 동쪽 벽면, 5세기 중반, 중국 길림성 집안시

앉던 고구려 사람들이 가장 즐기던 풍습인 만큼 다른 벽화에 비해 유난히 사실적이고 생동감이 넘친다.

이와 대조적으로 산들은 딱딱하고 평면적이다. 굵고 가는 곡선으로 대강의 형상만 표현했다. 마치 무대 장치처럼 배열해 놓았지만 굴곡진 검은 능선은 예상외로 사냥 장면과 잘 어우러진다. 색상으로 가깝고 먼 거리를 표시한 점도 흥미롭다. 가장 근접한 산은 흰색, 그다음은 빨간색, 가장 멀리 있는 산은 노란색으로 칠했다. 원근을 분명하게 구분 지음으로써 미약하게나마 공간감을 살렸다.

중국의 옛 기록에는 고구려 사람들이 춤과 음악을 대단히 사랑했다고 명시되어 있다. 이를 증명하듯 고구려 고분벽화에는 다양한 무악 장면이 등장한다. 그중에서도 가장 유명한 그림은 역시 무용총의 무용도이다.도13 깃이 꽂힌 모자를 쓴 리더를 선두로 여자 무용수와 남자 무용수가 각각 두 사람씩 춤추면서 걸어 나온다. 마치 택견을 하듯 으쌰으쌰 하는 움직임이 인상적이다. 반대편에서도 한 남자 무용수가 같은 자세로 춤을 추고 있다. 양팔을 뒤로 젖힌 무용수들의 동작은 앞 팔보다 뒤쪽의 팔이 좀 더 길게 표현되는 등, 수렵도에 비해서 다소 부자연스럽다.

남자 무용수들은 하얀 바지에 노란 저고리, 하얀 저고리에 노란 바지를 입는 등 의상에 색상 변화를 주었다. 여자 무용수들은 바지저고리의 투피스를 착용하고 그 위에 원피스형 두루마기를 걸쳤다. 모든 무용수의 의상에는 물방울무늬가 찍혀 있다. 노란 두루마기에는 빨간 점을, 흰 두루마기에는 까만 점을 그렸다. 물방울무늬는 4~6세기 무용총을 포함한 통구 지역 고분벽화에 등장하고, 평양 지역 쌍영총을 포함해 5세기 벽화에도 보인다. 고구려 중기 고구려인들 사이에 물방울무늬 패션이 대세였던 모양이다.

## 삼실총

삼실총은 총 세 개의 방으로 구성되어 붙여진 이름이다. 무덤주인 보행 행렬도, 매사냥, 수호무사, 사신도 등의 벽화 가운데 제1실 북벽에는 성곽에서 벌어지는

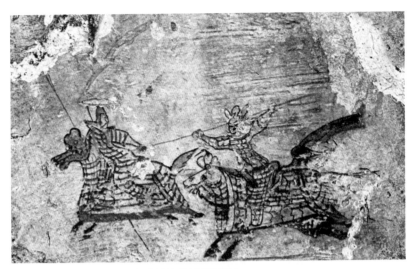

도14. 전투 장면, 삼실총 제1실 북쪽 벽면, 5세기 중반, 중국 길림성 집안시

무사들의 전투 장면이 전개되어 있다. 창을 들고 적군에게 돌진하는 개마무사鎧馬武士의 모습에서 강인함이 느껴진다.도14 고구려의 전투력은 갑옷으로 무장한 개마무사, 곧 철기군에서 비롯되었다고 한다. 병사와 말이 무장한 철제 갑옷의 무게를 가늠해보면 고구려 말이 얼마나 강인했는지를 알 수 있다.

삼실총의 벽화 중에 가장 강렬한 느낌을 자아내는 것은 금강역사金剛力士(불교의 수호신)나 사천왕상四天王像(우주의 사방을 지키는 수호신 상) 같은 여러 무인 도상이다. 무덤 입구 수호신으로는 갑옷 입은 무사를 배치했다.도15 양손에 환두대도와 창을 각각 쥐고, 위아래로 쇠 비늘 갑옷을 차려입었다. 그가 신은 못이 박힌 신발과 똑같은 모양의 금동신 유물이 평양 지역 무덤에서 발견되기도 했다.도16 과장·변형·단순화된 고구려 벽화지만 오히려 세부적으로는 대상의 사실성이 담겨 있다.

### 쌍영총

앞방과 널방 사이에 두 개의 팔각 돌기둥이 세워져 있어 쌍영총이라 이름 지었

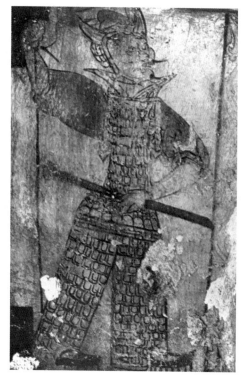

**도15.** 무인 도상, 삼실총 제2실 서쪽 벽면, 5세기 중반, 중국 길림성 집안시

**도16.** 금동 못신, 평양 출토, 고구려 5〜6세기, 길이 34.8cm, 국립중앙박물관

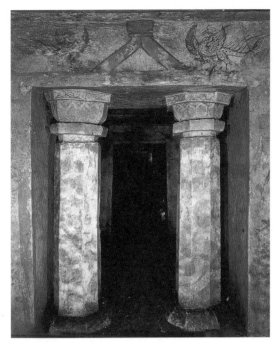

**도17.** 쌍영총 돌기둥, 5세기 후반, 평안남도 남포시 용강면 안성리

다.도17 돌기둥에는 이를 감싸 오르는 모습의 용이 그려져 있다. 쌍영총은 벽화고
분 가운데 가장 화려하다. 모든 벽면을 장식한 목조 건물 구조나 궁궐 같은 대저
택이 등장한 널방 북벽 무덤주인 부부의 초상화가 특히 시선을 사로잡는다.

널방 동벽의 귀부인 행렬도는 불교 행사로 주목된다.도18 향로를 머리에 받쳐 든
여인과 승려를 앞세우고, 한 귀부인이 절에 공양을 올리러 이동 중이다. 화려한
가사裟裟의 승려보다 귀부인을 더 크게 그린 위계적 표현에서 승려가 왕족이나 고
위 관료보다 아래 계급이었음을 알 수 있다.

쌍영총에는 인물풍속도와 함께 사신도가 곁들여져 있다. 앞방 동·서벽에 청룡
과 백호, 널방의 북면 무덤주인 초상화 왼편에 현무, 남쪽 돌기둥 위에 주작을 각
각 배치했다. 비록 사신도가 두 개의 방에 나누어져 있고 인물화에 비해 표현이

도18. 행렬도, 쌍영총 널방 동쪽 벽면, 5세기 후반, 평안남도 남포시 용강면 안성리

미숙하지만 후기 사신도의 선례로써 주목된다. 이외에도 인물풍속도와 사신도가 공존한 고분으로는 약수리벽화고분, 매산리사신총, 대안리1호분, 삼실총, 장천1호분 등이 있다.

### 수산리벽화고분

수산리벽화고분은 방이 하나뿐인 단실 구조이다. 벽면의 일부가 들떠 보존상태가 좋지 않다. 벽화가 거의 사라진 북벽엔 쌍영총에 버금가는 무덤주인의 화려한 생활상이 존재했을 법하다. 현재는 남벽에 노란 관복차림의 세 인물, 널길의 수호무사, 화려한 기둥머리 장식 등 벽면을 채운 여러 도상들이 남아 있다. 벽면 중앙에 가로로 긴 문양 띠를 넣어 아래위로 화면을 분할해 벽화를 그렸다.

비교적 도상이 확인되는 서벽 벽화 가운데 무덤주인 부부가 관람하는 광대놀이가 가장 눈길을 끈다. 긴 장대 다리를 하고 다섯 개의 공을 차례로 받아 던지는 재주꾼, 막대와 공을 던지고 받는 재주꾼, 바퀴를 던져 올리는 재주꾼 등 세 명의 공

**도19.** 광대놀이(부분), 수산리벽화고분 서쪽 벽면,
5세기 후반, 평안남도 남포시 강서구역 수산리

**도20.** 부인과 시종(부분), 수산리벽화고분 서쪽 벽면,
5세기 후반, 평안남도 남포시 강서구역 수산리

연으로 나뉜다.도19 이들 오른편에는 광대놀이를 관람하는 무덤주인 부부와 여인상
이 일렬횡대로 길게 늘어섰다. 주변의 시중들은 부부에게 씌워줄 검은색 일산을 받
쳐 든 모습이다. 신분의 위계에 따라 부부가 광대나 시중보다 두세 배 크게 묘사되
는 바람에 부부에게 씌운 일산과 이를 든 시종의 크기가 불균형을 이룬다.도20

　벽화에 등장하는 인물의 복식은 고구려 사람의 의상 생활을 알려준다. 북벽 무
덤주인의 왼편에 시종으로 추정되는 두 소년이 양손을 소매 안에 넣은 공수자세
로 서 있다. 모두 머리에 검은 수건을 둘러맨 흑건을 썼다. 오른쪽 소년은 분홍 저
고리에 노란 바지, 왼쪽 소년은 주황 저고리에 검은 바지이다. 지금의 의복과 크
게 다를 바가 없는 바지저고리 차림은 상당히 현대적인 패션 감각을 보여준다.

# 4. 6세기 중반~7세기 전반

6세기 중반에 축조된 고분은 주로 단실 구조이며, 네 벽면이 모두 사신도로 채워진다. 동서남북의 방위에 맞춰 청룡·백호·주작·현무를 그렸다. 수호의 의미를 지닌 사신도 도상의 등장은 혼란스러웠던 6~7세기 고구려의 상황과 관련 있을 법하다. 당시 고구려는 강력한 왕권 중심의 체제가 약화되면서 연개소문 같은 신흥 세력이 권력을 장악했다. 엎친 데 덮친 격으로 한반도 내 삼국의 패전 다툼과 함께 중국 대륙을 통일한 수·당과의 전쟁이 발발했다.

평양과 통구 지역에 분포되어 있는 사신도 고분벽화는 크게 세 유형으로 나뉜다. 첫 번째 유형은 석회를 칠한 회벽에 그린 평양 지역의 사신도이다. 진파리1호분과 4호분에서 알 수 있듯이 이 유형은 사신도의 배경에 연꽃·새·용 등을 구름과 함께 형상화한 특징을 가진다. 두 번째 역시 평양 지역의 사신도이나, 석면 기법으로 제작되었다. 배경 없이 사신도를 그린 것이 특징이다. 그 예로 호남리사신총, 강서대묘, 강서중묘가 있다. 마지막은 통구 지역의 석면 기법 사신도이다. 통구사신총과 통구오회분4호묘를 비롯한 이들 고분의 사신도는 연꽃·인동·화염·용·신선·새·구름무늬 등이나 기하학적인 무늬로 배경을 화려하게 장식했다.

도21. 현무도, 진파리1호분 북쪽 벽면, 6세기 중반, 평양시 역포구역 용산리

### 진파리1호분, 강서대묘와 강서중묘

회벽에 벽화를 그린 진파리1호분의 묘실에 들어서면 바람이 감도는 듯하다. 왼쪽 상단에서 오른쪽으로 구름이 쏟아지는 배경은 바람이 부는 서늘한 분위기를 조성한다. 진파리1호분 북벽의 현무도는 박락이 심해서 잘 보이지 않지만, 하단에 산악과 숲을 그린 흔적이 발견된다.도21 현무도 좌우 능선의 산악에 자란 소나무는 갈색의 굵은 줄기와 구불구불 모인 잔가지에 채색한 연녹색의 솔잎군에서 사실감이 느껴진다.

강서대묘와 강서중묘는 후기 사신도 고분의 대표적인 사례이다. 평양의 서쪽에 위치한 강서구역 삼묘리에서 발견된 세 고분은 크기에 따라 강서대묘, 강서중묘, 강서소묘라고 이름 붙였다. 비슷한 무덤 구조임에도 강서대묘와 강서중묘는 벽화가 있고 강서소묘에는 없다. 강서대묘와 강서중묘의 벽화는 잘 다듬은 화강암 돌위에 직접 먹 선묘와 색을 입혔다. 바탕에 석회를 칠하지 않고 석면石面에 직접 그림을 그리는 석면 기법은 이미 안악3호분에서 시도된 바 있다. 4세기 중반에 잠시등장했다가 이후 회면 기법이 유행하면서 주춤했던 듯하다. 그러다 6세기 중반,

대리석을 사용한 호남리사신총부터 석면 벽화가 다시 부상한다.

회면 벽화가 박락되거나 오염되고 변색이 많은 데 비해, 석면 기법을 사용한 강서대묘와 강서중묘의 벽화는 상태가 양호하다. 천년이 넘는 세월이 흘렀지만 물감이 본연의 색을 발휘하고 있다. 색채가 얼마나 선명하게 남아 있던지, 조사차 무덤에 들어갔을 때 고구려 화가가 그림을 방금 막 완성한 뒤에 붓을 내려놓고 나간 듯한 느낌이 들 정도였다. 당시 고분 내부에 습기가 많았던 점으로 보아, 높은 습도 덕분에 물감이 더욱 생생하게 유지되었을 듯싶다.

묘실의 네 벽면에 배경 없이 사신도만을 배치한 호남리사신총의 방식이 강서대묘와 강서중묘로 이어졌다. 강서대묘나 강서중묘의 사신도는 유연하고 탄력 넘치는 곡선형의 자태이다. 다만 강서중묘의 벽화는 전체적으로 간결하고 웅장한 기운이 떨어져 강서대묘보다 한 단계 아래로 평가된다.

강서대묘의 현무도는 고구려적인 웅혼함을 보여주는 일등 사례이다.3강 도9 거북이를 감고 있는 뱀이 자기 몸을 스스로 뒤틀면서 만든 구김 없는 곡선의 공간 구성이 탁월하다. 한 발을 내밀고 기운차게 움직이는 강서중묘의 청룡과 백호도에는 고구려 화풍의 패기가 넘친다.

고구려 후기 천장화에도 여전히 해·달·별, 그리고 하늘의 산세가 표현된다. 대신 5~6세기보다 한층 정리되고 유연한 선묘로 변모했다. 강서대묘의 천장은 빈틈없이 꽉 채워져 사신도의 시원한 공간 운영과 대조를 이룬다. 도교적 오행에 맞춰 중앙에는 똬리를 튼 황룡을 배치했다.

동서 받침돌에는 해와 달 대신 산악도가 그려졌는데, 특이한 구성이다.도22 동서에 그려진 신선과 관련된 산악도로 추정된다. 산악도는 입체감을 살린 토산과 암산, 그리고 능선을 따라 그려진 솔밭 숲으로 구성되어 있다. 갈색조의 산악과 푸른 소나무 숲이 어우러져 그럴듯한 산수화를 보여준다. 이들은 강서대묘 주작도와 강서중묘 현무도의 산맥 표현, 통구 지역 사신도 고분의 채색 나무 표현과 함께 초기 산수화의 모습을 잘 보여준다. 고구려의 두 산악도는 백제 〈산수문전〉의 산악

도22. 강서대묘 천장 산악도, 7세기 전반, 평안남도 남포시 강서구역 삼묘리

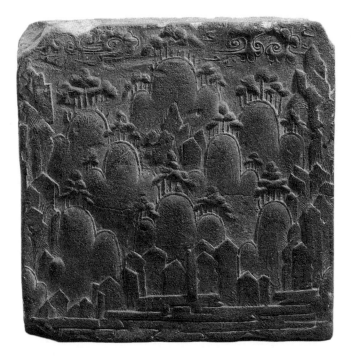

도23. 산수문전, 부여 규암면 절터 출토, 29.6×28.8cm, 보물 제343호, 국립중앙박물관

도24. 청룡도, 강서중묘 동쪽 벽면, 7세기 전반, 평안남도 남포시 강서구역 삼묘리

도 무늬와 닮아 있어 주목된다.도23 이들 7세기 산악도는 당시 동아시아에서 가장 발전된 산수화의 도상과 회화 기법을 갖추고 있기 때문이다.

강서중묘의 청룡도는 몸통에 붉은색과 초록색을 나란히 배치했다.도24 고구려 후기 고분벽화의 화려한 색채미는 바로 이 붉은색과 초록색의 조화에서 나온다. 흔히 초록색과 붉은색은 보색대비의 관계로 정의된다. 유치해지기 쉬워 화가들도 두 색을 멀리 두는 경우가 대부분이다. 한데 고구려 사람들은 보색을 대범하게 조화시키며 화려함을 더했다. 적록 색조합의 전통은 불화, 건물의 단청, 무속화, 궁중장식화나 민화 등의 형태로 고려와 조선 시대까지 이어진다. 한국적인 색채 배합이라 할 만하다.

강서중묘 남벽의 주작도에도 화려한 빨강을 과감히 사용했다. 양 날개를 펴고 막 비상하려는 주작의 날개와 몸은 적갈색·홍시색·노란색을 나란히 칠했다. 마치 혜원 신윤복의 〈단오풍정〉에 등장하는 빨간 치마와 노란 저고리를 입은 여인의 옷 색깔 같다. 12강 도35

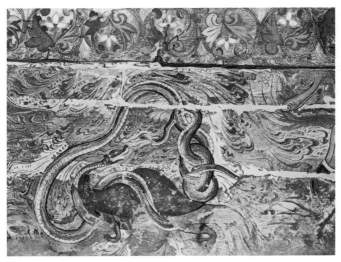

도25. 현무도와 인동당초무늬, 통구사신총 북쪽 벽면, 6세기 전반, 중국 길림성 집안시

## 통구사신총과 통구오회분4호묘

통구 지역의 사신도는 인동당초무늬, 화염무늬, 구름무늬 등이 배경에 잔뜩 등장한다. 통구사신총의 천장받침에 그린 인동당초무늬 띠만 보더라도 통구 지역의 화려한 색채감이 전달된다. 주색·홍색·적색·갈색·황색·녹색·청색 등 색감이 다양해졌다.

통구사신총 동벽과 서벽의 청룡, 백호도는 한 발을 앞으로 내디디며 기운찬 동세를 선보인다. 남벽 입구 좌우에 그린 한 쌍의 주작은 연화대좌 위에 있다. 우측은 주색, 좌측은 백색을 중심으로 색칠해 두 도상을 대비시켜 놓았다. 북벽의 현무도는 강서대묘의 것보다 에너지가 넘친다.도25 거북이를 감은 뱀의 몸이 삼각형 구도로 복잡하게 매듭지어져 있어 풀 수 없을 것만 같다. 서로 으르렁대는 거북이와 뱀의 긴장감이 좌우로 쏟아지는 구름으로 표현된 듯하다.

통구사신총을 포함해 고구려 후기 통구 지역의 벽화고분 천장화에는 해신과 달신이 모두 등장한다. 그중 통구오회분4호묘에 있는 해신과 달신의 모습이 가장

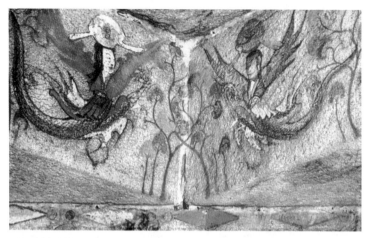

화려한 색감과 우아한 형상미를 지녔다.도26 해신과 달신이 하반신을 흔들며 곧추
서서 하늘을 나는 듯한 자태의 아름다움뿐만 아니라 빨강·초록·노랑·갈색 등 원
색조의 화려한 색채 감각 또한 빼어나다. 해신은 삼족오가 있는 태양을, 달신은
섬여가 있는 달을 양손으로 들고 있다. 서로 마주보게끔 한 배치는 절묘한 공간미
를 이룬다. 해신과 달신 모두 상체는 사람이고 하체는 뱀인 인수사신人首蛇身의 모
습이다. 중국 고대 설화에 나오는 여와와 복희상과 유사하다. 한나라 때부터 이러
한 도상이 출현한 것으로 확인된다.

 고구려 고분벽화의 색채 감각은 발해 벽화고분, 고려의 불화, 조선 시대의 불
화, 조선 시대의 불화 및 궁중화, 민화 장식화, 무속화나 무당의 의상 등으로 계승
되었다. 이 민족적 색채 감각이 2002년 월드컵에도 등장해 깜짝 놀랐다. 경기장
의 초록색 잔디밭 주변을 에워싼 붉은 악마의 색 조화를 보며 고구려의 색이 다시
우리 시대에 태어났다는 생각이 들었을 정도였다. 고구려 고분벽화는 무덤 안에서
막을 내렸지만, 미적 정서와 색채 감각은 한국 문화사 속에 연연히 이어졌음을 확
인시켜줘 반가웠다.

# 제5강

이
야
기

한
국
미
술
사

# 삼국 시대 ~
# 고려·조선 시대
# 도자 공예

# 1. 흙과 불로 일군 도자 공예

한국은 중국에 이어 세계에서 두 번째로 청자를 만든 나라다. 삼국 시대, 특히 신라 때부터 축적된 물레와 가마 기술력에 중국의 도자 기술을 받아들여 고려청자가 완성되었다. 고려 도자는 청자를 중심으로 유색釉色과 섬세한 무늬를 가진 우아한 기형이 으뜸으로 꼽힌다. 또한 고려 도자의 상감 문양 기법은 세계 도자사에 유일한 형식으로, 큰 자랑거리이다.

그릇에 백토白土를 바른 붓의 움직임이나 손자국을 그대로 남긴 분청자는 한국적인 도자 기법의 백미라 할 만하다. 조선이 체제를 구축하던 시기에 분방한 미의식을 표출한 문화유산으로 꼽힌다. 분청자와 함께 발달한 조선백자는 당시 사대부가 지향하던 검박과 청렴을 빚어냈다고 평가된다. 원·명나라 청화백자를 조선화 하는 과정에서 탄생한 조선백자는 실용적 형태미와 문양의 회화적 아름다움이 뛰어나다. 조선 후기의 백자 달항아리는 '흙과 불로 구워낸 조선의 마음'이라 일컬을 정도로 자연스러운 형태미를 자랑하며 한국 문화를 대표한다.

# 2. 삼국 시대~통일 신라의 도자 공예

삼국 시대에는 마치 제사상을 준비하듯이 음식을 담은 토기그릇을 부장품으로 잔뜩 묻었다. 특히 가야와 신라의 무덤이 그러하다. 고령군 지산동의 대가야 고분들을 발굴해보니 시신을 안치한 석실에서 수십 내지 수백 점의 토기가 발견되었다. 또 다른 가야 유적인 성주군 성산동 고분군 다섯 기에서는 1,000개가 넘는 토기들이 쏟아져 나왔다.도1 굽 높은 소형 잔부터 대형 항아리까지 다양한 형태의 토기를 대량으로 묻은 점으로 미루어 볼 때 고위층 혹은 대식가大食家의 무덤이었던 모양이다.

고구려·백제·신라에서는 각 지역의 미의식을 드러낸 개성적인 토기가 제작되었다. 1,000도 이상의 높은 열을 낼 수 있는 가마가 만들어지고 물레 사용의 기술력이 향상된 덕분이다. 여기에 유약釉藥의 개발로 질이 높아지면서 도자 공예가 크게 발달하게 된다.

한국 도자 공예 기술은 가야와 신라 토기의 발전을 바탕으로 이룩했다고 하더라도 과언이 아니다. 목이 기다랗고 밑이 둥근 항아리는 신라와 가야 토기의 정형이다.도2 물결무늬가 그려진 항아리 표면에 반질반질 윤기 나는 부분이 눈에 띈다. 유리질 느낌은 유약을 바른 흔적이다. 유약은 토기를 굽기 전 겉면에 바르는 잿물로, 가야와 신라에 이어 통일 신라 때 본격적으로 개발되기 시작했다.

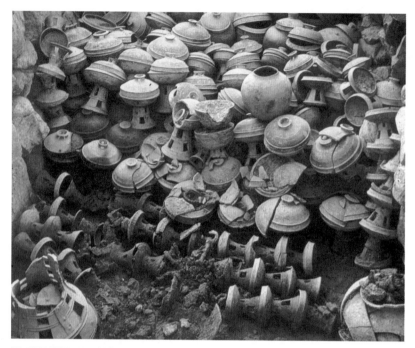

도1. 성주군 성산동 고분군 발굴 현장, 1987년 사진

신라 후기 8~9세기에는 꽃무늬를 표면에 찍고 연녹색 유약을 바른 **뼈단지** 골호骨壺가 대다수 출토된다. 뼈단지는 말 그대로 화장을 하고 난 뒤 뼈와 재를 담았던 항아리이다.도3 사방 연속무늬 형식으로 그릇 표면 전체에 찍은 인화印畵무늬는 화려하고 복잡한 신라인의 장식미를 잘 보여준다.

### 중국 도자 기술의 도입

도예 기술이 발전하던 삼국 시대에 중국의 도자기들이 유입된다. 4~5세기경의 삼국 시대 고분, 궁정이나 사찰 터에서 발견된 중국 남북조 시대 청자들은 왕실이나 상류사회 귀족층의 수입품이었다. 무령왕릉을 비롯한 백제 지역 고분에서는 월주요越州窯에서 제작한 4세기경의 청자병을 비롯한 여러 종류의 도자기가 출토

도2. 긴 목 항아리, 고령 성산면 출토, 가야, 높이 24cm,
　　국립중앙박물관

도3. 녹유뼈단지, 경주 남산 출토, 통일 신라, 높이 39cm,
　　국립중앙박물관

되었다. 월주요는 2~3세기경 최초로 청자를 개발하고 9세기에 비색의 청자를 만
들어낸 중국 최고의 가마이다.

　통일 신라 때는 당나라 도자기를 사용했던 모양이다. 경주 안압지雁鴨池에서 당
나라의 청자나 백자 대접 같은 실용 그릇이 발굴되었다. 이외에도 적색·녹색·황
색이 어우러진 화려한 색감의 당삼채唐三彩를 들여와서 그 표면처리 기법을 시도
한 사례도 발견된다.

# 3. 고려 시대 도자

중국의 기술을 배워 독자적인 도자를 제작하려는 시도는 고려 시대로 이어진다. 고려 중기의 문신이었던 문공유文公裕, 1088~1159의 무덤에서는 고려청자와 함께 중국 경덕진요景德鎭窯 청자, 정요계定窯系 백자들이 발견되었다. 두 곳 모두 중국의 유명한 가마이다. 고려청자가 정점을 찍었던 12세기 중엽에도 여전히 중국에서 도자를 수입했던 모양이다. 무덤 외에도 궁궐터 등 고려 시대 생활 유적지에서 북송대 청자와 백자, 그리고 흑유자기가 적잖게 출토된다.

중국에서 한국, 일본 등 동북아시아 지역으로 확산된 청자는 '옥빛을 어떻게 재현할 수 있을까.'에 대한 생각에서 시작했다고 전한다. 값비싸고 구하기 힘든 진짜 옥을 대신해 깊고 푸른빛을 내면서 얼마든지 생산 가능한 청자를 만들어낸 것이다. 한나라 2~3세기부터 시작해 9~10세기에 옥색 유약의 청자를 만들어냈으니, 700~800년 걸려 완성한 셈이다.

토기 이후 인류가 발명한 최고의 명품 그릇이 청자와 백자인즉, 그 비법은 유약과 1,200~1,300도 고온을 올리는 가마 기술에 있다. 도자는 흙·불·유약에 따라 결과물이 달라진다. 청자의 경우 철분이 조금 섞인 유약을 그릇에 바르고 초벌을 하면 붉은빛이 감돈다. 이를 가마에서 다시 한 번 재벌구이 하면 표면에 푸른빛이 감도는 찬란한 청자가 탄생한다. 또한 청자 유약은 태토胎土(바탕 흙)나 유약의 철

분 함량에 따라 빛깔이 좌지우지된다. 맑은 푸른빛은 약간의 철분이 들어 있을 때 나오며, 철분이 다량 함유될수록 갈색에 가까워진다.

불은 도자를 만드는 데 있어 굉장히 중요한 요소이다. 중국에서는 도자를 굽는 소성燒成 방식이 크게 두 가지로 나뉜다. 남쪽 지방에서는 비탈에 가마를 만들어 나무로 불을 지피고, 북쪽 지방에서는 평평한 곳에 반지하식 평요 가마를 조성하고 석탄을 때서 고온을 낸다. 비탈 가마는 고온에서 산소 공급을 차단하는 환원염還元焰 방식으로, 평요 가마는 많은 산소를 투입하는 산화염酸化焰 방식으로 도자기를 굽는다.

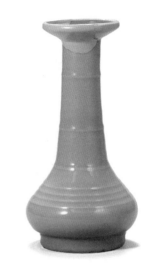

**도4.** 청자 긴 목병, 신안 도덕도 출토, 중국 원나라 14세기, 높이 30.2cm, 국립중앙박물관

북송대 요주요耀州窯의 청자가 갈색조나 황갈색조를 띠는 이유는 유약에 철분을 조금 더 섞은 탓이 크지만, 산화염 방식의 영향도 있다. 동시기 양자강변의 월주요 청자는 환원염 방식으로 제작해서 대개 맑은 녹색이나 청색의 푸른빛을 가진다.

남송대 청자의 푸른빛은 '우과청천雨過青天', '비 갠 뒤 맑은 하늘색'에 비유되곤 한다. 성형한 백토에 두터운 유약을 발라 푸른색이 맑고 깊이감이 느껴진다. 그러다 원대에 이르면 약간 녹색 혹은 갈색조 청자로 퇴락한다. 1976년 우리 신안 앞바다에서 14세기 전반 원나라 청자 1만 점이 출토된 적이 있다. 그중 목이 긴 화병은 녹색 계통의 연갈색이지만 형태의 당당함과 무늬는 남송풍을 유지하고 있다.도4

## 청자의 기형과 색 변화

우리가 중국의 청자 기술을 언제 배워서 독자적인 기술을 완성했는지를 알려주

도5. 해무리굽 다완 파편, 해남 산이면 고려 도요지 출토, 10세기

는 정확한 기록이나 유물은 아직 밝혀진 바가 없다. 신라 말에 중국의 청자 기술
이 유입되어 고려 시대 때 본격적으로 청자를 제작했을 것이라 추측할 뿐이다.

고려는 중국의 도자 기술 가운데 남방식 비탈 가마의 환원염 방식을 받아들였
다. 중국이 700~800년 동안 쌓은 수준 높은 청자 기술을 고려는 약 200년 만에 터
득했으니 비교적 빠른 기간에 좋은 성과를 냈다. 급속도로 이루어진 도자 문화의 성
장 배경으로는 술과 차 문화가 꼽힌다. 이를 뒷받침하는 유물이 해남·강진·부안·
인천 등 서해안의 도요지陶窯址에서 발견되었다. 바로 해무리굽 혹은 달무리굽이라
일컬어지는 찻잔 다완茶碗의 파편이다.도5 월주요 청자와 닮은 이 조각들은 월주요
청자 기술을 바탕으로 고려청자의 푸른색과 형태가 발전했음을 확인시켜 준다.

다완 파편들이 발견된 전남 강진군이나 전북 부안군은 고려 시대 제일의 도예
산업단지였던 지역이다. 강진에는 188개소의 가마터가 확인되고, 부안에는 33곳
이 있다. 강진군 대구면 용운리에서 발견한 11세기의 가마 주변에는 무수하게 깨
진 파편과 실패작들이 묻혀 있었다. 최고의 도자 기술을 완성한 이들 도요지는 고
려청자가 그냥 만들어지지 않았음을 입증해준다.

고려청자는 크게 세 시기로 구분된다. 10~11세기 청자 기술의 발전 시기,

**도6.** 청자반양각연화무늬장경병, 12세기, 높이 33.5cm, 삼성미술관 리움

**도7.** 청자참외모양병, 평안남도 대동군 출토, 12세기, 높이 22.6cm, 국보 제94호, 국립중앙박물관

12~13세기 청자 비색의 완성과 도자 산업의 절정기, 14세기 청자의 쇠퇴기쯤으로 정리된다. 12~13세기 전반 절정기를 맞이한 고려청자는 중국 청자 못지않은 옥색을 구현했다. 이와 관련해 1123년 송나라 휘종徽宗(재위 1100~1125)이 고려에 파견한 사신 서긍徐兢, 1091~1153의 평이 전한다. 서긍은 고려의 풍속을 기술한 『선화봉사고려도경(宣和奉使高麗圖經)』에 고려청자의 아름다움이 당시 새롭게 개발한 송나라 여요汝窯의 청자 못지않다고 칭찬했다.

블루가 살짝 섞인 올리브그린색과 함께 고려청자의 아름다움은 형태의 곡선에서 나온다. 은은한 연꽃무늬를 가진 〈청자반양각연화무늬장경병〉(삼성미술관 리움 소장)은 고려식 형태의 백미다.도6 울룩불룩한 표주박을 모델로 만든 기형은 고려 도자기의 형태미를 대표한다. 목이 긴 이 주병酒瓶은 술과 함께한 고려 귀족의 풍류가 담긴 듯 멋스럽다.

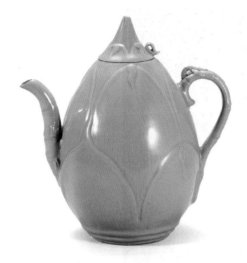

도8. 청자죽순모양주전자, 12세기, 높이 23.5cm, 보물 제1931호, 국립중앙박물관

고려 인종仁宗(재위 1122~1146)의 무덤에서는 12세기 중엽의 청자화병, 잔, 합 등 최상급 청자들이 출토되었다. 〈청자참외모양병〉(국보 제94호, 국립중앙박물관 소장)은 출토 유물 가운데 가장 뛰어난 작품으로 꼽힌다.도7 전면에 곱게 칠한 담녹색의 유약이 고려청자 비색의 아름다움을 단적으로 보여준다. 둥근 볼륨감이 넘치는 참외 모양 몸체 위로 나팔꽃처럼 목이 긴 꽃이 피어난 형상이다. 몸통 아래 굽에는 주름치마를 접은 듯, 선들을 반복시켜 놓았다. 마릴린 먼로의 몸매를 토대로 코카콜라 병을 만든 것처럼 늘씬한 S라인을 연상시키는 그릇 형태이다.

고려 사람들은 자기 주변 생활 속에서 발견되는 여러 가지 형태를 그릇으로 만들어내는 데 귀재였다. 〈청자죽순모양주전자〉(보물 제1931호, 국립중앙박물관 소장)는 가늘고 긴 선으로 몸체에 죽순 껍질무늬를 음각으로 정교하게 새겼다.도8 죽순 잎의 끝을 위아래 방향으로 번갈아 놓음으로써 단조로움을 피했다. 손잡이와 주둥이는 대나무 줄기 모양으로 조각했다. 살짝 입체감을 넣은 대나무 마디의 새순은 뛰어난 도자 공예의 조각술을 보여준다. 뚜껑은 죽순의 끝부분을 잘라 올려놓은 생김

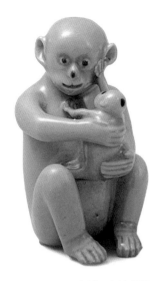

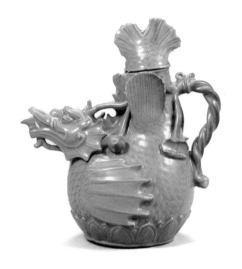

도9. 청자원숭이모자모양연적, 12세기, 높이 9.9cm, 국보 제270호, 간송미술관

도10. 청자어룡모양주전자, 12세기, 높이 23.4cm, 국보 제61호, 국립중앙박물관

새이다. 손잡이와 끈으로 연결할 수 있도록 구멍을 따로 만들어 두었다. 조형성과 실용성을 모두 고려한 디자인 감각이 빼어나다. 아래 굽까지 대나무 마디로 조형한 지점에서는 장인의 섬세함이 느껴진다.

벼루에 먹을 갈 때 쓸 물을 담아두는 연적이나 동물 형상을 응용한 도자기에도 고려 문인들의 취향이 담겨 있다. 12세기 〈청자원숭이모자모양연적〉(국보 제270호, 간송미술관 소장)은 엄마 볼에 작은 손을 댄 새끼의 형상을 통해 따뜻한 모성애를 전달한다.도9 참외·표주박·죽순 등 생활과 밀접한 대상을 본떠 그릇 형태를 제작한 한편, 용이나 봉황 같은 상상의 동물들도 등장한다. 〈청자어룡모양주전자〉(국보 제61호, 국립중앙박물관 소장)는 잉어의 몸과 용의 얼굴을 가진 어룡魚龍의 모양새로 만들었다.도10 지느러미가 날개처럼 확대되고 뚜껑의 꼬리 부분이 치켜세워져 금방이라도 물을 박차고 뛰어오를 것만 같다. 상상의 동물 형상은 대부분 무덤에 넣었던 부장품으로 사용되었다. 벽사나 수호신의 개념을 담은 듯하다.

도11. 청자상감포류수금무늬판, 12~13세기, 15.9×20.5cm, 일본 오사카시립 동양도자미술관

## 세계 도자사의 유일 기법, 상감청자

고려청자 문양 기법을 크게 나누어 보면 순청자純靑瓷와 상감청자象嵌靑瓷로 분류된다. 11세기 후반~12세기 전반 문인 정권 시기에는 문양 장식이 없거나 은은하게 무늬를 넣은 순청자가, 무인 정권 시기에는 상감 기법으로 문양을 새긴 상감청자가 발전했다.

'상감'은 본래 청동기에 금·은·보석·뼈 등을 박아 넣는 금속 공예나 목재 표면에 자개를 붙인 나전 칠기에 활용되던 기술이다. 이를 도자기에 응용한 상감 기법은 고려 시대에 크게 유행하게 된다. 이후 조선 도예에 계승되면서 한국 고유의 도자 기법으로 자리 잡았다. 도자의 상감은 성형한 그릇 표면에 선이나 면을 파내고, 그곳에 백토나 자토瓷土를 채워 넣는다. 유약을 바르고 재벌구이를 하면 백토는 흰색을, 자토는 검은색을 내게 된다. 문양의 색을 선명히 내기 위해 유약이 얇아지다 보니 상감청자의 유색은 약간 청회색조를 띠게 되었다.

모란이나 연꽃, 넝쿨무늬가 주를 이루던 순청자와 달리 상감청자의 문양은 다

**도12.** 청자상감운학무늬매병, 12~13세기, 높이 42.1cm, 국보 제68호, 간송미술관

채롭다. 연속무늬를 비롯해 문학적 소재와 회화적 표현이 눈에 띄게 증가했다. 〈청자상감포류수금무늬판〉(일본 오사카시립 동양도자미술관 소장)처럼 대나무·갈대·백로·오리·기러기·버드나무 등으로 구성된 한 폭의 산수화를 담기도 했다.도11 불교 사회였음에도 풍류나 도가적 문양이 주류를 이룬 점은 12~14세기 관료 귀족층의 취향이 반영된 결과이다.

　〈청자상감운학무늬매병〉(국보 제68호, 간송미술관 소장)은 약간 회색조를 띠는 유약의 색감에 흑색과 흰색의 구름, 그리고 학 문양을 선명하게 상감 기법으로 드러냈다.도12 하늘로 올라가는 원 안의 학과 아래로 하강하는 원 밖의 학을 통해 아래위로 움직이는 운동감을 부여했다. 그로 인해 무늬가 질서정연하게 배열되었음에도

**도13.** 청자상감운학국화무늬주전자, 12세기 중반,
높이 29.8cm, 보물 제1451호, 호림박물관

화면에서 리듬감이 느껴진다. 고려청자 중에는 이처럼 문양을 전면에 꽉 채운 사례가 많지 않다. 그런 면에서 〈청자상감운학무늬매병〉은 고려 도공의 뛰어난 솜씨를 자랑할 만한 상징적인 예술 작품이다.

기다란 형상의 아름다움을 추구한 고려인의 미의식은 〈청자상감운학국화무늬주전자〉(보물 제1451호, 호림박물관 소장)에서도 발견된다.도13 손잡이와 물이 나오는 주둥이, 그리고 목 부분을 의도적으로 길쭉하게 늘렸다는 인상을 준다. 주전자라는 본연의 기능을 고려할 때 물이 천천히 따라지도록 고안한 아이디어 같다. 술이나 차를 마실 때 낭만을 즐긴 고려 귀족의 느린 문화를 엿보게 한다. 표면에 찍은 국화 연속무늬는 13~14세기 〈나전칠기국화당초무늬염주함〉(일본 다이마데라(當麻寺) 소장) 같은 목공예의 상감 기술을 도자기에 응용한 것이다.

고려는 상감 기법 외에도 진사辰砂로 일컬어지는 산화동酸化銅이나 철분이 다량 함유된 산화철 물감, 혹은 백토를 이용해 바깥 면을 장식했다. 청자를 완성한 후 무늬를 따라 금을 칠한 화려한 느낌의 화금청자도 제작되었다.

최씨 무신 정권의 집권자인 최항崔沆, ?~1257의 무덤에서 출토된 〈청자진사연화무늬표형주전자〉(국보 제133호, 삼성미술관 리움 소장)는 산화동 물감을 쓴 대표작이다.도14 13세기 중엽 몽고의 침입 이후에 제작되었음에도 12세기 고려 주전자의 모습을 그대로 간직했다. 전체적인 형상은 조롱박이며, 몸체에는 붉은색을 띠는 산화동 안료로 연꽃잎을 선묘했다. 비색과 붉은색의 조화는 고구려 고분벽화에 이어 한국

**도14.** 청자진사연화무늬표형주전자, 13세기, 높이 32.5cm, 국보 제133호, 삼성미술관 리움

적인 색채 미감을 자아낸다. 목 부분에는 연봉오리를 든 동자를 조각했다. 다소곳한 동자의 모습은 신라 토우에서 보았던 단순한 감각의 손맛을 느끼게 해준다. 손잡이는 연봉오리가 휘어져서 올라온 줄기 모양이다. 그 위에 청개구리 한 마리를 툭 얹어놓았다. 청개구리의 눈에 구멍을 내고 뚜껑에 연꽃잎 한 장을 붙여 끈으로 연결 가능하도록 만든 아이디어가 절묘하다. 연꽃과 개구리, 동자 등 연못 정경을 주전자 형상에 조각해 넣은, 고려 도자 최고의 명작이다.

### 매병의 형태 변화에 실린 시대상

고려 초기부터 후기까지 변화하는 청자의 형태미는 매병梅甁을 통해 살펴볼 수 있다. 매병은 맨 위의 구연 부분이 작고 어깨선이 풍만하며, 아래로 갈수록 몸체

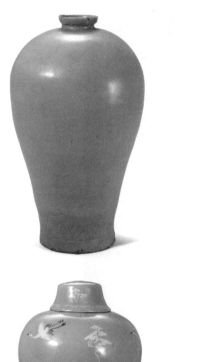

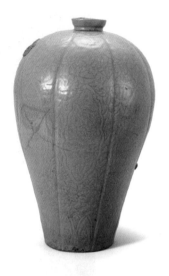

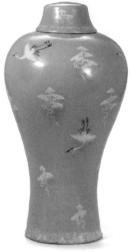

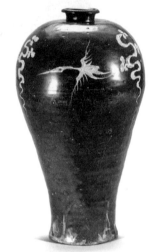

**도15. 매병의 형태 비교**

① 청자연꽃무늬매병, 11~12세기 전반,
　 높이 27.3cm, 국립중앙박물관

② 청자양각모란넝쿨용무늬참외모양매병,
　 12세기 후반~13세기 전반, 높이 37.9cm,
　 국립중앙박물관

③ 청자상감구름학무늬매병, 13세기,
　 높이 39.1cm, 국립중앙박물관

④ 청자철화구름학무늬매병, 14세기,
　 높이 35.2cm, 국립중앙박물관

가 날씬해진다. 본래 매실주나 인삼주 같은 술을 담는 용도로 중국에서 널리 쓰였던 기형이다. 전 시기에 걸쳐 여러 도공들이 만들었음에도 불구하고 마치 한 예술가의 작품인양 시기별로 형태의 변화가 뚜렷해 흥미를 끈다.도15

11~12세기 전반 음각이나 양각으로 무늬를 넣은 순청자 시대의 고려 매병은 송나라 도요지인 경덕진요의 매병을 가장 닮은 모습이다. 좌우대칭이 엄정하고 기형이 약간 뚱뚱하다. 12세기 중반에 이르면 이전보다 길어진 형태감을 추구한다. 12세기 후반~13세기 전반에는 매병의 허리가 가늘어지고, 전체적으로 늘씬한 곡선의 실루엣이 강조된다. 상감청자의 발전과 함께 중국 송대의 기형이 길쭉하게 고려화 되었음을 알려준다. 어느 정도 형태가 자리 잡히면서 13세기 〈청자상감구름학무늬매병〉(국립중앙박물관 소장)처럼 어깨가 당당하고 허리가 잘록해진 매병이 출현한다. 무인들이 집권하던 시기여서인지 무사의 어깨 같은 당찬 모습이다. 아래로 살짝 퍼지는 곡선의 맛을 긴 형상으로 조화롭게 표현해 우리나라 매병 중 가장 잘 빠진 유연한 곡선미를 뽐낸다. 고려 말기인 14세기에 접어들면 매병의 어깨가 축 처지고 크게 굴곡진 곡선의 형태감이 약간 옹졸해진 느낌을 준다. 문양역시 거칠어져 혼돈에 빠진 고려의 시대상을 읽게 해준다.

고려의 도자 예술은 13세기 후반 이후 기형이나 유색에서 급격한 퇴락의 길을 걷는다. 거칠어진 대신에 접시나 대접 같은 생활 도자기가 많아지고, 다량 생산되는 양상을 보인다. 퇴락의 원인으로는 강진이나 부안 바닷가에 있던 도요지들이 14세기 왜구의 침략에 못 견뎌 폐쇄한 일을 꼽기도 한다.

# 4. 조선 시대 도자

불교에서 유교로 이행된 급격한 이념 변화와 함께 고려에서 조선으로 국호가 바뀌었다. 두 국가 간의 차이가 큰 것처럼 보이지만 권력층만 교체되었을 뿐, 사회 구조나 문화 형태는 유사했다. 그런 탓인지 미술사의 흐름을 보면 도자 공예를 제외한 영역은 별다른 변동이 없다.

## 분청자의 다양한 기법과 분방함

조선 초기에는 고려청자 형식을 계승한 분청자가 유행한다. 분청자는 '백토를 분장粉粧해 바른 회청색 자기'라는 뜻의 '분장회청자기粉粧灰靑瓷器'를 줄인 말이다. 더 줄여 '분청'이라고도 한다. 분청자를 만든 흙은 잡물이 섞여 거친 느낌이 나지만, 사실 청자의 재료와 성분이 같다. 엄밀히 말하자면 분청자도 청자의 한 종류인 셈이다. 그저 백토 화장을 '했는가'와 '하지 않았는가' 정도의 차이를 갖는다.

분청자는 매병이나 접시류의 실용적인 그릇이 많고, 〈분청자인화무늬접시〉(국립중앙박물관 소장)처럼 청자나 백자에 비해 명문이 적혀 있는 편이다. 도16 '사섬시司贍寺'를 비롯한 관청의 이름이 적힌 그릇들은 가마에서 관청으로 납품했던 상품이다. 명문은 지방에 따라 다른 양상을 보인다. 경상도 지방에서는 '밀양장흥고密陽長興庫', '경주장흥고慶州長興庫', '언양인수부彦陽仁壽府' 등과 같이 지명 뒤에 관청 이름

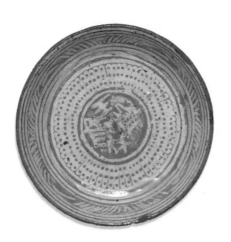

도16. 분청자인화무늬접시, 15세기, 높이 3.6cm,
입지름 11.8cm, 국립중앙박물관

도17. 분청자인화무늬태항아리, 15세기, 높이 42.8cm,
국보 제177호, 고려대학교박물관

을 덧붙인 반면, 전라도 지방에서는 '무진내섬'처럼 지명인 '무진武珍(광주의 옛 이름)'
과 관청 이름 '내섬시內贍寺'를 줄여서 적은 사례가 발견된다.

분청자에는 고려식 상감 기법과 함께 인화무늬 기법이 개발되어 널리 활용되었
다. 인화무늬는 꽃 모양 도장을 기면器面 전체나 띠처럼 찍은 후 백토를 감입한,
상감 기법의 변용이다. 문양과 구도가 정형화된 인화무늬 기법의 분청자는 왕실
용과 관청용으로 주로 사용되었다. 〈분청자인화무늬태항아리〉(국보 제177호, 고려대학
교박물관 소장)는 왕자의 태를 담았던 분청자이다.도17 항아리를 뒤덮은 인화무늬는 들
언덕에 가득 핀 국화 밭을 연상시킨다.

15세기 후반~16세기가 되면 분청자는 완연하게 조선적으로 변모한다. 〈분청
자귀얄무늬편병〉(삼성미술관 리움 소장)은 백토를 쓱쓱 문지른 흐름이 일품이다.도18 풀
이나 옻을 칠할 때 사용하던 귀얄이라는 붓에 백토를 묻힌 후, 이를 옆으로 문대
고 위에서 쫙 그어 내린 자국이 시원하다. 붓 외에도 물레를 돌린 흔적, 백토 물에
덤벙 담구며 생긴 도공의 손자국 등을 그대로 살린 기법을 보여준다. 인공적인 도

도18. 분청자귀얄무늬편병, 16세기, 높이 22cm, 삼성미술관 리움

도19. 분청자철화물고기무늬푼주, 16세기, 높이 16.8cm, 일본 오사카시립 동양도자미술관

자기를 만들면서도 자연스러운 맛을 살린 점은 한국미술의 특징에 해당된다.

16세기 전반에는 충청도 지역을 중심으로 분청자에 철분 물감으로 그린 붓 그림이 유행했다. 〈분청자철화물고기무늬푼주〉(일본 오사카시립 동양도자미술관 소장)는 물고기와 연꽃을 그릇 안과 바깥 면에 그려 넣었다.도19 푼주에 물을 채우면 그 안에서 물고기가 헤엄칠 것만 같은 생동감 넘치는 필획의 이미지가 인상적이다.

## 순백자와 청화백자로 조선을 빛내

조선은 숭명의식을 거론할 정도로 명나라 문화와 친연성을 갖고 배우려 했다. 『조선왕조실록(朝鮮王朝實錄)』에 따르면 1420~1430년 세종世宗(재위 1418~1450) 임금의 치세로 조선은 중국으로부터 청화백자靑畵白瓷를 선물 받는다. 새로 접한 명나라의 청화백자는 조선에 적잖은 문화적 충격을 주었다. 이에 자극을 받아 전보다 더욱 백자 생산에 주력하면서 청화백자를 만들려는 시도가 부단히 이루어졌다.

청화백자는 백자에 청색의 코발트 물감으로 그림이나 무늬를 그린 후, 투명 유

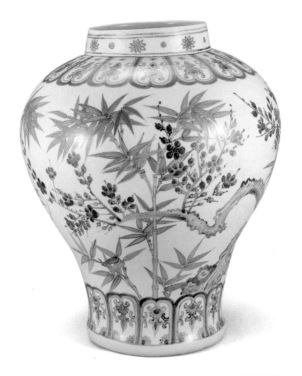

도20. 백자청화매죽무늬항아리, 15세기, 높이 41cm, 국보 제219호, 삼성미술관 리움

약을 입혀 구워낸 도자기이다. 주재료인 코발트 물감은 회청回靑이라고도 부른다. 여기서 '회回'는 아라비아Arabia를 지칭하며 회청은 아라비아에서 수입한 안료를 뜻한다. 고려청자와 마찬가지로 청화백자 역시 원나라와 명나라의 기술을 토대로 발전했다.

14세기 원나라 시기부터 시작된 청화백자 제작은 명나라 때 들어 빠르게 발전했다. 명나라의 청화백자는 중앙에 화원이 그린 그림을 배치하고, 구연과 아래 굽부분에 꽃무늬 띠를 댄 특징을 갖는다. 〈백자청화매죽무늬항아리〉(국보 제219호, 삼성미술관 리움 소장)는 명나라 청화백자와 거의 흡사한 구성을 가졌다.도20 처음 대면했을 당시 명나라 도자기로 오인할 정도였다. 이후 유사한 청화백자 도편이 경기도

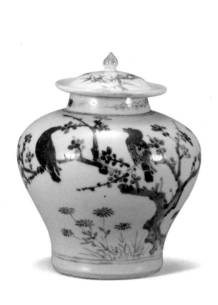
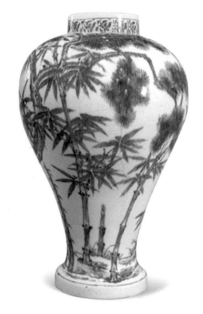

**도21.** 백자청화매조무늬항아리, 15세기, 높이 16.5cm,
국보 제170호, 국립중앙박물관

**도22.** 홍치2년명백자청화송죽무늬항아리, 1489년, 높이 48.7cm,
국보 제176호, 동국대학교박물관

광주 백자 도요지에서 출토되면서 조선 초기 명품으로 확정하게 되었다. 문양 장
식에 남아 있는 중국적인 요소를 비롯해 자기의 생김새 등 전체적인 양식을 고려
했을 때 15세기 중반에 제작되었으리라고 추정한다.

흰색의 백자 태토 위에 푸른 물감으로 대나무와 매화를 그렸다. X자로 교차된 대
나무와 매화 줄기는 한 폭의 뛰어난 회화 작품이다. 대나무는 동시기인 15세기 조선
묵죽도의 영향을 받아 가는 선묘로 표현했다. 조선 초기 백자에는 이처럼 매화와
대나무, 매화와 소나무, 소나무와 대나무의 조합이 매우 사실적으로 묘사되었다.

15세기 후반 즈음에는 화려한 명나라식 띠 무늬가 선 무늬로 대체된다. 15세기
말~16세기 초에 이르면 띠 무늬는 점차 없어지고, 매조나 사군자처럼 화원 화가
의 그림 솜씨가 담긴 그릇으로 변화한다. 명나라 형식을 조선화한 결과이다. 명나

라 백자와 비교하면 차이가 더욱 두드러진다. 15세기 중국 명나라의 〈백자청화화조무늬주전자〉는 아랫부분과 윗부분에 파초나 연꽃무늬 등 연속무늬 띠를 넣고 가운데에 화조무늬를 그렸다. 이에 비하면 조선의 〈백자청화매조무늬항아리〉(국보 제170호, 국립중앙박물관 소장)는 문양 띠를 없애고 매화와 까치를 기면 가득 채웠다. 화려한 문양의 명나라 청화백자에 비하면 회화성을 크게 살린 조선의 멋이 완연하다.도21 보다 단순한 멋, 회화적인 멋을 추구했다.

붓으로 그린 〈홍치2년명백자청화송죽무늬항아리〉(국보 제176호, 동국대학교박물관 소장)의 소나무와 대나무는 당대 묵죽화의 새로운 화풍을 짐작케 한다.도22 중국 송·원대 형식을 기반으로 명대의 신新화풍을 수용하면서 조선적 묵죽화의 기반이 다져진 듯하다. 남아 있는 묵죽도 가운데 종이나 비단에 그린 사례가 적기 때문에 〈백자청화매조무늬항아리〉나 〈홍치2년명백자청화송죽무늬항아리〉는 회화사 연구에서 중요한 위치를 차지한다.

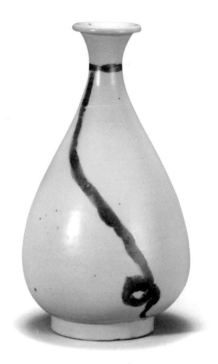

도24. 백자철화끈무늬병, 16세기, 높이 31.4cm, 보물 제1060호, 국립중앙박물관

16세기 전반의 〈백자청화들국화무늬잔받침〉(보물 제1057호, 삼성미술관 리움 소장)은 '근심을 잊는 잔 받침'이라는 뜻의 '망우대忘憂臺'를 그릇 중앙에 적어놓았다.도23 글씨 주변에 그려진 국화와 벌 한 마리가 단조롭기까지 하다. 흰색 바탕에 푸른색의 간결한 문양을 즐긴 전형적인 조선 도자기이다.

〈백자철화끈무늬병〉(보물 제1060호, 국립중앙박물관 소장)은 철분 물감의 선묘를 넣은 술병이다.도24 목 부분에 끈을 묶어서 벽에 걸어 두었던 병을 땅바닥에 내려놓았을 때 자연스럽게 흘러내린 끈의 모습을 상상하며 그렸다. 조선 도공의 손에서만 나올 수 있는 발상이라는 생각이 든다. 살짝 벌어진 주둥이, 좁은 목, 아래로 너부죽 퍼진 형태미에 간결한 선으로 대담하게 구성한 멋스러움은 한국미의 한 대목으로

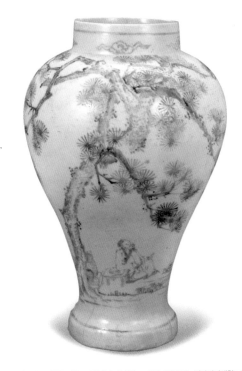

도25. 백자청화송죽인물무늬호, 16세기, 높이 47cm, 보물 제644호, 이화여자대학교박물관

꼽을 만하다.

조선의 청화백자에는 인물이 거의 등장하지 않는다. 중국 명청대의 청화백자나 오채도자에 여러 고사·전설·희곡 속의 인물들이 그려진 점과 대조적이다. 16세기 후반 〈백자청화송죽인물무늬호〉(보물 제644호, 이화여자대학교박물관 소장)는 16~17세기 전반에 유행한 '송하인물松下人物'이라는 소재를 다루었다.도25 자연경관에 비해 인물을 비교적 작게 표현한 부분은 조선적인 형식이다. 소나무 밑에는 책상에 팔을 괴고 있는 인물을, 대나무 밑에는 거문고를 든 동자를 거느린 한 선비를 묘사했다. 인물과 소나무 표현을 보아하니 제법 화원 솜씨의 격을 갖추었다.

임진왜란과 병자호란을 겪은 이후 도자 산업이 일시적으로 퇴락하면서 회색조

백자들이 생산된다. 이후 회복기에 접어들면서 화원들이 백자에 그림을 그리는 도화陶畵 작업이 17세기에도 지속되었다. 주로 철화로 그린 운룡이나 대나무, 매화, 포도 등의 장식에는 당대 지배층의 취향이 반영되어 있다.

## 달항아리로 불리는 백자대호

조선 후기 17세기 후반~18세기에 '달항아리'라 불리는 백자대호白瓷大壺가 출현한다.도26 외국에서도 'Moon Jar'라는 명칭을 공식적으로 사용할 만큼 하나의 사조를 이루었다. 대개 40~50센티미터 내외의 방방한 형상의 항아리들로, 좌우가 살짝 비대칭이다. 항아리의 내부를 들여다보면 위와 아래를 따로 만들어 붙이면서 생긴 중앙의 접합 부분이 두드러져 있다.

1,300도 고온의 가마 안에서 항아리를 구울 때 이 접합 부분이 형상을 일그러트리기도 한다. 그 우연한 형태를 살려서 양식화시켰다. 그야말로 인간의 눈이 가장 편하게 느낀다는 '비대칭의 균형 잡힘Asymmetrical Balance'의 미감을 실현한 형태미이다. 꾸미지 않은 자연스러운 아름다움의 대표작으로, 자타가 인정하는 가장 한국적인 유산이다. 국보 제309호 〈백자대호〉(삼성미술관 리움 소장)에는 얼룩이 뚜렷하다. 이를 분석한 결과 장醬이나 기름기 있는 음식으로 밝혀졌다. 조선 시대 왕실이나 귀족 집안에서 음식물을 담았던 항아리가 지금은 모두 국보나 보물이 된 것이다.

## 문인 취향에서 민화풍의 무늬 그림으로

18세기 후반~19세기에 접어들면 사대부 문인 취향의 세련된 백자 그릇이 등장한다. 〈백자청화국죽무늬팔각병〉(국립중앙박물관 소장)은 대나무와 국화를 앞뒤에 단출한 느낌으로 묘사했다.도27 산수화를 그린 〈백자청화누각산수무늬편병〉(일본 오사카시립 동양도자미술관 소장)이나 낚시하는 소년을 그린 〈백자청화조어무늬병〉(간송미술관 소장) 등 도화서 화원의 묘사력을 지닌 청화백자들도 유행한다.도28, 도29

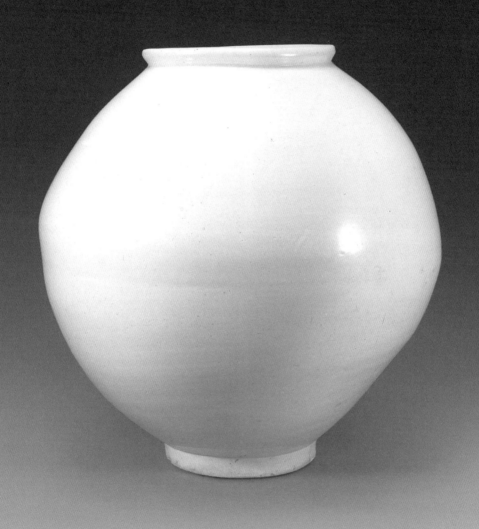

도26. 백자대호, 18세기, 높이 43.8cm, 국보 제310호, 남화진 소장

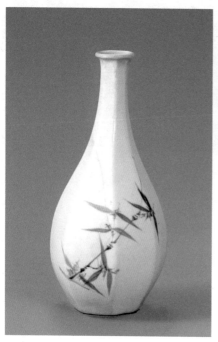
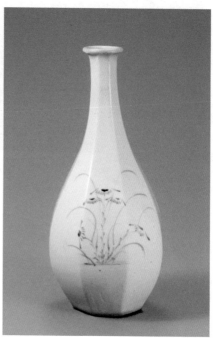

**도27.** 백자청화국죽무늬팔각병의 양면 그림, 18〜19세기, 높이 27.5cm, 국립중앙박물관

**도28.** 백자청화누각산수무늬편병, 18세기 후반, 높이 30cm, 일본 오사카시립 동양도자미술관

**도29.** 백자청화조어무늬병, 18세기 후반, 높이 24.9cm, 간송미술관

도30. 백자철화포도무늬항아리, 18세기, 높이 53.3cm, 국보 제107호, 이화여자대학교박물관

〈백자철화포도무늬항아리〉(국보 제107호, 이화여자대학교박물관 소장)는 청화가 아니지만 18세기 도자기 그림의 걸작이다.도30 마치 화선지에 수묵 농담을 구사하듯이 능숙한 붓질로 철화 안료를 백자에 펼쳤다. 당찬 어깨에서 잘록해진 하단부로 뻗어 내린 포도나무의 넝쿨 표현과 여백을 살린 공간 구성은 최고이다.

조선의 몰락기인 19세기 후반에는 문양이 그릇을 꽉 채우고 여러 안료를 같이 쓰는 등 번잡해지는 경향을 보인다. 또한 십장생무늬나 용봉무늬, 모란무늬 등 궁중 장식화나 민화풍이 주를 이룬다. 그 가운데 용은 왕실의 상징으로, 일반에서는 이 무늬를 사용하는 일이 엄격하게 금지되어 있었다. 그러나 사회가 어수선해지면서 규제가 느슨해졌던 모양이다. 이때부터 지방의 사대부 계층이 쓰던 항아리들에 익살스러운 표현의 용이나 호랑이 그림이 등장하기 시작한다.

〈백자청화동화십장생무늬항아리〉(국립중앙박물관 소장)는 한쪽으로 형태가 기울었다.도31 금방이라도 쓰러질 듯한 백자의 모양새와 조선의 몰락기가 시기적으로 일

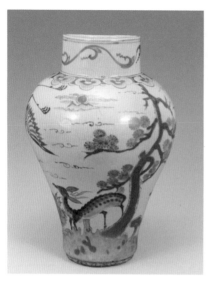

도31. 백자청화동화십장생무늬항아리, 19세기, 높이 37.3cm,
　　　국립중앙박물관

도32. 옹기항아리, 19~20세기

치해, 국가의 흥망이 문화와 연관되어 있음을 알려준다.

　그에 비해 19세기 후반에서 20세기까지 민간에 출현한 옹기는 매우 힘차다.도32
생활 도자기인 옹기는 20세기 전반까지 우리 생활 속에서 중심을 차지했다. 다양
하고 당찬 형태감이나 활달한 무늬가 지역별로 다르게 만들어지는 점은 당시 민
간에 유행한 민화의 성격과 유사하다. 손가락을 사용해 그려낸 풀꽃이나 추상화
된 무늬는 일격이다. 달항아리 못지않은 한국적인 미의식이 담겨 있다.

　신석기 시대 빗살무늬토기부터 20세기 옹기까지, 한국 도자기의 아름다운 형상
은 우리 생활 주변에서 비롯되었다. 이를 토대로 고려식 또는 조선식 형태감을 형
성한 결과, 상감청자·분청자·백자대호·옹기 등 한국적 이미지를 살려낸 다채로
운 무늬 기법을 가진 최고의 명품들이 창출되었다.

# 삼국 시대·
# 통일 신라 시대
# 석탑과 불상

# 1. 불교미술의 전파

삼국 시대부터 계층을 아우르며 삶 속 깊이 뿌리내린 불교는 수천 년이 흐른 지금
도 건축과 조각, 또 공예나 회화로 그 향기를 전한다. 신앙의 대표적인 상징물인
불상과 탑은 불교 사원寺院인 가람伽藍, 사寺 혹은 절이라는 예배 공간에 마련되었
다. 불상은 부처의 모습이나 불교와 관련된 예배 대상을 표현한 이미지이고, 탑은

**도1.** 무량수전에서 바라본 해 질 녘 태백산맥, 1990년대 사진

석가모니의 열반을 의미하는 사리를 모신 공간이다.

영주 부석사浮石寺는 태백산 줄기에 신라 의상대사義湘大師, 625~702가 창건한 화엄10찰 가운데 하나로, 고구려와 맞닿은 북쪽 지역의 중심 대찰이었다. 대법당 무량수전無量壽殿은 고려 말기 대표적인 목조 건축물이다. 봉황산 산비탈을 올라 아미타여래가 모셔진 무량수전에 도착하면 배흘림기둥과 팔작지붕의 목조 건축물이 빼어난 자태를 뽐낸다. 무량수전에서 올라 왔던 길을 굽어보면 아름다운 산 능선들이 겹겹이 전개된다. 극락세계의 풍경이라 해도 무방할 만큼 환상적이다. 특히 해 질 녘 경치가 최고다.도1 '부석사 무량수전 배흘림기둥에 기대서서' 태백산맥과 소백산맥의 준령이 도도히 흐르는 능선을 바라보면 사찰이 얼마나 좋은 풍광에 조성되었는지를 실감할 수 있다.

### 인도와 중국의 불교미술

불교는 인도 지역에서 발생해 기원 전후부터 아시아 전역에 전파된 아시아인 최대의 종교였다. 중앙아시아와 동남아시아를 거쳐 중국과 한국으로 유입되었다. 몇 사찰의 창건설화에는 국가 창설과 비슷한 시기에 불교가 전래했다고 전하나, 기록상으론 고구려 소수림왕 2년(372)이다. 그렇지만 앞서 본 안악3호분(357)의 연화무늬 장식을 통해 불교가 그보다 빠른 4세기 중반에 이미 상류층의 종교 문화로 자리 잡았음을 알 수 있다.

불교의 발생지인 만큼 인도에는 초기 불교의 유적들이 전한다. 기원전 2세기에서 기원후 6세기에 걸쳐 조성한 아잔타Ajanta 석굴은 초기 불교의 최대 사원이다. 중인도 평원 지역에 조성된 암굴 예배 공간에 불상과 탑을 배치했다. 석굴 사원은 출가승들이 생활하는 승원僧院과 승려나 신도들이 예배를 드리는 공간으로 구성된다. 보통 한두 개의 예배굴에 네다섯 개의 승원이 합쳐져 하나의 사원을 이루었다.

초기 불교의 핵심적 상징물인 스투파Stupa는 신도들이 예배를 드리던 탑이다. 둥근 사발을 뒤집어엎은 듯한 복발형覆鉢形으로, 무덤 형태와 유사하다. 석가모니

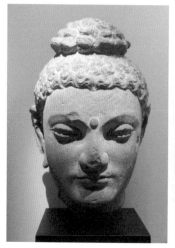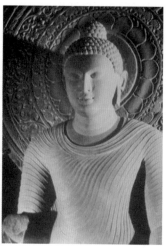

도2. 간다라 석조불두, 인도 간다라 2~3세기,
높이 29.2cm, 국립중앙박물관

도3. 마투라 여래 입상, 인도 굽타 5세기, 높이 2.2m,
인도 뉴델리 국립박물관

釋迦牟尼가 사망한 후 그를 기리기 위해 여덟 곳의 지방에 스투파를 조성하고 사리 舍利를 모신 데서 시작되었다고 전한다. 석가모니의 사리를 모신 스투파는 부처의 무덤이자 열반의 상징이라 할 수 있겠다. 각지에 세워진 거대한 스투파는 지배층의 이념적 조형물인 동시에 신도들의 신앙적 대상으로 발전했다. 기원 전후~1세기가량에 만들어진 중인도의 산치Sanchi 대탑이 가장 유명하다.

한나라 때 중국에 불교가 처음 유입되면서 스투파는 중국의 다층 건물 형식과 병합되어 새로운 외관을 갖게 된다. 3~5층의 전망용 망루들을 개조해 탑으로 대체하면서 생겨난 현상으로 본다. 중국에서 우리나라로 불교가 전파된 이후에는 목탑에서 석탑 중심으로 자리를 잡는다. 화강암이 많이 나는 지역적 특성이 가져온 변화이다.

불교의 중심 신앙 대상은 역시 인간의 모습을 닮은 '불상'이다. 석가모니가 태어난 후 500년간 제작되지 않던 불상은 기원 전후 시기부터 인도에서 그림이나 조각의 형태로 등장한다. 인간의 형상을 갖춘 불상은 추상적 형태의 스투파보다 훨

씬 구체적인 이미지를 전달한
다. 그 때문에 탑을 중심으로
한 초기의 사리 신앙보다 불
상 신앙이 더욱 힘을 얻게 되
었다. 사찰의 중심 또한 스투
파에서 불상을 모신 금당金堂
으로 대체되었다.

기원후 2~3세기 북인도의
간다라Gandhara 지역에서 발생
한 간다라미술은 최초로 부
처님의 얼굴을 모델로 한 신
상 조각을 만들었다. 간다라

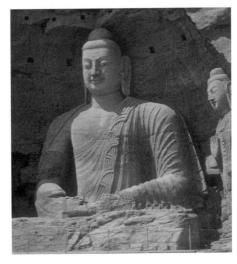

**도4.** 운강석굴 제20굴 노좌대불, 중국 북위 5세기, 높이 14m,
중국 산서성 대동

불상은 파마를 한 듯 물결무늬의 머리카락을 가졌다.도2 그와 함께 깊은 눈, 오뚝한
코, 얇은 입술의 표현을 보면 서구 그리스·로마 조각의 영향을 받아 제작되었음
을 알 수 있다.

동시기 인도 중부 마투라Mathura 지역에서는 간다라 조각상과 달리 완연한 인도
인의 이미지를 반영한 불상이 제작됐다.도3 다슬기 모양의 곱슬머리와 조금 튀어
나온 눈, 두툼한 입술, 몸을 드러낸 얇은 의상과 도식적인 옷 주름 등 그리스풍에
서 벗어나 인도인이 생각한 이상화된 부처의 이미지를 창출했다.

인도의 불교 조각은 중국에 유입된 이후 치졸한 단계를 거친다. 초반에는 3~4
세기 간다라 불상과 마투라 불상, 그리고 이 두 양식이 절충된 조각상을 서툴게
모방했다. 그러다 5세기 북위 시대에 이르면 불상은 높은 완성도와 함께 완연한
중국인의 이미지로 변모한다. 불교가 사회적으로 뿌리를 내리고 왕실이나 지배층
의 후원을 받으면서 나타난 변화로 보인다. 그와 함께 운강석굴雲崗石窟의 석불상
처럼 건장하고 우람한 대형 불상이 만들어지기도 한다.도4

# 2. 삼국 시대 불교미술

삼국 시대의 불교는 중국에서 수용되어 발전해 나갔다. 중국이 그랬듯이 얼마간의 모방 시기를 거치고 난 후 나름의 도상과 양식이 성립되었다. 고구려 벽화고분 중 장천1호분에는 불상과 보살상, 천인상, 연꽃에서 아기가 올라오는 연화화생도 등 불교 그림이 앞방 천장받침에 그려져 있다. 두 마리 사자 대좌 위에 정면으로 앉은 불상은 우리나라에서 찾아보기 힘든 유형이다. 머리카락 표현과 양손을 가슴에 모으고 정좌한 자세는 중국 4세기 불상과 비슷하다. 또한 좌우로 펼쳐진 보살상들의 천의와 치마 주름은 5세기 북위풍이다.

### 삼국의 다른 표정, 개성적 불상

고구려의 〈연가7년명 금동여래입상〉(국보 제119호, 국립중앙박물관 소장)은 조각 형태의 불상으로는 첫 사례이다.도5 얼굴이 갸름하고 두꺼운 법의法衣를 입어 신체의 굴곡이 전혀 드러나지 않는다. 옷자락은 물고기 지느러미처럼 좌우로 뻗쳐 있다. 장천1호분의 불상 그림처럼 북위 시대 5세기 불상의 전형적인 특징을 가졌다.

일반적으로 삼국 시대에 만들어진 불상은 시대나 제작 국가 등의 관련 사항을 밝히는 데 어려움이 많다. 그러나 〈연가7년명 금동여래입상〉은 광배光背 뒷면에 제작 연대, 제작지, 제작자 및 제작 사유 등이 자세히 적혀 있어 파악이 가능했다.

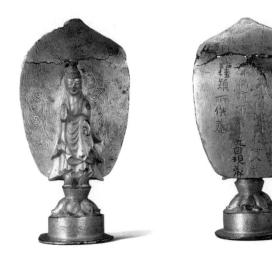

**도5.** 연가7년명 금동여래입상, 고구려 539년경, 높이 16.2cm, 국보 제119호, 국립중앙박물관

539년경에 조성된 이 불상은 제작 연대가 짐작 가능한 한국 불상 중 가장 오래되었다. 고구려의 동사東寺에서 신도 40인이 힘을 합쳐 만든 천불千佛 중 스물아홉 번째 불상이다. 천불은 천체불千體佛의 약자로, 같은 모양과 비슷한 크기를 가진 1,000개의 불상을 일컫는다.

백제 불상은 금동불의 경우 중국 북위 형식을 따른 고구려풍이지만, 석조 불상 제작 기술은 그보다 더 뛰어나다. 6세기 후반~7세기 전반의 〈서산 마애삼존불〉 〈태안 마애삼존불〉 〈예산 마애사방불〉 등이 좋은 예이다. 백제 후기를 대표하는 〈서산 마애삼존불〉(국보 제84호)은 부처님을 중심으로 미륵반가사유상과 보살상이 좌우에서 모시고 있는 삼존불三尊佛이다.도6 옷 주름이나 인체 표현이 굉장히 자연스럽다. 삼국 시대 불상 대부분이 눈을 지그시 감고 미소를 머금은 데 비해, 중앙 본존불은 눈을 활짝 뜨고 쾌활한 표정을 짓고 있다. 양옆의 보살상 역시 해맑은 미소를 가졌다. 이 고졸한 미소를 '백제의 미소'라 부른다. 본존불의 오른편에는 삼국 시대 후기에 유행한 미륵반가사유상이 자리해 눈길을 끈다.

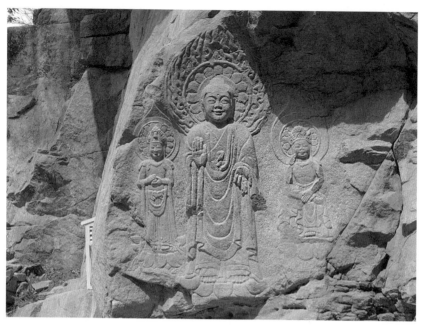

**도6.** 서산 마애삼존불, 백제 6세기 후반~7세기 전반, 본존상 높이 2.8m, 국보 제84호, 충남 서산시 운산면

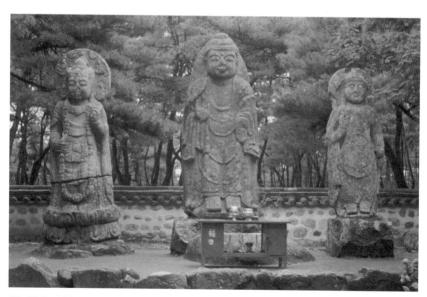

**도7.** 배동 석조여래삼존입상, 신라 7세기 전반, 본존상 높이 2.75m, 보물 제63호, 경북 경주시 배동

뒤늦게 불교를 공인한 신라의 초기 불상 중엔 유난히 동안이 많다. 이러한 부처의 얼굴은 생뚱맞게 생겨났다기보다 우리의 얼굴에서 비롯되었다. 2000년대 초 경주답사 때 남산 북쪽 기슭 〈불곡 마애여래좌상〉(보물 제198호)과 비슷한 이미지의 여학생이 있어서 비교해 봤더니 이목구비가 꽤 일치해 흥미로웠던 기억이 있다. 경주 남산의 〈배동 석조여래삼존입상〉(보물 제63호) 역시 모두 4등신에 젖살이 빠지지 않은 통통한 얼굴을 가졌다.도7 경주 남산에서 출토한 〈삼화령 석미륵삼존불상〉(국립경주박물관 소장)은 아예 애기부처라는 애칭으로 불린다.

## 금동미륵반가사유상

7세기 전반, 삼국 시대 말기에는 미륵반가사유상이 유행했다. '미륵彌勒'은 부처의 뒤를 이어 중생을 구제할 미래의 부처를 일컫는다. '반가사유상半跏思惟像'은 대개 오른쪽 다리를 왼쪽 다리에 걸치고, 오른 무릎 위에 올려놓은 오른팔로 턱을 괸 채 깊은 생각에 잠긴 모습이다. 약육강식의 세계와 생로병사의 고통 등에 회의를 느끼며 깊은 상념에 빠져든 싯다르타Siddhārtha 태자를 형상화했다고 알려져 있다.

중국의 반가사유상은 모두 석불인 것과 달리 삼국에서는 금동불로 조성되었다. 7세기 전반에 제작된 국보 제83호 〈금동미륵반가사유상〉(국립중앙박물관 소장)과 국보 제78호 〈금동미륵반가사유상〉(국립중앙박물관 소장)은 삼국 시대를 대표하는 반가사유상이다. 이만한 크기의 금동 반가사유상을 중국에서는 찾아보기 힘들다. 1미터 남짓의 두 불상은 매우 사실적이며 얼굴의 표정과 인체의 아름다움이 잘 표현되어 있다. 생기 넘치는 젊은 얼굴이어서 화랑 같은 당시 청소년의 이미지를 모델로 삼아 제작했다고 추정하기도 한다.

국보 제83호 〈금동미륵반가사유상〉은 7등신 정도의 날렵한 몸매에다 팽팽하게 탄력 넘치는 얼굴이 준수하다.도8 가는 눈매가 매서운 편이며, 양 눈썹에서 콧대로 이어지는 선의 흐름이 시원하고 날카롭다. 나신의 상체에 가녀린 팔과 어울리는 관모는 단순한 삼산관三山冠 형태이다. 뺨에 살며시 댄 두 손가락과 나머지 손가락

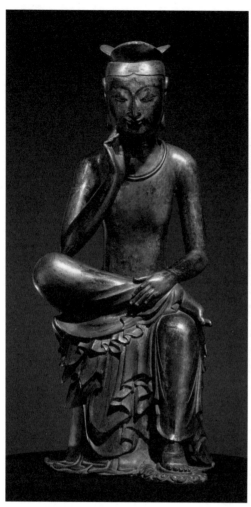

**도8.** 금동미륵반가사유상, 7세기 전반, 높이 93.5cm,
국보 제83호, 국립중앙박물관

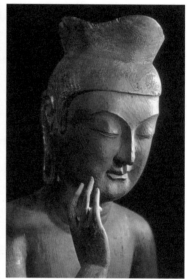

**도10.** 목조미륵반가사유상(부분), 7세기, 높이 1.23m,
일본 국보, 일본 교토 광륭사(廣隆寺)

**도9.** 국보 제83호 금동반가사유상(부분)

들의 미묘한 움직임에는 생동감이 넘친다. 무릎 아래로 흘러내린 치맛자락을 쓱 끌어당겨 발목에서 살짝 멈춘 통통한 왼손 손가락의 동세가 매우 자연스럽다.도9 무릎 위에 얹은 네 개의 발가락을 살짝 굽혀서 힘을 준 부분은 섬세하면서도 사실적인 조각미를 보여준다.

일본 교토 광륭사에는 국보 제83호 〈금동미륵반가사유상〉과 똑같은 자세와 도상의 〈목조미륵반가사유상〉이 모셔져 있다.도10 6~7세기 일본의 초기 불상들과 달리 이 불상은 적송赤松으로 만들어졌다. 적송은 우리나라에서 흔한 목재이다. 또한 일본 초기 불상들이 조립식으로 제작된 데 비해, 광륭사의 반가사유상은 통나무로 전체를 조각했다. 이를 근거로 우리나라에서 제작되어 일본에 전래한 불상으로 추정한다. 금동 대신 나무의 재질감이 부드러운 느낌을 주고, 나이테 무늬를 적절히 살린 볼의 볼륨감이 절묘하다. 목조 조각의 아름다움을 거의 완벽에 가깝게 구현했다. 이 두 반가사유상과 유사한 도상을 가진 〈석조미륵반가사유상〉(경북대학교박물관 소장)의 하반신이 경북 봉화군에서 출토되면서 이들 모두 신라의 불상으로 보게 되었다.

최근에는 강원도 영월군 흥녕선원興寧禪院 터에서 국보 제83호 〈금동미륵반가사유상〉을 단순화한 듯한 15센티미터 크기의 작은 〈금동반가사유상〉이 출토되어 화제를 불러일으켰다.도11 〈금동반가사유상〉이 발견된 흥녕선원은 신라 자장율사慈藏律師, 590~658가 창건했다고 전하는 곳이므로, 신라 7세기 전반의 보살상일 가능성이 있다. 그러나 영월을 포함해 영주, 충주 등 미륵반가사유상이 발견된 중부권이 고구려 지역이었음을 염두

도11. 금동반가사유상, 영월 흥녕선원 터 출토, 7세기, 높이 약 15cm

**도12.** 금동미륵반가유상, 7세기, 높이 83.2cm,
국보 제78호, 국립중앙박물관

에 둘 때, 흥녕선원 터의 〈금동반가
사유상〉이 고구려 불상일 가능성도
없지 않다.

국보 제78호 〈금동미륵반가사유
상〉은 전체적으로 탄력 넘치는 신
체의 곡선을 강조했다.도12 가느다
란 허리로 인해 여성적인 느낌을
강하게 풍긴다. 반가좌의 자세는
다른 반가사유상보다 지극히 자연
스럽다. 허리를 약간 굽히고 팔을
길게 늘린 비사실적인 비례 덕분이
다. 마치 탑처럼 보이는 장식이 솟
아 있는 보관은 태양과 초승달을
결합한 일월식日月飾 보관이다.

## 삼국 시대의 가람과 목탑에서 석탑으로 변화

국가의 후원 아래 불교의 교세가 확장되면서 사원도 거대해졌다. 궁궐과 맞먹
는 규모의 가람배치가 높아진 위상을 드러낸다. 또한 탑·금당·강당·회랑 등 주요
건물을 궁궐과 유사하게 반듯한 대칭 구조로 조성했다. 삼국 시대의 가람배치는
지역별로 조금씩 달랐지만, 탑 하나에 세 개의 금당을 배치한 고구려식 '1탑3금당'
구조를 기본으로 삼았다. 백제는 3탑3금당 또는 1탑1금당 형식도 보인다. 고구려
탑은 평양의 금강사지金剛寺址나 정릉사지定陵寺址 경우처럼 팔각형 목탑 자리가
확인되며, 신라와 백제는 목탑과 석탑이 공존했다.

백제 시기 사찰인 전북 익산의 미륵사彌勒寺는 1탑1금당 가람 세 개를 옆으로 나
란히 배열한 3탑3금당의 특이한 구조이다. 가운데 목탑을 중심으로 좌우 동서에

도13. 미륵사지 전경, 사적 제150호, 전북 익산시 금마면, 1990년대 사진

돌로 만든 석탑을 두었다.도13 미륵사지의 서탑과 동탑은 우리나라 최초의 석탑이다. 석탑을 조성한 데는 미륵사가 위치한 익산이 양질의 화강암이 산출되는 지역이라는 사실과 연관 있을 법하다. 미륵사지의 두 석탑은 중앙에 위치한 목탑의 기본 구조를 본떠 세웠다. 세부적으로 보면 목탑의 각 부분을 돌로 하나하나 만들어서 조립했다.

세 탑 중 유일하게 남은 서탑(국보 제11호)은 석조이지만, 탑 날개를 가볍게 들쳐 올린 처마나 기둥 새김에 목조 건축다운 조형미가 가득하다.도14 1998년부터 진행한 해체 수리 작업은 2018년 후반기에 완료되어, 약 20년만에 그 모습이 공개되었다.

2009년, 복원을 위해 탑을 해체하는 과정에서 〈금동사리구 내외함〉과 「금제봉영기(金製奉迎記)」가 발견되었다.도15 1층 심주心柱 사리공에서 출토된 금동사리구 내함과 외함은 음양각의 당초무늬와 도금 상태가 좋아 〈백제금동대향로〉와 함께 백제 후기 최고의 공예품으로 손꼽힌다. 내함에는 금꽃과 금 구슬, 다양한 색유

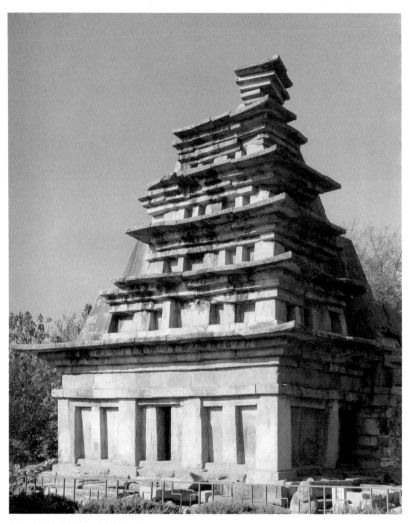

**도14.** 미륵사지 서탑, 백제 7세기 전반, 높이 14.24m, 국보 제11호, 1990년대 사진

도15. 미륵사지 석탑 출토 사리장엄구, 국립미륵사지유물전시관　도16. 미륵사지 동탑 석등대좌, 백제 7세기 전반, 1980년대 사진

리, 향 등이 담겨 있었다. 함께 발견된「금제봉영기」는 미륵사 창건을 밝힌 삼국 시대 최고의 실물 사료이다. 미륵사 창건과 관련해 전하던 백제 무왕武王(재위 600~641)과 신라 선화공주善花公主의 설화와 내용이 달라 주목받기도 했다. 봉영기에는 639년 정월 29일 무왕의 왕비가 부처의 사리를 모시면서 왕실과 모든 중생의 불도를 이루게 해달라는 기원이 담겨 있다. 발원한 이는 무왕의 왕비로, 사택적덕沙宅積德의 딸이었다. 음각으로 열지어 새기고 붉은색 안료를 칠한 해서체 글씨는 단정하면서도 고졸한 맛의 백제미가 물씬 풍긴다.

근래 9층탑으로 복원한 동탑은 서탑과 한 쌍으로 추정된다. 동탑과 동금당 사이에 놓인 석등대좌는 백제의 부드러운 조각 예술을 보여준다.도16 대좌에 새겨진 연꽃은 마치 숨을 쉬는 듯 생생하다. 장중한 석탑 아래 섬세하고 아름다운 연꽃을 조화시킨 백제 장인의 세련된 미의식이 출중하다.

사비 시대에 세운 〈정림사지 5층 석탑〉(국보 제9호)은 한국 석탑의 시조 격이다.도17 목탑 양식의 모방에서 탈피함으로써 완연한 석탑의 이미지를 갖추었다. 1층 탑신을 높게 설정하고 2층부터는 탑신의 높이와 너비를 급격하게 줄여 시선이 1층에 머물도록 했다. 〈정림사지 5층 석탑〉이 안정적이면서 아름다운 까닭은 흔히 이야

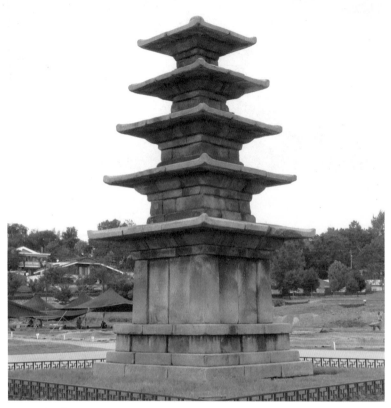

도17. 정림사지 5층 석탑, 백제 7세기, 높이 8.33m, 국보 제9호, 충남 부여군 동남리, 1990년대 사진

기하는 1:1.618의 황금비율에 있다. 기단과 지붕이 이루는 폭과 높이의 비율이 인간의 눈으로 볼 때 가장 아름다운 최상의 비례감이라 칭송된다. 현재 석탑 북쪽에는 금당을 지어 절터에 있던 고려 시대 석조여래좌상을 모셨고, 남쪽으로는 네모난 연못을 파 탑이 연못에 얼비치도록 복원했다.

경주의 황룡사皇龍寺는 진흥왕 14년(553)에 창건한 큰 사찰로 신라 사찰을 대표한다. 발굴을 통해 드러난 가람은 하나의 목탑에 세 개의 금당을 나란히 배치한 구조이다. 진흥왕 35년(574)에 5미터가 넘는 장육존상을 중앙 금당에 모셨고, 선덕

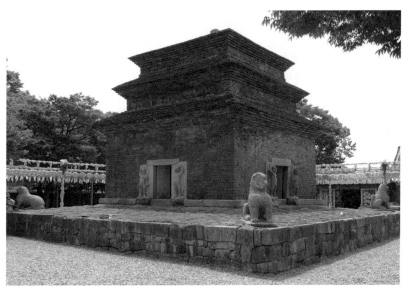

도18. 분황사 모전석탑, 신라 634년경, 현재 높이 9.3m, 국보 제30호, 경북 경주시 구황동

여왕 14년(645)에 백제 건축가 아비지阿非知를 초빙해 9층 목탑을 완성했다고 전한다. 지금으로 치면 대략 30층 빌딩 높이의 거대한 〈황룡사지 9층 목탑〉은 적극적으로 체제화한 신라 불교의 위상을 잘 보여준다. 이 목탑은 부처의 위대함을 인식시켜주는 동시에 신라 왕실의 권위를 대변하는 존재였다. 어느 위치에서도 눈에 띄어 수도 경주의 랜드마크 역할을 하기도 했다. 고려 시대까지 여섯 차례의 보수를 거치며 건재했으나, 1238년에 몽고군의 침입으로 불타 없어졌다.

6세기 중엽 삼국을 통일하기 직전, 선덕여왕善德女王(재위 632~647)은 634년 황룡사 북쪽에 분황사芬皇寺를 창건했다. 분황사라는 명칭은 선덕여왕이 당나라 태종太宗(재위 626~649)에게 선물 받은 모란병풍에 벌과 나비가 없는 것을 보고, '모란꽃에 향기가 없다.'라고 말한 일화와 관련 있다. 이름에서부터 분황사가 왕실 사찰임을 드러낸 셈이다. 고구려식 1탑3금당 가람 구조를 기반으로 했지만, 양쪽 금당이 탑의 좌우로 꺾이며 이룬 品자형 배치는 신라 형식이 반영된 것이다.

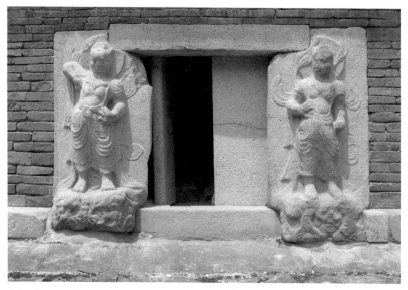

도19. 분황사 모전석탑(금강역사상 부분)

〈분황사 모전석탑〉(국보 제30호)은 조성 기록에 따르면 황룡사의 목탑보다 이른 형식이다.도18 멀리서 보면 벽돌로 쌓은 전탑 같지만, 가까이서 보면 벽돌 모양으로 다듬은 돌로 쌓은 석탑이다. '전탑을 모방한 석탑'이라는 의미로 모전석탑模塼石塔이라고 부른다. 현재는 3층까지 남아 있으나 본래 9층탑으로 추정된다. 기단에는 총 네 개의 문이 탑의 중앙에 위치한 사리를 둘러싸고 있다. 기단 모서리에는 사자상을, 네 개의 석문에는 금강역사상을 조각했다.도19 희로애락의 표정을 담은 사자 조각과 약간 몸을 튼 금강역사상의 볼륨감은 당나라풍이다. 신라가 불교 문화를 토대로 국가를 체계화하는 과정에서 당나라 형식을 수용한 결과이다. 하지만 볼륨감이나 사실감이 뚜렷한 당나라의 조각적 특징에 비하면 분황사의 금강역사상은 주먹을 쥔 자세나 아이 같은 표정이 귀엽다. 당나라의 영향은 삼국이 통일된 이후에 더욱 적극적으로 드러난다.

# 3. 통일 신라 시대 불교미술

삼국을 통일한 신라 왕실과 경주 세력은 불교를 이용해 세 국가를 하나로 통합할 이념을 만들어내고자 했다. 왕은 부처 같은 존재라는 '왕즉불王卽佛'의 이념 아래 신라 땅이 곧 '부처님의 세상' 불국토佛國土임을 믿고, 모든 민중이 불신자가 되기를 강조한 불교관이 자리를 잡았다. 앞서 언급했던 화엄10찰을 조성한 일 또한 불국토의 이념을 정착시키기 위한 계획이었다.

신라식 석탑은 분황사에 이어 원효대사元曉大師, 617~686가 머물렀던 고선사지高仙寺址의 석탑에서 완성되었다. 현재 국립경주박물관 뒤뜰에 옮겨놓은 〈고선사지 3층 석탑〉(국보 제38호)은 원효대사가 입적한 686년 이전에 세웠다고 추정된다.도20 비슷한 시기에 제작된 태종 무열왕릉의 귀부 조각이나 김유신묘 십이지상 등과 함께 시대 감정을 잘 표현한 육중한 석탑이다. 감은사, 불국사 등 이후 유행하는 3층 석탑의 원조 격으로, 지붕돌 아래 계단받침이 백제 〈정림사지 5층 석탑〉과 다르다. 맨 위 3층 탑신만 한 덩어리의 돌로 제작되었을 뿐, 기단부터 3층 지붕돌까지는 다듬은 돌을 맞춰 쌓아올린 조립식이다.

통일 신라는 새로운 국가의 통합된 불교 이미지를 만들고자 몇몇 형식을 생성하기 시작한다. 비슷한 형태의 쌍탑을 세우거나 서로 다른 두 개의 탑을 세우는 일도 이 프로젝트의 일환이었다. 그 첫 사례로 경주 낭산狼山의 사천왕사四天王寺

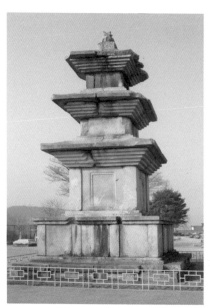

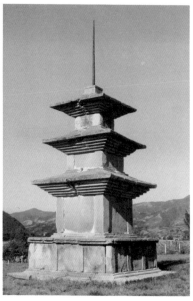

**도20.** 고선사지 3층 석탑, 통일 신라 7세기 후반, 높이 9m, 국보 제38호, 국립경주박물관

**도22.** 감은사지 서탑, 통일 신라 682년, 높이 13.4m, 국보 제112호, 경북 경주시 양북면

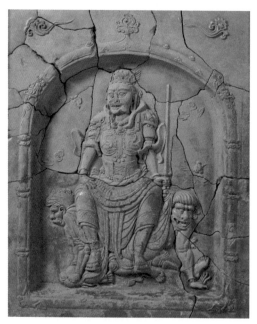

**도21.** 사천왕사 녹유신장상 중 왼손에 칼을 든 신장, 통일 신라 679년, 89×70cm, 국립경주박물관 · 국립경주문화재 연구소

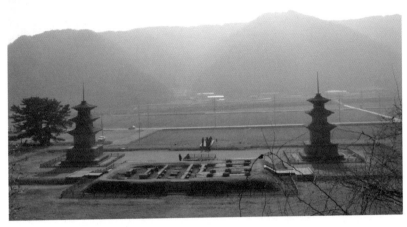

**도23.** 감은사지, 사적 제31호, 경북 경주시 양북면

절터에서 확인된 두 개의 목탑 자리가 있다. 두 개의 목탑으로 가람을 조성한 형식은 남산 기슭 〈탑곡 마애불상군〉(보물 제201호)에서도 발견된다. 7세기 후반~8세기 전반 암벽 북면에 나란히 얕게 새긴 9층과 7층 탑상은 단순한 실루엣이지만, 쌍탑식 구성과 목탑의 형태를 대강 짐작케 한다. 한편 사천왕사의 목탑 자리에서는 전돌 조각이 발견되어 이목을 끌었다. 부조 틀로 찍어내 표면에 갈색의 유약을 입혀서 구운 이 〈녹유사천왕상전〉은 두 목탑을 꾸미던 장식물로 추정된다. 현재까지 완형은 출토되지 않았으며 모두 조각으로 발견되었다.도21

경주 감은사 절터의 3층 석탑은 삼국 통일 이후 통합된 가람배치와 석탑의 대표적인 사례이다.도22 유사한 외모의 쌍탑을 금당 앞에 배치한 〈감은사지 동·서 3층 석탑〉(국보 제112호)의 안정감 있는 모습은 통일 직후의 탄탄한 신라 왕실 권력을 연상시킨다. 동해로 흐르는 대종천과 들녘, 남쪽을 병풍처럼 가로막은 토함산 준령, 산비탈을 쌓아올려 반듯하게 조성한 2탑1금당의 가람배치에도 왕실의 권위가 가득하다.도23

〈감은사지 동·서 3층 석탑〉은 신라 석탑 내지 한국 석탑의 시원으로 꼽힌다.

**도24.** 불국사 석축, 통일 신라 8세기, 보물 제1745호, 경북 경주시 진현동

〈고선사지 3층 석탑〉이 많은 석재를 조립했던 데 비해 감은사 탑은 기단, 탑신의 기둥과 면석, 여덟 조각을 맞춘 지붕돌 등 탑 모양에 맞춰 석재를 준비했다. 가장 위쪽의 3층 탑신만 한 덩어리의 통석을 올렸다. 목조 건축물을 완연하게 석탑의 조형으로 재창조한 형식을 잘 보여준다. 석탑의 상단에는 쇠창처럼 찰주刹柱가 뻗어 있어 탑의 이미지를 더욱 강렬하게 한다. 통일 신라 초의 장중한 시대 감정이 실려 있으면서도 단아한 비례미가 시각적으로 아름답다.

### 불국토의 이상미, 불국사와 석굴암

신라가 불국토의 이상미理想美를 완성한 것은 8세기 중엽의 경덕왕景德王(재위 742~765) 시절이다. 이 시기에 통일 신라의 대표적 불교 건축인 불국사와 석굴암이 경주의 동쪽에 조성되었다. 경덕왕 시절 재상 김대성金大城, 700~774은 현생의 부모였던 김문량金文亮, ?~711을 위해 불국사를, 전생의 가난했던 홀어머니를 위해 석불

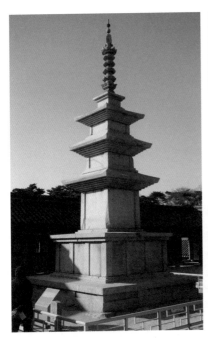
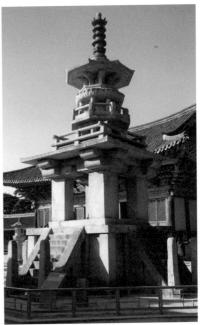

도25. 불국사 석가탑, 통일 신라 8세기, 높이 10.75m,
국보 제21호, 경북 경주시 진현동

도26. 불국사 다보탑, 통일 신라 8세기, 높이 10.29m,
국보 제20호, 경북 경주시 진현동

사를 창건했다. 경덕왕 10년(751)에 시작해 혜공왕 10년(774)에 완공했다고 전한다.

불국사는 석축을 쌓고 그 위에 쌍탑·금당·강당·회랑 등을 정교하게 설계해 예
배 공간을 조성했다.도24 이 예배 공간에 가기 위해서는 백운교와 청운교라는 계단
을 올라가야만 한다. 백운교와 청운교는 계단 아래의 일반세계와 계단 위 부처의
세계를 이어준다는 상징적인 의미를 가진다. 특이하게도 계단을 아치형 다리처럼
만들었다. 〈석가탑〉과 〈다보탑〉 못지않게 신라 전성기 건축술과 공간 운영의 조
형미를 보여준다.

불국사의 〈석가탑〉(국보 제21호)과 〈다보탑〉(국보 제20호)은 쌍탑이 아닌 완연히 다른
형태이다.도25, 도26 두 탑은 『묘법연화경(妙法蓮華經)』에 나오는 '석가여래 상주설
법釋迦如來 常住說法'과 '다보여래 상주증명多寶如來 常住證明'의 장면을 상징한다. 즉,

〈석가탑〉은 『묘법연화경』을 설명하고 있는 석가여래를, 〈다보탑〉은 석가여래의 설법 내용이 진실임을 증명하고 찬탄하는 다보여래를 나타낸다. 그러므로 두 탑이 나란히 배치된 불국사 금당 마당은 석가여래와 다보여래의 만남을 조성한 공간인 셈이다.

두 탑의 조성과 관련해서는 장공匠工이라는 당나라 석공과 그 누이 아사녀阿斯女의 이야기가 전한다. 여기에서 유영탑有影塔과 무영탑無影塔이라는 명칭이 유래되었다. 먼저 완성되어 영지影池에 비친 〈다보탑〉을 유영탑, 비치지 않은 〈석가탑〉을 무영탑이라 한다. 현진건玄鎭健, 1900~1943은 소설 『무영탑』에서 이 이야기를 백제 석공 아사달阿斯達과 영지에서 그를 기다리던 부인 아사녀로 각색했다.

〈석가탑〉은 〈감은사지 3층 석탑〉을 계승하면서 한층 홀쭉하고 날렵해졌다. 탑신과 지붕돌은 조립하지 않고 통석을 정교하게 다듬어 쌓았다. 위로 올라갈수록 좁아지는 비율이 우아하고 유려하다. 탑의 높이와 너비 등이 황금비율에 근사하게 디자인되어 있다. 잘 다듬은 석재로 세운 탑의 아래 받침과 바닥에는 연화무늬 원형돌과 자연석들이 조화롭게 배열되어 있다. 이는 자연과 인공물의 조화로움을 추구한 한국 건축의 미의식으로 여겨진다. 〈석가탑〉 2층 탑신부에서 발견된 사리함에는 목판본 『무구정광대다라니경(無垢淨光大陀羅尼經)』이 들어 있었다. 8세기 중반 먹으로 찍은 이 종이 두루마리는 현재 세계에서 가장 오래된 목판 인쇄 불경이다. 약간 갸우뚱한 채로 줄을 맞춘 글씨는 고졸한 맛을 지녔다.

〈다보탑〉은 사각형 기단에 팔각형 건물을 얹은 복잡한 형식이다. 장식 없이 단출한 〈석가탑〉에 비해 기둥과 난간, 계단, 지붕, 현재 한 마리만 남은 사자상 등 목조 건물 모양을 석재로 정교하게 다듬어서 조립했다. 한국 석탑사에서 유일한 형태이며, 신라 절정기의 가장 화려한 조형미를 시각적으로 뽐낸다.

석굴암(국보 제24호)은 불국토의 염원을 담은 집합체이다. 인도나 중국처럼 자연 석굴에 사원을 만들 수 없는 환경으로 인해 토함산 정상에 인공 석굴을 조성하고 예배 공간을 만들었다. 원형과 방형을 조합한 평면 구조는 인도 아잔타 석굴이나

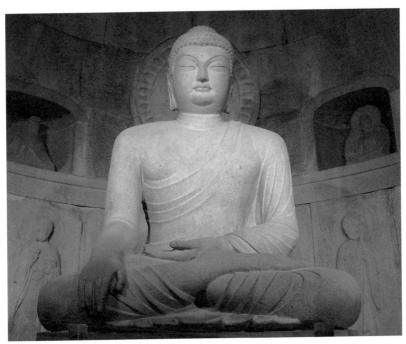

**도27.** 석굴암 본존불, 통일 신라 751년, 높이 3.26m, 국보 제24호, 경북 경주시 진현동 토암산

돈황 막고굴을 비롯한 5~6세기 중국 석굴 사원 구조와 유사하다.

석굴암의 본존불은 화강암 하나를 통으로 조각한 326센티미터 크기의 좌상이다.도27 석가모니불 또는 아미타불로 추정된다. 신라의 종교적 이상미와 인간의 모습으로는 최선의 비례감을 갖춘 한국미술사 최고 명작이다. 아시아 불교미술 전체에서도 이만큼 완벽한 조각 솜씨를 찾기 힘들다. 높은 기단 위에 앉은 본존불은 동쪽을 향해 있다. 정면으로 앉은 근엄한 모습의 본존은 오른손으로 땅을 가리킨 항마촉지인降魔觸地印을 취하고 있다. 이 수인手印(손 모양)은 석가모니의 성도成道를 상징한다.

석굴암에 들어서서 본존불을 마주하면 그 순간 신의 압도적인 경이로움을 느끼게 된다. '석굴암의 본존은 부처다.'라는 설명이 따로 필요치 않을 정도다. 통통하

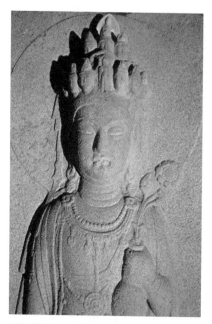

**도28.** 석굴암 11면 관음보살상(부분), 높이 2.2m

게 살이 오른 얼굴에 눈·코·입이 또렷하다. 반쯤 뜬 눈에 이중 실선으로 눈동자를 새겨 넣었고, 활처럼 휜 눈썹은 머리 근처까지 뻗어 있다. 당시 경주에서 제일 잘생긴 중년 남성을 모델로 삼아 그들이 이상적으로 생각했던 부처의 이미지를 창조한 듯하다.

본존불이 있는 중앙 원형 공간에 11면 관음보살상과 문수·보현보살상, 10대 제자상, 제석천과 범천을 배열했다. 그 앞 네모난 공간에는 금강역사, 사천왕, 팔부중 등 불법의 수호신인 호법신장護法神將을 좌우에 대칭으로 배치해 부처의 권위를 드러냈다. 돔Dome 천장의 서벽에는 불상 앞에서 예배를 올릴 때 두광처럼 보이도록 만개한 연꽃무늬를 부조로 새겨놓았다. 큰 돌 사이 빈 공간에 끼임 돌을 꽂아 돔을 조성하는 방식은 고구려 5~6세기 대안리1호분 천장과 유사하다. 석굴암의 천장 역시 고구려 고분처럼 하늘의 세계를 상징하는 듯하다. 주벽과 돔이 시작되는 라인에는 여섯 군데의 아치형 공간을 만들고 신상을 배치했었다. 현재는 두 곳에만 유마거사와 문수보살로 추정되는 석상이 전한다.

본존불 바로 뒤에 있는 11면 관음보살상은 유연한 몸매와 볼륨감 있는 육신을 가졌다.도28 오른손은 영락 자락을 살짝 쥐고, 왼손은 연화가 꽂힌 정병을 든 자태이다. 온몸을 장식한 천의와 영락이 매우 화려하다. 하늘거리는 천의 자락 표현은 무게가 없는 듯 유연하다. 조각가로서 훈련된 최고의 명장이 참여했다는 증거다.

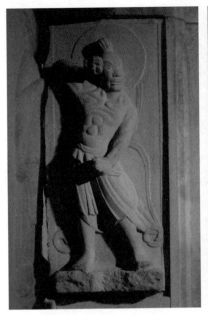
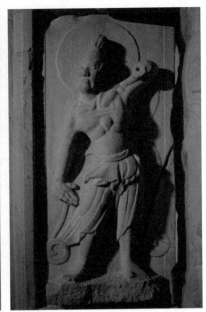

도29. 석굴암 금강역사상. 높이 각 2.12m

본존불 좌우에 배치된 두 보살상과 제석천, 그리고 유연한 자태의 범천에서도 부조 솜씨가 돋보인다. 석가모니불의 10대 제자상은 다채롭고 자연스러운 편이다. 저부조로 새긴 서역인의 복식과 개성적 표정은 조각 예술의 진수를 보는 듯하다.

본존불이 있는 공간의 입구 좌우에는 금강역사상을 조성했다.도29 입을 열고 있는 상을 아형阿形 금강역사, 입을 다문 것을 음형吽形 금강역사라고 부른다. 석굴암은 아형과 음형을 하나씩 배치했다. 7세기 후반 당나라 용문 봉선사동 금강역사상은 실핏줄이 튀어나올 정도로 과장한 데 비해, 신라는 단순하고 힘이 넘치는 자세와 간결한 근육미로 금강역사상의 괴력과 에너지를 나타냈다.

### 불교 공예와 회화

청동을 주조한 범종梵鐘은 불교가 전 국토로 전파되는 과정에서 탄생한 금속 공

**도30.** 성덕대왕 신종, 통일 신라 771년, 높이 3.66m, 국보 제29호, 국립경주박물관

예이다. 그 대표작으로 〈상원사 동종〉(국보 제36호)과 〈실상사 동종〉 〈성덕대왕 신종〉(국보 제29호, 국립경주박물관 소장)을 꼽는다. 8세기 전반의 오대산 〈상원사 동종〉은 신라 불교 전성기 직전 시기의 뛰어난 명작이다. 현재는 강원도 상원사上院寺에 있으나, 15세기에 경북 안동에서 옮겨 왔다고 전한다. '성덕왕 24년(725)의 조성기'에 따르면 본래 경주 부근에 있었다는 추정에 일리가 있다. 외면에는 공후와 생황 등 악기를 연주하는 천인상을 양각했다. 그 볼륨감과 유연한 천의 자락의 부조미는 〈성덕대왕신종〉으로 계승되면서 약간 평면화되었다.

봉덕사奉德寺 〈성덕대왕 신종〉은 신라 범종 가운데 가장 유명하다.도30 대중에게는 장인이 자신의 어린 아들을 집어넣어 만들었다는 전설 속 이름인 '에밀레종'으로 더 알려져 있다. 높이가 약 366센티미터로, 167센티미터 정도의 〈상원사 동종〉보다 두 배 이상 크다. 성덕왕 때 제작한 범종을 아들 경덕왕이 확대한 셈인데, 둘을 비교하면 50여 년 주조 기술이 얼마만큼 발전했는지가 보인다.

〈성덕대왕 신종〉에는 발원문과 제작에 참여한 인물 등 약 1,000자의 글씨가 새겨져 있다. 명문에 따르면 '경덕왕이 부왕 성덕왕의 명복을 빌기 위해 구리 12만 근을 들여 착수했으며, 다음 왕인 혜공왕 7년(771)에 이르러서야 완성되었다.'라고 한다. 동종을 만든 장인은 박종일朴從鎰, 박빈나朴賓奈, 박한미朴韓味 등이다. 이들 앞에 주종대박사鑄鐘大博士 대나마大奈麻, 차박사次博士 나마奈麻 등 벼슬 이름이 적혀 있다. 우수한 장인들은 기술직 공예가로 대접받았음을 알려준다.

〈성덕대왕 신종〉은 한국 범종의 특징인 탄력적인 곡선이 잘 살아 있다. 아랫부분은 잎 끝이 살짝 뻗친 꽃무늬로 마무리했다. 섬세하게 묘사한 연꽃무늬와 당초무늬 띠, 비천상, 꼭대기 걸이 부분의 용좌 등은 고구려 때 발전한 도상을 얼마나 화려하게 신라식으로 변조했는지 보여준다. 〈성덕대왕 신종〉은 종을 칠 때 '딩~' 하는 고운 소리로 완성된다. 1분간의 여음이 경주 시내에 퍼지는 장면을 상상해 보면 '경주 사람들이 정말 부처의 세상을 맞이하는 것 같은 착각을 느끼지 않았을까.'하는 생각마저 든다.

신라의 불교회화로는 변상도 일부와 표지 장식화가 있다. 변상도는 불경의 주요 내용을 시각적으로 형상화한 그림을 말한다. 〈대방광불화엄경변상도(大方廣佛華嚴經變相圖)〉(국보 제196호, 삼성미술관 리움 소장)는 현존하는 불화 가운데 가장 오래된 최초의 그림이다.도31 자색으로 물들인 닥종이에 그린 이 변상도는 묵서 필사본 『화엄경』 권축 표지 그림의 잔편이다. 안쪽에는 화엄경변상도인 7처9회도七處九會圖를, 바깥쪽에는 역사상과 보상화문寶相華文을 그렸다. 현재는 그림이 삭아 그 내용을 파악하기 힘들다. 금분과 은분으로 그린 2층 전각의 처마·막새기와와 대좌의 사자·보살상·구름 위의 천녀天女·설법 듣는 대중 등, 정교하면서도 탄력 넘치는 이미지가 눈길을 끈다. 동시기 석굴암의 내부 조각과 함께 전성기의 뛰어난 솜씨를 자랑한다. 축권의 끝에는 『화엄경』 제작과 연관된 발문跋文이 딸려 있다. 그에 따르면 이 사경은 황룡사皇龍寺 연기법사緣起法師의 발원에 의하여 754년에 시작해 755년에 완성했고, 참여 화가는 의본義本·정득丁得·두오豆烏·광득光得 등이다.

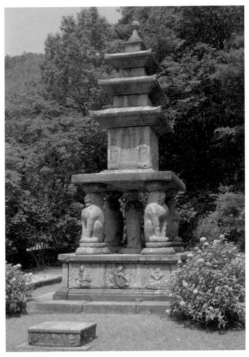

**도32.** 화엄사 4사자 3층 석탑, 통일 신라 8세기, 높이 5.5m, 국보 제35호,
전남 구례군 마산면

## 지역으로 확산된 경주 형식

〈화엄사 4사자 3층 석탑〉(국보 제35호)은 화엄10찰 가운데 남악을 대표하던 지리
산 화엄사華嚴寺 각황전覺皇殿 위 언덕에 세워졌다.도32 신라 석탑 가운데 불국사
〈다보탑〉과 더불어 독특한 형식을 보여준다. 3층 탑신과 지붕돌은 〈석가탑〉의 전
형이지만, 두 손에 연봉오리를 든 기단의 승려상과 네 모서리에 기둥 대신 사자상
을 배치한 점이 색다르다. 입체감 넘치는 사자상들은 희로애락의 표정이 뚜렷한
당나라풍이다. 아래 기단에 빙 둘러 배열한 12구의 비천상과 1층 탑신 문 좌우에
새긴 인왕·사천왕·보살상의 얕은 부조는 조각미가 출중하다. 석탑 앞 석등에는 탑
을 향해 무릎을 꿇고 차를 올리는 석조 공양상이 조각되어 있다. 이는 신라 진흥왕

도33. 화엄사 화엄석경, 통일 신라 9세기경, 동국대학교박물관

시기의 고승 연기법사를 조각한 것이라고 전한다.

9세기에 조성했을 〈화엄사 화엄석경〉(화엄사(보물 제1040호)·동국대학교박물관 소장)은 임진왜란 때 각황전이 불타면서 모두 깨지고 말았다.도33 남아 있는 1만 4,000여의 조각들이 부분적으로나마 해서체 글씨와 무늬를 보여준다. 신라미로 손색없이 날카롭고 유려하다. 동시기 동쪽과 서쪽에는 쌍탑식 5층 석탑과 우람한 석등이 조성되었다. 사천왕, 팔부중 등이 기단과 탑신에 부조된 서탑에서는 종이에 사방 연속 무늬로 탑을 찍은 목판화 사료가 발견되기도 했다.

경주를 중심으로 한 신라의 전성기 불교 문화와 형식은 이내 각 지역으로 확산되었다. 그러나 불국토 건설을 향한 의지에 비해 이를 보여주는 불교미술의 수가 생각보다 적다.

## 통일 신라 후기, 불교미술의 매너리즘

절정기에 도달한 통일 신라의 불교는 이내 퇴락기를 맞이한다. 우선 석탑이나

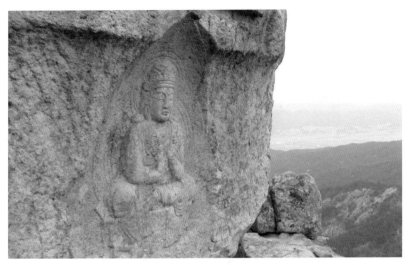

도34. 신선암 마애보살반가상, 통일 신라 8세기 후반, 높이 1.4m, 보물 제199호, 경북 경주시 남산동

조형물의 황금비율이 크게 깨진다. 섬세함과 완벽함을 추구한 석굴암 본존불 같은 이상미는 점차 사라지고, 대신 딱딱한 표정의 부처가 등장한다. 또한 변화하는 시대상과 더불어 신의 존재감을 강조하기보다 대중과 친화력을 가지는 작품들이 조성되었다. 그 과정에서 9세기의 불상들은 우리의 얼굴과 더욱 유사해지며 약간 미소를 띠거나 험상궂은 표정을 짓는 등 더욱 다양한 모습을 보인다. 이처럼 신라화된 부처를 만드는 과정에서 불상은 독창성을 잃고 표준화된다. 이를 미술사에서는 매너리즘Mannerism이라고 부른다.

〈불국사 금동아미타여래좌상〉(국보 제27호)과 〈불국사 금동비로자나불좌상〉(국보 제26호) 〈백률사 금동약사여래입상〉(국보 제28호, 국립경주박물관 소장) 등 8세기 후반에 들어서면서 곧바로 매너리즘적인 형식화가 나타난다. 8세기 후반에서 9세기로 내려오면 퇴락기의 양상이 더욱 선명해진다.

8세기 후반 경주 남산 동쪽에 조성된 〈신선암 마애보살반가상〉(보물 제199호)은 높은 벼랑에 용화수 가지를 들고 반가좌 자세로 앉은 마애미륵보살상이다.도34 여전

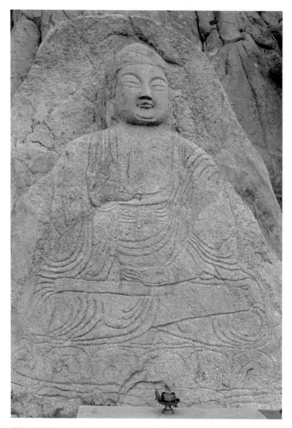

도35. 삼릉계곡 마애석가여래좌상, 통일 신라 9세기, 높이 6m, 경북 경주시 배동

히 이상화된 모습으로 불성을 절로 갖게 한다. 그러다 9세기에 이르면 경주 남산 〈삼릉계곡 마애석가여래좌상〉처럼 무속적인 불상이 등장한다.도35 〈삼릉계곡 마애석가여래좌상〉에는 예배 행위와 함께 부처 아래서 돌을 문지르며 신과 소통하려는 무속 신앙이 현재까지도 이루어지고 있다. 거대한 체구의 〈삼릉계곡 마애석가여래좌상〉은 석굴암 본존불과 같은 볼륨감을 가졌지만 이상화는 지운 모습이다. 석굴암 본존처럼 완벽한 존재로서의 부처가 아닌, 보통 인간이 가진 이미지를 선호하면서 생긴 현상일 터이다.

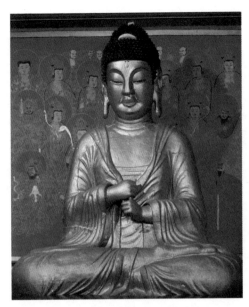

도36. 보림사 철조비로자나불좌상, 통일 신라 858년, 높이 2.51m,
국보 제117호, 전남 장흥군 유치면

## 선종의 유입과 새로운 문화 감각

신라 후기에는 선종禪宗이라는 새로운 종파가 유입된다. 선종은 갑작스러운 깨달음으로 부처가 될 수 있다는 이념을 가진 종파이다. 완벽한 존재였던 부처가 이제는 누구나 깨달음에 이르면 될 수 있는 대상이 되었다. 이때부터 나와 친근하게 교감할 수 있는 부처상이나 조형물들이 선호된다.

선종은 경주 중심의 권력보다는 새롭게 성장하는 지방 호족 세력과 결합했다. 전남 장흥군에 위치한 보림사寶林寺는 통일 신라의 대표적인 선종 사찰이다. 〈보림사 철조비로자나불좌상〉(국보 제117호)은 선종이 장흥 지역 사람들과 만나 어떤 이미지를 창출했는지 보여준다.도36 무뚝뚝한 표정에 이마가 유난히 좁다. 머리에 촘촘한 나발이 뚜렷하고 육계는 지나치게 높고 넓다. 귓불은 힘없이 아래로 축 늘어졌다. 철불의 왼팔 뒷면에는 헌안왕 2년(858)에 김수종金遂宗이 왕의 허락을 받아

도37. 보림사 남·북 3층 석탑, 통일 신라 9세기 중반, 남탑 높이 5.4m, 북탑 높이 5.9m, 국보 제44호, 전남 장흥군 유치면

불상을 조성했다는 명문이 적혀 있다. 이와 같이 신라 하대에는 중앙의 지원 없이 지방의 유지有志가 개인 재산을 들여 불상을 조성할 정도로 불상이 전국적으로 확산되었다. 지방에서 조성된 불상의 경우 고가의 금동불보다는 철불이 많고 지방색이 강하다.

　〈보림사 철조비로자나불좌상〉이 모셔진 법당 앞에 위치한 쌍탑은 〈감은사지 3층석탑〉과 〈석가탑〉의 형식을 계승했다.도37 〈석가탑〉이 가진 시원하고 훤칠한 아름다움에 비해서 납작해지고, 탑신의 날개가 뾰족하게 상승해 있다. 이상화된 비례감은 쇠퇴했지만 선종 유입 후 새로운 형식적 변화를 예고한다. 같은 선종사찰인 남원 실상사實相寺나 순천 선암사仙巖寺 등의 쌍탑도 마찬가지이다. 〈석가탑〉에서 축소되고 장식화되는 현상은 '부처의 열반'이라는 탑의 상징성이 약화되었음을 의미한다.

**도38.** 쌍봉사 철감선사 승탑, 통일 신라 868년경, 높이 2.3m,
국보 제57호, 전남 화순군 이양면

**도39.** 쌍봉사 철감선사 승탑(부분)

선종 유입 후 선승들의 사회적 위상이나 정치적 역할이 커지면서 선승의 사리를 모신 승탑이 조성된다. 법당 앞마당에 탑을 세워 부처를 신성하게 여겼듯이 성직자로서 승려에 대한 예우와 존경을 담아내고자 함이었다. 9세기 원주에서 발견된 〈염거화상탑〉, 구례 〈연곡사 승탑〉, 남원 실상사나 곡성 태안사泰安寺 같은 구산선문에 세운 선승의 승탑들이 그 사례이다.

화순 쌍봉사雙峰寺의 〈철감선사 승탑〉(국보 제57호)은 팔각형의 목조 건물 형식을 매우 정교하게 본떠서 만들었다.도38 맨 아래에는 구름과 사자를 조각하고 그 위에 연꽃을 올렸다. 악기를 연주하는 가릉빈가迦陵頻伽는 선승의 열반을 찬양하는 상징물이다. 머리와 팔 등 상체는 사람의 모습이고 새의 몸을 가졌다. 대부분 새의 머리깃털이 달린 화관을 머리에 쓰고 악기를 연주하는 모습으로 묘사된다. 지붕돌 아래에도 승천과 제의를 나타내는 향로와 비천상이 보인다. 탑의 기단 상단 연화 위로 소반을 조각하고, 그 위에 모서리 기둥이 새겨진 탑신을 올렸다. 철감선사澈鑒禪師, 798~868의 사리를 모신 공간답게 탑신의 문 장식에 자물쇠를 새긴 후 사천왕상을 배치했다.

〈철감선사 승탑〉는 화려한 장식의 신라풍 건축미를 잘 보여준다. 이 탑이 얼마나 섬세하고 뛰어난가는 수키와·암키와의 모습에서 여실히 나타난다.도39 엄지손톱만 한 화강암 돌에 여덟 잎의 연꽃무늬를 하나도 놓치지 않고 조각했다. 한편, 승탑 옆에 세웠던 철감선사의 비석은 사라지고 비를 받쳤던 거북과 비석 위의 이수螭首만이 남아 있다. 이 석재들도 승탑 못지않은 조각 솜씨를 뽐낸다.

9세기 승탑과 탑비들은 색다른 분위기의 문화 감각을 보여준다. 통일 신라 쇠퇴기에 지역 권세가들이 새로 유입된 선종을 통해서 새로운 국가와 사회를 꿈꾸며 형성된 변화라고 생각한다. 승탑 기단의 운룡무늬와 마찬가지로 이수 장식의 동세 조각은 고려 초 10~11세기까지 이어져 신라에서 고려로 이동하는 변동기의 시대 정서를 여실히 반영한다.

# 제7강

# 고려·조선 시대
# 불교미술

# 1. 고려 전기의 불교미술

고려는 불교의 나라였다. 고려의 불교 문화는 시기 변화와 유형에 따라 다양하게 전개되었다. 통일 신라 말 형식은 고려 초 10세기의 석탑과 승탑, 불상 조각으로 이어졌다. 호족의 성장을 기반으로 삼아 지방별 유파나 개성적 표현이 두드러졌고, 신비로운 조성 배경과 기복祈福을 강조한 토속적인 형식이 부상했다.

### 토속적인 부처와 이상화된 부처의 혼재

삼국 시대에 불교가 유입되어 발전한 모습은 7세기 미륵반가사유상에 잘 드러나 있다.되1 건실한 청소년의 모습이며, 불교의 정신세계에 심취한 표정을 지닌다. 8세기 중반에 조성된 석굴암 본존불의 얼굴은 완벽한 존재로서 이상화된 부처를 표현했다. 그러나 그 이후에는 신라 후기 장흥 〈보림사 철조비로자나불좌상〉처럼 우직하면서 도전적인 표정이거나, 9세기 〈석조불두〉(국립중앙박물관 소장)와 같이 이목구비와 광대뼈 표현이 한국인의 얼굴을 닮았다. 매너리즘 시기를 맞이한 것이다. 이를 계승한 고려 시대 〈보원사지 철조여래좌상〉(국립중앙박물관 소장)도 초월적인 존재라기보다 인간적인 면모가 강하다. 지역에 따라 토속적인 이미지의 변모는 신라 말 호족 세력의 성장에 이어 후삼국 시대를 거치면서 더욱 선명해졌다.

**도1.** 삼국 시대, 통일 신라 시대, 고려 시대 불두 비교

| ① 국보 제78호 금동미륵반가사유상 (7세기) | ② 석굴암 본존불 (8세기 중반) |
| --- | --- |
| ③ 석조불두 (9세기) | ④ 보원사지 철조여래좌상 (10세기) |

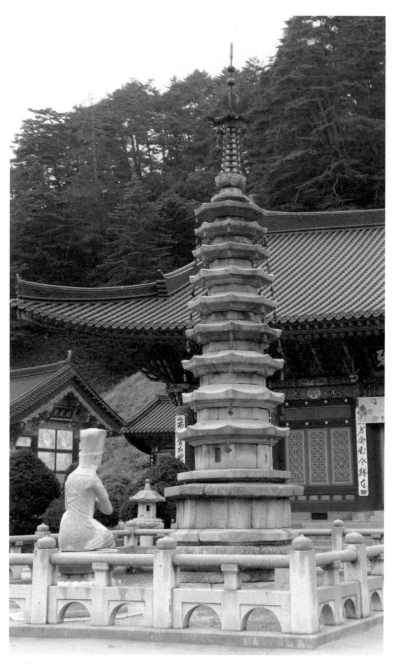

**도2.** 월정사 8각 9층 석탑, 10~12세기, 높이 15,2m, 국보 제48-1호, 강원도 평창군 진부면

도3. 고령 개포동 석조관음보살좌상, 985년, 높이 1.5m, 경북 고령군 개진면

## 지역 형식의 부활과 토속적 이미지의 등장

10세기부터 묘향산 〈보현사 8각 13층 석탑〉, 오대산 〈월정사 8각 9층 석탑〉(국보 제48-1호), 평양 〈광법사 8각 5층 석탑〉 등 팔각형 목조탑 형식을 따른 다각다층 석탑들이 고려 문화의 초기 형식으로 조성되었다.도2 이들은 고구려의 법통을 이은 탑으로 지역 전통 형식의 부활을 보여준다.

신라 말기 형식을 계승한 석조 불상들은 못난이 부처라고 부를 만큼 반듯한 사례가 거의 없다. 얕은 저부조로 새긴 〈고령 개포동 석조관음보살좌상〉은 입과 눈이 작고 광대뼈도 좀 튀어나온 편이다.도3 관료들이 쓰는 관모를 착용한 점으로 미루어 보아 보살상을 고위 관료쯤으로 인식한 듯하다. 혹은 과거시험에 급제하거나 관료로 출세하고 싶은 염원을 담아 관모를 씌웠을 법하다. 이외에도 전국에 걸쳐 지역마다 개성적인 석불이나 마애불들이 대거 제작되었다.

**도4.** 월정사 석조보살좌상, 10~12세기, 높이 1.8m,
국보 제48-2호, 월정사 성보박물관

**도5.** 한송사지 석조보살좌상, 10세기, 높이 92.4cm,
국보 제124호, 국립춘천박물관

〈월정사 8각 9층 석탑〉 앞에 무릎 꿇고 예배하는 〈월정사 석조보살좌상〉(국보 제48-2호)과 강릉 〈한송사지 석조보살좌상〉(국보 제124호, 국립춘천박물관 소장) 등은 턱이 두툼하게 늘어지고, 매부리코에 긴 모자를 얹고 있다.도4, 도5 그런가 하면 화순 〈운주사 석조여래좌상〉처럼 눈·코·입마저 제대로 표현하지 않은 파격적인 불상도 있다.도6 옷 주름은 마치 갈비뼈가 드러난 듯한 모양새이다. 혜명대사慧明大師, 10세기가 조성했다고 전하는 논산 〈관촉사 석조미륵보살입상〉(보물 제218호)은 괴력을 갖춘 듯한 거대한 크기가 인상적이다.도7 이처럼 고려 시대에는 불상이 토속화되는 경향이 뚜렷이 나타난다. 석탑도 마찬가지로 원형이나 항아리 형태를 가지는 등 정형에서 벗어나 있다.

**도6.** 운주사 석조여래좌상, 12~13세기, 높이 2.3m, 전남 화순군 도암면

**도7.** 관촉사 석조미륵보살입상, 10세기 후반, 높이 18m, 보물 제218호, 충남 논산시 은진면

## 고려 시대 승려의 역할과 불경 제작

고려 시대에는 승과에 급제한 왕실 관료층 승려가 배출되면서 성직자로서 승려의 사회적인 위상, 특히 정치적인 역할이 커졌다. 그 여파로 승려의 초상 조각이 조성되었다. 개성 근처 사찰에는 상당수의 고려 승려 조각상이 전해졌다고 한다. 〈해인사 건칠희랑대사좌상〉(보물 제999호, 해인사 성보박물관 소장)이 그 예로, 고려 초기에 조각되었다고 추정된다.도8 희랑대사希朗大師, 10세기는 태조 왕건이 고려를 건국하는 데 큰 힘을 보탰던 승려였다.

11~12세기 문인 권력의 성장과 무인 세력의 정권 교체 시기에는 불교학이 발달했다. 이후 과거제도가 정착되면서 승려도 승과僧科를 거쳐야 했다. 거란과의 전쟁이나 몽골의 침략이 이어진 어려운 시기에 시작한 대규모 불교경전의 제작도

**도8.** 해인사 건칠희랑대사좌상, 10세기, 높이 82cm,
보물 제999호, 해인사 성보박물관

불교학 발달에 한몫했다. 이 과정에서 세계 최초로 금속활자 인쇄술이 개발되면서 고려 종이의 질도 함께 향상되었다. 또한 불경을 베껴 쓰는 사경寫經이 고려 말기까지 성행하면서 유려한 서체가 발달되었고, 경전의 내용을 삽화로 그린 변상도變相圖는 불교회화를 발전시켰다.

불경 편찬 사업이 크게 진척되면서 우리 문화사의 자랑거리가 출현한다. 바로 현존하는 세계 최초의 금속활자본인『직지심체요절(直指心體要節)』(프랑스 국립도서관 소장)이다. 11세기『초조대장경』에 이어 해인사海印寺에 보관된 12~13세기『팔만대장경』역시 우리가 자랑하는 세계문화유산 중 하나이다.『팔만대장경』의 조판을 보면 정성껏 새긴 해서체 글씨가 아름답다.

변상도에서는 불교회화의 발전이 역력히 드러난다. 고종 36년(1249)의 〈법화경보탑도(法華經寶塔圖)〉(일본 도지(東寺) 소장)는 검은 비단에 금분으로『법화경(法華經)』의 내용을 위에서 아래로 적은 변상도이다.『팔만대장경』판본에서도 발견되는 도상인즉, 필사본이라 한층 치밀하다. 글씨 하나하나가 모여 석가모니의 사리를 모신 보탑의 형상을 이루었다. 지붕의 처마와 풍경 등 세부적인 도상까지 명확하게 묘사했다. 부처가 구름을 타고 내려오는 장면도 발견된다. 정밀한 구성과 표현의 극치를 통해 고려 사람들의 신앙심을 드러낸 명품이다.

# 2. 고려 후기의 불교회화

고려 시대 불교미술의 정수는 불화에서 나온다. 원나라의 지배를 받던 13~14세기, 귀족 권문세도가의 취향이 담긴 화려하고 장식적인 불화는 고려 후기 예술의 정수이다. 현재 전하는 불화 100여 점 이상이 이 시기에 제작되었을 정도다. 아쉽게도 현존하는 불화의 대다수가 일본에 있으며, 세계 곳곳에 흩어져 있다.

고려불화의 섬려한 색채는 고구려 고분벽화와 연계된다. 광물성의 원색조와 적록의 보색대비는 특유의 색채 감각이 유지되었음을 알려준다. 이와 함께 섬세한 선묘법을 통해 한국적 채색화법의 진수를 뽐낸다. 고려불화는 비단에 적색·녹색·청색을 중심으로 흰색과 황색·금색·은색 물감을 사용했다. 원색조임에도 튀지 않고 차분해 안정감을 준다. 석채 물감으로 배채背彩했기 때문이다. 배채법은 그림의 앞면뿐만 아니라 뒷면에도 물감을 칠해서 색감을 우려내는 제작 기법을 말한다. 흰색을 뒷면에 칠한 뒤, 앞면에 붉은색이나 황토색 계열을 엷게 칠하면 부드러운 피부색이 완성된다. 또한 배채법은 녹색이나 적색의 색감을 선명하게 하거나 변색을 막아준다.

불화의 테마를 볼 때, 고려 후기에는 사회 전반이 극락왕생을 꿈꾸며 아미타여래를 중심으로 한 정토 신앙이 유행했던 것 같다. 아미타여래 단독상·아미타삼존도·아미타구존도·관세음보살도와 같이 아미타여래와 관련된 불화나 변상도가

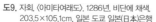
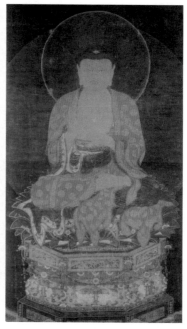

**도9.** 자회, 〈아미타여래도〉, 1286년, 비단에 채색,
203.5×105.1cm, 일본 도쿄 일본(日本)은행

**도10.** 작가미상, 〈아미타여래도〉, 1306년, 비단에 채색,
162.2×92.2cm, 일본 네즈(根津)미술관

대다수를 차지하기 때문이다. 또한 이 시기에 최고의 걸작으로 꼽을 만한 수월관
음상水月觀音像이 탄생한다.

## 아미타 신앙과 수월관음도

충렬왕 12년(1286)의 〈아미타여래도(阿彌陀如來圖)〉(일본 도쿄 일본은행 소장)는
제작 시기가 밝혀진 고려불화 가운데 연대가 가장 올라가는 작품이다.도9 세로
203.5센티미터, 가로 105.1센티미터에 이르는 큰 비단에 아미타여래를 가득 채
워 그렸다. 아미타여래의 발밑에 피어난 하얀 백련은 치밀하고 섬세하다. 화가의
뛰어난 사실적 표현 기량이 엿보이는 대목이다. 둥근 원에 금색 보상화 꽃무늬를
장식한 붉은 가사와 금색 구름무늬의 연녹색 치마는 종교적 의미뿐만 아니라 채

색회화의 아름다움을 보여준다. '고려불화는 섬세하고 화려하다.'라는 평과 딱 맞아떨어진다. 관복을 연상시키는 구름무늬는 13~14세기 상감청자의 구름무늬와도 흡사하다. 붉은 가사의 원형무늬는 큰 편인즉, 14세기에 들어서면 원의 크기가 절반 정도로 작아진다.

그림의 하단부에는 조성 연대와 시주자, 조성 목적, 화가 등을 밝힌 화기畵記를 적어두었다. '봉익대부좌상시奉翊大夫左常侍 염승익廉承益이 죽은 뒤 극락왕생을 기원하며 자회自回에게 그려 받은 것'으로 밝혀져 있다. 이같이 시주자나 제작자가 밝혀진 고려불화의 화기를 보면 왕가뿐만 아니라 권문세족부터 지방 호족까지 다양한 계층이 불화 제작에 참여했음을 알 수 있다.

충렬왕 32년(1306)에 제작된 〈아미타여래도(阿彌陀如來圖)〉(일본 네즈미술관 소장)는 '권복수權福壽'라는 사람의 시주로 만들어졌다. 여기에 계문戒文과 박효진朴孝眞이 동참했다.도10 계문은 승려이며, 시주자인 권복수와 박효진은 이름으로 보아 높은 계급의 권세가는 아닌 듯하다. 연화대좌 양측의 발원문에 따르면 당시 원나라에 볼모로 가 있었던 충렬왕과 태자(충선왕), 그리고 태자비의 빠른 귀환과 시주자의 극락왕생에 대한 바람을 담아 제작되었다. 왕실을 위한 기원을 담은 만큼 뛰어난 솜씨의 화가를 동원했을 법하다.

세부를 면밀히 살펴보면 감탄사가 절로 나온다. 정면을 향해 앉은 아미타불좌상은 단정하면서도 화사하다. 붉은 가사의 금색 원형무늬가 앞서 본 1286년의 〈아미타여래도〉에 비해 현저히 작아졌지만, 14세기 불화에서는 이 정도 크기가 평균적이다. 연화당초무늬·운봉무늬·초화무늬·인동무늬 등 문양의 세세한 필선은 섬려함을 잘 살렸다. 다홍색·올리브색·금색·백색·감청색 등 색감과 의상 무늬나 대좌 장식에 사용한 니금泥金(금물)은 화려함을 더해준다.

충숙왕 7년(1320)의 〈아미타팔대보살도(阿彌陀八大菩薩圖)〉(일본 마쓰오데라(松尾寺) 소장)는 안양사安養寺 주지의 발원으로 제작되었다. 관세음보살과 대세지보살을 비롯한 여덟 명의 보살들은 화려하고 높은 대좌에 정좌한 아미타여래의 앞쪽

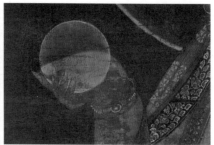

도12. 〈아미타삼존도〉(구슬과 손바닥 부분)

도11. 작가미상, 〈아미타삼존도〉, 14세기,
　　　비단에 채색, 110×51cm, 국보 제218호,
　　　삼성미술관 리움

도13. 〈아미타삼존도〉(가사 무늬)

에 배치되어 있다. 주존인 아미타여래를 상단에, 여덟 명의 보살을 하단에 배치해 양분한 구도는 삼존상이나 구존상·지장보살도·시왕도 등 고려 시대 불화의 특징적인 화면 운영법이다. 신분의 차이가 뚜렷한 사회상이 반영된 구도법으로 해석되기도 한다.

　아미타삼존도는 아미타여래를 중심으로 관세음보살과 대세지보살이 좌우에서 협시하는 조합이 일반적이다. 그러나 국보 제218호 〈아미타삼존도(阿彌陀三尊圖)〉(삼성미술관 리움 소장)처럼 지장보살이 대세지보살 자리에 들어서기도 했다.도11 그만큼 사후 명부冥府세계를 맡은 지장보살을 중시했기 때문이다. 연꽃을 밟고 서 있는 아미타삼존불의 왼쪽 아래에는 합장한 채 꿇어앉은 동자가 조그맣게 그려졌다.

도14. 노영, 〈아미타여래구존도〉, 1307년, 옻칠 나무에 금 선묘, 그림 22.4×10.1cm, 보물 제1887호, 국립중앙박물관

도15. 노영, 〈지장보살현신도〉, 1307년, 옻칠 나무에 금 선묘, 그림 22.4×10.1cm, 보물 제1887호, 국립중앙박물관

동자는 현세의 삶을 마치고 극락에 태어나는 왕생자住生者를 일컫는다. 아미타불보다 한 걸음 앞으로 나와서 동자를 맞이하듯 몸을 굽힌 관세음보살의 자세에서 중생 구제를 우선시하는 관세음보살의 역할을 살펴볼 수 있다. 측면상인 아미타불 그리고 관세음보살과 달리 지장보살은 정면을 향해 서 있다. 삭발한 승려의 모습을 한 지장보살은 어깨높이로 올린 오른손에 수정을 든 자세를 취했다. 배채법을 활용한 덕에 투명 구슬에 비친 손바닥 살색이 실감 난다.도12 아미타여래가 입은 붉은 가사의 둥근 꽃무늬에 사용한 금 선묘는 화가의 뛰어난 역량을 보여준다.도13

승려 화가 노영魯英이 1307년에 그린 〈아미타여래구존도(阿彌陀如來九尊圖)〉와 〈지장보살현신도(地藏菩薩現身圖)〉(이상 국립중앙박물관 소장)는 앞뒷면 그림이다.도14, 도15 옻칠 바탕에 금 물감으로 그린 칠화漆畵로 제작했다. 그중 〈아미타

**도16.** 김우문, 〈수월관음도〉, 1310년, 비단에 채색,
419.5×254.2cm, 일본 가가미진자(鏡神寺)

여래구존도〉는 대형 불화의 축소
판 구도이다. 〈지장보살현신도〉에
는 고려를 세운 "태조 왕건이 금강
산 정양사에 들렀을 때 법기보살
담무갈이 출현해 축하하자 배재拜
岾에서 절을 올렸다."라는 일화가
담겨 있어 흥미롭다. 처음으로 금
강산이 배경이 된 그림이기도 하
다. 가는 선묘로 탄력 있게 쭉쭉 내
리그은 개골皆骨 암산巖山의 필법은
400여 년 후 겸재 정선의 화풍과도
상통해 흥미롭다. 화면 왼편 아래
에는 절을 올리는 태조가, 오른편
아래에는 엎드린 채 그림을 그리는
화가 노영이 보인다. 이들 인물상
에는 각각 '太祖태조'와 '魯英노영'이라는 행서체 글씨가 쓰여 있다.

### 우아하고 섬려한 수월관음도

물에 비친 달 '수월水月'은 허상을 상징한다. 관세음보살은 세상을 보고 들으며
허상에 사로잡힌 인간을 위해 복된 삶을 찾도록 도와주는 존재이다. '수월관음도
水月觀音圖'는 대개 선재동자善財童子가 선지식을 찾는 여정 중에 남인도 청정한 바
다의 보타락산補陀洛山 암굴에서 관세음보살을 만나는 장면으로 그려진다.

충선왕 2년(1310)의 〈수월관음도(水月觀音圖)〉(일본 가가미진자 소장)는 충선왕의 후
궁인 숙비의 발원으로 내반종사內班從事 김우문金祐文, 한화직대조翰畵直待詔 이계
李桂·송연宋蓮, 한화직대인翰畵直待認 최승崔昇 등 8명의 화원이 참여해 그렸다. 도16

4미터가 넘는, 현존하는 고려불화 중 가장 큰 작품이다. 불화의 크기와 화려한 표현 방식은 그림의 시주자가 친원파親元派 권문세족이었던 점으로 미루어 보면 수긍이 간다. 관세음보살이 입고 있는 투명한 사라에는 비상하는 봉황무늬가 세밀하게 장식되어 있다. 도화원圖畫院 일급화원인 내반종사가 참여한 덕분에 고려불화에서 최고 명작이 탄생했다. 정병에 꽂힌 버드나무는 암굴 언덕에 자란 녹색 쌍죽雙竹과 함께 관음 신앙을 상징한다.

수월관음도에는 관세음보살의 소임이 그려지기도 한다. 갈색조 바탕에 금 물감으로 마무리한 〈수월관음도〉(일본 단잔진자 소장)가 좋은 사례이다.도17 화면 오른쪽 아랫부분의 언덕에는 사람이 어려움을 당할 때 '나무관세음보살'을 계속해 염불하면 구제해준다는 『법화경』「보문품(普門品)」의 내용이 담겨 있다. 천둥이 치거나, 비가 오거나, 뱀이나 호랑이에게 쫓기거나, 집에 불이 나거나, 아파서 침상에 눕거나, 도적에게 몰리거나, 목에 칼을 지고 감옥에 갇히거나, 배를 타고 나가 풍랑을 만나는 재난 장면을 소략한 금 선묘로 묘사했다. 천둥을 여덟 개의 북을 치는 사람으로 표현한 장면은 경전의 내용을 충실히 따른 도상이다.

충숙왕 10년(1323)의 〈수월관음도〉(일본 센오쿠하쿠코칸 소장)는 푸른빛이 감도는 암굴과 관세음보살의 하얀 피부가 대비를 이루어 매우 아름답다.도18 화면의 왼쪽 화단에는 그림을 그린 화가 '내반종사 서구방內班從事 徐九方'의 이름을 적어 두었다. 9품직에 해당하는 하위직임에도 직함과 화가의 이름을 밝힌 것을 보니 고려 시대 도화원 화가의 위치가 제법 확고했던 모양이다.

## 불경의 내용을 담아낸 변상도

충숙왕 10년(1323) 화공 설충薛冲과 이아무개가 제작한 〈관경16관변상도(觀經十六觀變相圖)〉(일본 지온인 소장)는 『아미타경(阿彌陀經)』의 일부를 그림으로 서술한 대작이다.도19 고난에 처한 사람들에게 아미타여래가 맑고 깨끗한 16개의 장소를 보여주면서 어려움을 극복하도록 도와주는 긴 이야기를 한 화면에 압축시켰

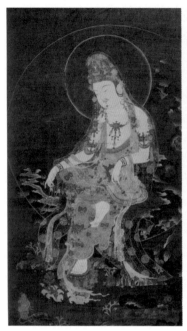
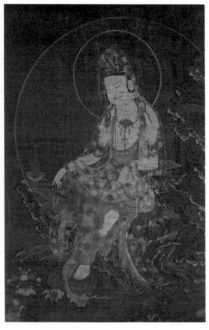

도17. 작가미상, 〈수월관음도〉, 14세기 중반,
비단에 채색, 109.5×57.8cm,
일본 단잔진자(談山神社)

도18. 서구방, 〈수월관음도〉, 1323년, 비단에 채색,
165.5×101.5cm, 일본 센오쿠하쿠코칸(泉屋博古館)

다. 아미타여래가 제시하는 장소의 청정한 느낌을 살린 탓에 전체적으로 청록색의 푸른 색감이 강하다. 화면 상단에 위치한 연못의 공작과 학을 비롯한 동물 그림은 화조화로도 손색이 없는 수준이다. 아미타여래, 보살, 나한들은 복제된 것처럼 모두 닮았다. 붉은 바탕에 은니로 쓴 화기에는 제작 연대, 시주자, 제작 동기 등이 밝혀져 있다. 같은 해 1323년 4월에 내시內侍 서지만徐智滿이 그린 〈관경16관변상도〉(일본 린쇼지(隣松寺) 소장)는 이와 도상이 동일하지만, 갈색조이다.

　〈미륵하생경변상도(彌勒下生經變相圖)〉(일본 신노인 소장)는 충정왕 2년(1350) 화원 회전悔前이 그렸다고 화기에 밝혀져 있다.도20 연대가 밝혀진 마지막 고려 시대 불화이다. 미륵불彌勒佛을 중심으로 보살들과 도솔천兜率天의 세계가 화면 중심에 전개되고 그 아래에는 현실의 인간들도 등장한다. 미륵불은 이목구비와 외곽 선

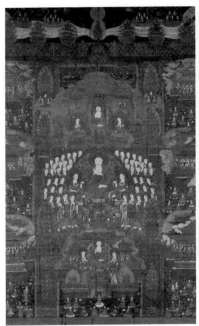
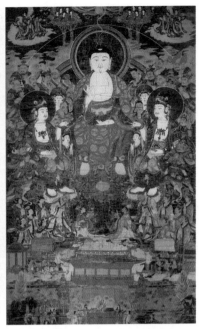

**도19.** 설충 외, 〈관경16관변상도〉, 1323년, 비단에 채색, 224.2×139.1cm, 일본 지온인(智恩院)

**도20.** 회전, 〈미륵하생경변상도〉, 1350년, 비단에 채색, 178×90.3cm, 일본 신노인(親王院)

묘가 매우 짙게 표현되었다. 14세기 초까지 유지했던 옅은 선묘 방식이 퇴락하면서 어색하고 거칠어진 탓이다. 우울한 부처의 표정은 당대 고려인의 심상이 자연스럽게 반영된 결과이다. 고려가 무너지는 시기의 불화에 공통적으로 나타난 현상이자 시대 감정이다. 이와 같은 이목구비 묘사법과 표정은 조선 초기 불화로 고스란히 전승되었다.

불경의 이해를 돕기 위해 삽입한 변상도는 손으로 쓴 필사본의 형식에서 시작했다가 이후 인쇄본으로도 제작되었다. 특히 고려 시대에는 목판이나 금속활자의 인쇄 문화 발전과 함께 닥종이나 짙푸른 감지紺紙에 불경을 필사한 사경寫經이 크게 유행했다. 감지는 불경을 편찬하면서 발달한 색종이로, 짙푸른 남색이 신비롭다. 닥종이에 수차례 반복해 쪽물을 들여야만 그 색상을 얻을 수 있다. 이는 고려

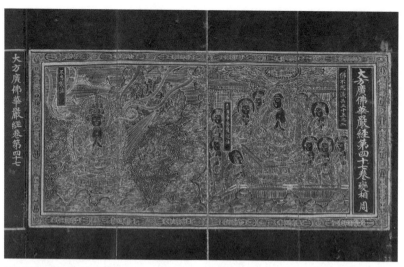

도21. 『대방광불화엄경』 제47권 변상도, 고려, 11.5×33.2cm, 국립중앙박물관

종이가 염색 과정을 견딜 만큼 질기고 좋은 상태임을 알려준다.

　사경은 고려 말 신흥 권문세족의 발원으로 제작되면서 아코디언처럼 접는 절첩식 책으로 꾸며진다. 금 또는 은 물감으로 경전의 주요 내용을 세필로 그린 변상도는 사경의 맨 앞에 위치한다. 앞뒤 표지의 장정은 정교한 선묘의 변상도와 함께 판본보다 화려하게 꾸며진다. 고려 시대에 제작한 『대방광불화엄경(大方廣佛華嚴經)』 제47권 변상도(국립중앙박물관 소장)가 그 좋은 예이다.도21 언뜻 보면 섬세하지만 가까이 다가가면 불보살의 표정이 딱딱해 고려 말 시대상을 떠오르게 한다. 사경은 물론이려니와 목판본 불경의 변상도 화풍은 도리어 조선 초 15세기에 내려와 원만해진다.

### 화려한 원나라풍의 영향

　13~14세기에는 원나라의 지배를 받게 되면서 불상이나 석탑에 원대 양식이 끼치는 영향이 커졌다. 부석사 무량수전에 모셔진 14세기 〈소조아미타여래좌상(塑

**도22.** 부석사 소조아미타여래좌상, 14세기, 높이 2.78m,
국보 제45호, 경북 영풍군 부석면

**도23.** 경천사지 10층 석탑, 1348년, 높이 13.5m, 국보 제86호,
국립중앙박물관, 1990년대 사진

造阿彌陀如來坐像〉〉(국보 제45호)은 진흙으로 빚어 구운 뒤 금박을 입힌 소조불이
다.도22 고려 말 신고전주의 형식이라 여길 정도로 8세기 중반의 석굴암 본존불 같이
이상화된 부처님의 이미지를 계승했다. 얼굴과 육신이 육감적이며 나무판 광배는
화려한 불꽃무늬로 가득하다. 마치 섬려한 고려불화가 조각으로 되살아난 듯하다.

고려 말에 원나라와의 문화 교섭이 활발하게 이루어진 결과, 〈경천사지 10층
석탑〉(국보 제86호, 국립중앙박물관 소장) 같은 대리석 석탑이 탄생했다.도23 우리나라 탑이
대개 3·5·7·9층의 홀수로 조성되는 것을 고려하면 이례적인 형식이다. 10층으
로 구성한 이유는 '십十'이 화엄의 완성을 의미하기 때문이라고 해석된다. 탑의 형
태는 원나라 기술자들을 동원해서 만들었다고 전할 정도로 당시 원나라에서 성행

**도24.** 금동관음보살좌상, 13~14세기, 높이 18.5cm, 보물 제1872호, 국립춘천박물관

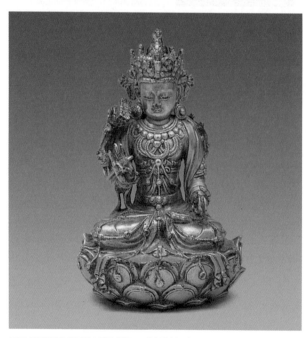

**도25.** 금동대세지보살좌상, 14세기 후반~15세기 전반, 높이 16cm, 보물 제1047호, 호림박물관

한 라마교의 영향이 뚜렷하다. 각 면에는 불경을 도해한 불보살상들을 세밀하게 조각했다. 고려 말의 특이한 〈경천사지 10층 석탑〉의 형식은 조선 시대로 이어져 세조가 건립한 〈원각사지 10층 석탑〉으로 복제되었다.

금강산에서는 고려 말 금동불들이 출토되어 주목을 끌었다. 강원도 회양군 장연리(지금의 금강군 내금강리)에서 발견된 고려의 순금 불상은 의자에 걸터앉은 자세와 육계 표현이 독특하다. 상투를 높이 올려 튼 듯한 육계의 모습은 고려 후기에 유행한 원나라 라마교식 불상을 연상케 한다. 강원도 회양군 장연리 출토로 알려진 14세기경의 〈금동관세음보살좌상〉(국립중앙박물관 소장)은 한쪽 무릎을 세운 채로 앉은 유희좌遊戱坐 자세이다. 주로 송나라 이후의 관세음보살상에서 발견되는 포즈이다. 화려한 보관, 가슴에 늘어진 영락, 손을 감은 구슬 장식 팔찌, 천의 자락 표현은 앞선 시기의 라마교 스타일을 충실히 따랐다.

회양군 장연리 절터에서 출토한 금동불로 전하는 〈금동관음보살좌상〉(보물 제1872호, 국립춘천박물관 소장)이나 〈금동대세지보살좌상〉(보물 제1047호, 호림박물관 소장) 등도 라마교 양식의 대표작이다. 도24, 도25 이 중 호림박물관 소장 〈금동대세지보살좌상〉은 육감적이고 통통한 몸매에 영락과 목걸이, 귀걸이, 머리 장식 등이 화사하다. 보관 속 정병과 오른손에 들려 있는 불경으로 미루어 볼 때 대세지보살로 추정된다. 보살상의 장식은 원나라 불상의 영향을 받은 전형이기도 하다. 그러면서도 단아한 표정의 미소년형 얼굴에는 한국 불상의 이미지가 또렷하다.

원나라풍의 14세기 금동보살상들은 기씨 황후와 연관성이 클 듯하다. 기씨는 궁녀로 뽑혀가 원나라 마지막 황제 순제의 아들을 낳고 황후 자리에 오른 고려 여인이다. 기씨가 장안사長安寺 중창이나 금강산 불사佛事에 후원했다는 이야기를 종합해보면 금강산 일대에 원나라풍의 보살상이 조성된 과정을 추측해 볼 수 있다.

# 3. 조선 전기의 불교미술

고려 말 라마교 스타일의 장식은 조선 초로 이어져 경주 기림사祇林寺의 〈건칠보살반가상〉(보물 제415호) 같은 불상에 유지되었다.도26 세조의 발원으로 제작된 오대산 상원사上院寺의 〈목조문수동자좌상〉(국보 제221호) 역시 〈원각사지 10층 석탑〉과 마찬가지로 15세기를 대표한다.도27 고려청자가 조선 초의 청자와 분청자, 백자로 이어졌듯이 고려의 불교 형식 또한 조선 시대 초기 문화로 고스란히 계승되었다.

조선 시대에는 유교를 숭상하고 불교를 억제하는 숭유억불崇儒抑佛 정책을 폈다. 이로 인해 불교가 쇠퇴했다고 보지만 실상은 그렇지 않았다. 정치적으로 문인 사대부에 밀려났을 뿐, 승려의 역할이나 불교의 융성은 조선 시대 내내 유지되었다. 조선을 건국한 이성계와 무학대사, 세조와 수미왕사, 왕비나 궁중 여인들의 불사, 국난에 참여한 승군의 대활약, 문인과 선승의 교우 등을 통해서 불교는 건재했다. 또한 1500년간 제작된 불교 문화재를 통틀어 보면 압도적으로 조선 시대에 가장 많은 수량이 조성되었다. 그만큼 조선 시대 문화사 내에서도 불교미술의 위상이 만만치 않았을 듯하다.

## 고려 형식을 계승한 왕실 불교
조선 초 불화의 전통을 세운 대표적인 사례가 서울에서 멀리 떨어진 월출산 지

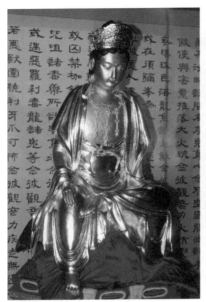

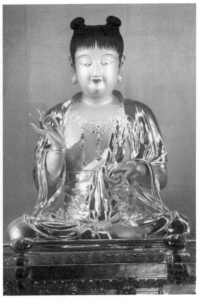

**도26.** 기림사 건칠보살반가상, 1501년, 높이 91cm,
보물 제415호, 경북 경주시 양북면

**도27.** 상원사 목조문수동자좌상, 1466년, 높이 98cm,
국보 제221호, 강원도 평창군 진부면

역에서 발견되어 흥미롭다. 고려 시대 월남사月南寺 터의 3층 석탑을 비롯해 월출산 남쪽에 위치한 강진 무위사無爲寺와 월출산 북쪽 영암의 도갑사道岬寺에 집중되어 있다.

무위사 극락보전極樂寶殿(국보 제13호)은 조선 초기의 대표적인 건축이다.도28 고려 수덕사修德寺 대웅전大雄殿(국보 제49호)을 축소한 맞배지붕과 주심포 양식의 아름다움을 갖추었다. 1983년 기둥과 기와를 해체하고 복원하던 중 이곳에서 세종 12년(1430)의 묵서명이 발견되었다. 3행 88자로 구성된 묵서명은 16자가 퇴락해 확실히 알 수 없으나 연대를 추정할 수 있는 연호는 뚜렷이 남아 있었다. 그 내용을 읽다 보면 공사를 주관했던 '지유指諭'라는 관직명이 등장한다. 이는 고려 시대에 목공·석공·화공 등의 기술직 관료 장인에게 붙여진 관료명이다. 그 뒤에 바로 '효령孝寧'이 적혀 있는 것으로 보아 당시 효령대군孝寧大君, 1396~1486이 무위사 재건설

도28. 무위사 극락보전, 1430년, 국보 제13호, 전남 강진군 성전면, 1980년대 사진

관직을 맡았을 것으로 추정되며, 무위사가 왕실 사찰이었음을 알 수 있다.

극락보전 내부는 〈금동아미타삼존불상〉 뒤편에 위치한 〈아미타여래삼존도(阿彌陀如來三尊圖)〉(국보 제313호)와 후불벽에 그려진 〈백의관음도(白衣觀音圖)〉(보물 제1314호)를 비롯해 29점에 이르는 벽화로 온 벽면이 꽉 채워져 있었다. 화기에 밝혀진 화가는 해련海蓮·선의善義·죽림竹林이며, 벽화의 시주자는 허순許順, 아산현감牙山縣監을 지낸 강질姜晊을 비롯한 관료, 이춘생·오개똥·분이·구월 등 강진 지역의 서민으로 추정되는 사람들을 포함해 모두 109명이 등장한다. 현재 〈아미타여래삼존도〉를 제외한 나머지 많은 불·보살과 비천상들은 벽면에서 떼어내 별도로 전시관에 보존 및 전시 중이다.

건물이 완성되고 46년 뒤에 그린 〈아미타여래삼존도〉는 대좌에 정좌한 아미타여래상을 중심으로 그 좌우에 관세음보살과 지장보살 입상을 배치한 삼존도이다.도29 여래의 붉은 가사에 박힌 금색 원형 문양이나 보살상의 투명한 사라와 천의 등 복식과 장식 무늬, 색감은 고려 후기 형식을 계승했다. 물론 변화도 발견된다. 우선 아미타여래의 무릎 아래에 좌우 보살입상이 배치되던 고려식 구도와 달

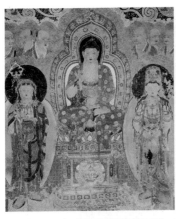
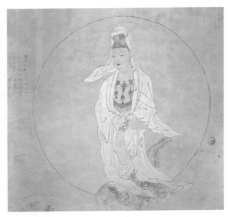

**도29.** 〈무위사 극락보전 아미타여래삼존도〉, 1476년,
토벽에 채색, 270×210cm, 국보 제313호

**도30.** 〈무위사 극락보전 백의관음도〉(부분), 1476년, 토벽에 채색,
320×280cm, 보물 제314호

리, 아미타여래의 어깨까지 위치가 올라왔다. 그 위에는 구름 속의 여섯 나한상이
보인다. 그림 수법도 먹선을 진하게 살린 조선적인 수묵화 표현 방식을 혼용했다.

토벽 뒷면에 그려진 〈백의관음도〉는 파도치는 바다 위 연꽃잎을 타고 양손에
정병과 버들가지를 들고 선 입상이다.도30 고려의 색감에 먹 선묘가 두드러진 조
선 수묵화의 기법이 혼용되어 있다. 관음상의 왼편 하단에는 합장의 예를 올리는
늙은 승려와 파랑새가 보인다. 그 위에는 고려 시대 문인 유자량庾資諒, 1150~1229이
지은 5언시 「낙산관음찬(落山觀音讚)」이 행서체 묵서로 쓰여 있다.

이 〈백의관음도〉에는 흥미로운 설화가 전한다. 설화의 내용을 요약하면 '극락
보전이 완성되자 노화승이 벽화를 그리겠다고 찾아왔다. 49일간 벽화 그림을 그
릴 동안 절대로 들여다보아서는 안 된다는 조건이었다. 그런데 못내 궁금하던 주
지스님이 마지막 날 문종이를 뚫고 보는 순간, 붓을 물고 벽화를 그리던 파랑새가
붓을 떨어뜨리고 날아가 버렸다. 그러는 바람에 관세음보살의 눈동자에 마지막
먹 점을 찍지 못했다.'라는 내용이다. 그런 탓인지 지금도 관세음보살의 눈동자는
여전히 붉은색으로 남아 있다.

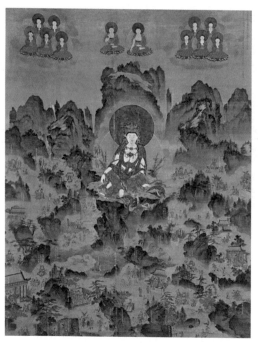

도31. 이자실, 〈관음32응신도〉, 1550년, 비단에 채색, 201.6×151.8cm, 일본 지온인

　한편 영암 도갑사에는 14세기의 해탈문, 세조의 〈수미왕사비〉, 그리고 일본으로 유출된 1550년 작 〈관음32응신도〉(일본 지온인 소장) 등이 전한다. 도갑사의 〈관음32응신도〉는 『법화경』 「보문품」의 내용을 그림으로 설명한 불화이다.도31 고난에 처한 중생들을 구제해주는 관음은 모습을 바꾸어 나타난다. 이를 '응신應身'이라고 한다. 때로는 왕의 모습으로, 대장군으로, 혹은 부녀자로 등장하기도 한다. 경전에는 모두 32가지의 변신이 소개되어 있으며 이 작품은 그중 22가지를 담아냈다. 고려 수월관음상에도 경전의 일부를 하단에 배치한 경우가 있었지만 관세음보살의 응신 장면을 이처럼 포괄하지는 않았다. 15~16세기 안견의 산수화풍을 따른 청록색 풍경 사이사이에 관음의 응신을 그림으로 묘사하고 각 도상마다 설명글을 짤막하게 달았다. 종교화이자 조선 전기 산수화로도 손색없는 명작이다.

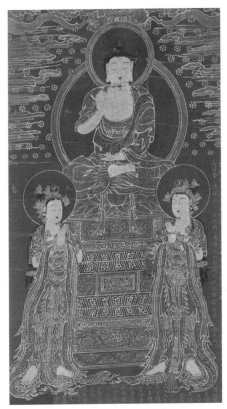

**도32.** 작가미상, 〈회암사 약사삼존도〉, 1565년, 비단에 금 선묘,
54.2×29.7cm, 국립중앙박물관

　명문에는 1550년 인종仁宗(재위 1544~1545)의 비인 공의왕대비恭懿王大妃가 인종의
명복을 빌기 위해 발원했다는 제작 목적과 화가가 밝혀져 있다. 〈관음32응신도〉
를 제작한 화가는 이자실李自實로, 최근에는 그가 도화서 화원이었던 이상좌李上佐
와 동일인물이라는 주장이 제기되기도 했다. 명문 중 '신臣○○ 경화敬畵'는 임금
이 보는 그림에 공경의 뜻을 담은 문구이다. 이 불화가 왕실의 발원으로 제작되었
음을 의미한다. 도화서의 화원을 동원해서 불화를 그릴 만큼 왕실 여인들에 의해
불교가 발전했음을 보여주는 사례이다.

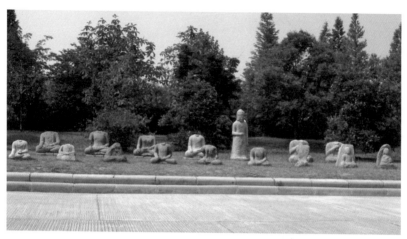

**도33.** 국립경주박물관 돌부처들, 1990년대 사진

왕실 불교로 발전한 조선 시대 불교의 양상은 여러 작품을 통해 살필 수 있다. 16세기 왕실 불교의 대표적인 사례는 양주 회암사檜巖寺의 불화들이다. 문정왕후 文定王后가 명종明宗(재위 1545~1567)의 만수무강과 왕비의 세자 출산을 기원하며 아미타여래·약사여래·석가여래·미륵불상 400점을 회암사에 시주했다. 왕실의 번영을 비는 대규모 불사였다. 현존하는 불화는 〈약사삼존도〉 4점과 〈석가삼존도〉 2점이다. 모두 약 60×30센티미터 크기로 제작되었다. 2점은 어두운 비단에 그린 금니화, 나머지는 비단 채색화이다. 국내에는 자색조 비단에 금니로 그린 〈약사삼존도(藥師三尊圖)〉(국립중앙박물관 소장) 한 점이 전한다.도32 16세기 중엽의 그림임에도 불구하고 약사여래상의 좌우 무릎 아래로 일광보살과 월광보살을 배치하며 고려불화의 양단 구도를 고스란히 따랐다. 금니 선묘도 고려 변상도 방식에 해당된다. 다만 배경에 구름무늬와 꽃무늬를 가득 채운 부분은 조선화된 모습이다.

불화를 시주했던 회암사 터에 가보면 정말 장관이다. 천보산 아래 너른 가람 터는 회암사가 얼마나 큰 사찰이었는지를 말해준다. 고려 말에는 지공화상과 나옹선사가, 그리고 조선 초에는 나옹의 제자인 무학대사, 태조, 그리고 효령대군이

머물렀던 곳으로도 유명하다. 명종 시절에는 문정왕후가 왕실 사찰이었던 회암사를 크게 성장시킴과 동시에 그와 반대되는 성격의 불교 탄압이 시작된다. 불교 탄압은 당시의 문인 사대부들이 주도했다. 문정왕후 사후, 회암사는 더욱 심해진 탄압으로 인한 화재로 결국 폐허가 되었다.

불교 탄압의 흔적은 국립경주박물관 야외의 돌부처들에서도 발견된다.도33 모두 목이 달아나서 얼굴이 없는 신라·고려 시기의 불상들로, 경상도 지역의 유림들이 성장하면서 불교를 탄압한 흔적이다. 한때는 마치 부처님 처형장처럼 일렬로 진열되어 있었다. 계속되는 탄압에도 불구하고 조선의 불교는 사회적으로 큰 역할을 계속해 나갔다.

# 4. 조선 후기의 불교미술

운길산 수종사水鍾寺에는 남한강과 북한강이 만나는 지점이 훤히 내다보이는 아주 전망 좋은 터가 있다. 이곳에서 조선 초기 팔각 탑과 함께 인목대비仁穆大妃의 발원으로 1628년에 제작한 금동불들이 출토되었다. 그중 한 불상은 고개를 아래로 푹 숙이고 있다.도34 한풀 꺾인 듯한 그 모습을 보고 자칫 조선의 불교가 퇴락의 길에 들어섰다고 생각할 수 있지만 실상은 그렇지 않았다.

## 전란의 극복과 불교의 부흥

임진왜란·정유재란·병자호란 등 국난을 극복하는 데 승병들이 큰 힘이 되었다. 대표적인 인물로는 서산대사西山大師, 1520~1604와 사명대사四溟大師, 1544~1610가 있다. 전쟁이 끝나자 왕조 보존에 막대한 역할을 한 승려들에 대한 보답으로 국가가 나서서 불교를 중흥시켰다. 그 결과 인조仁祖(재위 1623~1649)와 숙종肅宗(재위 1674~1720) 연간에는 화엄사를 비롯한 전국의 사찰들이 새로 재건되며 불교는 번성기를 맞이한다. 이때 왕실뿐만 아니라 대중과 함께하는 불교로 거듭나게 되었다.

두 차례의 전란을 겪은 후 조선에서는 죽은 자들의 극락왕생을 비는 '천도의식'이 활발했던 것 같다. 천도의식 수행이 사찰의 주된 기능으로 자리 잡으면서 전국의 사찰은 앞다투어 괘불掛佛을 조성했다. 현존하는 80여 점의 괘불들이 모두 17

세기경부터 조성된 사실이 이를 증명
해준다. '거는 불화'라는 의미의 괘불은
대부분 10미터 내외의 크기를 가진다.
법당 밖에서 큰 법회나 의식을 거행할
때 걸어놓는 탱화로, 법당 마당에서 부
처를 모시고 예배드리는 문화가 조성
되었음을 의미한다. 부처의 위대함을
마을 혹은 지역 사람들이 함께하는 방
향으로 불교가 변모했다는 말이기도
하다.

**도34.** 금동여래좌상, 수종사 8각 5층 석탑 출토,
1628년, 높이 10.5cm, 국립중앙박물관

숙종 26년(1700)에 그린 부안 내소사
來蘇寺의 〈영산회괘불탱〉(보물 제1268호)은
가로·세로 9미터가 넘는 대형 괘불이다.도35 삼베에 그려 더욱 조선적인 느낌을
주는 조선 후기 대표 불화이다. 김제 일대에 지금도 집성촌을 이루고 있는 현풍
곽씨 집안이 주축이 되어 제작했다고 추정한다. 석가모니불을 중심으로 다보여래
와 아미타여래가 각각 좌우에 있고, 그 아래로 문수보살·보현보살·관세음보살·
대세지보살이 에워싸고 있다. 석가모니와 다보여래의 영취산 설법에 대한 불경의
내용을 담은 칠존도이다. 각각의 존상 뒤 광배에는 붉은색 네모 칸에 금 물감으로
이름을 써 두었다.

우두머리 화가로 참여한 천신天信은 하동 쌍계사 〈영산회상후불화(靈山會上後
佛畵)〉와 여수 흥국사 〈영산회상후불화(靈山會上後佛畵)〉(보물 제578호)를 제작한
인물이다. 거친 듯하면서도 먹선의 힘이 좋고, 적록 보색대비의 대담한 색채 활
용이 조선 후기 불화의 전형을 보여주는 걸작이다. 천신의 화법은 조선 후기 전라
도·경상도 지역을 중심으로 활동하며 최고의 화승유파를 이룬 의겸義謙에게 계승
되었다.

**도35.** 천신 외, 〈내소사 영산회괘불탱〉, 1700년, 10.5×8.17m, 보물 제1268호, 전북 부안군 진서면

## 조선적인 감로탱의 유행

조선 시대, 특히 후기에 유행한 감로탱甘露幀 역시 죽은 이의 명복을 기원하는 천도의식용 그림이다. 중생들의 고단한 삶이 융숭하게 차려진 제단과 천도의식을 통해 극락세계로 인도된다는 경전의 내용을 풀어놓았다. 중국이나 일본에서는 찾아보기 어려울 만큼 조선적인 성격의 불화이다.

감로탱은 극락세계, 제단과 악귀, 현실세계의 3단으로 구성된다. 그중에서도 현실의 다양한 생활 풍속이 등장하는 불화의 하단부가 주목된다. 하단부에 그려진 장면은 대개 한 작품에 30여 개 이상이며, 솟대놀이·무당·형벌·부부싸움·전쟁과 같은 주제가 포함되어 있다. 이곳에 등장하는 사람들의 모습은 당대의 풍속은 물론이려니와 복식을 검토할 수 있을 정도로 사료적 가치가 높다.

감로탱화는 현재 50여 점이 우리나라, 일본, 미국 등의 사찰이나 박물관에 분

도36. 의겸 외, 〈선암사 감로탱〉, 1736년, 비단에 수묵채색, 200×251.5cm, 보물 제1553호, 선암사 성보박물관

포되어 있다. 이들 가운데 순천 선암사仙巖寺에 모셔진 감로탱이 대표적이다.도36
회화성이 높은 이 불화는 벽천당 대선사가 왕, 왕비, 그리고 세자의 명복을 빌며
1736년에 시주했다. 서사적으로 전개한 구성 방식, 탄력적인 선묘법, 그리고 당
대의 여느 불화와 마찬가지로 초록색과 붉은색의 대비가 인상적이다.

### 『부모은중경』의 효에서 만난 불교와 유교

　　조선 시대에는 초기부터 고려의 전통을 이어 여러 경전들이 제작되었다. 『묘법
연화경(妙法蓮華經)』, 『금강경(金剛經)』 『불설아미타경(佛說阿彌陀經)』, 고
창 연기사烟起寺에서 개판한 『불설대목련경(佛說大目蓮經)』, 그리고 고창 선운사
禪雲寺 및 남양주 불암사佛庵寺에서 판각한 『석씨원류(釋氏源流)』 등 일부 불교 서
적은 삽화 형식으로 간행해 주목된다. 또한 부모의 깊은 은혜를 갚을 도리가 없다

는 내용의 『부모은중경(父母恩重經)』이 목판본으로 대거 제작되었다. 15세기부터 500여 년간 100여 종이 넘는 『부모은중경』이 출간되었을 정도다. 유교가 지배적이었던 조선 시대 사회에서 불경인 『부모은중경』 제작이 활성화될 수 있었던 이유는 유교의 핵심 이념인 '효'와 그 내용이 일맥상통했기 때문이다.

『부모은중경』 가운데 정조正祖(재위 1776~1800)의 어명으로 제작된 화성 용주사龍珠寺의 『불설대보부모은중경(佛說大報父母恩重經)』은 목판본 최고의 미서이다.도37 한글 궁체도 유려하고, 변상도 판화 또한 높은 기술력과 예술성을 뽐낸다. 정조가 1796년 봄 우연히 읽은 『대보부모은중게(大報父母恩重偈)』에 감동해 이를 단오端午와 제석除夕에 인쇄해 올리도록 지시했다고 한다.

『불설대보부모은중경』의 변상도는 섬세하고 참신한 회화성을 갖추었다. 정조의 모친 혜경궁 홍씨의 회갑을 맞아 특별히 간행된 만큼 당대의 최고 화원들이 참여했을 법하다. 판화임에도 모필의 선묘 맛이 잘 살아 있다. 아주 얇은 선을 완벽

어머니를 업고 수미산 주위를 도는 '주달수미도'    인골을 만나 부처가 절하는 '여래정례도'

히 표현함으로써 최고의 판화 기술을 보여준다. 수목이나 바위언덕 등의 산수표
현, 건물과 인물 묘사의 섬세한 표현에서는 김홍도의 개성적인 붓놀림이 또렷하
다. 사선식 공간 구성 또한 김홍도가 판화의 밑그림을 그렸을 가능성을 뒷받침한
다. 지금도 당시에 제작한 목판의 원본(보물 제1754호, 용주사 효행박물관 소장)이 용주사에
전한다. 석판과 동판으로도 제작했으며, 구리로 만든 동판의 경우 놀라운 주조 기
술을 보여준다.

### 민중의 삶으로 내려온 불교

　말기에 이르면 조선의 불교미술 역시 크게 쇠퇴한다. 1895년 어명으로 제작한
남양주 〈불암사 괘불도〉는 고려 말처럼 부처의 얼굴이 굉장히 거칠고 보살들이
쌍둥이처럼 닮았다. 불교와 나라의 몰락이 함께하는 양상을 살펴볼 수 있다. 이
외에도 1832년의 〈흥천사 괘불도〉, 1858년의 〈흥국사 영산회 괘불도〉, 1901년

**도38.** 전남 화순 벽나리 민불, 19세기, 4m

의 〈봉원사 괘불도〉 등은 양식화된 조선 말기 수도권 괘불도의 형식을 보여준다.

　전국적으로는 전남 화순 벽나리처럼 민불民佛이 마을마다 조성되기도 했다.도38 민불은 개인이나 동네의 안녕을 기원하던 석불이 많으며, 어린아이 또는 서민들의 천진하거나 해학적인 인상이 대부분이다. 어떤 마을에서는 당산나무 아래 자연석을 세우고 미륵이라 부르기도 했다. 부처를 절에서 찾지 않고 마을 앞이나 민중의 생활 공간 근처에 두는 현상이 장승이나 벅수와 더불어 19세기 말에 유행했음을 보여준다. 단순미나 분방함, 해학미는 마치 당대에 유행한 민화와도 유사한 경향을 보인다. 고려에 이어 조선의 불화와 불교미술은 결국 귀족에서 서민으로, 한국인의 이미지로 변신하며 민족적 형식으로 자리를 잡았다. 우리의 얼굴과 친근한 부처를 만들어 낸 것이다.

# 제8강

·

이
야
기

한
국
미
술
사

·

# 조선 시대
# 초상화

# 1. 초상화의 시대, 조선

조선 시대에는 '초상화의 시대'라고 일컬어도 될 만큼 초상화 제작이 활발했다. 왕
의 초상을 가리키는 어진御眞을 비롯해 고위 관료와 일반 사대부 문인들의 초상화
가 주를 이루었고, 제작은 대부분 도화서 화원들의 몫이었다. 사실 묘사에 재능
있는 문인화가도 초상화를 그렸으며, 윤두서와 강세황처럼 자화상을 남기기도 했
다. 조선 왕조가 유지된 500년 동안 화가들은 우리 얼굴을 옮기기 적합한 최상의
각도와 자세, 조명 방식, 묘사 기법, 배채법 등을 찾아냈다. 또한 서양화법을 조선
화한 조선 후기 화가들의 뛰어난 역량도 확인된다.

　조선 시대 초상화는 어진을 중심으로 발전했으나 현재는 극소수만이 남아 있
다. 1950년 한국전쟁 당시 창덕궁 유물이 부산으로 피난했을 때 임시 보관 창고에
불이 나면서 선원전璿源殿의 어진 70여 점이 소실되고 말았다. 그로 인해 전주 경
기전慶基殿에 모셔졌던 〈태조 어진〉(국보 제317호, 전주 경기전 소장)과 화염 속에서 구
제된 〈영조 어진〉(보물 제932호, 국립고궁박물관 소장)만이 온전한 상태로 전하는 실정이
다. 이외에도 화면 일부가 타버린 〈철종 어진〉(보물 제1492호)과 〈익종 어진〉〈연잉
군 초상〉을 국립고궁박물관이 보관하는 중이며 〈고종 어진〉 몇 점과 〈순종 어진〉
초본이 전한다.

　〈태조 어진〉은 1872년에, 〈영조 어진〉은 1900년에 다시 그린 이모본移摹本이

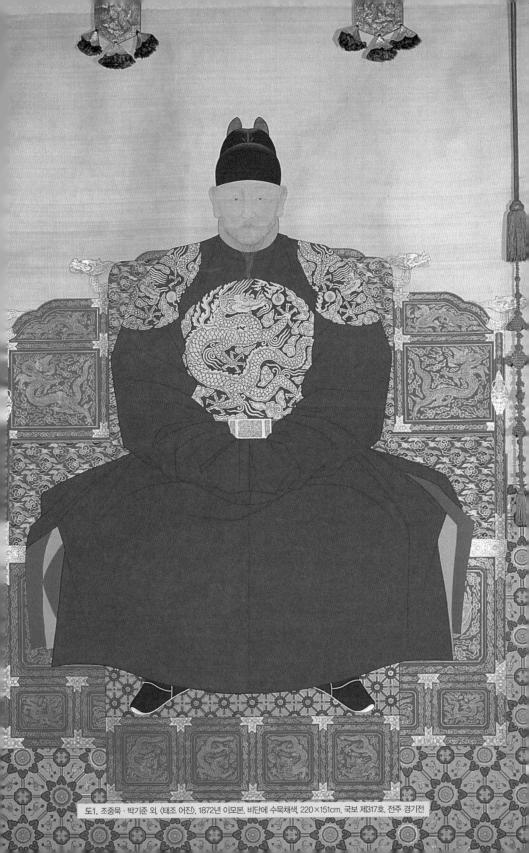

도1. 조중묵·박기준 외, 〈태조 어진〉, 1872년 이모본, 비단에 수묵채색, 220×151cm, 국보 제317호, 전주 경기전

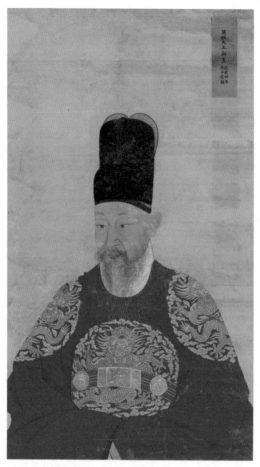

**도2.** 조석진 · 채용신 외, 〈영조 어진〉, 1900년 이모본, 비단에 수묵채색,
110.5×61.8cm, 보물 제932호, 국립고궁박물관

다.도1, 도2 원본을 충실히 옮겨 그렸지만 회화 수준이나 격조가 떨어지는 편이다.
용상龍床에 앉아 정면을 바라보는 〈태조 어진〉은 중국 명나라 초상화의 형식을 차
용한 전신상이다. 새로운 나라를 세운 임금의 권위를 강조했다. 〈영조 어진〉은 당
대 문인 관료의 초상화처럼 약간 오른쪽을 향해 자연스러운 자세를 취한 반신상
이다. 두 어진 간의 형식적 차이는 시대 흐름에 따른 변화로 여겨진다.

# 2. 조선 초상화의 표현 기법

조선 시대 초상화는 "터럭 하나라도 닮지 않으면 다른 사람이다一毫不似 便時他人." 라는 생각 아래 치밀하게 묘사한 회화성을 뽐낸다. 눈에 보이는 대로의 '진실성'을 가장 큰 미덕으로 삼아 생긴 대로 그렸다. 천연두를 앓았던 흔적이나 검버섯 같은 피부 흠결까지도 놓치지 않았을 정도다.

조선 후기 영조대 우의정을 지낸 〈오명항 초상〉(일본 덴리대학교 도서관 소장)은 피부 색이 약간 검고 얼굴에서 천연두 자국이 발견된다.도3 정조대 좌의정까지 지낸 〈이성원 초상〉(국립중앙박물관 소장) 역시 피부병을 앓은 흔적이 뚜렷하다.도4 미술애 호가이자 피부과 의사인 이성낙 박사는 1980년대 조선 시대 초상화에 나타난 피 부 병변을 연구해 발표함으로써 세계 학계의 주목을 받았다. 이 논문에 자극을 받 은 중국과 일본의 학자들도 같은 주제를 시도했지만, 뒷받침할 만한 초상화 자료 를 찾지 못해 포기했다. 중국과 일본의 초상화는 대체로 포토샵 처리를 한 듯이 얼굴의 흠을 없애고 말끔하게 묘사했기 때문이다. 동아시아 문화권에서도 유독 조선이 '대상 인물이 지닌 진실성'을 중시하고 집착한 것으로 생각된다.

사실성을 보다 높이기 위해 조선의 화가들은 체계적인 초상화 제작 과정을 정 립하기에 이른다. 밑그림인 초본草本은 정본正本을 제작하기 전에 대상 인물의 얼 굴을 연구하는 첫 단계이다. 초본에는 기름을 먹인 종이 유지油紙를 사용했다. 영

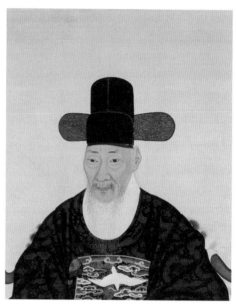

도3. 작가미상, 〈오명항 초상〉, 19세기 이모본, 비단에 수묵채색,
51.2×30.5cm, 일본 덴리(天理)대학교 도서관

도4. 작가미상, 〈이성원 초상〉(부분), 18세기 후반, 삼베에 수묵채색,
147.5×84cm, 국립중앙박물관

조대 소년화가 임희수(任希壽, 1733~1750)가 그린 《초상화초본첩(肖像畵草本帖)》(국립중앙박물관 소장)은 초상화의 초본 제작 과정을 확인케 해주는 귀한 자료이다. 먼저 목탄으로 윤곽을 그린 후, 개개인의 외모에 나타나는 특징을 잡았다.도5 이어서 가는 먹선과 옅은 채색으로 안면 세부에 입체감을 가미해 밑그림을 완성했다. 도화서 화원들의 초상화 제작 방식도 크게 다르지 않다. 영조·정조대 활약한 관료들의 초상화 초본 33점을 엮은 《명현화상첩(名賢畵像帖)》(국립중앙박물관 소장)의 〈조영진 초상 초본〉에는 수염과 눈썹의 털을 한 올 한 올 세면서 연습한 흔적이 여백에 남아 있다.도6, 도7 조선 시대 화가들이 초상화의 사실성을 끌어올리기 위해 세부 묘사에 신중했음을 알려준다.

도5. 임희수, 〈임수륜 초상 유지 초본〉(왼쪽) 〈임수륜 초상 유탄본〉(오른쪽), 《초상화초본첩》, 1749〜1750년,
31.8×21.5cm, 국립중앙박물관

도6. 작가미상, 〈조영진 초상 초본〉, 《명현화상첩》, 18세기 후반,
유지에 수묵담채, 51.2×35.5cm, 국립중앙박물관

도7. 〈조영진 초상 초본〉(부분)

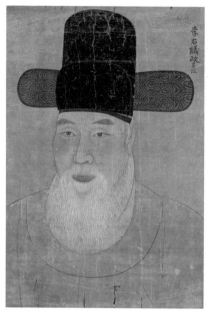

도8. 작가미상, 〈이창의 초상 초본〉(앞면과 뒷면), 《명현화상첩》, 18세기 후반, 유지에 수묵채색, 51.2×35.5cm, 국립중앙박물관

## 뒷면의 바탕질 배채법

조선 후기 초상화에는 배채법이라는 채색화법이 활용되었다. 고려 시대 불화에서 계승된 배채법은 그림의 뒷면에도 색을 칠하는 바탕질 기법이다. 뒷면에서 색을 우려내는 방식은 외면 너머의 내면세계까지 담고자 했던 조선 시대 초상화 정신과 일맥상통한다.

영조대 우의정을 지낸 〈이창의 초상 초본〉(《명현화상첩》, 국립중앙박물관 소장)은 뒷면에 분홍색과 흰색으로 각각 얼굴과 옷깃을 칠했다.도8 뒷면의 색감이 앞면으로 우려나오면서 불그레한 피부색이 자연스럽게 표현되었다. 같은 흰색인 수염과 옷깃은 배채한 뒤, 앞면에 수염을 얇은 선으로 한 번 더 묘사함으로써 구분 지었다.

비단에 그린 초상화 정본은 배채의 효과가 더욱 크게 나타났다. 이한철, 조중묵, 김한종 등이 그린 〈철종 어진〉은 배채법을 가장 잘 실현한 사례이다.도9 보존

230

도9. 이한철·조중묵 외, 〈철종 어진〉(앞면과 뒷면), 1861년, 비단에 수묵채색, 202.3×107.2cm, 보물 제1492호, 국립고궁박물관

처리 당시 배접지褙接紙를 제거하고 그림의 뒷면을 살펴보니 수염과 같이 선으로 묘사한 부분 외에는 모두 채색한 상태였다. 인물의 전신은 물론 의자·돗자리·옆에 놓인 환도까지, 세세한 부분도 놓치지 않았다. 심지어 용·구름·산·바다 등 의상의 자수와 돗자리 무늬도 꼼꼼하게 칠한 탓에 뒷면을 앞면으로 착각할 정도다. 얼굴에는 분홍색, 옷의 깃과 소매 끝은 흰색, 몸체의 가운데 부분은 갈색 등 다채로운 색상을 사용했다.

# 3. 15~17세기 공신 초상화

관복 차림의 문인 사대부 초상은 조선 시대 초상화 가운데 가장 큰 비중을 차지한다. 그 시작은 나라를 위해 특별한 공을 세운 사람을 일컫는 공신功臣의 초상화였다. 태조는 새로운 국가 건설에 힘을 보탠 신하 1천여 명을 공신으로 책봉하고 초상화를 하사했다. 이를 '공신도형功臣圖形'이라 부른다. 그림을 제작하기 위해 개국하자마자 도화원 설치를 서둘렀을 만큼 공신도형은 중요한 국가적 사업이었다. 현재 개국공신 초상은 거의 남아 있지 않으나, 후대 이모본들이 몇 점 전한다. 〈조반 초상〉과 〈조반부인 초상〉(이상 국립중앙박물관 소장)을 보면 초반에는 부인의 초상화까지 함께 제작한 듯하다. 도10, 도11

15세기 후반, 문무 관료들의 관복 제도가 정비되면서 초상화의 틀이 갖추어졌다. 세조의 등극을 도운 신숙주申叔舟, 1417~1475의 초상화는 조선 초기 공신도형의 전형이다. 도12 이 시기 대례복 정장본은 〈신숙주 초상〉(보물 제613호, 고령 신씨 문충공파 종약회 소장)처럼 오사모를 쓰고 관대를 찬 단령포團領袍 차림이다. 대개 오른쪽을 향해 고개를 살짝 돌린 채 소맷자락 안에서 두 손을 맞잡은 공수 자세를 취하며 곡교의曲交椅에 앉아 있다. 진하고 불투명한 채색의 얼굴 표현은 고려불화 채색화법의 계승을 확인시켜준다.

〈신숙주 초상〉의 명나라식 관복은 몸에 맞지 않은 옷을 입은 것처럼 어색하고 경

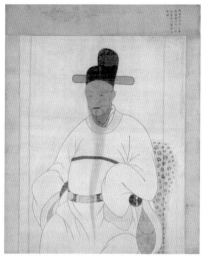

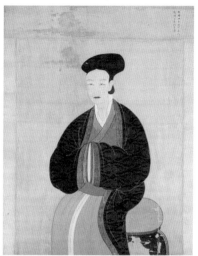

**도10.** 작가미상, 〈조반 초상〉, 19세기 이모본,
비단에 수묵채색, 88.5×70.6cm, 국립중앙박물관

**도11.** 작가미상, 〈조반부인 초상〉, 19세기 이모본,
비단에 수묵채색, 88.5×70.6cm, 국립중앙박물관

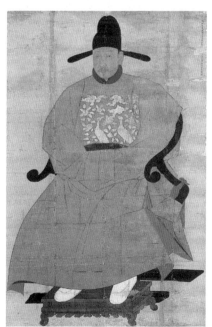

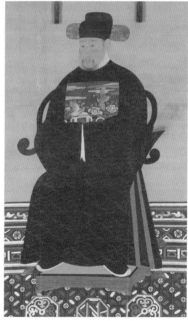

**도12.** 작가미상, 〈신숙주 초상〉, 15세기, 비단에 수묵채색,
167×109.5cm, 보물 제613호,
고령 신씨 문충공파 종약회

**도13.** 작가미상, 〈이성윤 초상〉, 1613년, 비단에 채색,
178.4×106.35cm, 보물 제1490호,
후손소장 · 국립고궁박물관 기탁

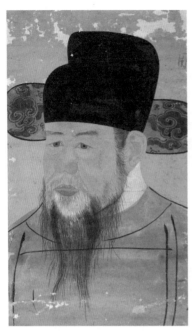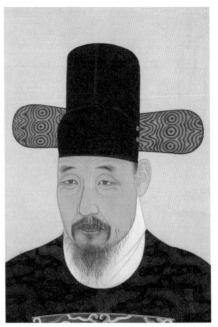

**도14.** 작가미상, 〈이항복 초상 초본〉, 17세기 전반, 종이에 수묵담채, 59.5×35cm, 서울대학교박물관

**도15.** 작가미상, 〈박문수 반신상〉(부분), 1751년경 이모본, 비단에 수묵채색, 전체 121.4×49.7cm, 보물 제189-2호, 개인소장

직된 인상을 준다. 어깨와 팔, 그리고 하반신으로 이어지는 각진 윤곽 때문인 듯하다. 가슴을 꽉 채운 흉배는 관복 제도의 정립을 의미한다. 1품직 영의정을 지낸 신숙주의 흉배는 모란과 공작을 구름무늬와 함께 금실로 수놓았다. 이는 명나라 3품직의 흉배와 동일한 구성이다. 당시의 숭명사대崇明事大 의식이 드러난 대목이다.

15세기 초상화 형식은 16세기를 거쳐 17세기까지 이어진다. 16~17세기 선조~인조 연간에는 임진왜란·정유재란·병자호란·이시의 난·인조반정 등의 혼란기를 겪으며 공신들이 대거 배출된다. 그만큼 문무관의 공신 초상화가 줄지어 제작되면서 형식상의 발전을 이루었다. 〈이성윤 초상〉(보물 제1490호, 개인소장)을 비롯한 이 시기의 작품들은 15~16세기보다 훨씬 안정감이 느껴진다.도13

17세기 초 관복 차림 공신도형은 대체로 평면적인 인상이다. 옷 주름 선은 대

담한 생략으로 한층 간결해졌다. 바닥에 깔린 카펫 채전彩氈은 투시도법에 어긋나지만 언뜻 보면 어색하지 않다. 또한 밀도 있는 채색은 화면에 인물의 권위와 안정감을 부여한다. 따뜻한 황색 계통의 옅은 채색 위에 홍조를 더한 피부색 표현도 이 시기 초상화의 특징이다. 임진왜란 때 호종공신扈從功臣 〈이항복 초상 초본〉(서울대학교박물관 소장)은 옅은 채색으로 얼굴 이미지를 살렸다.도14 관복을 간결한 선으로 처리한 탓에 얼굴에 시선이 집중된다.

공신 초상화는 1728년 이인좌의 난을 평정한 분무공신奮武功臣의 초상화 제작을 끝으로 막을 내린다. 암행어사로 유명한 박문수朴文秀, 1691~1756는 당시 분무공신 2등에 책록策錄되었다. 이때 제작한 1728년경의 〈박문수 전신상〉(보물 제1189-1호, 후손 소장)과 1751년경에 다시 그린 〈박문수 반신상〉(보물 제1189-2호, 개인소장)은 사뭇 근엄한 분위기를 표출한다.도15

박문수가 가슴에 착용한 학흉배는 〈김석주 초상〉(실학박물관 소장)이나 〈남구만 초상〉(보물 제1484호, 국립중앙박물관 소장)에서도 발견된다. 17세기 말 이후에는 모든 관료의 관복 흉배가 명나라 1품직에 해당하는 운학문으로 통일되었다. 명나라에서 청나라로 교체된 뒤에 명의 유교 정통성을 조선이 계승했다는 '조선중화朝鮮中華' 내지 '소중화小中華' 의식의 징표이다. 정3품에서 학 두 마리의 당상관과 학 한 마리의 당하관으로 갈리며, 이 관복 제도는 조선 말기까지 유지했다.

# 4. 18세기 초상화의 사실정신

조선 후기 초상화의 새로운 변화는 문인화가 공재 윤두서恭齋 尹斗緒, 1668~1715가 이끌었다. 윤두서가 1710년대에 그린 〈자화상〉(국보 제240호, 해남 녹우당 소장)은 여러 가지 면에서 특이한 사례이다.도16 이전에도 고려 말 공민왕이나 조선 초 김시습 등처럼 자화상을 그린 사례가 있지만, 오늘날까지 전하는 작품은 윤두서와 강세황의 자화상이 전부라 해도 과언이 아니다. 윤두서의 〈자화상〉은 정면을 바라보는 두상頭像이다. 정면상은 평면적인 동양인의 얼굴을 표현하기에 적합하지 않고 그리기 어려워 사례가 극히 드물다. 초본임에도 불구하고 하나의 완벽한 예술 작품에 가깝다.

### 윤두서 자화상과 전신화법

윤두서의 〈자화상〉은 머리카락처럼 가느다란 수염과 공중에 뜬 듯한 얼굴의 입체감 표현, 눈에 담긴 우울 혹은 분노감이 인상적이다. 관모의 윗부분을 잘라냄으로써 서인계가 정권을 장악하고 있던 시절, 벼슬에 나아갈 수 없었던 남인 학자의 절망감 내지 소외감을 표출한 듯하다. "나는 누구인가? 이 시대를 어떻게 살 것인가."를 고민하던 자신의 내면을 얼굴에 드러낸 지점은 근대 의식에 가깝다. 윤두서처럼 그림에 자신의 심상을 투영한 화론을 '전신화법傳神畵法'이라 부른다.

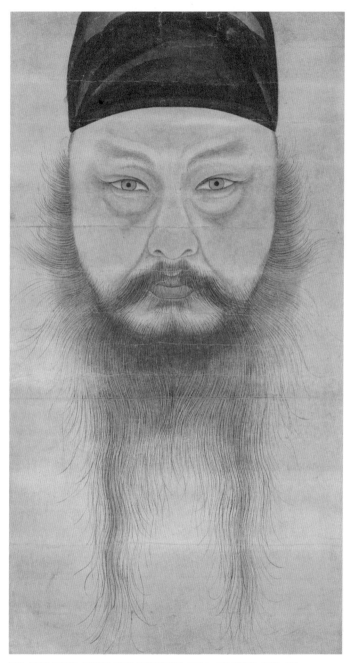

도16. 윤두서, 〈자화상〉, 1710년대, 종이에 수묵담채, 38.5×20.5cm, 국보 제240호, 해남 녹우당

도17. 〈자화상〉(부분)

윤두서는 "말을 그릴 때 온종일 관찰하고 진의眞意를 터득해야 비로소 붓을 들었다."라는 이야기에서 알 수 있듯이 '실득實得'의 사생 자세를 지녔다. 자신의 얼굴 역시 세밀히 관찰한 후 묘사했으리라 짐작한다. 종가인 해남 녹우당에는 〈자화상〉 제작에 사용했을 법한 백동경白銅鏡이 현재까지도 전한다. 거울을 활용하는 방식은 서양의 14~16세기 르네상스Renaissance 시대 미술에서 발견된다. 우리나라에서는 직업화가보다도 먼저 문인화가인 윤두서가 시도했다. 그의 선구적인 행보가 돋보이는 대목이다.

서양화풍 입체감 표현도 눈여겨볼 만하다. 배채법과 먹선으로 전체 윤곽을 잡고, 앞면에 얼굴의 굴곡과 주름, 눈·코·입, 그리고 수염을 정밀하게 묘사했다. 무엇보다 음영을 살린 눈과 입 주변이 사실감 넘친다.도17 양쪽 눈두덩이, 두툼한 입술과 팔자 주름에 적갈색조로 요철을 주었다. 윤두서가 비교적 이른 시기에 서양화풍을 수용할 수 있었던 이유는 지봉 이수광芝峰 李睟光, 1563~1628의 집안에 장가를 든 일과 무관하지 않다. 이수광은 조선 중기 실학의 선구자로, 세 차례에 걸

238

친 명나라 사행을 통해 일찍이 서학西
學을 받아들인 인물이다. 그와의 교류
를 통해 윤두서가 남들보다 쉽게 서학
을 접했을 법하다. 서학에 관심이 깊었
던 남인계 실학자 성호 이익星湖 李瀷,
1681~1763 형제와 친분이 두터웠던 사실
도 간과할 수 없다.

윤두서의 입체감 표현을 17세기
서양화가 렘브란트Rembrandt Van Rijn,
1606~1669의 화법과 비교해 보면 차이가
확연하다. 렘브란트의 동판화 〈동양인

**도18.** 렘브란트, 〈동양인 흉상〉, 1635년, 종이에 에칭,
15.1×12.4cm, 네덜란드 레이크스(Rijks)미술관

흉상(De eerste oosterse kop)〉〈네덜란드 레이크스미술관 소장〉은 얼굴의 명암이 극명하지
만, 윤두서의 〈자화상〉은 전체적으로 명암의 정도가 균일하다.도18 그 간극은 빛
의 운용에서 비롯된다. 전자는 조명을 한쪽에서 비추고, 후자는 정면에서 비추었
기 때문이다. 눈이 깊고 코가 높은 서양인의 특징을 부각하기 위해서는 조명을 한
쪽에서 비추는 편이 효과적이다. 렘브란트의 〈동양인 흉상〉 속 인물이 동양인임
에도 불구하고 서양인처럼 보이는 이유가 바로 그 때문이다. 반면 동양인의 얼굴
은 이목구비가 뚜렷하지 않으며 평면적이다. 여기에는 눈과 코가 튀어나와 보이
고 입술의 볼륨감을 키워줄 정면 조명이 효과적이다.

### 서양화 입체화법의 수용

〈심득경 초상〉〈보물 제1488호, 국립중앙박물관 소장〉은 윤두서가 1710년에 세상을 떠
난 친척 심득경沈得經, 1673~1710을 추모하기 위해 그렸다.도19, 도20 관복 대신 평상
시에 입는 동파관東坡冠과 도포道袍 차림의 전신상이다. 두 손을 모은 채 편안한 자
세로 네모난 의자에 앉아 있다. 녹색 가죽신과 붉은 입술이 강렬한 선비 초상화

도19. 윤두서, 〈심득경 초상〉, 1710년,
비단에 수묵담채, 160.3×87.7cm,
보물 제1488호, 국립중앙박물관

도20. 〈심득경 초상〉(얼굴 부분)

로, 복잡한 소매 주름의 선묘와 음영 표현이 눈에 띈다. 윤두서에 의해 처음 시도
된 초상화의 서양화법은 이후 숙종·영조대 화가들에게 영향을 미친다.

그 대표적인 인물이 도화서 화원 김두량金斗樑, 1696~1763이다. 초상화를 잘 그
렸다고 알려져 있지만, 작품에 직접 서명을 하지 않던 당시의 관행 탓에 구체적인
초상화 사례를 제시하기 어렵다. 다만 아쉬운 대로 동물화를 통해 그 실력을 어림
짐작할 뿐이다. 김두량이 그린 〈검은 개 그림(黑狗圖)〉(국립중앙박물관 소장)은 매우
사실적이다. 풀밭에 드러누운 채 가려운 곳을 뒷발로 긁는 개의 시원한 표정이 일
품이다.

김두량의 후배 화원인 변상벽卞相璧, 18세기도 당대 최고의 초상화가였다. 변상벽
의 작품으로 밝혀진 1750년 작 〈윤봉구 초상〉(미국 L.A. 카운티미술관 소장)은 그의 초

도21. 변상벽, 〈윤봉구 초상〉, 1750년, 비단에 수묵채색, 119.38×90.17cm, 미국 L.A. 카운티(County)미술관

도22. 변상벽, 〈고양이와 참새(묘작도)〉, 18세기 중반, 비단에 수묵담채, 93.7×43cm, 국립중앙박물관

상화 실력을 짐작케 해준다.<sup>도21</sup> 정자관程子冠에 심의深衣를 입고 돗자리에 편하게 앉은 유학자상이다. 세밀하게 입체감을 살린 얼굴의 빼어난 묘사력은 한종유·신한평·김홍도·이명기 등 어진화가로 계승되었다. 또한 변상벽의 〈고양이와 참새(猫雀圖)〉(국립중앙박물관 소장)는 그가 초상화를 얼마나 정밀하게 잘 그렸을지를 짐작케 한다.<sup>도22</sup> 나무둥치의 입체감 표현, 고양이 두 마리가 서로 눈짓하는 장면, 참새를 잡으러 올라가는 고양이를 생생하게 담아냈다. 특히 나무 아래에서 고개를 들고 있는 고양이의 하얀 털 감각이 매우 아름답다.

서양화법은 18세기 중반을 지나 정조 시절에 정착되었다. 작가미상의 〈투견도(鬪犬圖)〉(국립중앙박물관 소장)는 서양화법을 노골적으로 구사했다.<sup>도23</sup> 한곳을 응시

도23. 작가미상, 〈투견도〉, 18세기 후반, 종이에 수묵담채, 44.2×98.2cm, 국립중앙박물관

하는 개의 표정이 강렬하고, 능란한 잔털 묘사로 몸통의 입체감 표현이 선명하다. 개가 엎드린 바닥과 건물 기둥에 그림자를 드리워 공간의 깊이감을 냈다. 서양화법이 완벽하게 구사된 명화이다.

18세기 후반에는 도화서 화원들이 서양화법을 우리식으로 소화하면서 초상화의 사실적 묘사력도 크게 진전된다. 초상화에 입체감과 투시도법을 함께 구사하는 기류는 1780년대~1790년대 이명기李命基, 1756~1802 이후 이후부터 여실히 드러난다. 이명기는 도화서 화원으로, 정조의 어진 제작에 두 번이나 참여한 초상화의 대가였다. 변상벽이나 신한평申漢枰, 1726~?을 비롯한 선배 화원들보다 한층 높은 수준의 초상화를 제작했다는 평가를 받는다.

이명기가 1783년에 그린 〈강세황 71세 초상〉(보물 제590–2호, 진주 강씨 백각공파 종친회 소장)은 입체감을 살린 옷 주름과 생동감 넘치는 눈동자 표현, 굴곡진 얼굴 묘사 등이 돋보인다.도24 바닥에 깐 화문석花紋席과 발 받침대에 투시도법을 적용하고 음영을 가미해 입체감을 극대화했다.

이명기가 이 초상화를 제작할 당시 강세황姜世晃의 아들 강관姜儇, 1743~1824이 옆에서 전 과정을 「계추기사(癸秋記事)」에 기록했다. 초상화에 사용된 재료, 제작 과정과 기간, 표구 방식 등이 상세하다. 강세황 반신상과 큰아들 강인姜偵,

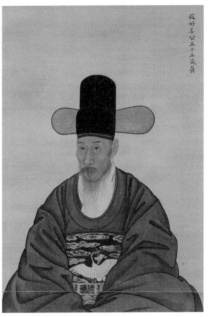

도24. 이명기, 〈강세황 71세 초상〉, 1783년,
비단에 수묵채색, 145.5×94cm, 보물 제590-2호,
진주 강씨 백각공파 종친회

도25. 전 이명기, 〈강인 초상〉, 1783년, 비단에 수묵채색,
58.5cm×87cm, 국립중앙박물관

1729~1791의 관복본 반신상을 추가해 그렸다고도 밝혀놓았다. 최근 〈강세황 71세 초상〉과 외모는 물론 여드름 자국의 피부 상태도 비슷한 〈강인 초상〉(국립중앙박물관 소장)이 공개되며 기록의 신빙성을 높여주었다.도25

강세황은 이명기가 초상화를 그리기 1년 전, 스스로 자화상을 그렸다. 강세황의 〈자화상〉(보물 제590-1호, 진주 강씨 백각공파 종친회 소장)은 평상복 차림으로 바닥에 편히 앉은 전신상이다.도26 도포 차림에 어울리지 않는 관모를 썼다. 재야에서 유유자적하는 처사의 삶을 지향하면서도 현재 관료 생활을 하는 자신의 처지를 희화한 설정이다. 여백에는 자찬自讚 글을 유려한 행서체로 써넣었다.

강세황의 화법은 이명기의 섬세하고 부드러운 선묘에 비해 딱딱한 편이다. 비록 그림 실력은 전문 화가인 이명기에 미치지 못하지만, 강세황의 〈자화상〉은 화

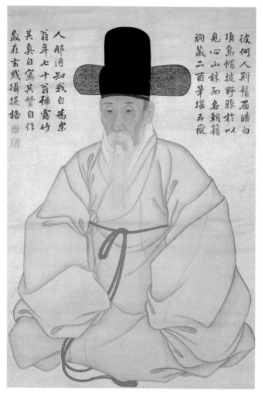

도26. 강세황, 〈자화상〉, 1782년, 비단에 수묵채색, 88.7×51cm, 보물 제590-1호, 진주 강씨 백각공파 종친회

가가 자신의 심상을 표현했다는 점에서 색다른 의미를 지닌다. 묘사력으로 보면 온전히 강세황이 완성한 것 같지 않다. 교분이 도타웠던 김홍도가 손봐줬을 법하다.

### 서양 광학기재의 사용

이명기의 1787년 작 〈유언호 초상〉(보물 제1504호, 서울대학교 규장각 한국학연구원 소장)은 현존하는 조선 시대 초상화 중 유일한 관복본 전신입상이다. 얼굴 묘사가 세밀하고 옷 주름의 음영 처리도 자연스럽다.도27 무엇보다 오른편 여백에 '얼굴과 몸의 길이와 폭은 원래 몸과 비교할 때 절반으로 줄여서 그렸다.'라는 뜻의 '용체장

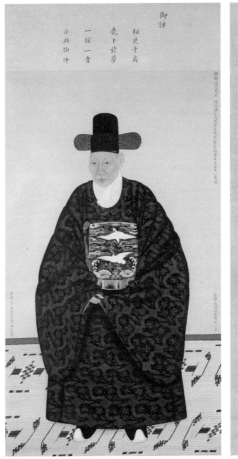

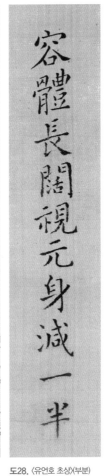

도27. 이명기, 〈유언호 초상〉, 1787년, 비단에 수묵채색, 116×56cm,
보물 제1504호, 서울대학교 규장각 한국학연구원

도28. 〈유언호 초상〉(부분)

활 시원신감일반容體長闊 視元身減一半'이라는 문구를 남겨 주목된다.도28 그림 속 유
언호의 신장을 측정해보면 84센티미터이니, 실제 그의 키는 대략 168센티미터로
추정된다.

여기서 드는 의문은 조선 시대 초상화 중 〈유언호 초상〉에만 '왜 굳이 절반으로
축소한 사실을 화면에 기술해놓았는가.'하는 점이다. 이에 대한 해답은 깜깜한 방

에서 그림 보는 이야기라는 '칠실관화설漆室觀畵說' 실험과 깜깜한 방의 유리 눈 '칠실파려안漆室玻瓈眼'에 대한 정약용의 글에서 찾을 수 있다. 두 글은 카메라 옵스큐라Camera obscura에 관한 이야기이다. 라틴어로 '어두운 방' 혹은 '어둠 상자'를 의미하는 카메라 옵스큐라는 오늘날 우리가 사용하는 카메라의 기원에 해당하는 광학기기이다. 암실이나 밀폐된 공간의 작은 구멍을 통과해서 들어온 빛이 영상으로 변하는 자연 현상을 응용해 만들었다. 구멍에 설치한 볼록 렌즈를 통과한 빛을 따라 외부의 풍경이나 사물이 일정한 거리의 스크린에 거꾸로 비치게 된다.

카메라 옵스큐라와 같은 광학기재는 르네상스 이후 서양미술은 물론이고 중국 명·청대, 조선 후기, 특히 정조대의 초상화에도 변화를 일으켰다. 정약용은 복암 이기양伏菴 李基讓, 1744~1802의 묘지명 부록에서 그가 생전에 '칠실파려안', 즉 카메라 옵스큐라를 이용해 초상화 초본을 그린 사실을 증언한다.

> 복암이 일찍이 나의 형(정약전) 집에서 칠실파려안漆室玻瓈眼(카메라 옵스큐라)을 설치하고 거기에 비친 거꾸로 된 그림자를 따라서 초상화의 초본을 그리게 하였다. 복암공은 뜰에 설치된 의자에 태양을 향해 앉아 있었다. 털끝 하나 잠깐 움직여도 모사하기 어려운데, 공은 의연하게 흙으로 빚은 사람처럼 오래토록 조금도 움직이지 않았다. 역시 보통 사람이 하기 어려운 일이다.

정약용이 '태양을 향해 앉아 있었다.'라고 쓴 대목처럼 카메라 옵스큐라는 외부의 빛이 밝고 환할수록 스크린에 비친 영상이 한층 뚜렷해진다. 따라서 카메라 옵스큐라를 사용한 인물화는 입체감이 선명할 수밖에 없다. 뿐만 아니라 옷 주름이나 옷감의 치밀한 무늬와 재질을 실물과 거의 유사하게 묘사하는 일이 가능하다. 비로소 〈유언호 초상〉에 나타난 새로운 변화가 이해된다. 실제 〈유언호 초상〉이 제작된 해는 정약용이 카메라 옵스큐라를 실험하고 초상화를 그린 시기와 거의 일치한다. 만약 이명기가 초상화 제작에 카메라 옵스큐라를 직접적으로 사용하지

않았다 하더라도 체험했을 가능성이 높다. 그렇지 않고선 남다른 깊이감을 지닌 그의 입체화법을 설명하기 어렵다.

〈서직수 초상〉(보물 제1487호, 국립중앙박물관 소장)은 정조대에 제작된 최고 수준의 초상화 중 하나이다.도29 1796년에 이명기와 김홍도가 각각 얼굴과 몸을 맡아 그린 합작품이다. 동파관을 쓰고 두루마기를 입은 채 돗자리 위에 서 있는 서직수徐直修, 1735~?의 용모가 준수하다. 흰 버선발은 서직수의 소탈한 성격을 드러내기 위한 설정인 듯싶다. 실제 인물을 모델로 세워놓고 그린 듯 두 발이 놓인 모양새가 제법 자연스럽다. 이전의 초상화들이 하나같이 양발을 八자로 어색하게 벌린 모습을 떠올리면 상당한 발전이다. 도포는 색이 짙지 않으면서도 옷 주름과 음영이 실감난다.

오른쪽 여백에 서직수가 직접 쓴 발문은 먹으로 마구 지우고 수정했다. 여러 번 연습하고 정성스레 발문을 쓰던 일반적인 경우와 사뭇 다르다. 발문 내용은 다음과 같다.

> 이명기가 얼굴을 그리고, 김홍도가 몸을 그렸다. 두 사람은 화가로 이름났건 만, 한 조각도 정신세계를 그려내지 못하였다. 안타깝다! 내가 산속에 묻혀 학문을 닦아야 했는데 명산을 찾아다니고 잡글을 짓는 데 마음과 힘을 낭비했다. 대강의 내 평생을 돌아볼 때 속되게 살지 않은 것만은 귀하다. 병진년(1796) 여름날 십우헌 예순두 살 노인이 자평한다.

나라에서 최고가는 화가들이긴 하지만, 서직수 자신의 정신세계를 담지 못했다는 불평으로 시작한다. 어진 제작에 참여한 당대 최고의 화가들이 그렸음에도 불구하고 초상화가 썩 마음에 들지 않았던 모양이다. 그러나 이명기는 얼굴의 특징을 살리는 데 심혈을 기울였으며, 특히 두 눈동자의 안광眼光에 주인공의 정신을 잘 담아냈다. 김홍도는 서 있는 발의 모양새, 돗자리에 떨어지는 그림자, 비단 도

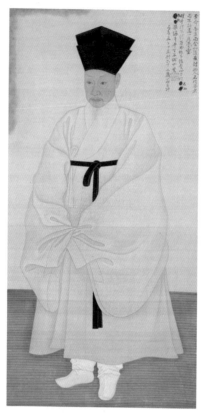

도29. 이명기·김홍도, 〈서직수 초상〉, 1796년.
비단에 수묵채색, 148.8×72.4cm, 보물 제1487호,
국립중앙박물관

포의 질감과 옷 주름의 입체감을 성공적으로 재현했다. 당대 도화서 화원 중 서양
화법을 잘 구사한 대표적인 화가로 꼽힐 만큼 뛰어났던 김홍도의 기량이 발휘된
걸작이다. 두 화가는 같은 방식으로 1791년 정조 어진을 제작하며 환상의 팀워크
를 선보이기도 했었다.

　이 초상화에서 재미있는 점은 어깨와 목 부분이다. 두 명의 화가가 각각 얼굴과
몸을 나눠 그려서인지 연결 부위를 매끄럽게 처리하기 어려웠던 모양이다. 여기
저기 수정한 흔적이 또렷하다.도30 목과 어깨 부분을 수정한 초상화 초본과 정본

도30. 〈서직수 초상〉(부분)

은 정조 시절에 유난히 많이 발견된다. 카메라 옵스큐라를 이용해 밑그림을 그린 후 직접 대상을 확인하는 과정에서 얼굴과 몸을 정확히 맞추려 한 흔적일지도 모르겠다. 이명기나 김홍도 같은 화가의 출현으로 정조·순조 시절에는 1782년 작 군복본 〈이창운 초상〉(개인소장) 〈채제공 초상〉(1784년, 보물 제1477-1호, 개인소장) 〈김치인 초상〉(1787년, 국립중앙박물관 소장) 〈오재순 초상〉(1791년, 보물 제1493호, 삼성미술관 리움 소장) 〈심환지 초상〉(19세기 전반, 보물 제1480호, 경기도박물관 소장) 등 입체화법을 적극적으로 구사한 걸작들이 제작되었다.

# 5. 19세기 초상화법의 퇴락과 변화

19세기에 들어서면 18세기 영조·정조 시절의 탄력 있고 긴장감 넘쳤던 초상화법이 점차 퇴락의 길을 걷게 된다. 그와 동시에 〈조씨 삼형제 초상〉(보물 제1478호, 국립민속박물관 소장) 같은 재미있는 형식의 초상화가 출현한다.도31 삼형제인 조계趙啓, 1740~1813와 조두趙蚪, 1753~1810, 조강趙岡, 1755~1811이 모두 문과에 급제한 기념으로 제작한 작품으로 전한다. 장남 조계를 중심으로 왼쪽에 차남 조두, 오른쪽에 막내 조강을 배치한 삼각 구도는 얼핏 근대 사진관에서 찍은 가족사진을 연상시킨다. 세부 표현은 이명기의 초상화법과 약간 거리가 있다. 전체적으로 이목구비의 필선이 딱딱해지고 옷 주름 선도 굵고 진해 형식화된 경향이 뚜렷하다.

〈이재 초상〉(국립중앙박물관 소장)은 17~18세기의 전통을 적절히 계승한 반신상이다.도32 조선 유학자들의 초상화를 제작할 때 어떤 복식을 입느냐는 인물의 정체성과 지향성을 드러내는 하나의 방식이었다. 도암 이재陶菴 李縡, 1680~1746가 입은 심의는 주자학이 전래된 이후 유학자들이 주로 입었던 의복이다. 즉, 이재의 초상화는 주자를 따른 유학자적인 면모를 강조한 작품이다. 짧은 붓질을 무수히 반복해 '육리문肉理紋'으로 피부 결을 치밀하게 묘사한 방식을 보아하니 이명기를 충실히 배운 화원의 솜씨이다.

이재의 용모는 손자 화천 이채華泉 李采, 1745~1820의 초상화와 닮았을 뿐 아니라

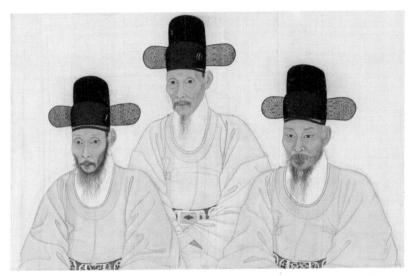

도31. 작가미상, 〈조씨 삼형제 초상〉, 18세기 후반~19세기 전반, 비단에 수묵채색, 42×66.5cm, 보물 제1478호, 국립민속박물관

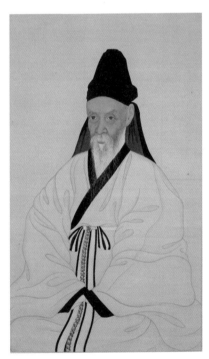

도32. 작가미상, 〈이재 초상〉, 1802년경, 비단에 수묵채색, 97.8×56.3cm, 국립중앙박물관

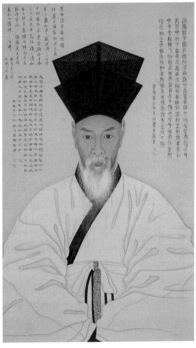

도33. 작가미상, 〈이채 초상〉, 1802년, 비단에 수묵채색, 99.6×58cm, 보물 제1483호, 국립중앙박물관

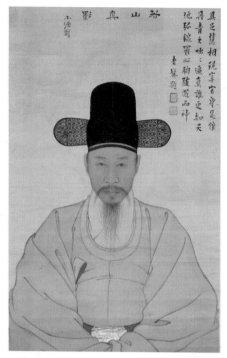

도34. 이재관, 〈강이오 초상〉, 19세기, 비단에 수묵채색,
63.9×40.3cm, 보물 제1485호, 국립중앙박물관

사용된 화법도 일치한다.도33 1802년에 〈이채 초상〉(보물 제1483호, 국립중앙박물관 소장)을 그리면서 같은 화가가 할아버지 이재의 초상도 제작한 듯하다. 〈이채 초상〉은 정면 반신상으로 정자관을 쓴 유복 차림이다. 화면 오른쪽 위에는 이한진李漢鎭, 1732~1815이 전서로 쓴 이채의 글이, 왼쪽 아래에는 유한준俞漢雋, 1732~1811의 글을 유한지俞漢芝, 1760~1834가 예서체로 써넣는 등 이채의 인품과 학문을 칭송한 글로 빼곡하다.

소당 이재관小塘 李在寬, 1783~1837의 〈강이오 초상〉(보물 제1485호, 국립중앙박물관 소장)은 이전과 유사한 기법임에도 뒤떨어진 느낌이다.도34 추사 김정희秋史 金正喜, 1786~1856가 "실물과 아주 비슷해 핍진逼眞하다."라고 평한 만큼 19세기 초상화의

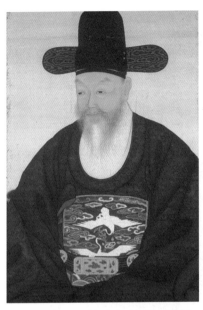

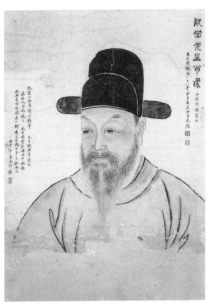

도35. 이한철, 〈김정희 초상〉(부분), 1856년, 비단에 수묵담채, 131.5×57.7cm, 보물 제547-5호, 개인소장

도36. 허련, 〈완당 김정희 초상〉, 19세기, 종이에 수묵담채, 91.9×24.7cm, 삼성미술관 리움

대표작으로 꼽을 만한데, 먹선으로 강약변화를 준 옷 주름이 어색하고 딱딱하다.

〈김정희 초상〉(보물 제547-5호, 개인소장)도 19세기 중반 이후 퇴락한 초상화법을 확인시켜준다.도35 추사 김정희가 세상을 떠난 1856년에 제자이자 어진화원이던 이한철李漢喆, 1808~?이 그린 관복본 초상화이다. 관복은 옷 주름이 번잡하고 풀이 죽었지만, 얼굴 묘사는 비교적 사실감 난다. 코 주변에 천연두를 앓은 자국이 희미하다. 이외에도 김정희가 아꼈던 제자 소치 허련小癡 許鍊, 1808~1893이 단순한 선묘로 그린 〈완당 김정희 초상〉(삼성미술관 리움 소장)과 소동파상을 패러디한 〈완당선생 해천일립상〉(19세기, 아모레퍼시픽 미술관 소장) 등이 전한다.도36 이한철이 그린 전신상과 달리 허련의 〈완당 김정희 초상〉은 말끔한 피부를 가졌다. 나름의 방식으로 스승에 대한 존경심을 드러낸 모양이다. 김정희 초상화들의 맥 빠진 듯한 표현은 19세기 중반 조선의 상황이 반영된 결과이다.

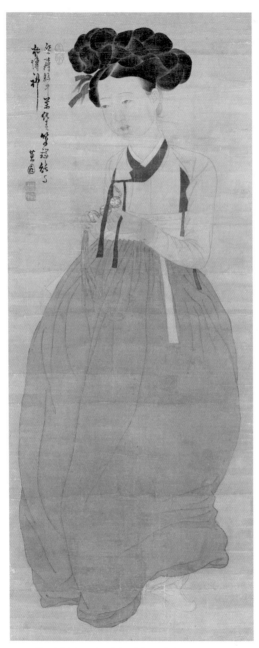

**도37.** 신윤복, 〈미인도〉, 19세기 전반, 비단에 수묵담채, 114×45,2cm,
보물 제1973호, 간송미술관

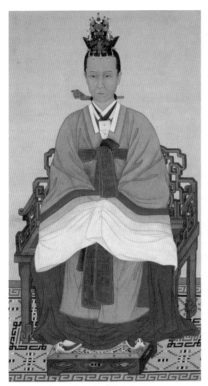

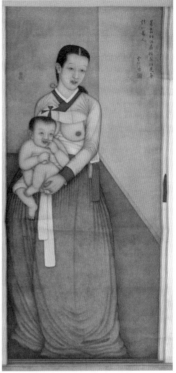

도38. 작가미상, 〈전 조대비 초상〉, 19세기 후반,
비단에 수묵채색, 125×66.5cm, 일암관 소장

도39. 조중묵, 〈모자도〉, 1880년대, 면에 수묵채색,
180.7×85.1cm, 빈 민족사박물관

## 여인 초상화의 등장

19세기에는 신윤복申潤福, 18~19세기의 〈미인도〉(보물 제1973호, 간송미술관 소장) 같은 여
인 초상화의 제작도 늘었다.도37 여인 초상화는 조선 초기에 잠시 등장했다가 남녀
유별의 유교 문화가 뿌리를 내리면서 사라졌다. 후기에는 드물게 강세황이 1761
년에 그린 〈복천오부인 초상〉(개인소장)이 전하며, 양반의 애첩이나 기녀를 그린 초
상화로 되살아났다. 신윤복의 〈미인도〉는 섬세한 묘사로 우아한 자태의 여인을
잘 표현했다. 조선 시대 내내 가장 많이 사용된 구도를 따라 얼굴이 약간 오른쪽을
향해 있다. 양쪽 눈을 정면으로 그리다 보니 오른쪽 눈이 얼굴선 밖으로 나갔다.

19세기 후반에는 궁중 여인 초상화도 제작되었다. 한 예로 헌종의 모친인 신정왕후로 추정되는 〈전 조대비 초상〉(일암관 소장)은 주인공의 딱딱한 자세에서 권위가 배어난다.도38 족두리와 초록색 원삼, 두 손을 모으고 앉은 의자나 바닥의 화문석 등이 관료 초상화 형식에 버금간다. 경직된 분위기와 함께 평면적인 얼굴 표현, 탄력 없는 옷 주름은 조선 말기 화원 화가의 솜씨이다.

여인 초상화로는 1815년 작 〈계월향 초상〉(국립민속박물관 소장)처럼 의기義妓를 기리기 위해 제작된 사례도 있다. 조중묵이 서양화법으로 그린 〈모자도(母子圖)〉(1880년대, 빈 민속사박물관 소장)나 〈미인도〉(1880년대, 함부르크 민속박물관·1883년, 라이프치히 그라시 민속박물관 소장) 등, 1880~1890년대 유럽 외교관이나 상인들이 주문해 구입해간 사례들이 최근 발굴되기도 했다.도39

## 20세기로 이어진 조선 초상화법

조선 시대 초상화의 마무리는 석지 채용신石芝 蔡龍臣, 1850~1941에 의해 이루어진다. 채용신은 전통 초상화법을 계승하면서도 서양화법을 적극 도입해 독보적인 근대 초상화법을 창출했다. 고종(1901)과 흥선대원군(1871)을 비롯해 태조·숙종·영조·정조·헌종 등 창덕궁 선원전의 어진 제작(1900)에 발탁될 정도로 실력을 인정받았다. 무관 출신인 채용신은 위정척사파 계열로, 전라도에 낙향해 〈최익현 초상〉(보물 제1510호, 국립중앙박물관 소장) 〈황현 초상〉(보물 제1494호, 개인소장) 등 우국지사나 지역 유지들의 초상화를 남기기도 했다. 말년에는 '채석강도화소蔡石江圖畵所'를 운영하며 화업畵業을 이어나갔다.

# 제9강

# 조선 전기
# 산수화

# 1. 동아시아 문인 문화와 산수화

조선 개국 후, 불교 사회에서 유교 사회로 전환되는 시점에 먹으로 그린 수묵산수
화가 유행한다. 산수화는 말 그대로 산과 물이 있는 경치 그림을 일컫는다. 아름
다운 풍경을 담은 서양의 풍경화, 'Landscape Painting'과 유사하다.

　동아시아에서 산수는 '만물의 본성은 변하지 않는다.'라는 성리학의 기본 이념
에 부합하는 대상이었다. 늘 푸르른 산수는 성리학자들에게 이상적인 존재였고,
그들은 자연을 닮은 인간이 되고자 했다. 유학의 대표적 성자인 공자孔子는 자연
과 더불어 인간이 갖추어야 할 덕목에 대해 "지혜로운 이는 물을 좋아하고 어진
이는 산을 좋아한다知者樂水 仁者樂山."라고 언급했다. 산수화는 아름다운 풍경을 이
상향으로 삼으며 세상에 성리학을 펼치고자 했던 문인 사대부층의 마음이 담긴
그림이었던 셈이다. 산수가 가지는 수신修身의 상징적 의미가 커지면서 산수화를
그리는 일이나 이를 가까이에 두고 감상하는 문화가 형성되었다.

　경주 안강에 자리한 옥산서원玉山書院은 외나무다리를 지나 개울 건너편의 서원
으로 들어가는 구조이다.도1 개울과 다리는 속세와 서원 영역을 구분하고 연결 짓
는 일종의 상징물이다. 외나무다리 아래 작은 소沼를 감싼 벼랑에는 '용추龍湫', '물
의 근원'이라는 바위 글씨를 새겼다. 그 위 너럭바위에는 '마음을 씻는 곳'이라는
뜻의 '세심대洗心臺' 바위 글씨가 보인다.도2 모두 옥산서원이 심신을 닦고 학문에

도1. 옥산서원 입구, 경북 경주시 안강읍 옥산리, 1990년대 사진

집중하는 '절차탁마切磋琢磨'의 공간임을 명시한다. 서원에서 계곡을 따라 조금 더 걸어 올라가면 회재 이언적晦齋 李彦迪, 1491~1553의 서재였던 독락당獨樂堂에 이른다. '자연과 더불어 홀로 즐기는 곳'이라는 의미의 독락당은 산과 계곡이 어우러진 은둔처로, 이언적이 자유롭게 심상을 펼쳐냈던 공간이다.

조선 문인들의 자연 친화적 의식과 삶의 모습은 생활 공간에서도 확인된다. 논산에 자리한 윤증고택의 사랑채 툇마루 아래에는 작은 돌들을 쌓아 만든 산, 이른바 가산假山을 만들어 두었다.도3 마당 앞에는 꽤 큰 연못을 조성했다. 산수에 대한 깊은 애착이 인공 산수인 가산과 연못을 만들어낸 것이다. 산수화를 사랑방 벽에 걸어놓거나 펼쳐둔 채 즐기던 관습도 같은 맥락이다.

### 안평대군과 몽유도원도

조선이 개국한 지 50여 년밖에 안 된 시기에 최고 걸작이 탄생한다. 바로 현동자 안견玄洞子 安堅, 15세기의 〈몽유도원도(夢遊桃源圖)〉(일본 덴리대학교 도서관 소장)이

도2. 세심대 바위 글씨

도3. 윤증고택 산수석, 충남 논산 노성면 교촌리, 1990년대 사진

도4. 안견, 〈몽유도원도〉, 1447년, 비단에 수묵채색, 38.7×106.5cm, 일본 덴리대학교 도서관

도5. 〈몽유도원도〉(표제와 안평대군의 도원시 부분)

다.<sup>도4</sup> 현재 횡축橫軸 두루마리 형식으로 전해지는 〈몽유도원도〉에는 안평대군의 시문과 그림을 그리게 된 내력을 적은 화기畵記가 달려 있다.<sup>도5, 도6</sup> 기록에 따르면 1447년 4월 20일, 안평대군安平大君, 1418~1453이 박팽년朴彭年, 1417~1456과 함께 무릉도원에 들어가 최항崔恒, 1409~1474, 신숙주申叔舟, 1417~1475와 더불어 시를 읊는 꿈을 꾸었다고 한다. 다음 날 안평대군은 안견에게 꿈 이야기를 그림으로 제작하라 명했고, 안견은 사흘 뒤인 4월 23일에 〈몽유도원도〉를 완성했다.

안평대군이 쓴 〈몽유도원도〉 화기는 우아하고 단정한 명품 해서체이다. 그는 우리나라 문화사를 통틀어 가장 글씨를 잘 쓴 사람으로 꼽히는 서예가였다. 이 외에도 두루마리에는 만우 스님과 성삼문成三問, 1418~1456, 서거정徐居正, 1420~1488, 이개李塏, 1417~1456, 하륜河崙, 1347~1416 등 20명의 집현전 학사들, 총 21명이 그림을 감상하고 쓴 시문이 덧붙여져 있다. 대부분 안평대군의 꿈을 칭송하며 무릉도

도6. 〈몽유도원도〉(안평대군의 화기 부분)

원을 염원하는 내용이다.

〈몽유도원도〉는 안평대군과 집현전 학사들의 시 모임이자 정치적 결속을 다지는 만남을 기념한 그림이다. 일찍 세상을 떠난 문종文宗(재위 1450~1452)을 뒤이어 어린 단종端宗(재위 1452~1455)이 등극하면서 왕권이 약해진 사이, 수양대군과 안평대군이 대립 구도를 이룬다. 화기에도 '궁중 일로 밤낮없이 바쁜 터에 웬 도원 꿈이냐.'라고 했듯이, 복잡한 정치권의 움직임 속에서 안평대군은 무릉도원과 같은 이상향을 꿈꾼 듯하다.

조선의 수도 한양은 무릉도원처럼 복사꽃이 가득했던 곳이었다. 도원 꿈을 꾼 이후 안평대군은 도성 서북쪽 창의문 밖, 지금의 부암동에 무계정사武溪精舍라는 정자를 세우고 시회詩會 모임을 즐기곤 했다. 자신이 꿈꾸던 이상향을 펼치기에 적합한 장소라 여겼던 듯하다. 현재 이곳에는 '무계동武溪洞'이라는 안평대군의 늠름한 해서체 바위 글씨만 남아 있다.

〈몽유도원도〉는 화면의 왼쪽 강변 능선에서 시작해 중간에는 무릉도원으로 들어가는 입구 산세와 계곡을, 오른쪽 넓은 공간에는 복사꽃이 만발한 도원을 배치

도7. 〈몽유도원도〉(무릉도원 부분)

했다. 화기에 밝힌 대로 도원에는 초가와 빈 배만 있을 뿐 사람이나 짐승은 찾아볼 수 없다. 꽃구름이 가득한 도원을 세밀히 보면 흰 물감 위에 분홍색을 가미한 복사 꽃 송이 송이에 금점金點들이 화사하다.도7 무릉도원 입구의 높다란 산봉우리와 깊 은 계곡, 도원을 둘러싼 산언덕들은 험준하며 변화무쌍하다. 먹선으로 묘사한 능 선과 주름은 마치 구름 모양 같다고 하여 '운두준법雲頭皴法'이라 부른다. 수묵산수 화의 형식과 이론을 완성한 북송대北宋代 거장 곽희郭熙, 1023~1085의 산수 기법 중 하나이다.

# 2. 15~16세기 산수화와 중국화풍

세종~세조 시절에 활동한 안견의 화풍은 〈몽유도원도〉의 주문자이자 당시 최고의 수집가였던 안평대군의 소장품과 무관하지 않을 듯하다. 신숙주는 『보한재집(保閑齋集)』「화기(畫記)」에 안평대군의 소장품으로 화가 35명의 서화 222축을 기술했다. 안견과 일본인 화가 철관鐵關을 제외하고는 모두 중국의 서화가들이다. 동진東晉의 고개지顧愷之, 당唐의 오도자吳道子와 왕유王維를 비롯해 송宋나라와 원元나라에 이르기까지, 폭넓은 시기의 그림들을 소장했다. 안견의 작품이 30여 점이나 포함되어 있고 중국 화가들 가운데는 곽희의 그림이 총 17점으로 가장 많다. 고려 말에 유입되었을 법한 원나라 화가들의 작품도 대거 등장한다. 이 목록은 고려 후기와 조선 초기 중국회화의 수용 경향을 알려주는 동시에 안견이 안평대군 소장품을 통해 곽희파를 비롯한 송원대 화풍을 익힌 가능성을 제기한다.도8

곽희 산수화의 대표작은 1072년의 〈조춘도(早春圖)〉(대만 국립고궁박물원 소장)이다.도9 험준한 산세와 계곡은 옅은 먹선을 반복해 뭉게구름이 피어오른 듯한 운두준법으로 형상화했다. 잎이 없는 나뭇가지들은 그림의 제목대로 작품 속 계절이 이른 봄임을 말해준다. 구부러진 가지의 모습이 마치 '게의 발톱' 같아서 '해조묘蟹爪描'라 이름 붙였다. 언뜻 보면 환상적인 분위기여서 이 세상 풍경답지 않지만, 실제 섬서성陝西省 화산華山 같은 중국 화북 지방 산세와 비슷하다.도10

도8. 〈몽유도원도〉(험준한 산 계곡 부분)

도9. 곽희, 〈조춘도〉, 중국 북송 1072년, 비단에 수묵채색,
158.3×108.1cm, 대만 국립고궁박물원

도10. 중국 섬서성 화산

도11. 하규, 〈계산청원도〉, 중국 남송 1200년경, 종이에 수묵, 46.5×889.1cm, 대만 국립고궁박물원

15~16세기에는 곽희 화풍을 바탕으로 한국회화사 최초의 수묵산수화파라 할
수 있는 '안견 일파'가 형성된다. 17~18세기까지 유지되었을 만큼 조선 시대 회화
사에 커다란 영향을 주었다.

안평대군의 소장 목록에는 남송南宋의 대표 화원 마원馬遠의 그림이 두 점 포함
되어 주목된다. 『보한재집』에는 원대 화가로 잘못 기록했다. 마원이 활동한 남송
대에는 수도였던 절강성浙江省 항주杭州의 양자강변 풍경을 묘사하기 위한 새로운
산수화풍이 고안되었다. 그 과정에서
마원이 하규夏珪와 함께 형성한 궁중화
파를 '마하파馬夏派'라 일컫는다.

도12. 중국 사천성 무산 신녀협의 암벽

마하파 화가들은 주로 '부벽준법斧劈
皴法'을 이용해 양자강변의 바위질감을
표현했다. 붓을 옆으로 눕혀서 도끼로
찍은 듯한 자국을 남기는 화법이다. 하
규의 〈계산청원도(溪山淸遠圖)〉(대만 국

립고궁박물원 소장)는 붓으로 문지르듯 부벽준을 구사했다.도11 그 질감이 마치 사천성泗川省 무산巫山 신녀협神女峽에 늘어선 주상절리의 암벽을 보는 듯하다.도12

양자강 유역의 강남 지방은 산세가 험준한 화북 지방과 달리 하천이 많은 평야 지대이다. 그래서인지 마하파의 산수화는 안개에 싸인 평담한 구도가 대부분이다. 거대한 산악으로 화면을 꽉 채우는 곽희파와는 대조적이다. 산언덕이나 나무들을 한쪽에 치우쳐 배치하는 변각邊角 구도나 편파 구도로 광활한 풍경이 펼쳐지는 공간을 연출했다. 15세기에는 마하파 화풍을 적극 수용한 산수화가 많지 않은 점으로 미루어 볼 때 곽희 화풍을 선호한 당대의 취향이 읽힌다. 마원과 하규의 화풍은 명나라 절파 화풍의 바탕이 되었으며, 17세기 이후 조선 회화에도 영향을 미친다.

### 안견 화풍의 유행

16세기에 들어서면 안견파 화가들이 소상팔경도瀟湘八景圖나 사시팔경도四時八景圖류 산수화에 마하파 화풍을 절충하는 경향을 보인다. 안견의 그림으로 전하는 《사시팔경도(四時八景圖)》(국립중앙박물관 소장) 화첩이 대표적인 예이다. 〈만춘(晚春)〉은 운두준의 산언덕과 해조묘의 나뭇가지 표현 등 곽희 화풍으로 늦봄 풍경을 묘사했다.도13 안개 처리로 여백을 두어 왼쪽으로 치우친 편파 구도는 마하파 화풍을 수용한 부분이다.

학포 양팽손學圃 梁彭孫, 1488~1545 의 그림으로 전하는 〈산수도〉(국립중앙박물관 소장)도 이와 유사하다. 현재는 족자로 꾸며져 있지만 본래 소상

도13. 전 안견, 〈만춘〉, 《사시팔경도》, 15세기 중반, 비단에 수묵담채, 35.8×28.5cm, 국립중앙박물관

팔경도 병풍 중 하나였을 가능성이 높다.도14 봄 풍경에 해당하는 장면으로, 앞의 〈만춘〉보다 뚜렷한 근경·중경·원경의 삼단 구성을 가진다. 근경 산언덕은 해조묘와 운두준법으로 묘사했다. 〈몽유도원도〉 이후 운두준법은 2~3밀리미터 정도의 짧은 선이나 점들이 반복되는 형태로 변형된다. 조선 화단에서만 나타나는 형식으로, '단선점준短線點皴'이라 한다. 주로 산이나 언덕, 바위의 질감이나 양감을 묘사하는 데 쓰인다. 그림 오른편에 은둔과 관련된 양팽손의 시가 쓰여 있으나 도화서 화원들이 구사하던 화풍에 가까워 그의 작품으로 보기는 어렵다.

**도14.** 전 양팽손, 〈산수도〉, 16세기 전반, 종이에 수묵, 88.2×46.7cm, 국립중앙박물관

작품의 주제인 '소상팔경'은 중국 호남성湖南省 소강瀟江과 상강湘江 일대의 빼어난 경치 여덟 곳을 일컫는다. 북송대에 처음 회화로 그려졌고 우리나라에서는 고려 시대 때 소상팔경도를 제작했다는 기록이 확인된다. 소상팔경은 시대를 내려오면서 조선 시대 문인들이 지향하는 이상적인 경관으로 뿌리내리게 된다. 그로 인해 정형화된 구도와 표현의 소상팔경도 병풍이나 화첩이 꾸준히 제작되었다.

## 16세기 관료들의 계모임과 계회산수

16세기의 산수화풍은 당시 유행한 계회도契會圖를 통해 파악이 가능하다. 계회산수 시대라 일컬을 만큼 산수를 배경으로 한 다수의 작품이 제작되었다. 계회도는 대개 낭관郎官이라 불리는 4~5품직의 중간 계층 관료들을 중심으로 한강변이

도15. 작가미상, 〈연방동년일시조사계회도〉,
1542년경, 종이에 수묵담채, 104.5×62cm,
국립광주박물관·전남 장성 필암서원 구장

도16. 작가미상, 〈미원계회도〉, 1540년, 비단에 수묵,
93.3×61.4cm, 보물 제868호, 국립중앙박물관

나 도성 안팎, 관청에서 가진 시회 모임을 기념한 그림이다. 참석자 수만큼 제작
해 나눠 가진 뒤 각자의 가문에 보관했다. 일반적으로 전서로 쓴 상단의 제목 아
래 강변산수나 누각산수 형식의 계회 장면을 그리고, 하단에 성명·본관·관직 등
참가자의 정보를 기록한 좌목座目을 써넣었다. 계회도는 제작 시기가 밝혀져 있지
않더라도 참석자의 정보로 유추가 가능해 시기별 산수화풍의 변천상을 규명하는
데 유용한 자료가 된다.

〈연방동년일시조사계회도(蓮榜同年一時曹司契會圖)〉(장성 필암서원·국립광주박물
관 소장)는 과거급제 10주년을 기념해 동창생들이 가진 시 모임이다.도15 좌목에는
하서 김인후河西 金麟厚, 1510~1560, 임당 정유길林塘 鄭惟吉, 1515~1588 등 7명이 등장
한다. 화면 오른쪽 하단 언덕 위에 계원들이 모여 있고, 너른 수면이 펼쳐진 중경
너머로 폭포가 흐르는 험한 산악 풍경이 오른쪽에 전개된다. 모임이 열렸던 한강

도17. 작가미상, 〈독서당계회도〉(부분), 1570년경, 비단에 수묵담채, 102×57.5cm,
　　　보물 제867호, 서울대학교박물관

도18. 동호와 독서당, 옥수동 풍경

변과는 거리가 먼 풍경이다. 운두준법 등 중국의 산세를 모방한 화법을 사용해서

인 듯하다. 중국 산수화풍으로 관념적 이상향을 구현하고자 한 16세기 문인 사대

부 관료층의 취향을 알려준다. 퇴계 이황退溪 李滉, 1501~1570이 1540년 사간원 관

료들과 모임을 기념해서 그린 〈미원계회도(薇垣契會圖)〉(보물 제868호, 국립중앙박물

관 소장)는 구도와 세부 표현법이 〈연방동년일시조사계회도〉와 상당 부분 일치한

다. 안견 화풍의 명맥이 16세기까지 유지되었음을 말해준다.도16

이황이 참여했던 1531년경의 〈독서당계회도(讀書堂契會圖)〉〈일본 개인소장〉나 율곡 이이栗谷 李珥, 1536~1584가 참여한 1570년경의 〈독서당계회 圖)〉〈보물 제867호, 서울대학교박물관 소장〉는 한강변의 풍경이 참작된 듯하다. 특히 1570 년경의 〈독서당계회도〉는 세세하게 작도해서 묘사한 독서당 건물과 동호 풍경 등 에서 제법 실경의 분위기가 묻어나온다.도17, 도18 16세기에 다양하게 전개된 계회 도는 붕당 정치가 깊어지면서 17세기 초 이후 사라진다. 예외적으로 관아에서 시 행한 의금부 요원들의 금오계회도金吾契會圖만 후기까지 지속되었다.

## 조선 문인들이 숭배한 주자나 소동파의 유적

조선 문인들은 자신들이 숭배한 주자나 소동파 등의 유적과 관련한 고사故事를 좇았다. 동파 소식東坡 蘇軾, 1037~1101은 조선 문인들이 사랑했던 북송대 시인이자 문인이다. 대중들에게는 주로 소동파라는 이름으로 불린다. 조선 시대에는 소동파 와 관련이 깊은 적벽도赤壁圖, 서호도西湖圖, 그리고 관련 고사도故事圖가 유행한다. 그중 적벽도는 「적벽부(赤壁賦)」를 제재로 그린 산수인물화이다. 「적벽부」는 호북 성湖北省 황주黃州로 유폐된 소동파가 7월 16일과 10월 15일 적벽강에서 벗들과 선유船遊(뱃놀이)하며 즐긴 풍류를 읊은 시이다. 조선 시대 문인들도 소동파를 따라 7월과 10월 보름이면 달밤 선유를 즐기곤 했다.

작가미상의 15세기 〈적벽도(赤壁圖)〉〈국립중앙박물관 소장〉는 안견 화풍의 그림이 다.도19 노송과 폭포가 어우러진 근경의 언덕, 그 뒤로 전개된 벼랑과 산세를 묘사 했다. 화면 왼쪽 하단의 뱃놀이 장면에는 뱃사공과 시동, 언덕을 향해 고개를 돌 린 소동파와 두 명의 손님이 보인다. '손님 중에 퉁소를 부는 사람이 내 노래에 맞 추어 반주하니客有吹洞簫者 倚歌而和之'라고 쓴 「적벽부」의 내용에 따라 두 손에 소簫 를 든 인물도 그렸다.

서호西湖는 중국 강남 문화의 중심지인 절강성 항주의 명승지이다. 소동파를 비

도19. 작가미상, 〈적벽도〉, 15세기, 비단에 수묵담채, 161.2×101.8cm,
국립중앙박물관

롯한 역대 문인들의 자취가 서린 곳이어서 두루 사랑을 받았다. 소상팔경이나 무
이구곡처럼 중국의 이상경을 대표하는 장소로 인식되면서 주요 회화 소재로 부
상했다. 명대에는 서호와 관련된 각종 산수 판화집이 인기를 얻으면서 활발히 제
작되었다. 조선도 그에 못지않은 관심을 보이며 《명산도(名山圖)》 같은 중국 산수
판화집을 수입해 서호도西湖圖를 감상하고 모사하는 문화를 형성했다.

　남송대 성리학을 집대성한 주희朱熹, 1130~1200는 조선 문인들이 절대적으로 존
경했던 인물이다. 조선의 통치 이념과 생활 양식을 지배하는 사상가였던 만큼 그
가 은거했던 무이구곡武夷九曲은 조선 문인들의 이상경이었다. 무이구곡을 읊은 시

도20. 전 이성길, 〈무이구곡도〉(옥녀봉 부분, 오른편), 1592년,
비단에 수묵담채, 전체 33.3×401.5cm, 국립중앙박물관

도21. 옥녀봉 실경, 중국 복건성 무이구곡

와 그 풍광을 담은 무이구곡도의 인기는 두말할 필요도 없다. 그럼에도 실제로 복
건성福建省 무이산武夷山을 다녀온 문인이 거의 없다는 사실은 매우 아이러니하다.

현존하는 무이구곡도 중 가장 오래된 작품은 문인화가 이성길李成吉, 1562~1621
이 임진왜란(1592) 당시 그렸다고 전하는 〈무이구곡도(武夷九曲圖)〉(국립중앙박물
관 소장)이다. 문인화가보다 화원 화풍에 가까워서 사실상 이성길의 작품일 확률은
적다. 옆으로 펼치는 횡축의 그림에는 안견 화풍의 산세 표현이 역력하고 강 언덕
에 명대의 절파 화풍이 부분적으로 구사되었다. 물길을 따라 제1~9곡이 지그재
그 형태로 전개된다. 그 가운데 제2곡의 우뚝 솟은 옥녀봉이 유난하다. 실경과 비
교하니 전혀 다른 모습이다.도20. 도21 중국 목판본의 무이구곡도에 화가의 상상력을
가미해 그린 탓이다. 동시기에 제작된 여타 무이구곡도들도 사정이 다르지 않다.

# 3. 17세기 절파 화풍의 유행

16세기 후반, 새로운 양식의 명대 절파 화풍이 조선에 유입된다. 남송대 마하파의 부벽준법과 편파 구도를 재해석한 화법이다. 절강성 출신의 명나라 화원 대진戴進, 15세기과 그 일파에 의해 완성되었다. 필묵이 거칠고 여백과 농묵 대비가 강한 것이 특징이다.

## 문인화가들이 수용한 명대 화풍

세종의 현손인 학림정 이경윤鶴林正 李慶胤, 1545~1611은 절파 화풍을 수용한 문인화가이다. 아쉽게도 진작眞作이 거의 남아 있지 않다. 전칭작으로 알려진《산수인물화첩》(고려대학교박물관 소장)은 계곡물에 발 담그기 '탁족濯足', 폭포 물 바라보기 '관폭觀瀑', 바둑 두기 '위기圍碁', 낚시질 '조어釣魚' 등 은둔 처사의 삶을 이상적 인간상으로 여긴 고사들로 꾸며져 있다. 그중 〈송하담소도(松下談笑圖)〉(고려대학교박물관 소장)는 한적한 언덕 위에서 대화를 나누는 두 인물을 그린 고사 그림이다.도22 관모를 쓴 왼쪽 인물이 정계에 진출할 것을 권하자, 일상복의 은둔자가 기러기 네 마리를 가리키며 자유롭게 살고 싶다고 벼슬을 사양하는 장면이다. 부벽준법의 근경 언덕은 짙은 먹을, 중경 숲은 담묵을 사용해 처리했으며, 원경은 옅은 안개로 채웠다. 오른편 하늘에 열 지어 나는 네 마리의 기러기를 배치해 속세와 거리가

도22. 이경윤, 〈송하담소도〉, 《산수인물화첩》, 16세기 후반, 비단에 수묵,
31.2×24.9cm, 고려대학교박물관

먼 은둔처의 분위기를 돋우었다.

이경윤의 서자인 허주 이징虛舟 李澄, 1581~1674 이후은 다양한 주제를 섭렵해 명
성이 높았다. 그의 〈니금산수도(泥金山水圖)〉(국립중앙박물관 소장)는 운두준법의 산
악과 해조묘의 수목 등 북송 화풍을 바탕으로 한 안견 화풍이 17세기까지 유지되
었음을 보여준다.도23 이징은 보수적인 안견 화풍을 따랐지만 아버지 이경윤을 따
라 절파 화풍의 그림도 제작했다.

문인화가들이 수용한 절파 화풍은 도화서 화원들에게 이어져 형식적인 완성을
이룬다. 17세기 화단을 대표하는 나옹 이정懶翁 李楨, 1578~1607의 《산수화첩》 중 〈산
수도(山水圖)〉(국립중앙박물관 소장)는 이경윤의 작품보다 붓놀림의 속도가 훨씬 빠르
다.도24 치밀하게 그리던 안견 화풍에서 벗어나 붓과 먹을 과감하게 사용했다. 기

도23. 전 이징, 〈니금산수도〉, 17세기, 비단에 금분, 87.9×63.6cm,
　　　국립중앙박물관

도24. 이정, 〈산수도〉, 《산수화첩》, 17세기 전반, 종이에 수묵, 23.5×19.1cm,
　　　국립중앙박물관

도25. 김명국, 〈설중귀려도〉, 17세기 중반,
　　　삼베에 수묵, 101.7×55cm, 국립중앙박물관

존의 정형화된 산수화 양식을 깬 셈이다.

16세기 전반에는 명나라 말기 화가 장로張路, 1464~1538의 〈도원순학도(道院順鶴圖)〉(공왕부 강상박물관 소장)처럼 절파 화풍이 매우 거칠어진다. 그 모습이 마치 '광적으로 그린 것 같다.'고 하여 '광태사학파狂態邪學派'라 불렀다.

연담 김명국蓮潭 金明國, 17세기은 광태사학파의 필묵법을 조선화한 인물이다. 기존 화단의 누습에서 탈피했다고 평가받는다. 그의 〈설중귀려도(雪中歸驢圖)〉(국립중앙박물관 소장)는 겨울 산에 은둔자를 방문

도26. 김명국, 〈달마도〉, 17세기경, 종이에 수묵, 83×57cm, 국립중앙박물관

한 나그네가 다시 길을 나서는 모습을 담은 고사도이다.도25 눈이 내린 원경의 산이 뾰족하고 나무와 언덕 바위 등의 묘사가 거칠고 호방하다. 빠른 속필이지만 인물과 나귀의 동세는 정확한 편이다.

김명국은 주광酒狂이라는 별명이 붙을 정도로 술을 좋아했다. 훗날 남태응南泰膺, 1687~1740은 김명국의 그림에 대해 '욕취미취지간慾醉未醉之間', 즉 "잔뜩 취한 상태와 덜 취한 상태 사이에서 명작이 나왔다."라고 평했다. 널리 알려진 〈달마도(疸磨圖)〉(국립중앙박물관 소장)는 적당히 취기가 어린 상태에서 그린 김명국의 대표작이다.도26 몇 번의 빠른 붓질로 순식간에 대상의 특징을 잡아내는 감필법減筆法을 사용해 달마의 무표정을 묘사했다.

# 4. 17세기 중후반 진경산수화의 등장

고려 후기부터 조선 전기까지 은둔처나 유람지의 실경을 그렸다고 전하지만 남아 있는 그림은 없다. 실제 경관을 직접 사생한 그림 중 연대가 올라가는 작품은 동회 신익성東淮 申翊聖, 1588~1644의 〈백운루도(白雲樓圖)〉《백운루첩》, 개인소장)이다.도27 이 작품 이전에도 1609년의 〈사계정사도(沙溪精舍圖)〉(고려대학교박물관 소장)나 이신흠李信欽, 1570~1631이 1617년경에 그린 《사천시첩(斜川詩帖)》의 〈사천장팔경도(斜川庄八景圖)〉(삼성미술관 리움 소장), 이징의 1643년 작 〈화개현구장도(花開縣舊莊圖)〉(보물 제1046호, 국립중앙박물관 소장) 등의 실경 그림이 전하지만, 엄밀히 사생화는 아니었다. 계회도 형식일뿐더러 현장에 대한 이야기를 듣고 그린 탓이다.

### 신익성의 백운루도

신익성은 선조의 사위, 곧 부마이다. 시·서·화 삼절을 갖춘 문인이자 명필가였다. 명승유람을 즐기며 그가 남긴 시문은 문학사에서 차지하는 위상이 높다. 후년에는 선조에게 하사받았던 두물머리 강변에 백운루를 짓고 시문과 서화, 음악 풍류로 일생을 보냈다. 두물머리는 남한강과 북한강이 만나는 지점으로, 그 경관이 아름답기로 유명하다. 백운루 터로는 신익성 부부의 묘가 있던 남양주 능내리와 용진나루 근처가 지목된다.

도27. 신익성, 〈백운루도〉, 《백운루첩》, 17세기 중반, 종이에 수묵담채, 26.4×35.5cm, 개인소장

〈백운루도〉는 신익성이 삶의 여유를 즐기던 별장을 소재로 삼았다. 실경산수화의 한 갈래가 작가 자신의 삶터에서 비롯되었음을 알려준다는 점에서 의미가 크다. 초가 정자 백운루와 연못, 강변 풍경을 부감해 화면을 꽉 채워 그렸다. 강변 언덕은 절파 화풍을 따라 짙은 먹을 사용했고, 주위에 우거진 잡목 숲은 농담에 변화를 주어 표현했다. 강가의 가옥 묘사는 제법 구체적이다. 근경의 바위와 나무를 클로즈업해 강조하는 방식은 정선의 진경산수화에도 나타나 있어 서로 간의 연계성을 암시한다. 연못가에는 두 사람이 등장하며 유복 차림의 인물은 신익성 자신이다. 마주한 인물은 승려의 복장을 갖추었다. 인근 승려들과 교우했던 신익성의 생활상과 일치하는 풍속 장면이다.

도28. 조세걸, 〈첩석대〉, 《곡운구곡도첩》, 1682년, 비단에 수묵담채, 42.5×64cm, 국립중앙박물관

도29. 첩석대 실경, 강원도 화천군 사내면

## 조세걸이 그린 김수증의 곡운구곡

17세기에는 〈백운루도〉를 시작으로 문인들의 은둔처를 그리는 풍조가 확산되었다. 패주 조세걸浿州 曺世傑, 1635~1705 이후의 《곡운구곡도첩(谷雲九曲圖帖)》(국립중앙박물관 소장)은 강원도 화천군에 마련한 김수증金壽增, 1624~1701의 은거처 풍경을 담은 화첩이다.도28, 도29 김수증이 평양 출신의 화가 조세걸을 초청해 계곡마다 직접 방문해 설명한 뒤, 〈곡운구곡도〉를 그리도록 했다. 조세걸이 실제 경관을 사생한 경험이 없어서인지 어딘지 모르게 그림의 구성과 표현이 어색하다. 그럼에도 화가가 직접 현장을 방문하고 그린 실경화라는 점에 의의가 있다.

## 한시각의 함경도 실경

17세기 후반 숙종肅宗(재위 1674~1720) 연간에는 실경산수화가 서서히 뿌리를 내리기 시작한다. 그 이전 현종顯宗(재위 1659~1674) 시절인 1664년에 설탄 한시각雪灘 韓時覺, 1621~?이 그린 《북새선은도권(北塞宣恩圖卷)》과 《북관수창록(北關酬唱綠)》(이상 국립중앙박물관 소장)은 17세기와 18세기의 진경산수화를 잇는 가교이다.

《북새선은도권》은 현종 5년(1664) 8월 20일 함경도 길주에서 시행된 특별 과거 시험 장면을 담은 기록화이다. 임금 열람용으로 제작된 이 기다란 두루마리 그림은 전체 길이가 674.1센티미터에 달한다. 첫머리에 '북새선은北塞宣恩, 함경도에 왕의 은혜를 베푼다.'라는 전서체 표제를 쓰고 맨 뒤에는 시험관들과 합격자 명단을 기록했다. 그 사이에 과거시험 장면을 그린 청록산수화풍의 궁중기록화 두 폭을 나란히 배열했다. 앞의 〈길주과시도(吉州科試圖)〉는 길주 관아에서 문과와 무과 시험을 치르는 모습을, 다음의 〈함흥방방도(咸興放榜圖)〉는 함흥 감영에서 합격자를 발표하며 어사화를 내리는 방방放榜 행사 장면을 담았다. 행사기록화임에도 단풍 든 가을의 함경도 산세가 차지하는 비중이 커서 마치 실경산수화 같다.

〈길주과시도〉는 동헌 앞마당에서 문무과 시험이 한창 진행 중이다.도30 오른쪽에 뾰족뾰족한 칠보산 경치를 강조해 실경화의 분위기가 난다. 그 뒤로 흰 눈이

도30. 한시각, 〈길주과시도〉, 《북새선은도권》, 1644년, 비단에 수묵채색, 전체 57.9×674.1cm, 국립중앙박물관

도31. 한시각, 〈함흥방방도〉, 《북새선은도권》, 1644년, 비단에 수묵채색, 전체 57.9×674.1cm, 국립중앙박물관

쌓인 장백산과 길주 산세 풍경이 전개된다. 너른 경관을 아우르면서도 버드나무와 성문·다리·연못·가옥 등을 구체적으로 묘사했다. 수천 명이 참여한 무과 시험장은 특히나 생동감이 넘친다.

같은 필치로 그린 〈함흥방방도〉는 10월 6일 함흥 감영에서 합격자들에게 어사화와 홍패를 내리는 방방 행사 장면을 담은 기록화이다.도31 자못 엄숙한 분위기 속에서 행사 의례가 진행되고 있다. 건물 작도법과 인물 및 수목 표현, 안개 처리

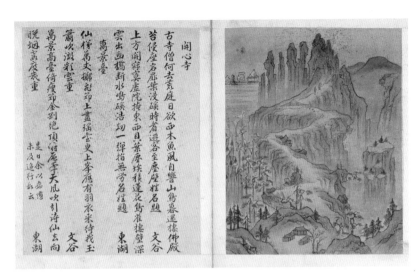

도32. 한시각, 〈칠보산전도〉, 《북관수창록》, 1664년, 비단에 수묵담채, 29.6×23.5cm, 국립중앙박물관

등은 전통적인 기록화 방식이다. 높은 곳에서 굽어보듯 부감해 포착한 성 내외의 풍경과 원경에 펼쳐진 함경남도의 형세는 진경산수화의 면모를 보여준다. 부분적으로 안견 화풍의 잔영이 남아 있지만, 겸재 정선의 진경산수화에 한발 더 다가간 모양새이다.

이때 감독관으로 파견된 김수항金壽恒, 1629~1689 일행은 지방관들의 안내로 함경도 명승을 여행하며 시회를 가졌다. 한시각도 여정에 참여해 여섯 점의 실경도를 제작했다. 동일한 시기의 그림인 만큼 〈길주과시도〉〈함흥방방도〉와 같은 필치의 청록산수화로 제작되었다. 《북관수창록》은 당시 지은 유람 시문과 한시각의 그림을 엮은 서화첩이다. 여기에 수록된 칠보산 경치 그림 네 점 중 〈칠보산전도(七寶山全圖)〉는 김수항 일행이 칠보산을 내려오는 도중 문암門巖에서 쉬면서 조망한 전경도全景圖이다.도32 전경도 형식은 겸재 정선의 〈금강산도〉와 연계된다. 칠보산 바위 봉우리들의 특징을 살려 묘사했으나, 여전히 안견 화풍이 역력하다. 〈칠보산전도〉는 조세걸의 〈곡운구곡도〉보다 회화성이 나은 편이다. 화가의 기량

차이가 한몫 했겠지만 빼어난 경치의 금강산을 그대로 화폭에 담아낸 덕분에 좋은 작품이 탄생했다. 〈칠보산전도〉를 비롯한 한시각의 1644년 작 《북관수창록》 사생화들은 17세기 진경산수화 가운데 대표작으로 꼽을 만하다. 이처럼 17세기 중후반에는 은둔처나 유람에서 만난 경관을 그리는 풍조가 출현했다. 18세기 겸재 정선 이후 진경산수화의 유행을 예고하는 신경향이기도 하다.

# 제10강

·
이
야
기

한
국
미
술
사
·

# 조선 후기
# 진경산수화

# 1. 진경산수화법, 차경과 시방식

17세기 중반 조선의 아름다운 절경 그리기에 눈뜬 진경산수화眞景山水畵가 18세기 영조와 정조 시절에 전성기를 맞이한다. 조선 후기 회화의 새로운 경향을 선도한 진경산수화의 중심에는 겸재 정선과 단원 김홍도가 있었다. 18세기 전반 영조 시절, 겸재 정선은 조선의 아름다운 풍경에 걸맞은 회화 양식을 창출했다. 그의 진경산수화는 실제 경관을 그대로 담아내기보다 과장과 변형을 이용해 대상을 표현하고자 했다. 현실 경치에서 성리학적 이상경을 찾고자 했던 의도가 다분하다. 조선 땅에서 성리학적 이상을 구축하고자 했던 당대 문인들의 학술·문예와 같이한 사조이기도 하다.

느낌을 강조하고 마음으로 재해석한 정선식 산수 표현과 달리, 단원 김홍도는 눈에 보이는 대로 사생하는 진경산수화풍을 이룩했다. 김홍도의 '진경眞景'은 현실 경치가 곧 '이상경理想景'임을 표현한 것이다. 정선의 마음 그림과 김홍도의 눈 그림이 이룩한 진경산수화의 양식 변화와 예술적 업적은 조선 후기 문예 사조의 으뜸이다. 동시에 이들의 진경산수 작품들은 우리 땅의 아름다움을 재인식케 해준다.

서원書院은 조선 시대 사학私學의 거점으로, 지금의 사립학교에 해당한다. 그중 안동 하회마을 입구에 위치한 병산서원屛山書院은 서애 유성룡西厓 柳成龍, 1542~1607의 사당을 서원으로 발전시킨 곳이다. 병산서원 내에 위치한 만대루晩對樓는 100

도1. 병산서원 만대루에서 본 병산 풍경. 경북 안동시 풍천면

여 명의 사람이 동시에 앉을 수 있는 너른 공간을 자랑한다. 누마루의 가로변과 세로변이 무려 30×6미터에 달한다. 정면 7칸 측면 2칸의 거대한 2층 누각을 지탱하는 건 오직 기둥뿐이다.

만대루는 우리 전통 건축의 눈맛을 제대로 보여준다. 누마루에 오르면 하회를 감돌아 나오는 강변의 솔밭과 백일홍 언덕, 모래사장과 바위 벼랑의 병산屛山이 한눈에 든다.도1 자연 속에 건물을 지으면서 바깥의 풍경을 건물 내부로 끌어들였다. 외부 공간을 품는 건축 방식은 궁궐이나 관아·사찰·주택에서도 곧잘 시도되었다. '풍경을 빌린다.' 하여 이를 '차경借景'이라 부른다. 화가들이 산수 경관을 포착하는, 곧 자연을 바라보는 전통적인 시방식視方式이기도 하다. 차경한 모습을 그대로 화폭에 옮기면 곧 산수화이자 풍경화가 된다.

### 조선 땅을 유람하며 그린 진경산수화

17~18세기 들어 조선의 문인과 화가들은 본격적으로 우리 땅에 관심을 갖기

시작한다. 조선의 명승경관을 노래하는 유람 문화가 유행하고 진경산수화가 크게 융성했다. 중국 땅에서 이상향을 찾고 중국 산수화풍에 의존하던 단계에서 벗어났음을 의미한다. 변화의 배경에는 '명청 교체기'라는 시대적 상황이 있었다. 주자의 나라로 숭상했던 명나라가 멸망하자 조선의 문인들은 크게 좌절한다. 이에 주자의 도통道統을 이어 조선의 땅에서 성리학적 이상을 구축하고자 하는 '조선중화朝鮮中華' 내지 '소중화小中華' 의식이 등장하게 된다. 명나라에서 조선으로 시선이 이동하면서 자연스레 중국 땅 대신 조선 땅을 그리게 되지 않았나 싶다.

## 정선의 새로운 시각과 경관 해석

겸재 정선謙齋 鄭敾, 1676~1759은 우리 땅을 그리는 새로운 형식을 창출한 진경산수화의 대가이다. 인왕산과 백악산, 한강변 등 도성 안팎의 경치는 물론이고, 금강산과 관동 지역, 영남 지역 등의 명승명소를 화폭에 담았다. 특히 금강산은 30대 때 여러 차례 여행을 다녀온 후 말년까지 꾸준히 그렸다.

도2. 이경윤, 〈관폭도〉, 《산수인물화첩》, 16세기 후반, 비단에 수묵, 31.2×24.9cm, 고려대학교박물관

정선의 커다란 업적은 송대~명대 그림으로 배운 산수화의 이상과 관념적 형식을 조선 땅에서 찾았다는 점이다. 예를 들어 이경윤의 〈관폭도(觀瀑圖)〉(고려대학교박물관 소장)와 정선의 〈삼부연도(三釜淵圖)〉를 비교하면 그 성격이 또렷하게 드러난다. 16세기 후반에 그린 이경윤의 〈관폭도〉는 쏟아지는 폭포수 앞에서 정좌한 채 명상하는 고사인물의 관폭 장면을 명대 절파 화풍으로 그렸다.도2 관념 산수의 대표적인 주제이다. 반면 정선

의 〈삼부연도〉는 철원 삼부연 폭포를 담은 진경산수화이다.도3, 도4 금강산 가는 길의 명승과 금강산경을 그린 《해악전신첩(海嶽傳神帖)》(보물 제1949호, 간송미술관 소장)에 포함되어 있다. 그림의 주제인 삼부연 폭포는 정선의 스승격인 삼연 김창흡三淵金昌翕, 1653~1722이 은거했던 장소이기도 하다. 관폭을 중국이 아닌 조선 명승에서 구현한 그림인즉, 이경윤의 작품과 달리 실제로 유람하는 장면을 담았다는 차별성을 가진다.

실경을 그리는 방식은 크게 두 가지로 나뉜다. 현장 사생처럼 대상을 눈에 보이는 대로 그리거나 마음에 와 닿는 느낌을 강조하며 기억으로 그린다. 정선은 후자로,

도3. 정선, 〈삼부연도〉, 《해악전신첩》, 1747년, 비단에 수묵담채, 31.4×24.2cm, 보물 제1949호, 간송미술관

도4. 삼부연 실경, 강원도 철원군 갈말읍

실경에서 받은 감명을 강조하고자 대상을 과장 또는 변형해 그렸다. 정선의 작품과 실경이 대부분 닮지 않은 이유다. 정선의 실경 재해석은 곽희의 산수화론에 감명을 받은 듯하다. 곽희는 동아시아 산수화의 형식은 물론이려니와 화론을 완성한 화가이다. 정선은 "좋은 경치를 감상하고 그릴 때는 사람의 마음으로 보아서는 아니 되며, '숲과 샘의 마음', 곧 '산수자연의 순수한 마음'으로 대하여야 한다."라며 곽희의 '임천지심林泉之心'을 강조하곤 했다.

1730~1740년대에 그린 울진 〈성류굴(聖留窟)〉(간송미술관 소장)은 실경의 모습과 다소 차이를 보인다. 도5, 도6 실제로는 성류굴이 있는 암산과 토산이 한 덩어리를 이루나, 정선은 암산과 토산을 분리시켰다. 성류굴은 음陰

**도5.** 정선, 〈성류굴〉, 1730~1740년대, 종이에 수묵담채, 27.3×28.5cm, 간송미술관

**도6.** 성류굴 실경, 경북 울진군 근남면

의 상징으로 설정하고 암산은 우뚝 솟아오른 남근 형상으로 변형시켜 양陽을 시각

화했다. 풍수론이나 주역에 밝았던 정선이 음양의 원리로 실경을 재해석한 정선식

진경산수화의 한 형식이다.

정선 특유의 재해석 방식은 〈단발령망금강전도(斷髮嶺望金剛全圖)〉(국립중앙박

물관 소장)에서도 확인된다.도7 1711년 첫 금강산 유람 때 제작한 《신묘년풍악도첩

(辛卯年楓嶽圖帖)》의 작품 중 하나이다. '단발령에서 바라본 금강산'이라는 제목

처럼 자신의 위치(단발령)와 그곳에서 바라본 금강산의 모습을 한 화면에 담았다.

근경에는 아래서 올려다본 단발령 고개를 농묵의 미점米點으로 묘사했고, 정선 일

행이 단발령에서 조망한 내금강산경은 원경에 배치했다. 실제로 단발령에 올라가

면 금강산경이 그림처럼 선명하게 눈에 들어오지 않는다. 그림과 동일한 장면을

포착하려면 새처럼 하늘에서 내려다보는 수밖에 없다. 마치 '하늘을 나는 새의 시

도8. 폴 세잔, 〈생트 빅투아르 산〉, 1887~1890년, 캔버스에 유채, 65×95.2cm, 프랑스 오르세(Orsay)미술관

각' 같다 하여 이러한 시점을 조감법鳥瞰法 또는 부감법俯瞰法이라 부른다. 정선이
광범위한 풍경을 한 화면 안에 담을 수 있었던 비결은 바로 부감한 시점을 상상하
고 여러 풍경들을 합성한 데 있다.

### 폴 세잔과 정선의 시점 비교

동서양의 화가들이 '풍경화'를 그리는 방식에는 상당한 차이가 있다. 프랑스 인
상주의 화가 폴 세잔Paul Cezanne, 1839~1906은 실경 사생을 통해 밝은 색채를 구사했
다. 그가 "회화에는 두 가지가 존재한다. '눈'과 '머리'다…… 눈으로는 자연을 바
라보고 머리로는 표현 수단의 기초가 되는 조직적인 감각 논리를 생각해야 한다."
라고 했듯이, 세잔은 현장에서 눈으로 본 대상을 머리로 재해석해 화면에 옮겼다.
말년에는 생트 빅투아르 산을 집중적으로 그리면서 "산이 내 몸에 들어와 산의 의
식이 그림을 그렸다."라며 되뇌었다고 한다. 이 대목은 정선이 진경산수화에 적용
한 '임천지심'과 '변형의 방식'을 연상케 한다.

세잔이 말년에 주로 그린 남프랑스 풍경과 정선의 서울 그림은 두 화가의 시점

도9. 정선, 〈장안연우〉, 《경교명승첩》, 18세기, 종이에 수묵, 30×39.8cm, 보물 제1950호, 간송미술관

과 화각畵角의 차이를 잘 보여준다.도8, 도9 1887~1890년경에 그린 세잔의 〈생트 빅
투아르 산(Montagne Sainte-Victoire)〉(프랑스 오르세미술관)은 근경의 소나무를 화면
의 상하 공간에 꽉 차게 그렸다. 화가가 그림 밖에서 포착한 경치에 투시원근법을
적용한 탓에 멀리 있는 산보다 소나무가 훨씬 더 크게 표현되었다. 반면에 정선은
그림 안에 자신이 경관을 조망한 위치를 포함시켰다. 18세기경의 〈장안연우(長安
煙雨)〉(《경교명승첩》, 보물 제1950호, 간송미술관 소장)는 그가 서 있었을 법한 장소(왼쪽 하단
소나무 아래)를 근경의 낮은 위치에 놓고, 그 뒤로 멀리 남산을 화면 중심에 두었다.

　결과적으로 고정된 위치에서 풍경을 바라본 세잔의 화각은 45도 정도로 정선의
절반에 불과하다. 정선의 경우 자신이 바라본 풍경을 모두 담을 수 있는 제3의 시
점, 즉 하늘에서 본 부감 시점을 적용했다. 두 화가의 시각차는 서양이 인간과 자
연을 분리해서 대립적으로 보는 반면, 동양은 둘을 하나로 여기는 인식과 무관하
지 않다.

# 2. 18세기 전반 겸재 정선의 진경산수화

새가 되어 조망한 조감도鳥瞰圖 시점으로 풍경을 합성하는 구성은 정선이 금강산을 그릴 때 즐겨 사용했던 화법이다. 1747년의 《해악전신첩》에 포함된 〈장안사비홍교(長安寺飛虹橋)〉(보물 제1949호)를 실경과 비교해보면 시점의 이동이 확연하게 드러난다. 도10. 도11 사진을 기반으로 정선의 동선을 추적하면, 가장 먼저 장안사 입구에 들어서면서 비홍교를 보았다. 그다음 비홍교를 건너며 장안사 전경을 마주하고, 마지막으로 장안사 경내에서 내금강 경관을 조망했다. 즉, 〈장안사비홍교〉는 정선이 움직이면서 본 세 가지 시점의 경관을 합성한 결과물이다.

정선은 1740년대 내금강의 늦가을 풍경을 담은 〈금강전도(金剛全圖)〉(국보 제217호. 삼성미술관 리움 소장)를 완성했다. 도12 원형 구도로 화면 가득 배치된 봉우리의 모습은 동시기 달항아리를 연상시킨다. 산 주변을 담청색으로 칠해 하얀 눈이 쌓인 개골산(겨울의 금강산)의 모습이 더욱 도드라진다. 옆에서 본 형상의 산봉우리들은 저마다의 개성이 드러나 있다. 〈금강전도〉는 크게 토산 구역과 암산 구역으로 나뉜다. 계곡을 따라 장안사·표훈사·정양사가 자리 잡은 왼편의 토산은 붓을 옆으로 눕혀 찍은 미점으로, 암봉이 빽빽한 오른편 구역은 붓을 죽죽 내리그은 수직준垂直皴으로 묘사해 음양을 대비시켰다. 내금강팔담 계곡을 따라 태극 형상으로 구성된 금강산 전경은 정선이 주역에 근거해 이상화시킨 산수세계일 법하다.

도10. 정선, 〈장안사비홍교〉, 《해악전신첩》, 1747년, 비단에 수묵담채,
32×24.8cm, 보물 제1949호, 간송미술관

도11. 1998년 필자가 장안사에서 찍은 내금강 입구 (상)
1930년대 장안사 전경 (중)
1998년 필자가 찍은 장안사 다리 입구 (하)

합성된 풍경이기는 하나 〈금강전도〉는 실제 현장을 다니며 본 모습을 재구성한 것이어서 개별 명소들이 실경과 살짝 닮아 있다. 백운대에서 중향성 너머 비로봉을 바라본 실경 사진을 그림과 비교하면 거의 일치한다. 정선의 시점 이동이나 부감법이 막연한 상상만으로 이루어지지 않았음을 증명해 준다. 즉, 정선의 부감법은 금강산 속속들이 발품을 팔아 상상해낸 방식이다. 다만 금강산의 주인 격인 비로봉을 높게 솟아오른 모습으로 강조한 점은 정선식 과장법이다.

84세까지 장수한 정선은 노년기에도 금강산을 추억하며 그림을 꾸준히 제작했다. 그중 내금강산 전체 경관을 부채 화면에 압축한 〈선면금강내산도(扇面金剛內山圖)〉(간송미술관 소장)는 필세가 생동하는 걸작이다.도13 이 선면화로 부채질을 하면 금강산 계곡 사이사이에 부는 시원한 바람이 쏟아질 것만 같다. 정선은 70대

萬二千峯皆骨山<br>
何人用意寫真顏<br>
衆香浮氣扶桑外<br>
積氣雄蟠世界間<br>
幾朵芙蓉揚素采<br>
半林松柏鬱玄關<br>
縱令脚踏今遍<br>
爭似枕邊看不慳

甲寅冬題

金剛全圖<br>
謙齋

도12. 정선, 〈금강전도〉, 1740년대, 종이에 수묵담채, 94.1×130.7cm, 국보 제217호, 삼성미술관 리움

도13. 정선, 〈선면금강내산도〉, 1740~1750년대, 종이에 수묵, 28.2×80.5cm, 간송미술관

후반, 80대에 들어서면서 자신이 내금강과 외금강을 누비며 몸으로 느낀 물소리
와 바람 소리를 빠른 붓질을 이용해 담아내고자 한 것 같다. 임천지심, 산수의 마
음을 부채 화폭에 구현한 셈이다.

### 60대 후반 이후 몰두한 한강과 도성의 명승도

정선은 60대 이후 자신이 태어나 살았던 도성 내외와 한강 풍경도 즐겨 그렸다.
특히 1740~1745년, 5년 동안 경기도 양천현령陽川縣令으로 재임하면서 한강의
명소를 집중적으로 화폭에 담았다. 이 시기 정선은 화가로서 그림에 전력을 쏟으
며 개성적 회화세계를 완성한다.

《경교명승첩》은 친구 사천 이병연槎川 李秉淵, 1671~1751과 시와 그림을 교환하며 도
성을 비롯한 한강의 명승고적을 담은 화첩이다. 1741년경부터 그리기 시작해 정선이
사망한 1759년에 완성된 것으로 추정한다. 본래 1권으로 엮여 있었던 것을 1802년
2권으로 나누었다. 상첩上帖에는 1741~1742년에 그린 한강명승도들을, 하첩下帖에
는 이보다 10년 뒤에 제작한 그림들을 모았다. 상첩의 작품들은 섬세한 선묘의 청

록산수화가 주를 이루고 하첩은 담먹의 맛이 좋은 수묵산수화가 대부분이다.

경기도관찰사 홍경보洪景輔, 1692~1744는 영조 18년(1742) 10월 보름날, 도내의 이름난 시인 연천현감 신유한申維翰, 1681~1752과 화가 양천현령 정선을 삭녕 우화정으로 불러들여 뱃놀이를 즐겼다. 소동파가 「적벽부」를 지었던 임술년(1082)과 동갑년(660주년)을 맞아 재연한 뱃놀이였다. 행사를 기념코자 정선의 그림과 두 사람의 시문으로《연강임술첩(漣江壬戌帖)》(개인소장) 세 첩을 꾸민 가운데 두 첩이 현재 전한다.

《연강임술첩》에 실린 정선의 그림 두 점은 강변 풍경화에서 으뜸으로 꼽을 만하다. 자신감 있는 필묵법의 발전이 여실히 드러난다. 먼저 〈우화등선(羽化登仙)〉은 관찰사 일행이 삭녕 우화정에서 배를 타고 출발하는 장면이다.도14 강변을 따라 늘어선 바위 절벽에 유난히 짙은 먹을 사용해 강의 굴곡진 흐름이 선명하게 눈에 들어온다. 우화정은 18세기 말 지우재 정수영之又齋 鄭遂榮, 1743~1831의 《한임강명승도권(漢臨江名勝圖卷)》(국립중앙박물관 소장)에도 등장하는데 두 화가의 화풍이 사뭇 다르다.도15 정선이 층암절벽으로 이루어진 강가의 높은 언덕에 우화정을 그린 반면, 정수영은 낮은 언덕 위에 그려놓았다. 또한 정선이 토산의 봉우리들을 울룩불룩한 형태로 변형시켜 인상적인 경관으로 재해석한 것과 달리 정수영은 현장을 눈에 보이는 대로 스케치했다.

〈웅연계람(熊淵繫纜)〉에는 우화정에서 출발한 일행이 연천 웅연에 도착한 모습을 그렸다.도16 화면에 보이는 마을 왼쪽의 절벽은 실제 현장에서 찾아볼 수 없는 점으로 볼 때, 정선이 회화적 묘미를 살리기 위해 추가한 듯하다. 암벽을 중심으로 나루터 주변의 경관을 재구성하고 먹의 농담을 한결 시원하게 구사했다. 아울러 등장인물이나 배, 수목 등은 상대적으로 치밀하게 묘사해 기록화적인 면모를 보여준다. 보름달이 뜬 늦은 시각에 햇불을 들고 나루터에 나와 일행을 맞이하는 주민들과 관찰사의 배를 향해 엎드려 절하는 아전들까지, 기록화다운 설명 묘사가 눈에 띈다.

도14. 정선, 〈우화등선〉, 《연강임술첩》, 1742년, 비단에 수묵담채, 전체 33.5×94.4cm, 개인소장

도15. 정수영, 〈한임강명승도권〉(우화정 부분), 1796~1797년, 종이에 수묵담채, 전체 24.8×157.5cm, 국립중앙박물관

도16. 정선, 〈웅연계람〉, 《연강임술첩》, 1742년, 비단에 수묵담채, 전체 33.5×74.4cm, 개인소장

도17. 정선, 〈박연폭도〉, 1750년대, 종이에 수묵, 119.1×52cm, 개인소장

도18. 정선, 〈인왕제색도〉, 1751년, 종이에 수묵, 79.2×138.2cm, 국보 제216호, 삼성미술관 리움

도19. 인왕산 실경, 서울 종로구

### 재탄생한 진경화법, 닮지 않게 혹은 닮게

《연강임술첩》의 두 그림에 구사된 진한 먹과 농담 표현은 10년 뒤쯤에 그린 정선의 대표작 〈인왕제색도(仁王霽色圖)〉(국보 제216호, 삼성미술관 리움 소장)와 〈박연폭도(朴淵瀑圖)〉(개인소장)로 이어진다.

〈박연폭도〉는 〈금강전도〉 〈인왕제색도〉와 함께 정선의 3대 명작으로 꼽힌다. 웅장한 폭포수의 여름 풍경을 담은 〈박연폭도〉는 강한 농묵이 인상적인 걸작이

다.도17 정선 작품의 대부분이 그렇듯이 이 그림도 실제 모습과는 다소 거리가 있다. 폭포가 수직으로 쏟아지는 벼랑은 그림과 달리 비스듬히 꺾여 있다. 흰 비단을 늘어뜨린 것처럼 보이는 폭포와 강한 대비를 이루는 검은 벼랑, 그리고 바위들역시 현장과 크게 다르다. 하지만 폭포의 길이를 2배가량 늘인 덕분에 박연폭포가 자아내는 우레 같은 굉음의 감동이 극대화되었다. 30미터가 넘는 벼랑을 타고시원하게 떨어지는 물소리의 리얼리티를 표현하기 위해 과장법을 사용한 셈이다. 결과적으로 정선이 폭포에서 느낀 소리의 이미지를 생동감 넘치게 전달하는 데성공했다.

〈인왕제색도〉는 1751년 윤 5월 하순, 만 75세의 정선이 노익장을 과시하며 완성한 최고 걸작이다.도18 '비가 그친 직후 맑게 갠 인왕산'을 뜻하는 제목처럼 물안개가 산자락에 넓게 깔렸다. 비에 젖은 인왕산의 둥그런 주봉이 화면을 압도한다. 암봉의 중량감은 진한 먹을 겹쌓은 적묵법積墨法으로 표현했다. 근경의 소나무와 느티나무, 버드나무 등이 우거진 구름 언덕 아래의 기와집은 정선이 인왕산을 조망한 장소, 곧 정선의 집일 가능성이 있다.

주봉은 물론 주변에 위치한 바위의 모양까지, 전체적인 경관이 실경과 꼭 닮아서 정선의 진경산수화 중 별격에 해당한다.도19 화면에 등장하는 바위의 이름이나위치도 대체로 정확해서 특정 바위가 어디쯤 있는지 금세 짚어낼 정도이다. 70여년 동안 인왕곡仁王谷에 살면서 일상적으로 마주한 산이었기에 그리 명확하게 기억할 수 있었을 것이다. 인생 말년에 이르러서는 실제 풍경에서 신선경을 찾고자닮게 그렸는지도 모르겠다.

# 3. 18세기 후반 정선 일파, 사생으로 일군 화풍의 변화

정선 이후 전국 각지의 명승명소를 탐방하며 경관을 사생하는 화가들이 늘어나면서 진경산수화는 조선 후기 회화의 중심이 되었다. 정선의 영향을 받은 불염자 김희겸, 방호자 장시흥, 진재 김윤겸, 손암 정황, 지우재 정수영, 도암 신학권 등 화원과 문인화가가 참여한 정선 일파의 작가군이 형성되기에 이른다. 한편 과장과 변형을 즐기는 이들과 달리 경관을 눈에 드는 대로 사생하는 또 다른 경향이 부상한다. 사실주의 시각을 지닌 표암 강세황이나 현재 심사정 같은 문인화가들과 단원 김홍도와 후배 화원들의 활약이 진경산수의 신조류를 형성한 것이다.

표암 강세황豹庵 姜世晃, 1713~1791은 문인화가 겸 비평가로서 당시 문화계에서 상당한 영향력을 행사했다. 현재 개성과 금강산, 부안 등지의 명승을 담은 그의 화첩이 여럿 전하며, 그중 개성 일대의 사생서화를 엮은 《송도기행첩(松都紀行帖)》(국립중앙박물관 소장)이 대표적이다. 화첩에 실린 총 16폭의 실경도 가운데 〈박연(朴淵)〉은 폭포의 길이, 바위의 형태와 질감, 그리고 범사정의 위치 등 전체적인 구도와 묘사법이 실경에 근사하다. 도20, 도21 영조대 이전부터 우리 땅을 사생하려는 생각이 존재했었음을 말해준다. 아래에서 위로 올라갈수록 폭이 좁아지는 폭포의 모습은 서양화의 일점투시도법을 수용한 흔적이다. 강세황의 사실감 넘치는 폭포 그림은 새로운 시각을 전하지만, 정선의 〈박연폭도〉처럼 폭포 소리의 위용을 표

도20. 강세황, 〈박연〉, 《송도기행첩》, 1757년경, 종이에 수묵담채, 32.8×53.4cm, 국립중앙박물관

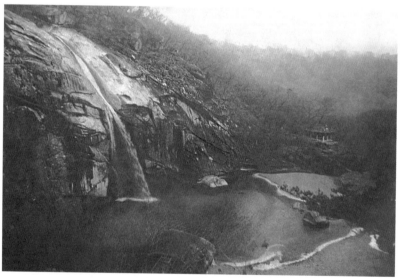

도21. 박연폭 실경, 황해북도 개성시 박연리

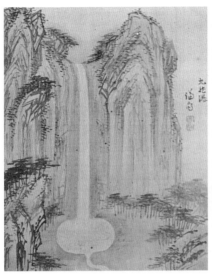
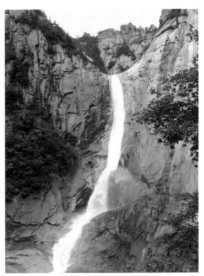

도22. 정선, 〈구룡폭〉, 《겸재화첩》, 1740년대, 비단에 수묵담채,
29.5×23.5cm, 성 베네딕도회 왜관수도원

도23. 구룡연 실경, 강원도 고성군 오정리

현해내지는 못했다. 조선 후기 사실적 표현의 진경산수화는 강세황의 제자 김홍
도에게로 이어져 완성된다.

### 단원 김홍도의 사실주의 시점

단원 김홍도檀園 金弘道, 1745~1806?는 정선 이후 진경산수화의 꽃을 피운 인물로
18세기 화단에서 정선과 쌍벽을 이루었다. 대중에게는 풍속화가로 유명하지만 실
제로는 산수화에서 더욱 큰 예술적 성과를 이루었다. 1788년 김홍도는 정조의 어
명을 받아 도화서 선배 화원 김응환金應煥, 1742~1789과 함께 금강산과 관동 지역을
돌아보는 스케치 여행을 하게 된다. 그 후 여러 점의 화첩이나 병풍 금강산도를
그리면서 정선과 구별되는 새로운 감각의 진경산수화를 선보였다.

외금강 구룡폭포를 담은 두 사람의 그림을 비교해보면 다름이 드러난다. 정선
의 〈구룡폭(九龍瀑)〉《겸재화첩》, 성 베네딕도회 왜관수도원 소장)은 폭포를 수직과 수평

도24. 김홍도, 〈구룡연〉, 《금강사군첩》, 1788년, 종이에 수묵담채, 28.4×43.3cm, 간송미술관

구도로 단면화하고 상하 시점을 합성해서 표현했다.도22 물이 고이는 소沼는 위에 서, 폭포의 물줄기는 옆에서, 폭포의 상부 능선은 아래에서 올려다본 시점이다. 실제 구룡폭포에 가서 정선이 본 시점대로 사진을 찍으면 폭포의 능선 너머로 구 정봉이 카메라 렌즈에 잡힌다.도23 정선은 그 봉우리를 생략했고, 김홍도는 꼼꼼하 게 그렸다. 김홍도의 〈구룡연(九龍淵)〉(《금강사군첩》, 간송미술관 소장)은 현장 사진과 비슷하다.도24 그러면서도 또 다른 〈구룡폭(九龍瀑)〉(평양 조선미술박물관 소장)은 구정 봉과 소를 생략한 구도와 짙은 먹의 적묵법에 '겸재 화풍'이 배어 있다. 김홍도가 정선의 화풍을 계승했음을 뒷받침하는 작품이다.

　1795년 가을에 그린 〈총석정(叢石亭)〉(《을묘년화첩》, 개인소장)은 김홍도의 필력이 빛을 발하는 50대의 대표작이다.도25 여백에 '을묘중추사증김경림乙卯仲秋寫贈金景 林'이라고 밝혀놓은 대로 김홍도가 을묘년 가을에 김경림, 즉 김한태金漢泰에게 그 려준 작품이다. 역관이자 염상이었던 김한태는 한양에서 제일가는 갑부였다고 전

한다. 〈총석정〉은 경제력을 기반으로 부상한 김한태 같은 중인 교양층이 미술계
의 새로운 후원자로 등장했음을 말해준다.

  관동팔경의 최고 절경으로 꼽히는 통천의 총석정은 조선 시대나 근대 화가들이
즐겨 그린 명소이다. 김홍도 역시 여러 폭을 남겼다. 바위 질감과 입체감을 살리
고 진한 붓질로 악센트를 주어 경물의 특징을 드러냈다. 안개에 묻힌 수평선과 일
렁이는 물결, 날아오르는 물새, 바위에 부서지는 용수철 선묘의 파도까지, 리얼리
티의 정취가 일품이다. 총석정의 왼쪽 해변으로 늘어선 주상절리 바위기둥은 농
담 변화를 주어서 원근감이 느껴지게끔 묘사했다.

  김홍도가 대상을 얼마나 닮게 그렸는가는 1796년의 〈옥순봉(玉筍峯)〉이 잘 증
명한다.도26 〈옥순봉〉은 〈총석정〉을 그린 다음 해에 제작한 《병진년화첩(丙辰年
畵帖)》(보물 제782호, 삼성미술관 리움 소장)에 실린 20폭 중 한 점이다. 여백에 '병진춘

도26. 김홍도, 〈옥순봉〉, 《병진년화첩》, 1796년, 종이에 수묵담채, 26.7×31.6cm, 보물 제782호, 삼성미술관 리움

도27. 옥순봉 실경. 충청북도 단양군

사'丙辰春寫'라고 써놓은 대로 단양 옥순봉의 봄 풍경을 그렸다. 수묵의 미묘한 농담 변화를 활용해 파룻해지는 봄 풍취까지 섬세하게 살려낸 명작이다. 조선 후기 화가들의 진경산수 현장을 다녀보면 김홍도의 실경 그림은 대부분 카메라에 포착되는 구도이다. 〈옥순봉〉 역시 카메라 앵글에 잡힌 풍경과 그림이 거의 일치한다.도27 현재 옥순봉은 충주댐이 건설되는 바람에 절반가량이 물에 잠긴 상태지만, 수면 위로 솟은 바위 봉우리의 형태가 그림과 제법 흡사하다.

### 일상의 풍경이 신선경

〈옥순봉〉과 함께 《병진년화첩》을 꾸민 〈소림명월도(疏林明月圖)〉는 김홍도가 완성한 진경산수화의 위대한 면모를 확인시켜준다.도28 봄물이 막 오른 개울가와 소림疏林을 이룬 몇 그루 잡목들 가지 사이에 보름달이 걸려 있고 달빛이 화면에 가득하다. 여태 살펴본 진경산수화가 하나같이 명승 혹은 고적을 대상으로 삼은 것과 달리 〈소림명월도〉는 어디서나 흔히 보이는 담장 밖 풍경이다. 당대인들의 생활상을 담은 풍속화의 거장 김홍도였기에 가능했던 소재이지 않나 싶다.

잔가지의 짧은 붓 터치들이 먹의 농담 변화로 인해 리드미컬하다. 칠한 듯 만 듯 옅은 먹 자국으로 표현한 맑고 청정한 달빛 공기감은 미세하고 절묘하다. 또 하나 흥미로운 점은 〈소림명월도〉가 폴 세잔과 같은 서양 화가의 시점을 가졌다는 것이다. 그림 밖에서 본 시점으로 근경에 소림 경관을 화면에 꽉 채워 넣었다. 유럽의 19세기 인상주의 회화와 닮은 구성법이다. 여기에 실경 분위기를 잘 살린 김홍도의 부드럽고 연한 담묵담채와 분방한 필치는 더욱 인상주의를 연상케 한다. 김홍도의 진경산수화에 깃든 근대성이랄 수 있겠다.

겸재 정선부터 단원 김홍도까지 조선 후기 화가들이 풍경을 대하는 방식의 변천을 염두에 두고 진경산수화를 살펴보았다. 전체적으로 대상을 닮지 않게 변형해서 그리는 정선식 '마음 그림'에서 시작해 대상을 닮게 그리는 김홍도식 사실화법의 '눈 그림'으로 변화하는 흐름을 보인다. 그 변화는 성리학 후기 사회의 두 가

도28. 김홍도, 〈소림명월도〉, 《병진년화첩》, 1796년, 종이에 수묵담채, 26,7×31,6cm, 보물 제782호, 삼성미술관 리움

지 경향을 대변한다. 정선의 진경산수화는 조선의 땅, 나아가 조선의 명승을 통해 더 나은 이상을 꿈꾼 서인―노론계 집권 세력 문인 관료들의 회화 형식이랄 수 있겠다. 반면 사실적인 화법의 김홍도식 진경산수화는 연암 박지원, 다산 정약용 등 당시 새로 부상한 실사구시학파를 따른 회화 형식이다.

진경산수화의 대가 정선과 쌍벽, 혹은 양대 화맥으로 평가될 만큼 19세기 진경산수화에 미친 김홍도의 영향력은 대단했다. 이풍익李豊翼, 1804~1887의 《동유첩(東遊帖)》(1825~1838년, 성균관대학교박물관 소장)에 포함된 금강산 그림들을 비롯해서 김득신, 엄치욱, 김하종, 조정규 등의 실경 작품에 김홍도 화풍이 두드러진다. 이들 단원 일파 이후에도 19세기 말까지 금강산이나 관동팔경 같은 유람 화첩 제작과 민화풍의 병풍 그림이 대거 유행하면서 진경산수의 대중화가 이루어졌다.

# 제11강

이
야
기

한
국
미
술
사

# 조선 후기
# 조선지도

# 1. 개국 10년 만에 제작한
## 조선지도와 세계지도

진경산수화가 우리 땅의 명승을 그렸다면 '지도'는 땅의 생김새를 그린 그림이다. 지도는 자연 지형이나 인간이 사는 땅에 대한 인문지리 정보를 일정 공간이나 화면에 축소해서 표현한다. 고지도에는 과거부터 이 땅에 살아온 사람들이 형성한 문화적 특성과 조형적 미의식이 지리 정보와 결합되어 있다.

현존하는 조선 시대 지도들은 대개 도형화한 지도이거나 그림지도들이다. 거리와 고도를 실측한 축척지도든 지형을 약술한 그림지도든 모두 '그린다.'라는 묘사 행위를 통해 제작되었다. 따라서 지도 제작에 묘사력을 갖춘 화가의 눈과 손은 필수적인 요소였다. 조선 초기부터 지도 제작에는 도화서 화가는 물론이려니와 선비화가까지 동원되었다. 1454년 수양대군이 경성京城지도를 제작하기 위해 지도학자 정척鄭陟과 양성지梁誠之, 문인화가 강희안姜希顔과 화원 안귀생安貴生, 상지관相地官 안효례安孝禮, 수학자인 산사算士 박수미朴壽彌를 대동하고 삼각산 보현봉에 올랐다는 기록이 그 좋은 사례이다.

조선은 개국 초부터 지도에 관심이 높았다. 개국한 지 10년을 맞이한 태종 2년(1402)에 조선전도朝鮮全圖인 〈팔도도(八道圖)〉와 세계지도 〈혼일강리역대국도지도(混一疆理歷代國都之圖)〉(일본 류코쿠대학박물관 소장)를 제작했을 정도였다.도1 '혼일강리(중심 지역과 주변 지역이 하나로 어우러진 세계의 모습)'와 '역대국도(역대 왕조의 도읍)'라

도1. 작가미상, 〈혼일강리역대국도지도〉, 20세기, 일본 류코쿠(龍谷)대학본 복제품, 비단에 수묵채색, 158×168cm

는 제목에 지도의 내용이 함축되어 있다. 제작에는 김사형金士衡, 1341~1407·이무李茂, ?~1409·이회李薈, 14세기 등 문신들이 참여했다. 〈팔도도〉를 제작했던 이회가 참여한 점으로 미루어 볼 때 〈혼일강리역대국도지도〉의 조선 부분에서 현존하지 않는 첫 조선전도의 형태를 짐작할 수 있다. 권근權近, 1352~1409이 쓴 하단의 발문에 의하면 중국에서 들여온 지도에 조선과 일본 부분을 더해 재편집하는 방식으로 만들었던 모양이다. 현재까지 원본은 발굴되지 않았으며 후대의 필사본이 일본에 전한다.

〈혼일강리역대국도지도〉는 조선 초기의 지도 제작 수준과 개국 세력의 원대한 세계 인식을 알려준다. 조선과 직접 교류했던 동아시아 지역뿐 아니라 아라비아와 유럽, 아프리카 등 먼 나라까지 포괄했다. 유럽이나 아프리카처럼 정보가 부족한 지역은 왜곡되었으나, 조선과 중국은 매우 상세하게 묘사했다. 도식적인 잔선의 파도 묘사법은 궁중장식화를 연상시킨다. 이 화법은 15~17세기 조선전도로 이어진다.

# 2. 15~16세기 조선지도

이회를 이은 조선 초기의 조선전도 형식은 정척鄭陟, 1390~1475과 양성지梁誠之, 1415~1482가 세조 9년(1463)에 제작한 〈동국지도(東國地圖)〉일 것이다. 〈팔도도〉와 마찬가지로 현재 전하지 않는다. 제작자인 양성지는 조선지도 제작의 기본 틀을 확립한 지도학자이다. 1455년 세조의 어명으로 시작한 『팔도지리지(八道地理志)』 제작은 성종 9년(1478)에 이르러서야 완성되었다. 이후 양성지는 1481년 『동국여지승람(東國輿地勝覽)』 50권 편찬도 도맡았다. 이때 그렸을 〈팔도총도(八道總圖)〉와 〈도별도(道別圖)〉가 1531년 발간한 『신증동국여지승람(新增東國輿地勝覽)』에 목판화로 삽입되어 있다. 목판화 지도의 바다 물결 표현은 〈혼일강리역대국도지도〉보다 거칠고 주요 산의 묘사는 회화적이다. 〈팔도총도〉 1매와 각 도의 첫머리에 첨부된 〈도별도〉 8매, 총 9매를 《동람도(東覽圖)》라고 부른다. 이를 지도첩으로 엮어 목판본이나 필사본으로 제작했으며 그 복제본이 조선 시대 내내 유행했다.

〈동국지도〉 계통으로 가장 연대가 올라가는 지도는 1557~1558년경의 〈조선방역지도(朝鮮方域地圖)〉(국보 제248호, 국사편찬위원회 소장)이다.도2 이 지도는 16세기에 유행한 계회도처럼 꾸며져 있다. 상단에 전서체로 제목을 써넣고, 하단에 관료 12명의 좌목을 배치했다. 다만 16세기 일반적인 계회도와 달리 조선전도의 형식

도2. 작가미상, 〈조선방역지도〉, 1557~1558년경, 비단에 수묵채색, 132×61cm, 국보 제248호,
국사편찬위원회

을 차용해 계모임 기념화를 제작했다. 좌목의 오른쪽 첫 관료는 정3품 '정 통훈대부 이이正 通訓大夫 李頤'이고 왼쪽 마지막은 종9품 '참봉 종사랑 김잠參奉 從仕郎 金箴'이다. 모두 궁중의 직물과 의복, 인삼 등을 담당했던 제용감濟用監 소속 관료이다. 제용감에서 다루던 포화는 당시 화폐 역할을 하던 직물이므로, 상당한 권력 기관이었을 법하다. 종9품 말단 관료까지 행사에 참여한 것만 봐도 알 수 있다.

비단에 그린 〈조선방역지도〉는 산과 강의 흐름에 도별道別로 군현郡縣, 수영水營과 병영兵營을 표시한 행정지도이다. 채색을 달리한 타원의 지명 표시는 오방색의 개념을 도입한 듯하다. 황해도는 백색, 함경도는 청색, 평안도는 녹색, 경기도는 주황색, 강원도는 연녹색, 충청도는 황색, 전라도는 백색, 경상도는 적색으로 표시해 회화적인 분위기를 냈다. 강약을 살린 톱니형 산맥 표현도 그러하다. 남쪽 지형은 18~19세기 지도와 비슷해 일찍이 조선전도의 틀이 정립되었음을 시사한다. 함경도·평안도의 북쪽 지형은 만주 지역까지 포괄했지만 압록강과 두만강이 거의 굴곡 없이 일직선으로 위축되어 있다.

# 3. 17~18세기 전반 조선지도

## 조선 후기 지도의 기틀을 만든 윤두서

공재 윤두서는 문인화가로는 유일하게 지도를 남겼다. 〈동국여지지도(東國與地之圖)〉(보물 제481-3호, 해남 녹우당 소장)는 윤두서가 땅에 대한 관심을 지도로 발현시켰음을 알려준다. 도3 앞의 〈조선방역지도〉를 세밀하게 수정해 제작했다. 1712년에 세운 백두산정계비가 등장하는 것으로 보아 말년작으로 추정된다.

정성을 들여 만든 〈동국여지지도〉는 산과 하천, 도로, 행정 구역 등 당시의 지리 정보를 종합적으로 담았다. 16세기 〈조선방역지도〉의 산맥 표현이 가는 톱니형 선묘인 데 비해, 윤두서의 〈동국여지지도〉 산맥은 청록색으로 농담 변화를 주었다. 높은 산일수록 굵고 진하게 채색해 입체감을 더했다. 여기에 흰 눈이 쌓인 백두산과 천지의 실감 나는 표현은 윤두서의 묘사력을 보여준다. 백두산과 산맥에 사용된 표현 방식은 1683년 작 〈팔도총도(八道總圖)〉(서울대학교 규장각 소장)나 〈해동팔도봉화산악지도(海東八道烽火山岳地圖)〉(고려대학교박물관 소장) 등 17세기 후반의 채색사본 지도에서 찾아볼 수 있다.

〈동국여지지도〉는 여느 조선지도보다 전라도 서해안과 남해안 일대의 섬들을 상세하게 기록했다. 육지와 섬을 연결하는 수로와 함께 지방의 부府·군郡·현縣에서 서울로 가는 일정까지, 심혈을 쏟아 지리 정보를 담았다. 해남 윤씨 집안의 경

도3. 윤두서, 〈동국여지지도〉, 1710년대, 종이에 수묵채색, 113×71.5cm, 보물 제481-3호, 해남 녹우당

제적 기반이었던 전남 지역 해안 도서島嶼에 대한 관심이 반영된 표현으로 보인다. 윤두서의 큰아들 윤덕희는 이에 대해 아래와 같이 얘기했다.

(윤두서 공은) 중국여도中國興圖와 아국지리我國地理는 요긴한 곳을 다 아셨다. 우리나라 산천의 흐름과 도리의 원근, 성곽의 요충을 남김없이 세세히 살피셨다. 이미 지도를 그리셨고 지리지도 쓰셨다. 물 건너고 산 넘어 본 사람과 더불어 지도책을 펴놓고 증험할 때면, 모양새들을 역력하고 명백하게 알아채셨다. 또 일본지도를 그리셨고, 역시 상세했다. 공公이 병류兵流에 마음을 두었기에 도리와 산천을 기록했고, 실재 주거지나 공공 시장을 문자로 표기하셨다.

국방과 지도에 대한 윤두서의 관심은 일본지도와 중국지도로 이어졌다. 종가에 전하는 〈일본여도(日本興圖)〉(보물 제481-4호)는 당시의 최신판 일본지도를 본떠 만들었다. 중국지도는 집안에 전하지 않지만 조선과 중국을 그린 18세기 초의 〈천하대총일람지도(天下大總一覽地圖)〉(국립중앙도서관 소장)가 윤두서의 중국지도일 가능성이 높다. 접혀진 소책자 형태가 녹우당에 소장된 윤두서의 지도들과 흡사하다. 또한 뒷면에 찍힌 '덕필德弼'이라는 인장은 윤두서의 조카뻘인 윤덕필尹德弼, 1723~1793의 것으로 추정되며, 그가 이 지도의 소장자일 법하다.

윤두서가 지도를 통해 땅에 대한 관심을 표명하던 시기에 진경산수화의 대가인 정선은 금강산을 비롯해 우리 땅의 모습을 화폭에 옮기기 시작한다. 땅을 바라보는 조선 후기의 두 가지 시선을 잘 보여준다. 정선이 조선 산천을 성리학적 '이상향'으로 바라본 측면이 강하다면, 윤두서는 이 땅을 실사구시적 '현실'로 바라보았다는 사실을 나타낸다.

# 4. 18세기 후반 조선지도와 도성도

## 도성도와 정선의 진경산수화

조선 후기에는 도성도都城圖나 군현지도에 실경다운 산세 그림을 조합한 지도, 이른바 회화식 지도가 발달했다. 회화식 지도의 출현은 앞서 거론한 정선의 진경 산수화와 관련이 깊다. 정선의 〈삼승조망도(三勝眺望圖)〉(개인소장)는 인왕산 자 락의 삼승정에서 한양 전경을 조망한 그림이다.도4 이춘제李春躋, 1692~1761가 1740

**도4.** 정선, 〈삼승조망도〉, 1740년, 비단에 수묵담채, 39.7×66.7cm, 개인소장

도5, 작가미상, 〈도성도〉, 18세기 후반, 종이에 수묵채색, 67×92cm, 보물 제1560호, 서울대학교 규장각 한국학연구원

년에 자택 후원인 서월을 다시 꾸미면서 삼승정이라는 정자를 새로 지은 일을 기념한 풍경화이다. 미점米點으로 표현한 〈삼승조망도〉의 丁자형 소나무 숲 묘사는 18~19세기 도성도에서 흔히 나타난다.

　18세기 말에 제작된 〈도성도(都城圖)〉(보물 제1560호, 서울대학교 규장각 한국학연구원 소장)는 남산·도봉산·북한산·인왕산·낙산 등 한양을 둘러싼 산들이 활짝 핀 꽃처럼 사방으로 펼쳐져 있는 개화식開花式 지도이다.도5 도성 안팎의 도로와 지명 표시는 도면식인 반면, 산세는 매우 회화적이다. 미점의 토산과 수직 선묘의 암산, 피마준법의 산 능선과 주름, 적묵법의 바위나 언덕, 丁자형 소나무를 대여섯 그루씩 병치한 송림 등이 정선 화풍과 상통한다. 이처럼 〈도성도〉는 주변 산세를 진경산수화풍으로 묘사하고, 내부를 축척식 평면도로 복합해 그린 독특한 유형의 회화식 지도이다. 〈도성도〉의 형식은 이후 18세기 말~19세기의 회화식 지도에 큰 영향을 미친다. 그 예로 평양, 진주, 통영, 전주 등 큰 도시 지역을 병풍으로 제작한 지도가 있다.

**도6.** 작가미상, 〈동국대지도〉, 1755~1757년, 비단에 수묵채색, 272.7×137.9cm, 보물 제1538호, 국립중앙박물관

도7. 신경준, 〈강원도지도〉, 1770년경, 종이에 수묵채색, 164.3×152.9cm, 보물 제1598호, 경희대학교 혜정박물관

## 조선지도의 형태를 만든 신경준과 정상기

조선 후기에는 실사구시 정신이 지도의 수준을 높이면서 지도다운 지도가 등장한다. 18세기에는 농포자 정상기農圃子 鄭尙驥, 1678~1752와 여암 신경준旅菴 申景濬, 1712~1781, 석치 정철조石癡 鄭喆祚, 1730~1781처럼 조선 땅의 지형지세를 좀 더 과학적으로 재현하고자 한 실학자들의 활약이 두드러졌다. 이 중 정상기는 성호 이익星湖 李瀷의 제자이자 남인 실학자이다. 지도뿐 아니라 토지·산업·의학·복식·병사 등 경세치용經世致用에 관한 저술 작업에도 힘을 쏟았다. 실생활에 대한 남다른 그의 관심은 자연스럽게 지도 제작으로 결실을 맺게 된다.

정상기가 만든 〈동국지도(東國地圖)〉의 원본은 명확하지 않고 〈동국대지도(東國大地圖)〉(보물 제1538호, 국립중앙박물관 소장) 같은 유사본만 남아 있다.도6 윤두서의 〈동국여지지도〉는 북쪽 국경의 윤곽이 거의 일직선으로 표현되어 있었던 것과 달

리 〈동국대지도〉는 오늘날의 국경선과 비슷하다. 특히 정상기는 100리里를 1척尺으로 변환하는 백리척百里尺을 사용함으로써 전국을 일정한 비율로 축소하는 획기적인 성과를 거두었다. 백리척으로 인해 지도가 한층 정교해지고 조선전도나 도별지도를 한 묶음으로 제작하는 일이 가능해지면서 근대식 지도에 다가가게 되었다.

1770년경에 제작된 〈경상도지도(慶尙道地圖)〉(개인소장)와 〈강

도8. 신경준, 〈양주〉, 《팔도군현지도》, 18세기 중반, 종이에 수묵채색, 37×29cm, 서울대학교 규장각 한국학연구원

원도지도(江原道地圖)〉〈경기도지도(京畿道地圖)〉〈함경남도지도(咸鏡南道地圖)〉〈함경북도지도(咸鏡北道地圖)〉(보물 제1598호, 이상 경희대학교 혜정박물관 소장) 등은 부·군·현을 모두 갖춘 도별지도이다. 도7 정상기에서 신경준으로 넘어가는 형식에 해당한다. 초록색 산줄기의 표현이 상당히 회화적이다. 조선지도 가운데 색감이 상큼한 명품으로, 조선 시대 회화사에서 지도가 차지하는 위상을 재확인시켜준다.

신경준은 우리나라 지도를 근대적으로 발전시킨 실학자이다. 신경준이 제작한 《팔도군현지도(八道郡縣地圖)》(서울대학교 규장각 한국학연구원 소장)의 〈양주(楊州)〉는 네모 칸을 만든 방안지 위에 산, 지명, 지형지물을 표기함으로써 위치를 최대한 정확하게 표시하고자 했다.도8 신경준이 시도한 이 방안方眼지도는 10리 혹은 20리 단위로 눈금 선을 그은 모눈종이 형태의 지도이다. 방안을 사용함으로써 거리와 방위, 위치 찾기가 한층 명확해졌다. 더 나아가 신경준은 방안지도 기법을 국가 주도의 지도 제작에 도입하도록 건의해 나라에서 발간한 관찬지도의 수준을

도9. 작가미상, 〈정읍〉, 《호남지도》, 18세기 중반, 종이에 수묵담채, 103×78.5cm, 보물 제1588호,
서울대학교 규장각 한국학연구원

한 단계 높이는 데 공헌했다.

18세기 중반의 《호남지도(湖南地圖)》(보물 제1588호, 서울대학교 규장각 한국학연구원 소
장) 역시 가로와 세로로 일정한 간격의 선을 그어 제작한 방안지도이다. 이 지도첩
의 군현도들 가운데 〈정읍(井邑)〉은 근경에서 원경으로 물러나면서 산의 크기가
점점 작아진다. 산이 많은 정읍 동쪽의 지세를 투시원근법으로 나타냈다.도9

방안지도가 등장하면서 기존에 따로 분첩해서 만든 군현지도를 연결해 도별지
도 혹은 조선전도를 만들게 되었다. 그 영향으로 〈청구도〉나 〈대동여지도〉 같은
대축척 조선전도의 제작이 앞당겨졌으리라 본다.

# 5. 19세기 고산자 김정호의 지도

## 조선 최고의 지도학자 고산자 김정호

'조선지도' 하면 한국인 누구나 고산자 김정호古山子 金正浩, 19세기와 〈대동여지도 (大東興地圖)〉(보물 제850호, 성신여자대학교박물관 · 서울역사박물관 · 서울대학교 규장각 등 소장) 를 떠올린다. 김정호는 선배들의 지도를 체계화시켜 조선식 지도를 완성한 인물 이다. 1834년 〈청구도(靑邱圖)〉(보물 제1594호, 국립중앙도서관 · 영남대학교 도서관 · 고려대 학교 중앙도서관 소장)와 1861년 〈대동여지도〉를 비롯해 다양한 조선지도와 지리지를 남겼다.

〈청구도〉는 전국을 남북 29층, 동서 22개판으로 구획해 그린 수묵담채 필사본 이다. 전체를 연결하면 세로 870센티미터, 가로 462센티미터나 된다. 현존하는 고지도 중 최대 크기이다. 축척은 약 21만 6천 분의 1정도이며, 현대지도와 흡사 한 구성과 규모가 놀라움을 자아낸다. 현재 여러 본이 남아 있는 〈청구도〉는 2책 혹은 4책으로 구성되어 있고, 지도의 묘사 방법도 부분적으로 차이를 보인다. 그 중 영남대학교 도서관 소장본은 방안 선을 없애는 대신 가장자리에 동서 70리, 남 북 100리 단위로 점을 찍어 주목된다.

〈청구도〉 '범례'에는 지도 제작법을 상세하게 설명해 놓았다. '지도를 어떻게 그 릴 것인가.'를 고민했던 흔적이 역력하다. 범례에 따르면 제작법은 두 가지로 나뉘

**도10.** 김정호, 〈청구도〉 범례(동심원으로 거리와 방향 표시),
1834년경, 종이에 수묵채색, 35.2×23.2cm

**도11.** 김정호, 〈청구도〉 범례(방안지로 거리와 방향 표시)

다. 하나는 특정 도시를 중심으로 외곽에 겹겹의 동심원을 그려 방향과 거리를 나타내는 방식이다.도10 거리와 방위의 정확도를 높이는 데 기여했다. 다른 하나는 방안지를 사용해 지형을 축소하거나 확대하는 방식이다.도11 동일한 제작법이 명나라 때 예수회 신부 마테오 리치Matteo Ricci가 번역한 『기하원본(幾何原本)』에 실려 있어 김정호가 서양식 지도 제작법을 익혔다는 사실이 밝혀졌다.

### 판화 예술가 김정호가 선택한 피나무

김정호는 채색필사본 제작에 머물지 않고 목판화로 여러 유형을 재탄생시키면서 조선지도를 대중화했다. 1830~1860년대의 목판본 지도는 대부분 김정호의 작품이라 해도 무방할 정도이다. 김정호의 첫 목판본 지도는 〈지구전후도(地球前

도12. 김정호, 〈지구전후도〉, 1834년, 종이에 수묵 목판화, 37×75cm, 서울대학교 규장각 한국학연구원

後圖)〉(서울대학교 규장각 한국학연구원 소장)이다.도12 아시아와 아프리카, 아메리카 대륙을 각각 원으로 포괄한 서양 근대식 세계지도이다. 청나라에서 복제한 것을 모본으로 삼았다. 19세기의 대표적인 실학자 최한기崔漢綺, 1803~1877가 김정호에게 모사를 요청했던 듯하다. 후도後圖의 왼쪽 아래에 '김정호가 1834년 가을에 제작했다道光甲午孟秋 泰然齋重刊.'라고 제작 시기를 밝혀두었다.

〈지구전후도〉는 '대추나무로 새겼다.'라고 전하듯이 단단한 재질의 판에 제작했다. 이처럼 조선 시대에는 대추나무·고로쇠나무·박달나무 등 재질이 단단하며 칼질하기 좋은 단풍나무 계열을 애용했다. 정조의 어명으로 제작한 18세기 말의 『오륜행실도(五倫行實圖)』나 수원 용주사의 『불설대보부모은중경(佛說大報父母恩重經)』은 목판을 다루는 솜씨가 빼어나다. 가는 필선이 가능할 만큼 기술적 진전도 함께 이루어졌다.

김정호는 이전의 목판화 전통을 계승하는 한편 〈수선전도(首善全圖)〉부터 무른 재질의 피나무를 사용하기 시작했다.도13, 도14 〈수선전도〉는 1840년대 제작한 목판화 도성지도이다. 18세기 중반부터 제작된 도성도의 산세를 판화 형식으로 번안했다. 앞서 본 〈지구전후도〉의 단단한 목판에 비해 피나무는 목질이 부드러

**도13.** 김정호, 〈수선전도〉, 19세기 중반, 종이에 수묵 목판화, 100.5×74.5cm, 국립중앙박물관

**도15.** 김정호, 대동여지도 목판 5판 앞면(상)과 뒷면(하), 1861년, 피나무, 32×43cm, 보물 제1581호, 국립중앙박물관

**도14.** 김정호, 수선전도 목판, 19세기 중반, 82.5×67.5cm, 보물 제853호, 고려대학교박물관

워 칼질하기가 한결 수월하다.

마찬가지로 피나무로 제작된 〈대동여지도〉의 목판은 현재 국립중앙박물관에 11장, 숭실대학교 박물관에 1장이 전한다. 찍어낼 종이에 딱 알맞게끔 30×40센티미터 크기로 제작했다. 우리나라 목판은 대개 좌우에 마구리라는 손잡이 부분이 있는 것과 달리 김정호의 목판에서는 찾아볼 수 없다. 마구리가 있어야 할 옆면은 그저 거칠게 마무리되어 있다. 또한 기존의 목판 두께가 2~3센티미터였다면 김정호의 목판은 그보다 얇은 1.5센티미터 내외이다. 심지어 양면을 모두 사용하고 한 판에 두세 곳의 지형을 새겼다.도15 목판을 굉장히 아껴가며 알뜰하게 사용했던 듯하다.

김정호가 사용한 피나무는 당시 목판화에 일반적으로 사용되던 나무가 아니어서 매우 혁신적인 시도로 평가된다. 피나무는 목질이 연한 탓에 칼질의 속도감까지 전달되는 특징을 지닌다. 새김에는 둥근칼, 세모칼, 납작칼을 고루 사용한 것으로 보인다. 목판의 두 면이 지도의 한 면을 이루며, 목판과 목판 사이를 잇는 네 귀퉁이에 ㄱ자 꺽쇠를 양각해 옆판과 맞추면 ㅜ자가 되도록 했다. 이토록 세심하게 신경 썼음에도 아래위층의 연결 부위가 어긋나 먹선으로 보완한 흔적 또는 인쇄 상태가 거친 화면이 발견된다.

## 목판화 〈대동여지도〉의 회화성

18세기 정상기와 신경준의 조선지도는 19세기 김정호의 〈청구도〉와 〈대동여지도〉로 결실을 맺었다. 특히 〈대동여지도〉는 조선 시대 지도사의 정점에 위치하는 한국 고지도의 백미이다. 1861년에 완성한 〈대동여지도〉를 '신유본辛酉本', 이를 수정해서 1864년에 찍어낸 것을 '갑자본甲子本'이라고 한다.

〈대동여지도〉는 대형 전도全圖를 층층이 잘라서 22권으로 나눠 제작했다.도16 각 권은 병풍처럼 절첩식으로 접혀 있다. 전체를 펼쳐서 이으면 대략 세로 660센티미터, 가로 400센티미터의 크기가 된다. 대형의 조선전도로 축척은 16만분의 1 정

**도16.** 김정호, 〈대동여지도〉, 1861년, 종이에 수묵 목판화 · 담채, 접은 면 각 30.6×20cm, 국립중앙박물관

**도17.** 김정호, 〈대동여지도〉의 펼친 모습

도18. 〈대동여지도〉(강원도 일대)

도이다. 백두산과 압록강 일대의 국경선만 약간 왜곡이 있을 뿐, 실제 지형과 거의 일치한다.도17 오늘날 사용하는 지도와 비교해도 손색이 없다. 항공사진도 측량 기계도 없던 그 시절, 어떻게 이토록 사실적인 모양새를 근사하게 그려냈는지 불가사의할 정도이다.

〈대동여지도〉를 보면 우리 땅의 70퍼센트가 산이라는 말이 실감난다. 김정호는 유난히 복잡하게 얽혀 있는 강원도의 산세를 표현하기 위해 고심한 듯하다.도18 검은색으로 표시된 산줄기는 산봉우리가 완만할수록 선을 가늘게, 높을수록 두텁게 나타냈다. 험준한 산은 톱니 모양으로 표현하고 백두산처럼 높은 산은 설경으로 구별해 놓았다.도19 수많은 산 능선과 그 사이로 흐르는 강의 리듬, 전면에 깔린 한자 지명들이 한데 어우러진 모습은 마치 한 폭의 현대 추상회화를 보는 듯하다. 근대로 접어들면서 서양 각국이 과학적이고 실용적인 지도들을 제작했지만 이처럼 대형 지도에 미적 감각을 담은 사례는 드물다.

산맥 사이사이에 강과 도로를 표시하고 지명과 지형을 설명한 지리 정보를 담

도19. 〈대동여지도〉(백두산 일대)　　　　도20. 〈대동여지도〉(칠보산 일대)

았다. 연한 채색으로 푸른 바다를 나타내고 지형에 따라 달리 채색해 구별 지었다. 김정호는 〈청구도〉 범례에서 산줄기와 물줄기에 대해 아래와 같이 설명했다.

산줄기와 물줄기는 땅 위의 뼈대와 혈맥이 된다. 물의 근원과 줄기가 혹 수리, 혹 백여 리가 될 수 있으며, 산의 두루두루 돌아감 역시 그러하…… 산이 있는 곳에 산을 그리되 봉우리는 지나치게 과장되게 하지 말고 단지 형세만을 갖추도록 하며, 높고 험난한 곳에는 봉우리를 겹쳐 그리고 그 나머지는 톱니 모양으로 그린다.

앞의 글처럼 〈대동여지도〉는 뼈대와 혈맥이 흐르는 듯한 모습이다. 산맥과 수맥의 흐름을 핏줄처럼 그려서 국토를 유기체처럼 묘사한 점은 풍수 사상과 관련이 깊다. 고려 때부터 유행한 묘산도墓山圖 형식이 〈대동여지도〉 산맥 표현의 모본인 셈이다. 묘산도의 산맥 표현은 실경산수화와는 다르지만 실경을 압축한 듯한

도21. 칠보산 실경. 함경북도 명천군 보촌리, 1930년대 사진

인상을 풍긴다. 길주와 명천 칠보산의 형세에서도 유사점이 발견된다. 봉우리들
이 둥그렇게 감긴 칠보산 실경이 〈대동여지도〉에서도 똑같이 나선형으로 감긴 형
세로 묘사되었다.도20, 도21 우리나라 산세가 빚어내는 이미지를 〈대동여지도〉 같은
예술성 높은 목판본 지도로 완성해낸 것이다.

### 묘산도의 다시점 형식과 회화식 그림지도

묘산도 표현 방식은 〈대동여지도〉뿐만 아니라 19세기 후반 이후 군현지도에서
도 흔히 발견된다. 대표적인 사례로 고종 9년(1872)에 제작된 전국의 군현지도들을
꼽을 수 있다. 신미양요(1871)을 겪은 후에 제작한 점으로 보아, 국방을 위해 국가
사업 차원에서 마련한 듯하다.

전국의 군현지도를 도별로 모아 중앙에 집결한 《1872년 군현지도》(서울대학교 규
장각 한국학연구원 소장)는 461장에 이르는 대규모 지도첩이다. 큰 화면의 낱장에 시
원스레 수묵채색으로 그린 필사본이다. 군현지도와 함께 진영鎭營지도, 산성山城

지도, 목장牧場지도 등 국방이나 주요 시설을 그린 지도들이 들어 있다. 국가 지도 하에 제작된 관찬지도임에도 민화풍으로 그려져 흥미롭다. 민화풍의 산수 표현은 지도의 정확성이나 회화적 세련미를 떨어트리지만 독특한 형상성으로 읽는 재미를 준다. 풍수를 보는 지관이나 지방화가의 솜씨인 듯 지역 간에 잘 그린 것과 못 그린 것의 편차가 심한 편이다.

《1872년 군현지도》 가운데 전주, 나주, 광주 등 84점으로 꾸려진 '전라도 지도'가 가장 회화적이다. 청록색 채색이 화려하고 묘사 기량이 돋보인다. 무등산의 〈광주지도(光州地圖)〉나 월출산의 〈영암군지도(靈巖郡地圖)〉 등 대부분 정방형의 읍성邑城 외곽으로 산들을 빼곡히 채웠다.도22 무등산이나 월출산 등 주산主山의 특징을 살리면서 관아나 성곽을 중심으로 볼록볼록한 민화풍의 산봉우리가 겹겹이 빙 둘러싸고 있다. 〈광주지도〉는 중앙의 네모진 읍성을 중심으로 사방의 산들을 모두 바깥으로 눕혀 그린 개화식 구도가 눈에 띈다. 어색한 표현이지만 우리 산세의 특징을 적절히 살린 회화적 조형미가 돋보인다. 〈구례현지도(求禮縣地圖)〉에서 3중, 4중으로 겹쳐진 지리산 주변의 산형 표현도 마찬가지이다.

조선 말기 고종 시절, 1880년대 동아시아의 변화된 정세를 담은 〈아국여지도(俄國輿地圖)〉(보물 제1597호, 한국학중앙연구원 장서각 소장)도 회화식 지도로서 관심을 끈다.도23 두만강 녹둔도에서 시작해 러시아 동부 지역을 횡으로 긴 두루마리에 담은 군사지도이다. 조선인의 이주 현황과 당시 청과 러시아의 동북아시아 정세를 알려주는 지도이자 지리지로서 중요한 사료이다. 듬성하게 진한 농묵의 숲이 그려진 산세는 18~19세기 회화식 지도의 전통을 따라 다시점으로 묘사되었다. 여기에 입체감 나는 빨간색과 파란색 지붕의 서양식 건물이나 항구의 기선汽船들, 전봇대와 전선 등 이국의 풍경이 뒤섞여 색다른 느낌을 준다. 미끈한 질감의 고급 양지洋紙에 풀어진 맑은 담묵담채와 양필법의 먹 선묘가 어우러진 모습은 마치 전통 회화가 근대적 수채화 방식으로 변모한 듯하다.

지도의 제작 연대는 '아국', 곧 러시아 스챵蘇城(현재의 파르티잔스크) 지역 오른쪽 여

도22. 작가미상, 〈광주지도〉, 《1872년 군현지도》, 1872년, 종이에 수묵채색, 35×25cm, 서울대학교 규장각 한국학연구원

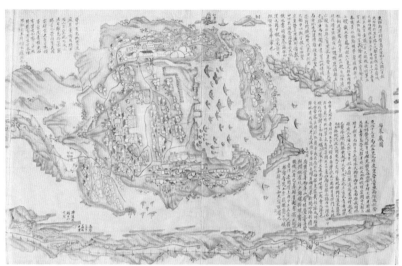

도23. 신선욱 · 김광훈, 〈아국여지도〉(부분), 1880년대, 종이에 수묵담채, 36×27.2cm, 보물 제1597호, 한국학중앙연구원 장서각

백 발문을 통해 확인이 가능하다. '1883년 정월癸未正月에 러시아인이 나선동羅鮮洞 등을 환수해 조선 거주민을 이주시킨 일, 외딴곳에서 고국을 그리워하는 조선 사람들의 탄식, 중국인에게 해를 입을까 봐 병사 천 명을 새로이 배치한 사실' 등이 밝혀져 있다. 러시아의 1882년과 1885년 외교 기록에도 〈아국여지도〉를 제작한 신선욱申先郁과 김광훈金光薰의 방문이 알려져 있어 1883년 제작설에 힘을 실어준다.

조선 말기의 민화풍 지도는 〈대동여지도〉가 이룩한 근대식 지도의 발전에서 역행한 형식이다. 1872년에 제작된 군현지도나 1883년의 〈아국여지도〉 등 19세기 말 회화식 지도들의 어색한 표현은 근대정신이나 형식과 거리가 멀기 때문이다. 하지만 우리 땅의 생김새대로 해석하려는 의도와 당대 유행하던 소박한 민화풍의 솜씨라는 데 회화사적 의미를 부여할 수 있겠다. 이 방식은 19세기 후반 〈송광사 전경도(松廣寺全景圖)〉나 〈선암사전경도(仙巖寺全景圖)〉 같은 사찰지도에도 그대로 적용되었으며, 일제 강점기인 1915년 작 〈범어사전경도(梵魚寺全景圖)〉와 〈통도사전경도(通度寺全景圖)〉(통도사 성보박물관 소장) 등까지 이어졌다.

# 제12강

·

이
야
기

한
국
미
술
사

·

# 조선 후기
# 풍속화

# 1. 조선 후기의 경제력 성장과 문예 변동

풍속화風俗畵는 당대의 생활상과 풍속을 그린 그림이다. 18세기에는 진경산수화와 더불어 그 시절 사람들의 일과 놀이를 담은 풍속화가 회화 경향을 주도했다. 성리학적 이상을 품은 진경산수와 달리 풍속화는 세속의 삶을 대상으로 삼았기에 당시로서는 혁신적인 소재 선택이었다.

조선 시대에는 임금이나 문인 사대부층 같은 통치 세력이 민중의 생활을 잘 알아야 한다는 정치적 유교 이념에 따라 농사일을 담은 '빈풍칠월도豳風七月圖', '무일도無逸圖', '경직도耕織圖' 등이 궁중에서 일찍부터 제작되었다. 이들도 넓은 의미로 풍속화에 해당하나, 정치적 이념에 따른 기록화적 성격이 더 강하다. 또한 현존하는 18세기 이전의 사례가 거의 드물고, 명·청대 도상을 복제한 경우가 대부분인지라 현실감이나 예술성과는 거리가 멀다.

풍속화가 유행했던 조선 후기는 유교적 관습이 완고히 뿌리를 내린 동시에 관습에서 벗어나려는 움직임이 공존했다. 당시 경세치용經世致用, 실사구시實事求是, 이용후생利用厚生 등 실학파의 철학 사상이 주목받은 현상도 같은 맥락이다. 회화·미술·불교·건축·문학·음악·춤·복식·음식 등 조선 후기 역사 혹은 문화사 저술에 '새로운'이란 수식어를 붙인 제목들이 자주 쓰이는 것을 보면 변화가 차지하는 비중이 더 컸던 모양이다. 그럼에도 양반과 상민의 사회 구조는 흔들림 없이 유지되었

다. 풍속화는 그런 사회상을 구체적인 이미지로 드러낸 역사 자료이다.

풍속화의 유행은 조선 후기 경제력 성장에 따른 사회상을 잘 드러낸다. 17세기 후반 숙종 시절에 상평통보常平通寶가 등장하면서 대동법大同法이 확대 시행되고, 모내기나 간척으로 농업 생산력이 증진했으며, 상공업도 한층 발달했다. 그 여파로 시와 산문·음악·춤·음식 문화에 이르기까지, 조선 시대 사회는 큰 변화를 맞이한다. 흥미로운 애정소설이 유행하고 흥과 신명의 감정을 솔직히 드러내는 당나라 시풍詩風이 만연했다. 음악의 경우 기존의 느리고 절제된 음률이 빨라지면서 변화의 폭이 넓어졌다. 덩달아 춤 동작도 커졌으며 속도감 넘치는 쌍검무를 즐겼다. 고추 재배가 늘어나면서 담백한 백김치가 빨간 김치로 바뀌는 등, 진한 맛을 즐기는 식생활이 형성되었다. 오늘날 한국인의 생활 문화나 예술에 배어 있는 민족 혹은 전통 형식의 특성들 대부분이 조선 후기에 뿌리를 내린 셈이다.

# 2. 18세기 전반 문인화가의 풍속화

18세기 풍속화의 흐름을 이끈 이들은 문인화가였다. 공재 윤두서가 조선 땅의 일하는 사람들을 가장 먼저 그렸으며, 이어서 관아재 조영석이 현실 생활상을 사생하기에 나섰다. 숙종·영조 시절부터 부상한 풍속화는 정조·순조대에 단원 김홍도와 혜원 신윤복에 의해 완성된다.

### 풍속화의 선구, 윤두서

윤두서는 사실주의적 창작 태도를 바탕으로 민중의 삶을 그린 풍속화의 선구자이다. "동자를 그릴 때면 머슴아이를 앞에 세워 놓고 움직여보게 했다."라고 후배 문인 남태응南泰膺이 진술했듯이 윤두서는 '실득實得' 정신을 실현했다.

18세기 전반 《윤씨가보(尹氏家寶)》의 〈낮잠(樹下午睡圖)〉(보물 제481-1호. 해남 녹우당 소장)은 윤두서의 삶을 떠오르게 하는 인물화이다. 여름 피서 겸 짙은 녹음이 드리운 통판 평상에서 낮잠을 즐긴 듯하다.도1 여름이면 집 근처인 낙산 아래 개천 가에서 옥동 이서玉洞 李漵, 성호 이익星湖 李瀷 형제 등과 어울려 시와 술, 음악과 그림을 즐겼다고 한다. 인물의 자세가 자연스러운 것으로 보아 모델을 세워서 전체 형상을 잡은 후 자신의 얼굴을 조합해 완성했을 법하다.

윤두서는 자기 삶 외에도 같은 하늘 아래서 사는 평범한 서민들의 노동을 화폭

도1. 윤두서, 〈낮잠(하일오수도)〉, 《윤씨가보》, 18세기 전반, 모시에 수묵,
32×25.2cm, 보물 제481-1호, 해남 녹우당

에 담았다. 종가에 보존된 《윤씨가보》 화첩의 〈쟁기질과 목동(耕田牧牛圖)〉 〈짚
신 삼는 노인(樹下織履圖)〉 〈목기 깎기(旋車圖)〉 〈나물 캐는 두 여인(採艾圖)〉과
석농 김광국이 수집했던 〈돌 깨는 석공(石工攻石圖)〉 등은 지배층 양반 사대부들
이 속된 삶이라고 치부했던 주제들이다. 윤두서 역시 사대부로서의 엄격한 생활
태도를 지녔으나, 평민에 대한 인식은 남달랐다. 아들 윤덕희가 쓴 「공재공행장
(恭齋公行狀)」에는 신분적 특권 의식을 내세우지 않고 '하인에게 이름을 불러 주
었다.'라든지 '고향 사람들의 가난한 삶을 보고 자기 집안에 빚진 채권 기록을 불
태웠다.'라는 일화들이 기술되어 있다. 이런 윤두서의 품성에서 민중의 삶을 포착
한 동기를 찾을 수 있겠다.

**도2.** 윤두서, 〈나물 캐는 두 여인(채애도)〉, 《윤씨가보》, 18세기 전반, 모시에 수묵,
30.2×25cm, 보물 제481-1호, 해남 녹우당

〈나물 캐는 두 여인〉은 까슬까슬한 질감의 모시 바탕에 담묵을 잘 풀어낸 수묵
화 소품이다.도2 한국 회화 사상 최초로 '일하는 여인'을 주인공으로 삼은 그림인
동시에 조선 후기 최초의 풍속화이다. 첫 풍속화, 그것도 문인화가가 선택한 주제
가 여성의 생활상이라는 사실은 의미심장하다. 여성의 사회적 위상 변화와 여성
상에 대한 새로운 발견의 징표라 할 만하다.

어느 봄날 삼회장저고리 차림의 반가班家 여성이 민저고리의 하녀와 함께 산기
슭에서 쑥을 캐고 있다. 비탈에 간소한 필치로 묘사된 갈대와 잡풀이 이른 봄임을
알려준다. 왼쪽 하늘에 제비 한 마리를 그려 넣어 화면의 균형을 잡고, 엷은 먹으
로 처리한 먼 산이 배경을 이룬다. 두 여인은 머릿수건을 둘러쓰고 속바지가 드러

도3. 윤두서, 〈짚신 삼는 노인(수하직이도)〉, 《윤씨가보》, 18세기 전반, 모시에 수묵, 32.4×21.1cm, 보물 제481-1호, 해남 녹우당

도4. 윤두서, 〈목기 깎기(선차도)〉, 《윤씨가보》, 18세기 전반, 모시에 수묵, 32.4×20cm, 보물 제481-1호, 해남 녹우당

나도록 치마를 걷어 올려 일하기 편한 복장을 갖췄다. 저고리는 허리를 가릴 정도로 품이 길고 넉넉하다. 이같이 긴 저고리는 1730~1750년대 조영석이나 윤용의 풍속화에서도 등장한다. 그러다 1780년대 김홍도 이후부터 젖가슴이 노출될 정도로 저고리의 길이가 눈에 띄게 짧아졌다.

같은 농가 풍속도인 〈짚신 삼는 노인〉의 울창한 고목이나 바위 표현은 명나라 화보풍이다.도3 두 발을 곧게 펴고 엄지발가락에 끈을 걸어 짚신을 삼는 노인의 덤덤한 표정은 서울을 떠나 탈속한 윤두서의 심경을 대변하는 듯하다.

'공재 언(윤두서의 字)이 선차도를 희작했다恭齋彦戲作旋車圖.'라고 쓴 〈목기 깎기〉는 배경을 아예 생략했다.도4 공예에 관심이 컸던 윤두서의 취향과 당시 수공업의 양상을 읽게 해준다. 회전식으로 목물木物을 깎는 축대와 기계를 진한 먹선으로 강

도5. 윤덕희, 〈독서하는 여인〉, 18세기 중반, 비단에 수묵담채, 20×14.3cm, 서울대학교박물관

도6. 윤용, 〈봄 캐는 아낙네(협롱채춘)〉, 《집고금화첩》, 18세기 중반, 종이에 수묵담채, 27.6×21.2cm, 간송미술관

약 없이 묘사해 마치 설계도면 같은 느낌을 준다. 두 발에 피대를 걸고 축을 돌리는 오른쪽 인물은 팔 부분을 수정한 흔적이 눈에 띈다.

윤두서는 50세가 되기 이전에 세상을 떠나, 조선풍과 예술성을 완성시키지 못했다는 아쉬움이 남는다. 남태응이 "윤두서는 재주를 끝까지 다하였기에 묘妙하기는 하나 난숙함은 조금 모자랐다."라고 평가한 점을 공감케 한다. 하지만 성리학적 이념에 묶여 있던 견고한 보수의 틀을 깨고 '속화'의 길을 텄다는 점에서 가히 혁명적이라 하겠다.

### 윤두서의 영향 아래 풍속화의 확산

윤두서의 풍속화 정신이나 화법은 아들 윤덕희와 손자 윤용으로 계승되었다. 낙서 윤덕희駱西 尹德熙, 1685~1776의 그림은 다소 현실감이 떨어지지만 〈독서하는

여인〉(서울대학교박물관 소장)처럼 일상을 담은 작품도 남겼다.도5 양반가 부인이 독서하는 모습을 담은 이 작품은 당시 부녀자들 사이에 독서 열기나 지적 욕구가 있었음을 방증한다. 실제로 최근 조선 시대 여성들이 소설, 시뿐만 아니라 유교 경전에 대한 견해를 펼친 글들이 확인된 바 있다. 남편의 과거 공부를 지원하다가 스스로 학자가 된 건 아닌가 싶다.

청고 윤용青皐 尹愹, 1708~1740은 할아버지 윤두서와 아버지 윤덕희의 그림 재주를 물려받았으나, 30대에 일찍 세상을 떠났다. 윤용의 대표작으로 알려진 〈봄 캐는 아낙네(挾籠採春)〉(간송미술관 소장)는 《집고금화첩(集古今畵帖)》에 포함된 수묵인물화이다.도6 그림 옆에는 봄날에 대해 읊은 자하 신위紫霞 申緯, 1769~1845의 7언시가 딸려 있다. 화면 속 뒷모습의 여인은 망태기를 오른쪽 어깨에 메고 자루가 긴 호미를 든 채 홀로 봄 들녘을 응시하고 있다. 할아버지 윤두서의 〈나물 캐는 두 여인〉과 연계되어 눈길을 끈다. 치맛자락을 허리춤에 말아 올리고 속바지를 무릎까지 올려 묶은 복장은 물론이려니와, 속바지 아래로 드러난 종아리와 짚신 속의 발, 호미를 쥔 손과 팔뚝은 영락없는 농촌 아낙네의 모습이다. 발밑 길섶 처리는 간소한 붓질인 데 비해 글씨 '군열君悅'은 마치 호미로 땅을 긁은 듯 필선이 힘차고 먹이 짙다.

윤용의 〈봄 캐는 아낙네〉는 인간의 뒷모습을 그렸다는 점에서 또 다른 의의를 지닌다. 근경에 뒷모습의 인물을 배치함으로써 자연스럽게 관람자의 시선을 그림 속으로 끌어들이는 효과를 얻었다. 화면을 연극 무대의 한 장면처럼 연출하는 구성 방식은 이탈리아 화가 조토 디 본도네Giotto di Bondone, 1267?~1337 같은 작가의 종교화가 대표적인 선례이다. 그 형식이 중국을 거쳐 조선에 전해졌을 가능성도 없지 않으나, 구체적인 증빙 자료는 알려진 바 없다. 화면의 근경에 뒷모습의 인물을 그린 화법은 김홍도와 신윤복의 풍속화에 이르러 보편적인 양식으로 자리 잡는다.

윤두서는 김두량金斗樑 같은 화원화가에게도 영향을 주었다. 윤두서의 〈쟁기질

**도7.** 윤두서, 〈쟁기질과 목동〉, 《윤씨가보》, 18세기 전반, 비단에 수묵, 25×21cm, 보물 제481-1호, 해남 녹우당

과 목동〉은 산밭에서 쟁기질하는 농부와 근경 풀밭 언덕에 소 두 마리를 풀어놓고 낮잠을 즐기는 목동을 그렸다.도7 그림 속 소와 목동의 모습이 김두량의 작품 〈목 동오수도(牧童午睡圖)〉(평양 조선미술박물관 소장)와 유사해 관심을 끈다.도8 김두량이 '윤두서를 공부하였다.'라는 기록을 뒷받침해준다. 이 외에도 윤두서의 풍속화는 후배 문인화가 조영석과도 연계되며 관상감을 지낸 강희언도 윤두서를 배웠다.

윤두서의 〈돌 깨는 석공〉(개인소장)은 수장가이자 당대에 감식안으로 유명했던 의 관 석농 김광국石農 金光國, 1727~1797의 소장품이다.도9 앞의 《윤씨가보》보다 회화적

도8. 김두량, 〈목동오수도〉, 18세기 중반, 종이에 담채, 31×56cm, 평양 조선미술박물관

도9. 윤두서, 〈돌 깨는 석공〉, 18세기 전반, 모시에 수묵,
23×15.8cm, 개인소장

도10. 강희언, 〈돌 깨기(석공공석도)〉, 18세기, 모시에 수묵담채,
22.8×15.3cm, 국립중앙박물관

도11. 조영석, 〈절구질하는 여인〉, 18세기 전반, 종이에 수묵담채, 34.4×23.5cm, 간송미술관

완성도가 한층 높다. 바위에 구멍을 뚫는 두 인물의 긴장감 넘치는 자세의 정확한 포착이나 생생한 표정이 풍속도의 감흥을 높인다. 담졸 강희언澹拙 姜熙彦, 1710~1784 은 이 그림을 똑 닮게 임모한 〈돌 깨기(石工攻石圖)〉(국립중앙박물관 소장)를 남겼다.도10

### 일상 풍속을 현장에서 사생한 조영석

관아재 조영석觀我齋 趙榮祏, 1686~1761은 '대상을 직접 대하여 그려야만 살아 있는 그림이 된다.'라는 '즉물사진卽物寫眞'의 사실주의적 태도를 견지했다. 이런 생각을 구현한 조영석의 풍속화로는 〈장기 두는 사람들(賢己圖)〉을 비롯해서 〈절구질하는

도12. 조영석, 《사제첩》 표지, 18세기 전반,
39×29.6cm, 개인소장

도13. 조영석, 〈젖 먹는 송아지〉, 《사제첩》, 18세기 전반,
종이에 수묵, 20×24.5cm, 개인소장

여인(村家女行)〉(이상 간송미술관 소장) 〈노승과 사미승(老僧携杖)〉 〈말 징 박기〉(이상 국
립중앙박물관 소장) 등이 알려져 있다. 이들과 함께 직접 현장을 찾아 사생한 그림 화
첩 《사제첩(麝臍帖)》(개인소장)이 전한다.

〈절구질하는 여인〉은 조영석의 작품 중 사생화 맛이 가장 물씬한 여인 풍속도
이다.도11 허름한 모양새의 부엌, 모퉁이의 고목, 부엌과 나무 사이 빨랫줄에 널어
놓은 저고리 등이 보인다. 절구에 고추방아를 찧으며 잔뜩 허리를 굽힌 여인의 동
세는 어리숙하면서도 생동감이 넘친다. 화면 왼편에 '관아재의 필법은 매양 신묘
神妙한 경지에 드니, 보는 사람마다 사랑하지 않을 수 없다.'라고 쓴 운수도인雲水
道人의 칭찬과 어울리는 장면이다.

### 《사제첩》, 남들 보기 꺼려한 삶의 향기

《사제첩》은 풍속화가 조영석의 위상을 높여준다.도12 '사제(사향노루의 배꼽 향기)'라
는 표지 제목에는 '남에게 들키기 쉽다.'라는 의미가 내포되어 있다. 또 표지 왼편

도14. 조영석, 〈새참〉, 《사제첩》, 18세기 전반, 종이에 수묵담채, 20×24.5cm, 개인소장

도15. 김홍도, 〈점심〉, 《단원풍속도첩》, 1770~1780년대, 종이에 수묵담채, 28×23.9cm, 보물 제527호, 국립중앙박물관

에는 '남들에게 보이지 말라, 이를 범한 자는 내 자손이 아니니라勿示人 犯者 非吾子 孫.'라고 엄명을 덧붙였다. 당대 현실 풍속에 대한 높은 관심과 애정을 갖고 있음에도 불구하고 그것이 세상에 알려지기를 꺼리는 문인 의식에서 나온 글귀이다. 문인 관료가 속된 일상을 그리는 일에는 그만큼 많은 사회적 제약이 있었음을 시사한다. 그렇기에 조영석의 풍속도는 더욱 높이 평가할 만하다. 《사제첩》에는 〈바느질〉〈새참〉〈수공선차도(手工旋車圖)〉〈작두질〉〈마구간〉〈마동(馬童)〉〈젖 먹는 송아지〉〈우유 짜기〉 등이 있다. 소·개·닭 그림 등 화첩 속 동물 소묘에는 현장 묘사의 맛이 물씬 난다. 특히 〈젖 먹는 송아지〉는 실제로 보면서 스케치한 듯 현실감이 생생하게 전달된다.도13

〈새참〉은 배경을 완전히 생략한 채 새참 먹는 사람들을 일렬횡대로 배치했다.도14 50여 년 후 김홍도가 그린 〈점심〉(《단원풍속도첩》, 보물 제527호, 국립중앙박물관 소장)과 비교해 보면 회화적 변화가 두드러진다.도15 수평 구도를 쓴 조영석과 달리 김홍도는 대각선 구도를 적용했다. 위에서 내려다본 부감시로 새참 먹는 사람들을 조망한 결과 조영석의 소리 없는 〈새참〉에 비해 왁자지껄하고 역동적인 분위기가 조성되었다. 이야깃거리도 훨씬 풍부해졌다. 조영석 그림엔 보이지 않는 검둥개의 존재가 흥미롭다. 밥이 없는 자신과 달리 젖을 먹는 아이가 부러워 쳐다보는 것 같다. 18세기 전반 윤두서나 조영석을 억누르던 사회적 제약이 점차 풀리면서 풍속화에도 해학과 골계미가 마음껏 발현되기 시작했음을 알 수 있다.

윤두서와 조영석에 이어 18세기 중반 개성미와 현장 사생의 참신함을 살린 풍속화가로는 윤덕희와 윤용 부자, 오명현 등이 손꼽힌다. 또 정선·심사정·이인상·강세황·김윤겸·강희언·김두량·김후신 등의 문인이나 화원화가들에 의해 풍속도가 자리를 잡으며 김홍도와 신윤복을 잇는 징검다리가 마련된다.

# 3. 18세기 후반~19세기 전반
## 화원화가의 풍속화

### 풍속화의 전형을 완성한 김홍도

18세기 후반 정조대에는 풍속화가 도화서 화원들의 시험 과목으로 독립되기에 이르렀다. 풍속화의 정착은 경제력의 성장을 주도한 서민층의 높아진 위상과 세속의 삶을 바라보는 인식적 변화를 나타낸다. 조선 후기 풍속화를 대표하는 단원 김홍도는 이전보다 폭넓은 주제를 다루었으며, 풍속화의 전형을 완성하는 동시에 회화적 수준을 끌어올렸다.

김홍도의 《단원풍속도첩(檀園風俗圖帖)》(보물 제527호, 국립중앙박물관 소장)은 생업과 놀이, 휴식 등 서민들의 다양한 생활상을 포착한 사생화첩이다. 25폭의 내용은 서당·논갈이·활쏘기·씨름·행상·무동·기와이기·대장간·나룻배·주막·고누놀이·빨래터·우물가·담배 썰기·자리 짜기·타작·길쌈·편자 박기·고기잡이·새참·장터길 등이다. 특히 〈무동〉과 〈씨름도〉〈서당〉 등은 탁월한 현장 해석력과 회화성이 돋보이는 가작佳作이다. 인물의 얼굴이나 옷 주름에 구사된 수묵 선묘법으로 보아 김홍도의 30대 후반 작품으로 추정된다.

〈무동(舞童)〉은 삼현육각三絃六角의 연주자들과 춤추는 아이를 둥그렇게 배치한 무악도이다. 도16 북, 장구, 두 대의 피리, 대금, 해금으로 편성된 삼현육각은 오늘날의 실내악단과 비슷하다. 당시 이런 소규모 악단이 형성되면서 음폭의 고저가

도16. 김홍도, 〈무동〉, 《단원풍속도첩》, 1770~1780년대, 종이에 수묵담채, 26.8×22.7cm,
보물 제527호, 국립중앙박물관

넓어지고 음률이 점차 빨라졌다. 무동의 춤도 그에 맞춰 동작을 키우고 속도감을
더했다. 여섯 명의 악사 중 세 사람은 군복을 입었고 나머지는 평민 복장이다. 장
악원掌樂院의 악사들과 민간 악사들 간의 협연인 듯하다. 두 명의 피리연주자 중
입 가장자리에 피리를 삐딱하게 문 젊은 연주자가 해학적이다. 그가 연주하는 굵
은 피리는 향피리로, 가느다란 세피리에 비해 소리가 우렁차고 불기 힘들다. 옆으
로 빼어 문 것을 보니 꽤 오랜 시간 연주한 모양이다.

〈씨름〉은 원형 구도의 부감시를 활용한 그림이다.도17 씨름 중인 두 남자가 화면
중앙에 배치되어 있다. 빙 둘러앉아 씨름꾼을 에워싼 관객들의 표정에는 승패가
갈리기 직전의 긴장감으로 가득하다. 씨름판 오른편에 가지런히 놓인 가죽신과
짚신 두 켤레를 통해 양반과 서민이 맞붙은 상황임을 알 수 있다. 종아리에 찬 각

도17. 김홍도, 〈씨름〉, 《단원풍속도첩》, 1770~1780년대,
종이에 수묵담채, 26.9×22.2cm, 보물 제527호, 국립중앙박물관

도18. 김홍도, 〈서당〉, 《단원풍속도첩》, 1770~1780년대,
종이에 수묵담채, 26.9×22.2cm, 보물 제527호, 국립중앙박물관

반으로 보아 들린 사람이 양반인 듯싶다. 세밀한 복식 고증을 통해 그림의 완성도
를 높였다. 화면 왼쪽의 엿판을 맨 아이는 엿을 팔기 바빠 유일하게 씨름판을 등
지고 있다. 김홍도다운 연출이다.

〈서당〉에는 아이들과 훈장이 원형으로 둘러앉아 있다.도18 그중 한 아이는 결혼
을 했는지 갓을 쓰고 있다. 눈물을 닦는 아이는 숙제를 해오지 않아 회초리를 맞
은 듯하다. 그런 친구의 불행이 통쾌한 듯 나머지 아이들은 모두 웃는 모습이다.
훈장도 근엄한 표정을 지으며 웃음을 참기 위해 애쓰는 중이다. 오른편 하단에 주
먹을 불끈 쥔 아이는 긴장한 표정이 역력한 게, 이제 자신이 매를 맞을 차례인 모
양이다. 연한 먹선으로 등장인물들의 감정을 이토록 절묘하게 포착해냈다. 김홍
도의 천재성이 돋보이는 걸작이다.

〈타작〉은 다채로운 신분과 노소의 차이를 적절히 드러냈다.도19 농사일을 감독
하는 양반은 누워서 곰방대를 뻐끔대고 있다. 다리를 꼰 자세가 절묘하다. 아래쪽

도19. 김홍도, 〈타작〉, 《단원풍속도첩》, 1770~1780년대,
　　종이에 수묵담채, 28×23.9cm, 보물 제527호, 국립중앙박물관

도20. 김홍도, 〈우물가〉, 《단원풍속도첩》, 1770~1780년대,
　　종이에 수묵담채, 28.1×23.9cm, 보물 제527호, 국립중앙박물관

껄껄대는 중년의 세 농부는 농담을 즐기며 노동하는 중이다. 그 왼편의 더벅머리 소년은 두 손으로 볏단을 들어 올린 채 일그러진 표정을 지어 대비를 이룬다. 계층 혹은 나이에 따라 사람들의 심리 상태까지 세밀하게 파악해서 묘사했다.

　〈우물가〉는 우물가의 정경情景을 담은 작품이다.도20 한 사내가 갓을 벗어 왼손은 뒷짐을 지고, 풀어헤친 도포 사이로 뱃살과 가슴팍을 드러낸 채 물을 얻어 마시고 있다. 물을 들이켜며 두 눈을 동그래 뜬 사내의 표정이 가관이다. 사내에게 두레박을 건넨 아낙은 한쪽으로 고개를 돌려 내외 중이다. 아래의 물 긷는 여인은 고개를 숙여 사내의 가슴팍을 외면하는 듯하다. 물동이를 인 채 두레박을 들고 우물가로 다가오던 나이 든 아낙네는 이 광경에 멈칫 몸을 틀었다. 네 등장인물의 심상을 사선 구도에 녹여내며 풍속화다운 해학과 골계미를 듬뿍 표현했다.

　이 장면에서 눈여겨봐야 할 인물은 저고리도 입지 않은 채 도포만 걸친 사내이다. 허리춤 아래로 주름을 넣은 도포는 임금부터 하급 관료까지 입던 철릭 또는 첩리

도21. 김홍도, 〈타도락취〉, 《행려풍속도병》, 1778년, 비단에 수묵담채, 142×39cm,
　　　국립중앙박물관

帖裏, 貼裏라는 공복公服이다. 두레박 물을 들이켜는 중년의 사내는 행색과 연배로 보아 무관이나 하급관리인 경아전京衙前쯤으로 추정된다. 단정치 못한 옷매무새는 1770~1780년대 하급관리들의 방만함을 적절히 대변해 준다. 매사에 예의를 앞세우던 양반네의 흐트러진 모습을 스스럼없이 그린 점에서 풍자화諷刺畵의 격조를 지닌다. 이 같은 인간은 어느 때나 존재했지만 풍속화처럼 예술의 대상으로 삼지는 않았다. 그런 면에서 풍속화의 위대함이 발견된다. 관료의 행실을 고발하는 한편, 하고 싶은 대로 하려는 인간 본연의 속성을 여과 없이 드러냈다.

## 현감벼슬 이후 김홍도 풍속화의 변화

풍속도첩의 그림은 《행려풍속도병(行旅風俗圖屛)》(국립중앙박물관 소장)과 같이 병풍으로 제작되기도 했다.도21 주요 일화와 도상이 《단원풍속도첩》과 중복된다. 1778년 작《행려풍속도병》은 한 나그네가 향촌을 돌아다니며 마주친 장면을 소재로 한 8폭 병풍이다. 폭마다 위쪽에 강세황이 화평을 썼다. 마지막 폭에는 강세황의 화평과 함께 김홍도가 별도로 '무술년(1778) 초여름 김홍도가 담졸헌(강희언의 집)에서 그렸다戊戌初夏 士能寫 於澹拙軒.'라고 써넣었다. 집 앞 공터에서 타작하는 농부들을 그린 〈타도락취(打稻樂趣)〉를 비롯한 각 폭은 산수풍경을 배경으로 삼았다. 가는 필선으로 꼼꼼히 묘사한 인물들의 표정이 살아 있어 사생한 듯 현장감이 넘친다.

김홍도는 재치 넘치는 세태 풍자, 인간과 세상사를 향한 따뜻하고 섬세한 시선, 진지한 작업 태도로 '조선인 그리기'의 전형을 창출했다. 화면마다 상황을 생생하게 전달하는 인물들의 섬세한 표정에는 김홍도의 천재성과 탁월한 기량이 넘친다. 이러한 김홍도의 풍속화에도 변화가 일었다. 변화의 시점은 1795년 연풍현감을 퇴임한 이후이다. 1791년 정조 어진 제작에 동참화사로 참여한 뒤 김홍도는 연풍현감직에 임명된다. 지방관으로 재직하면서 자신도 양반직 고을 수령을 지낸 문인 사대부라는 의식이 생겨난 것이 변화의 요인이 아닌가 싶다. 김홍도를 연풍

현감에서 파직시킨 충청도 암행어사의 보고에서 그런 의식 변화를 엿볼 수 있다. 나열된 죄목을 보니 고을 사또로서 향리들에게 가축을 상납하게 한 점, 사냥을 즐길 때마다 주민들을 몰이꾼으로 동원하고 불참한 이들에게는 세금을 매긴 점, 중매를 일삼고 돈을 요구한 점 때문에 주민들의 원성을 샀다고 한다. 이를 보고 받은 정조는 김홍도를 해임시키고 의금부에 수감하기도 했다. 현감 시절 연풍과 단양의 명승을 탐승하며 그림을 그리러 다녔을 것이라는 추측과 달리, 탐관오리 같은 사대부 관료들의 흉내를 내고 있었다.

30대의 《단원풍속도첩》〈논갈이〉와 50대의 1796년 작 《병진년화첩(丙辰年畵帖)》(삼성미술관 리움 소장)〈경작도(耕作圖)〉에 김홍도 그림의 변화가 뚜렷이 드러난다. 〈논갈이〉에는 소 두 마리가 큰 쟁기를 끄는 겨리소가, 〈경작도〉에는 한 마리가 쟁기를 끄는 홀이소가 등장한다. 도22, 도23 〈논갈이〉의 농부는 쟁기를 땅에 깊게 박으려고 잔뜩 힘을 쓰는 자세인 데 비해, 〈경작도〉의 농부는 도인道人처럼 느긋해 보인다. 일하는 장면임에도 은둔자의 풍모가 느껴진다. 현실감 넘치던 김홍도의 풍속화에서 관념화의 기운이 감지된다.

《단원풍속도첩》의 〈고누놀이〉와 〈기우부신(騎牛負薪)〉도 마찬가지이다. 도24, 도25 30대에 그린 〈고누놀이〉를 보면 지게는 한쪽에 세워놓고 윷놀이를 즐기는 아이들의 표정이 해맑다. 아이는 모두 네 명인데 나뭇짐은 두 개여서, 이를 걸고 내기 중인 상황으로 짐작된다. 반면 50대에 그린 〈기우부신〉에 등장하는 아이는 〈경작도〉의 농부와 마찬가지로 도인 같은 인상이다. 나뭇짐을 진 채 소를 타고 비탈길을 내려오다가 개울에서 헤엄치는 오리들을 물끄러미 바라보는 모습이 그러하다. 김홍도의 풍속도는 50대로 접어들어 현실감이 떨어지는 대신 필묵법이 섬세해지고 무르익어 회화적인 맛이 한층 깊다.

## 김홍도를 가장 닮은 김득신

김홍도의 풍속화는 제자 격인 김득신과 신윤복으로 이어진다. 긍재 김득신兢齋

도22. 김홍도, 〈논갈이〉, 《단원풍속도첩》, 1770〜1780년대,
종이에 수묵담채, 27.8×23.8cm, 보물 제527호,
국립중앙박물관

도23. 김홍도, 〈경작도〉, 《병진년화첩》, 1796년, 종이에 수묵담채, 26.7×31.6cm,
보물 제782호, 삼성미술관 리움

도24. 김홍도, 〈고누놀이〉, 《단원풍속도첩》,
1770〜 1780년대, 종이에 수묵담채, 28×23.9cm,
보물 제527호, 국립중앙박물관

도25. 김홍도, 〈기우부신〉, 1790년대, 비단에 수묵담채, 25.5×35.7cm, 간송미술관

도26. 김득신, 〈밀희투전〉, 《긍재전신화첩》, 18세기 후반~19세기 전반, 종이에 수묵담채, 22.3×27cm, 간송미술관

도27. 김득신, 〈파적도〉, 《긍재전신화첩》, 18세기 후반~19세기 전반, 종이에 수묵담채, 22.4×27cm, 간송미술관

金得臣, 1754~1822은 일찍부터 김홍도를 충실히 공부한 풍속화가이다. 대표작으로는 《긍재전신화첩(兢齋傳神畫帖)》(간송미술관 소장)과 1815년 62세 때 그린 《풍속팔곡병(風俗八曲屛)》(삼성미술관 리움 소장)이 꼽힌다. 이 외에 별도로 흩어진 화첩용 그림들이 여러 점 전한다. 김득신의 풍속도에는 조심스런 선묘로 김홍도의 그림을 재구성하려는 태도가 역력하다. 그런 탓에 회화사적 평가가 낮은 편이다.

김득신다운 대표작은 《긍재전신화첩》의 〈밀희투전(密戲鬪牋)〉이다.도26 18세기 후반~19세기 전반 도박이 성행하던 도시 풍속의 한 단면을 다루었다. 그림 속 상기된 노름꾼의 표정이 김득신의 개성미를 보여준다. 김득신의 해학미나 독창성이 제일 뚜렷한 작품은 〈파적도(破寂圖)〉이다.도27 마당에서 도둑고양이가 병아리 한 마리를 채가자 퍼덕이는 어미 닭과 병아리들, 곰방대로 고양이를 때리려다 마루 아래로 떨어지는 농부, 요란한 소리에 뛰쳐나온 부인이 한가로운 봄날의 정적을 깬다. 민중의 친근한 생활 감정이 잘 드러나며 서정이 흐른다.

## 변화하는 사회상을 꼬집은 신윤복

김득신이 김홍도 그림의 내용과 화풍을 충실히 배운 반면에, 신윤복은 풍속화의 소재를 여성과 남녀의 애정사로 확장하고 새로운 시대 감정을 담아냈다. 김홍도가 일하는 서민의 모습에 집중했다면 신윤복은 도회지 단면을 드러내는 데 주력했다. 풍속화를 통해 한양 뒷골목의 향락 풍조를 중심으로 변화하는 당대 사회상을 꼬집으며 문인 사대부층의 윤리관이나 체면치레에 일격을 가하고자 함이었다.

신윤복에 대해서는 고령 신씨로 자가 입부笠父이고, 아호가 혜원蕙園이라는 것, 그리고 아버지 신한평申漢枰에 이어 첨사僉使를 지냈다는 사실 정도만이 알려져 있다. 아버지 신한평의 출생연대(1726)와 관련 기록으로 미루어 볼 때, 김홍도보다 후배이자 김득신과는 동년배로 짐작된다. 연대가 밝혀진 신윤복의 풍속화는 대부분 19세기 초 순조 시절에 제작되었다. 주제와 형식적 특징상 김홍도와 아버지 신한평의 영향이 남아 있는 여속女俗 그림과 신윤복의 개성미가 물씬한 도회 색정을

담은 그림으로 구분된다.

신윤복이 평범한 여성을 담담하게 그린 유형에는 비단 바탕의 〈처네 쓴 여인〉〈전모를 쓴 여인〉〈거문고 줄 매기〉〈저잣길〉(이상 국립중앙박물관 소장) 등과 종이에 그린 〈다림질〉(개인소장)이 전한다. 이들 가운데 〈처네 쓴 여인〉은 1805년 가을에 그렸음이 밝혀져 기준작이 된다.도28 인물의 동작 묘사와 복장 설명에서 정확하고 안정된 소묘력이 확인된다. 배경 생략과 선묘법은 김홍도《단원풍속도첩》의 방식을 따랐다. 두 여인이 마주한 〈저잣길〉은 김홍도의 〈행상〉과 유사한 구성이다.도29, 도30 다만 남자를 여자로, 아기 업은 아낙을 할머니로 바꿔 그렸다. 인물의 배치나 자세, 잔주름 표현, 연한 설채 효과 등에도 김홍도풍이 짙다.

도29. 신윤복, 〈저잣길〉, 1805년경, 비단에 수묵담채,
29.7×24.5cm, 국립중앙박물관

도30. 김홍도, 〈행상〉, 《단원풍속도첩》, 1770~1780년대,
종이에 수묵담채, 27.7×23.7cm, 보물 제527호,
국립중앙박물관

신윤복 풍속화의 진면목과 개성미는 1810년대 《혜원풍속도첩(蕙園風俗圖帖)》
(국보 제135호, 간송미술관 소장)에 드러나 있다. 30점에 이르는 풍속화는 양반 관료층
의 기방 행락과 남녀의 밀회를 중심 소재로 삼았다. 일부 서민층이나 승려가 등장
하기도 한다. 그 밖에도 색정을 돋우는 목욕 장면, 굿, 주막 등이 포함되어 있다.
30점 가운데 절반이 넘는 17점가량이 양반층의 애정 행각을 다루었다. 유교 사회
의 엄격했던 틀이 무너지는 시기 지배 계층의 흐트러진 풍속을 유감없이 보여준다.

〈정변야화(井邊夜話)〉 같은 작품은 배경의 언덕과 나무의 묘사법에 여전히 김
홍도의 산수화 필법이 뚜렷하다.도31 보름달이 뜬 밤, 우물가에서 두 여인이 속내
를 터놓는 모습을 주인 양반이 엿보는 장면을 그렸다.

신윤복의 〈주사거배(酒肆擧盃)〉와 김홍도의 〈주막〉, 두 그림에는 1770~1780
년대 정조 시절에서 1810년대 순조 시절로 변모한 사회상이 적절히 반영되어 있

도31. 신윤복, 〈정변야화〉, 《혜원풍속도첩》, 1810년대, 종이에 수묵채색, 28.2×35.6cm, 국보 제135호, 간송미술관

어 흥미롭다. 김홍도의 〈주막〉은 오가는 이들이 들르는 그야말로 주막이다.도32
시골 아낙의 모습을 한 주모 옆에 어린 아들이 찰싹 붙어 있다. 이와 달리 신윤복
의 〈주사거배〉에 등장하는 주모는 머리에 커다란 가채를 얹고 반회장 흰색 저고
리에 쪽색 남치마를 차려입었다.도33

　주인의 행색뿐 아니라 주막의 건물 구조도 영 딴판이다. 김홍도의 주막은 초가
집인 데 비해 신윤복의 주막은 기와집을 개조한 큰 규모의 건물이다. 맨 왼편의
머슴 같은 젊은 사내는 기둥서방인 듯싶다. 손님은 대부분 양반 관료층이다. 황초
립을 쓰고 붉은 철릭을 입은 인물은 포도부장 별감쯤이겠고, 그 뒤에 중치막을 입
고 헛기침하는 두 양반은 벼슬 없는 한량들이다. 맨 오른편의 고깔모자를 쓴 인물
은 의금부 나장이다. 철릭 차림의 남성도 같은 의금부 관료로 추정된다. 손부채로

도32. 김홍도, 〈주막〉, 《단원풍속도첩》, 1770~1780년대, 종이에 수묵담채,
28×23.9cm, 보물 제527호, 국립중앙박물관

도33. 신윤복, 〈주사거배〉, 《혜원풍속도첩》, 1810년대, 종이에 수묵채색, 28.2×35.6cm, 국보 제135호, 간송미술관

도34. 신윤복, 〈월하정인〉, 《혜원풍속도첩》, 1810년대, 종이에 수묵채색, 28.2×35.6cm, 국보 제135호, 간송미술관

도35. 신윤복, 〈단오풍정〉, 《혜원풍속도첩》, 1810년대, 종이에 수묵채색, 28.2×35.6cm, 국보 제135호, 간송미술관

별감을 향해 '자네 뭐하는 거야.' 하니, 맨 앞에서 술 한 잔 받던 별감이 힐끗 돌아보는 장면이 연출되어 있다.

〈월하정인(月下情人)〉은 남녀 애정사를 다룬 대표작이다.도34 초승달이 뜬 한밤중에 폐가의 담장 곁에서 남녀가 은밀하게 만나는 장면을 포착했다. 화면 왼편에 흐트러진 행서체로 '달은 기울어 밤은 침침한데, 두 사람이 마음에 품은 일은 두 사람만이 안다月沈沈夜三更 兩人心事兩人知.'라는 글이 적혀 있다. 부안 기생 매창 梅窓, 1573~1610을 사모했던 김명원金命元, 1534~1602이 지은 것으로 전하는 7언시 '야 삼경 창밖 가는 비 내릴 때窓外三更細雨時'에서 따온 구절이다. 기생 관련 시를 그림의 화제畵題로 삼은 점이 인상적이다. 조선 그림에 등장하는 시문에 대부분 중국의 고사나 명시를 인용하는 전통을 고려하면 더욱 색다르다.

〈단오풍정(端午風情)〉은 음력 5월 5일 단오에 여인들이 개울물에 머리 감는 장면을 포착했다.도35 각각의 여인은 모두 다른 자세이다. 치마를 허리에 둘러 감고 서 있는 여인은 배가 나온 중년의 몸매가 적나라하고 주저앉아 팔뚝 때를 미는 여인의 표정은 절묘하다. 이 외에도 노랑 저고리에 빨강 치마를 입고 그네를 타는 여인, 가채를 매만지는 여인, 빨랫감을 이고 오는 여인 등 다양하다. 여기에 바위 뒤에 몸을 숨긴 채 여인들을 훔쳐보는 동자승들의 일화까지 더했다. 재미있는 에피소드로 그림 보는 즐거움을 배가시킨 골계미가 신윤복답다.

신윤복이 그린 사람들은 나이와 신분에 걸맞은 복장과 자세, 표정에 이르기까지, 매우 섬세하고 사실감 난다. 그만큼 신윤복이 대상 인물들의 일상을 면밀히 관찰하고 체험하며, 공감했다는 증거이다. 그런 한편 신윤복의 풍속화는 근대적 사실주의로 진척되지 못한 한계를 가진다. 1813년에 제작한 《풍속도병풍》(국립중앙박물관 소장)이 좋은 사례이다. 신윤복 특유의 섬세한 필치로 잡목과 소나무, 언덕과 바위, 산 풍경에 생활상을 담은 산수풍속도이다. 현재 네 폭만 전하는 이 병풍은 원래 8폭 혹은 10폭 세시풍속도류의 일부였을 것이다.

〈부녀자들의 나들이(路上問僧)〉는 봄 풍경에 해당한다. 쓰개치마와 장옷을 쓴

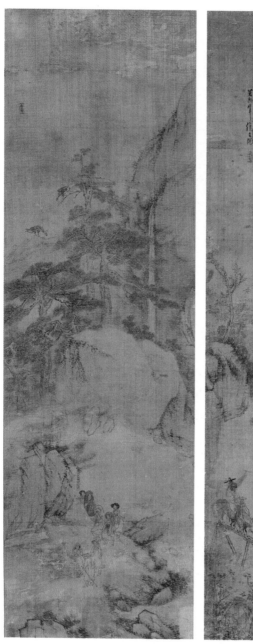

도36. 신윤복, 〈부녀자들의 나들이〉, 《풍속도병풍》, 1813년, 비단에 수묵담채, 119.7×37.6cm, 국립중앙박물관

도37. 신윤복, 〈기려도교〉, 《풍속도병풍》, 1813년, 비단에 수묵담채, 119.7×37.6cm, 국립중앙박물관

여인들이 나들이 도중 고깔 형태의 송라립松蘿笠을 쓴 두 젊은 승려에게 길을 묻는 장면을 그렸다.도36 여름 풍속으로는 소나무 그늘 아래 벌어진 씨름판을 그린 〈씨름(野遊)〉과 나무 그늘에서 더위를 식히는 농부들을 담은 〈휴식(樹下納凉)〉이 있다. 늦가을에 해당되는 마지막 폭은 갓과 패랭이를 쓴 두 인물이 각각 말과 나귀를 타고 외나무다리를 건너는 〈기려도교(騎驢渡橋)〉 장면이다.도37 이 그림에는 '계유년(1813) 여름 울타리를 고치고 신윤복이 그렸다.'라고 밝혀져 있다. 이들 소재는 〈부녀자들의 나들이〉를 제외하면 김홍도나 당시 산수 풍속 양식의 일정한 틀에 따른 것이어서 신윤복 특유의 개성적인 맛이 적다.

조선 후기 풍속화가 주요 대상으로 여성을 부각시킨 점 또한 주목된다. 여성의 애달픈 인생부터 신명나는 삶까지, 예술적 감성을 울린다. 풍속화의 진면목은 김홍도보다 신윤복에 의해 발현되면서 뿌리내렸다. 신윤복은 남녀 애정사와 노골적인 성적 이미지를 구사해 당대 신분 사회를 질타하거나 조롱했다. 남녀 관계의 풍속화는 성희를 그린 춘화春畵로 연계되었고, 조선 후기 애정소설이나 민요 등 문예 경향과 함께했다. 유교적 엄격성이 무너지며 예교禮教와 풍속風俗이 흐트러지는 사회상을 여지없이 드러낸 것이다.

# 제13강

. 이 야 기 . 한 국 미 술 사 .

# 조선 후기
# 문인화

# 1. 마음 그림 남종화와 눈 그림 북종화

문인화文人畵는 문인이 그린 그림을 가리킨다. 풍속화와 진경산수화가 대상을 눈에 보이는 대로 재현했다면, 문인화는 대상에게서 받은 느낌과 감정을 표현했다. 문인화의 중요한 요건은 시·서·화의 삼절三絶이다. 여기서 시詩는 사상·철학·문학·학문 등 정신적 경지를 일컬으며, 서書는 품격의 수양을 의미한다. 조선 시대 문인들은 시와 서가 어느 정도 갖춰지고 난 다음에야 비로소 문인의 격조가 담긴 그림畵을 그릴 수 있다고 여겼다. 여기餘技의 일종이었지만 서양의 아마추어적 취미와는 분명히 다른 성격이다. 이처럼 회화 기량과 이론을 모두 갖춘 문인화가의 등장은 동양회화의 독특한 양상이라 할 만하다.

명나라 후기, 문인화파인 '오파吳派'와 화원 출신의 '절파浙派'가 대립하면서 신분에 따라 회화 방식을 구분 짓게 되었다. 이를 이론적으로 정립한 것이 동기창董其昌, 1555~1636과 막시룡莫是龍, 1539?~1589?의 남북종화론南北宗畵論이다. 이때부터 문인 그림을 남종화南宗畵, 화원 그림을 북종화北宗畵라 부르게 되었다.

남종화는 수묵산수화의 창시로 꼽히는 당나라 왕유王維부터 송나라의 동원董源·거연巨然·미불米芾, 원나라의 황공망黃公望·예찬倪瓚, 오파를 형성한 명나라의 심주沈周·문징명文徵明 등, 전통적으로 존경받던 문인화가들을 따랐다. 이들의 화법은 남종산수화를 규정하는 하나의 기준으로 정착되기에 이른다.

도1. 거연, 〈추산문도도〉, 중국 오대 10세기,
비단에 수묵담채, 156.2×77.2cm, 대만 고궁박물원

도2. 중국 안휘성 황산

피마준披麻皴은 남종화의 기본이 되는 필묵법이다. 산과 언덕의 주름을 나타내는 데 사용되었다. 오대· 북송 시기의 동연과 거연이 쓰기 시작해 원대 황공망과 명대 오파 화가들에게 이어졌다. '마 껍질을 벗겨 길게 늘어뜨린 듯하다.'라는 뜻의 피마준법은 물기가 적은 갈필로 구사한 탓에 부석부석한 느낌을 준다. 이 준법은 바위로 이루어진 황산黃山 같은 중국 명산과 잘 맞아떨어진다.도1, 도2

남종화의 준법으로 미점米點도 빼놓을 수 없다. 미점은 붓 끝을 옆으로 눕혀 툭툭 찍은 점을 가리킨다. 안개 낀 산수의 실루엣을 표현하기에 적절하다.도3 북송대 문인 미불과 미우인米友仁 부자가 즐겨 사용해, 그들의 성을 따서 미점 또는 미법米法이라고 불렀다. 절대준折帶皴은 원나라 말 화가 예찬이 창안한 기법이다. 마른 붓을 눕혀 그은 선묘로, 언덕과 바위를 묘사하는 필법에 속한다.

한편 북종화는 남송대 화원인 마원馬遠과 하규夏珪 일파를 계승했다. 명대 화원

도3. 미불, 〈춘산서송도〉, 중국 북송 1100년경, 종이에 수묵, 35×44.1cm, 대만 고궁박물원

대진戴進을 중심으로 형성된 절파 화가들의 편파 구도나 부벽준斧劈皴을 기본 화법으로 삼았다.도4 이렇듯 화법으로는 북종화와 남종화가 구분되지만 수묵화의 경우 실제 그림만으로 둘을 판별하기란 쉽지 않다.

신분 사회였던 만큼 문인화가들은 도화서 화원들과의 차별성을 강조했다. 이윽고 명대 후기에는 남종화를 숭상하고 북종화를 폄하하는 상남폄북론尙南貶北論이 제기된다. 눈과 손의 기술보다는 그림 그리는 사람의 내면을 더 우월하게 여긴 이론이다. 이후 화원을 낮게 여겨 화공畵工 또는 환쟁이라 부르는 등, 동아시아 회화

도4. 대진, 〈진계교책건〉, 중국 명 15세기, 비단에 수묵담채,
137.5×63.1cm, 대만 고궁박물원

에서 대상을 닮게 그리는 형사形寫의 입지가 급격히 좁아졌다. 그 결과 명대에 이어 청대는 물론 조선 후기 화원들마저 사대부의 문풍文風을 따르게 되었다. 여기에는 《고씨역대명인화보(顧氏歷代名人畫譜)》《십죽재화보(十竹齋畫譜)》《당시화보(唐詩畫譜)》《개자원화전(芥子園畫傳)》 등, 일종의 그림 교과서인 중국 화보畫譜의 출판이 큰 영향을 미쳤다.

조선은 17세기에 중국 화보가 유입되면서 남종화풍이 함께 수용되었다. 이후 18세기 무렵 문인화가들에 의해 남종화풍이 정착하면서 문인 사대부층과 화원의 그림을 구분 짓는 현상이 나타난다. 현존하는 작품을 중심으로 살피면 윤두서가 그 시작점에 해당한다.

# 2. 18세기 전반 남종문인화의 조선풍

### 공재 윤두서

공재 윤두서는 풍속화뿐만 아니라 남종문인화의 수용에도 선구적이었다. 윤두서의 남종산수화로는 〈망악도(望嶽圖)〉(《윤씨가보》, 보물 제481-1호, 해남 녹우당 소장)가 대표적이다. 강 언덕에 앉은 고사高士는 건너편 먼 산을 바라보며 명상에 든 모습이다.도5 물기가 없는 갈필로 피마준을 정갈하게 구사한 화면은 고요하다. 동시에 〈니금산수도(泥金山水圖)〉(국립중앙박물관 소장)가 보여주듯이 윤두서는 17세기에 유행하던 북종화풍도 함께 소화했다.도6 김명국의 북종화풍 그림에 대해 "화단의 누습을 벗었다."라고 상찬한 점으로 미루어 볼 때, 윤두서는 북종화풍에 상당히 호의적이었던 것 같다.

윤두서의 〈수하모정도(樹下茅亭圖)〉(《윤씨가보》, 보물 제481-1호, 해남 녹우당 소장)는 《고씨역대명인화보》의 〈고목죽석도(枯木竹石圖)〉를 연상케 한다.도7, 도8 훈련을 받던 도화서 화원들과 달리 독학으로 그림을 익힌 문인화가들은 윤두서처럼 화보를 교과서로 활용했을 터이다. 여러 준법을 손쉽고 다양하게 익히는 데 이만한 방법이 없었기 때문이다. 실제로 윤두서의 유품 가운데 자신이 보던 소장품임을 표시한 《고씨역대명인화보》가 전한다. 이처럼 화보로 화법을 익혔던 문인화가들이 남종화풍의 그림을 그리는 일은 자연스러운 현상이었다.

도5. 윤두서, 〈망악도〉, 《윤씨가보》, 18세기 전반, 종이에 수묵,
26.7×18cm, 보물 제481-1호, 해남 녹우당

도6. 윤두서, 〈니금산수도〉, 18세기, 검은 비단에 금분, 43×34.8cm,
국립중앙박물관

도7. 윤두서, 〈수하모정도〉, 《윤씨가보》, 18세기 전반, 종이에 수묵,
31.2×24.2cm, 보물 제481-1호, 해남 녹우당

도8. 〈고목죽석도〉, 《고씨역대명인화보》, 중국 명대 1603년 발간

도9. 심사정, 〈명경대〉, 1750~1760년대, 종이에 수묵담채, 27.7×18.8cm, 간송미술관

도10. 심사정, 〈계산송정〉, 18세기, 종이에 수묵담채, 29.7×22.7cm, 간송미술관

## 겸재 정선

우리 땅을 그린 진경산수 화가 겸재 정선 역시 화보풍 산수화를 꾸준히 익혔다. 부벽준법의 북종산수화풍도 즐겼지만 남종문인화풍의 미법산수도를 가장 선호했다. 정선은 진경산수화에서, 특히 금강산이나 목멱산 등의 토산 표현에 미점을 적극적으로 사용했다. 丁자형 소나무 숲 표현도 미점의 변형으로 보인다.

정선은 미점이나 피마준의 남종화풍에 북종화풍의 부벽준을 조화시켜 개성적인 진경산수 형식을 완성했다. 두 화풍의 혼용은 과장과 변형을 통해 조선 땅을 이상화하려 했던 정선의 의도와 맞아떨어졌다. 1742년 작 《연강임술첩》의 〈우화등선〉은 바위벼랑을 짙은 농묵의 부벽준으로 표현하고, 산 능선은 피마준과 태점苔點으로 묘사해 변화를 주었다.10강 도14 이끼를 표현한 작은 태점은 거의 미점에 가까울 정도로 일정한 패턴으로 찍은 곳도 보인다. 정선의 남종화법은 금강산 절

도11. 심사정, 〈촉잔도권〉(부분), 1768년, 종이에 수묵담채, 전체 58×818cm, 간송미술관

경도뿐만 아니라 도성 안팎과 한강의 명승 그림에도 적절히 구사되었다.

## 현재 심사정

정선을 따라 기행사경紀行寫景을 즐기고 화보를 익히던 현재 심사정, 능호관 이인상, 표암 강세황 등은 조선적 남종화풍을 완성한 3대 문인화가이다.

현재 심사정玄齋 沈師正, 1707~1769은 당대 후배 문인이나 화원화가에게 가장 큰 영향력을 발휘한 인물이다. 어린 시절 정선에게 그림을 배웠다는 심사정의 진경 산수화로는 〈만폭동(萬瀑洞)〉과 〈명경대(明鏡臺)〉(이상 간송미술관 소장) 등이 전한다. 〈명경대〉는 우뚝 솟은 명경대 바위와 황천 계곡의 경관을 갈필의 남종화법으로 묘사했다.도9 〈계산송정(溪山松亭)〉(간송미술관 소장)은 〈명경대〉의 풍경 구성을 변용한 작품으로, 남종화풍의 마른 붓 맛이 물씬하다.도10

심사정도 정선에 이어 남·북종화풍을 자유로이 혼용했다. 8미터가 넘는 〈촉잔도권(蜀棧圖卷)〉(간송미술관 소장)은 심사정이 세상을 떠나기 1년 전에 그린 산수화이다.도11 중국 장안에서 서촉 땅으로 연결되는 험준한 산세와 계곡길이 가로로 긴

화폭에 파노라마처럼 펼쳐져 있다. 바위 언덕에 부벽준의 북종화법을, 산세에는 피마준과 태점의 남종화법을 조화시킨 걸작이다. 이 외에도 심사정은 화조화·화훼도·초충도 등 여러 화사한 꽃과 풀벌레 그림으로 문인화의 새 경지를 열었다.

## 능호관 이인상

능호관 이인상凌壺觀 李麟祥, 1710~1760은 남종화풍의 진면목을 이룬 화가이다. 1752년의 〈구룡연(九龍淵)〉(국립중앙박물관 소장)은 15년 전 여행의 기억을 되살리며 그린 산수화이다.도12 연하고 부드러운 갈필과 듬성한 점선을 구사했다. 그러나 오랜 세월이 흐르면서 종이가 변색된 바람에 형상을 얼른 알아차리기 어렵다. 근경에 몇 그루의 나무와 바위가 보이고, 중앙에 벼랑을 타고 쏟아지는 폭포의 물줄기가 희미하다. 폭포의 이미지는 생생하지 못할뿐더러 실경과 전혀 닮지 않았다.

폭포의 기세는 정선의 〈박연폭도〉와도 잘 비교된다.10강 도17 정선이 과감하게 짙은 먹을 쌓아 올린 적묵법으로 바위벼랑의 중량감을 살린 것과 달리, 이인상은 연한 갈필 선묘를 구사했다. 구룡폭포의 웅장함이나 물소리보다 암벽의 질감 표현에 비중을 둔 탓이다.

그림 왼편 하단에 쓴 짧은 글에는 사의寫意(내면세계를 그림에 표현하는 것)에 대한 이인상의 생각이 드러나 있다.

정사년(1737) 가을 삼청동 임 선생과 구룡연을 본 지 15년이 지난 후 이 그림을 그려 드린다. 몽당붓과 엷은 먹으로 뼈대만 그리며 속살을 그리지 않고 색택色澤을 무시했지만, 소홀해서가 아니라 마음으로 그린 데 있다在心會.

〈구룡연〉은 기억에 남은 이미지를 먹과 붓으로 표현했으니 마음 그림이다. 이에 마지막 구절의 심회心會(마음으로 깨달아 아는 것)가 '마음으로 그렸다.'는 뜻의 심회心繪로 해석된다.

도12. 이인상, 〈구룡연〉, 1752년, 종이에 수묵담채, 118.2×58.5cm, 국립중앙박물관

도13. 이인상, 〈설송도〉, 18세기 중반, 종이에 수묵, 117.3×52.6cm, 국립중앙박물관

도14. 윤제홍, 〈옥순봉〉, 19세기 전반, 종이에 수묵, 67×45.4cm, 삼성미술관 리움

이인상은 갈필 위주의 산수화도 그렸지만 〈설송도(雪松圖)〉(국립중앙박물관 소장) 처럼 담묵을 넓게 바림질한 그림도 적지 않게 남겼다.도13 사계절 변치 않고 푸른 소나무는 선비들의 절개를 상징하는 식물이다. 이인상도 그런 소나무에 대해 각별한 애정을 보였다. 화면에는 곧게 뻗은 노송과 심하게 굽은 노송이 대조를 이룬다. 하얀 눈이 쌓인 땅바닥과 소나무 가지가 도드라져 보이도록 배경 가득 연한 먹을 바림질했다. 먹의 엷은 담묵 효과를 극대화하기 위해 쌀뜨물이나 우유로 바탕을 칠한 후 그림을 그렸다는 이인상의 일화가 사실임을 보여주는 명작이다.

이인상의 갈필과 담묵화풍은 그가 교우했던 당대 문사들과 후대에 영향을 끼쳤다. 친구인 단릉 이윤영丹陵 李胤永, 1714~1759은 이인상의 산수화풍을 거의 빼닮았고, 지우재 정수영은 이인상의 갈필화법을 구사했다. 19세기 전반의 문인화가 학산 윤제홍鶴山 尹濟弘, 1764~?은 이인상의 담묵화법을 즐겼다.

윤제홍의 단양 〈옥순봉(玉筍峯)〉(삼성미술관 리움 소장)을 실경과 비교해 보면 전혀 다른 경관 같다.도14 그림 속 폭포는 실재하지 않으며 옥순봉의 선바위 주변에는 정자가 없다. 이와 관련해 윤제홍은 화면 왼편 상단에 '옥순봉에 갈 때마다 봉우리 앞에 정자가 하나 있었으면 하는 생각이 들곤 했는데 이인상 그림을 따라 그렸다.'라고 써 놓았다. 윤제홍은 평소 '옥순봉 봉우리 앞에 정자가 있었으면' 했던 모양이다. 그러던 중 자신이 상상했던 것처럼 옥순봉 암벽 아래 정자를 배치한 이인상의 그림을 발견했고, 이를 따라 그리게 되었다. 산수자연의 공간을 마음이 가는 대로 재구성한 셈이다. 실경과는 거리가 멀지만 마음의 경치로서 진경을 표현했다.

# 3. 18세기 후반 남종화풍의 유행

## 표암 강세황

남종화법이 화단 전반으로 확산되는 데는 표암 강세황의 역할이 컸다. 시·서·화에 능했으며, 영조와 정조 시절 화단에서 비평가로 이름을 날린 문인이다. 김홍도의 스승으로도 유명하다. 강세황의 〈벽오청서도(碧梧淸署圖)〉(삼성미술관 리움 소장)는 청나라 초에 간행된 채색화보 《개자원화전》에 실린 명나라 문인화가 심주沈周의 그림을 옮겨 그린 방작倣作이다. 짙은 오동나무 아래 초옥에 한 선비가 앉아 있고 하인이 빗자루로 마당을 쓰는, 한여름 풍치의 맑은 수묵담채화이다.

화보를 통해 익힌 필묵법은 기행유람을 다니면서 만난 실경을 사생할 때도 사용했다. 1757년 강세황이 야인 생활을 할 당시 개성 일대를 여행하며 그린 《송도기행첩(松都紀行帖)》(국립중앙박물관 소장)이 대표적 사례이다. 도15, 도16 송악산 아래 펼쳐진 〈송도전경(松都全景)〉을 비롯해서 어설프지만 현장 사생의 서정을 살린 명소 그림들로 꾸몄다. 그 가운데 〈영통동구(靈通洞口)〉의 산세 표현에는 미점을 적극 활용했다. 영통동 입구에 널려 있는 집채만 한 바위덩어리 표면에 연녹색과 먹의 번짐이 싱그럽다. 현장에서 본 감흥을 통해 얻은 개성적인 화법으로 중국풍의 남종화법을 자기화했다. 강세황의 어리숙한 문인화풍은 제자 김홍도에게로 전수되었다.

도15. 강세황, 〈송도전경〉, 《송도기행첩》, 1757년경, 종이에 수묵담채, 32.8×53.2cm, 국립중앙박물관

도16. 강세황, 〈영통동구〉, 《송도기행첩》, 1757년경, 종이에 수묵담채, 32.9×53.5cm, 국립중앙박물관

도17. 김홍도, 〈추성부도〉, 1805년, 종이에 수묵담채, 56×214cm, 보물 제1393호, 삼성미술관 리움

## 김홍도와 이인문

단원 김홍도는 풍속화나 진경산수화에서 특출한 묘사 기량을 자랑했듯이, 중국 고사인물이나 관념적 산수화에서도 여러 걸작을 남겼다. 〈추성부도(秋聲賦圖)〉(보물 제1393호, 삼성미술관 리움 소장)는 1805년, 61세 때 그린 작품이다.도17 화원 출신인 김홍도가 남종화의 형식과 정신을 어찌 소화했는지를 보여준다. 「추성부(秋聲賦)」는 중국 송나라 문인 구양수歐陽脩가 늙어가는 자신의 삶을 늦가을 달밤에 들려오는 바람 소리에 빗대 읊은 시이다. 김홍도는 시구의 의미를 살리기 위해 갈필의 선묘를 사용했다. 마른 붓질로 묘사한 달빛 아래 드러난 바위들, 바람에 밀려 한쪽으로 쏠린 나뭇가지, 흩날리는 낙엽 등에서 스산한 가을밤의 정조情調가 묻어나온다. 구양수의 쓸쓸함에 회갑을 맞은 김홍도 자신의 감정을 대입하여 남종산수화풍으로 재해석해 그린 득의작得意作이다.

남종화풍은 김홍도의 동갑내기 화원 출신 고송유수관도인 이인문古松流水館道人李寅文, 1745~1824 이후의 작품에도 발견된다. 이인문은 남종·북종산수화풍을 조화로이 구사한 산수화가로 꼽힌다. 72세 때 그린 〈하경산수도(夏景山水圖)〉(국립중앙박물관 소장)는 안개 위로 솟은 산세의 실루엣을 미점으로 표현해 녹음이 울창한 여름산수의 정취를 드러냈다.도18 이 외에도 〈강산무진도(江山無盡圖)〉(국립중앙박물관 소장)를 비롯한 고사산수도나 진경 작품 등을 보면 심사정 화풍의 영향이 역력하다.

도18. 이인문, 〈하경산수도〉, 1817년경, 비단에 수묵, 26.7×25.1cm, 국립중앙박물관

도19. 최북, 〈공산무인도〉, 18세기 중반, 종이에 수묵담채, 31×36.1cm, 개인소장

숙종~숙조 무렵, 사대부 문학이 중심을 이루던 조선 사회에 중인 문학, 즉 여항 문학閭巷文學이 등장한다. 옥계시사玉溪詩社는 여항 문학의 대표적인 시 모임이다. 천수경千壽慶, ?~1818을 중심으로 여러 여항 문인들이 모여 결성되었으며, 김홍도와 이인문 등의 화원들도 참여했다.

송월헌 임득명松月軒 林得明, 1767~1822은 옥계시사 결성 초기부터 동참했던 여항 문인이다. 시회를 주제로 한 그림을 다수 제작했다. 필운대弼雲臺 봄 풍경을 그린 〈등고상화(登高賞華)〉를 비롯해 1786년 《옥계십이승첩(玉溪十二勝帖)》(삼성출판박물관 소장)에 삽입한 임득명의 사계절 그림에는 정선과 심사정을 배운 흔적이 남아 있다.

호생관 최북毫生館 崔北, 1712~1786?은 김홍도, 이인문 등과 교유했던 조선 후기 화가이다. 심사정의 산수화풍을 고스란히 따랐으며, 진경산수화는 정선 일파의 범주를 크게 벗어나지 못했다. 〈공산무인도(空山無人圖)〉와 〈처사가도(處士家圖)〉(개인소장) 두 점의 산수화에서 알 수 있듯이 어리숙한 담먹·담채와 미점의 붓 자국이 비교적 분방한 편이다.도19 〈공산무인도〉의 화제시는 소동파의 「십팔대아라한송(十八大阿羅漢頌)」의 한 구절인 '사람 하나 없는 텅 빈 산에 물은 흐르고 꽃은 피네空山無人水流花開.'이다. 〈처사가도〉에도 초서에 가까운 행서체로 거칠게 '불로장생의 세상 처사의 집엔 예쁜 풀과 옥 같은 꽃이 가득長生不老神仙府 瑤草瓊花處士家'이라 써넣었다. 두 화제시에 최북의 문인 취향이 두드러진다.

## 유덕장, 신위 등 문인화가들의 사군자

앞의 문인화가들이 비교적 직업 화가다웠다면, 여기로 즐긴 이들도 적지 않았다. 주로 한두 가지 소재를 다루었고, 소재 범위도 문인 사대부와 관련된 의미나 상징성을 지닌 사군자·소나무·연화·포도·모란 등으로 제한적이다. 이미 16~17세기에 탄은 이정의 묵죽, 설곡 어몽룡의 묵매, 영곡 황집중이나 휴휴당 이계호의 묵포도 등이 유명했다. 18세기 이후 이와 같은 경향은 더욱 두드러졌고, 이정의

도20. 유덕장, 〈통죽〉, 18세기 중반, 종이에 수묵, 106×66cm, 국립중앙박물관

묵죽화를 수운 유덕장과 자하 신위가 계승했다. 이 전통은 추사 김정희의 묵란, 우봉 조희룡의 사군자, 소치 허련의 묵모란, 석파 이하응의 묵란, 소호 김응원의 묵란, 몽인 정학교의 괴석, 석연 양기훈의 갈대와 기러기, 해강 김규진의 묵죽 등에 이르기까지 지속됐다.

수운 유덕장畎雲 柳德章, 1675~1756은 18세기를 대표하는 묵죽화가이다. 스승으로 삼았던 이정, 제자뻘인 신위와 더불어 조선 시대 묵죽의 3대가로 꼽힌다. 앞선 16~17세기 이정의 묵죽화에 비하면 형식적 단단함이나 구성미가 부족한 편이다.

**도21.** 신위, 〈묵죽도〉, 19세기 전반, 비단에 수묵,
106.5×48.4cm, 국립중앙박물관

통죽筒竹을 잘 그렸고, 화보풍에 머문
대신에 다양한 방법으로 대나무의 표
현 영역을 한층 넓혀 주었다.도20

자하 신위紫霞 申緯, 1769~1845는 이조
와 병조참판을 역임한 고위 관료 출신
문인화가이다. 시와 서예에 뛰어나 문
학예술사에서 높이 평가된다. 신위의
묵죽화는 조선 후기를 대표할 만큼 훌
륭하다. 강세황의 영향을 많이 받았다
고 하지만 실제 작품을 보면 신위의 묵
죽이 강세황보다 낫다. 〈묵죽도〉(국립중
앙박물관 소장)는 줄기가 가늘고 탄력이
넘친다. 잎의 필치도 부드럽고 고아함
을 풍긴다.도21 단아한 서체의 적절한
제시가 함께 어우러져 높은 품격을 보
인다. 신위의 화풍이나 기량은 두 아들
신명준과 신명연에게 전승되었다.

# 4. 19세기 다채로운 문인화가의 주장

## 사의정신을 강조한 추사 김정희

19세기에 이르면 청나라 문화와의 본격적인 교섭을 통해 수용된 남종화풍의 이념과 형식미가 만연해진다. 여기에는 추사 김정희의 역할이 가장 컸다. 김정희는 당대의 새로운 학풍인 금석학金石學 고증학자로, 그림 같은 예서풍의 '추사체'를 완성한 문인이다. 김정희는 자신이 경험했던 중국의 고전과 청대 문인의 문예를 기준으로 '문기文氣'를 강조했다. 이에 문인의 내면세계를 가늠케 하는 '서권기書卷氣'와 '문자향文字香'을 내세웠다. '서권기'는 도타운 독서로 쌓은 기운을 뜻하며, '문자향'은 문자의 향기를 뜻한다.

김정희의 그림은 서예 작품보다 드문 편이지만, 19세기 문예계에 '완당 바람'을 일으키며 일세를 풍미했다. 1844년 작 〈세한도(歲寒圖)〉〈국보 제180호, 개인소장〉는 김정희 회화의 백미이자 대표작으로 꼽힌다.도22 화선지 위에 물기를 뺀 갈필이 슬렁슬렁 지나가면서 남긴, 몇 가닥 되지 않는 먹 선묘가 가벼운 편이다. 산수화를 몇 점 그리지 않았음에도 옆으로 긴 화면에 적막한 감성을 살려낸 감각은 천부적이랄 만하다. 겨우 뻗은 가지 하나에 솔잎이 달린 노송 옆에 중국식 가옥이 배치되어 있다. 그 왼편에는 비슷한 또래의 어린 소나무 두 그루가 마주해 있다. 투시도법에 크게 어긋난 가옥 묘사는 어색하고 부자연스럽지만, 그림 전체 분위기를 해

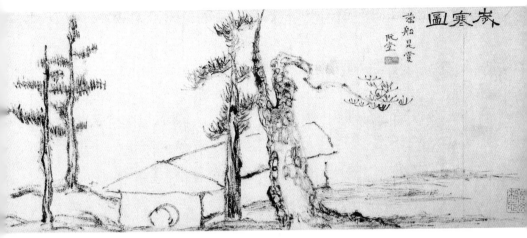

도22. 김정희, 〈세한도〉, 1844년, 종이에 수묵, 23×69.2cm, 국보 제180호, 개인소장

치지는 않는다. 사의 그림이 가진 오묘한 파격이다.

화면 오른쪽 상단에 '세한도歲寒圖, 우선 이상적에게 그려주다. 완당藕船是賞 阮堂.'이라고 썼다. 그림의 왼편 격자 칸에 정갈하게 쓴 해서체 제발題跋은 김정희의 엄정한 서풍을 보여준다. '세한'은 "날이 차가워진 연후에야 소나무와 잣나무松柏의 푸르름을 깨닫게 된다."라는 공자의 말씀이다. 역관 이상적李尙迪, 1804~1865이 죄인인 자신에게 변함없이 대해준 것에 대한 답례로 그를 소나무에 빗대어 이 작품을 선물했다. 이상적은 〈세한도〉를 중국에 가지고 가 평소 교분이 있던 연경의 명사名士들과 함께 감상하면서 16명의 제찬시문題贊詩文을 받아왔다. 현재 그들의 글이 그림과 함께 두루마리로 표구되어 있다.

《난맹첩(蘭盟帖)》(보물 제1983호, 간송미술관 소장)은 김정희가 난치는 법을 배우고 익힌 끝에 터득해 낸 '추사 난법蘭法'의 요체를 담은 화첩이다. 묵란화의 교과서처럼 제작된 이 화첩은 1830년대 후반 '명훈名薰'에게 그려준 것이다. 상·하 두 권에 각각 10점과 6점의 작품을 싣고, 난법에 관한 글 '사란결寫蘭訣'과 당대 난을 잘 치던 명가들을 소개하는 글을 함께 실었다. 화첩의 작품들은 김정희가 청나라 초 개

성파 문인화가 정섭鄭燮을 비롯한 중국화풍을 토대로 자기 형식을 만들어냈음을 보여준다.

김정희 묵란도의 대표작은 〈불이선란도(不二禪蘭圖)〉(국립중앙박물관 소장)이다. 바람에 날리는 한 그루의 난초는 조선품종인 춘란春蘭이다.도23 얼기설기 휘어진 마른 잎사귀와 꽃대가 꺾여 간신히 매달린 꽃 한 송이가 솔바람을 맞는 듯하다. 화면을 채운 제시와 발문은 그림과 잘 어우러진다. 글자의 크기와 굵고 가는 획의 변화가 무쌍한, 한껏 멋 부린 행초行草의 예서풍 추사체이다. 어디에도 구속되지 않는 자유정신의 매력을 느끼게 한다. 상하의 시와 글도 전통 방식과는 반대로 왼쪽에서 오른쪽 방향으로 썼다.

여백에 쓴 제시와 발문의 내용은 '난을 그리지 않은 지 20년 만에 우연히 그린 난에 하늘의 본성이 담겼고 유마거사維摩居士의 불이선不二禪 경지에 도달했다. 초서와 예서를 쓰는 서법書法으로 그렸으니 세상 사람들이 어찌 알고 좋아하겠는가.'라는 내용이다. 일견 매우 독선적인 언사이지만 예술가다운 표현이다. '원래는 먹을 갈아준 달준達俊에게 주려고 했는데, 도장을 새겨준 오소산吳小山이 보고 빼앗아 가니 우습다.'라고 했다. 난초의 뿌리 주변에 몰린 소장인과 감정인들의 인장은 그림의 공간 구성을 변화시킨 새로운 형식미를 뽐낸다.

## 사실정신을 강조한 다산 정약용

〈불이선란도〉나 〈세한도〉같이 개성 넘치는 작품을 남긴 김정희는 진경산수화나 조선적 문인화풍에 비판적이었다. "조선풍을 이룬 겸재 정선이나 현재 심사정의 그림은 한갓 안목만 혼란하게 할 뿐이니 결코 들춰 보지 말라."라고 제자들을 가르쳤다. 자신이 체험한 청나라 문예계의 동향이나 송·명대의 고전적 기준에 맞지 않는다는 이유 때문일 법하다.

사의성에 중점을 둔 김정희의 회화관에 대응한 회화 성향과 예술론도 있었다. 다산 정약용은茶山 丁若鏞, 1762~1836은 사의성을 비판하며 대상 묘사의 '사실성'

도23. 김정희, 〈불이선란도〉, 1850년경, 종이에 수묵, 54.9×30.6cm, 손창근 기증·국립중앙박물관

翩翩飛鳥　息我庭梅
有烈其芳　惠然其來
爰止爰棲　樂爾家室
華之旣榮　有賁其實

嘉慶十八年癸酉七月十四日洌水翁書于茶山東菴

余謫居康津之越數年洪夫人寄敝裙六幅歲久紅渝剪之爲四帖以遺二子用其餘爲小障以遺女兒

도24. 정약용, 〈매조도〉, 1813년, 비단에 수묵담채, 44.7×18.4cm, 고려대학교박물관

을 중시한 회화론을 전개했다. 사실적 묘사에 대한 정약용의 구체적인 관심과 회화관은 「발취우첩(跋翠羽帖)」에서 확인된다. 자신의 외숙인 청고 윤용靑皐 尹愹, 1708~1740의 초충도 화첩에 부친 글이다. 여기에서 정약용은 "서툰 화가들이 거친 필치인 독필禿筆과 수묵을 사용하여 기괴를 부리며 '뜻을 그리고 형을 그리지 않는다畵意不畵形.'라고 자처하는 것들과 비교할 바 못 된다. 윤공은 나비와 잠자리를 잡아서 수염·털·맵시 등을 세밀히 관찰하고는 그 모습을 똑같이 묘사한 후에야 붓을 놓았다고 하니 그의 정심精深한 태도를 짐작할 수 있다."라며 윤용을 높이 평가했다.

또한 정약용은 변상벽의 〈닭과 병아리 그림〉(간송미술관 소장)에 대한 제시 「제변상벽모계영자도(題卞相璧母鷄領子圖)」에서 당시 만연하던 남종화풍 산수화에 대해 "못된 화가들이 산수를 그린다면서 거친 필치만 보여주네矗師畵山水 狼藉手勢潤."라고 나무랐다. 이처럼 정약용이 남종화풍 회화에 비판적인 입장을 취했던 것은 성호 이익을 비롯한 실학자들의 회화관과 궤를 같이한다. 정약용은 한술 더 떠서 새로운 광학기기인 카메라 옵스큐라를 실험하고, 카메라 옵스큐라에 비친 이미지처럼 사실적인 그림을 높게 평가했다.

정약용은 그림에도 재능을 보여 그야말로 아마추어 감각의 작품 몇 점을 남겼다. 강진 유배시절에 그린 유명한 〈매조도(梅鳥圖)〉(고려대학교박물관 소장)가 대표적이다.도24 1813년 7월, 정약용은 부인이 옷을 해 입으라고 보내준 비단이 변색하자 이를 잘라 두 아들에게 《하피첩(霞帔帖)》(국립민속박물관 소장)을 만들어 주었다. 그리고 딸에게는 작은 그림과 시를 적은 〈매조도〉를 보냈다. 상단에 매화와 참새를 그리고, 그 아래에는 열을 맞추어 '매화 꽃 향기에 두 마리 새가 날아들어 짝을 이루었으니 행복하게 지내고 꽃 피었으니 열매 맺으리라.'라는 내용의 4언시와 그림의 내력을 곁들였다.

매화와 참새 그림이 어색하면서도 소담하다. 호분 위에 담홍색을 얹은 꽃잎에 붉은 점과 노란 꽃술, 진한 갈색의 꽃받침을 가진 백매白梅를 그렸다. 서로 등을

돌린 두 마리 참새의 빨간색 부리, 새로 자란 녹색 잔가지의 색감이 상큼하다. 유배지에서 만난 한적한 시정과 선비다운 맑은 심성이 느껴진다. 그림의 하단에는 4언시와 그림의 내력을 밝힌 발문 글씨가 정갈하다. 갸우뚱하면서 날카로운 삐짐이 돋보이는 행서체이다.

정약용의 〈매조도〉를 김정희의 〈불이선란도〉와 비교하면 두 사람의 성격 차이가 확연하다. 정약용은 그림과 가지런한 글씨를 상하부에 분리시켜 깔끔하게 구성한 반면, 김정희는 글씨와 그림을 한 화면에 섞어 자유분방한 성격을 드러냈다. 속도감 있는 난초 그림과 조심스러운 묘사의 매조 그림은 김정희가 강조한 '사의'와 정약용이 내세운 '형사'가 대비되는 양상을 보여준다.

## 신명연, 남계우의 생물도감 같은 사실 묘사

19세기에는 정약용이 강조한 관찰을 통한 사실적인 그림이 유행했다. 화원은 물론이려니와 문인화가들도 세밀한 채색의 화조영모화·화훼도·초충도·어해도 등을 즐겨 그렸다. 당시 화가들이 신분에 구애받지 않고 좋아하는 대상을 개성적인 스타일로 그리던 경향이 반영되어 있다. 신분 사회가 무너져야 할 시점에 나타난 문예 현상일 법하다. 또한 이들의 과학적 사실주의 표현은 근대회화의 출현을 예고하는 것이어서 의미가 크다.

현재 심사정의 화조와 전통을 계승한 애춘 신명연과 일호 남계우의 출현은 문인화 세계의 폭을 한층 넓혀 주었다. 애춘 신명연霞春 申命衍, 1809~1886은 묵죽화의 대가인 자하 신위의 아들이다. 묵죽이나 산수화에서 신위의 화풍을 따르기도 했지만, 화훼의 색과 형태를 정교하게 잘 그린 화가로 우뚝 섰다. 〈양귀비〉(국립중앙박물관 소장)는 빨간색·분홍색·흰색 꽃을 사생한 묘사 기량이 출중하다. 양귀비 외에도 신명연은 백합·원추리·연화·모란 등의 화훼도를 정밀하고 화사한 담채로 즐겨 그렸다.

일호 남계우一濠 南啓宇, 1811~1888는 '남나비'라는 별명이 생길 정도로 꽃과 나비

도25. 남계우, 〈화접도〉 대련, 19세기 후반, 종이에 수묵채색, 각 폭 127.9×28.8cm, 국립중앙박물관

그림에 출중했다. 문인답지 않게 당시 화원화풍으로 인식되었던 채색화를 선호했다. 남계우의 〈화접도(花蝶圖)〉나 〈군접도(群蝶圖)〉(이상 국립중앙박물관 소장)에는 모란꽃과 여러 종류의 나비들이 등장한다.도25 호랑나비, 제비나비 등 나비마다 다른 특징적인 무늬 묘사가 세밀하고 아름답다. 실제로 남계우는 나비를 채집해 자세히 관찰하며 소묘했다고 전한다. 일제 강점기에 활동한 나비 전문가 석주명石宙明, 1908~1950 박사는 남계우의 나비들이 서울과 경기 지역에서 발견되는 종들이라는 사실을 밝혀내기도 했다.

김홍도를 학습한 옥산 장한종, 임전 조정규, 혜산 유숙 등 19세기 화원들도 화조나 어해도의 세밀화를 그렸다. 옥산 장한종玉山 張漢宗, 1768~1815은 게와 물고기 등을 직접 관찰해 정밀하게 묘사한 어해도魚蟹圖로 유명하다. 김홍도의 화풍을 따른 배경 아래 게와 물고기, 조개, 새우 등을 사실적으로 묘사했다. 장한종의 사실적인 어해도는 이전의 전통과 완전히 구별되는 것으로, 정약용의 형 정약전丁若銓, 1758~1816이 편찬한 『자산어보(玆山魚譜)』와 시대를 같이해 흥미롭다. 『자산어보』는 정약전이 1800년 흑산도로 유배를 가면서 근처에 서식하는 해양 생물을 조사해 정리한 일종의 해양 생물학 백과사전이다. 박물학적 지식에 대한 관심이 높아지던 사회 배경 속에서 등장한 어해도와 같은 그림들은 회화의 근대 의식을 보여준다.

19세기에는 신명연이나 남계우처럼 화원 못지않게 사실주의 그림을 즐기는 문인화가도 출현했다. 동시에 그와 반대되는 경향의 김정희 일파가 19세기 문예계의 가장 커다란 계파로 성장하게 되었다. 고람 전기, 북산 김수철, 혜산 유숙, 희원 이한철 등처럼 김정희 문하에 들락거리면서 사대부적 교양을 익히려는 화원이나 중인층 화가들이 증가했고, 그러면서 남종화풍에 매료되었다. 이들 김정희 일파의 바람은 18세기에 꽃피운 조선풍 진경산수화나 풍속화의 사실 정신을 밀어내기에 이른다. 아이러니하게도 사대부층이 무너지는 시기에 문인화의 정체성이 강화된 격이었다.

# 제14강

# 조선 후기 궁중기록화와 장식화, 민화

# 1. 조선 회화를 세운 화원 출신 화가

조선 시대 회화사는 문인화가와 도화서圖畵署(초기 도화원) 출신 화가의 작품으로 이루어진다. 도화서는 화가를 양성하고 회화 관련 일을 담당한 국가 기관이다. 『경국대전(經國大典)』에 의하면 총감독 격으로 예조판서가 제조提調를 맡았고, 화원 20인, 생도生徒 15인을 두었다. 조선 후기에 들어서면 그림 관련 업무가 크게 늘어난다. 『속대전(續大典)』에 따르면 영조 22년(1746) 생도가 15명에서 30명으로 증원되었고, 정조 때는 규장각에 별도의 차비대령화원差備待令畵員을 두었다. 차비대령화원제는 왕실의 회화 업무를 우선적으로 담당할 화원을 도화서에서 임시로 차출한 제도로, 조선 말기까지 지속되었다.

10대 생도 시절에 그림을 훈련받고, 20대 이후에나 화원이 되었던 것 같다. 화원을 선발할 때는 죽竹·산수·인물·화초·영모翎毛 가운데 두 가지를 출제했으며, 묵죽도를 1등으로 삼았다. 기술직인 화원이 되면 어느 정도 신분이 안정되었다. 의관·역관·율사·악사 등과 같은 중인층 관료에 해당된다. 세습적인 대물림이나 혼맥婚脈을 이뤄 명문가를 형성하기도 했다. 수백 명에 달하는 화원들의 가장 큰 바람은 어진 제작에 발탁되거나 대규모 궁중 행사기록화 제작에 참여하는 것이었다. 업적에 따라 찰방이나 현감 등 6품직 일반 관료로 행세할 수 있었기 때문이다.

화원은 궁중에서 필요로 하는 각종 회화 업무를 담당했다. 어진과 공신들의 초상화, 의궤도儀軌圖와 반차도班次圖 등 궁중 의례와 관련된 기록화, 행사 때 필요한 각종 병풍, 공복公服과 의장물儀仗物, 왕실용 도자기를 비롯한 공예품의 장식 무늬와 그림, 건물의 단청 치장, 지도나 전적田籍 그림, 불화와 도서의 삽화 제작에 참여하는 등 매우 다양한 활동을 했다.

화원들은 도화 업무에 충실하며 조선 회화를 세웠으나, 미술사에 이름을 남길 만큼 자신만의 예술세계를 개척한 경우는 드물다. 대다수는 이름 없는 삶을 살다 갈 뿐이었다. 그런 사회적 여건을 딛고 거장이 된 화가로는 안견·김명국·변상벽·김홍도·이인문·이명기·신윤복·장승업 등이 꼽힌다.

## 화원의 거리였던 지금의 광통교

화원들이 근무하던 도화서는 숙종 때까지는 지금의 조계사曹溪寺 근처 견평방堅平坊에 있다가 숙종 이후부터 지금의 명동 입구인 태평방太平坊으로 이전했다. 그 사이에 광통교廣通橋가 있었다. 현재는 청계천 주변과 광통교 주변이 온통 빌딩 숲이지만, 조선 후기에는 그림 가게가 다수 포진되어 있던 곳이다. 광통교 일대가 그림을 표구하거나 매매하고 종이와 화구, 물감 등을 파는 거리로 발전하게된 이유는 바로 도화서와 가까웠기 때문이다. 화가들이 왕래했던 가게가 인사동이나 관훈동에 유지되어 지금도 화랑이나 화방이 많다.

조선 후기에 들어서면 광통교 거리를 중심으로 그림의 수요가 증대되고, 이를 충족시키고자 민간 화가의 작품이 출현하기 시작한다. 화원들이 제작한 궁중회화가 서민층에서 인기를 얻으며 나타난 현상이다. 그 과정에서 궁중회화를 변형시킨 다양한 생활 장식 그림 민화가 탄생했다. 당대에는 민화를 속화俗畵라 일컬었다. 속화란 본래 18세기에 발달한 풍속화를 의미했던 말인데, 19세기에는 소박하고 파격의 조형미가 담긴 민화를 지칭하게 되었다.

# 2. 18~19세기 최고 화원들의 궁중기록화

궁중 행사를 담은 기록화는 조선 후기 회화사를 빛낸 이름 없는 화원들의 위대한 작업이다. 초반에는 주로 화첩이나 족자 형식으로 제작되다가 18세기 중엽 이후부터 대형 병풍의 틀을 갖추었다. 화면이 커지면서 이전보다 의례의 진행이 더욱 꼼꼼하게 묘사되어 문화사적 가치를 더하게 되었다. 기록화의 제작 과정이나 참여 화가의 명단은 의궤도에 남겨 놓았다.

## 정조 시절 최고 화원들의 화성능행도

《화성능행도8곡병(華城陵幸圖八曲屏)》(보물 제1430호, 삼성미술관 리움 소장)은 조선 후기 회화의 역량이 집약된 대형 병풍 그림이다. 도1 1795년 윤2월, 정조가 아버지 사도세자의 회갑년을 맞아 묘를 참배하고, 동갑인 어머니 혜경궁 홍씨를 위해 회갑 잔치를 개최한 8일간의 화성 여정을 담았다. 현재 후대의 모사 병풍까지 여러 폭 전하며 20세기 초까지 다양한 형태로 복제될 만큼 인기를 끌었다. 당시 행사의 전 과정을 정리한 『원행을묘정리의궤(園幸乙卯整理儀軌)』를 통해 이인문李寅文과 김득신金得臣, 장한종張漢宗 등 7명의 화원이 공동 제작했음이 확인된다.

전체 여덟 폭 화면에 각각 화성행궁의 봉수당奉壽堂에서 가진 혜경궁 홍씨의 회갑 잔치와 낙남헌洛南軒에서 베푼 양로연, 향교의 참배, 서장대에서 참관한 군사

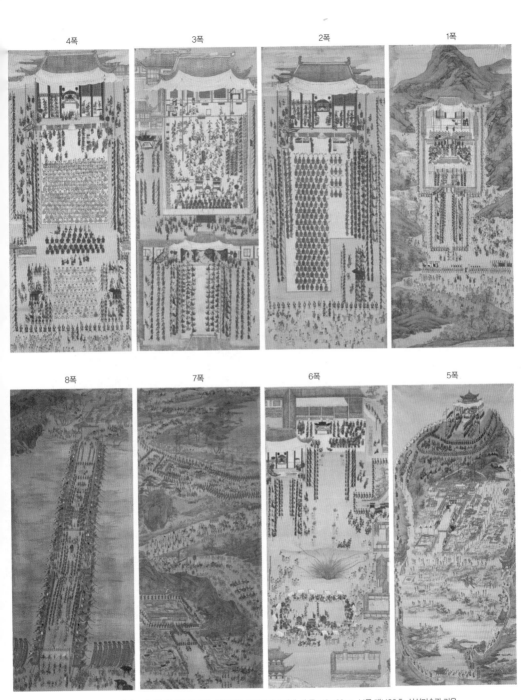

4폭      3폭      2폭      1폭

8폭      7폭      6폭      5폭

**도1.** 김득신 · 이인문 외, 《화성능행도8곡병》, 1795년경, 비단에 수묵채색, 각 폭 142×62cm, 보물 제1430호, 삼성미술관 리움

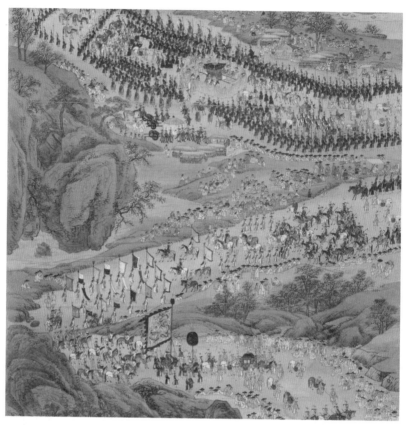

도2. 〈환어행렬도〉(부분), 《화성능행도8곡병》

훈련 등 주요 행사 장면과 궁으로 돌아가는 어가 행렬을 담았다. 제1폭부터 제4폭
까지의 행사 장면은 전통적인 궁중기록화의 제작 기법인 수직과 수평 구도로 부
감해서 묘사했다. 귀경길에 쉬어가고자 시흥행궁에 들어서는 제7폭 〈환어행렬도
(還御行列圖)〉와 한강을 건너는 제8폭 〈주교도(舟橋圖)〉에는 새로운 형식의 사
선 구도를 적용했다. 행사 참여 인원을 대략 파악할 수 있을 정도로 사실성이 뛰
어나다. 주변의 산과 들, 마을 표현은 김홍도식 진경산수화풍이다. 행사를 기록한
『원행을묘정리의궤』의 목판화 도면 역시 동일한 사선 구도로 제작되었다. 의궤는

전 행사 과정을 글과 그림으로 세세하게 남긴 기록물이다. 지금의 사진이나 다큐멘터리쯤이 되겠다. 오늘날 궁궐 행사를 재현할 때 참조할 만큼 인물들의 복식을 비롯해 가마와 깃발, 무기 등 디테일까지 사실적으로 묘사했다.

〈환어행렬도〉는 之자 모양의 사선 구도를 사용해 대규모의 어가 행렬을 상하로 긴 화면에 모두 소화했다.도2 전체 행렬에 1779명의 사람과 779필의 말이 참여했다는 기록이 실감난다. 화면 중앙에 혜경궁 홍씨의 가마가 보이고, 그 주변을 호위 병사들이 따른다. 행사 개최의 목적이 정조의 무력을 과시하기 위함이라고 볼 정도로 장용영壯勇營 병사들의 위세가 강렬하다.

행렬이 지나가는 길목에는 임금의 행차를 구경하러 나온 백성들이 표현되어 주목된다. 구경꾼의 20퍼센트가량을 차지할 정도로 여성의 참여도가 상당하다. 〈주교도〉의 강변 언덕에는 구경꾼의 40퍼센트가량이 여성이다. 구경하는 주민들 사이에는 엿판을 든 아이들과 막걸리를 파는 주모들이 눈에 들어온다. 잠시 대열에서 이탈한 병사 몇몇이 막걸리 잔을 기울이는 모습까지 세밀하다. 권위를 중시했던 기존의 행사도와 달리 현장 분위기를 생생하게 전달하는 방식이다. 기록화 영역의 새로운 장을 열었다고 할 만하다. 풍속화가 발달했던 시절이었기에 가능했던 시도라고 생각한다.

### 순조 시절 궁궐도와 잔치 그림

이후 기록화에서 거의 보이지 않던 사선 구도는 궁궐도宮闕圖에서 등장한다. 〈동궐도(東闕圖)〉(국보 제249호, 고려대학교박물관·동아대학교박물관 소장)는 연녹색 버드나무와 연분홍 복사꽃이 생동하는 봄 풍경을 담은 궁궐 전경도이다.도3 화면 오른쪽의 창경궁과 왼편의 창덕궁을 사선 구도로 부감한 조감도 형식이다. 전체 크기가 세로 273센티미터, 가로 584센티미터나 되는 대형 그림으로, 총 16권의 절첩식 화첩으로 분리해 제작했다. 모두 펼치면 수천 칸의 건물과 회랑, 자연 지형을 보존한 후원의 숲과 계류, 궁궐 담장을 낀 언덕, 멀리 떨어진 백악산까지 전개된다. 정원 같은 조선 궁궐의 특성과 조경미를 부각시켰다.

도3. 작가미상, 〈동궐도〉, 1828~1830년경, 비단에 수묵채색, 273×584cm, 국보 제249호, 고려대학교박물관·동아대학교박물관

도4. 〈동궐도〉〈창덕궁 인정전 부분〉

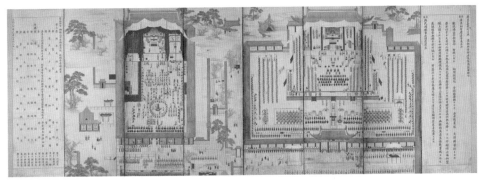

〈동궐도〉는 1828년에 신축된 창덕궁 연경당演慶堂과 1830년 화재로 소실된 창경궁 환경전歡慶殿, 경춘전景春殿, 함인정涵仁亭이 등장하는 점으로 미루어 볼 때, 1829년 전후에 제작된 듯하다. 창덕궁 인정전仁政殿을 비롯한 모든 건물들은 자를 대고 선을 긋는 계화법界畵法으로 묘사했다.도4 기둥 숫자까지 정확하게 그림으로 그려내고, 각 장소와 건물 이름을 전부 적어두었다. 사선으로 전경을 담았지만 서양의 투시원근법을 완벽하게 구현해내진 못했다. 오히려 평행투시도법이나 뒤로 갈수록 약간 벌어지는 역원근법에 가깝다. 서양의 화법을 소화해서 창출해낸 우리식 원근 표현법이다. 궁궐의 위용을 더 효과적으로 드러내주는 듯하다. 〈동궐도〉의 표현 방식은 밑그림만 남은 〈서궐도안〉 초본(보물 제1534호, 고려대학교박물관 소장)과 《경기감영도병풍》(보물 제1394호, 삼성미술관 리움 소장) 등으로 이어졌다.

19세기가 되면 궁중기록화의 형식과 기법이 정조대 이전의 상태로 되돌아가는 느낌이다. 자연스러운 공간감이나 행사를 구경하는 군중들이 더 이상 등장하지 않고, 사선 구도 대신 수직·수평 구도가 적용되었다. 또한 엄격한 좌우대칭의 정면 부감시를 적용해 왕실의 권위를 강조하는 경향을 보인다. 보수적으로 퇴행한 셈이다.

《순조기축진찬도병(純祖己丑進饌圖屛)》(삼성미술관 리움 소장)은 순조 시절에 제작된 대형 병풍 기록화이다.도5 기축년, 곧 1829년은 순조가 마흔이 됨과 동시에

도6. 명정전외진찬도(부분), 〈순조기축진찬도병〉　　　　도7. 〈자경전내진찬도〉(부분), 〈순조기축진찬도병〉

즉위 30주년을 맞이한 해이다. 이를 기념해 왕세자 익종이 주관한 축하 잔치를 그렸다. 전체 여덟 폭 중 처음과 마지막을 제외한 여섯 폭에 두 개의 잔치 장면이 그려졌다. 〈명정전외진찬도(明政殿外進饌圖)〉와 〈자경전내진찬도(慈慶殿內進饌圖)〉는 서로 다른 날짜에 거행된 연회이다. 각각 세 폭씩 할애해 그 규모와 절차 등이 쉽게 파악되게끔 핵심 내용을 위주로 묘사했다.

오른쪽 세 폭의 〈명정전외진찬도〉는 명정전에서 순조 임금과 함께한 잔치이다. 자세히 보면 일월오봉도 병풍 앞 임금의 자리에 어좌御座만 덩그러니 있을 뿐 임금은 보이지 않는다.도6 조선 시대 궁중기록화에서 흔히 발견되는 표현이다. 대체로 임금의 권위를 인정해서 그리지 않았으리라 예측한다. 혹은 임금의 위상이 빈 의자 같은 존재였다고 해석될 수도 있겠다. 조선 말기에는 문인들의 정쟁에 밀려 임금은 대체로 늘 소외되었으니 터무니없는 해석은 아니다.

나머지 세 폭의 〈자경전내진찬도〉는 자경전에서 벌어진 왕후의 잔치 장면이다. 모친상으로 불참한 순원왕후 대신 방석을 그려두었다.도7 실제로 순원왕후가 참여했더라도 똑같이 빈 방석으로 대체해서 그렸을 확률이 높다. 왕후의 자리 뒤에는 화조도 병풍, 즉 꽃과 새를 그린 채색화가 펼쳐져 있다. 화조도가 십장생도와 함께 궁중 그림으로 정착되었음을 보여준다.

# 3. 19세기 후반 궁중장식화

조선 시대 궁궐은 나라를 움직이는 정치권력과 행정의 중심 공간이자 왕실 가족의 생활터전이었다. 그 위상에 걸맞게 다채로운 색채와 길상 문양으로 건물 안팎을 치장했다. 실내 공간을 병풍이나 가리개, 족자 형식의 서화 작품으로 꾸몄고, 심지어 야외 담장에도 장식 문양을 부가했다. 19세기, 몰락기를 맞이할 때조차 궁중의 위엄과 정체성은 여전히 유지되었다. 이 모든 장식물과 그림을 도화서 화원들이 도맡아 제작했다. 임금의 자리에 꼭 배치하는 일월오봉도를 비롯해 장소와 쓰임에 따라 십장생도·화조도·모란괴석도·책가도·고사도·문자도·요지연도나 해상군선도 같은 도석인물도 등 다채로운 대형 채색화 병풍이 발전했다.

### 몰락기 궁중의 권위적 정체성과 화려한 장식화

창덕궁 인정전, 경복궁 근정전勤政殿, 덕수궁 중화전中和殿 등, 정전正殿 안으로 들어서면 정중앙의 기단 위에 어좌가 놓여 있다. 그 뒤로 해와 달, 다섯 개의 산봉우리와 소나무, 그리고 파도를 그린 일월오봉도 대형 병풍이 펼쳐져 있다.도8 초기부터 사용되었을 것으로 추정되나, 현존하는 일월오봉도는 대한 제국기 이후에 그려진 작품이다. 그림이 낡으면 늘 새로 제작했기 때문이다. 일월오봉도는 왕의 권위를 상징하는 특별한 장식 그림이어서 궁궐의 정전과 편전은 물론 궁 밖에서

**도8.** 작가미상, 《일월오봉도8폭병풍》, 19세기, 비단에 수묵채색, 162.5×369.5cm, 삼성미술관 리움

**도9.** 작가미상, 《십장생도10폭병풍》, 19~20세기 전반, 비단에 수묵채색, 209×385cm, 국립고궁박물관

치르는 행사장에 반드시 등장했다. 어진의 봉안처, 승하 후 차린 빈소와 사당에도 의례용으로 설치했다.

도상을 살펴보면 중심 산봉우리 좌우에 해와 달을 배치했다. 그 아래쪽 골짜기에서 폭포가 쏟아지고, 화면 양 끝에 각각 두 그루의 소나무가 서 있는 좌우대칭 구도이다. 다섯 산봉우리·파도치는 물결·해·달·소나무 등은 왕실의 안녕과 국가의 번영을 기원하는 뜻을 담은 소재로 풀이된다. 조선 시대 내내 고정된 기본 형식이 유지되다가 18세기 중반부터 화면에 해와 달을 직접 그리기 시작했다. 이전에는 그림 대신 해와 달을 본뜬 청동거울 일월경日月鏡을 매달았다고 한다.

도교에서 유래한 십장생도十長生圖는 왕조는 물론 내전에 사는 왕족의 방까지 장식한 대표적인 궁궐 병풍 그림이다.도9 소나무·사슴·해·달·구름·불로초·학·천도복숭아·바위·물 등 불로장생을 상징하는 소재들을 조합한 것이 특징이다. 이렇듯 장수의 의미가 담겨 있어 환갑이나 은혼식 때 주로 사용되었다. 일찍이 고려 말부터 세화歲畵로 제작되기 시작한 십장생도는 청화백자나 철화백자 같은 도자기나 공예품의 문양으로도 사용되었다. 궁중 행사에 쓰였을 법한 십장생무늬 항아리들이 그 실상을 짐작케 한다.

18~19세기에는 십장생도나 화조도 병풍과 함께 모란도 병풍이 유행했다.도10 모란은 예로부터 부귀영화를 상징하는 꽃으로 여겨져 '꽃 중의 왕'이라는 뜻의 백화왕白花王 혹은 만화왕萬花王이라 불렀다. 궁중에서는 모란도 병풍이 일월오봉도와 함께 임금과 관련되는 자리에 자주 배치되곤 했다. 뿐만 아니라 내전 및 침전을 꾸미는 용도 외에 가례嘉禮와 관례冠禮는 물론 장례 의식과 종묘 제례 의식 등 각종 의례에서도 폭넓게 사용되었다.

모란은 대개 바위와 함께 그려졌으며, 짙고 화려한 채색이 사용되었다. 유득공柳得恭. 1748~1807은 서울의 세시풍습을 기록한 『경도잡지(京都雜志)』에서 "궁중의 공식 잔치 때는 제용감濟用監에서 모란을 그린 큰 병풍을 쓰며, 문벌이 높은 집안의 혼례 때도 궁중의 모란도 병풍을 빌려다 쓴다."라고 했다. 궁중의 모란도 병풍

도10. 작가미상, 《모란도10폭병풍》, 18세기, 비단에 수묵채색, 145×580cm, 국립중앙박물관

이 궐 밖으로 나와 사대부가의 혼례에 사용되었다는 기록은 궁중의 장식 그림이 민간에 전파된 과정을 시사한다. 현재 국립고궁박물관에 모란도 병풍만 수십 틀이 소장되어 있으니, 그 인기와 쓰임새가 짐작된다.

　모란도 병풍의 다양한 용도는 민간으로도 전해져 민간 화공들이 자체적으로 제작하기에 이르렀다. 화원의 세련된 그림 솜씨에 비해 묘사 수준은 크게 떨어지는 편이다. 그러나 활달하고 기발한 형상의 변형미와 자유분방한 개성미를 뽐내는 가작佳作이 많다.

# 4. 19세기 후반 장식화의 확산과 민화

당시 도화서 화원들은 국가의 그림 작업만으로 생계유지가 어려워 사적인 주문을 받곤 했다. 그 그림을 거래하는 과정에서 자연스럽게 궁중화가 민간에 전파가 된 듯하다. 더불어 18~19세기에는 경제력 성장과 함께 민간에서도 집안을 장식하는 그림에 대한 수요가 높아지면서 궁중화풍을 서민 취향으로 탈바꿈한 민화가 유행하게 된다.

화원들에 비해 서민 화가들의 묘사 솜씨가 떨어졌던 만큼, 같은 주제라 하더라도 궁중화와 민화 사이에는 화격畵格의 차이가 존재했다. 정교하고 화려한 궁중장식화가 서민 화가의 손을 거쳐 어설프고 소박한 필치의 그림으로 변신한 것도 그 때문이다. 대신 서민 화가는 향유층인 서민의 미의식과 정서를 그대로 반영함으로써 경쟁력을 더했다. 그 결과 익살과 해학이 화면 가득 분방하게 흐르는 '민화'가 탄생했다.

민화는 광통교 일대의 종이 가게나 그림 가게에서 취급하기 시작해 전국으로 확산되었을 터이다. 강이천姜彛天, 1768~1801은 「한경사(漢京詞)」에서 광통교 거리의 모습을 "한낮 광통교 기둥에 울긋불긋 그림을 걸었으니, 여러 폭의 긴 비단으로 병풍을 칠 만하네. 최고로는 근래 화원 솜씨의 그림도 있으니, 많은 사람들이 탐내는 속화는 살아 있는 듯 묘하도다."라고 묘사했다.

못생기면 못생긴 대로, 잘못 그리면 잘못 그린 대로 그린 민화의 소박한 미의식은 서민의 생활 정서와 신앙을 꾸밈없이 드러낸다. 이런 민화도 화제별로 보면 화조, 인물, 산수 등으로 구분되는 일반회화와 크게 다르지 않다. 쓰임새 유형으로 분류하면 길상도吉祥圖·벽사도僻邪圖·교화도敎化圖·산수도山水圖 등으로 나뉜다.

첫째 길상도는 화복, 다산, 장수 등 좋은 일을 기원한다. 연꽃이나 모란을 비롯한 화훼도, 꽃과 새를 그린 화조도, 털 짐승을 주제로 한 영모도, 물고기나 게 같은 어해도 계통의 그림들은 나름의 길상적인 상징성을 갖는다. 이 가운데 모란괴석도와 연화도 병풍이 크게 유행했다.

둘째 벽사도는 재앙이나 악귀를 막아주는 도상이다. 가장 조선적인 민화로 꼽히는 까치호랑이 그림 작호도鵲虎圖가 있으며, 닭·개·사자·범·곰·사신四神 등 동물과 도깨비 같은 수호신 그림이 해당된다.

셋째 교화도는 책가도와 문자도를 비롯해서 해상군선도나 요지연도 같은 도석인물도, 삼국지·춘향전·곽분양행락도·백동자도·행실도 같은 고사인물도를 꼽을 수 있겠다.

이 외에 소상팔경도나 관동팔경도, 금강산 전경도, 명승도 등 민화풍으로 재해석된 산수화 병풍도 상당한 인기를 끌었다. '자연 풍경을 집안에 들인다.'라는 상징성을 가지므로, 굳이 분류하자면 길상도에 해당된다.

## 화원 장한종과 이형록의 책가도

책가도冊架圖 또는 책거리冊巨里라 불리는 장식 병풍에는 각종 서적을 중심으로 종이·붓·벼루·먹·도장 등 문방사우와 선비들이 일상에서 사용하는 화병과 꽃·필통·과일·도자기·청동기 등이 등장한다. 책을 늘 곁에 두고자 했던 선비들의 학문적 소망을 상징한 도상이다. 거처에 책가도를 펼쳐놓음으로써 글공부의 중요성을 환기시키고 면학 분위기를 조성했을 법하다. 학문을 숭상한 조선 사회의 분위기와 맞아떨어지는 장식 그림이어서 왕실은 물론 민간에서도 널리 성행했다.

조선 시대 책가도의 연원은 예수회 신부이자 건륭제 시절 궁중 화가였던 낭세
녕郎世寧, 1688~1766의 《다보격경도(多寶格景圖)》(미국 플로리다 제임스 모리세이(James
Morrisey) 소장)로 본다. 다만 낭세녕이 엄격한 일점투시도법을 적용한 데 비해 조선
의 책가도는 각 폭마다 별도의 투시도법을 적용한 경우가 대부분이다. 이규상李圭
象, 1727~1799의 『일몽고(一夢稿)』에는 "김홍도는 서양의 사면척량화법四面尺量畵法
을 능란하게 다루었고, 책가도를 잘 그린 화가였다."라고 전한다. 현재 김홍도의
책가도 작품이 확인되지 않아 안타까울 따름이다.

조선 시대에는 신분적 제약과 사회적 분위기로 인해 화원들이 자신의 존재를
그림에 드러내기 어려웠다. 궁중화나 민간 장식화에 화가가 밝혀진 예가 거의 없
는 것도 그 때문이다. 그렇기에 옥산 장한종玉山 張漢宗, 1768~1815의 작품으로 추정
되는 《책가문방도(冊架文房圖)8폭병풍》(경기도박물관 소장)의 존재가 더욱 반갑다.도11
호피무늬 같은 문양으로 장식된 커튼을 열었을 때 책장이 드러나는 형식은 전형
적인 궁중화풍이다. 투시원근법을 이용해 공간에 깊이감을 부여하고 음영을 가미
해 사실감을 더했다. 일정한 간격으로 구획된 책장이 각 폭마다 그려져 있고, 칸
마다 서책과 문방구, 중국제 도자기, 청동기 등을 진열해 놓았다. 그중 제8폭 책

도12. 《책가문방도8폭병풍》(인장 부분)

장 하단의 인장함에서 '장한종인張漢宗印'이라 적힌 붉은색 인장이 발견되었다.도12 장한종이 이런 방식으로나마 이름을 남긴 사실은 자기 작품임을 알리는 행위이자, 예술가로서의 자존감을 살린 대목이어서 주목된다. 어해도에 뛰어났던 장한종과의 연관성을 시사하듯 병풍 중앙에 새우와 연꽃 그림이 장식되어 흥미롭다.

19세기에 책가도로 이름을 날렸던 송석 이형록松石 李亨祿, 1808~1883 역시 장한종처럼 자신의 이름을 인장에 남겨 놓았다. 이형록은 할아버지 이종현李宗賢, 1748~1803 때부터 책가도에 능하다고 알려진 화원 집안 출신이다. 이름을 바꿔가며 책거리 병풍을 전문적으로 그렸다. 국내외에 그의 서명이 확인되는 작품이 여러 점 전하며, 각종 서책과 기물을 묘사한 솜씨가 매우 안정적이다.

궁중이나 상류 계층으로 수요가 한정적이었던 책가도는 점차 민간으로 확산되면서 사람들의 기호를 반영한 형식으로 변모했다. 우선 서민층의 주거 공간에 맞춰 높이가 150센티미터에 달하던 대형 병풍에서 70센티미터 정도의 낮은 병풍으

로 바뀌었다. 재료도 고급 비단 대신 종이가 사용된다. 초기에는 학문적인 분위기 조성을 위해 책가도를 사용했다면, 민간에 전파된 이후에는 장식물로서의 기능이 더 강조되었던 모양이다. 책가도의 주요 소재인 책이나 중국 골동 대신 석류, 수박 등 다산의 상징물이나 부귀를 의미하는 모란, 높은 벼슬을 상징하는 산호와 공작 깃털 등이 차지하는 비중이 늘어났다. 또한 가지런하게 진열되어 있던 이전과 달리 중국 골동품과 서책들이 한껏 흐트러져 있다. 기물마다 다른 시점을 부여한 다시점多視點의 작품들도 많아졌다. 그런 한편 기명절지도器皿折枝圖 형식으로 단출해진 책거리 병풍도 유행한다.

## 유교 덕목을 강조한 문자도

조선 후기에는 유교 덕목이 사회적으로 강조된다. 신분 사회의 분열 조짐이 보이던 영·정조대에 정치 안정화를 위해 신분적 위계질서를 바로잡으려했던 집권층의 방안이었다. 이 시기에 감계화鑑戒畵가 삽입된 효제문자도가 유행한 것도 같은 맥락이었다. 문자도文字圖는 글자를 변형해서 그 뜻을 표현한 그림이다. 논어의 핵심구절인 '효제충신孝悌忠信'과 '예의염치禮義廉恥'를 소재로 삼은 효제문자도가 대표적이다.

효제문자도는 어린이 교육용이나 유교적인 행사용으로 사용했던 듯하다. 대량 유포하기 쉽도록 복제가 가능한 목판화로 제작된 사례가 발견되는 것을 보면 말이다. 문자의 외형은 전서체·예서체·해서체·행서체로 변형시킨 경우가 많다. 효행, 형제간의 우애, 나라에 대한 충성, 친구 간의 믿음 등 문자와 관련된 고사를 글자 획 안에 그리거나, 꽃이나 문양으로 장식한 사례도 있다. 민간에서 제작된 문자도는 고사 대신 글씨를 상징하는 단순한 이미지나 장식 문양으로 대체되는 경향을 보인다. 예를 들어 '효孝'는 죽순과 잉어, '충忠'은 새우와 대나무, '염廉'은 봉황과 게 등, 고사를 압축한 도상으로 디자인했다.

문자도는 지역별 특징이 뚜렷한 편이다. 특히 제주도 문자도가 매우 현대적인 감

도13. 작가미상, 《효제문자도8폭병풍》, 19세기, 종이에 수묵채색, 각 폭 62×33.5cm, 개인소장

각의 디자인을 뽐내며 타 지역 문자도와 차별적인 양상을 나타낸다. 먹이 살짝 번지는 효과로 글씨를 디자인하고 양귀비 같은 꽃을 꼭지에 그린 작품도 있다.도13 '치恥' 자에는 토끼를 그려 넣어서 재미있는 이야기 그림으로 재탄생시켰다. 문자마다 물결무늬를 넣거나 상하 별도의 공간에 물고기를 그려서 도서島嶼 지역 문화의 특징을 살렸다. 궁중에서 제작된 해서체의 정형에 비해 제주도 문자도는 그 변형이 가히 파격적이다.

민간의 취향은 물론 파격적인 변형 방식을 뚜렷하게 보여주는 민화의 특징은 화조영모도, 도석인물도와 고사인물도, 호렵도 등에도 적용되었다. 소상팔경도·관동팔경도·금강산전경도·평양성도 등의 산수화도 마찬가지였다. 정형을 벗은 민화는 마치 몰락하는 조선 말기의 시대상 같기도 하고, 조선 사회의 변동기를 겪은 민중의 미의식으로 읽혀지기도 한다.

## 민화다운 변형과 익살의 까치호랑이

조선 후기에는 민간에서도 봉황·용·호랑이가 악귀를 막아주고, 부와 명예를 지켜주는 수호신으로 그림에 사용되었다. 본디 이들은 사신도를 포함해 군대의 깃발이나 궁중 장식에 주로 등장하던 문양이었다. 특히 호랑이와 용이 짝을 이루는 용호도는 관아의 장식 그림이나 깃발의 단골 소재였다. 민간에서는 값비싼 그림 대신 '龍용'과 '虎호'자를 적은 글씨로 대체하곤 했다.

한편 용은 "구름은 용을 따르고 바람은 호랑이를 따른다."라는 『주역(周易)』의 내용을 반영해 대부분 구름과 함께 표현되었다. 바다나 비와 관련된 물의 신이라 여겼기에 기우제를 지낼 때 용 그림을 자주 사용했다. 이 경우에는 의식이 끝난 후 그림을 불태운 탓에 거의 남아 있지 않다.

18세기 김홍도의 〈송하맹호도(松下猛虎圖)〉(삼성미술관 리움 소장)나 작가미상의 화원풍 〈맹호도(猛虎圖)〉(국립중앙박물관 소장)처럼 호랑이는 세화, 즉 새해의 궁중 벽사 그림으로 제작되었다.도14 그 밖에도 호랑이는 조선 후기 무관 관복의 흉배나 당시 궁중이나 상류층이 썼던 청화백자 대호에도 사용되었다.

19세기 후반, 다채롭게 사용된 호랑이 그림은 묘사력을 갖추지 못한 서민 화가들로 인해 자태와 표정이 왜곡되고 변형되었다. 대신 민화다운 변형의 회화미와 익살이 가득한 걸작들이 탄생했다. 민화 호랑이는 크게 줄무늬의 호피虎皮 호랑이와 둥근 고리 모양 표피豹皮의 호랑이로 분류된다. 설화나 민간 신앙에 잘 드러나듯이 호랑이는 조선인에게 무서운 존재인 동시에 친근한 동물이었다. 민화 가운

撑猛磨牙説敢逢総生東海
老黄公
于余跋扈横行者誰識人中
此頼同
甲子南吉

도14. 작가미상, 〈맹호도〉, 18세기, 종이에 수묵담채, 96×55.1cm, 국립중앙박물관

**도15.** 작가미상, 〈까치호랑이(호작도)〉, 19세기, 종이에 수묵채색,
86.7×53.4cm, 삼성미술관 리움

데 지금도 가장 한국적인 이미지로 각광 받는다.

민화의 파격적인 조형미는 가장 대중적인 까치호랑이 그림에서 찾을 수 있다. 삼성미술관 리움 소장의 〈까치호랑이(虎鵲圖)〉에는 커다란 덩치의 줄무늬 호랑이가 소나무 앞에 털썩 주저앉아 있다.도15 그 위 노송가지에 앉은 까치 한 쌍은 호랑이를 의식하지 않은 채 재잘거리기 바쁘다. 당시 지배층을 상징하던 무서운 이미지의 호랑이를 비웃듯 민화 속 호랑이는 다소 바보스럽다. 이와 대조적인 영리한 모습의 까치는 민중으로 해석된다.

민화 호랑이들은 앉은 자태가 중후하기보다 경쾌하고, 무섭기보다 친근하다. 특히 해학적인 표정이 백미이다. 몸은 측면에서 본 것, 머리는 앞에서 본 것, 전체

적인 형상은 약간 위에서 내려다본 것 등, 여러 시점의 모습을 하나로 합성한 특징을 가진다. 몸의 측면을 그리면 실제로는 네 개의 발이 다 보이지 않음에도 불구하고 모두 보이게끔 그렸다. 여러 시점을 합성한 왜곡 기법은 당대의 책거리나 산수화에도 활용되었다. 유럽의 20세기 초 입체파 화가들이 추구했던 다시점 형식과도 상통해 흥미롭다. 민화를 새롭게 해석할 수 있는 지점이다.

## 민화의 감성을 이은 자수 문화, 생활 민예

생활 속에서 다루어진 민화의 소재들은 디자인 감각이 뛰어난 민예품에서도 찾아볼 수 있다. 민예품은 조선 후기 들어 민화 못지않게 발전한 분야이다. 그중 자수는 동일한 형태를 반복하면서도 만든 사람에 따라 달라지는 조형 감각을 보여 준다. 마치 요리하는 이의 손맛에 의해 음식 맛이 달라지듯이 말이다.

자수의 백미는 조각보이다. 조각보는 여러 가지 색 천을 꿰매서 디자인한 보자기이다. 옷을 만들고 남은 자투리 천들을 모아놓았다가 한 땀, 한 땀 이어 만든 조각보는 소박한 절약 정신을 엿보게 한다. 각기 다른 크기와 색상을 가진 천 조각들을 고려해 만든 구성을 보면 조선 여성들이 얼마나 뛰어난 미적 감각을 지녔었는지를 알 수 있다. 몬드리안식 기하학 추상회화에 뒤지지 않는 조형미를 뽐내는 명품이 많다.

민화를 비롯한 민예품은 분방한 표현 방식과 지역적 개성을 뚜렷이 드러낸다. 이처럼 다양한 색채, 형식적인 변화, 파격의 미 등의 특징을 지닌 민화는 새로운 조형의 시대를 열었다. 민화가 부흥한 시기에 색다른 경향의 회화가 등장한 점에서도 확인된다. 19세기 후반의 김정희 일파나 북산 김수철, 석창 홍세섭 등이 즐긴 개성주의 감각은 동시기 민화의 파격미를 연상케 한다.

# 제15강

·

이
야
기

한
국
미
술
사

·

# 조선 말기
# 개성파 화가들

# 1. 왕실의 권위 회복

19세기 후반 문화의 새 기운은 고종 초기에 단행된 경복궁 중건에서 발견된다. 이 거대한 사업은 당시 조선 왕실이나 지배 세력이 나아가고자 했던 방향을 제시한다. 1863년, 10대 초반의 고종을 등극시키고 섭정을 맡은 흥선대원군은 왕권을 높이는 방편으로 경복궁 중건을 추진했다. 이를 두고 짧은 기간에 대규모 토목건축 공사를 진행하면서 나라의 경제를 파탄시켰다는 혹평이 있는가 하면, 조선의 전통 건축 기술을 향상하는 기회였다고 평가하기도 한다.

당시 중건된 경회루는 거대한 팔작지붕을 떠받치는 48개의 돌기둥이 특징이다.◦1 연못에 비친 그 모습은 한 폭의 그림처럼 아름답다. 조선 초기의 경회루는 돌기둥마다 용을 조각했다고 한다. 하지만 중건하면서 용 조각을 생략하고 48개의 사각 돌기둥을 같은 형태로 열 지어 세웠다. 전통 건축에 근대적 건축 방식이 적용되는 변화가 드러난 대목이다. 돌기둥을 위로 올라갈수록 약간 좁아지게 만든 덕에 커다란 지붕을 가졌음에도 전체적으로 경쾌한 리듬감을 가진다.

### 경복궁 중건과 민화풍의 수용

중건 이후 경복궁의 자경전慈慶殿은 또다시 화재로 소실되는 아픔을 겪었다. 1888년에 복원된 자경전 구역에는 민화풍 장식이 등장해 눈길을 끈다. 자경전을

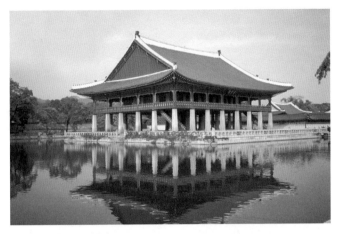

도1. 경복궁 경회루, 1863년 중건

도2. 경복궁 자경전 꽃담, 1888년 복원

도3. 경복궁 자경전 십장생굴뚝, 보물 제810호, 1888년 복원

도4. 이세욱, 해치상, 1865년경

둘러싼 꽃담은 벽돌 사이사이에 일종의 '문양전'을 넣어 단장했다.도2 뒤뜰의 굴뚝
에는 연꽃이나 십장생을 양각해 구운 장식 벽돌이 아름답다.도3 도상과 표현 방식
이 민간에서 유통되던 민화풍이다. 백성들과 더불어 새로운 부흥을 꿈꿨던 왕실
의 의도로 여겨진다.

　경복궁의 전각을 장식하는 돌조각은 모두 해치·기린·호랑이·용과 같은 벽사
僻邪의 수호신이거나 상서로운 동물의 형상이다. 그중 해치상은 화재를 예방하는
장치로 제작되었다. 당시 경복궁에 자꾸 불이 나자, 화재와 각종 재앙을 물리치는
동물로 알려진 해치상을 궁궐 여러 곳에 세웠다. 광화문 앞 해치상은 조각가 이세
욱李世旭의 작품이다.도4 비록 벽사 신앙에서 유래된 소재이지만 근대 조각의 출현
을 시사한다. 몸을 튼 자세에서 느껴지는 힘과 높은 단상 위에서 머리를 돌려 관
악을 향한 해치상의 위세가 범상치 않다. 세기 말 조선의 에너지가 느껴진다.

# 2. 19세기 추사 김정희 일파의 부상

19세기 중후반, 조선의 몰락을 앞둔 시기에 시대적 울림은 적으나 일부 새로운 감각의 그림이 부상했다. 추사 김정희의 영향권에 있으면서 각자 나름의 개성미를 창출한 화가들이 주축을 이루었다. 대체로 물새·대나무·매화·난초·바위 등 특정 소재 한 가지에 집중하는 성향을 보인다.

《예림갑을록(藝林甲乙錄)》은 1849년경 추사 김정희가 제자 14명의 글과 그림을 평한 기록을 엮은 책이다. 김수철金秀哲·허련許鍊·전기田琦·이한철李漢喆·박인석朴寅碩·유숙劉淑·조중묵趙重默·유재소劉在韶 등이 참여했다. 양반층은 물론 도화서 화원을 비롯한 중인계층의 서화가들까지, 다양한 신분으로 구성되어 있다. 이들 '김정희 일파'의 서화는 김정희의 서화론에 따라 개성을 강조한 점에서 근대성이 드러나는 동시에 저무는 조선 문화의 매너리즘적 성향이 짙다.

### 우봉 조희룡

우봉 조희룡又峰 趙熙龍, 1789~1866은 양반 출신으로 김정희 일파의 좌장 격 인물이다. 서화론과 형식에서 김정희를 널리 전파시키는 데 큰 역할을 했다. 김정희가 함남 북청으로 유배될 당시 친분 탓에 덩달아 전남 임자도에 유배되기도 했다. 『호산외사(壺山外史)』, 『해외난묵(海外蘭墨)』을 비롯해 유배 시절에 쓴 저술들은

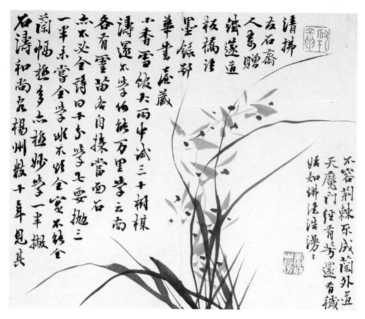

중인층이나 화원에 대한 조희룡의 열린 시각을 보여준다. 그로 인해 조희룡을 중인층으로 잘못 분류하기도 한다. 최근에는 '19세기 화단의 영수'로 지칭될 정도로 그 삶과 예술에 대한 인기가 치솟아 관련 저술도 많아졌다.

김정희에 대한 존경심으로 평생을 살았던 만큼 조희룡의 서화는 김정희의 범주를 벗어나지 못했다. 묵란·묵죽·매화·산수 등 다작을 통해 화가로서 입지를 세웠으나 서풍은 김정희를 유난히 빼닮았다. 구분하기 힘들 정도여서 김정희가 조금 껄끄러워 했다는 이야기도 전한다. 〈묵란도(墨蘭圖)〉(국립중앙박물관 소장)를 비롯한 난초 그림은 잎과 꽃의 묘사나 구성은 물론 배경의 화제 글씨까지 김정희를 모방했다.도5

조희룡은 자하 신위의 뒤를 이어 묵죽도에 기량을 보였다. 여러 색지에 그린 《묵죽도병풍》(국립중앙박물관 소장)은 추사체 화제시를 곁들인 대표작이다. 일곱 가지 묵

도6. 조희룡, 〈홍매도〉 대련, 19세기 중반, 종이에 수묵담채, 각 폭 127.7×30.2cm, 개인소장

죽도들은 농묵과 담묵으로 거리감을 내고 속도감 있게 묘사했으나 번잡한 편이다. 청대의 판교 정섭板橋 鄭燮을 비롯한 양주팔괴楊州八怪의 개성주의 화풍과도 유사성을 갖는다.

사군자를 두루 잘 그렸던 조희룡은 비교적 매화에서 독자적인 화풍을 이루었다고 평가된다. 조희룡의 개성미는 묵매보다 화사한 담채의 홍매에서 더 돋보인다. 〈홍매도(紅梅圖)〉 대련(개인소장)은 커다란 고목의 가지에서 피어난 홍매의 색감을 잘 살린 작품이다.도6 거친 필치로 묘사한 나무 둥치의 형상에는 용틀임하는 힘이 넘친다. 여백에 쓴 제시의 서체는 '추사체'의 분방한 맛 그대로이다.

〈매화서옥도(梅花書屋圖)〉(간송미술관 소장)는 조희룡의 대표작으로 꼽힌다. 한겨울 눈 속에서 핀 매화 밭에 둘러싸인 서옥書屋 풍경을 담은 산수화이다. 송나라 때 절강성 항주 서호의 고산孤山에서 20년 동안 은거하며 "매화를 아내로, 학을 아들로 삼았다."라는 임포林逋의 고사를 주제로 한다. 한 선비가 초가집 주변 하얀 매화 꽃잎이 가득한 분위기에도 아랑곳하지 않고 독서하는 장면을 연출해 놓았다. 화면의 절반 이상을 차지하는 설산雪山은 정형화된 준법 대신 칼바람 같은 필묵을 구사해 신선하다. 19세기 후반 새로운 산수화풍의 선구로 꼽을 만한 작품이다.

## 고람 전기

고람 전기古藍 田琦, 1825~1854도 〈매화초옥도(梅花草屋圖)〉(국립중앙박물관 소장)를 남겼다.도7 화면의 오른쪽에는 '역매인형 초옥적중亦梅仁兄 草屋笛中'이라고 써넣었다. 전기 자신이 역매 오경석亦梅 吳慶錫을 찾아가는 우정 어린 장면임을 밝혀두었다. 거문고를 메고 붉은 옷을 입은 인물이 전기, 초록 옷이 오경석일 법하다. 잿빛 하늘 아래 설산과 눈송이 같은 매화의 짜임새가 조화로우며 색의 대비가 산뜻하다.

약포藥圃를 경영했다던 전기는 서른에 세상을 떠났지만 김정희의 서화 정신을 화면에 구현했다. 끝이 닳은 붓으로 쓱쓱 그린 〈계산포무도(溪山苞茂圖)〉(국립중앙박물관 소장)는 김정희 일파 작품의 백미로 꼽힌다.도8 근경의 키 큰 나무 두 그루와

도7. 전기, 〈매화초옥도〉, 19세기 중반, 종이에 수묵담채, 29.4×33.3cm, 국립중앙박물관

도8. 전기, 〈계산포무도〉, 《전기필산수화첩》, 1849년, 종이에 수묵, 24.4×41.4cm, 국립중앙박물관

빈집, 그리고 중경의 물길과 건너편 산까지, 화면 구성이 간결하다. 속도감 넘치는 몇 가닥의 필선은 문인의 감수성을 드러낸다. 화제시의 서풍도 그림과 어울려 분방하기 그지없다.

## 소치 허련

소치 허련은 김정희가 총애했던 제자이다. 〈오백장군도(五百將軍圖)〉(간송미술관 소장)는 허련이 제주도를 찾아 김정희의 안부를 묻는 여정에서 그린 가작이다.[59] 한라산 백록담으로 향하는 길목에서 마주친 오백장군암을 수묵으로 사생한, 김정희 일파의 몇 안 되는 진경산수화이다. 오르막길 양편에 기암들이 줄지어 서 있고 그 너머 희미한 한라산 정상의 실루엣이 보인다. 다소 현장감이 떨어지고 사의성이 강한 갈필로 그렸기에 실경 맛은 덜하다. 그림 상단의 제시는 필획의 굵기가 일정하지 않은 추사체 서풍이다.

김정희는 허련의 그림에 대해 "내 그림보다 낫다. 압록강 동쪽에 소치를 따를 만한 자가 없다."라며 격려를 아끼지 않았다. 김정희가 허련을 높게 평가한 데는 지두산수화가 한몫했다. 지두화指頭畵는 붓과 더불어 손가락에 먹과 물감을 묻혀서 그린 그림을 일컫는다. 허련의 〈오월강각도(五月江閣圖)〉(개인소장)는 다섯 개의 손가락, 특히 새끼손가락을 활용한 수묵담채화이다.[도10] 강변의 누각과 어촌 풍경을 간결하면서도 활달하게 그려낸 손맛은 김정희의 칭찬을 수긍케 한다.

1856년, 김정희가 사망한 해에 허련은 고향 진도군 의신면 첨찰산 아래 화실 운림산방雲林山房을 마련해 정착했다. 이때부터 허련은 김정희 서화풍으로 일관했던 데서 변화를 꾀했다. 붓 끝이 갈라진 몽당붓 독필禿筆과 짙은 설채設彩를 구사하면서 자신만의 개성을 다졌다. 허련의 말년 화풍은 아들인 미산 허형米山 許瀅, 손자인 남농 허건南農 許楗, 그리고 방계인 의재 허백련毅齋 許百鍊 등으로 전승되면서 근현대 호남 지역 남종문인화의 뿌리가 되었다.

도9. 허련, 〈오백장군도〉, 19세기 중반, 종이에 수묵담채, 58×31cm,
간송미술관

도10. 허련, 〈오월강각도〉, 19세기 중반, 종이에 수묵담채,
99.2×48.5cm, 개인소장

# 3. 19세기 후반 새로운 수묵 감각의 화가들

## 북산 김수철

19세기 중후반에는 김정희를 추종한 화가들 가운데 자신만의 개성을 형성한 화가도 있었다. 1850년을 전후해 새로운 감각을 표출한 북산 김수철北山 金秀哲, 19세기의 회화는 기존 화법에 비해 매우 단순하다. 〈죽창문설(竹窓聞雪)〉(간송미술관 소장)

도11. 김수철, 〈죽창문설〉, 19세기 중반, 종이에 수묵담채, 45×23.1cm, 간송미술관

은 괴석과 대숲, 소나무에 둘러싸인 초옥을 중심으로 한겨울 문인의 삶과 풍치를 풀어낸 산수도이다.도11 하늘과 강에 칠한 옅은 먹으로 부각시킨 하얀 설산의 실루엣이 적막하다. 김정희는 이와 같은 김수철의 그림에 대해 "지나치게 간솔簡率하다."라고 평가했다.

그러나 김수철 회화의 독특한 개성은 김정희가 강조한 기괴奇怪함에 가장 맞아떨어진다. 〈석국도(石菊圖)〉(개인소장)는 필선 중심의 묘사법에서 벗어난 먹과 색채의 풀어진 표현이 돋보인다.도12 노랗고 붉은 담채와 담묵이 만나 자연스레 번진 꽃의 표현이 마치 맑은 수채화 같다. 괴석의 담묵이 번져 서로 엉킨 위에 듬성듬성 더해진 먹점이 신선하다.

도12. 김수철, 〈석국도〉, 19세기 중반, 종이에 수묵담채, 110.8cm×41.2cm, 개인소장

## 석창 홍세섭

석창 홍세섭石窓 洪世燮, 1832~1884은 정3품 승지承旨를 지낸 문인화가이다. 김수철과 비슷한 시기에 활동한 홍세섭은 주로 독특한 영모화를 그렸다. 전하는 작품이 적지만, 당시에 만연하던 중국 화보나 화본畫本에 의존하지 않은 개성적 화풍이 뚜렷하게 드러난다. 현재 족자로 꾸며진 영모도 8점(국립중앙박물관 소장)은 사계절을 배경으로 각 폭에 기러기·해오라

기·까치·청둥오리·가마우지 등 물새들이 한 쌍씩 등장한다.

그 가운데 〈유압도(遊鴨圖)〉는 암수 청둥오리가 물에서 헤엄치며 노는 모습을 포착했다.도13 이 그림처럼 하늘에서 내려다본 시점으로 대상을 포착한 영모화 사례는 조선 시대 내내 드물다. 화면은 수면으로 가득하고, 그 중심에 청둥오리 두 마리가 물살을 가르며 유영한다. 오리들이 만든 물살의 포물선에 뚝뚝 농묵의 반점을 찍어 속도감을 나타냈다. 옅은 먹의 농담 변화를 통해서 물살을 표현한 방식은 기존의 묵법과 크게 다르다. 언뜻 대담하고 간결하면서도, 물결 표현이나 오리 묘사는 사실적이다. 실제 청둥오리처럼 암수가 구별되도록 수컷의 머리색은 짙게 칠하고, 암컷오리는 주변에 담묵을 가해 흰 털을 부각시켰다. 잔 붓질을 반복해 깃털을 세심하게 묘사한 편이다.

〈야압도(野鴨圖)〉는 추상적인 설산 이미지가 인상적인 작품이다.도14 문인 수묵화로는 파격이다. 활짝 편 손을 뻗은 듯, 우뚝한 산봉우리의 형상이 매력 넘친다. 담묵의 농담 변화로 하늘을 물들여 흰 산을 부각시키고 중간 톤으로 산 능선을 그렸다. 눈 덮인 야산을 배경으로 물가 언덕에는 한 쌍의 가마우지가 위아래로 서 있다. 담묵과 농묵의 절묘한 조화로 인해 화면은 서양 수채화 같은 분위기를 띤다. 옅은 담묵과 반점은 아교와 백반을 물에 탄 교반수膠礬水를 적절히 조절한 효과이다. 또 1~2센티미터 혹은 3센티미터나 6센티미터 정도 일정한 간격으로 칠한 붓질은 털이 짧거나 넓적한 붓의 흔적인 듯하다. 이렇듯 홍세섭은 대담한 화면 구성과 단순한 배경 묘사, 속도감 있는 필치로 독자적인 영모화 양식을 창출했다.

홍세섭의 새로운 회화 형식은 평양 출신 석연 양기훈石然 楊基薰, 1843~1911의 물새 그림에 영향을 주었다. 양기훈은 기러기와 갈대를 그린 노안도蘆雁圖의 명수名手이다. 〈노안도〉(개인소장)는 가벼운 붓질의 갈대를 배경으로 기러기 한 쌍을 포착한 먹 그림이다.도15 땅에 있는 기러기와 공중에 떠 있는 기러기가 서로 마주보는 중이다. 수묵 농담으로 간결하게 묘사했음에도 기러기의 자태와 표정이 실감나게 전달된다. 기러기를 잡아 직접 관찰하며 그린 덕분이다.

도13. 홍세섭, 〈유압도〉, 19세기 후반, 비단에 수묵, 119.7×47.9cm, 국립중앙박물관

도14. 홍세섭, 〈야압도〉, 19세기 후반, 비단에 수묵, 119.7×47.9cm, 국립중앙박물관

도15. 양기훈, 〈노안도〉, 19세기, 비단에 수묵,
114×32cm, 개인소장

도16. 이하응, 〈괴석묵란도〉, 1887년, 비단에 수묵,
144×40.7cm, 개인소장

## 흥선대원군 이하응 일파

석파 이하응石坡 李昰應, 1820~1898은 뛰어난 서화가였다. 괴석에 자란 석란도石蘭圖와 난초를 무더기로 그린 군란도群蘭圖를 즐겨 그렸다. 초기 묵란도와 서예 작품은 추사 김정희의 영향을 받았으며, 중국 화보와 정섭鄭燮 같은 청나라 개성주의 화가의 화법을 즐겨 참작하기도 했다. 이들을 토대로 60~70대에 유연하고 빠른 붓질의 개성적 '석파란石坡蘭'을 구축했다.

이하응이 예서풍으로 쓴 '연주당硏珠堂' 현판에는 김정희의 영향이 뚜렷하다. '연硏' 자의 굵고 가는 필획의 불균형은 물론이려니와 지붕 위에 새가 앉은 모습의 '당堂'자는 김정희식 서풍이다. 또한《석파묵란첩》(간송미술관 소장)의 묵란도들이 보여주듯이 초기의 난 그림도 김정희를 따랐다.

이하응은 여러 차례 정치적 풍파를 겪는 와중에도 자신이 좋아하는 난초 그림을 꾸준히 그렸다. "정해년(1887) 봄날 석파 68세 노인이 그리다丁亥春日 石坡六十八叟作." 라고 밝힌 〈괴석묵란도(怪石墨蘭圖)〉(개인소장)는 석파란의 전형을 보여준다.도16 68세면 이하응이 권력에서 물러난 상태였으니, 그의 난초 그림이 한창 무르익었을 때였다. 〈괴석묵란도〉는 제주도 한라산 남쪽 바위에서 자라는 보라매한란과 야생초인 며느리배꼽을 묘사한 가작이다. 운현궁雲峴宮이나 양주 은거지의 화단에 제주한란을 심고 살았을 터인즉, 이를 관찰하며 사생한 맛이 물씬하다.

조선 말기 묵란도의 흐름에 새로운 기운을 불어넣은 석파란의 화풍은 소호 김응원小湖 金應元, 1855~1921이나 옥경산인 윤영기玉磬山人 尹永基, 19~20세기 등의 후배 화가에게 영향을 미쳤다. 창덕궁에 남긴 김응원의 1920년 작《석란도10폭병풍》(국립고궁박물관 소장)은 산언덕과 바위틈에서 자라난 난초들로 가득하다.도17 갈필로 바위의 윤곽을 그리고 농묵의 점을 더했다. 난 잎 묘사에는 활달한 필치를 구사했다. 작품의 크기가 압도적이고 화면 구성이 언뜻 새로워 보이지만, 사실 석란 덩어리 하나하나를 화보에서 그대로 옮긴 그림이다.

당시 유행하던 사군자 그림은 역매 오경석亦梅 吳慶錫, 1831~1879 같은 중인층 화

도17. 김응원, 《석란도10폭병풍》, 1920년, 비단에 수묵, 전체 209×418cm, 국립고궁박물관

가도 즐겼다. 오경석은 역관이자 개화파 지식인으로 당시 사회적 위상이 상당히 높았다. 〈옹란도(甕蘭圖)〉(개인소장)는 커다란 항아리에 심은 난초를 클로즈업한 작품이다.도18 화면 한쪽에 난을 포치하는 대담한 구성으로 인해 전체 형상의 절반만 드러나 있다. 기다란 난 잎에 여치로 보이는 곤충 한 마리를 그려 넣은 시도도 참신하다.

19세기 말에는 문인화가들이 전통적인 소재를 소화하면서도 색다른 구성미를 창출했다. 새로운 경향의 흐름은 민영익閔泳翊이나 김규진金奎鎭과 같은 일제 강점기 초에 활동한 화가들의 사군자 그림으로 연계된다. 특히 개화파로서 정치적 위상을 지녔던 오경석은 박규수朴珪壽와 김옥균金玉均 등 개화파 문인들과 교류하며 음으로 양으로 영향을 미쳤다.

도18. 오경석, 〈옹란도〉, 19세기 후반, 종이에 수묵, 74×32cm, 개인소장

# 4. 19세기 후반 조선 전통을 근대로 넘긴
## 오원 장승업

김정희 일파와 여러 개성파 화가들이 화단의 주류를 형성하던 시기에 오원 장승업吾園 張承業, 1843~1897이 출현해 조선 시대 회화 형식을 마감한다. 단순하고 가볍게 그리는 새로운 문인화풍과 달리, 장승업은 화원 출신답게 능란한 솜씨로 산수·인물·영모·화훼·기명절지 등 다양한 제재에 뛰어난 역량을 발휘했다. 붓과 먹을 쓰는 기량은 조선 시대를 통틀어 일인자라고 정평이 나 있다.

도화서 화원으로 활동하면서도 틀에 얽매이지 않고자 했던 장승업은 남종문인화풍의 화조영모나 사군자, 산수화까지 폭넓게 섭렵했다. 뿐만 아니라 장승업이 인물화에도 뛰어났음은 〈녹수선경(鹿受仙經)〉(간송미술관 소장)과 같은 작품이 말해 준다.도19 탁자를 사이에 두고 사슴과 마주 앉은 신선의 얼굴은 장승업의 자화상이 아닌가 싶다. 운이 다한 왕조의 끄트머리에서 화원 장승업이 겪어야 했던 심적 고통이 서려 있는 듯하다.

장승업은 중국 고사를 주제로 삼은 작품이나 관념적 산수화도 여럿 남겼다. 〈귀거래도(歸去來圖)〉(간송미술관 소장)는 동진東晉의 문인 도연명陶淵明의 시 「귀거래사(歸去來辭)」를 바탕으로 그린 산수화이다. 「귀거래사」는 도연명이 부조리한 현실을 깨닫고 관직에서 물러나 귀향한 후에 지은 고전 명작이다. 시의 내용대로 버드나무가 자란 오류五柳 강변에 도착한 도연명의 모습을 산수화로 완성했다. 화

도19. 장승업, 〈녹수선경〉, 19세기 후반, 종이에 수묵담채, 23.3×35.3cm, 간송미술관

면의 구성 방식이나 내용은 화보를 통해 익힌 중국 대가들을 따랐다. 동시에 먹의 농담과 필치의 강약을 조절해 산과 언덕, 집, 나무, 인물 등 개별 경물의 특징을 실감나게 그려냈다.

장승업의 개성적 기량은 영모화에서 발휘된다. 매와 꿩을 각각 그린 〈영모도(翎毛圖)〉 대련(삼성미술관 리움 소장)은 원래 8폭 병풍의 일부였던 것으로 추측된다. 장승업이 얼마나 붓과 먹을 능숙하게 다루었는지를 알려주는 대표작이다. 그중 〈호취도(豪鷲圖)〉는 짙은 먹으로 대담하게 그린 영모화이다. 고목의 가지에 앉은 매 두 마리는 시선을 맞춘 듯 표정이 절묘하다.도20 왼쪽 상단에는 정학교丁學敎, 1832~1914의 화제시가 적혀 있다. 장승업이 글씨를 잘 쓰지 못한 탓에 정학교나 안중식安中植, 1861~1919 등, 지인과 제자들이 화제를 대신 써주었다고 한다. 꿩 그림 〈쌍치도(雙雉圖)〉의 구도와 화풍은 〈호취도〉와 유사하다. 한 마리는 나뭇가지 위에, 다른 한 마리는 나무 아래 풀숲에 자리한 채 서로 조응하고 있다. 나무줄기와 수선화

도20. 장승업, 〈호취도〉, 19세기 후반, 종이에 수묵담채, 135.4×55.4cm, 삼성미술관 리움

도21. 장승업, 〈소사나무에 앉은 매와 토끼(토응도)〉, 19세기 후반, 비단에 수묵담채, 131.2×32cm, 개인소장

도22. 〈소사나무에 앉은 매와 토끼〉(매 부분)

묘사에 쓰인 필법 또한 장승업의 뛰어난 기량을 재확인해준다. 만취한 듯 풀어진 필치이면서도 묘사의 정확성을 잃지 않았다.

이와 달리 〈소사나무에 앉은 매와 토끼(兎鷹圖)〉(개인소장)는 비교적 섬세한 수묵 필치와 담채의 맛을 지녔다.도21 화원풍이자 말년의 성숙된 필묵 감각이 돋보이는 영모화이다. 가을이 물든 소사나무 위의 매가 우리나라 천연기념물 제323-8호인 '황조롱이'인 점이 주목된다. 치밀한 눈과 부리, 선명하게 구별한 깃털 표현을 보면, 대상을 직접 관찰하며 정밀하게 사생한 그림이 틀림없다.도22 진경산수화나 풍속화 같은 현실적 주제의 리얼리즘이 없어 아쉬웠는데, 화훼·영모의 사실주의 화

법을 통해 장승업에 대한 재평가가 가능할 법하다.

　장승업은 김홍도를 이어 조선 시대의 회화 형식을 마무리한 조선의 마지막 화원으로 평가된다. 회화 기량이 뛰어났음에도 불구하고 조선의 삶과 경치를 담은 진경 작품을 한 점도 남기지 않아 큰 아쉬움이 남는다. 시대적 요구에 부응하기 위해 중국 화보나 청나라 말기 화풍을 기반으로 삼았던 듯하다. 그로 인해 근대적 참신함이나 민족적 형식미를 찾기 어렵다는 한계를 갖는다. 하지만 장승업의 화풍은 소림 조석진과 심전 안중식 등 후배들에게 전수되어 20세기 근현대 화단에 전통 화풍을 유지시키는 밑거름이 되었다.

# 제16강

이 야 기 한 국 미 술 사

# 대한 제국기
# 근대적 변모

# 1. 전통과 신문화의 만남, 덕수궁과 독립문

조선 사회가 몰락해 가는 과정에서 1876년 강화도 조약에 의한 개항, 1884년 갑
신정변, 1894년 농민전쟁과 갑오경장, 1897년 대한 제국의 선포 등 근대 국가로
의 전환이 시도되었다. 그러나 1905년 을사늑약의 체결에 이어 1910년 일본 제
국주의의 식민 지배가 현실화된다. 이와 함께 외부에서 밀려든 신문명의 충격으
로 동도서기론東道西器論과 같은 주장이 제기되었다. 동양의 도道, 곧 정신을 중심
으로 서양의 이기利器를 받아들인다는 논점은 중국의 중체서용中體西用이나 일본
의 화혼양재和魂洋才와 유사하다. 20세기 전반 미술계를 돌아볼 때 동도서기의 형
식을 갖춘 사례가 없지 않으나, 대체적인 작품 성향은 완고하게 전통을 고집한 편
이었다. 그렇게 근대적 회화의 창출과 변화를 일구지 못한 채 조선은 일본의 식민
지배 아래에 놓이게 된다.

시대 변화에 따라 형식의 변모를 잘 드러낸 영역은 건축물 같다. 독립문·덕수
궁 석조전·명동성당·강화성당 등이 좋은 사례이다. 명동성당이나 석조전은 완연
한 서양 기술로 지어진 서양 건물이고, 강화성당은 조선 목조 건물에 서양 종교를
접합시키며 근대적 개선을 시도한 예이다. 독립문은 새 형식과 전통의 절충을 보
여준다.

독립문은 대한 제국기大韓帝國期(1897~1910)를 전후한 시기의 문화적 상징성을 지

도1. 독립문, 1896~1897년, 서울 서대문구 현저동

넜다.도1 서재필徐載弼, 1864~1951이 조직한 독립협회의 주도 아래 세웠고, 한글과 한
자로 새긴 현판은 이완용李完用, 1858~1926의 글씨로 전한다. 독립문은 기존에 청나
라 사신을 맞이하던 모화관慕華館 근처 영은문迎恩門 자리에 건립되었다. 중종 때
세운 영은문은 '은혜를 환영하는'이라는 이름대로 중국과의 사대관계를 상징하는
건축물이었다. 그런 영은문을 철거하고 독립문을 세운 이유는 조선의 독립을 드러
내고자 함이었다. 독립문 앞에 영은문의 돌기둥을 남겨놓은 것도 같은 맥락이다.

석조로 지은 독립문은 1896년에 시작해서 1897년에 완성되었다. 공사에는 건축
가 심의석沈宜碩이 참여했다. 높이 14.28미터, 너비 11.48미터에 달하는 독립문의

도2. 수원화성 화서문 돌 쌓은 모습, 18세기 후반　　도3. 독립문 돌 쌓은 모습, 1896~1897년

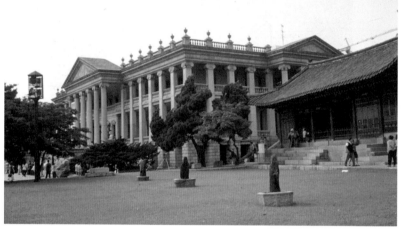

도4. 덕수궁 석조전, 1900~1910년

외형은 파리의 개선문을 참고해 만들었다고 한다. 아치형의 통로는 전통적인 성문 구조이지만, 문 위에 지붕을 생략하고 난간을 설치한 형태는 새로운 형식이다.

　독립문과 수원화성 화서문의 돌 쌓은 모습을 비교하면 흥미롭다.도2, 도3 전통적인 성문 중에서도 유난히 정조 때의 돌 쌓는 기법이 빼어나다. 서로 다른 모양의 돌들을 그렝이법으로 짜 맞춘 구성미가 감탄을 자아낸다. 여러 자투리 천을 이어서 만든 전통 조각보의 느낌도 난다. 반면 독립문은 몇 가지 일정한 형태로 자른 돌들을 좌우대칭으로 정연하게 쌓아 올렸다. 옆에서 보면 횡렬의 짜맞춤이 돋보

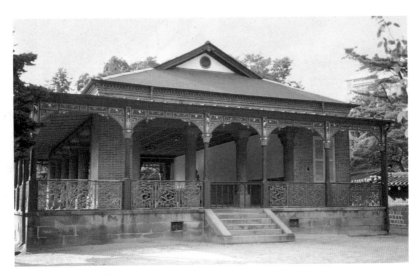

**도5.** 덕수궁 정관헌, 1900년경

인다. 여기에서 근대적인 건축 기법으로의 전환을 살필 수 있다.

덕수궁 석조전石造殿은 1900년부터 10년에 걸쳐서 완성한 덕수궁의 대표적인 서양 건축이다.도4 존 레지날드 하딩J. R. Harding이 설계를, 로벨Lovell이 내부 공사를 맡았다. 건설에는 심의석이 참여했다고 전한다. 3층 건물인 석조전은 오른편에 위치한 전통적인 가옥 형태의 준명당浚明堂, 그리고 즉조당卽阼堂과 조화를 맞추기 위해 좀 더 낮은 땅에 지었다. 전통적인 형식과 새 형식이 자연스럽게 어우러지도록 고심한 흔적이 엿보인다. 석조전은 18세기 유럽 고전주의의 석조 건물을 그대로 수용했다. 이 건축 형식은 삼각형의 박공Pediment(페디먼트)과 대칭적으로 나열된 돌기둥이 가장 큰 특징이다. 정면에 보이는 박공에 이씨 왕가를 상징하는 오얏꽃 문양을 새겨 고종高宗(재위 1863~1907)이 머무는 공간임을 나타냈다.

1900년경에 건립된 정관헌靜觀軒 역시 서양 건축이다.도5 고종이 커피와 함께 다과를 즐기거나 외교 활동을 벌이던 장소였다. 내부는 로마네스크식 기둥으로 꾸며져 있고, 외부 발코니는 화려한 코린트Corinth 양식의 목재 기둥머리로 장식했

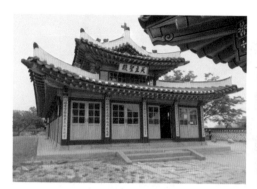

도6. 강화성당 천주성전, 1900년경, 인천 강화군 강화읍          도7. 강화성당 천주성전 내부

다. 한편 그 아래 난간에는 박쥐·소나무·사슴 등 전통적인 민화풍의 소재들을 투각했다. 새로운 형식의 건물들도 전통적인 요소와 조화를 이루려는 경향이 뚜렷하다. 그런 면에서 덕수궁이 중요하다고 본다.

강화성당의 천주성전天主聖殿은 새로 유입된 서양 종교가 전통적인 형식을 어떻게 활용했는가를 보여준다.도6 2층 누각 형태의 강화성당은 1900년경 강화도의 부강한 경제력을 기반으로 건립되었다. 경복궁 복원 사업에 참여했던 목수들을 동원해서인지 겉모습은 영락없는 궁궐 부속 건물 같다. 드러난 서까래, 대들보 등 내부구조와 지붕은 한국적 건축 양식을 잘 다듬었다는 인상을 준다.도7 여기에 천장을 2층으로 높여서 장중한 이미지를 살렸다. 좌우에 설치된 유리창은 빛을 유입시켜 '예배 공간'이라는 분위기를 조성한다. 사람들에게 익숙한 전통 건축물에 새로운 종교를 녹여내 거부감을 줄이려 했던 성공회의 노력이 담긴 근대 건축물이다.

# 2. 전통화법으로 새 문화 표현

고종 말기에 들어서면 사회 곳곳에 근대적인 기운이 스며든다. 1895년, 소학교령
이 공포되면서 근대 교육이 시작되었다. 당시 편찬된 교과서의 삽화에서 변화가
엿보인다. 『신정심상소학(新訂尋常小學)』은 목판화 삽도를 실은 개화기의 첫 교
과서로, 총 67점의 삽도가 실려 있다. 전통적인 형식을 단순화시킨 도상들이 대부
분이다.도8 매화와 새를 그린 매조도, 도성도의 팔대문과 풍광을 요약한 장면, 금
강산도 등은 수묵화법을 계승한 화가의 솜씨이다.

도8. 『신정심상소학』(부분), 1896년, 종이에 금속활자 인쇄, 25.5×17.2cm

도9. 김준근, 〈평론촌〉, 『텬로력뎡』, 1894년, 종이에 목판화,
22.4×17.6cm, 국립중앙도서관

도10. 김준근, 〈사해를 건너다〉, 『텬로력뎡』, 1894년,
종이에 목판화, 22.4×17.6cm, 국립중앙도서관

## 기독교 서적들의 조선적 삽화

성경이나 기독교 서적들이 번역되면서 삽화들이 조선화되는 양상도 나타난다. 『텬로력뎡(天路歷程)』은 19세기 후반 영국의 소설가 존 번연John Bunyan이 쓴 종교소설이다. 1895년, 선교사 제임스 스카스 게일James Scarth Gale과 해리엣E.G.Harriet 부부의 번역을 삽도 42점과 엮어 상·하 2권으로 발간했다. 풍속화가 기산 김준근箕山 金俊根, 19세기 말의 밑그림을 목판화로 제작한 삽도는 우리나라 최초의 기독교 회화이다.

『텬로력뎡』의 등장인물이 서양인이 아닌 치마저고리나 갓을 쓴 조선인이라는 점은 매우 중요하다.도9, 도10 서양화법을 부분적으로 사용했지만, 서양의 종교 이야기를 조선적인 도상으로 재해석해냈기 때문이다. 전통 형식으로 새 문화를 소화하려 한 시도는 우리식 근대를 창출하는 과정을 적절히 보여준다.

도11. 김준근, 〈혼례(신부신랑 초례하는 모양)〉, 《기산풍속도첩》, 1890년대, 비단에 수묵채색, 28.5×35cm, 독일 함부르크 민족학박물관

## 세계에 조선을 알린 김준근

김준근은 조선을 방문했던 외교관이나 외국 상인들 사이에서 꽤 유명한 인물이었던 듯하다. 함부르크Hamburg·베를린Berlin·빈Wein·파리Paris를 비롯한 유럽이나 미국의 주요 민족학 박물관에 조선 풍속을 그린 김준근의 화첩들이 소장되어 있는 것을 보면 말이다. 원산·부산·인천 등 개항도시를 방문한 당시 외교관들이 조선을 소개하는 방편 혹은 선물로 그림을 선호했던 모양이다.

국내에 가장 먼저 소개된 《기산풍속도첩(箕山風俗圖帖)》(독일 함부르크 민족학박물관 소장)은 총 61점으로 구성되어 있다. 비단에 수묵담채로 그린 각종 놀이·생업·신앙·의례·형벌 등 소재가 다채롭다. 〈혼례〉는 단출한 혼례상을 앞에 두고 마주한 신랑신부의 결혼식 장면 그림이다.도11 오른쪽 상단에 한글로 '신부신랑 초례하는 모양'이라고 썼다. 〈줄타기(광대줄 타고)〉와 〈탈놀이(팔탈판)〉 역시 《기산풍속

도12. 김준근, 〈줄타기(광대 줄타고)〉, 《기산풍속도첩》, 1890년대, 비단에 수묵채색, 28.5×35cm,
독일 함부르크 민족학박물관

도13. 김윤보, 〈죄지은 여인 회초리〉, 《형정도첩》, 19세기 후반, 종이에 수묵담채, 개인소장

도첩》의 일부이다.도12 그림을 보면 악사들의 연주와 줄 타는 장면이 화사하게 채색되어 있다.

김준근의 그림에는 김홍도식 풍속화풍이 남아 있으나 인체 묘사가 크게 떨어지는 편이다. 등장인물들은 하나같이 이마를 널찍하게 드러내놓고 5등신 정도의 신체 비례를 가졌다. 형식적인 퇴락이 선명함에도 불구하고 조선 말기 풍속화가 되살아났다는 점에서 의의를 가진다.

전통적인 수묵이나 담채 외에 서양 수채화법을 상당 부분 사용했다. 미국이나 유럽 등지에 흩어져 있는 작품 중에는 유럽의 양지洋紙를 사용한 그림도 다수 발견된다. 주문자들이 김준근에게 제조 회사의 마크가 찍힌 유럽의 면지를 대주며 그림을 의뢰했던 것 같다.

생활 풍속 외에도 곤장 맞는 장면처럼 죄인을 다루는 형정도刑政圖가 화첩으로 제작되었다. 김준근과 동시기에 활동한 김윤보金允輔, 1865~1938의 《형정도첩(刑政圖帖)》(개인소장)에는 죄지은 여인이 회초리 맞는 장면, 도박 현장을 급습하는 장면, 죄인을 다루는 장면 등 총 48점의 형정도가 실려 있다.도13 김준근과 김윤보의 형정도는 당시 그리기 주저되었던 혹은 주목받지 못했던 상례 및 형벌 집행 장면까지 다룸으로써 넓은 범위의 조선 풍속을 알려준다는 점이 고무적이다.

# 3. 서양화풍의 유입과 수용

## 일제의 침략 야욕을 풍자, 이도영

일제 강점기로 전환되던 시기의 현실은 관재 이도영貫齋 李道榮, 1884~1933의 『대한민보(大韓民報)』 만평에 잘 드러난다. 『대한민보』는 1909년 6월에 대한협회가 창간한 일간지로, 오세창吳世昌이 초기 사장을 맡았다. 이도영의 시사만화들은 1면 중앙을 차지할 정도로 비중 있게 다루어졌다. 비판성이 강한 만큼 일본의 검열에 걸려 여러 번 지워진 채 발간되기도 했다.

삽화를 담당한 이도영은 안중식의 제자이다. 전통적인 수묵화가였기 때문에 펜이나 연필 대신 자신에게 익숙한 필묵으로 만평을 그렸다. 여기에 말풍선과 칸 나누기 등 새로 등장한 만화 형식을 절충했다. 지금의 시사만화처럼 한 장면에 말하고자 하는 사회 현상을 압축시켜 강렬한 메시지를 전달했다.

〈남의 흉내〉와 〈고만 자고 어서 깨라〉, 두 점의 만평에는 전환기의 조선이 겪었던 고민이 잘 대조된다.도14, 도15 〈고만 자고 어서 깨라〉에는 봉건적 의식에 사로잡힌 선비를 향해 소리치는 개화지식인의 주장이 담겨 있다. 〈남의 흉내〉는 외세에 의지하려 한 개화파를 비판한 만평이다. 개화파 지식인을 어울리지 않는 서양 모자와 연미복을 차려입은 원숭이에 빗댔다. 밖에서 유입된 문화와 내부의 전통이 조화를 이루지 못한 채 갈등하는 양태를 제시하는 동시에 이를 풍자했다.

도14. 이도영, 〈남의 흉내〉, 『대한민보』, 1909.6.7

도15. 이도영, 〈고만 자고 어서 깨라〉, 『대한민보』, 1909.6.10

도16. 이도영, 〈취하면 총을 함부로 쏘나〉, 『대한민보』, 1909.6.29

도17. 이도영, 〈두꺼비와 뱀〉, 『대한민보』, 1909.8.11

이도영은 특히 일제 침략에 대해 신랄하게 비판했다. 〈취하면 총을 함부로 쏘나〉는 당시 술에 취한 일본군 장교가 조선인을 향해 총을 쏜 기사와 짝을 이룬 만평이다.도16 서울에 주둔해 있던 일본군의 폭력과 만행을 소재로 삼아 일그러진 현실을 고발했다. 일본군 병사 옆에 '취하면 총을 함부로 쏘나? 딱하군.'이라는 글귀를 써넣어 비판에 강도를 더했다.

〈두꺼비와 뱀〉은 당시 일본 제국주의의 야욕을 드러낸 만평이다.도17 오늘날의 만평에서도 즐겨 사용하는 상하 2단으로 칸을 나누었다. 상단에는 뱀이 두꺼비를 잡아먹으려는 '악연惡緣'의 일화를 담았다. 여기서 뱀은 일본, 두꺼비는 조선을 상징한다. 뱀 안에서 부화한 두꺼비 새끼들이 뱀의 몸을 뜯어먹고 뛰쳐나온 하단의 그림은 조선 해방의 '좋은 결과善結果'를 보여준다.

도18. 휴버트 보스, 〈고종황제 초상〉, 1899년,
캔버스에 유채, 199×92cm, 개인소장

이들과 함께 빈부격차의 문제, 친일 세력의 부도덕성 등 당시 조선의 현실과 사회 문제를 소재로 한 이도영의 풍자 만평은 현실 비판적 리얼리즘의 전형이다. 또한 한국미술사에 등장한 근대미술의 첫 사례이기도 하다. 이도영의 시사만화는 1920~1930년대 일간지 만평이나 만화로 이어진다.

## 조선을 그린 첫 서양화가, 휴버트 보스

개항과 함께 외국인 화가들의 방한도 이어졌다. 1900년 파리만국박람회 출품을 위해 내한했다는 네덜란드 출신 미국 화가 휴버트 보스Hubert Vos, 1855~1935가 대표적이다. 1898년 방한해 1899년 전신입상의 〈고종황제 초상〉(개인소장)을 그렸다.도18 휴버트 보스의 〈고

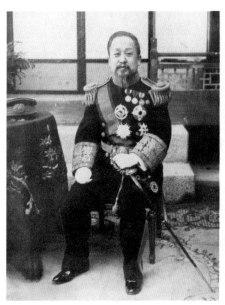

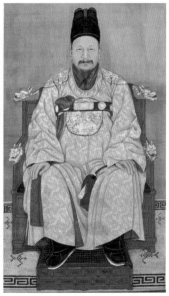

도19. 〈고종황제 사진〉, 1907년,
임전사진관(이와타 카나에(岩田 鼎) 촬영), 종이에 인쇄,
12.1×8.2cm, 국립고궁박물관

도20. 전 채용신, 〈고종 초상〉, 20세기 전반,
비단에 수묵채색, 180×104cm,
국립중앙박물관

종황제 초상〉은 유화로 그린 최초의 어진 정면상이다. 입체감을 깊지 않게 표현한 점이 인상적이다. 직접 고종을 마주하며 동양인 얼굴의 평면성을 인식했던 모양이다. 그럼에도 고종의 용안을 닮게 그리는 데 성공했다고 보기는 어렵다. 보스의 초상과 당시 찍은 고종의 사진을 비교하면 의상을 제외하고는 다른 인물로 보일 정도이다.도19 채용신이 그렸다고 전하는 〈고종 어진〉(국립중앙박물관 소장)이 훨씬 더 실물에 가깝다.도20

　휴버트 보스는 조선에 머무는 동안 〈고종황제 초상〉 외에도 〈민상호 초상〉(개인소장) 〈서울 풍경〉(국립현대미술관 소장) 등을 제작했다. 휴버트 보스를 비롯해 조선을 방문한 서양인 화가들의 작품은 그를 직접 목도한 조선 화가들에게 적지 않은 영향을 끼쳤으리라 본다.

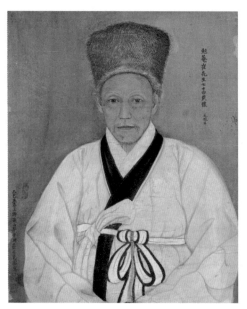

도21. 채용신, 〈면암 최익현 초상〉, 1905년, 비단에 수묵채색, 51.5×41.5cm,
보물 제1510호, 국립중앙박물관

## 입체감을 살린 초상화법, 채용신

석지 채용신은 휴버트 보스의 화법을 적극 수용해 근대적 형식의 초상화법을
창출했다. 1901년 〈고종 어진〉을 비롯해 1900년 창덕궁 선원전璿源殿의 태조·숙
종·영조·정조·헌종 등의 어진 모사에 발탁될 정도로 실력을 인정받았다. 또한
〈면암 최익현 초상〉 〈매천 황현 초상〉 등 우국지사와 지역 유지들의 초상화를 그
리기도 했다.

채용신의 대표작은 〈면암 최익현 초상〉(보물 제1510호, 국립중앙박물관 소장)이다.도21
1905년 을사늑약 체결에 저항하며 항일의병을 조직했던 우국지사의 이미지를 적
절히 표현한 정면 반신상이다. 심의를 입은 유학자의 모습이지만, 어울리지 않는
털모자를 씌워 의병장의 면모를 강조했다. 보다 뒤에 제작한 관복 차림의 〈최익현
초상〉에 배인 상투성과 비교된다.

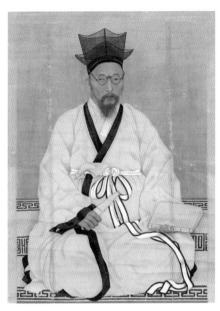

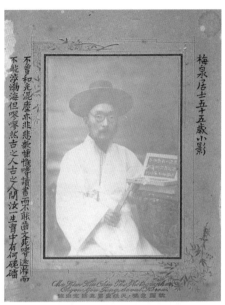

도22. 채용신, 〈황현 초상〉, 1911년, 비단에 수묵채색, 120.7×72.8cm,
　　 보물 제1494호, 후손소장

도23. 김규진, 〈황현 초상 사진〉, 1909년, 15×10cm, 보물 제1494호,
　　 후손소장

1911년에 제작한 〈황현 초상〉(보물 제1494호, 개인소장)은 전통적인 초상화가 그러했듯이 약간 사팔뜨기인 모습을 사실대로 표현했다.도22 매천 황현梅泉 黃玹, 1855~1910의 사진을 토대로 제작한 이 작품은 모자와 외관만 바뀌었을 뿐 모두 그대로이다.도23 사진을 보고 그렸음에도 얼굴 살결을 표현한 잔선처럼 여전히 전통적인 화법이 유지되고 있다. 새로 도입된 사진술과 전통 초상화의 결합을 보여준다. 모델이 된 황현의 사진은 1909년 김규진金奎鎭의 천연당天然堂 사진관에서 찍은 것이다. 한국사진사 초기 대표작으로 꼽는다.

〈곽동원 초상〉(개인소장)은 채용신이 서양화법을 어떻게 소화했는지를 가장 잘 보여주는 걸작이다.도24 곽동원은 만경강 일대의 만석꾼 갑부였다. 1918년에 그림 값으로 무려 쌀 100섬을 지불했다고 하니, 재력을 알 만하다. 조선 시대와 20세기 전반을 통틀어서 가장 비싼 그림인 만큼 제작에 상당히 공을 들였다. 채용신이

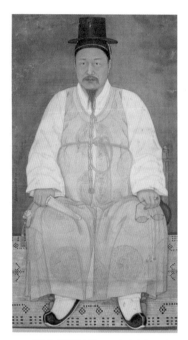

도24. 채용신, 〈곽동원 초상〉, 1918년, 비단에 수묵채색, 99.5×53.2cm, 개인소장

6개월 동안 곽동원의 집에 머물며 완성했다고 한다. 차양이 짧은 갓과 손가락의 금반지·안경·부채·화려한 장식물 등은 당대의 선비적 정서와는 거리가 있어 곽동원의 신분이 양반이 아님을 말해준다.

입체감을 살리고 외곽선은 약화시켜 얼굴의 이미지를 강하게 표현했다. 서양화법의 영향을 받았음에도 불구하고 역시 평면적이다. 빛을 한쪽에서 비추는 대신 전면에 드리웠기 때문이다. 얼굴 표현은 우리 초상화 형식을 그대로 따랐지만, 눈동자는 휴버트 보스의 서양화법을 활용했다.도25 눈동자 하이라이트 부분에 찍은 흰 점으로 인해 눈빛에 생기가 돈다.

도25. 〈곽동원 초상〉(눈 부분)

# 4. 전통 형식의 계승과 근대화

전통적인 수묵담채화는 조선 시대 문인들이 즐겼던 소재와 화법이 유지되었다. 그림을 주문한 사람의 취향이 반영되어 나타난 현상으로 여겨진다. 한편 마지막 조선 화원 출신인 안중식과 조석진의 경우 중국 연수를 통해 새로운 미술에 대한 견문을 넓혔다.

## 소림 조석진

소림 조석진小琳 趙錫晋, 1853~1920의 〈적벽야유도(赤壁夜遊圖)〉(간송미술관 소장)는 소동파가 적벽에서 달구경하는 장면이다.도26 7월 보름 다음 날인 16일의 뱃놀이를 「전적벽부(前赤壁賦)」, 10월 보름날의 뱃놀이를 「후적벽부(後赤壁賦)」라고 한다. 〈적벽야유도〉는 「후적벽부」의 고사를 재구성했다. 앞서 《연강임술첩》에서 보았던 것처럼 정선이 「적벽부」 일화를 조선식으로 형상화했다면, 조석진은 화보를 기초로 상상해 그렸다. 표현 기법은 장승업의 세세한 필묵법을 계승했다.

조석진의 고사인물도나 산수도는 대부분 『개자원화전』이나 중국 화보를 참조한 경향이 짙다. 오히려 이전의 선배 화가들보다 더 화보에 의존했다. 〈추산근수(秋山近水)〉 〈운산서식(雲山棲息)〉(이상 간송미술관 소장) 같은 작품이 그 증거이다. 조선 말기에 유행한 민화적 소재와 사실적 묘사가 절충된 조석진의 화풍은 외손자

소정 변관식에게 전해졌다.

## 심전 안중식

심전 안중식心田 安中植, 1861~1919은 조석진과 함께 당시의 화단을 주도했던 화가이다. 안중식도 조석진과 더불어 여전히 중국 고사 그림을 선호했다. 〈풍림정거도(楓林停車圖)〉(간송미술관 소장)는 당나라 시인 두목杜牧이 단풍이 너무 아름다워서 지나가던 발걸음을 멈추고 단풍을 감상했다는 내용의 고사 그림이다.도27 '단풍나무 숲에서 수레를 멈추다楓林停車'라는 제목처럼 수레를 멈추고, 바위에 앉아 화려한 가을 풍경을 감상하고 있는 두목과 두 명의 시동이 등장한다.

1913년에 그린 안중식의 〈도원문진도(桃園問津圖)〉(삼성미술관 리움 소장)는 화려한 청록산수 계통의 작품이다.도28 조선 초기 안평대군이 몽유도원을 꿈꿨듯이 일제 초기에 무릉도원도가 다시 등장했다. 고사 그림의 수요가 반복적으로 발생하는 상황에 대한 아쉬움이 남는다.

안중식은 개화파 민족 지사답게 우리 땅을 화폭에 담는 작업을 해내면서 당대의 화가들과 다른 면모를 보인다. 1915년 작 《영광풍경》(삼성미술관 리움 소장)은 영광읍내의 거부 조희경曹喜璟·조희양曹喜陽 형제의 체화정棣華亭에서 40일간 머물며 그린 대작이다. 10폭 병풍에 체화정에서 본 영광 고을의 풍경을 파노라마로 전개했다. 밀집한 초가집 마을 사이의 기와집들, 근경 읍성과 저 멀리 향교까지 세세하다. 미점으로 처리한 영광읍내 주변 산세는 여전히 전통적인 진경산수화풍을 따랐다.

1915년 작 〈백악춘효(白岳春曉)〉(국립중앙박물관 소장)는 경복궁 뒷산 백악의 새벽 풍경이다.도29 왼쪽에 우뚝 솟은 봉우리가 백악, 오른쪽 멀리 보이는 바위산이 북한산이다. 경복궁 위를 안개로 처리함으로써 불쑥 솟아오른 백악과 북한산의 산세를 효과적으로 형상화했다. 전통적인 미점산수는 안중식이 정선 일파의 진경산수 기법을 바탕으로 그렸음을 시사한다. 동시에 서양식 원근법과 투시도법을 도입해서 우리 땅을 보다 실감나게 표현하는 근대 화법을 모색했다. 오늘날 광화문

도26. 조석진, 〈적벽야유도〉, 20세기 전반, 종이에 수묵담채, 32.5×22.4cm,
간송미술관

도27. 안중식, 〈풍림정거도〉, 20세기 전반, 비단에 수묵담채, 29.5×29.4cm,
간송미술관

도28. 안중식, 〈도원문진도〉, 1913년, 비단에 수묵채색,
165.2×70.3cm, 삼성미술관 리움

**도30.** 광화문 사거리에서 본 북한산

**도29.** 안중식, 〈백악춘효〉(가을본), 1915년, 비단에 수묵담채,
125.9×51.5cm, 국립중앙박물관

사거리쯤에서 사진을 찍으면 그림과 동일한 화면 구성이 나온다.도30

안중식과 조석진은 조선의 마지막 도화서 출신 화가로서 장승업의 전통을 근대화 시키고자 노력했다. '전통적인 채색화법과 수묵화법의 근대화'라는 시대적 과제에 소극적으로나마 시도함으로써 나름의 족적을 남겼다.

## 개성주의 문인화풍, 정학교·민영익·황철

김정희나 이하응 등 개성주의 문인화를 계승한 화가들이 유파를 형성하며 후대에 영향을 미친다. 정학교를 비롯해 민영익이나 황철 같은 개화파 망명문사들의 회화는 문인화 전통을 토대로 자기 개성을 표출했다.

서화미술회 교수로 참여했던 몽인 정학교夢人丁學敎, 1832~1914는 아주 가느다란 필치의 행서와 초서체를 즐겨 쓴 서예가이다. 장승업의 그림에 화제를 써주기도 했다. 정학교의 〈매죽기석도(梅竹奇石圖)〉 대련(개인소장)과 〈죽석도(竹石圖)〉(개인소장)는 괴석을 중심으로 매화와 대나무, 난초를 그린 수묵화이다.도31 사각형처럼 각지고 길게 늘인 돌의 괴기스러운 형태는 현대적 추상미마저 감돈다. 길쭉하게 변형시킨 행초서를 곁들인 괴석도는 전통 형식을 근대적 개성미로 변환한 대표적인 사례로 꼽을 만하다. 정학교의 작품 경향은 당시 문화계에서 인기를 누리면서 후배와 지역 문인들에게 상당한 영향을 미쳤다.

도31. 정학교, 〈죽석도〉, 1913년, 종이에 수묵, 114×41.5cm, 개인소장

민영익閔泳翊, 1860~1914은 명성황후의 조카이자 개화파 문인이다. 미국에 초대 사신으로 방문해 외교 활동을 벌인 신지식인이기도 하다. 정치적인 역정을 피해 떠돌다가 1895년경 상해에 정착했다. 그곳에서 민영익은 중국의 여러 서화가, 전각가들과 교유하며 작품 활동을 펼쳤다. 이 시기의 작품에는 절친했던 상해파 서화가 오창석吳昌碩이 새긴 인장과 화가 포화蒲華의 제발題跋이 등장한다. 오창석은 중국 문인화의 대가이자 전각으로 유명한 인물로, 민영익에게 무려 300여 개의 전각을 새겨주었다고 한다.

민영익은 독창적인 묵란도와 묵죽도를 즐겨 그린 것으로 유명하다. 그의 〈묵란도(墨蘭圖)〉(서강대학교박물관 소장)는 전통적인 형식과 달리 난초의 모습이 다소 파격적이다. 빈 화면과 채운 화면의 비율 차이가 크고, 잎사귀도 굉장히 과장되었다. 동시에 화제시를 함께 쓰는 전통적인 화면 구성 방식을 유지했다. 민영익의 또 다른 〈묵란도〉(개인소장)는 중국의 상해나 북경에서 유행하던 개성주의 화파의 형식을 따랐다.도32 상해로 망명했던 시기에 받은 영향으로 보인다. 난초 밭과 화분에 심은 난초를 양분해서 그렸다. 화분의 일그러진 모습은 아주 신선한 해석이다.

야조 황철治祖 黃鐵, 1864~1930의 〈묵죽도(墨竹圖)〉(개인소장)는 전통적인 소재이지만 색다른 공간 구성을 제시한다.도33 대나무의 줄기가 가운데를 가로질러 화면을 양분하고, 짙은 대나무 잎들은 모두 오른쪽에 치우쳐 있다. 왼편에는 화제시를 적어 화면의 균형을 잡았다. 여백을 살리던 이전의 묵죽도와 사뭇 다르다. 황철은 조선 말기 최초의 사진관 운영자로도 유명하다. 중국 상해에서 사진 기술을 배워 조선에서 처음으로 사진관을 열었다. 만약 황철이 찍은 사진을 찾는다면 모두 보물이 될 정도로 귀한 사료이다. 개화파였던 황철은 말년에 수구 인사들과의 갈등과 대립으로 일본으로 건너가 망명했다. 그곳에서 독창적인 사군자와 산수화 등 많은 그림을 남겼다.

도32. 민영익, 〈묵란도〉, 1904년, 종이에 수묵, 132×58cm, 개인소장

도33. 황철, 〈묵죽도〉, 20세기 전반, 종이에 수묵, 138×34cm, 개인소장

# 5. 항일지사들의 애국과 민족의지를 담은 서화

조선은 그냥 꺾이지 않았다. 일본 제국주의의 침략야욕에 맞섰던 항일의병이 조직되었고 애국지사들이 배출되었다. 미술사적 업적을 남긴 오세창이나 이도영 외에 최익현, 기우만, 황현, 안중근 의사 등의 서예 작품들도 한 시대의 중요 사조이다.

74세의 고령으로 의병을 일으킨 면암 최익현, 호남 의병의 총수였던 송사 기우만松沙 奇宇萬, 1846~1916, 황희와 황진의 후손다운 기백을 보여준 매천 황현, 만주 하얼빈에서 이토 히로부미伊藤博文를 사살한 안중근 의사 등의 서화가 그 사례이다. 전통 형식을 벗은 이들의 서체는 개성미가 선명하고, 민족정신을 읽게 해주기에 자랑할 문화유산으로 손꼽을 만하다. 그 가운데서도 안중근 의사의 유묵은 작품성도 높게 평가된다.

안중근安重根, 1879~1910은 재판을 받으며 뤼순旅順감옥에서 동양평화론東洋平和論을 집필했고, 동시에 많은 유묵遺墨을 휘호했다. 1910년 3월 26일 순국할 때까지 옥중에 200여 점의 글씨를 남겼던 것으로 추정되며, 현재 26점이 보물로 지정된 바 있다.

안중근의 길쭉한 서체는 유연한 느낌을 주며, 행서체의 날카로운 삐침은 꼿꼿하고 강직한 인품을 드러낸다.도34 서예 작품의 낙관에는 애국의 단지동맹 흔적으로 약지가 잘린 왼손바닥을 찍어 마무리했다. 먹색 손바닥 인장은 지사의 결의와

도34. 안중근, 〈행서〉, 1910년 3월, 종이에 수묵,
137.7x34cm, 개인소장

감옥에서 지내며 글씨를 쓰던 처연함을 동시에 전해준다. 행서 '승피백운지우제향의乘彼白雲至于帝鄕矣'는 '저 흰 구름에 올라 한울님 계신 곳에 오른다.'라는 의미이다. 안중근 의사가 처형되기 직전의 마음자리 같아서 더욱 가슴을 아리게 한다. 내리달이 족자에 쓴 짙은 먹색의 서체는 죽음을 앞두고 굴하지 않던 '대한국인'의 기세가 흐른다. 화면 왼편에는 '1910년 3월 뤼순 옥중에서 대한국인 안중근이 쓰다庚戌三月 於旅順獄中 大韓國人 安中根書.'라고 밝혀두었다. 그리고 그 해, 대한 제국은 일제의 지배 아래 놓이게 되었다.

대한 제국기를 중심으로 한 1880~1910년대의 개화기 미술사는 30년이라는 짧은 시기임에도 불구하고 매우 복잡하다. 조선 후기의 전통 형식이 퇴락하고 새로운 형식이 들어오면서 기존 문화와 조화를 이루거나 갈등을 일으킨 탓이다.

1910년, 대한 제국은 일본 제국주의 침략에 맥없이 무너지고 만다. 용산에는 일본군 사령부가 주둔하게 되었으며 경복궁 근정전을 비롯해 곳곳에 일장기가 나부꼈다. 이렇듯 조선의 개화기가 꽃을 피우지 못한 채 일본의 식민지로 전락해버린 탓에 올곧은 민족 문화와 거리가 생겼다. 한국 근대미술사의 시점 잡기나 성격 규정이 쉽지 않은 것은 그 때문이다.

# 제17강

# 20세기 전반
# 식민지 시대의 굴절과
# 신미술의 정착

# 1. 20세기 전반 식민지 시대의 한국미술

우리의 20세기는 외세 침략의 연속이었다. 전반기는 일본 제국주의의 폭력적인 지배를, 후반기는 강대국의 간섭 아래 민족 분단의 아픔을 겪어야 했다. 을사늑약 (1905)에 이어 1910년 조선은 힘없이 일본의 식민지로 전락하고 만다. 일제에 대한 민중의 저항이 있었지만 정치적으로는 속수무책이었다. 문화적으로도 일본 제국 주의에 침탈당하면서 민족 문화를 창조하는 일을 기대하기 어려워졌다. 더군다나 미술계는 다른 영역보다 식민지 현실에 안주해 일본 제국주의 문화에 편승하는 경향이 강했다. 그 때문에 우리 20세기가 목도한 뼈저린 아픔이나 비극, 솟구치던 열기, 격정 혹은 희망을 느낄 수 있는 작품이 거의 없는 실정이다.

20세기 한국미술의 전반적인 갈등은 조선 시대까지 이어온 전통적인 맥락의 단절에서 비롯되었다. 지난 시대 전통 형식이 끊기면서 정상적으로 성장하지 못했고, 결과적으로 세계무대에 당당하게 나설 여건도 갖추지 못했다. 전통의 변모는 진부했을 뿐만 아니라 외부에서 유입된 새로운 문화는 미숙했다.

20세기 전반 전통회화의 근대적 변모는 전통을 고수하려는 경향과 일본화풍의 수용이 대립하면서 이루어졌다. 진보 성향을 띤 오세창, 김진우, 김규진 등은 보수적인 수묵 전통을 고집했다. 반면 이상범이나 김은호의 작품에는 일본화의 영향이 두드러진다.

도1. 오세창, 《근묵》(題字), 1943년, 종이에 수묵, 36×45cm, 성균관대학교박물관

## 위창 오세창

위창 오세창葦滄 吳世昌, 1864~1953은 개화파의 스승 격인 오경석吳慶錫의 아들이자 3·1운동 민족대표 33인 중 한 명이다. 개화파 언론인으로 『대한민보』의 사장직을 맡았으며, 서예가와 고서화 감식가로도 활동했다. 당시 젊은 컬렉터였던 간송 전형필澗松 全鎣弼의 소장품에 도움을 준 것으로 유명하다. 오세창 자신도 수집가로, 옛 서화를 모은 《근묵(槿墨)》(성균관대학교박물관 소장) 《근역서휘(槿域書彙)》(서울대학교박물관 소장) 《근역화휘(槿域畵彙)》(간송미술관·서울대학교박물관 소장) 등을 꾸몄다. 또한 서화가 인명사전인 『근역서화징(槿域書畵徵)』과 서화의 도서낙관을 모은 『근역인수(槿域印藪)』 등을 출간해 한국미술사 연구의 초석을 마련했다.

오세창은 자신의 근대 의식과 거리가 먼 전서체篆書體를 즐겨 썼다.도1 전서는 예서·해서·행서·초서 등 한자의 기원이 되는 상형문자 형태를 바탕으로 쓴 글씨체이다. 혼란기에 근본을 찾으려는 의도로 여겨진다. 일정한 굵기의 필획이 단정하고 약간 길쭉길쭉한 서체에 회화적인 맛이 물씬하다.

# 2. 미술 교육의 새로운 변화

### 새 미술 교육 기관 경성서화미술원

1910년대에 조선 시대 도화서를 대체할 전문적인 서화 교육 기관이 등장한다. 1911년 설립된 경성서화미술원京城書畵美術院은 근대적인 성격을 띤 우리나라 최초의 미술 교육 기관이었다. 3년 과정으로 서과書科와 화과畵科를 두었고, 조선 말기 회화를 계승한 조석진과 안중식, 정학교 등을 중심으로 교사진이 구성되었다. 경성서화미술원이 배출한 대표적인 작가로는 이상범과 노수현·이용우·최우석·김은호·오일영 등이 있다. 이들의 작품 활동은 장승업으로부터 이어져온 전통 수묵화 형식이 1920년대에 어떻게 자리를 잡았는지를 보여준다.

경성서화미술원은 설립 과정에서 윤덕영尹德榮, 이완용을 비롯한 친일 세력의 도움을 받았으며, 설립 이후에는 몰락한 이왕가의 후원으로 운영되었다. 이런 여건상 새로운 방향으로 나아가지 못하고 도제식 교육 형태로 고루한 전통을 답습하는 수준에 머물렀다.

### 서화연구회와 해강 김규진

1915년에 개설된 서화연구회書畵硏究會는 해강 김규진海岡 金圭鎭, 1868~1933이 개설한 교육 기관이다. 김규진은 궁내부宮內府 관리로 일하면서 영친왕의 서예를 지

도2. 김진우, 〈묵죽도〉, 20세기 전반, 종이에 수묵, 149×234cm, 평양 조선미술박물관

도한 서사書師를 역임했다. 이외에도 우리나라 초기 사진관인 천연당을 열고, 갤러리의 시원이 된 고금서화관古今書畵觀을 운영하는 등 다양한 행적을 가진 인물이다. 중국 여행을 통해 청나라 말기 문화를 접하고, 오창석 같은 화가와 교유하면서 안목을 넓힌 덕분인 듯하다. 또한 일본에 볼모로 가 있던 영친왕을 보좌하며 사진술을 배우는 등 신문물을 접했던 경험도 한몫했다. 김규진은 대나무를 잘 그린 묵죽화가로도 유명세를 떨쳤다. 통죽을 비롯한 김규진의 묵죽도는 전통적인 형식을 계승하면서 활달한 기개를 자랑한다.

서화연구회는 김규진이 서예와 문인화를 가르치는 방식으로 운영되었다. 이곳 출신으로는 김진우와 이응노가 대표적이다. 일주 김진우一洲 金振宇, 1883~1950는 대나무 그림에서 자기 형식을 완성했다. 통죽의 〈묵죽도〉(평양 조선미술박물관 소장)는 두꺼운 붓으로 거침없이 구사한 필치에 개성미를 실었다.도2 김진우의 묵죽도는 그 판매액을 독립자금에 보탰다는 일화가 밝혀지면서 재평가되기도 했다. 이로써 김진우가 그린 대나무는 전통의 고루한 소재가 아닌 민족정신의 상징이 되었다.

**도3.** 김규진, 〈금강산만물초승경도〉, 1920년, 비단에 수묵채색, 195×880cm

**도4.** 김규진, 〈총석정절경도〉, 1920년, 비단에 수묵채색, 195×880cm

## 1920년 창덕궁 벽면을 장식한 대형 비단 그림들

1917년 창덕궁의 화재로 왕과 왕비의 침전인 희정당熙政堂과 대조전大造殿이 소실되었다. 1920년 재건을 통해 서양식 실내로 개조되면서 높아진 벽면에 그림을 장식하게 된다. 이에 40대의 김규진과 경성서화미술원 출신 20대 젊은 화가 5명이 창덕궁 대조전과 경훈각의 벽화 작업에 동원되었다.

희정당 접견실 벽화는 김규진이 도맡았다. 영친왕의 서사를 지냈던 인연으로 발탁되었던 듯하다. 김규진은 그림의 주제로 외금강 만물상과 해금강 총석정 풍경을 선택했다. 외국 사절을 맞이하는 공간답게 금강산 그림으로 웅장한 분위기를 연출하고자 한 의도가 엿보인다. 작품을 의뢰받은 후 김규진은 3개월 동안 금강산을 여행하며 사생한 스케치를 바탕으로 대형 비단 그림 〈금강산만물초승경도(金剛山萬物肖勝景圖)〉와 〈총석정절경도(叢石亭絶景圖)〉를 완성한다.도3, 도4 옆으로 일곱 폭을 이은 8.8미터의 대형 비단에 그린 채색화를 벽면에 부착했다. 김규진의 작품 활동을 쭉 훑어보았을 때 이와 같은 실경화는 이례적이다.

〈금강산만물초승경도〉는 험준한 화강암 봉우리와 단풍으로 붉게 물든 산림을 빼곡하게 담았다. 세밀한 필치와 화려한 청록산수화풍은 전통적인 궁중채색화를 충실히 계승했다. 연이은 암봉과 계곡, 단풍으로 물든 산이 흰 구름과 어울려 외금강 가을의 정취가 드라마틱하다. 만물상 바위의 첩첩한 리듬감이 화면을 압도하는 반면, 근경 계곡은 실경다움이 적은 편이다. 맞은편의 〈총석정절경도〉는 배를 타고 나와 바다에서 바라본 해금강의 총석정 풍경을 담았다. 해안을 따라 줄지은 육각형의 돌기둥 경치가 일품으로, 성공적인 근대회화 작품이다.

이상범·노수현·김은호·오일영·이용우 등 젊은 화가들이 맡았던 대조전과 경훈각景薰閣 벽화는 안중식과 조석진의 화풍을 고스란히 따른 채색화이다. 왕과 왕비가 거처하는 처소인 만큼 장수를 기원하는 도석인물화로 장식했다. 서벽 상단에 있는 청전 이상범靑田 李象範, 1897~1972의 〈삼선관파도(三仙觀波圖)〉는 제목처럼 세 신선이 파도를 관망하는 장면이다. 한 신선이 바다를 가리키며 "저 바다가

뽕나무 밭으로 여러 번 변하도록 오래 살았다."라고 자랑하는 고사 '삼인문년三人間年'을 소재로 삼았다. 맞은편 동벽에 위치한 심산 노수현心汕 盧壽鉉, 1899~1978의 〈조일선관도(朝日仙觀圖)〉는 해가 뜨는 아침의 신선경을 보는 풍경 그림이다. 화면 중앙 파도가 넘실대는 절벽에 세운 건물은 신선이 사는 해옥海屋이다. 왼쪽 하단에는 두 동자가 각각 장수를 상징하는 복숭아와 거북이를 들고 해옥으로 향하고 있다.

두 작품 모두 조선 시대 도교적인 신선 사상을 따랐다. 궁중장식화의 전통 형식을 한 발짝도 벗어나지 않은 고루한 그림이다. 김은호, 오일영, 이용우 등이 제작한 대조전의 벽면 장식 비단 그림들도 마찬가지이다. 황실의 주문에 따른 듯 김규진의 패기나 근대적 진경산수화의 품격에 미치지 못했다. 그러나 전통의 고루함마저 일본 채색화풍이 유입되면서 사라지게 된다. 일본 유학과 1922년에 개설된 조선미술전람회朝鮮美術展覽會(1922~1944)가 가져온 결과이다.

# 3. 조선미술전람회 창설과
# 일제에 훼절한 화가들

안중식과 오세창 같은 원로, 경성서화미술원 출신 신세대, 그리고 우리나라 1세대 서양화가 고희동 등 신구 서화가들이 연대하여 1918년 서화협회書畵協會를 결성했다. 민족미술의 향방을 모색한 단체였으나, 1922년 조선총독부가 '조선미술전람회(이하 선전)'를 창설한 이후 약화되었다. 1936년까지 서화협회보 발간, 서화학원 운영, 서화협전 개최 등 활동을 이어나가려 노력했지만, 결국 일제가 모임을 탄압하면서 해체되었다.

선전은 3·1운동 이후 조선총독부가 시행한 문화 정책의 일환이었다. 조선인이나 조선에 상주하는 일본인 화가들을 등단시키기 위해 마련된 공모전이었지만 실질적으로 입선자 가운데 조선인은 적었다. 즉, 조선에 와 있던 일본인을 위한 기획이었던 셈이다. 조선총독부로부터 재정 지원을 받은 데다 일본인 심사위원의 취향에 따르다 보니 선전 출품 작가들은 자연히 일본화풍 왜색조에 빠져들었다. 전통적인 수묵화 역시 사정이 크게 다르진 않았다. 이외에도 공모전을 둘러싼 잡음과 폐단이 끊이지 않았으며, 작가들의 출세욕을 부추기는 결과를 낳았다. 그 바람에 주요 참여 작가들은 친일 부역으로 치달았다.

경성서화미술원 출신 중 선전을 통해서 가장 빨리 출세한 사람은 바로 청전 이상범이다. 초기에는 앞서 본 〈삼선관파도〉나 《도원행10폭병풍》(개인소장)처럼 조선

**도5.** 이상범, 〈초동〉, 1926년, 종이에 수묵담채, 152×182cm, 국립현대미술관

말기 청록산수화풍의 전통을 계승했다. 그러다 1922년 선전 출품작이 입상한 이후로 작품세계가 변모하기 시작한다. 1926년의 〈초동(初冬)〉(국립현대미술관 소장)은 선전 입상작이다. 먼 산과 밭 언덕의 운무雲霧, 길가 나무와 초가집 등 전통산수와는 구성 방식부터 다르다.도5 미점으로 표현한 산언덕 풍경의 스산한 초겨울 분위기는 전형적인 일본 근대 남화산수풍이다.

이상범은 마라톤 선수 손기정이 1936년 베를린 올림픽에서 우승했을 때『동아일보』체육기자 이길용, 사진과장 신낙균과 함께 공모해 일장기를 지운 사건으로 옥고를 치르기도 했다.도6 그런 이상범도 일제 강점기 말기에 이르러서는 굴절하고 만

**도6.** 일장기를 말소한 손기정 선수 사진 『동아일보』, 1936.8.25

도7. 이상범, 〈나팔수〉, 『매일신보』, 1943.8.6

도8. 김은호, 〈간성〉, 1927년, 비단에 수묵채색, 138×87cm,
삼성미술관 리움

다. 1943년 8월 6일 『매일신보』에 실린 이상범의 삽화 〈나팔수〉는 조선인 징병제
가 시행된 기념으로 1943년 8월 1일부터 연재된 「님의 부르심을 받들고서」 중 하
나이다.도7 여기서 '님'은 일본 천황을 의미하며 징병제를 격려하는 내용들로 구성
되었다. 김종환의 시에 맞춰 그린 〈나팔수〉는 일장기 아래 징병 나간 조선 병사가
기상나팔을 부는 뒷모습을 담았다. 짧게 친 필치와 연한 담묵처리의 언덕 묘사가
눈에 띈다. 필법과 새벽 분위기 묘사는 이상범이 즐겨 구사하던 산수화풍이다.

　일본 남화풍이 수묵화에 끼친 영향 못지않게 일본 채색화풍의 파급력도 컸다.
이당 김은호以堂 金殷鎬, 1892~1979는 젊은 나이에 순종의 어진 제작(1916)을 맡았으
며, 〈세조 어진〉 등을 모사했다. 1920년대 이후부터는 일본식 채색화풍의 미인도
나 인물화에서 두각을 나타낸다. 30대 중반의 대표작 〈간성(看星)〉(삼성미술관 리움 소

장)은 1927년 선전에 출품했던 그림이다.도8 치마저고리 차림의 기생이 골패骨牌로 하루 운세를 점치는 모습을 담았다. 일본 채색화풍을 따라 호분胡粉을 사용한 흔적이 뚜렷하다. 일본 채색화는 흰색 호분을 비단이나 종이 바탕화면 전체에 바르고, 그 위에 채색하는 것

도9. 김은호, 〈금차봉납도〉, 『매일신보』 1937.11.21

이 특징이다. 그러면 자연스레 채도가 떨어져 색상의 선명도가 낮아지면서 파스텔 톤의 분위기가 연출된다.

일본화풍을 습득한 김은호는 친일 예술가상을 보여주었다. 1937년 『매일신보』에 실린 〈금차봉납도(金釵奉納圖)〉는 가장 앞선 시기의 친일 성향 그림이다.도9 친일파 부인과 상류층 여성들이 결성한 애국금차회愛國金釵會(1937)가 국방헌금을 일본군 사령관에게 내는 장면을 담았다. 현재 원본은 전하지 않고 기사와 함께 신문에 실린 사진만 전한다. 친일 행보 덕분인지 김은호는 선전에 조선인 심사위원으로 참여하는 기회를 얻을 수 있었다. 또한 일제 강점기에도 제자를 양성하며 왕성하게 활동을 이어나갔다.

김은호는 제자들과 후소회後素會(1936)를 결성하며 해방 후에도 큰 영향력을 행사했다. 수많은 제자 가운데 운보 김기창雲甫 金基昶, 1913~2001이 두각을 나타낸다. 1935년 〈가을〉(국립현대미술관 소장)은 선전 입상작이자 김기창의 대표작으로 꼽힌다.도10 새참 바구니를 머리에 이고 잠든 아이를 업은 소녀와 손에 낫과 수수를 든 어린 소년을 포착한 채색화이다. 얼굴, 팔, 종아리 등 인물 표현은 전형적인 일본 근대 채색화 기법이다. 형태를 외곽선으로 묘사하기보다 살색의 농담처리로 가장자리를 배경과 구분 지었다.

**도10.** 김기창, 〈가을〉, 1935년, 비단에 수묵채색, 170.5×110cm, 국립현대미술관

김기창도 스승 김은호의 뒤를 이어 1943년 8월 7일자 「님의 부르심을 받들고서」 만평에 삽화 〈축 입영〉을 실었다. '축 입영'이라는 띠를 두른 징병 청년을 중심으로 한복차림의 할머니와 할아버지가 나란히 서 있는 장면이다. 일제 강점기 말에는 이처럼 여러 화가들이 폭력적인 일본 군국주의에 부화뇌동했다. 새로 유입된 서양미술을 습득한 화가나 조각가들 역시 비슷한 길을 걸었다. 해방 후에도 일부 친일 미술가들은 미술계의 권력으로 부상했고, 아직도 청산되지 않은 역사로 남게 되었다.

# 4. 서양화의 수용과 일본 유학의 실패

20세기 전반 서양미술의 수용은 주로 일본 유학을 통해 이루어졌다. 1910년대 서양화를 학습한 고희동과 김관호 등은 졸업 후 유화 작업을 지속하지 못했으니 초기 유학은 실패한 셈이다. 그러다 1920년대 일본으로 유학을 간 김주경·오지호·김인승·도상봉 이후 인상주의 화풍이 자리를 잡게 된다.

1930년대 주경·구본웅·김환기·이중섭 같은 작가들은 유럽에서 새로 유입된 입체주의·표현주의·추상주의의 모더니즘 경향을 따랐다. 다만 일제 지배하에 있었던 탓에 일본인 화가가 재해석한 서양화풍을 배울 수밖에 없었다. 한편 1920~1930년대 김복진·안석주·이상춘 등은 사회주의를 표방한 카프KAPF미술운동을 전개하면서 당대 현실을 비판한 판화나 삽화를 제작했다. 배운성, 임용련 등 유럽이나 미국 유학생도 늘었고, 박수근·정현웅·김중현·김종태를 비롯한 국내파 미술인도 나름 크게 성장했다.

동경미술학교가 제도적으로 조선인과 대만인에게 특례 입학을 허용하면서 일본 유학길이 열리게 된다. 일본 동경미술학교東京美術學校(현 동경예술대학교)에 진학한 첫 유학생은 고희동高羲東, 1886~1965이었다. 1910년 양화과洋畫科에 입학해 1915년에 졸업했다.

고희동의 유화 작품은 〈정자관을 쓴 자화상〉(일본 동경예술대학교 예술자료관 소장) 〈부

**도11.** 고희동, 〈정자관을 쓴 자화상〉, 1915년, 73×53.5cm,
　　　일본 동경예술대학교 예술자료관

**도12.** 고희동, 〈부채를 든 자화상〉, 1915년, 캔버스에 유채, 61×46cm,
　　　국립현대미술관

채를 든 자화상〉 〈두루마기 입은 자화상〉(이상 국립현대미술관 소장) 정도가 있다.<sup>도11, 도12</sup>

졸업 작품 〈정자관을 쓴 자화상〉의 필치와 화풍은 동시기에 그린 두 자화상과 조
금 다르다. 국립현대미술관 소장의 자화상들은 묘사 기량이 떨어지고 자신감이 없
는 필치인 데 비해, 〈정자관을 쓴 자화상〉은 상당한 수준을 갖췄다. 졸업 작품인
지라 동경미술학교 실기담임이 그려준 듯하다. 두 번째 유학생인 김관호의 〈자화
상〉(일본 동경예술대학교 예술자료관 소장)이나 세 번째 유학생 김찬영의 〈자화상〉(일본 동
경예술대학교 예술자료관 소장)과도 화풍이 비슷해 더욱 확신이 든다.

　고희동은 그림 실력이 그리 뛰어나지 않았던 것 같다. 귀국 후 서양화를 포기하
고 전통회화로 돌아갔지만 두각을 나타내진 못했다. 화업보다는 오히려 정치활동
에 적극적인 면모를 보였다. 그러다 1943년 8월 1일 「님의 부르심을 받들고서」의
첫 회 만평을 맡으면서 1940년대 내내 친일활동을 지속해 나갔다. 해방 후에는

**도13.** 김관호, 〈해질녘〉, 1916년, 캔버스에 유채, 127.5×127.5cm, 일본 동경예술대학교 예술자료관

미군정에 기대어 미술협회를 이끌었다.

두 번째 동경미술학교 특례 입학생은 평양출신 김관호金觀鎬, 1890~1959이다. 고희동보다는 작품성에서 예술적 기량을 펼쳤다. 1916년 졸업 작품인 〈해질녘(夕暮)〉(일본 동경예술대학교 예술자료관 소장)은 한국인 유화가가 그린 최초의 누드화이다.도13 인상주의 화풍의 석양 풍경을 배경으로 벌거벗은 두 여인의 뒷모습을 포착했다. 5등신정도의 비례에 엉덩이가 크고, 허리와 다리가 굵은 조선 여인의 몸매이다. 당시 일본의 아카데미 미술 교육에서 익혔던 서구식 여성 누드와 달라 이목을 끈다. 〈해질녘〉은 일본 공모전인 문부성미술전람회文部省美術展覧會(이하 문전)에서 특선을 수상하며 조선인의 예술적 기량을 일본에 떨쳤다는 호의적인 평을 받았다. 그런데 〈해질녘〉 역시 실기담임이 그려준 게 아닌가 싶다. 김관호가 이 정도로 뛰어난 회화 실력을 가졌다면 유화를 포기하지 않았을 테니 말이다. 귀국 후에는 작품 활동을 거의

도14. 이마동, 〈남자〉, 1931년, 캔버스에 유채, 115×87cm, 국립현대미술관

하지 않았고 해방 이후 북한에서 원로로 활약하다 타계했다고 전한다.

### 일본 유학의 증가와 인상주의 화풍 정착

세 번의 특례 입학 제도가 사라지면서 조선 학생들도 일본인과 동등하게 입시 경쟁을 겪게 되었다. 1920~1940년대의 동경미술학교 출신들은 모두 시험을 뚫고 합격한 쟁쟁한 실력파인 셈이다. 특히 1920년대에만 20명이 입학을 하며 일본 유학이 강세를 보인다.

고희동을 비롯한 동경미술학교의 유학생들은 귀국 후 휘문·배제·송도 등 지금의 고등학교에 해당하는 고보 미술 교사로 부임해 후학을 양성하는 일에 힘썼다. 그 일환으로 고려미술원高麗美術院(1923) 같은 교육 기관을 운영하기도 했다.

도15. 오지호, 〈남향집〉, 1939년, 캔버스에 유채, 80×65cm, 국립현대미술관

고희동의 첫 제자인 이마동李馬銅, 1906~1981은 1927년 동경미술학교에 입학한 뒤 뚜렷한 작품 활동은 하지 않았지만, 1931년 작 〈남자〉(국립현대미술관 소장)처럼 강한 이미지의 작품을 남겼다.도14 어두운 배경과 명암의 강한 대비가 인물의 인상을 더욱 부각시킨다. 한 손에 말아 쥔 영어잡지와 의상, 머리 모양 등은 남성이 신지식인 모던-보이임을 알려준다.

20세기 전반 유학이 확산되던 시기, 인상주의Impressionism가 우리나라 미술계에 정착한다. 오지호吳之湖, 1905~1982와 김주경金周經, 1902~1981은 조선적 인상주의를 모색한 화가들이다. 오지호는 1931년 동경미술학교 양화과를 졸업하고, 1935년 김주경을 따라 개성에서 미술 교사로 재직했다. 당시 개성은 조선인 상권이 비교적 강했던 덕분에 일제의 간섭이 덜한 지역이었다. 또한 조선미술사와 조선 미학

의 효시인 우현 고유섭又玄 高裕燮, 1905~1944이 개성박물관장으로 재직해 있어 이들이 활동하기에 좋은 여건이 마련돼 있었다. 덕분에 김주경과 오지호는 친일 부역과 거리를 둔 채, 조선 문화와 미술의 전통을 습득했다.

문화재 답사와 풍경 사생을 다니던 오지호와 김주경은 1938년 채색 도판의 2인 화집을 발간했다. 우리 미술사 최초의 컬러 화집인 데다 일제 강점기에 순 한글로 출판이 되어 의미가 깊다. 오지호와 김주경의 작품을 각각 10점씩 원색으로 편집하고 작품 설명을 곁들였다. 화집에 실린 오지호의 「순수회화론」과 김주경의 「미와 예술」은 두 작가의 예술관을 이해하는 데 도움을 준다.

오지호는 사계절이 뚜렷한 한국의 자연, 맑은 풍광, 밝은 색채감에 합당한 조선식 인상주의를 성취하겠다는 생각이 확고했다. 그래서인지 작업이 색채에 집중되어 있다. 특히 습한 회색조를 가진 일본풍 인상주의 화법에서 벗어나려는 시도가 두드러진다. 1939년에 그렸다가 1960년대에 다시 손질한 〈남향집〉(국립현대미술관 소장)은 인상주의와 색채미를 구현한 오지호의 대표작이다.도15 담벼락에 떨어진 노란 햇볕, 나무와 축대의 푸른 그림자, 따사로운 햇볕 아래 잠자는 흰둥이, 붉은 옷차림의 여자아이 등 조선의 따뜻한 봄 정경이 명랑한 그림이다.

인상주의 기법을 충실히 반영한 화가로는 대구출신 이인성李仁星, 1912~1950이 있다. 1934년 선전에 특선한 〈가을 어느 날〉(삼성미술관 리움 소장)은 가을 풍광 속에 있는 두 자매를 그렸다.도16 해바라기가 진 가을날의 풍경 표현은 고흐Vincent van Gogh의 초기 화풍과 유사하다. 상반신을 노출한 여인은 고갱Paul Gauguin의 타히티 여인상을 연상시킨다. 이인성은 유화 작업 외에도 전통 수묵담채화를 시도했다. 말년에는 가벼운 과슈나 수채화풍을 즐겨 그렸다.

## 새 미술의 실력파도 친일활동에 적극

동경미술학교 출신 중에서 두각을 나타낸 작가는 단연 김인승金仁承, 1910~2001이다. 1932년 동경미술학교 양화과를 단번에 입학할 정도로 기량이 뛰어났으며,

도16. 이인성, 〈가을 어느 날〉, 1934년, 캔버스에 유채, 96×161cm, 삼성미술관 리움

당시 조선인으로는 드물게 우수 졸업생으로 꼽히기도 했다. 1936년 작 〈나부(裸婦)〉(삼성미술관 리움 소장)는 일본 문부감사전(1936)과 제16회 선전(1937)에 입상해 김인승의 그림 실력을 가늠케 한다.도17 그러나 이 작품은 누드화라는 이유로 선전 입선 당시 도록에 사진조차 실리지 못했다.

서양식 실내를 배경으로 등을 돌리고 앉은 측면의 여성 누드화이다. 벽면에 캔버스를 쌓아 화실 분위기를 연출해 놓았다. 사실적인 묘사력이 매우 탄탄해 보인다. 이보다 20년 전에 그린 김관호의 〈해질녘〉과 비교해보면 상당히 큰 차이가 발견된다. 우선 그리스·로마 시기 비너스와 같은 8등신의 체형 변화가 가장 먼저 눈에 들어온다. 인상파보다 고전파적인 형식미에 가깝다. 여인의 뚜렷한 이목구비는 당시 일본이 지향하던 서구형 미인상이다. 이 그림에서 재미있는 부분은 'Jinsho Kin'이라는 서명이다.도18 '김인승金仁承'의 일본어 발음을 알파벳으로 표기했다. 서구 여인의 체형에 일본 미인형의 얼굴을 합성한 그림과 부합하는 서명 방

도17. 김인승, 〈나부〉, 1936년, 캔버스에 유채, 162×130cm, 삼성미술관 리움    도18. 김인승, 〈나부〉(서명 부분)

식이다.

김인승도 일제 강점기 말 어김없이 친일 부역의 길로 들어섰다. 1943년 8월 4일 『매일신보』의 「님의 부르심을 받들고서」에 기고한 〈병사〉는 대담한 필치의 반신상이다. 김인승의 소묘 실력이 한껏 발휘되어 있다. 해방 후에는 고전주의적 형식에서 벗어나 인상주의풍의 섬세한 인물화를 즐겨 그렸다. 1970년대 이후에는 인물화보다는 '장미 화가', '모란 화가' 등의 별명으로 더 알려졌다.

# 5. 카프미술운동과 모더니즘의 수용

경성에서 활동했던 예술가들이 하나둘씩 훼절하는 한편, 국내외에서 일본 제국
주의에 대한 저항도 일어났다. 1917년 러시아 혁명에 고양되어 발생한 일본의 사
회주의 운동이나 중국의 공산당 설립 등이 미친 영향인 듯하다. 1920년대 토월회
土月會(1923), 토월미술연구회土月美術硏究會(1923), 파스큐라PASKYULA(1925) 등 노동자
계급인 프롤레타리아Proletariat를 위한 민중문화운동이 싹트기 시작했다. 1926년에
는 김복진·안석주·이갑기·이상춘 등에 의해 카프미술운동 단체가 조직되었다.
이들은 주로 만화와 판화, 무대 예술을 중심으로 이념을 표방한 작업을 시도했다.

## 무산자를 위한 카프미술운동

김복진金復鎭, 1901~1940은 한국인 최초로 동경미술학교 조각과를 졸업한, 한국 근
현대 조각의 시조격인 인물이다. 1925년 제4회 선전에 출품했던 1922년 작 〈삼년
전〉은 로댕 풍의 거친 손맛이 살아 있다.도19 강한 이미지의 이 조각은 자각상自刻像
으로 추정된다.

사회주의 미술운동과 조선공산당의 비밀당원으로 활동하던 김복진은 1928년
검거되고 만다. 감옥에 다녀온 이후에는 김제 〈금산사 미륵전 본존상〉과 충북 속
리산 〈법주사 미륵대불〉처럼 다수의 불상을 제작했다. 이외에도 친일귀족인 박영

도20. 이상춘, 〈질소비료공장Ⅰ〉, 『조선일보』, 1932.5.29

도19. 김복진, 〈삼년전〉, 1922년, 석고, 제4회(1925년)
조선미술전람회 출품

도21. 이상춘, 〈질소비료공장Ⅱ〉, 『조선일보』, 1932.5.31

철朴榮喆의 흉상을 만들기도 했다.

　일제 강점기, 미숙한 솜씨대로 표현한 사회주의·민족운동 관련 그림들은 삽화
나 미술의 사회적 역할을 인식하게 해주는 소중한 자료이다. 그 예로 이상춘李相春,
1910~1937이 『조선일보』에 게재한 목판화 〈질소비료공장Ⅰ〉과 〈질소비료공장Ⅱ〉가
있다.도20, 도21 질소비료공장에서 짐을 나르는 노동자의 모습과 노동운동을 일으키
려는 굳은 의지가 드러난 저항적인 표정이 강렬하다. 〈질소비료공장Ⅱ〉는 해고통지
서의 전달 과정을 주제로 한, 현실성이 강한 그림이다. 이상춘이 제작한 작품들의
역동적인 구도와 인물 표현은 중국 목판화운동 초기의 거친 작품을 연상케 한다.
소재의 내용과 표현 방식 면에서 1930년대 중국 목판화운동의 영향을 받았다.

　안석주安碩柱, 1901~1950는 삽화와 풍자화를 여러 점 남겼다. 『조선일보』 1928년 1

도22. 안석주, 〈포스터–문맹퇴치〉, 『조선일보』, 1928.1.1 　　　도23. 『조선노동』 3호 표지 그림, 1926년

월 1일자에 실린 〈문맹퇴치〉 포스터는 농촌계몽 운동인 브나로드V narod운동의 하나이다. 상체를 벗은 남성의 뒷모습이 상당히 강렬하다.도22 안석주는 1930년대 잡지 『신여성(新女性)』의 표지 그림을 도맡아 당대 여성의 화장과 복식에 드러난 의식을 드러냈다. 신문과 잡지에 모던–보이나 모던–걸 등 신인류가 흥청대는 경성의 거리풍속과 물질만능 풍조를 신랄하게 꼬집기도 했다. 안석주 역시 1940년대에는 『신시대(新時代)』 등에 천왕을 향한 경배나 군국주의를 찬양하는 표지 그림을 그림으로써 친일 행적을 남겼다.

　일본에 있던 지식인들 가운데 재일본조선노동총동맹在日本朝鮮勞動總同盟(1925)을 결성해 기관지 『조선노동(朝鮮勞動)』이라는 잡지를 발간했다. 1926년에 간행된 『조선노동』 3호의 표지 그림은 마르크스주의를 통한 조선의 해방을 나타낸다.도23 "잃을 것은 철쇄뿐이요, 얻을 것은 자유로다."라는 「공산당 선언」의 구절을 제시하고, 건장한 노동자가 한반도가 보이는 지구의 철쇄를 해머로 끊어내는 장면이 그

러하다.

## 인습을 벗은 신여성 여류 화가

신여성들이 등장하면서 소수이지만 여류 화가의 활동도 두드러졌다. 다만 화가
로서 주목을 받기보다 기존의 보수적인 인습을 벗은 행적에 더 초점이 맞춰져 있
다. 나혜석羅蕙錫, 1896~1948의 이름 앞에는 '한국 최초의 여성 서양화가·문학가',
'근대 신여성' 등 다양한 수식어가 붙는다. 동경여자미술학교에 유학해 여성으로
서는 처음 유화를 전공했다. 귀국 후 후학을 양성하면서 화가와 삽화가로 활동했
으나 생각보다 기량이 떨어지는 편이다.

백남순白南舜, 1904~1994 역시 미국 유학 후 작업 활동을 계속했지만 별다른 업적
을 내진 못했다. 백남순의 〈낙원〉(삼성미술관 리움 소장)은 유화로 그린 8폭 병풍 그림
이다.도24 도원경같이 전통적인 주제의 이상향을 담은 작품으로, 전통산수화풍을
유화로 그린 색다른 시도였다. 백남순의 남편인 임용련任用璉, 1901~?은 우리나라
첫 미국 유학생이다. 예일대 졸업 후 오산고등학교에 미술 교사로 부임해 이중섭
을 가르치기도 했다. 임용련의 〈만물상 절부암〉(개인소장)은 유화로 금강산을 그린

**도25.** 주경, 〈파란〉, 1923년, 캔버스에 유채, 52×44cm, 국립현대미술관

몇 안 되는 사례 중 하나이다. 백남순과 임용련 두 화가의 작품은 회화성이 높진
않지만, 신新문명인 유화가 이 땅에 들어와서 어떤 역할을 할 것인가에 대한 고민
을 잘 보여준다.

### 모더니즘의 수용으로 드러낸 자유 표현

1930년대에는 일본을 거쳐 조선 화단에도 추상주의Abstract Art · 입체주의Cubism ·
야수주의Fauvism · 표현주의Expressionism 등 20세기 초 유럽의 모더니즘Modernism에 대
한 정보가 빠르게 전파되었다. 일본 유학생은 물론 유럽과 미국 유학생이 늘면서
이전보다 쉽게 정보를 접할 수 있었던 덕분이다. 대상을 변형시켜 눈으로 본 대로
의 형상보다 마음으로 느낀 색깔과 형태의 순수함을 지향하는 추상화 작업이 주
를 이룬다. 이러한 20세기 초의 미술을 모더니즘, 곧 현대미술의 시작으로 본다.

도26. 구본웅, 〈친구의 초상〉, 1935년, 캔버스에 유채, 62×50cm,
국립현대미술관

도27. 구본웅, 〈여인〉, 1930년, 캔버스에 유채, 47×35cm,
국립현대미술관

　주경朱慶, 1905~1979의 〈파란〉(국립현대미술관 소장)은 입체파의 일종인 미래주의
Futurism 형식이다.도25 마른 붓에 물감을 묻혀 화면을 스치듯이 지나간 선의 흔적들
은 번개가 치는 것 같기도 하고, 회오리가 부는 것 같기도 하다. 스산하고 어두운
분위기이다.

　구본웅具本雄, 1906~1953은 일제 강점기 말기의 모더니즘, 새로운 서구미술 형식
을 가장 잘 소화한 화가이다. 1930년대 작품 〈여인〉(국립현대미술관 소장)과 〈친구의
초상〉(국립현대미술관 소장)은 대상을 정형화하거나 사실적으로 묘사하는 대신 형상
을 왜곡해 강렬한 이미지를 만들어냈다.도26, 도27 〈친구의 초상〉은 덥수룩한 수염
에 파이프를 문 창백한 얼굴의 흉상이다. 그림의 모델은 당시 구본웅과 친분이 두
터웠던 시인 이상李箱으로 추측된다. 〈여인〉은 두 손을 머리에 얹은 누드 반신상
으로, 일그러진 얼굴과 현란한 색채가 인상적이다. 강렬한 색감과 검은색의 굵은

**도28.** 김환기, 〈론도〉, 1938년, 캔버스에 유채, 61×71.5cm, 국립현대미술관

선들이 야수파 또는 독일을 중심으로 발전했던 표현주의 화풍과 유사하다. 구본
웅 역시 「사변과 미술」 같은 글을 통해 일제 군국주의에 동조했다. 해방 직후 유일
하게 반성문을 쓴 작가이다.

수화 김환기樹話 金煥基, 1913~1974의 〈종달새 노래할 때〉(1935년)는 신사조인 입체
주의에 대한 관심이 드러난 최초의 작품이다. 고향의 봄 풍경을 배경으로 항아리
를 머리에 얹은 한복차림의 여인을 그렸다. 구체적인 이미지이지만 강한 명암대
비로 항아리와 기둥을 면으로 나누고, 바구니가 투시되어 새알이 보이는 등 추상
적인 이미지를 시도했다. 그런 한편 김환기는 당시 일본에 불었던 순수 추상화도
시도했다. 1938년의 〈론도〉(국립현대미술관 소장)는 추상적인 경향의 작업이다. 음악
적인 리듬에 맞춰 곡선적인 윤곽 사이로 사람의 모습이 나타난다.도28 도자기나 산

형태 등의 평면 구성에서는 음악적인 리듬감이 느껴진다. 몬드리안의 기하학적 추상화처럼 화면을 분할해서 색채를 빨간색·노란색·회색으로 칠했다.

이중섭, 김환기, 그리고 유영국은 1930~1940년대 일본의 신진 작가들에게 열풍처럼 불었던 자유미술가협회(자유텐, 1937)에 합류했다. 단체명의 '자유'에는 소극적이나마 군국주의에 대항하는 의지가 담겨 있다. 이처럼 식민지 시대를 겪으면서 화가들은 새로운 예술 형식을 소화하려 시도하고 전통에 매몰되기도 했다.

새 시대 지식인의 역할이나 독립을 향한 민족미술을 모색하던 가운데 1945년 해방을 맞이한다. 그러나 해방 후 곧바로 분단되면서 남과 북은 서로 다른 길을 선택하게 된다. 이 과정에서 활동지를 이동한 화가들도 많았다. 정보의 차단으로 남쪽에서는 북한의 현대미술은 먼 나라의 것이 되어갔다. 그런 가운데 20세기 후반, 곡절을 겪으며 한국 현대미술사가 전개되었다.

# 제18강

# 20세기 후반
# 한국미의 서정성 추구

**도1.** 김만술, 〈해방〉, 1947년, 석고상에 채색, 70×30×30cm, 국립현대미술관

# 1. 분단에서 전쟁으로, 시대를 담은 작가들

해방 직후 예술가들은 식민 잔재의 청산과 민족 문화 건설의 의욕에 부풀어 여러 단체를 결성했다. 그런 와중에 미국·소련 열강에 의해 민족 분단이 이루어지면서 계획했던 활동들이 무산되고 만다. 김은호·김기창·이상범·심형구·김인승 등 친일 부역한 이들이 다시 등장했고, 심지어 미술계의 권력으로 부상하기도 했다. 또 이념이나 여건에 따라 활동 단체나 생활 지역을 선택하면서 해방공간(1945~1948) 내내 작가들의 이동이 이루어졌다.

1950~1953년에는 동족상잔의 6·25전쟁을 치렀다. 일제의 억압에서 해방된 엄청난 감격과 전쟁의 깊은 상처에 비해 이를 기억할 만한 동시기 작품은 거의 없는 편이다. 풍부한 감정의 표출은 인간, 특히 예술가에게 중요한 덕목임에도 이전과 다름없는 작품세계를 보여줄 뿐이었다. 그렇다고 당대 현실을 표현한 작가들이 없진 않았다.

해방 후 경주에서 활동한 김만술金萬述, 1911~1996은 조각 작품에 해방의 이미지를 실어냈다. 1947년 작 〈해방〉(국립현대미술관 소장)은 약 70센티미터 크기의 조각이다.되1 일제 강점기를 상징하는 결박을 풀어내는 청년의 부릅뜬 눈에는 굳센 의지와 결연함이 드러난다. 그가 딛고 선 땅은 한반도 형태이다. 김만술의 〈해방〉은 당시 발표된 작품 중 해방의 역사를 담아낸 몇 안 되는 사례라는 점에서 중요하다.

도2. 이쾌대, 〈군상Ⅳ〉, 1948년, 캔버스에 유채, 177×216cm, 개인소장

이쾌대李快大, 1913~1965는 '군상' 시리즈로 해방 전후의 상황을 대서사시처럼 표현했다. 〈군상Ⅳ〉(개인소장)에는 약 35명의 젊은 남녀가 등장한다.도2 하나같이 보디빌딩으로 훈련한 근육질 남성과 여성의 누드로 묘사되었다. 르네상스 시대 미켈란젤로Michelangelo Buonarroti나 19세기 낭만주의 시대의 그림을 연상시킨다. 근육을 입체적이고 강렬하게 묘사한 탓이다. 대각선의 화면 구성은 들라크루아Eugène Delacroix, 1798~1863의 1824년 작 〈키오스 섬의 학살(Scène des massacres de Scio)〉(파리 루브르(Louvre)박물관 소장)과 유사하다. 이런 표현법들은 서양화 형식의 수용 과정을 읽게 해준다. 서양의 고전 명화를 연상시켜 아쉽지만, '해방'이라는 현실을 형상화한 유일한 그림이라는 사실에 더 중점을 두고 싶다.

이수억李壽億, 1918~1990은 월남하여 종군 화가단에 참여했던 유화가이다. 입체파식의 〈6·25동란〉(1954년·1987년 개작, 개인소장)이나 1952년 〈폐허의 서울〉(국립현대

**도3.** 이수억, 〈폐허의 서울〉, 1952년, 캔버스에 유채, 71.6×95.3cm, 국립현대미술관

미술관 소장)을 비롯해 〈구두닦이 소년〉(1952년, 개인소장) 〈유엔군 병사〉(1954년, 개인소
장) 등 전쟁 후 서울의 풍속도를 다수 제작했다. 〈폐허의 서울〉에는 전쟁의 상흔이
짙게 배어 있다.도3 폭격으로 무너진 건물더미 그늘 아래 잔뜩 웅크린 사람이 보인
다. 그 주변에 앉은 까마귀들은 폐허의 스산한 분위기를 한층 더 고조시킨다. 어
두운 건물더미와 대조적으로 환한 햇살을 받으며 건재함을 자랑하는 뒤편의 빌딩
들은 희망처럼 여겨진다.

### 전쟁의 상처를 승화시킨 사진작가

20세기 후반은 1945년 8·15광복과 1950년 6·25전쟁을 겪으며 시작되었다. 전
쟁으로 인한 상처와 그 직후 사회상이 어떠했는지를 잘 보여주는 매체는 사진이
라고 생각한다. 임응식林應植, 1912~2001은 한국 현대사진사에서 사진을 예술의 영

**도4.** 주명덕, 〈섞여진 이름들(HOLT고아원)-백인 혼혈 고아(칠판 앞에 있는 사진)〉, 1965년 촬영 · 1986년 프린트, 흑백사진,
27.9×35.5cm, 국립현대미술관

역으로 이끈 선구자이다. 6·25전쟁의 종군사진기자로 참여해 참혹한 현장을 카메라에 담으면서 사진의 '기록성'에 눈을 뜨게 되었다. 이때부터 임응식에게 사진의 주된 기능은 자신이 사는 시대를 기록하는 일이었다.

〈나목〉(1953년, 국립현대미술관 소장)은 부산 피난 시절에 찍은 사진이다. 앙상한 겨울나무만 남은 폐허 속에 홀로 서 있는 어린 소년의 모습이 전쟁 직후의 서정을 전달한다. 임응식은 영상 시인으로 불릴 만큼 풍부한 시적 감성을 담아 대상을 카메라에 포착하기로 유명하다. 〈나목〉에서도 전쟁 직후의 스산한 아픔을 영상미로 승화시켰다. 1953년 작 〈구직〉(국립현대미술관 소장)은 전쟁이 끝난 서울의 사회 정황을 포착한 작품이다. 명동 거리를 배경으로 '구직求職'이 적힌 글씨 판을 상체에 묶은 남성 실업자의 모습을 찍었다.

임응식의 제자인 주명덕朱明德, 1940~은 1960년대 홀트HOLT 고아원의 어린아이들을 주목했다. 이른바 '섞여진 이름들' 시리즈이다. 6·25전쟁의 한 흔적인 혼혈

고아를 모델로 삼았다. 아무도 관심 갖지 않았던 문제를 제기함으로써 당시 사람들에게 충격을 안겨주었다. '깍깍깍 아침에 까치가'라는 글씨를 칠판에 쓴 소년은 한국인과 미국인 사이에서 태어난 혼혈아이다.도4 지금의 다문화 시대를 예고하는 듯한 작품으로, 가슴 찡하게 다가온다.

미군정기 3년(1945~1948)을 거쳐 형성된 남쪽의 이승만 정권(1948~1960)은 더욱 폭력적인 독재 권력을 휘둘렀다. 이승만의 파쇼 정권에 맞서 민중들은 민주주의를 열망하며 1960년 4·19혁명을 일으킨다. 이를 1961년 5·16군사정변이 짓밟은 데 이어 박정희의 또 다른 독재 정권(1963~1979)이 등장한다.

굵직한 변혁기임에도 20세기 후반 미술은 '한국미' 내지 전통의 근대적 성과를 이뤄냈다. 전통회화에서 이상범·변관식·이응노 등이 힘을 발휘했고, 서양화에서 이중섭·박수근·장욱진 등이 우뚝 섰다. 조각 분야에서는 권진규가 한국적 리얼리즘을 고민하며 성과를 낸다. 또 인상주의 화풍의 오지호·도상봉·이대원을 비롯해 채색화의 천경자·박생광·박래현·김기창 등 일제 강점기에 성장한 작가들이 개성적인 완숙미를 일궈냈다.

추상미술에서는 김환기·유영국·이규상·남관·김종영 등이 활동했고, 그 후배나 제자들에 의해 추상 표현주의나 미니멀리즘 같은 모던 신사조들이 대거 유입되었다. 이들의 업적은 우리 20세기 미술의 자랑거리인 동시에 격동기의 아픈 역사나 사회 현실을 풀어내지 못한 한계를 지닌다.

# 2. 모던 형식의 한국적 서정미

이중섭과 박수근은 서양의 회화 방식을 한국미술의 전통 형식과 결합함으로써 현대의 한국미를 창출했다고 평가받는다. 박수근이 화강암 석불이나 마애불의 질감을 화면에 구축했다면, 이중섭은 서예나 수묵화에서 사용하는 모필毛筆의 탄력을 살려냈다.

## 시대의 상처를 토해낸, 이중섭

대향 이중섭大鄕 李仲燮, 1916~1956은 20세기 중엽의 역사와 혼돈을 짧은 생애 동안 온몸으로 앓았다. 그런 와중에 한국미술사에 괄목할 만한 성과를 냈다. 1936년에 일본으로 건너가 시작한 유학 시절에는 김환기, 유영국 등과 함께 자유미술가협회(1937)에 참여했다. 이 시기 작품을 보면 대담한 변형과 색감의 표현파나 야수파 화풍에 심취했었다.

1943년 일본인 부인 야마모토 마사코山本方子와 함경남도 원산에 정착한 이중섭은 첫아들을 잃은 뒤 두 아들을 낳았다. 6·25전쟁 때 1950년 12월 함흥철수를 따라 부산으로 내려왔다가, 제주 서귀포로 옮겨 지냈다(1952년 1월~12월). 가족을 일본으로 보낸 뒤에는 통영(1953년 3월~1954년 6월)을 거쳐 서울에 정착했다. 불안정한 생활 속에서도 이중섭은 자신의 예술적 에너지를 혼신으로 쏟았다. 1955~1956년

도5. 이중섭, 〈세 사람〉, 1943~1945년경, 종이에 연필, 18.2×28cm, 국립현대미술관

서울과 대구에서 가진 첫 개인전이 실패로 끝나면서 가족이 한데 모여 사는 일이 어렵게 됐다. 아들에게 자전거를 사주기로 한 약속마저 지키지 못하게 된 자괴감이 이중섭을 크게 괴롭혔던 모양이다. 그로 인해 정신과 치료를 받았을 정도니 말이다. 이후 얻은 병고를 이기지 못한 이중섭은 40세의 이른 나이에 세상을 떠나고 만다.

1943~1945년경에 제작된 이중섭의 〈세 사람〉(국립현대미술관 소장)은 눕고, 엎드리고, 웅크린 채 잠든 세 아이를 소묘한 연필화이다.도5 1940년대 후반 시골에 가면 행랑채 등에 아이들이 모여서 배를 굶주리는 일이 허다했는데, 그 모습을 딱 꼬집어서 그렸다. 힘이 없는 듯 무기력하게 누워 있는 아이의 깡마른 장딴지와 시커먼 주먹에서 20세기 중엽의 시대적 감성이 짙게 우러난다. 작은 연필화이지만 이중섭의 탁월한 회화성과 20세기 한국미술을 대표하는 거장다운 면모가 여실하다.

이중섭은 유난히 발가벗은 아이들을 다채롭게 그렸다. 특히 맨몸으로 뒤엉킨 아이들의 천진한 표정은 한결같이 순진무구하고 해학미가 넘친다. 1951년 말부

**도6.** 이중섭, 〈두 아이〉, 1950년대 전반, 은지에 새김, 유채, 8.6×15.2cm, 개인소장

**도7.** 이중섭, 〈소와 새와 게〉, 1950년대 중반, 종이에 연필과 유채, 32.5×49.8cm, 개인소장

터 즐겨 그린 은지화에는 유독 아이들이 자주 등장한다.도6 은지화는 이중섭의 독
자적인 작화作畵 방식이다. 미제 담배 은박지에 바늘·못·철필 등 날카로운 도구
로 형상을 그은 후, 그 위에 유화 물감이나 페인트를 칠하고 닦아내어 마치 상감象
嵌하듯이 선을 메웠다. 은박지 그림의 소재들은 유화나 과슈, 크레파스 등의 재료
로 큰 종이에 옮겨지기도 했다.

　은지화 외에 엽서화, 편지화 등의 '드로잉' 소품이 이중섭의 작품에서 큰 비중을
차지한다.도7 실제로 이중섭은 종이 위에 먹·잉크·크레용·과슈·수채·유채 등을
다채롭게 사용했다. 그 과정에서 반구대 암각화나 칼로 새긴 상감청자의 무늬를

도8. 이중섭, 〈도원〉, 1953년경, 종이에 유채, 65×76cm, 개인소장

연상시키는 선묘, 수채와 유채의 혼용 등 다양한 기법을 새롭게 창안했다. 상감의 날카로운 선 맛은 이중섭이 가족에게 보낸 편지나 봉투의 억세고 각진 펜글씨에 서도 발견된다.

이중섭의 대담한 유화 붓질에는 수묵화나 서예 모필의 흐름이 짙게 풍긴다. 마치 추사체秋史體 붓의 움직임과도 흡사하다. 1951년 작 〈서귀포의 환상〉(삼성미술관 리움 소장)과 1953년경의 〈도원〉(개인소장)은 이중섭이 살았던 서귀포 집에서 내려다 본 섶섬과 바다를 배경으로 삼은 유화이다. 〈서귀포의 환상〉은 학을 타고 나는 아이들과 지천으로 널린 천도복숭아 등을 통해 몽환적인 분위기를 조성했다. 한편 〈도원〉은 굵고 검은 선묘로 복숭아나무에 기어오르는 벌거벗은 아이들을 등장시켜 무릉도원임을 나타냈다.도8 가장 행복했던 서귀포 시절이 잘 표출된 걸작이다.

도9. 이중섭, 〈복사꽃 가지에 앉은 새〉, 1954년경, 종이에 유채, 49×31.3cm, 개인소장

딱딱하고 굵은 붓 터치는 서양화법을 사용했음에도 고구려 무용총 수렵도에 등장하는 평면적인 산 표현을 연상시킨다. 이와 같이 서양화를 우리 것으로 만들기 위해 노력한 이중섭의 표현 방식은 무엇보다도 소중하다.

1950년대 중반 통영 시절, 이중섭은 부드러운 감수성의 작품을 남겼다. 〈복사꽃 가지에 앉은 새〉(개인소장)는 싱그러운 파스텔 톤의 유화이다.도9 복사꽃이 만발한 가지에 흰 비둘기가 사뿐히 내려앉자 꽃잎이 땅으로 우수수 떨어지는 장면을 포착했다. 꽃가지가 출렁이는 바람에 나뭇가지 안쪽에 앉아 있던 청개구리 한 마리가 깜짝 놀라 잔뜩 움츠렸다. 그 위로 나비 한 마리가 날아오르는 장면은 마치 조선 시대 화조화를 현대 감성으로 재해석한 듯한 구성미를 보여준다.

이중섭의 강렬한 자기 감정 표현은 소 그림에서 가장 잘 드러난다. 1930~1940년대 유학 시절부터 이중섭은 소에 관심을 쏟았다. 그의 삶과 감정을 드러내는 상징적 주제이자 분신이라 일컬어질 정도다. 1955년경의 〈흰 소〉(홍익대학교박물관 소

장)는 이중섭의 소 그림 중 가장 유명하다.도10 회색조의 몸체로 보아 우리나라 토종 '칡소'로 추정된다. 발랄한 필법이 인상적인 작품으로 솟구치는 에너지가 충만하다. 오른쪽 앞발을 든 채 고개를 정면으로 젖힌 소의 자세는 고구려 고분벽화의 청룡이나 백호의 기상을 연상케 한다. 긴장감 가득한 동세에는 직선적인 굵은 붓질로 자신의 감정을 실어내려는 의도가 역력하다.

격동적인 시절을 겪은 자신의 삶과 정서를 화폭에 모두 쏟아낸 이중섭은 동시대 그 누구보다 시대적 상처를 토해냈다. 개인적 아픔과 사회적 생채기를 잘 아울러낸 '이중섭다움'은, 곧 격동의 한국 근현대사가 겪은 표징表徵이기도 하다.

## 조선 사람을 끌어안은, 박수근

미석 박수근美石 朴壽根, 1914~1965은 국내에서 독학으로 그림 공부를 한 토종 화가이다. 이중섭처럼 자신의 감정에 충실하기보다는, 이웃의 삶을 따스한 시선으로 이미지화하는 데 주력했다. 1930~1940년대에는 주로 조선미술전람회(이하 선전)를 통해 작품 활동을 펼쳤다. 출품작 사진을 보면 〈일하는 여인〉(1936년 입선) 〈농가의 여인〉(1938년 입선) 〈맷돌질하는 여인〉(1940년 입선) 〈실 뽑는 여인〉(1943년 입선) 등 농촌의 풍경과 여인들의 생활상을 담은 그림이 대부분이다. 해방 후에는 대한민국미술전람회(1949~1981, 이하 국전) 출품을 통해 활동을 이어나갔다. 국전 출품작도 선전 때와 마찬가지로 주변의 일상과 풍경이 중심 주제였다.

박수근식 유화의 대상은 주변에서 만나던 이웃들이다. 이들을 향한 따사로운 관조의 눈길과 다감한 시정詩情을 화폭에 가득 담아냈다. 실제로 박수근은 인간의 선함과 진실함을 담고자 평범한 사람들을 그렸다고 아래처럼 고백한 적도 있다.

나는 인간의 선함과 진실함을 그려야 한다는 예술에 대한 대단히 평범한 견해를 가지고 있다. 따라서 내가 그리는 인간상은 단순하고 다채롭지 않다. 나는 그들의 가정에 있는 평범한 할아버지, 할머니 그리고 물론 어린아이들의 이미지

를 가장 즐겨 그린다.

　박수근은 자기 생활 속에서 보편적인 한국인의 이미지를 찾았을 뿐만 아니라, 당시 서민 감정의 쓸쓸함과 편안함을 그리는 데 성공했다. 작품 속 등장인물들은 대부분 조선 시대 의상 차림이다. 그래서인지 박수근의 인물화는 가장 한국적인 이미지라는 평을 받으며 외국인에게 큰 인기를 끌기도 했다. 박수근 작품에 등장한 인물들이 곧 20세기 전반 전통적인 한국인의 도상이 된 셈이다.

　민중 삶의 서정이 짙게 묻어나는 박수근의 유화 기법은 매우 독특하다. 먼저 흰색·회색·갈색·녹색 등 채도가 낮은 물감을 바탕에 두껍게 바르고 건조시키기를 반복한다. 그 위에 차분하고 단순한 선묘로 형상을 배경 없이 표현했다. 흔히 겹겹이 쌓은 박수근의 색감이 단조롭다

고들 한다. 하지만 갈색조와 회색조의 덧칠 아래에서 우러나는 분홍색·노란색·녹색 등 색점들은 영롱하기 그지없다. 겹겹이 쌓인 물감층은 화강암과 비슷한 질감을 준다. 화면의 재질감, 마티에르에 대해 박수근은 "나는 우리나라 옛 석물, 석탑, 석불 같은 데서 말할 수 없는 아름다움의 원천을 느끼며, 조형화하려 애쓰고 있다."라고 이야기했다. 또한 스스로 "내 그림은 유화이긴 하지만 동양화이다."라는 확신을 피력하곤 했다.

　박수근이 개성적 기법을 창출해 가는 과정은 1950년대~1960년대 유화

도11. 박수근, 〈독서하는 소녀〉, 1955년, 하드보드에 유채, 22×14cm, 개인소장

**도12.** 박수근, 〈나무와 두 여인〉, 1962년, 캔버스에 유채, 130×89cm,
개인소장

작품에서 뚜렷하게 드러난다. 1950년대 전반기에 그린 작품들은 검은색 선묘가 짙
고 밝은 색의 붓 자국이 굵은 편이다. 1950년대 중반에 들어서면 화법이 정착된다.
1955년 작 〈독서하는 소녀〉(개인소장)는 박수근의 대표작으로 꼽을 만하다.도11 박수
근 그림 중에선 아주 작은 편이나, 대작 못지않게 걸작의 요소를 모두 갖추었다.
웅크리고 앉아 두 손으로 책을 든 단발머리 소녀는 붉은 저고리에 짙은 갈색 치마
를 입었다. 치맛자락 아래로는 흰 버선이 살짝 보인다. 우툴두툴한 백색조 질감 바
탕에 올린 색이 굉장히 화사하다. 진정한 박수근의 색채가 무엇인지를 보여준다.
　주제와 형식면에서는 1962년의 〈나무와 두 여인〉(개인소장)이 걸작으로 손꼽힌
다.도12 겨울나무 아래 서 있는 두 아낙의 모습을 재구성한 이 작품은 평면적인 배

도13. 장욱진, 〈자화상〉, 1951년, 캔버스에 유채, 14.8×10.8cm, 장욱진미술관

치가 매우 단아하고 정적인 느낌을 자아낸다. 탄력이 없는 선과 단순한 형태를 가지면서도 찬찬히 들여다보면 입체감이 살아 있다. 대상의 표정을 읽기에 충분할 정도로 세부 묘사가 풍부하다.

한국인의 심성을 절절하게 읽어냈다고 평가되는 만큼 오늘날 박수근은 대중에게 가장 사랑받는 화가가 되었다. 다만 4·19혁명을 전후한 민중의 민주주의적 열망 등 당대의 사회적 징표를 드러내지 못한 한계를 지닌다.

### 단순한 이미지의 삶과 풍경, 장욱진

장욱진張旭鎭, 1917~1990은 이중섭, 박수근과는 또 다른 심플함으로 시대 풍경을

**도14.** 장욱진, 〈동산〉, 1978년, 캔버스에 유채, 33.4×24.2cm, 개인소장

담아냈다. 장욱진의 〈자화상〉(장욱진미술관 소장)은 1951년 고향 연기군으로 피난 왔을 당시에 제작한 작품이다.도13 곡식이 잘 익은 황금빛 가을 들판에 붉은 빛의 흙길이 나 있다. 길 끝자락에는 정장 차림의 남성이 등장한다. 한 손에는 실크 모자를, 다른 손에는 검은 우산을 들고서 걸음을 멈춘 모습이다. 전쟁 당시 제작한 작품이 맞는지 의문이 들 만큼 현실과 동떨어진 행색이다. 그 정도로 장욱진은 시대상보다 본인의 감정을 표출하는 데 주력했다.

1978년 작 〈동산〉(개인소장)은 초가정자를 짓고 대나무 숲과 솔밭 속에 산 장욱진의 삶이 그대로 반영된 작품이다.도14 화면 가운데 큰 나무가 있고, 좌우에 초가정자와 기와정자를 각각 배치했다. 상단에 위치한 두 개의 산봉우리에는 정자와 버드나무, 그리고 까치로 보이는 새를 그렸다. 우리 땅에서 만난 풍경을 단순화하고 끊임없이 구상해, 마치 꿈속에서나 볼 법한 세상을 그려냈다. 장욱진은 이 작품처럼 아주 크지 않은 동화세계를 통해 자신의 감성을 여과 없이 노출하며 한국화의 방향을 모색했다. 이는 1980년대부터 가볍고 맑은 유화 기법과 수묵화를 즐겼던 데서도 찾아볼 수 있다.

# 3. 전통회화의 변모

이상범과 변관식은 조선 말기 회화 전통을 계승한 작가들이다. 두 사람 모두 1950~1960년대에 자기 화법을 완성하면서 전통회화의 흐름을 이었다. 조선 시대 수묵화를 토대로 개성적 회화세계를 구축했다는 평가를 받는다.

박수근과 이중섭이 그랬듯이 이상범과 변관식도 작품성향이 두드러지게 대조적이다. 이상범은 '고요와 평담함'으로, 변관식은 '자유로운 분방함'으로 우리 땅을 재해석해 그렸다. 이상범이 옅은 색의 농담 변화를 구사했다면, 변관식은 상당히 짙고 강한 먹을 사용했다. 또 이상범이 아련한 수평 구도를 즐긴 것과 달리 변관식은 수직 구도와 사선 구도 등을 다채롭게 쓰며 분방함을 추구했다. 이처럼 동시대에 상반되는 화풍이 공존한 덕에 한국 근현대미술사가 더욱 풍성할 수 있었다.

### 전면회화 같은 운필, 이상범

1950~1960년대 청전 이상범의 산수화는 사생하며 익혔던 조선 땅을 이상화시키는 방향으로 바뀌었다. 이때부터 계절 변화에 따른 필치나 색감, 부분적인 소재를 제외하고는 일정한 양식적 틀이 생겼다. 풀섶이 우거진 땅 그늘과 언덕, 시내가 흐르는 산등성이, 그 속에 허물어질 듯한 기와집이나 초가집, 고성과 성루, 개

**도15.** 이상범, 〈유경〉, 1960년, 종이에 수묵담채, 77×344cm, 삼성미술관 리움

울가의 다리, 소를 몰고 가는 농부, 지게를 진 남정네, 머리에 짐을 인 아낙, 거룻배와 낚시질하는 노인 등 당시 시골에서도 사라져 가던 풍물을 담았다. 모두 우리 옛 화가들의 인물산수화 양식을 새롭게 번안한 소재들이다. 붓끝을 리드미컬하게 세워서 풀섶과 나뭇잎을 묘사한 '갈고리' 준법은 매우 독특하다. 약간의 갈필로 전통적인 부벽준이나 절대준 형식의 암반과 언덕을 묘사하고, 땅에 드리운 그늘 분위기를 살려냈다. 후반부로 갈수록 갈필의 혼용이 많아지는 경향을 보인다.

인적이 드문 산골 야산을 담은 화면에는 현대 문명이 침식하기 전의 강산이 등장한다. 그 고즈넉한 풍경은 급속한 산업화를 겪던 시절, 장년층에게 옛 향수를 불러일으켰다. 고향 공주의 풍경을 추억하며 본래 조선 산하가 가졌던 원형을 찾아낸 것이 아닐까 싶다. 이상범의 산수화가 갖는 예술적, 역사적 가치라 생각된다.

1950년대 후반에 완성된 산수화의 향토적 서정성은 1960년을 전후한 시기에 최고조에 이른다. 이상범의 전성기 걸작으로는 1960년의 〈유경(幽境)〉(삼성미술관 리움 소장)이 꼽힌다.도15 제9회 국전 출품작이다. 특정 지역의 경치는 아니지만 1950~1960년대 흔히 볼 수 있던 민둥산의 풍광이다. 풀섶이 우거진 스산한 언

**도16.** 이상범, 〈유경〉(부분)

덕 풍경에 그림자를 드리우고 그 아래에 흐르는 개울을 수평 구도로 잔잔하게 펼쳐놓았다. 고요한 적막 속에 붓질만이 화면에 넘실댄다. 한 그루의 나무도 보이지 않는 개울가 언덕 능선 표현에서 이상범의 숨결이 느껴진다. 해거름이 고즈넉한 자연 풍경의 감흥을 '외떨어지고 조용한 곳(유경)'이라는 제목으로 표현한 듯하다.

어둠이 짙게 드리운 산언덕을 뒤로한 채 소를 앞세우고 귀가하는 지게 진 농부가 풀섶 그늘에 묻혀 있다.도16 풀섶을 묘사하기 위해 붓을 '눌렀다, 들었다, 뉘였다, 세웠다' 하며 방향을 자유로이 속사한 붓놀림은 한껏 무르익어 있다.

## 금강산을 추억한 분방한 화면, 변관식

소정 변관식小亭 卞寬植, 1899~1976은 황해도 옹진甕津 출신으로 외할아버지 소림 조석진에게 그림을 배웠다. 변관식은 제1회 서화협회전(1921)과 선전(1922)을 통해 화가로 등단했다. 일본 유학(1925~1929)을 떠나, 일본 근대 남화南畵와 서구화된 그림들을 학습하며 조석진의 전통화풍에서 벗어난다. 그러면서도 일본화풍에 젖지 않고 자신만의 스타일을 일찍부터 형성했다.

변관식은 도원경을 그리는 동시에 현실경을 사생하며 변화한 시대 풍경을 화폭에 담았다. 특히 금강산을 그리는 데 집중했다. 조선 시대 최고의 금강산 작가가 정선이라면, 20세기에는 변관식을 꼽을 정도이다. 걸작으로 평가받는 작품 대다수가 금강산 그림일 만큼 변관식에게 중요한 예술적 모티브였다.

1959년의 〈외금강삼선암추색도(外金剛三仙巖秋色圖)〉(개인소장)는 금강산의 장엄미를 가장 잘 표현한 작품이다.도17 주제인 삼선암은 금강산 만물상이 시작되는 입구에 솟은 상선암·중선암·하선암 세 바위를 일컫는다. 모두 30미터 이상 높이 솟구친 삼선암의 위용이 현대 추상 조각 같다. 바위의 기세가 분방한 변관식의 성품과 잘 맞아떨어졌는지 유독 삼선암 풍경을 여러 점 제작했다. 이 작품에서는 상선암을 화면의 중심에 꽉 채워 넣어 대담한 구성을 꾀했다. 그 왼편에 중선암을 배치하고 하선암은 생략했다. 바위 너머로 계곡과 만상정萬相亭이라는 휴식처를 비롯한 만물상 풍경이 전개된다. 기억에 의존해서 그린 탓인지 실경과는 사뭇 다르다. 바위 표현을 보면 일정한 리듬보다 짙은 먹선이 난잡하다. 1950년대 후반 양식화된 변관식의 필묵법으로 '파선법破線法'이라 일컫는다. 차분하게 쌓은 먹선 위에 진한 먹을 찍어서 기존의 선을 파괴하는 기법이다.

**도17.** 변관식, 〈외금강삼선암추색도〉, 1959년, 종이에 수묵담채, 150×117cm, 개인소장

**도18.** 변관식, 〈설경(돈암동 풍경)〉, 1960년대 후반, 종이에 수묵담채, 65×90cm, 개인소장

도19. 변관식, 〈단발령〉, 1970년대 전반, 종이에 수묵담채, 55×100cm, 개인소장

변관식의 산수화에는 갓 쓰고 황색 혹은 흰색 두루마기를 입은 인물이 늘 등장한다. 때로는 지팡이를 짚기도 하며 왼팔과 왼발이 동시에 나가는 모습이다. 산천을 유랑하던 변관식의 자화상일 법하다. 이 작품에도 빠지지 않고 등장했다.

금강산 외에도 변관식은 현대 가옥, 축대, 전봇대 등을 과감하게 수묵으로 그렸다. 〈설경〉(개인소장)은 변관식이 살았던 1960년대 돈암동 미아리고개의 풍경이다.도18 정형화된 주제를 그렸던 이상범이 갖지 못한, 변관식만의 조형적인 구성과 현실감을 갖추었다.

1960년대 말~1970년대 초가 되면 변관식의 화법은 무수하게 많은 점을 찍는 호초점胡椒點과 초묵법焦墨法으로 새롭게 변신한다. 파격의 구성과 필법으로 인해 좀 더 극적인 화면을 조성했다는 점에서 높이 평가받는다. 변관식의 1970년대 초 〈단발령〉(개인소장)은 근경에 단발령을 배치하고, 그 너머 보이는 금강산 바위산경을 수평 구도로 재해석했다.도19 단발령에서 감동받은 산세의 드라마틱함을 상상해 그린, 색다른 시도이다. 겸재 정선이 이룩한 진경산수화법 형식에 버금가는 새로운 금강산 화법이다.

20세기 전통회화 분야에서 이상범과 변관식이 전통 수묵화의 근대화를 이룩하긴 했지만, 급격히 현대화가 이루어진 1960~1970년대의 시대적 감수성을 담아내진 못했다. 이를 메워줄 화가로 이응노가 가장 먼저 떠오른다.

## 다양한 사조를 소화한 모던 수묵화법, 이응노

　고암 이응노顧庵 李應魯, 1904~1989는 해강 김규진의 제자이다. 1920년대에는 묵죽화를 즐겨 그리다, 일본 유학을 통해 사생화를 익히면서 신新남화풍의 수묵화에 감화되었다. 해방 후에는 수묵화의 추상성이나 정신성을 강조했다. 1958년 프랑스로 활동지를 옮겨 1970년대 '문자 추상'에서 1980년대 '인간군상' 시리즈에 이르기까지, 회화세계에 다양한 변화를 주었다. 재료 또한 종이에 국한되지 않고, 섬유 공예인 태피스트리Tapestry나 세라믹Ceramics, 조각, 부조 등 다채로운 영역을 넘나들었다. 쉬지 않고 평생에 걸쳐 꾸준히 배출한 어마어마한 작업량과 실험정신은 누구도 따를 수 없을 것 같다.

　1950년대에는 수묵화에 '반추상'을 과감히 접목시켜 당대 전통 화단과 차별성을 두었다. 사의寫意의 현대화를 모색한 듯하다. 1954년에 그린 〈영차영차〉(청관재 소장)는 선종화 같은 감필법으로 인물들의 자세와 표정을 절묘하게 살려냈다. 목도꾼이라는 풍속화적인 소재를 선택한 점부터 신선하다. 작지만 이응노의 뛰어난 화면 구성법과 표현 능력이 돋보이는 걸작이다. 1958년 파리로 가기 이전의 작품에 표출된 간결한 필법은 이상범이나 변관식과는 다른 한국 현대 수묵화의 길을 제시했다.

　1960년 파리에 정착한 이후 이응노는 유럽에서 30여 년간 명성을 쌓아갔다. 동양미술연구소를 설립해 유럽인들에게 수묵화를 가르치기도 했다. 1960~1970년대, 새로운 추상미술운동 앵포르멜Informel을 접한 뒤에는 수묵추상화를 전개한다. 먹의 번짐 효과를 활용해 구성하기도 하고, 한글 혹은 한자를 재배치하는 방식을 보인다. 수묵이나 채색, 종이나 나무 등 다채로운 재료와 기법을 구사한 '문자 추

도20. 이응노, 〈군상〉, 1988년, 한지에 수묵담채, 35×33.5cm

상' 연작들은 독자적 경지를 이루었다고 평가된다.

1980년대에는 '군무群舞' 혹은 '인간군상' 시리즈 작업을 쏟아낸다.도20 1970년대 부터 선보였으나 1980년대에 집중적으로 다작을 시도했다. 작가의 말에 따르면 1980년 유럽 전역에 TV로 중계된 한국의 서울의 봄(1979~1980), 그리고 5·18광주 민중항쟁에서 영감을 받았다고 한다. 즉, '군무' 시리즈는 새로운 시대를 갈망하는 한국인의 이미지를 춤추는 군중으로 표현한 작업이다. 초기 묵죽도에서 익힌 필 묵 덕에 인간 형상이 마치 춤을 추는 듯 생동감이 넘친다. 짙은 농묵으로 움직이 는 수천 명의 사람들을 화면에 가득 채운 군무 대작은 그야말로 전면균질회화全面 均質繪畫(All over painting)를 연상시킨다.

이응노가 실험 정신으로 수묵화의 현대성을 모색한 일은 20세기 후반 우리 미술의 한 업적이다. 2000년대 들어 이응노에 대한 재평가가 이루어지면서 2007년 대전에 이응노미술관이 개관되었다. 고향인 충남 홍성에는 그가 살았던 초가집이 복원되고, 옆 언덕에는 생가기념관이 들어섰다. 그곳에서 풍경을 바라보니 홍성의 용봉산, 바위, 소나무, 대나무의 이미지가 모두 이응노의 그림에 녹아들었음이 느껴진다.

## 전통적인 형식으로 펼친 남화, 허백련과 허건

조선 말기에서 20세기 초로 넘어오는 시기에 새롭게 전개된 지역 화단이 자리를 잡았다. 추사 김정희의 제자인 소치 허련이 진도에 정착한 이후 형성된 호남화파는 아들 미산 허형米山 許瀅 등을 배출하면서 두드러진 활약을 보인다. 이외에도 각 지역마다 서화가들에 의해 화파가 형성되었다. 서울에 집중되었던 문예 활동이 전국으로 확산된 현상은 근대적 변화로 여겨진다.

의재 허백련毅齋 許百鍊, 1891~1977과 남농 허건南農 許楗, 1907~1987은 각각 광주와 목포를 기반으로 후학을 양성하면서 호남화파의 명맥을 이어나갔다. 허백련은 1920년대 말부터 광주 무등산 아래에 정착해 전통 화법을 고수하며 지역 화단을 가장 선명하게 성립시킨 작가이다. 1938년 연진회鍊眞會를 조직하고 지역 화단을 일으킨 점은 높이 평가할 만하다. 이 영향으로 근현대의 광주 화단은 다른 지역에 비해 유독 전통 형식을 고수하는 경향을 보인다. 목포에 정착한 허건은 가벼운 터치로 유달산을 닮은 산수화풍을 구사했다. 그러나 두 화파 모두 시대 변화와 감성을 수용하지 못한 채 남종화를 선호하던 보수적 감상층의 테두리에서 머물고 만 한계를 지닌다.

## 채색화 역사화로 연 새 지평, 박생광

내고 박생광乃古 朴生光, 1904~1985은 1980년대 이후 민화·불화·무속화에 눈을

도21. 박생광, 《범과 모란병풍》, 1984년, 종이에 수묵채색, 140×250cm, 이영미술관

뜨면서 전통적인 색감과 형태를 변형한 이미지로 자신의 예술세계를 전환시켰다. 1984년 작 《범과 모란병풍》(이영미술관 소장)은 민화 모란 그림·까치호랑이·십장생 도 등이 복합된 채색화 병풍 그림이다.도21 이외에 불상이나 설화를 소재로 삼은 채색화도 즐겼다. 동학농민운동 이야기를 담은 1985년 작 〈신새벽〉(국립현대미술관 소장), 명성황후 시해 사건을 다룬 1983년 작 〈명성황후〉(이영미술관 소장) 등 역사를 주제로 한 채색화 대작을 의욕적으로 제작했다.

## 후진국 한국과 여성성을 깨운 미인도, 천경자

여류 화가 천경자千鏡子, 1924~2015는 근현대 한국 화단에서 독자적인 채색화풍 을 이룩했다. 유학에서 배운 일본식 인물화풍을 벗고, 1950년대부터 뱀이나 뼈, 검은 고양이 등 색다른 소재와 기법에 주목했다. 1960년대 후반에는 '후진국 한 국'과 유사한 처지의 비문명국 여성의 삶을 중심으로 풍물을 스케치했다.

1969년 떠난 세계 여행은 천경자의 작품세계에 있어 중요한 부분을 차지한다. 이를 계기로 작가의 관념과 표현 기법의 변화가 크게 모색되었기 때문이다. 천경

**도22.** 천경자, 〈나의 슬픈 전설의 22페이지〉, 1977년, 종이에 수묵채색, 43.5×36cm, 서울시립미술관

자는 서구 문명과 거리를 둔 남태평양이나 아프리카·인도·서아시아·동남아시아·중남미 지역에 자주 발길을 돌렸다. 현장감 넘치는 발랄한 여행 스케치는 천경자 자신을 찾는 과정이었다.

　자화상격인 여인상은 화려한 꽃과 나비, 뱀 등이 어우러진 미인도와 인간의 근원을 묻는 누드화 작업이 주를 이루었다. 성녀의 이미지에 자신의 청춘을 투영한 1977년 작 〈테레사 수녀〉(개인소장)와 권위적인 파라오를 연상케 하는 1977년 작 〈나의 슬픈 전설의 22페이지〉(서울시립미술관 소장)는 그림을 통한 '나 찾기'의 과정을 보여준다. 도22

현대적인 한국 채색화 전통을 수립한 천경자의 채색화법은 독특하다. 유럽 여행에서 익힌 유화 기법을 적용해 전통적인 석채 안료를 두텁게 바르는 천경자식 채색화법을 개발한다. 유화처럼 물감의 두께감을 더하기 위해 천경자는 끝이 뾰족하고 부들부들한 모필 대신 털이 짧은 납작붓이나 딱딱한 유화붓을 사용했다.

천경자는 이른바 〈미인도〉 위작 시비로 유명해졌지만, 그전부터 미술 시장에서는 천경자의 회화에 대한 선호도가 높았다. 작품 가격으로 김환기·박수근·이중섭·장욱진·이대원 등에 버금갈 정도로 최상층 그룹에 속한다. 이런 위상에도 불구하고 작품세계보다 여류 화가로서의 삶이 더욱 주목받았다. 근대 가부장적 사회인습이나 편견을 떨쳐낸 것처럼 보이는 천경자의 삶이 세상의 이목을 끌기에 충분했기 때문이다. 그런 탓에 천경자에 대한 평가는 주로 나혜석이나 박래현朴崍賢. 1920~1976을 이은 여성 미술인으로 초점이 맞추어졌고, 페미니즘적 시각이 적용되었다.

# 4. 구상계열 서양미술 작가들

## 인상파 화풍으로 개성미를 이룬 도상봉·이대원

　도상봉都相鳳, 1902~1977은 1950년대 이후 정물화와 인물화로 회화세계를 구축했다. 개나리·라일락·안개꽃 등을 그린 꽃 정물화에는 동그란 조선 시대 백자항아리가 등장한다.도23 도상봉의 그림은 정제된 대칭형의 수평 구도가 대부분이다.

점묘법 형태로 화사하게 묘사한 꽃들은 대중의 인기를 끄는 요인이다. 깊이감을 크게 주지 않는 방식을 통해 인상주의 화풍을 한국적으로 소화해냈다. 도상봉이 이런 성과를 낼 수 있었던 것은 골동품 가게를 운영할 정도로 조선백자와 조선 시대 목기를 사랑했기 때문이라 생각된다. 특히 도상봉식의 화면 운영 방식은 조선 목기의 간

도23. 도상봉, 〈개나리〉, 1968년, 캔버스에 유채, 53×45cm, 개인소장

도24. 이대원, 〈산〉, 1979년, 캔버스에 유채, 80.3×116.8cm

결하고 단정한 비례감으로부터 비롯된 듯하다.

　이대원李大源, 1921~2005의 작품은 인상파 중 점묘파에 속한다. 붓에 물감을 묻혀서 무수하게 점을 찍어 대상을 그리는 프랑스 신인상파식 점묘 화법을 구사했다. 한편으론 짧게 반복한 붓질의 흐름이 서예의 필획처럼 느껴진다. 초기 작품의 어두운 색채감은 고려불화 혹은 고구려 고분벽화에서 전해오는 전통적인 색채 감각과 상통한다. 후기로 내려올수록 밝고 사계가 뚜렷한 인상파적 색채 감각을 성취했다. 한국의 〈산〉이나 고향 파주를 그린 '농원' 시리즈처럼 1970~1980년대 이후의 풍경 그림은 단순한 구성이지만, 무수히 찍힌 색점이 이전보다 화려하다. 도24

도25. 권진규, 〈춘엽이〉, 1967년, 테라코타에 채색, 48×34.5×23.5cm,
도쿄 국립근대미술관

## 한국적인 사실주의를 모색한 조각, 권진규

20세기 후반 우리 미술사를 통틀어 보면 좋은 화가들이 많이 배출되고 성과를 냈음에도 조각가가 드물다. 그런 와중에 권진규權鎭圭, 1922~1973가 등장해 다행이다. 해방 후 1948년 일본에 유학해 로댕Auguste Rodin이나 부르델Emile Antonie Bourdelle 풍의 서양 근대 조각을 배웠다. 권진규의 주된 작업 방식은 흙을 빚은 후 불에 구워내는 테라코타Terra-cotta 기법이다. 작품 표면에 유약을 칠하지 않아 붉은색을 띠는 특징을 갖는다. 그 외에도 삼베를 한 겹 한 겹 포개어 형상을 만드는 전통적인 건칠乾漆 기법을 사용했다.

권진규 특유의 작품세계를 가장 잘 보여주는 주제는 인물 흉상이다. 승려초상

혹은 승려초상 형태의 '목이 긴 인물상'이다. 서구적인 이미지가 강하지만 강인한 생명감·고졸한 형태감·테라코타와 전통적인 건칠 기법으로 창출된 권진규의 작품은 한국적인 조각미와 독자성을 내세울 만하다. 대개 청년층 남녀의 얼굴을 가진 인물 흉상은 하나같이 얼굴을 똑바로 들고 정면을 응시한다. 어깨 부분을 과감하게 생략한 탓에 상체가 피라미드 모양을 이룬다. 어깨를 약화시켜 얼굴에 시선을 집중시키고자 한 설정이다. 1967년 작 〈춘엽이〉(도쿄 국립근대미술관 소장)는 권진규 인물상의 특징을 모두 갖춘 대표작이다.도25 머리카락을 생략해 비구니 같은 인상을 준다. 토종 한국인의 얼굴을 모델로 삼은 듯하다.

20세기 후반 회화나 조각은 전통을 토대로 삼아 한국적인 이미지를 창출하려는 경향을 보인다. 김환기가 완성한 추상미술 이후 새로운 모더니즘은 앵포르멜에 이어 미니멀리즘 경향의 단색화 계열이 뒤를 이었다. 그와 더불어 다양한 실험정신을 내세운 신사조들도 유입되었다.

1979년 10월 박정희 정권이 무너지고, 1980년대 광주항쟁 이후 민주주의를 진전시킬 민중운동이 크게 일어났다. 민중운동이 점차 거세지고 대립과 정쟁이 확산하는 가운데 민중미술운동이 성장한다.

이
야
기

한
국
미
술
사

# 20세기 후반
# 추상미술의 전개

# 1. 초기 추상미술 작가들

박수근·이중섭·이상범·변관식은 인물이나 풍경처럼 구체적인 대상의 이미지를 통해 한국적인 아름다움을 이룩하려 했다. 이들과 같은 20세기 후반, 추상적인 선과 점, 그리고 색채로 한국적인 모더니즘을 구축하려는 작가들이 부상한다.

### 신사실파

신사실파新寫實派(1947)는 해방 후 처음으로 구성된 순수 화가 동인이다. 김환기·유영국·이규상·장욱진·이중섭·전혁림 등 1930~1940년대 일본 유학을 통해 추상미술을 배운 몇몇 화가들이 모여 결성했다. 이들은 마음으로 느낀 대로 표현하는 것이 새로운 사실, 즉 '신사실'이라 표방했다.

1948년 12월에 개최한 김환기·유영국·이규상 3인의 제1회 전시 카탈로그를 보면 흥미롭다. 각각 10점씩 출품한 목록에 제목만 나열했다. 유영국은 〈회화〉 1~10, 이규상은 〈작품〉 1~10이라고 표기한 데 비해, 김환기는 〈꽃가게〉 〈가을〉 〈산〉 〈달과 나무〉 등 구체적인 제목을 붙였다. 유영국과 이규상은 순수 추상화를, 김환기는 반추상 작품을 선보였던 것 같다. 후에 구상화 경향의 이중섭, 장욱진이 합류하면서 '신사실'의 범주가 확장된다.

도1. 유영국, 〈Work〉, 1974년, 캔버스에 유채, 65×65cm, 개인소장

## 유영국과 이규상

유영국劉永國, 1916~2002은 추상주의에 한국적인 색채를 입히려 노력한 작가이다. 김환기가 달항아리에서 한국적인 요소를 찾으려 했다면, 유영국은 산에 주목했다. 1974년 작 〈Work〉(개인소장)는 빨간색·초록색·노란색 등 강렬한 색면이 대비되어 있다.도1 검은 선으로 구획한 형태는 황혼을 배경으로 산세가 겹쳐진 풍경화를 감상하는 듯하다. 단순화한 자연은 유영국이 어린 시절을 보낸 울진의 동해 바다와 백두대간의 산세를 연상케 한다. 선과 형태, 그리고 구성이 매우 엄격하면서도 물감을 두텁게 발라 색채의 서정이 깊다.

이규상李揆祥, 1918~1964은 김환기, 유영국과 함께 한국 초기 추상주의를 대표하는 작가이다. 당대에 그 누구보다 순수 추상세계에 몰입했던 이규상은 극단적으

도2. 이규상, 〈구성(composition)〉, 1959년, 합판에 유채, 65×52cm, 개인소장

도3. 남관, 〈변형된 형태〉, 1968년, 캔버스에 유채, 162.2×130.3cm, 개인소장

로 단순화시킨 형태와 면으로 구성한 화면을 추구했다. 초기 작품은 거의 전해지지 않고, 1950년대 후반~1960년대 전반경의 작품이 10여 점 정도만 남아 있어 아쉬움을 남긴다. 1959년 작 〈구성(composition)〉(개인소장)은 둥근 원과 위아래에 선을 배치한 추상화이다.도2 단순한 구성이지만 두터운 질감, 푸른색과 흰색의 대비 등에서 생태적인 이미지가 연상된다.

국내에서 신사실파가 활동하던 시절, 남관南寬, 1911~1990은 파리로 가 추상미술에 전념했다. 귀국하기 바로 직전인 1967년부터는 '마스크'라는 문자 형태 추상화 시리즈를 작업하기 시작했다. 이 시기의 작품에는 1962년 작 〈허물어진 제단〉(파리시립현대미술관 소장)이나 1966년의 〈태양에 비친 허물어진 고적〉(이탈리아 토리노미술연구원 소장)처럼 제목에 태고·유물·고적·역사·기념비·파괴된·버려진·허물어진 등의 단어가 주로 등장한다. 1968년의 〈변형된 형태〉(개인소장)는 푸른색 농담에 붉은 색점으로 중국의 한자나 도철문 같은 이미지를 만들었다.도3 동양적 심상을 표

출했다고 평가된다.

## 추상 조각가 김종영

김종영은 1세대 추상 조각가이다.
서구 추상 조각의 영향을 받았음에도,
끊임없이 한국적인 조형성을 모색했
다. 이와 같은 시도는 작품에서 유연
한 선 맛, 목재 표면에 남긴 칼질의 자
국 등으로 나타난다. 전통 목조 건물
의 부자재를 다듬은 〈작품 66-1〉(경남
도립미술관 소장)의 형상은 한국적 추상미
를 대표한다.도4 재료의 속성을 살리
고자 자신의 손길을 최소화한 작업 방
식은 한국의 석불이나 마애불 조각의

**도4.** 김종영, 〈작품 66-1〉, 1966년, 나무, 14×11×58cm,
경남도립미술관

전통을 따른 듯하다. 이에 대해 김종영은 '불각不刻의 각刻', 즉 '새기지 않는 새김'
이라는 표현을 즐겨 썼다. 여기서 '불각'은 '깎지 않는다.'가 아니라 '다듬고 꾸미지
않는다.'라는 의미이다.

# 2. 한국 현대 추상화를 완성, 김환기

김환기는 전쟁을 겪으며 그 시대상을 단순한 색채와 형태감으로 나타냈다. 부산 피난 시절에 제작한 〈피난열차〉〈항아리와 여인들〉(1951년, 개인소장) 같은 작품이 좋은 사례이다. 1951년의 〈피난열차〉(개인소장)는 부산행 피난 열차를 탄 개인적 체험을 담은 작품이다.도5 붉은 땅과 파란 하늘 사이에 사람들로 가득 찬 콩나물시루 같은 기차가 등장한다. 움직임을 단순화한 터라 전쟁 기간의 긴박함은 다소 약하게 다가온다. 20세기를 통틀어 김환기처럼 해방과 6·25전쟁의 시대상을 담은 화가들은 적은 편이다. 그런 상황 속에서, 더군다나 추상미술에 경도되었던 화가가 당대의 현실을 표현한 사실은 김환기의 위상을 재확인시켜준다.

### 백자 달항아리와 구상 작업

김환기는 해방 전 기하학적인 추상화를 시도하다 1950년대부터는 인물이나 구체적인 형상을 단순화시킨 구상화를 선호했다. 이 과정에서 한국적인 이미지에 천착하게 된 그는 자연스레 한국의 산하山河와 고미술에 빠져들었다. 이때부터 항아리와 여인·새와 항아리·달과 매화·산과 달·구름과 달·사슴·학 등이 그림의 주요 소재로 등장한다. 특히 조선 후기 백자 달항아리의 둥그런 형태에서 발견한 한국적인 추상미를 즐겨 그렸다.

©(재)환기재단·환기미술관

도5. 김환기, 〈피난열차〉, 1951년, 캔버스에 유채, 37×53cm, 개인소장

1950~1960년대 김환기의 작업은 전통적인 소재의 현대화를 꾸준히 고민한 결정체이다. 달항아리나 달 그림은 화폭이 간결하게 정리되면서 감명이 증대되었다. 유화의 두툼하고 거친 질감을 살리고, 산과 달의 기하학적인 형태로 구상과 추상이 혼재한 화면을 연출했다. 간결한 구성의 〈산월(山月)〉(1950~1960년대, 개인소장)은 김환기 구상화를 대표할 만하다. 사선으로 살짝 비킨 산은 둥그스레한 봉우리 정상 부분만 보인다. 주황색 밑바탕을 짙은 갈색으로 덮고, 민둥산의 가장자리를 살린 붓 터치는 섬세하다. 마치 지구의 일부처럼 보이기도 한다. 푸른색의 훤한 보름달은 김환기의 컬러가 블루임을 공고히 한다.

김환기는 산, 달, 바다, 그리고 하늘 등의 푸른색을 주조색으로 삼으면서 개성적인 예술세계를 확장해 나간다. 어떤 물감을 사용했는지 궁금할 정도로 김환기의 푸른색은 깊은 맛을 낸다. 그 기원은 김환기가 태어났던 신안 안좌에서 찾을

수 있다. 신안 안좌는 서해와 남해가 만나는 바다의 섬이다. 동해와 다르게 바다가 투명하지 않고, 갯벌로 인해 다채롭고 미묘한 바다색을 갖는다. 안좌에는 지금까지도 김환기의 생가가 보존되어 있다. 그가 살았던 마을 너머 언덕에 올라가면 멀리 바다가 펼쳐진다. 어린 시절 이 동산에서 보았던 바다와 하늘의 색채감이 예술세계의 밑바탕이 되었을 법하다.

## 뉴욕에서 추상화의 형식미 완성

김환기는 1963년 상파울루 비엔날레 참가 직후 뉴욕으로 활동 근거지를 옮기면서 순수 추상화로 작업 방향을 바꾸었다. 1964년 초까지 부분적으로 등장하던 구상적인 이미지가 1965년부터 완연히 사라진다. 대신 순수한 색·선·면으로만 화면을 구성하고, 十십자 구도나 수평 구도를 사용했다. 이들 추상 작품에는 '영원의 노래'라든지 '밤의 소야곡', '아침 메아리', '봄의 소리', '여름밤의 달빛'처럼 시적인 제목을 부여하기도 했다.

1960년대 중후반에는 '십자 구도'라 불리는 화면 구성과 다채로운 색면의 추상 작업이 본격적으로 시작되었다. 푸른색을 중심으로 가장 화려한 색채를 즐겨 사용했던 시기로, 색채화가의 면모를 한껏 자랑한다. 1965년 상파울루 비엔날레 출품작 〈무제〉(개인소장)는 화면에 균형 잡힌 수직과 수평 구도의 안정감이 느껴진다. 동시에 달의 둥근 형태를 중심으로 수직의 선이나 점을 반복해 순수 색채 추상화로 변모한 경향을 보인다.

캔버스에 무수한 칸을 만들고 그 안에 점을 찍거나, 점만 반복해서 찍는 김환기 특유의 '점화點畵'는 1969년경부터 시작되었다. 동일색상의 점을 찍는 반복 행위의 전면균질회화는 1970년을 기점으로 정착되었다. '점화' 연작은 아교로 밑칠을 한 캔버스보다 순면 코튼Cotton 위에 직접 채색한 경우가 더 많다. 점화의 출발선상이 되는 〈어디서 무엇이 되어 다시 만나랴〉는 파란 색면에 점과 선이 가득하다. 뒷면에 특유의 어눌한 필치로 '16-Ⅳ-70 #166, Whanki New York 어디서 무엇

이 되어 다시 만나랴'라고 써 넣었다. 작품의 제목은 절친한 친구였던 시인 김광섭의 〈저녁에〉에서 착안했다.

화폭에 무수한 점을 찍고 선을 긋는 점화 작업에 대해 김환기는 다음과 같이 표현했다.

서울을 생각하며, 오만가지 생각하며 찍어가는 점. 어쩌면 내 맘속을 잘 말해주는 것일까…… 내가 그리는 선, 하늘 끝에 갔을까, 내가 찍은 점, 저 총총히 빛나는 별만큼이나 했을까…… 화제란 보는 사람이 부치는 것, 아무 생각 없이 그린다. 생각한다면 친구들, 그것도 죽어버린 친구들, 또 죽었는지 살았는지 알 수 없는 친구들 생각뿐이다.

화면을 채운 점들은 김광섭의 시처럼 '별'이기도 하며, 점을 찍는 행위는 죽었는지 살았는지 알 수 없는 친구들을 떠올리며 이어진다.

〈어디서 무엇이 되어 다시 만나랴〉 이후로도 김환기는 5~6년 동안 추상적인 점화 작업을 지속했다. 수평·수직 구도와 더불어 동심원이나 사선 구도도 화면에 도입되기 시작한다. 푸른색과 붉은색을 조화롭게 쓰거나 빨간색이나 노란색 점화를 전면에 찍는 등 색채 변화도 시도했다. 명랑하게 열 지은 색점에는 긴 붓의 끝을 쥐고 점을 찍어나가던 작가의 몸짓이 생동한다.

1974년 세상을 떠날 때까지 김환기의 작업은 회색조의 점화에 방사선이나 수직수평의 흰 선을 남기는 구성으로 마무리되었다. 1974년 작 〈무제 09−Ⅴ−74 #332〉(개인소장)는 김환기의 말년 회색 점화를 대변해주는 명품이다.도6 불분명한 점들과 네모 구획이 가장 눈에 띈다. 앞선 시기의 빠른 붓놀림에 비해 1974년 점화는 차분하고 깊은 울림을 준다. 한층 어두워진 회색조는 봄비나 가을비에 촉촉하게 젖은 쓸쓸한 분위기를 조성한다. 화면 전체로 퍼진 방사선들은 나목裸木의 이미지 같다. 그 아래 두 개의 나란한 동그라미와 흰 선은 김환기가 봄마다 취했

도6. 김환기, 〈무제 09-V-74 #332〉, 1974년, 면에 유채, 178×127cm, 개인소장

던 매화꽃 두 송이를 연상시킨다.

　김환기 시대 한국적 서정의 추상미술은 해방 후 미술대학을 졸업한 신세대 화
가들로 이어졌다. 신진 작가들은 서구에서 유행하던 신사조를 적극적으로 수용하
는 한편, 이른바 '단색화'의 한국적 형식미를 통해 자신을 찾으려 했다.

# 3. 신세대의 추상미술, 앵포르멜에서 단색화로

신사실파에 이어 해방 후 국내 미술대학 출신 신세대들도 추상미술을 전개했다. 20세기 한국 추상미술의 두 번째 세대에 해당된다. 1세대가 자연 모티브에서 한국적 이미지를 모색한 한편, 2세대는 새롭게 유행하는 서구의 사조에서 작업 방향을 찾았다. 즉흥성과 표현의 격정을 중시한 이들의 추상미술을 앵포르멜Informel 또는 추상 표현주의Abstract Expressionism라 일컫는다.

이승만의 친미 파시즘 정권 아래 신진 작가들의 단체 결성이 잇따랐다. 예술 이념이나 지표를 내세우기보다 분야 또는 출신별 모임이 두드러졌다. 그 한 예로 1957년 결성된 현대미술가협회가 있다. 1961년에 설립한 '악튀엘Actuel' 그룹은 '오늘 현재'라는 이름대로 동시대 서양의 추상 표현주의 미술 사조를 모방했다. 1962년의 악튀엘 연합전은 동문 중심에서 벗어나 홍익대학교와 서울대학교 출신들이 함께했다는 사실만으로도 의미가 크다. 참여 작가로는 박서보·김창열·윤형근·김종학·윤명로 등이 있다.

## 유럽풍 앵포르멜의 모방

박서보朴栖甫, 1931~는 1957년 김창열, 하인두 등과 함께 현대미술가협회를 창립하고, 1950년대 말 앵포르멜운동을 이끈 선두주자이다. 프랑스에서 귀국 후 선

**도7.** 박서보, 〈원형질 1-62〉, 1962년, 캔버스에 유채, 163×131cm,
국립현대미술관

**도8.** 윤명로, 〈회화 M 10-1963〉, 1963년, 캔버스에 혼합재료,
162×130cm, 삼성미술관 리움

**도9.** 최욱경, 〈열애〉, 1980년대, 캔버스에 아크릴, 227×394cm, 개인소장

보인 '원형질' 시리즈는 6·25전쟁을 경험한 세대들이 느꼈던 절망과 무기력증, 허무주의로 응축된 정신적 상처를 어두운 화폭에 담아냈다. 1963년 파리 청년미술가 비엔날레에 출품했던 〈원형질 1-62〉(국립현대미술관 소장)는 뚜렷한 형체는 없지만 특정 이미지를 연상시킨다. 어두운 배경에 MRI 또는 X-ray로 투시한 듯한 신체 형상을 통해 인간의 실존을 표현한 듯하다.도7

윤명로尹明老, 1936~의 작품 〈회화 M 10-1963〉(삼성미술관 리움 소장)은 일그러진 사람의 형상과 유사하다. 캔버스 위에 석고와 접착제를 두껍게 발라서 표면을 처리한 뒤, 갈색과 군청색에 은분 등을 덧발라 금속 질감을 만들어냈다.도8 장 뒤뷔페Jean Dubuffet와 같은 프랑스 추상 표현주의 작가의 작품에서 빌려온 듯한 이미지이다.

최욱경崔郁卿, 1940~1985은 추상 표현주의에 깊이 빠져 있었다. 추상 표현주의를 공부하던 미국 유학 시기에는 붓의 움직임이 큰 순수 색채 추상의 화면을 연출했다. 1979년 귀국하면서부터 산이나 바다, 물고기, 새, 특히 꽃의 이미지를 가져와 역동적인 화면을 구축했다. 1980년대 초의 〈열애〉(개인소장)가 그 좋은 예이다.도9 밝은 코발트블루의 배경은 하늘처럼 보이고, 여러 강렬한 색의 붓질은 고래·독수리,같은 동물이나 꽃과 나무를 연상시킨다.

# 4. 앵포르멜 작가들의 변신, 단색화

활발했던 앵포르멜운동도 1960년대 중반 이후 점차 시들해진다. 최욱경처럼 추상 표현주의에 완전 매료된 작가를 제외하고는 대부분 작업 방향을 전환했다. 김종학金宗學, 1937~의 경우 왕성하게 추상 작업을 이어나가다 1977년부터 구상미술을 시작한다. 1980년대에는 〈설악의 여름〉(개인소장)처럼 설악산 풍경이나 생태의 꽃과 새, 물고기 등을 담은 새로운 구상회화로 인기를 얻었다.

## 동양 사상에 빗댄 단색화 바람

1970년대부터는 앵포르멜운동에 이어 등장한 모노크롬Monochrome의 '단색화單色畵' 바람에 동참한다. 단색화는 가능한 그리는 일이나 형상을 드러내지 않으며 단일 색조의 화면을 다듬어낸 그림을 말한다. 내용과 형식을 최소화하려는 방식은 앵포르멜운동이 가졌던 격한 붓질에 대한 반작용으로 보이지만, 사실 단색화는 앵포르멜 작가들에 의해 시작되었다. 이들은 도道, 무위자연無爲自然, 색공色空, 선禪의 개념을 내세우며, 동일 행위나 형태의 반복을 통한 '무아無我'의 경지를 표방했다. 서양의 모더니즘 사조를 모방하는 단계에서 벗어나 한국적인 것을 찾은 셈이다.

변화의 선두에는 박서보가 있었다. 1970~1980년대에 선보인 '묘법描法' 시리

도10. 박서보, 〈묘법 No.31-73〉, 1973년, 캔버스에 유채와 연필, 25×50cm, 개인소장

즈는 흰 물감을 바르고, 그 위에 연필 선을 반복해 긋는 단순한 행위를 반복한 작품이다. 작업 형태는 크게 달라졌지만 '긋는다.'라는 행위는 이전의 앵포르멜 작업 방식과 무관하지 않다. 행위를 지속하면서 마음을 비우는 감응感應은 앞서 언급한 무위無爲의 예술론에 근사하다.

1973년의 〈묘법 No.31-73〉(개인소장)처럼 초기에는 흰색 화면에 연필을 그어 자국을 선명히 남겼다.도10 옆으로 긴 화면에 네 개의 층위로 연필묘법을 구사하고 가장자리를 짙게 강조했다. 1980년대부터는 묘법의 바탕 재료로 닥종이를 사용한다. 동시에 일정 방향으로 층위를 짓던 방식에서 벗어나 방사선식 전면화를 시도했다. 2000년대 이후에는 무채색 대신 연한 분홍색이나 연두색 등의 색면으로 골을 지어 화폭을 운영했다. 박서보는 이를 진달래, 홍시, 봄, 풀잎의 이미지를 표현한 색상이라고 설명한다.

정상화鄭相和, 1932~는 화폭을 일정한 방안지로 구성한 후 검은색·흰색·파란색·노란색·빨간색의 단색조로 화면을 정제시킨다.도11 물감을 바르고 벗겨내는 일을 반복하는 작업 과정은 마치 구도자가 도를 닦는 모습을 연상시킨다. 흰색 또는 푸

도11. 정상화, 〈Untitled 98-2-16〉, 1998년, 캔버스에 아크릴, 259×194cm

도12. 윤형근, 〈Burnt Umber&Ultramarine〉, 1971년, 리넨에 유채, 80.3×100cm, 개인소장

른색으로 최종 마감된 단색조의 화폭은 침묵이나 명상의 이미지로 다가온다. 이런 측면에서 한국적인 동양 정신을 담은 미니멀리즘Minimalism으로 평가된다.

단색화 계열에서 윤형근尹亨根, 1928~2007의 작업은 색다르다. 어두운 여러 색조를 사용한 앵포르멜 화법을 단순화시킨 점이 그러하다. 1970년대부터 발표하기 시작한 '다-청茶-靑, Umber-Blue' 연작은 아교나 흰색으로 밑칠을 하지 않은 캔버스 생지에 색을 올린 작업이다. 도12 밑칠을 하지 않아 물감이 캔버스 올 사이사이에 스며든 탓에, 유화 물감을 사용했음에도 마치 화선지에 먹이 스민 듯한 효과를 낸다. 붓질을 반복하며 만들어낸 짙은 다갈색이나 푸른 감색은 깊은 심연의 바다 같다. 네모난 색면의 깊이감과 각진 가장자리에 번지는 미묘한 맛이 큰 침묵 덩어리로 다가온다.

물방울 화가로 불리는 김창열金昌烈, 1929~은 착각을 일으킬 만큼 극사실적인 작업을 보여주지만 단색화 화가로 분류된다. 1972년부터 시도한 '물방울' 시리즈는 빈 여백의 화폭에 물방울을 하나 혹은 여러 개를 넣거나 전면에 배치한 작업이다. 1970년대 중반부터는 화면에 문자를 등장시키다가, 1980년대 중반 이후에는 천자문을 배경으로 한 물방울 시리즈를 발표했다. 1986년에 그린 〈물방울 S.H.87005〉〈개인소장〉는 캔버스를 손톱으로 툭 치면 물방울이 와르르 무너질 것만 같다. 도13 물방울로 가득한 화면은 동어반복으로 채운 전면균질회화에 속한다.

이우환李禹煥, 1936~은 일본에서 활동하던 중 박서보 등과 교우하며 국내 미술계에 등단했다. 1960년대 말부터 1970년대 초까지의 작업은 돌이나 나무 같은 '자연물'과 철, 유리 등의 '산업 인조물'을 거의 손질하지 않은 채, 실내 혹은 야외 공간에 배치한 것이었다. 이우환은 이들 설치 작품에 '관계항'이라는 동일한 제목을 붙였다. 1970년대 중반 이후로는 돌과 철판으로 대상을 한정시켜 전보다 간결해진다. 인공물을 자연물과 대비시킨 이우환의 작업은 대상 본연 그대로를 살리려는 의도로 해석되며, 개념미술Conceptual Art의 범주에 속한다. 이를 동양 정신과 연계시킨 '모노하物派' 운동을 일본에서 일으켰다.

도13. 김창열, 〈물방울 S.H.87005〉, 1986년, 마포에 유채, 181.8×227.3cm, 개인소장

도14. 이우환, 〈선으로부터〉, 1980년, 캔버스에 혼합재료, 73×60cm, 개인소장

이우환은 20세기 후반부터 지금까지 국내 미술 시장에서 가장 인기 있는 작가로 꼽힌다. 최근에는 1970년대 후반~1980년대에 제작한 '선으로부터'와 '점으로부터' 연작 등의 회화 작품이 위작 시비에 휘말리며 한 차례 유명세를 치르기도 했다. 1980년 작 〈선으로부터〉(개인소장)는 푸른 선들을 위에서 아래로 그어 내린 작품이다.도14 오른쪽 맨 위 코너에서 시작해 붓에 묻힌 푸른 물감이 소멸될 때까지 행위를 지속했다. 물감을 묻히고 긋는 행위를 되풀이하면서 처음 찍힌 선명한 물감 자국과 물감이 붓에서 빠져 나가는 흔적의 반복되는 리듬감이 상큼하다. 캔버스에 정교하게 흰색으로 바탕칠을 한 뒤, 물감에 돌가루와 아교 또는 기름을 섞어 번지지 않게 살짝 두께를 두었다.

이우환은 붓질을 반복하면서 자신을 비워내는 행위를 동양 정신의 '무아無我'와 연결 지어 설명하고 있지 않나 싶다. 이후 이우환의 회화 작업은 큰 캔버스에 하나, 두 개 내지는 여러 개의 붓질로 여백을 살린 '조응' 시리즈로 이어진다. 조응 작업 역시 불교의 선禪 같은 동양 정신의 표출로 해석된다. 그런 측면에서 이우환의 추상미술은 해방 후 꾸준히 전개해왔던 한국적 모더니즘 경향과 맞물려 있다.

# 5. 다양한 모더니즘의 유입과 실험

1970~1980년대에는 세계미술 사조에 관한 정보와 쉽게 접촉하고 영향을 받으면서 작업 경향이 다양해진다. 홍익대학교 동문을 중심으로 구성된 오리진 Origin(1963), 1969년에 창립한 A.G.Avant-guarde 그룹, 현실동인전(1969), 1971년 창립전을 가진 S.TSpace and Time 그룹, 1972년의 에스프리Esprit 등의 단체들만 보아도 그러하다. 동시에 한국 작가들의 개인 또는 단체 해외전시가 확산되었고, 상파울루São Paulo · 파리Paris · 베니스Venice · 도쿄東京 등 비엔날레를 비롯한 국제전 참여를 통해 시야를 넓혔다.

1970년대는 경제 발전을 우선한 이른바 개발독재 체제 아래 전통 양식의 붕괴가 심화되고, '근대화는 곧 서구화'라는 논리가 앞섰던 시기이다. 미술계도 서구의 변화하는 다양한 미술운동이나 사조를 베끼기에 급급했다. 그 과정에서 기하학적 추상Geometric Abstraction, 오브제아트Object Art, 개념미술Conceptual Art, 행위예술 Performance, 극사실주의Hyperrealism 등이 새롭게 유입된다. 이 시기 작품들은 현실 정치나 사회 참여 정신과는 거리를 둔 채, 형식주의에 치중하는 경향이 두드러졌다.

1970년대 앵포르멜 이후 세대는 단색화 계열과 함께하며 기하학적 추상화 성향을 뚜렷이 보인다. 하종현, 이강소, 이승조, 최명영, 서승원, 이동엽, 김태호, 조각가 박석원, 전국광 등 청년 작가들이 그러했다. 그중 이승조李承祚, 1941~1990는

도15. 이승조, 〈핵 No.G-99〉, 1968년, 캔버스에 유채, 162×130.5cm, 국립현대미술관

〈핵 No.G-99〉(국립현대미술관 소장)를 비롯한 '핵' 시리즈에서 현대 문명의 산물인 파이프가 겹쌓인 모습을 아주 차가운 이미지로 그렸다.도15 추상적인 무늬와 색상을 반복해 착시 효과로 풀어낸 원통 이미지는 옵아트Optical Art에 근사한 편이다.

이승택李升澤, 1932~은 '설치미술'이라는 개념조차 없던 1960년대에 설치 작업을 함으로써 해당 장르의 선구자가 됐다. 이승택은 개념예술, 행위예술, 대지예술 등을 조합해 자연과 환경 문제를 대상으로 삼았다. 1960년대에는 불·물·얼음·바람·연기 등 변화하는 요소들을 작업에 도입했고, 1970년대부터는 환경이나 일상

도16. 이승택, 〈구조물〉, 1980년대, 설치미술

의 역학 관계를 제시한 설치 작업을 시작했다. 당시 진행되던 경제 개발로 인한 자연훼손에 대해 발언하고자 했던 듯하다. 1980년대의 〈구조물〉은 재개발로 파헤쳐진 땅을 푸른 비닐로 덮고, 밧줄과 돌로 일정 간격을 누른 설치 작업이다.도16 1990년대 이후 이승택은 생태주의 관련 작업으로 선회한다.

### 극사실주의 수용

1970년대 중반 이후 미국에서 발전한 극사실주의 같은 새로운 사조가 소개되어 뿌리를 내린다. 예컨대 고영훈高榮勳, 1952~은 돌을 정말 차갑고 사실감 있게 그린 화가로 유명하다. 1986년에 제작한 〈Stone book(Mrs Gaskel)〉(개인소장)은 서양의 고서를 아주 치밀하게 모사하고, 그 위에 돌을 올려 놓았다.도17 실제 책과 돌이라고 착각할 정도로 사실적이다. 고영훈은 돌 외에도 새·깃털·꽃·나비·수저·냄비·타자기·삽·불상 등 본인이 살면서 수집한 사물의 실재감에 대해 철저히 되짚

도17. 고영훈, 〈Stone Book(Mrs Gaskel)〉, 1986년, 천과 종이에 아크릴, 60×87cm, 개인소장

어보려는 듯 세밀하게 그려나간다. 2000년대부터는 조선 시대 백자 달항아리, 백자청화용무늬항아리, 백자사발 등 도자기를 큰 화면에 단독으로 정밀하게 그리는 작업을 해왔다. 고영훈이 전통 유산에서 새로운 작업 방향을 찾은 것은 김환기, 도상봉을 비롯해 단색화 작가들에게서도 공통적으로 나타나는 현상이다. 전통이나 민족적 정체성이 결국 한국미술의 종착점임을 재확인시켜준다.

### 수묵화운동 실험, 전통 회화의 돌파구

이상범, 변관식, 천경자, 그리고 박생광 이후 세대의 전통회화는 길을 잃은 듯했다. 권영우가 종이나 먹 선묘를 이용한 추상 작업으로 모더니즘에 합류한 정도였다. 1970년대 말부터 1980년대에 그 딜레마를 벗으려는 듯 송수남을 주축으로 홍석창·이철량·신산옥·김호석·문봉선 등이 참여한 수묵화운동이 전개되었다. 짙은 농묵의 파격 필획, 새로운 소재 찾기 등, 형식적으로는 신선함을 주었지만

수묵의 정신성을 강조하는 한계점을 지닌다. 이 외에도 이왈종, 김병종 등이 수묵채색화의 새 방향을 모색해 개성적 위치를 선점했으나, 수묵화운동과 마찬가지로 한국적인 정체성 찾기의 모더니즘 물결이나 1980년대 민중미술의 큰 흐름에 묻힌 듯하다.

# 제20강

이
야
기

한
국
미
술
사

# 현대 문명과 사회,
# 그리고 미술

# 1. 변혁 시대의 민중미술운동

1979년 10월 부마항쟁 직후 박정희 군사 독재 정권이 막을 내리며 한국 사회는 급변하게 된다. 특히 경제 성장에 따른 변화가 눈에 두드러졌다. 비민주적 정권 시절 쌓인 사회 모순은 민주주의에 대한 대중들의 열망을 솟구치게 했다. 이에 1980년 서울의 봄, 1980년 5·18광주민중항쟁이 전개되었다. 1987년 6·10민주항 쟁부터 1990년대 민주 정권의 부침浮沈, 2016~2017년의 촛불혁명까지, 실질적 인 민주주의 사회로 크게 발전했다.

1980년대 이후 발전한 민중미술운동은 그러한 시대 상황의 전개와 변모를 담 아냈다. 손장섭·오윤·신학철·김정헌·임옥상·강요배·송창·안창홍·김호석 등의 작품은 리얼리즘적인 경향을 띠었다. 민주운동의 현장과 현실적인 민중의 삶과 역사, 그리고 모순덩어리의 사회상을 풍자하거나 상징적으로 담아냈다. 판화를 비롯해서 사진이나 만화 같은 새로운 매체의 다양한 기법이 동원된 것도 민중미 술운동의 특징이다. 참여도는 낮았지만 수묵화 역시 민중의 현실과 역사를 표현 하기에 적합한 나름의 감성과 방식을 찾았다.

그런 한편 컴퓨터, 스마트폰, 인공지능 AI 등 디지털을 토대로 일어난 문명의 변화나 발전은 현기증이 날 정도로 빠르다. 백남준으로 대표되는 비디오아트부터 영상미디어를 이용한 디지털아트까지, 합성이나 혼성의 다채롭고 새로운 예술 형

식이 지속적으로 출현한다. 이들은 최신 컴퓨터나 디지털 같은 과학 기술에 의존하면서도 문명비판적인 요소가 강한 편이다.

1969년의 '현실동인전'과 1979년에 결성된 '현실과 발언' 등을 기점으로 역사 현실과 무관한 순수주의 미술에 대한 비판이 거세지면서 미술의 사회 참여를 주장하는 목소리가 커졌다. 미술이 민중의 삶과 아픔, 우리 사회의 상처와 모순을 드러내고, 비민주적인 정권에 대해 적극적으로 발언해야 한다는 비판 의식과 그 실천이 강조되었다.

도1. 김성인, 〈대한민국 금융사〉, 1980년대 후반, 종이에 펜화, 개인소장

1980년대 미술계는 현실과 역사의식을 가진 이들로 새로운 전환점을 맞이한다. 군사 정권의 탄압이 계속되는 가운데 1985년 민족미술협의회가 창립되었다. 민중미술 작가들은 자신의 작업은 물론이려니와 민중운동 활동에도 적극적으로 참여했다. 대형 걸개그림, 그림이 들어간 벽보나 대자보는 집회 현장에 당연히 있어야 할 선전물이 되었고, 대학가나 공장지대, 도시, 농촌 마을에 그곳 사람들의 이념을 담은 벽화가 등장했다. 그 외에도 대중이 직접 미술 작업에 참여해 각자의 현실의식을 표현하게끔 기회를 제공하는 시민미술학교 같은 시도가 민중미술의 대중화에 기여했다.

만화는 1980년대 민중미술운동에서 빼놓을 수 없는 영역이다. 일제 강점기 이도영의 시사만화가 그랬듯이 여타 미술 분야보다 현실을 다양한 방법으로 신랄하게 꼬집는 표현을 보여주었다. 1980년대 말 만화가 김성인은 만 원짜리 세 장에 세종대왕 대신 박정희, 전두환, 노태우 전 대통령의 이미지를 합성한 〈대한민국 금융사〉를 작업했다.도1

**도2.** 강연균, 〈하늘과 땅 사이Ⅰ〉, 1981년, 종이에 과슈, 193.9×259cm, 동강대학교박물관

## 광주민중항쟁 이후 광주의 민중미술

1980~1990년대 민중미술운동의 기폭제를 제공한 사건은 1980년 5·18광주민
중항쟁이었다. 그 당사자 격인 광주 작가들의 참여와 조직화가 어느 지역보다 두
드러졌다. 1987년에 광주전남미술인공동체가 결성되었고, 광주민중항쟁 관련 그
림이 쏟아졌다.

강연균1941~은 금남로 화실에서 목격했던 오월 광주의 폭력 현장을 1981년 〈하
늘과 땅 사이Ⅰ〉(동강대학교박물관 소장)에 담아냈다.도2 미술사에서 처음으로 5·18광
주민중항쟁을 주제로 한 그림이다. "하늘과 땅 사이에 저런 비극이 또 있을까."라
는 생각이 들어 '하늘과 땅 사이'라는 제목을 붙였다고 한다. 피를 흘리는 맨몸의
시신들은 계엄군에 의해 처참히 죽어갔던 광주 시민들이다. 화면 중심에 홀로 웅
크려 울부짖거나 시신을 껴안은 두 인물의 분노는 계엄군에 저항하던 광주 시민의
정신이다. 이들 주변의 목재 관, 흩어진 신발, 구부러진 자전거, 부러진 나무, 나부
끼는 깃발이 당시의 처참함을 전달한다. 이 작품은 피카소Pablo Picasso의 1937년 작
〈게르니카(Guernica)〉(레이나 소피아(Reina Sofia)국립미술관 소장)를 연상시킨다.

**도3.** 홍성담, 〈대동세상Ⅰ〉, 1983년, 종이에 목판화 채색, 41.8×55.5cm

**도4.** 김경주, 〈망월〉, 1992년, 종이에 목판화, 40×59cm

홍성담1955~은 목판화 작업을 포함해 광주민중항쟁을 가장 많이 형상화한 작가이다. 1988년경에는 광주민중항쟁의 과정을 50점으로 꾸며 『새벽』이라는 판화집을 제작했다. 1983년의 〈대동세상Ⅰ〉은 시민들이 김밥을 만들어 오고, 트럭에 탄 무장 시민군들이 가족을 만나며 환호하는 모습을 담은 목판화이다.도3 광주민중항쟁 연작의 핵심주제이자 대표작으로 꼽힌다. 계엄군에 저항하는 시민군과 광주 시민의 화합된 모습을 담은 점이 그러하다. 흑백판화에 수채화로 살색을 더해 명랑

함을 적절히 살려, 소박하게나마 광주민중항쟁의 건강한 공동체 정신과 높은 도덕성이 돋보이게 표현했다. 판화 작업 외에도 홍성담은 조선 시대 불화나 풍속화, 무속화에 나타난 선묘와 서술식 구성 방식을 빌려와 작품세계를 구축해나갔다.

1980년대 후반 이후에는 민주화운동의 전개 과정에서 희생된 사람들의 원한을 풀어 주려는 해원解冤의 작업도 눈에 띤다. 김경주1956~의 1992년 작 〈망월(望月)〉은 죽은 자의 넋을 기리며 머리를 풀어헤친 아낙의 모습을 담은 작품이다.도4 광주민중항쟁의 희생자들을 추모하는 의미에서 그들이 묻힌 망월동을 제목으로 붙였다. 추모와 해원의 흐름은 1990년대 이후 광주 지역 민중미술 작가들의 작품에서 두드러진다.

### 걸개그림과 벽화

1980년대 중반을 넘어서면서 민중운동의 열기가 점차 고조되는 가운데 걸개그림이 집회의 필수품이 되었다. 깃발·벽보·플래카드 등과 함께 투쟁 현장에서 대중들의 의식을 고양시키는 대단히 중요한 영역으로 발전했다. 1987년 최루탄에 맞아 사망한 이한열 열사의 장례 행사 때 사용된 〈한열이를 살려내라〉가 대표적인 사례이다.도5

**도5.** 최병수 외, 〈한열이를 살려내라〉, 1987년,
연세대학교 교정, 10×7.5m

최루탄에 맞은 직후 친구의 부축을 받는 이한열 열사의 모습을 화면 가득 담았다. 사건 발생 직후 최병수1960~가 작은 판화로 처음 제작했다가 추모기간 동안 교내에 걸기 위해 연세대학교 만화사랑 동아리 회원들과 함께 걸개그림으로 다시 제작했다. 대형 천에 옮겨 그린 흑백 목판화의 효과는 집회 참여자

**도6.** 〈청년〉, 1988~1989년(2017년 복원), 경희대학교 교정 벽화, 17×11m

들을 전율케 했다. 〈한열이를 살려내라〉를 기점으로 미술의 사회 참여 문제는 대학 동아리나 미술대학으로도 확산된다. 민중미술이 한층 심화되도록 동기부여를 한 셈이다.

경희대학교 문리대학 건물에 그린 〈청년〉은 1980~1990년대 민중운동의 기념비적인 벽화이다.도6 열사의 부활을 주제로 삼은 이 작품은 백두산 위로 솟아오르는 불꽃 속 청년을 그렸다. 굵은 검은색 선묘는 목판화 기법을 그림에 접목시킨 부분이다. 2017년, 6·10민주항쟁 30주기를 맞이해 복원하면서 화제를 모았다.

# 2. 민중의 삶과 역사를 그린 작가들

### 목판화운동과 오윤

1986년 40세 나이로 요절한 오윤1946~1986은 현실참여와 비판에 앞장선 화가
이다. 오윤의 초기작 유화 '마케팅' 시리즈는 대량 생산의 소비 문화와 물질적 풍
요에 대한 현실비판을 담았다. 그중 1980년의 〈마케팅Ⅰ-지옥도〉(개인소장)는 저
승을 상징하는 명부전冥府殿에 걸린 불
화 시왕도十王圖의 형식을 차용한 그림이
다.도7 시왕도는 상단에 죽은 자를 심판
하는 왕을, 하단에는 죄업에 따라 지옥
에서 고통을 받는 사람들이 등장하는 인
간교화 목적의 불화이다. 오윤의 〈마케
팅Ⅰ-지옥도〉도 시왕도처럼 심판 장면
과 죄값을 치르는 장면으로 구분되어 있
다. 각 지옥마다 붉은색 직사각형 안에
검은 글씨로 '한빙지옥寒氷地獄', '도산지
옥刀山地獄' 등 지옥 이름을 써넣었다. 지
옥 곳곳에는 '코카콜라', '먹어라, 콘' 등

도7. 오윤, 〈마케팅Ⅰ-지옥도〉, 1980년,
　　캔버스에 유채·혼합재료, 162×131cm, 개인소장

도8. 오윤, 『황토』 표지. 1985년, 종이에 목판화 채색, 23×17cm

도9. 오윤, 〈아라리요〉, 1985년, 종이에 목판화, 40×33cm

미국의 영향 아래 형성된 여러 광고 간판들이 등장해 이목을 끈다.

강렬한 칼 맛과 유연한 붓 맛이 어우러진 오윤의 목판화는 1980년대 민중미술운동의 선구였다. 1975년부터 시작한 판화 작업은 단순한 형상과 굵은 선으로 만들어낸 강한 인상이 특징이다. 오윤은 판화로 제작한 여러 서적 표지와 삽화를 남겼으며, 대략 100여 종이 넘는 것으로 추정된다. 1985년 재출간한 김지하 시인의 시집 『황토』 표지에 '황토'라는 글씨와 굵은 선으로 따낸 이미지는 오윤이 찾은 민중성을 읽게 한다.도8 굵고 깊게 팬 주름에는 민중 현실의 아픔과 분노들이 압축되어 있다.

오윤은 단순한 저항 정신이나 현실 비판보다 민중의 삶과 역사를 판화에 녹여내고자 했다. 1985년의 〈아라리요〉는 저고리가 풀어져 흐트러진 줄도 모른 채 춤사위에 빠진 자세와 표정이 돋보인다.도9 같은 해에 〈무호도〉에서는 호랑이를 의인화해서 조선의 땅과 전통에 깃든 춤을 담아냈다.도10 이외에도 오윤은 〈칼노래〉 〈북〉 〈소리꾼〉 〈징〉 등의 작품에서 여러 춤사위로 민중의 이미지를 표현하는 데 성공했다.

도10. 오윤, 〈무호도〉, 1985년, 종이에 목판화, 38×29.3cm

도11. 이철수, 〈바람난 까치호랑이〉, 1984년, 종이에 고무판화 채색, 93×129cm

목판화는 복제 방식과 표현의 단순함으로 당대의 이야기를 담아내기 적합해 민중미술운동의 가장 요긴한 선전 매체로 활용되었다. 두렁의 김봉준을 비롯해서 적지 않은 작가들이 판화에 참여하면서 판화가가 대거 배출되었다.

이철수1954~는 1980년대 민중목판화운동을 이끈 판화가이다. 1984년의 〈바람난 까치호랑이〉는 조선 시대 민화 까치호랑이를 번안한 작품이다.도11 멀리 보이는 자유의 여신상에 시선이 고정된 호랑이의 줄무늬에 별을 넣어 성조기를 입은 것처럼 표현했다. 미국 문화에 빠진 한국인의 문화 식민주의를 풍자한 의도된 설정이다. 1980년대에는 '동학' 연작을 비롯해 민중의 삶과 역사를 새롭게 조명한 목판화를 쏟아내기도 했다. 1990년 이후에는 목판화의 섬세한 선묘 기량으로 선불교나 종교적 이미지를 소재로 한 작업을 선보였다.

민족통일은 민중미술 작가들이 자주 다룬 주제 중 하나이다. 김준권1956~의 〈통일대원도〉(국립현대미술관 소장)는 벌거벗은 남북이 서로 어우러져서 하나의 나라를 만든 장면을 그렸다.도12 홍선웅1952~의 〈민족통일도〉(서울시립미술관 소장)는 용을 타고 통일을 향해 가는 민중들의 행진을 담았다.도13

**도12.** 김준권, 〈통일대원도〉, 1987년, 종이에 리놀륨
판화 채색, 182×90cm, 국립현대미술관

**도13.** 홍선웅, 〈민족통일도〉, 1985년, 종이에 목판화 채색,
51.5×33.5cm

## 민중미술 화가들

신학철1944~은 1980년대 초반 광고 사진으로 제작한 포토몽타주Photomontage 기법을 차용해 풍자와 비판이 넘치는 작품을 발표했다. '한국근대사'와 '한국현대사' 연작은 동학농민운동부터 일제 강점기의 독립 투쟁, 6·25전쟁과 분단, 4·19혁명과 민주화 투쟁, 한국 자본주의의 행패, 농업 사회의 붕괴와 도시 형성 과정의 인간상, 그리고 통일에 이르는 대장정을 파노라마로 담은 역사 다큐멘터리이다.

총 23점의 연작 중 〈한국근대사—종합〉(삼성미술관 리움 소장)은 남북한의 근대사를 집약적으로 표현했다.도14 조선 말 동학농민전쟁을 배경으로 일제 강점기, 해방과 분단, 한국 전쟁 이후 산업화와 민주화 과정 등 근대사의 부분 부분을 모아 하나의 큰 괴물 형상으로 구성했다. 우리 근대사의 아픔과 희망 위에 민족 통일이라는

**도14.** 신학철, 〈한국근대사—종합〉, 1982~1983년, 캔버스에 유채, 390×130cm, 삼성미술관 리움

과제를 접맥시킨 대작이다. 사건은 시간 순서대로 아래쪽에서 위쪽으로 전개된다.

처음은 해방된 민중들의 기쁨으로 시작된다. 그 위쪽엔 두 몸이 붙은 괴물로 표현된 남과 북이 서로의 몸에 칼을 꽂고 있다. 여기에 산업화와 소비 사회에 따른 여러 가지 문명의 폐해, 분단의 아픔, 독재 정권 아래 신음하는 사람들 가운데 남북의 만남 같은 희망도 섞었다. 근현대사의 소용돌이 위로 상서로운 기운이 흐르는 백두산이 보인다. 그 끝에 분단이 종료된 통일된 세상이 펼쳐진다. 민중들의 얼굴이 화사하게 피고, 군사 정권이나 외세적인 요소들이 아이스크림 녹듯이 녹아내린다. 맨 꼭대기에 남남북녀가 백두산에서 만나 입맞춤하는 장면을 연출하며 마무리 지었다.

강요배1952~는 제주 4·3항쟁을 미술로 형상화한 '4·3 역사화' 연작을 제작했다. 1948년 4월 3일에 일어난 제주 4·3항쟁은 분단을 고착화시킬 5·10총선거를 거부한 제주도민의 저항을 폭력으로 제압한 큰 사건이다. 1989년에

**도15.** 강요배, 〈한라산 자락 사람들〉, 1992년, 캔버스에 아크릴, 112×193.7cm, 개인소장

서 1992년까지 강요배가 제작한 총 50여 점의 작품들은 제주도의 시원始原부터 삼별초 항쟁, 일제 강점기 해녀의 반일 투쟁 등 총괄적인 제주 역사에서 시작된다. 항쟁한 제주 민중과 이를 진압한 경찰과 군인 토벌대의 잔학상, 그 이후 감춰진 역사의 현장을 유화나 드로잉으로 제작했다.

〈한라산 자락 사람들〉은 경찰과 군인을 피해 산으로 올라간 민중의 모습을 형상화했다.도15 아주 평화로운 구름이 흐르는 한라산 자락 아래 피난 가는 제주도 사람들이 보인다. 그 와중에 봄나물을 뜯어 손에 쥔 오른쪽 하단의 소녀가 유난히 눈에 들어온다. 해맑은 소녀의 봄맞이는 제주도 사람들의 저항에 대한 희망을 상징한다.

강요배는 지난 30년간 자신이 그려온 '4·3 역사화' 연작의 마무리로 2017년 〈불인(不仁)〉(국립현대미술관 소장)을 완성했다. 500호 캔버스 4장을 붙인 역작으로, 항쟁 후기 제주 조천읍 북촌에서 벌어진 대학살의 현장을 담은 그림이다. 제목 불인은 "하늘과 땅 사이에 어진 일이 없다."라는 『도덕경(道德經)』의 '천지불인天地不仁'에서 가져왔다. 화면 왼편에서 오른편으로 1월의 팽나무 잔가지들이 세찬 눈보라를 맞고 있다. 학살이 지나간 후 스러져가는 불꽃들과 쥐색 연기가 당시의 상흔을

도16. 임옥상, 〈보리밭Ⅰ〉, 1983년, 캔버스에 유채, 94×130cm, 개인소장

도17. 이종구, 〈아버지의 소〉, 1986년, 양곡 포대에 유채, 80×100cm, 개인소장

**도18.** 황재형, 〈광부〉, 미상, 베니어판에 종이부조 · 유채, 53×65.5cm, 국립현대미술관

말해준다.

임옥상1950~의 1983년 작 〈보리밭Ⅰ〉(개인소장)은 잘 익은 보리밭 위로 솟은 분노한 민중의 표정을 통해 당대 농촌의 어려운 현실을 증언한다.도16 산업화와 미국 농산물 개방 등으로 인해 농민들의 소득이 줄어들고, 도시로 떠나는 인구가 급증하는 등 여러 어려움을 겪었던 1980년대 농촌이 고스란히 드러나 있다. 임옥상은 이외에도 한국 현대사를 빗댄 〈아프리카 현대사〉(1985~1986년) 같은 대작에 몰두하며 민중미술의 격조를 높였다.

이종구1955~의 1986년 작품 〈아버지의 소〉(개인소장)는 농촌에 사는 농부와 소의 모습을 그렸다.도17 유화나 아크릴 물감을 사용하면서도 캔버스가 아닌 정부미 양곡 포대에 그림을 그렸다. 고운 캔버스와 농촌의 현실이 도저히 어울리지 않아 포대를 선택했다고 한다. 코뚜레가 꿰어진 코와 입에서 피가 흘러내리는 황소의 표정을 클로즈업해 소 파동이 일어났던 당시의 상황을 담아냈다. 이후에도 이종구는 민중의 삶을 가까이서 포착한 작업과 더불어 한국의 풍경에 눈길을 쏟았다.

광부 화가로 유명한 황재형1952~은 직접 태백 탄광촌에 들어가 광부 체험을 시

도19. 김호석, 〈우리 시대 초상-아버지〉, 1990년, 종이에 수묵담채,
95×65cm, 개인소장

도하면서 그들의 고된 삶을 그려냈다. 이에 현실과 작업을 병행한 현장 작가로 평
가받는다. 판화·회화·부조 기법 등 여러 가지 방법으로 노동 현장의 짙은 땀 냄
새를 표현했다. 재료를 살 돈이 없어 주위의 흙이나 석탄가루를 물감에 섞어 그림
을 그렸다고 한다. 종이부조의 경우 정식 판화지 대신 세금명세서나 임금 영수증
혹은 포장지처럼 생활 속에서 찾아낸 폐지를 즐겨 사용했다. 종이부조로 제작한
〈광부〉(국립현대미술관 소장)는 막장에 버팀목을 세우는 광부들의 모습을 담았다.도18
직접 갱도에 내려가서 체험한 현장감이 생생히 전달된다.

　민중미술운동이 주로 서양화를 공부한 화가들에 의해 다져진 데 비해서, 전통
적인 수묵화 계열 작가의 참여는 적었다. 1980년대 등단한 김호석1957~은 전통적

인 초상화 기법의 재해석을 통해 역사 속 인물이나 현실의 민중상을 그려냈다. 1990년 작 〈우리 시대 초상-아버지〉(개인소장)는 분노한 노인의 표정이 정말 실감난다.도19 고향 농촌을 떠나 도시로 온 인물을 파고다 공원에서 사생한 수묵초상화이다. 정면을 향한 얼굴은 배채로 살색을 냈다. 흰 서리가 내린 거친 수염과 머리카락, 그리고 눈썹은 생동감이 감돈다. 윤두서의 〈자화상〉처럼 분노한 눈동자를 평면으로 그린 점도 돋보인다. 감정이 드러난 얼굴에 시선을 집중시키기 위해 옷 주름은 대범하고 단순하게 처리했다.

김호석은 수묵으로 중요한 역사의 현장을 기록하기도 했다. 1993년

도20. 김호석, 〈역사의 행렬 I -죽음을 넘어 민주의 바다로〉,
1993년, 종이에 수묵채색, 185×97cm

의 〈역사의 행렬 I -죽음을 넘어 민주의 바다로〉는 1991년 명지대학교 강경대 열사의 장례행렬을 상하로 긴 대형 화폭에 담았다.도20 대학생 시위 도중 백골단의 무자비한 폭력으로 사망한 강경대 열사의 죽음은 민주화운동의 열기를 더욱 고조시켰다. 김호석은 민주화를 염원하는 수많은 사람들의 모습을 생생하게 담아내기 위해 조선 후기 〈화성능행도〉처럼 장면마다 디테일을 살려낸 궁중기록화의 형식을 가져왔다. 전통적인 형식이 우리 시대 이야기를 담아내는 또 하나의 그릇으로 재창조될 수 있음을 보여준 걸작이다.

# 3. 비디오아트에서 디지털아트로

1980년대 말~1990년대 초는 민중미술운동의 퇴조와 함께 포스트모더니즘 Postmodernism이 강하게 대두된 시기이다. 1987년, 1988년 양대 선거에서 정권 교체가 실패로 돌아가면서 민중미술운동의 세력은 급격히 약화되었다. 그와 함께 경제력 성장에 힘입은 중산층의 대두와 급속한 도시화 진행 등 후기 자본주의의 성격이 강해지면서 미술의 개방화, 국제화가 추진되었다. 이런 여건 속에서 우리나라 미술은 설치미술, 오브제아트, 비디오아트, 영상미술, 행위예술이나 여성미술운동 등 다양한 흐름을 보인다.

도21. 백남준, 〈다다익선〉, 1988년, 비디오 설치미술, 높이 18.5m, 국립현대미술관

우리 사회의 모순이 민중미술운동으로 표출되던 시기, 백남준1932~2006은 독일과 미국 등지에서 비디오아트Video Art라는 새로운 영역으로 세계 미술계의

도22. 강익중, 〈삼라만상〉, 2009년, 패널에 혼합재료, 국립현대미술관

주목을 받았다. 비디오아트란 비디오, 곧 텔레비전을 표현 매체로 삼은 예술이다. 백남준은 새로운 문명이 만든 TV모니터에 여러 가지 영상 이미지를 이용해 작업을 시도했다. 1984년 전 세계의 전파를 탄 작품 〈굿모닝 미스터 오웰〉은 인공위성을 활용한 프로젝트이다. 약 2500만 명이 시청한 것으로 추산된다.

1988년 국립현대미술관 중앙 홀에 설치한 〈다다익선〉은 10월 3일 개천절을 의미하는 1003개의 TV모니터를 쌓아 조성한 대작이다.도21 높이 18미터에 5층으로 구성된 〈다다익선〉은 위로 올라갈수록 점차 좁아져 상승감을 준다. 각 모니터에는 다양한 장면과 무늬들이 빠른 속도로 섞이고, 영상에 맞춰 삽입한 재즈 음악이 혼돈을 가중시킨다.

2009년 국립현대미술관은 〈다다익선〉으로 「멀티플–다이얼로그∞」라는 제목의 전시를 기획했다. 이때 백남준의 〈다다익선〉을 둘러싼 나선형 복도에 강익중1960~이 〈삼라만상〉을 설치했다.도22 〈삼라만상〉은 뉴욕에서 백남준과 교류했던 강익중이 백남준 3주기를 추모한 작품이다. 복도 벽면에는 여러 이미지를 담은 강

**도23.** 이이남, 〈신–금강전도〉(부분), 2009년, LED TV, 7분 10초, 92×53cm

익중 특유의 브랜드인 3×3인치 작업이 배치되었다. 작은 나무판 6만여 점에 달 항아리 그림을 비롯해 각종 오브제를 함께 부착했다. 작가의 어머니가 쓰던 풍금, 아들의 장난감도 작품의 일부로 활용되었다고 한다. 관람객들이 복도를 따라 올라가며 곳곳에서 물, 바람, 새 등의 풍경 소리를 들을 수 있도록 음향시설도 설비했다.

디지털 시대를 맞이하면서 비디오아트의 전통을 계승한 디지털아트Digital Art가 출현한다. 디지털아트란 컴퓨터와 같이 최신의 디지털 매체를 기반으로 한 예술을 일컫는다. 사진, 영화, 비디오 등의 미디어아트Media Art도 여기에 포함된다.

이이남1969~은 2000년대 중반부터 고전 회화나 세계 명화를 이용해 이른바 '움직이는 미술Moving Art'을 선보인 디지털아티스트이다. 2009년도 작품 〈신–금강전도〉는 겸재 정선의 〈금강전도〉가 봄·여름·가을·겨울로 변화하는 모습을 담은 영상 작업이다.도23 처음에는 새 소리가 들리는 평화로운 봄 풍경으로 시작하지만, 이내 계절이 바뀌면서 금강산 곳곳에 고층 건물들이 들어선다. 겨울이 되면 조용

하고 아름다운 금강산이 온통 개발의 그림자로 뒤덮이게 된다. 헬기와 비행기가 지나가고 미사일이 날아다니는 화면과 함께 공사장 소음 같은 사운드가 메아리친 다. 문명의 폭력으로 금강산을 망쳐 놓은 인간의 오류를 간파했다. 이후 이이남은 옛 그림과 현실, 동서양의 교류 등을 통해 현실을 비판하던 주제에서 생태 문제로 관심사를 옮겼다. 잃어버린 자연환경에 대한 경각심을 일깨우려는 시도였다. 이 이남은 현재 국내는 물론 해외에서도 왕성하게 작업 활동을 이어나가며 인기 작 가로 부상했다.

문화 지형의 빠른 변화와 함께 세대 간의 의식과 미감의 차이도 금세 벌어졌다. 최근 신세대 작가들의 작업 내용은 가상현실의 세계와 관련해 진행되는 듯하다. 꿈부터 괴물, 외계인, 우주 풍경에 이르기까지, 현실에 대한 자각을 흐트러뜨리는 경향을 보인다. 또 매일 새로 쏟아지는 영화나 게임 등의 미디어 문화에 익숙해서 인지 신세대 작가들의 작업은 이미지 합성이 다채롭다. 영상과 설치 등의 매체를 활용한 작품은 마치 공상과학물 같기도 하다. 이들 작품은 동질성보다는 혼성을, 중심보다는 탈 중심을 꾀하며 불합리한 인간관계나 문명에 대해 비판을 제기한 다. 때론 다원화한 시각의 모호함과 복잡함으로 인해 해석하기 난해한 경우도 만 나게 된다.

## 민중미술운동이 촛불 광장으로 이어져

1980년 이후에도 한국의 민주화운동은 끊임없이 다져지고 확산되어 2016년 촛 불혁명까지 이어졌다. 1960년 4·19혁명 이후 1970·1980·1990년대를 거쳐 2008 년 서울시청 앞 광장 촛불 집회, 2016년 박근혜 정권 퇴진 운동까지, 꾸준히 전개 된 대중들의 저항은 세계 민주주의의 선구적인 역할을 했다는 생각이 든다.도24 20 세기 이후 세계의 반독재 투쟁은 우리가 앓았던 독재와 경제 발전, 산업 문명과 자본주의가 낳은 사회의 여러 가지 모순에 대한 저항이 동시대 지구 전체에서 일 어나고 있음을 보여준다. 1980~1990년대 민중미술운동이 한국 민주주의의 위업

**도24.** 이태호, 〈어둠 속 광화문 광장의 촛불들〉, 2016년 11월, 종이에 수묵담채, 23.8×31.7cm

을 뒷받침하며 발전했음을 감안하면, 크게 재평가할 영역이다.

2016~2017년 촛불혁명 기간 동안 여러 미술인들은 광화문 광장으로 모여 일명 '미술의 광장'을 설치했다.도25 걸개그림의 전통은 대형 영상 화면으로 대체되었지만, 김준권·김진하·유연복 등 1980년대 민중미술운동에 참여했던 작가들과 서울민족미술인협의회, 그리고 신세대 작가들이 연합해 '광화문미술행동'을 꾸렸다. 이렇듯 민중미술운동의 경험이 여전히 필요한 시대이다.

촛불혁명 이후에는 성소수자와 여성에 대한 사회적 의식변화의 요구가 분출했다. 물론 동성애와 페미니즘은 오래전부터 등장한 숙제였지만 이제는 거스를 수 없는 흐름을 타지 않았나 싶다. 2000년대 이후 제기된 문제들은 인간이 쌓아온 역사와 사회적 통념에 대해 질문을 던진다. 그 영향으로 정치 문화는 물론이려니와 지금까지 본 것과는 또 다른 문화 지형이나 생활 양식이 출현하리라는 예감이 든다.

### 지금 디지털 시대를 살며

컴퓨터는 디지털 시대를 선도한 중요한 매개물이었다. 최근 들어 컴퓨터가 스

**도25.** 촛불 입체 설치, 2016~2017년, 서울 광화문 미술 광장

마트폰에 밀려나면서 다시금 새로운 디지털 시대가 출현하는 것 같다. 양손을 쓰는 스마트폰은 인류 문화를 처음 연 주먹도끼를 떠오르게 한다. 주먹도끼가 구석기 시대의 만능 도구였다면, 스마트폰은 지금의 만능 도구라 생각하기 때문이다. 주먹도끼를 제작한 구석기인의 손 솜씨가 지금의 스마트폰을 만들었다고 보면, 최초로 뗀석기를 만든 인류가 새삼 위대하게 느껴진다. 주먹도끼를 만든 구석기인이 신석기·청동기·삼국 시대·통일 신라와 발해·고려·조선을 거쳐 지금 디지털 시대 문화를 열었으니 말이다. 그 결과 현재 한국이라는 작은 나라가 디지털 시대를 선도하고 있어 더욱 와 닿는다.

# 참고 도서 및 저자의 주요 논저

## 제1강 | 구석기, 신석기 시대 한국미술의 발생

『충주댐 수몰지구 문화유적 발굴조사 종합보고서』 충북대학교박물관, 1984.
『울진후포리유적』 국립경주박물관, 1991.
배기동·고대원, 『전곡리 구석기유적 발굴조사보고서』 한양대학교, 1992.
최무장, 『한국의 구석기문화』 집문당, 1994.
최택선, 『조선의 구석기, 신석기, 청동기시대』 민족문화, 1995.
양양 지경리 발굴조사 약보고서』 강릉대학교박물관, 1996.
이상균, 『신석기시대의 한일문화교류』 학연문화사, 1998.
임효재, 『한국신석기문화』 집문당, 2000.
이건무·조현종, 『한국미(美)의 재발견1: 선사 유물과 유적』 솔출판사, 2003.
『동삼동 패총』 I -IV, 국립중앙박물관, 2002-2005.
김성명 외, 『구석기·신석기: 한국미의 태동』 국립중앙박물관, 2008.
임상택, 『한반도 중서부지역 빗살무늬토기문화 변동과정 연구』 일지사, 2008.
『암사동(岩寺洞)』1-5, 국립중앙박물관 고고역사부, 1994-2008.
『동삼동 패총문화』 동삼동패총전시관, 2008.
구자진·배성혁, 『한국의 신석기시대 집자리』 한국신석기학회, 2009.
사회과학원 고고학연구소, 『조선 석기시대 문화연구』 진인진, 2009.
_____, 『북부조선지역의 구석기시대유적』 진인진, 2009.
중앙문화재연구원, 『한국 신석기문화 개론』 서경문화사, 2011.
김상태, 『한국 구석기시대 석기군 연구』 서경문화사, 2012.
박정근, 『구석기시대 예술』 신정, 2012.
『대구·경북 신석기문화, 그 시작과 끝』 계명대학교 행소박물관, 2012.
중앙문화재연구원, 『한국 신석기시대 토기와 편년』 진인진, 2014.
『제주 고산리 유적』 제주문화유산연구원, 2014.
장용준, 『구석기시대의 석기 생산』 진인진, 2015.
『신석기인, 새로운 환경에 적응하다』 국립중앙박물관, 2015.
양정무, 『난생 처음 한번 공부하는 미술 이야기』1, 2016.
최몽룡, 『한국 선사시대의 문화와 국가의 형성: 고고학으로 본 상고사』 주류성, 2016.
안승모, 『한국 신석기시대 연구』 서경문화사, 2016.
중앙문화재연구원, 『신석기시대 석기론』 진인진, 2016.
_____, 『한국 신석기시대 고고학사』 진인진, 2017.
하인수, 『신석기시대 도구론』 진인진, 2017.

## 제2강 | 청동기 시대, 고조선·삼한 사회 한국미술의 원형

황수영·문명대, 『반구대』 동국대학교박물관, 1984.
김원룡, 『한국고고학연구』 일지사, 1987.
_____ 『한국미술사연구』 일지사, 1987.

황룡훈, 『동북아시아의 암각화』 민음사, 1987.
『주암댐 수몰 지역 문화 유적 발굴 조사 보고서』 I -IV, 전남대학교박물관, 1988.
이하우·한형철, 『칠포마을 바위그림』 포철고문화연구회, 1994.
한국역사민속학회, 『한국의 암각화』 한길사, 1996.
이태호, 『미술로 본 한국의 에로티시즘』 여성신문사, 1998.
임세권, 『한국의 암각화』 대원사, 1999.
최몽룡, 『한국 지석묘 연구 이론과 방법』 주류성, 2000.
이영문, 『한국 청동기시대 연구』 주류성, 2002.
『청동기시대의 대평·대평인: 그 3천여 년 전의 삶』 국립진주박물관, 2002.
최몽룡 외, 『동북아 청동기시대 문화연구』 주류성, 2004.
『선사와 고대의 여행』 국립광주박물관, 2005.
손준호, 『한국 청동기시대 마제석기 연구』 서경문화사, 2006.
오강원, 『비파형동검문화와 요령 지역의 청동기문화』 청계, 2006.
이성구, 『청동기시대, 철기시대 사회변동론』 학연문화사, 2007.
이형원, 『청동기시대 취락구조와 사회조직』 서경문화사, 2009.
『청동기시대 마을풍경』 국립중앙박물관, 2010.
이하우, 『한국 암각화의 제의성』 학연문화사, 2011.
『신창동, 2000년 전의 타임캡슐』 국립광주박물관, 2012.
전호태, 『울산 반구대암각화 연구』 한림출판사, 2013.
지건길, 『한반도의 고인돌사회와 고분문화』 사회평론, 2014.
김선우, 『한국 청동기시대 공간과 경관』 주류성, 2016.
문명대 외, 『반구대암각화의 비밀』 UUP, 2016.
장석호, 『이미지의 마력: 대곡리 암각화의 세계』 역사공간, 2017.
『부여 송국리』 국립부여박물관, 2017.

## 제3강 | 삼국 시대 고분 미술과 지역 문화의 형성

『고분벽화』 이화여자대학교박물관, 1973.
김원룡, 『한국벽화고분』 일지사, 1974.
_____ 『한국미술사』 범문사, 1976.
김원룡·안휘준, 『신판 한국미술사』 서울대학교출판부, 1993.
『황남대총(남분) 발굴조사보고서』 문화재연구소, 1994.
김원룡·안휘준, 『한국미술의 역사』 시공사, 2003.
이영훈·신광섭, 『한국미(美)의 재발견13: 고분미술① 고구려·백제』 솔출판사, 2004.
이송란, 『신라 금속공예 연구』 일지사, 2004.
전호태, 『고대 한국의 종교문화』 울산대학교출판부, 2004.
『고령지산동고분군』 I , 영남문화재연구원, 2004.
이도학, 『고구려 광개토왕릉비문 연구: 광개토왕릉비문을 통한 고구려사』 서경문화사, 2006.
『호우총 은령총』 국립중앙박물관, 2006.
『무령왕릉(武寧王陵): 출토 유물 분석 보고서』1-3, 국립공주박물관, 2005-2007.
『국보 기마인물형토기 신라왕실의 주자(注子)』 국립경주박물관, 2007.
『낙동강』 국립김해박물관, 2008.
『백제』 국립중앙박물관, 2008.
『지산동 고분과 대가야』 국립김해박물관, 2009.
박천수, 『가야토기: 가야의 역사와 문화』 진인진, 2010.
『백제와전, 기와에 담긴 700년의 숨결』 국립부여박물관, 2010.
『황금의 나라, 신라의 왕릉 황남대총』 국립중앙박물관, 2010.

『무령왕릉을 격물(格物)하다』 국립공주박물관·공주시, 2011.

『문자, 그 이후 한국고대문자전』 국립중앙박물관, 2011.

이난영, 『한국 고대의 금속공예』 서울대학교출판문화원, 2012.

김병모, 『금관의 비밀』 고려문화재연구원, 2012.

『국원성 국원소경 중원경』 국립청주박물관, 2012.

『양동리, 가야를 보다』 국립김해박물관, 2012.

『유리, 3천년의 이야기: 지중해·서아시아의 고대유리』 국립중앙박물관, 2012.

중앙문화재연구원, 『고구려의 고분 문화』 진인진, 2013-2015.

『하늘에 올리는 염원 백제 금동 대향로』 국립부여박물관, 2013.

『황금의 나라, 신라』 국립중앙박물관, 2013.

『무령왕릉 신보고서』 I - III, 국립공주박물관, 2009-2014.

이남석, 『한성시대 백제의 고분문화』 서경문화사, 2014.

_____, 『사비시대의 백제고고학』 서경문화사, 2014.

김대환, 『금관총과 이사지왕』 국립중앙박물관, 2014.

『가야로 가는 길』 국립김해박물관, 2014.

『신라능묘 특별전3: 천마총 천마, 다시 날다』 국립경주박물관, 2014.

중앙문화재연구원, 『마한·백제의 분묘 문화』 진인진, 2015.

『경주의 황금문화재』 국립경주박물관, 2015.

『고령 지산동 대가야 고분군』 국립대구박물관, 2015.

『과학으로 풀어보는 서봉총 금관』 국립경주박물관, 2015.

『천마총 출토 천마문 장니』 국립경주박물관, 2015.

고유섭, 『신라의 공예미』 온이퍼브 재판, 2016.

이남석, 『유적과 유물로 본 웅진시대의 백제』 서경문화사, 2016.

이한상, 『삼국시대 장식대도 문화연구』 서경문화사, 2016.

『경주 금관총: 유물편』 국립경주박물관, 2016.

중앙문화재연구원, 『신라고고학개론』 전2권, 진인진, 2017.

이재성, 『고구려와 유목 민족의 관계사 연구』 소나무, 2018.

## 제4강 | 삼국 시대 고구려 고분벽화

황욱·리동성, 「안악 제3호분 발굴보고」 『유적발굴보고』3, 1958.

김종혁, 「수산리 고구려 벽화무덤 발굴중간보고」 『고고학자료집』4, 사회과학출판사, 1974.

김원룡, 『한국벽화고분』 일지사, 1980

『덕흥리 고구려 벽화무덤』 과학백과사전출판사, 1981.

김기웅, 『한국의 벽화고분』 동화출판공사, 1982.

이태호, 「고구려 벽화고분」1~36, 『북한』90~125호, 북한연구소, 1979. 6.~1982. 5.

『고구려고분벽화』 조선화보사, 1985.

이태호, 「韓國 古代山水畵의 發生 硏究 -三國時代 및 統一新羅時代의 山岳과 樹木表現을 中心으로」 『美術資料』 38, 국립중앙박물관, 1987.

이태호·유홍준, 『고구려고분벽화』 전2권, 풀빛, 1995.

전호태, 『고구려 고분벽화의 세계』 서울대학교출판부, 2004.

『평양일대 고구려유적: 남북공동유적조사보고서』 고구려연구재단, 2005.

전호태, 『고구려 고분벽화』 연합뉴스, 2006.

『남북공동고구려벽화고분 보존실태조사보고서』1, 국립문화재연구소·남북역사학자협의회, 2006.9.

『고구려의 문화와 사상』 동북아역사재단, 2007.

이태호 기획, 『高句麗の色·韓國の色』 東北亞歷史財團·駐大阪韓國文化院, 2008.11.

박아림, 『고구려고분벽화 유라시아문화를 품다』 학연문화사, 2015.

사회과학원 고고학연구소, 『고구려 벽화무덤』 전2권, 진인진, 2009.

박아림, 『고구려 벽화 연구의 현황과 콘텐츠 개발』 동북아역사재단, 2009.

정호섭, 『고구려 고분의 조영과 제의』 서경문화사, 2011.

안휘준, 『한국 고분벽화 연구』 사회평론, 2013.

전호태, 『고구려 벽화고분: 고구려인의 세계상과 예술로 지은 아름다운 공간, 벽화고분의 전모』 돌베개, 2016.

홍선표, 『선사·고대회화』 한국회화통사1, 한국미술연구소, 2017.

## 제5강 | 삼국시대~고려·조선 시대 도자 공예

『분청사기』 중앙일보사, 1979.

김종철, 『고령지산동고분군』 계명대학교박물관, 1981.

최순우, 『한국청자도요지』 한국정신문화연구원, 1982.

정양모 감수, 『한국의 미: 백자』 중앙일보사, 1985.

강경숙, 『분청사기기연구』 일지사, 1986.

『성주 성산동 고분 특별전』 계명대학교박물관, 1988.

강경숙, 『분청사기』 대원사, 1990.

김영원, 『조선백자』 대원사, 1991.

정양모, 『한국의 도자기』 문예출판사, 1991.

정양모·이훈석, 『옹기』 대원사, 1991.

『분청사기명품전』 호암미술관, 1993.

윤용이, 『한국도자사연구』 문예출판사, 1993.

_____, 『아름다운 우리 도자기』 학고재, 1997.

정양모, 『고려청자』 대원사, 1998.

_____, 『너그러움과 해학』 학고재, 1998.

윤용이, 『우리 옛 질그릇』 대원사, 1999.

강경숙, 『한국 도자사의 연구』 시공사, 2000.

김재열, 『백자·분청사기』 예경출판사, 2000.

방병선, 『조선후기 백자 연구』 일지사, 2000.

최건 외, 『토기·청자』 전2권, 예경, 2000.

유홍준, 『알기 쉬운 한국 도자사』 학고재, 2001.

방병선, 『순백으로 빚어낸 조선의 마음 백자』 돌베개, 2002.

김영원, 『조선시대 도자기』 서울대학교출판부, 2003.

강경숙, 『한국 도자기 가마터 연구』 시공사, 2005.

강대규·김영원, 『한국미(美)의 재발견9: 도자공예』 솔출판사, 2005.

신한균, 『우리 사발 이야기』 가야북스, 2005.

『백자 달항아리』 국립고궁박물관, 2005.

『신안선과 도자기 길』 국립중앙박물관, 2005.

장남원, 『고려 중기 청자 연구』 혜안, 2006.

『전북의 고려청자: 다시 찾은 비취색 꿈』 국립전주박물관, 2006.

윤용이, 『우리 옛 도자기의 아름다움』 돌베개, 2007.

『고려 왕실의 도자기』 국립중앙박물관, 2008.

『중국 도자』 국립중앙박물관, 2008.

김영미, 『고려시대 일상과 문화』 이화여자대학교출판부, 2009.

『고려청자전』 호림박물관, 2009.

고유섭, 『고려청자』 열화당, 2010.

박천수, 『가야토기: 가야의 역사와 문화』 진인진, 2010.

윤용이, 『우리 옛 도자기』 대원사, 2010.
『백자항아리, 조선의 인과 예를 담다』 국립중앙박물관, 2010.
『분청사기 제기』 호림박물관, 2010.
윤용이, 『아름다운 우리 찻그릇』 이른아침, 2011.
장남원, 강병희, 권숭형, 김순자, 김영미, 안귀숙, 정은우, 『고려와 북
방문화』 양사재, 2011.
『유공소호, 고대인의 바람과 다짐이 깃든 성스러운 토기』 국립광
주박물관·대한문화유산연구센터, 2011.
『자연의 노래 유천리 고려청자』 국립중앙박물관, 2011.
『태안마도 2호선 수중 발굴 보고서』 문화재청, 2011.
강경숙, 『한국 도자사』 예경, 2012.
『남도 문화전Ⅲ: 강진』 국립광주박물관, 2012.
『천하제일 비색청자』 국립중앙박물관, 2012.
『토기』 호림박물관, 2012.
『무등산 분청사기』 국립광주박물관, 2013.
『백자호』Ⅰ·Ⅱ, 호림박물관, 2014.
『조선청화, 푸른빛에 물들다』 국립중앙박물관, 2014.
윤용이, 『한눈에 보는 옹기』 한국공예디자인문화진흥원, 2015.
『강진 사당리 고려청자』 국립중앙박물관, 2015.
『광주 분원리 청화백자』 이화여자대학교박물관, 2015.
『조선백자』 이화여자대학교박물관, 2015.
『신안해저선에서 찾아낸 것들』 국립중앙박물관, 2016.
권소현 외, 『한눈에 보는 청자』 한국공예디자인문화진흥원, 2017.
『철화청자』 호림박물관, 2017.
『청자』 이화여자대학교박물관, 2017.
이재열, 『토기: 내 마음의 그릇』 주류성, 2018.
최건, 장기훈, 이정용, 『한눈에 보는 백자』 한국공예디자인문화진
흥원, 2018.
『자연의 빛깔을 담은 분청』 호림박물관, 2018.
『조선왕실 아기씨의 탄생-나라의 복을 담은 태항아리』 국립고궁박
물관, 2018.

**제6강 | 삼국 시대·통일 신라 시대 석탑과 불상**

문명대, 『한국조각사』 열화당, 1980.
진홍섭, 『국보6: 탑파』 예경산업사, 1983.
염영하, 『한국 종 연구』 한국정신문화연구원, 1984.
황수영 편, 『국보2: 금동불·마애불』 예경산업사, 1984.
_____, 『국보4: 석불』 예경산업사, 1985.
김홍식, 『민족건축론』 한길사, 1987.
강우방, 『원융과 조화(한국고대조각사의 원리 1)』 열화당, 1990.
김원룡·강우방, 『경주남산』 열화당, 1991.
강우방, 『한국불교의 사리장엄』 열화당, 1993.
황수영, 『석굴암』 열화당, 1994.
강우방, 『한국불교조각의 흐름』 대원사, 1995.
『석굴암과 불국사』 불국사, 1995.
국립부여박물관, 『백제금동대향로와 창왕명 석조사리감』 통천문
화사, 1996.
진홍섭, 『석불』 대원사, 1997.
정영호, 『석탑』 대원사, 1997.
_____, 『한국의 탐구: 한국의 석조미술』 서울대출판부, 1998.
진홍섭, 『한국의 불교미술』 문예출판사, 1998.
김한용, 『석굴암』 눈빛, 1999.

강우방, 『법공과 장엄(한국고대조각사의 원리 2)』 열화당, 2000.
황수영, 『불국사와 석굴암』 세종대왕기념사업회, 2000.
박경식, 『탑파』 예경, 2001.
이태호 외, 『한국의 마애불』 다른세상, 2001.
박홍국·안장헌, 『신라의 마음 경주 남산』 한길아트, 2002.
최순우, 『무량수전 배흘림기둥에 기대서서』 학고재, 2002.
최인선, 『보림사』 학연문화사, 2002.
강우방 외, 『한국미(美)의 재발견3: 불교조각』Ⅰ·Ⅱ, 솔출판사,
2003.
강우방·신용철, 『한국미(美)의 재발견5: 탑』 솔출판사, 2003.
김리나, 『한국고 대불교조각 비교연구』 문예출판사, 2003.
문명대, 『마애불』 대원사, 2003.
최응천·김연수, 『한국미(美)의 재발견8: 금속공예』 솔출판사,
2003.
배진달, 『당대 불교조각』 일지사, 2003.
정영호, 『부도』 대원사, 2003.
최성은, 『석불, 돌에 새긴 정토의 꿈』 한길아트, 2003.
_____, 『철불』 대원사, 2003.
_____, 『한국의 불상 조각: 삼국시대에서 조선시대까지』 전4권, 예
경, 2003.
김봉렬, 『한국미(美)의 재발견11: 불교 건축』 솔출판사, 2004.
장충식, 『한국 불교미술의 연구』 시공사, 2004.
강우방, 『반가사유상』 민음사, 2005.
배진달, 『중국의 불상』 일지사, 2005.
황수영, 『한국의 불교미술』 동국역경원, 2005.
『통일신라 발해』 국립중앙박물관, 2005.
권종남, 『황룡사 구층탑: 한국 고대 목탑의 구조와 의장』 미술문화,
2006.
최선주·허형욱, 『불교조각: 인체로 나타낸 진리의 가르침』 국립중
앙박물관, 2006.
『분황사 출토유물』 국립경주문화재연구소, 2006.
최완수, 『한국불상의 원류를 찾아서』 대원사, 2007.
『미륵사지 출토 금동향로』 국립문화재연구소·미륵사지유물전시
관, 2007.
『백제의 숨결 금빛 예술혼 금속공예』 국립부여박물관, 2008.
『영원한 생명의 울림, 통일신라 조각』 국립중앙박물관, 2008.
문명대, 『간다라에서 만난 부처: 간다라불상 연구편』 한언, 2009.
배진달, 『연화장세계의 도상학』 일지사, 2009.
홍선표, 최성은, 박은경, 이경미, 장남원, 『알기 쉬운 한국미술사』
미진사, 2009.
『백제 가람에 담긴 불교문화』 국립부여박물관, 2009.
『불국사 석가탑 유물』 국립중앙박물관, 2009.
고유섭, 『한국탑파(韓國塔婆)의 연구』상·하, 열화당, 2010.
유홍준, 『유홍준의 한국미술사 강의1: 선사 삼해』 눌와, 2010.
황수영, 『반가사유상』 대원사, 2010.
『백제 중흥을 꿈꾸다(능산리사지)』 국립부여박물관, 2010.
강민기 외, 『클릭, 한국미술사』 예경, 2011.
강희정, 『동아시아 불교미술 연구의 새로운 모색』 학연문화사,
2011.
김리나·정은우, 『한국불교미술사』 미진사, 2011.
신종원 외, 『익산 미륵사와 백제: 서탑 사리봉안기 출현의 의의』 일
지사, 2011.
김리나, 『한국고대 불교조각사 연구』 일조각, 2015.
배재호, 『세계의 석굴』 사회평론, 2015.

이주형, 『간다라미술』 사계절, 2015.
『고대불교조각대전』 국립중앙박물관, 2015.
『신라의 황금문화와 불교미술』 국립경주박물관, 2015.
김홍식, 『아름다운 산책-옛 건축의 아름다움 그 수수께끼를 풀다』 발언, 2016.
박경식, 『한국 석탑의 양식 기원: 미륵사지석탑과 분황사모전석탑』 학연문화사, 2016.
최성은, 『발해의 불교유물과 유적』 학연문화사, 2016.
『한일 국보 반가사유상의 만남』 국립중앙박물관, 2016.
이성도, 『한국 마애불의 조형성』 진인진, 2017.
『경주 불국사 삼층석탑』 국립문화재연구소, 2017.
『마음이 곧 부처』 국립광주박물관, 2017.
배재호, 『중국불상의 세계』 경인문화사, 2018.

## 제7강 | 고려·조선 시대 불교미술

문명대, 「노영필 아미타구존도 뒷면 불화의 재검토: 고려 태조의 금강산배점 담무갈(법기)보살 예배도」 『고문화』18, 한국대학박물관협회, 1980
홍윤식, 『불화』 대원사, 1989.
문명대, 『고려불화』 열화당, 1991.
『괘불조사보고서』 문화재관리국·문화재연구소, 1992.
이태호, 「고려불화의 제작기법에 대한 고찰: 염색과 배채법을 중심으로」 『미술자료』53, 국립중앙박물관, 1994.
최완수, 『명찰순례』 대원사, 1994.
강우방·김승희, 『감로탱』 예경, 1995.
『대고려국보전: 위대한 문화유산을 찾아서』 호암미술관, 1995.
정우택 책임편집, 『고려시대의 불화』 시공사, 1997.
홍윤식, 『한국의 불교미술』 대원정사, 1999.
이태호, 「조선시대 목판본 부모은중경의 변상도 판화에 관한 연구」 『서지학연구』19, 서지학회, 2000.
『괘불조사보고서』 국립문화재연구소, 2000.
이태호·이경화·유남해, 『한국의 마애불』 다른세상, 2001.
문명대, 『한국의 불상조각』1-4, 예경, 2003.
유마리·김승희, 『한국미(美)의 재발견7: 불교회화』 솔출판사, 2003.
장희정, 『조선후기 불화와 화사 연구』 일지사, 2003.
홍윤식, 『한국의 불교미술』 대원사, 2003.
『불교동자상』 국립청주박물관, 2003.
김영재, 『고려불화: 실크로드를 품다』 운주사, 2004.
유마리, 『불교회화』 솔, 2005.
정은우, 『고려후기 불교조각 연구』 문예출판사, 2007.
『사경변상도의 세계』 국립중앙박물관, 2007.
박은경, 『조선전기 불화연구』 시공아트, 2008.
김정희, 『불화: 찬란한 불교 미술의 세계』 돌베개, 2009.
『금과 은』 호림박물관, 2010.
『천년의 기다림, 초조대장경』 호림박물관, 2011.
송은석, 『조선후기 불교조각사』 사회평론, 2012.
유홍준, 『유홍준의 한국미술사 강의2: 통일신라·고려』 눌와, 2012.
최성은, 『고려시대 불교조각 연구』 일조각, 2013.
『발원, 간절한 바람을 담다: 불교미술의 후원자들』 국립중앙박물관, 2015.
『세밀가귀(細密可貴)』 삼성미술관 리움, 2015.

정병삼, 『그림으로 보는 불교이야기』 풀빛, 2016.
『대고려 그 찬란한 도전』 국립중앙박물관, 2018.

## 제8강 | 조선 시대 초상화

『한국의 초상화』 국립중앙박물관, 1979.
조선미, 『한국 초상화』 열화당, 1983.
이성미, 『조선시대 그림 속의 서양화법』 대원사, 2000.
『석지 채용신』 국립현대미술관, 2001.
조선미, 『초상화연구』 문예출판사, 2007.
『조선시대 초상화』 국립중앙박물관, 2007.
『한국의 초상화』 문화재청, 2007.
『화폭에 담긴 영혼: 초상』 국립고궁박물관, 2007.
『흥선대원군과 운현궁사람들』 서울역사박물관, 2007.
『초상, 영원을 그리다』 경기도박물관, 2008.
이태호, 『옛 화가들은 우리 얼굴을 어떻게 그렸나』 생각의 나무, 2008.
『조선시대 초상화』1-3, 국립중앙박물관, 2007-2009.
조선미, 『한국의 초상화, 돌베개, 2009.
『초상화의 비밀』 국립중앙박물관, 2011.
이성미, 『어진의궤와 미술사』 소와당, 2012.
조선미, 『왕의 얼굴』 사회평론, 2012.
『조선의 공신』 한국학중앙연구원 장서각, 2012.
『조선 왕실의 어진과 진전』 국립고궁박물관, 2015.
이태호, 『사람을 사랑한 시대의 예술, 조선 후기 초상화』 마로니에북스, 2016.
_____, 「<강인 초상> 반신상: 1783년 강세황 초상화 관련 「계추기사」에 확인되다」 『Seoul Auction』 서울옥션 제145회 미술품경매 도록, 2017.9.
_____, 「<고종황제어진>: 1920년 5월 간재 전우의 요청으로 채용신이 그리다」 『Seoul Auction』 서울옥션 제145회 미술품경매 도록, 2017.9
이성락, 『초상화, 그려진 선비정신』 눌와, 2018.

## 제9강 | 조선 전기 산수화

안휘준, 「한국절파화풍의 연구」 『미술자료』20, 국립중앙박물관, 1977.
_____, 『한국회화사』 일지사, 1980.
『산수화』상, 중앙일보사, 1980.
유준영, 「구곡도의 발생과 기능에 대하여」 『고고미술』151, 한국미술사학회, 1981.
안휘준·이병한, 『몽유도원도』 예경산업사, 1987.
이태호, 「한시각의 북새선은도와 북관실경도: 정선 실경산수의 선례(先例)로서 17세기의 실경도」 『정신문화연구』34, 한국학중앙연구원, 1988.5.
이동주, 『우리나라의 옛 그림』 학고재, 1995.
홍선표, 『조선시대 회화사론』 문예출판사, 1999.
안휘준, 『한국회화사연구』 시공사, 2000.
이태호, 「예안김씨 가전 계회도 3례를 통해 본 16세기 계회산수의 변모」 『미술사학』14, 한국미술사교육연구회, 2000; 이태호·유홍준, 「만남과 헤어짐의 미학: 조선시대 계회도와 전별시」(학고

재, 2000)에 재수록.

유홍준, 『화인열전』1, 역사비평사, 2001.

조정육, 「꿈에 본 복숭아꽃 비바람에 떨어져」 고래실, 2002.

이원복, 『회화』 한국미의 재발견, 솔, 2005.

『청록산수, 낙원을 그리다』 국립중앙박물관, 2006.

고연희, 『조선시대 산수화』 돌베개, 2007.

『하서 김인후와 필암서원』 국립광주박물관, 2007.

안휘준, 『안견과 몽유도원도』 사회평론, 2009.

유준영·이종호 외, 『권력과 은둔(조선의 은둔문화와 김수증의 곡운구곡)』 북코리아, 2010.

유홍준, 『유홍준의 한국미술사 강의3: 조선 그림과 글씨』 눌와, 2013.

홍선표, 『조선회화』 한국미술연구소, 2014.

『산수화, 이상향을 꿈꾸다』 국립중앙박물관, 2014.

안휘준, 『조선시대 산수화 특강』 사회평론아카데미, 2015.

박해훈, 『한국의 팔경도』 소명출판사, 2017.

이태호, 『서울산수』 월간미술사, 2017.

정양모, 『조선시대 화가 총람』 시공사, 2017.

심경호, 『안평, 몽유도원도와 영혼의 빛』 알마, 2018.

### 제10강 | 조선 후기 진경산수화

『산수화』하, 중앙일보사, 1982.

『겸재 정선』 중앙일보사, 1983.

이태호, 「조선후기의 진경산수화 연구: 정선 진경산수화풍의 계승과 변모를 중심으로」 『한국미술사논문집』1, 한국정신문화연구원, 1984.

『국보10: 회화』 예경산업사, 1984.

『단원 김홍도』 중앙일보·계간미술, 1985.

최완수, 『겸재 정선 진경산수화』 범우사, 1993.

이태호, 『조선후기 회화의 사실정신』 학고재, 1996.

안휘준, 『한국회화의 전통』 문예출판사, 1997.

최완수, 『겸재를 따라 가는 금강산 여행』 대원사, 1999.

고연희, 『조선후기 산수기행 예술연구』 일지사, 2001.

이태호, 「자연을 대하는 '같은' 감명, '다른' 시선」 『월간미술』 2002년 1월호.

최완수, 『겸재의 한양진경』 동아일보사, 2004.

이태호, 「실경에서 그리기와 기억으로 그리기: 조선후기 진경산수화의 시방식(視方式)과 화각(畵角)을 중심으로」 『미술사연구』 257, 한국미술사학회, 2008.3.

최완수, 『겸재 정선』1-3, 현암사, 2009.

이태호, 「새로 공개된 겸재 정선의 1742년 작 《연강임술첩》: 소동파 적벽부의 조선적 형상화」 『동양미술사학』2, 동양미술사학회, 2013.

박정애, 『조선시대 평안도 함경도 실경산수화』 성균관대학교 출판부, 2014.

이태호, 『옛 화가들은 우리 땅을 어떻게 그렸나』 마로니에북스, 2015.

_____, 『서울산수』 월간미술사, 2017.

_____, 「금강산 돌아보기와 그리기」 김기석·서보혁·송영훈, 『금강산 관광, 돌아보고 내다봄』 진인진, 2018.

### 제11강 | 조선 후기 조선지도

전상운, 「정척.양성지의 동국지도」 『세종장헌대왕실록』24권, 지리지, 세종대왕기념사업회, 1972.

이찬, 『한국의 고지도』 범우사, 1994.

양보경, 「조선시대의 지방지도: 고종대 군현지도를 중심으로」 『조선시대 지방지도』 1995.

『조선후기지방지도: 전라도편』 서울대학교 규장각, 1996.

소재구, 「김정호 원작 대동여지도 목판의 조사」 『미술자료』58, 국립중앙박물관, 1997.

이태호, 「조선시대 지도의 회화성」 『한국의 옛 지도』 영남대학교박물관, 1998.

양보경, 「여암 신경준의 지리사상」 『국토연구』211(5), 국토연구원, 1999.5.

안휘준·배우성, 『우리 옛 지도와 그 아름다움』 효형출판, 2000.

방동인, 『한국지도의 역사』 신구문화사, 2001.

『옛 삶터의 모습 고지도』 국립중앙박물관, 2005.

『박물관에서 대동여지도를 만나다』 국립중앙박물관, 2007.

『한국의 옛 지도』 문화재청, 2008.

이태호, 「일제강점기에 전승된 개화형 사찰지도: 부산 범어사와 양산 통도사의 전경도 및 그 형식적 연원에 대하여」 『한국고지도연구』2(2), 한국고지도연구학회, 2010.12.

이기봉, 『근대를 들어 올린 거인, 김정호』 세문사, 2011.

이태호, 「판화예술로 본 김정호의 대동여지도」 『한국고지도연구』3(2), 한국고지도연구학회, 2011.12.

『김정호의 꿈, 대동여지도의 탄생』 국립중앙도서관, 2011.

한국고지도집 편집위원회, 『국토의 표상』 동북아역사재단, 2012.

『조선시대 지도와 회화』 국립중앙박물관, 2013.

김성희, 「1872년 군현지도」 중 전라도지도의 회화식 표현 분석」 『미술사학연구』286, 한국미술사학회, 2015.6.

이태호, 「조선 후기 한양 도성의 지도와 회화」 『미술사와 문화유산』5, 명지대학교 문화유산연구회, 2015.

『한국 지도학 발달사』 국토교통부, 2015.

오상학, 「『혼일강리역대국도지도』의 최근 담론과 지도의 재평가」 『국토지리학회지』50(1), 국토지리학회, 2016.3.

『지도예찬』 국립중앙박물관, 2018.

### 제12강 | 조선 후기 풍속화

안휘준, 「조선왕조 후기 회화의 신동향」 『고고미술』134, 한국미술사학회, 1977.

조영석, 『관아재고』 한국정신문화연구원, 1984.

이태호·유홍준, 『조선 후기 그림과 글씨』 학고재, 1992.

이태호, 「조선후기 사회변동과 예술, 회화: 조선후기 회화의 조선풍·독창성·사실주의」 『역사비평』 23, 역사비평사, 1993년 겨울.

_____, 「풍속화」하·나, 대원사, 1996.

안휘준, 『한국회화사 연구』 시공사, 2000.

임형택, 『실사구시의 한국학』 창작과 비평사, 2000.

정병모, 『한국의 풍속화』 한길아트, 2000.

유홍준, 『화인열전』 역사비평사, 2001.

『조선시대 풍속화』 국립중앙박물관, 2002.

이태호, 「조선후기 풍속화에 그려진 여속(女俗)과 여성의 미의식」 『여성고전문학』13, 한국고전여성문학회, 2006.12.

『김홍도』 국립중앙박물관, 2006.
『평양감사 향연도』 국립중앙박물관, 2006.
임형택, 『우리 고전을 찾아서』 한길사, 2007.
홍선표, 『한국의 전통회화』 이화여자대학교 출판부, 2009.
강명관, 『조선풍속사』 푸른역사, 2010.
『공재 윤두서』 국립광주박물관, 2014.
유홍준·김채식, 『김광국의 석농화원』 눌와, 2015.
이태호, 「한국 검무의 발생 배경과 조선 후기 풍속화 기록화의 여성 쌍검무」 『인문과학연구논총』 37(2), 명지대학교 인문과학연구소, 2016.
『미술 속 도시 도시 속 미술』 국립중앙박물관, 2016.

## 제13강 | 조선 후기 문인화

석주명, 「一濠の湖蝶に就で」 『조선』284, 조선총독부, 1939.
_____, 「남나비전(傳)」 『조광(朝光)』3, 조선일보사, 1941.
이동주, 『완당바람』 『우리나라의 옛 그림』 박영사, 1975.
후지즈카 치카시(藤塚鄰), 『청조문화동전의 연구(淸朝文化東傳の研究)』 東國書刊行會, 1975.
권덕주, 「중국 회화 사상에 대한 연구」 숙명여대 출판부, 1982.
이태호, 「다산 정약용(茶山 丁若鏞)의 회화와 회화관」 『다산학보』4, 다산학보 간행위원회, 1982.
_____, 「문인화가들의 기행사경」 『국보10: 회화』 예경산업사, 1984.
안휘준, 「한국 남종산수화풍의 변천」 『삼불 김원룡교수 정년퇴임기념논총』 일지사, 1987.
변영섭, 『표암 강세황 회화연구(豹庵 姜世晃 繪畫研究)』 일지사, 1988.
박석무, 『다산기행』 한길사, 1989.
강관식, 「조선후기 남종화의 흐름」 『간송문화』39, 한국민족미술연구소, 1990.
김기홍, 「18세기 조선 문인화의 신경향」 『간송문화』42, 한국민족미술연구소, 1992.
이태호, 『조선후기 회화의 사실정신』 학고재, 1996.
『조선시대 선비의 묵향』 고려대학교박물관, 1996.
유홍준, 『조선시대 화론연구』 학고재, 1998.
한정희, 『한국과 중국의 회화: 관계성과 비교론』 학고재, 1999.
이태호, 「추사 김정희의 예술론과 회화세계」 『추사 김정희의 예술세계』 제주전통문화연구소·제주교육청, 2000.
유홍준, 『완당평전』 학고재, 2002.
박석무, 『유배지에서 보낸 편지』 창작과 비평사, 2005.
이태호, 『조선후기 회화의 기와 세』 학고재, 2005.
『추사 김정희: 학예(學藝) 일치의 경지』 국립중앙박물관, 2006.
이태호, 「조선후기의 서화예술을 보는 두 쟁점, 다산 정약용의 사실정신과 추사 김정희의 사의정신」 『추사연구』6, 추사연구회, 2008.
박철상, 『세한도』 문학동네, 2010.
『능호관 이인상』 국립중앙박물관, 2010.
『표암 강세황』 국립중앙박물관, 2013.
이태호, 『한국미술사의 라이벌: 감성과 오성 사이』 세창출판사, 2014.
최완수 역, 『추사집』 현암사, 2014.
박철상, 「나는 옛것이 좋아 빗돌을 찾아다녔다-추사 김정희의 금석

학』 너머북스, 2015.
『간송문화(澗松文華)』 매·난·국·죽 선비의 향기, 간송미술문화재단, 2015.
박희병, 『능호관 이인상 서화평석』 돌베게, 2018.
임병목, 『추사기행』 부크크, 2018.

## 제14강 | 조선 후기 궁중기록화와 장식화, 민화

『기사계첩』 이화여자대학교박물관, 1976.
김호근·윤열수, 『한국 호랑이』 열화당, 1986.
김철순, 『한국 민화 논고』 예경, 1991.
조자용, 『민화』 상·하, 웅진출판사, 1992.
이태호·유홍준, 『문자도』 대원사, 1993.
김지영, 「18세기 화원의 활동과 화원화의 변화」 『한국사론』32, 서울대학교 국사학과, 1994.12.
윤열수, 『한국의 무신도』 이가책, 1994.
권영필, 『미적 상상력과 미술사학』 문예출판사, 2000.
박정혜, 『조선시대 궁중기록화 연구』 일지사, 2000.
윤열수, 『민화』 예경, 2000.
강관식, 『조선 후기 궁중화원 연구』 전2권, 돌베개, 2001.
박본수, 「국립중앙박물관 소장 십장생도」 『미술사논단』15, 한국미술연구소, 2002.12.
윤열수, 『민화이야기』 디자인하우스, 2003.
이성미, 『조선왕실의 미술문화』 대원사, 2005.
『동궐도 읽기』 문화재청 창덕궁관리소, 2005.
이태호, 「조선후기 풍속화에 그려진 여속(女俗)과 여성의 미의식」 『여성고전문학』13, 한국고전여성문학회, 2006.12.
윤열수, 『산신도』 대원사, 2007.
이창희·권순권 역주, 『조선대세시기Ⅲ: 경도잡지·열양세시기·동국세시기』 국립민속박물관, 2007.
『수복 장수를 바라는 마음』 국립민속박물관, 2007.
이성미, 『가례도감의궤와 미술사』 소와당, 2008.
『궁궐의 장식그림』 국립고궁박물관, 2009.
『잔치풍경: 조선시대 향연과 의례』 국립중앙박물관, 2009.
『조선시대 궁중행사도』1-3, 국립중앙박물관, 2010-2012.
『화원』 삼성미술관 리움, 2011.
정병모, 『민화, 가장 대중적인 그리고 한국적인』 돌베개, 2012.
『길상』 국립중앙박물관, 2012.
『동궐(東闕)』 동아대학교 석당박물관·고려대학교박물관, 2012.
『조선 선비의 서재에서 현대인의 서재로: 책거리 특별전』 경기도박물관, 2012.
박정혜 외, 『왕과 국가의 회화』 『조선 궁궐의 그림』 『왕의 화가들』 돌베개, 2012.
『아름다운 궁중자수』 국립고궁박물관, 2013.
이성미, 『영조대의 의궤와 미술문화』 한국학중앙연구원출판부, 2014.
송재소, 『다산시 연구』 창비, 2014.
정은주, 『조선시대 사행기록화』 사회평론, 2014.
송재소, 『시로 읽는 다산의 생애와 사상』 세창출판사, 2015.
정병모 기획, 『한국의 채색화』 전3권, 다할미디어·에이엔아이 팩토리, 2015.
『민화본색』 가회박물관, 2015.
『조선의 나전, 오색찬란』 호림박물관, 2015.

『조선의 왕비와 후궁』 국립고궁박물관, 2015.
『광통교 서화사(書畫肆)』 서울역사박물관, 2016.
『조선 궁중화·민화 걸작: 예술의 전당·현대화랑』, 2016.
윤범모, 『한국미술론』 칼라박스, 2017.
이영실, 『조자용과 민화운동』 지디비주얼, 2017.
『한국민화논총』 한국민화센터, 2017.
최공호, 『조선가구』 문사철, 2018.

## 제15강 | 조선 말기 개성파 화가들

이태호, 「석창 홍세섭의 생애와 작품」 『고고미술』146·147, 한국
미술사학회, 1980.8.
_____ 「조선시대 호남의 전통회화」 『호남의 전통회화』 국립광주
박물관·광주박물관회, 1984.
_____ 「남도의 전통회화 전남 화맥을 이룬 작가들을 중심으로」
전남의 문화와 예술 편집위원회 편, 『전남의 문화와 예술』 전라
남도·광주박물관, 1986.
안휘준, 「조선말기 화단과 근대회화로의 이행」 『한국근대회화명
품』 국립광주박물관, 1995.
조희룡(趙熙龍), 『조희룡전집(趙熙龍全集)』1-6, 한길사, 1999.
이영훈, 『오원 장승업의 삶과 예술』 해들누리, 2002.
『오원 장승업: 조선왕조의 마지막 대가』 서울대학교박물관, 2002.
김정숙, 『흥선대원군 이하응의 예술세계』 일지사, 2004.
『조선말기 회화전: 화원, 전통, 새로운 발견』 삼성미술관 리움,
2006.
박영규, 『한국의 전통가구』 한문화사, 2011.
한영규, 『조희룡과 추사파 중인의 시대』 학자원, 2012.
이태호, 『조선후기 화조화전: 꽃과 새, 풀벌레, 물고기가 사는 세상』
동산방, 2013.
이선옥, 『우봉 조희룡: 19세기 묵장의 영수』 돌베개, 2017.
정은주, 『조선지식인, 중국을 거닐다』 한국학중앙연구원 출판부,
2017.

## 제16강 | 대한 제국기 근대적 변모

『(구한말 미국인 화가 보스가 그린) 고종황제 초상화 특별전』 국립
현대미술관, 1982.
조흥윤·게르노트 푸르너, 『기산풍속도첩』 범양사, 1984.
허영환, 『심전 안중식』 예경산업사, 1984.
최석태, 「이도영 예술의 근대성」 『근대 한국미술논총』 학고재,
1992.
최인진, 『한국 사진사1631-1945』 눈빛, 1999.
임형택, 「한국문화에 대한 역사적 인식논리: 동아시아전통과 근
대세계와의 관련에서」 『실사구시의 한국학』 창작과 비평사,
2000.
『석지 채용신』 국립현대미술관, 2001.
김홍식·이태호, 「서양문화가 조선 땅에 터를 잡다: 건축가 심의석
과 화가 채용신」 『흙으로 빚은 이야기』10, 디새집, 2003.6.
이태호, 「20세기 초 전통회화의 변모와 근대화: 채용신·안중식·이
도영을 중심으로」 『동양학』34, 단국대학교 동양학연구원(구 단
국대학교 동양학연구소), 2003.8.
『전통회화 명문가 3인전: 임전(琳田)·소림(小琳)·소정(小亭)』 동

산방, 2006.
김진하, 『나무거울-출판물로 본 한국 근현대 목판화』 우리미술연
구소·품, 2007.
이태호 엮음, 『우리 근대 전통회화의 고루(固陋)와 혁신(革新)』
『한국 근대서화의 재발견』 학고재, 2009.
홍선표 외, 『동아시아 미술의 근대와 근대성』 학고재, 2009.
김이순, 『대한제국 황제릉』 소와당, 2010.
『100년전의 기억, 대한제국』 국립고궁박물관, 2010
『대한제국』 국립고궁박물관, 2011.
김세민, 「영은문, 모화관의 건립과 독립문, 독립관으로의 변천」 『향
토서울』82, 서울특별시사편찬위원회, 2012.
최인진, 『해강 김규진과 천연당 사진관』 한국 사진의 탄생, 아라,
2014.
홍선웅, 『한국 근대판화사』 미술문화, 2014.
최인진, 『한국 사진의 한 세기』 시각, 2015.
『석조전 대한제국 역사관』 문화재청 덕수궁 관리소, 2015.
김이순, 『조선왕실 원의 석물』 한국미술연구소, 2016.
『민속품과 함께 하는 기산풍속도』 계명대학교 행소박물관, 2017.
『대한제국의 미술, 빛의 길을 꿈꾸다』 국립현대미술관, 2018.

## 제17강 | 20세기 전반 식민지 시대의 굴절과 신미술의 정착

『조선미술전람회도록(朝鮮美術展覽會圖錄)』 조선총독부조선
미술전람회(朝鮮總督府朝鮮美術展覽會), 1922-1940.
『오지호(吳之湖)·김주경(金周經) 이인화집(二人畫集)』 한성도
화주식회사(漢城圖書株式會社), 1938.
김윤수, 『한국현대회화사』 한국일보사, 1972.
이경성, 『한국근대미술연구』 동화출판공사, 1974.
오광수, 『한국현대미술사』 열화당, 1979.
김영기 편, 『김해강 유묵(金海岡遺墨)』 대일문화사, 1980.
임종국, 『일제침략과 친일파』 청사, 1982.
이구열, 『근대한국화의 흐름』 미진사, 1983.
윤범모, 『한국현대미술100년』 현암사, 1984.
동경예술대학백년사간행위원회, 『동경예술대학백년사(東京藝術
大學百年史)』I, 1987.
최완수, 「일주 김진우 연구」 『간송문화』40, 한국민족미술연구소,
1991.
이태호, 「1940년대 초반 친일미술의 군국주의적 경향성」 이구열
선생 회갑논문집 간행위원회 저, 『근대한국미술논총』 학고재,
1992.
반민족문제연구소 엮음, 『청산하지 못한 역사』 청년사, 1994.
윤범모·최열, 『김복진전집』 청년사, 1995.
정호진, 「조선미술전람회 제도에 관한 연구」 『미술사학연구』205,
한국미술사학회, 1995.
윤난지, 『김환기: 자연을 노래한 조형시인』 재언, 1996.
이중희, 「조선미술전람회 창설에 대하여」 『한국근대미술사학』3, 한
국근대미술사학회, 1996.
김영나, 『20세기의 한국미술』 도서출판 예경, 1998.
윤범모, 『한국근대미술의 형성』 미진사, 1998.
최열, 『한국근대미술의 역사』 열화당, 1998.
리재현, 『조선력대미술가편람』 문학예술종합출판사. 1999.
정호진, 「조선미전(朝鮮美展)의 심사위원(審査委員) 및 그 영향」
『미술사학연구』223, 한국미술사학회, 1999.

김용준, 『근원수필』 범우사, 2000.
윤범모, 『한국근대미술』 한길아트, 2000.
최열, 『한국근현대미술비평사』 열화당, 2001.
김용준, 『민족미술론』 열화당, 2002.
이태호, 「오지호(吳之湖)의 회화예술(繪畵藝術)과 사상적(思想的) 역정(歷程)」 『인문과학연구논총』 25, 명지대학교 인문과학연구소, 2003.
『빛을 그린 화가 오지호』 국립광주박물관·부국문화재단, 2003.
박계리, 『모더니티와 전통론: 혼돈의 시대 미술을 통한 정체성 읽기』 혜안, 2004.
이태호, 『20세기 7人의 화가(畵家)들』 노화랑, 2004.
_____, 『20세기의 금강산도(金剛山圖): 현장에서 그린 사생화(寫生畵)와 기억으로 담은 추상화(追想畵)』 『그리운 금강산(金剛山)』 국립현대미술관, 2004.
김윤수 외, 『한국미술 100년』, 한길사, 2006.
이중희, 「초기 서양화 정착에 관한 연구: 조선미술전람회를 중심으로」 『한국근현대미술사학』16, 한국근현대미술사학회, 2006.8.
홍선표, 『한국근대미술사』 시공아트, 2009.
윤범모, 『김복진 연구』 동국대학교출판부, 2010.
정형민, 『근현대한국미술과 동양의 개념』 서울대학교출판사, 2011.
정지석·오영식편저, 『정현웅 미술작품집, 돌을 돌파하는 미술』 소명출판, 2012.
『향(鄕): 이인성 탄생 100주년 기념화집』 국립현대미술관, 2012.
조은정, 『춘곡 고희동』 컬처북스, 2014.
홍윤리, 「오지호의 <남향집> 연구」 『한국근현대미술사학』28, 한국근대미술사학회, 2014.12.
『근대회화 대한제국에서 1950년대까지』 이화여자대학교박물관, 2014.
최열, 『한국근대미술의 역사』 열화당, 2015.
『창덕궁 대조전 벽화』 국립고궁박물관, 2015.
정형민, 『한국 근현대 회화의 형성 배경』 학고재, 2017.
『신여성 도착하다』 국립현대미술관, 2017.
『창덕궁 희정당 벽화』 국립고궁박물관, 2017.

## 제18강 | 20세기 후반 한국미의 서정성 추구

고은, 『이중섭, 그 예술과 생애』 신동아, 1973.
이구열, 『박수근론(朴壽根論)』 『박수근 10주기 기념전』 1975.
_____, 『향토적 야취의 이상화와 득진(得眞)의 수묵미』 『청전 이상범』 예경산업사, 1981.
이태호, 『조선시대 호남의 전통회화』 『호남의 전통회화』 국립광주박물관, 1984.
이대원, 『박수근과의 만남』 『박수근 1914-1965』 열화당, 1985.
구상, 『시집 이중섭』 탑출판사, 1987.
이태호, 『청전의 산수와 현대 한국화』 『산수화사대가전』 호암미술관, 1989.
『고암 이응노전』 호암갤러리, 1989.
『임응식 사진집』 사진예술사, 1995.
『박생광 화집』 예원, 1997.
『청전 이상범』 호암미술관, 1997.
강성원, 『그림으로 보는 한국 여성미학의 사회사』 사계절, 1998.
주명덕, 『섞여진 이름들: 주명덕 사진집』 시각, 1998.
『우리의 화가 박수근』 호암갤러리, 1999.
최인진, 『한국사진사 1631-1945』 눈빛, 2000.
정영목, 『장욱진·Catalogue Raisonné: 유화』 학고재, 2001.
『도상봉』 국립현대미술관, 2002.
이주영, 『삶의 진실을 포착한 작가: 임응식(林應植)』 『현대미술관연구』13, 국립현대미술관, 2002.
이태호, 「오지호(吳之湖)의 회화예술과 사상적 역정(歷程)」 『인문과학연구논총』25, 명지대학교 인문과학연구소, 2003.7.
김현숙, 김영나, 정영목, 정형진 『장욱진, 화가의 삶과 사상』 태학사, 2004.
『박생광 탄생 100주년 기념화집』 이영미술관, 2004.
이대원, 『혜화동70년』 이대원 화문집, 아트팩토리, 2005.
권태균, 『(사진가) 임응식: 카메라로 진실을 말하다』 나무숲, 2006.
김광림, 『진짜와 가짜의 틈새에서 화가 이중섭의 생각』 다시, 2006.
이태호, 「조선시대의 화맥(畵脈)을 이은 명문가(名門家) 3인」 『전통회화 명문가 3인전: 임전(琳田)·소림(小琳)·소정(小亭)』 동산방, 2006.
천경자, 『꽃과 영혼의 화가 천경자』 랜덤하우스, 2006.
『주명덕』 아트선재미술관, 2006.
최태만, 『한국대미술조각사 연구』 아트북스, 2007.
『남농 허건』 국립현대미술관, 2007.
『남종화의 거장, 소치 허련 200년』 국립광주박물관, 2008.
이이남, 『사이에 스며든다』 학고재, 2009.
『권진규』 국립현대미술관, 2009.
최열, 『시대공감, 박수근평전』 마로니에북스, 2011.
_____, 『권진규』 마로니에북스, 2011.
구정화, 「근대의 기획, '현모양처'에 대한 여성화가들의 상징투쟁」 『한국근현대미술사학』26, 한국근현대미술사학회, 2013.12.
『이응노, 세상을 넘어 시대를 그리다』 이응노미술관, 2013.
지상현, 『임응식』 열화당, 2013.
이태호, 『한국미술사의 라이벌, 감성과 오성사이』 세창출판사, 2014.
정준모, 『한국미술, 전쟁을 그리다』 마로니에북스, 2014.
_____, 『한국근대미술을 빛낸 그림들』 컬처북스, 2014.
최열, 『이중섭평전, 신화가 된 화가, 그 진실을 찾아서』 돌베개, 2014.
『거장 이쾌대: 해방의 대서사』 국립현대미술관, 2015.
『의재 허백련』 국립광주박물관, 2015.
이태호, 「천경자의 삶과 회화예술: 마녀가 내뿜는 색채미와 프리미티비즘」 『(천경자 1주기 추모전)바람은 불어도 좋다. 어차피 부는 바람이다』 서울시립미술관, 2016.
『이중섭, 백년의 신화』 국립현대미술관, 2016.
이태호, 「한국미술사의 절정: 지난 300년, 백자달항아리에서 수화 김환기까지」 『한국미술사의 절정』 노화랑, 2017.2.
『이응노: 추상의 서사』 이응노미술관, 2018.
이태호, 「청전 이상범의 평담平澹과 소정 변관식의 분방奔放 대조를 이룬 두 거장의 인생과 그림 이야기」 『청전과 소정』 노화랑, 2018. 9.

## 제19강 | 20세기 후반 추상미술의 전개

김환기, 『이조 항아리』 『신천지』 1946.
조요한, 「김환기, 아름다운 자연과의 화합과 탐색」 『공간』 1978년 9

월호

이승택, 「한국적(韓國的)인 소재(素材)와 나의 것」, 『공간』, 1979년 7월호.

김영나, 『한국현대미술의 흐름』, 일지사, 1988.

『남관: 80년의 생애와 예술』, 갤러리현대, 1991.

김달진, 『바로보는 한국의 현대미술』, 발언, 1995.

오광수, 『김환기』, 열화당, 1996.

유우리, 『윤형근의 다청 회화』, 아침미디어, 1996.

오광수, 『한국추상미술 40년』, 재원, 1997.

서성록, 『박서보, 앵포르멜에서 단색화까지』, 재원, 2000.

윤진섭, 『한국모더니즘 미술연구』, 재원, 2000.

오광수·서성록, 『우리 미술 100년』, 현암사, 2001.

『한국현대미술의 전개: 1970-90』, 갤러리현대, 2001.

강태희, 「이우환과 70년대 단색 회화」, 『현대미술사연구』14, 현대미술사학회, 2002.

윤진섭, 『한국모더니즘 미술 연구』, 재원, 2002.

김홍희, 『한국화단과 현대미술』, 눈빛, 2003.

한국현대미술사연구회, 『한국현대미술 1970-80』, 학연문화사, 2004.

김이순, 『현대조각의 새로운 지평』, 혜안, 2005.

김미경, 『모노하의 길에서 만난 이우환』, 공간사, 2006.

서성록, 『한국현대회화의 발자취』, 문예출판사, 2006.

김이순, 『한국의 근현대미술』, 조형교육, 2007.

이인범, 『신사실파, 한국 최초의 순수 화가동인』, 미술문화, 2008.

윤난지, 『페미니즘과 미술』, 눈빛, 2009.

오광수, 『한국현대미술사: 1900년대 도입과 정착에서 오늘의 단면과 상황까지』, 열화당, 2010.

이태호, 『봄에는 봄을 그리다: 김종학이 인사동과 설악과 어울려 낸 우리 색의 현란』, 『김종학 KIM CHONG HAK PETROSPECTIVE』, 국립현대미술관, 2011.

정형민, 『근현대 한국미술과 동양 개념』, 서울대학교 출판문화원, 2011.

박영택, 『테마로 보는 한국 현대미술』, 마로니에북스, 2012.

『유영국』, 마로니에북스, 2012.

『이승택 1932-2012』, 성곡미술관, 2012.

『1958, 에콜 드 파리』, 신세계갤러리, 2012.

오광수, 『김종영: 한국 현대조각의 선구자』, 시공아트, 2013.

『Kim Tschang-Yeul: 김창열 화업 50년』, 갤러리현대, 2013.

『한국 미술단체 100년』, 김달진미술자료박물관, 2013.

박영택, 『한국 현대미술 지형도』, 휴머니스트, 2014.

윤진섭, 『글로컬리즘과 아시아의 현대미술』, 사문난적, 2014.

『고영훈』, 가나아트, 2014.

『이승택: 거꾸로』, 갤러리현대, 2014.

서진수, 윤진섭 등, 『단색화 미학을 말하다』, 마로니에북스, 2015.

윤난지, 『한국현대미술의 정체』, 한길사, 2018.

『윤형근』, 국립현대미술관, 2018.

**제20강 | 현대 문명과 사회, 그리고 미술**

성완경, 『시각과 언어1』, 열화당, 1982.

『시각과 언어2』, 열화당, 1985.

원동석, 『민족미술의 논리와 전망』, 풀빛, 1985.

『현실과 발언』, 열화당, 1985.

이태호, 『80년대 현장미술의 발전과 걸개그림』, 『가나아트』, 1989년 11·12월호, 가나아트갤러리, 1989.11.

이태호, 『우리시대 우리미술』, 풀빛, 1991.

정이담, 『문예운동의 현단계와 전망』, 한마당, 1991.

최열, 『민족미술의 이론과 실천』, 돌베개, 1991.

『신학철』, 현대작가선1, 학고재, 1991.

이태호, 『버림받은 정직성, 밑둥 잘린 삶터의 분노』, 『이종구 땅의 사람들』, 학고재, 1992.

_____, 『남도의 빛, 그 땅의 사람들』, 『강연균 화집』, 삼성출판사, 1993.

_____, 『자연과 소통한 생활 속의 선화(禪畵): 최근 변화된 이철수의 작품세계』, 『산벚나무 꽃 피었는데』, 학고재, 1993.

유홍준, 『80년대 미술의 현장과 작가들』, 열화당, 1994.

윤범모, 『미술과 함께, 사회와 함께』, 미진사, 1994.

최열, 『한국현대미술운동사』, 돌베개, 1994.

국립현대미술관, 『민중미술15년(1980-1994)』, 삶과 꿈, 1994.

이영욱, 『미술과 진실?』, 미진사, 1996.

이태호, 『광주항쟁과 미술운동』, 나간채 엮음, 『광주민중항쟁과 5월 운동 연구』, 전남대학교 5·18연구소, 1997.

_____, 『칼끝에 실어낸 5월 광주: 1980년대 홍성담 판화론』(한·영·일어), FROM THE ASIANS-Tomiyama, Taeko·Hong, Sung-dam, May 16, 1998.

김홍희, 『페미니즘, 비디오, 미술』, 재원, 1998.

김홍희, 『백남준』, 나무숲, 2001.

_____, 『여성과 미술』, 눈빛, 2003.

심광현, 『문화사회와 문화정치』, 문화과학사, 2003.

『플렉탈』, 현실문화연구, 2005.

윤범모, 『우리시대를 이끈 미술가 30인』, 현암사, 2005.

김홍희, 『굿모닝 미스터 백, 해프닝 플럭서스 비디오 아트 백남준』, 디자인하우스, 2007.

『한국현대미술 1980-90』, 학연문화사, 2009.

황재형, 『칠 흙과 빌 땅』, 가나아트센터, 2010.

『오윤전집』 전3권, 현실문화, 2010.

한재섭, 『신학철의 <한국 근·현대사> 연작 연구』, 『한국근현대미술사』 22, 한국근현대미술사학회, 2011.12.

『Asia ArtZOO Competition Collection 2011』, 아트주, 2011.

김홍길, 『정치적인 것을 넘어서, 현실과 발언 30년』, 현실과 발언, 2012.

김진하, 『오윤의 출판미술 목판화: 비애와 박진감을 아우르는 신명(神命)의 세계』, 『근대서지』6, 근대서지학회, 2012.12.

윤난지, 『한국현대미술 읽기』, 눈빛, 2013.

김필호, 김홍희 외, 『1990년대 한국미술』, 현실문화, 2016.

강수미, 『까다로운 대상: 2000년 이후 한국현대미술』, 글항아리, 2017.

김준권·김진하 엮음, 『광화문미술행동의 100일간의 기록』, 나무아트, 2017.

반이정, 『한국 동시대 미술 1998-2009』, 미메시스, 2017.

박응주, 박진화 외, 『민중미술, 역사를 듣는다 1』, 현실문화, 2017.

윤난지, 『한국동시대미술 1990년 이후』, 사회평론, 2017.

홍성담, 『세월오월과 촛불』, 가나문화재단, 2018.

# 사진 출처

수록된 사진 중 일부는 노력에도 불구하고 저작권자를 확인하지 못하고 출간했습니다. 확인되는 대로 최선을 다해 협의하겠습니다.

**[1강]** 그물무늬토기 ⓒ국립중앙박물관/ 융기문토기 ⓒ국립제주박물관/ 빗살무늬토기 ⓒ국립중앙박물관/ 빗살무늬토기 ⓒ국립중앙박물관/ 빗살무늬토기 ⓒ국립중앙박물관/ 갮아가리토기 ⓒe-뮤지엄/ 번개무늬토기 ⓒ국립중앙박물관/ 화염무늬토기 ⓒTokyo National Museum/ 빗살무늬토기 ⓒ국립중앙박물관 **[2강]** 부여 송국리 출토 유물 일괄 ⓒ국립중앙박물관/ 비파형동검 ⓒ국립중앙박물관/ 세형동검 ⓒ국립중앙박물관/ 중국식청동검 ⓒ국립전주박물관/ 네 개의 산자 무늬 거울 ⓒ恭王府/ 잔무늬거울 ⓒ국립중앙박물관/ 화순 대곡리 출토 유물 일괄 ⓒ국립중앙박물관/ 잔무늬거울 ⓒ문화재청/ 검파형동기 ⓒ국립중앙박물관/ 어깨 장식 청동기 ⓒTokyo National Museum/ 울산 반구대 암각화 ⓒUlsan Museum2014/ 반구대 암각화(고래들) ⓒUlsan Museum2014/ 반구대 암각화(사람) ⓒUlsan Museum2014/ 검은간토기 ⓒ국립중앙박물관/ 가지무늬토기 ⓒ국립진주박물관/ 농경문청동기 ⓒ국립중앙박물관/ 그물무늬토기 ⓒ국립진주박물관/ 진주 대평리 유적 전경 ⓒ국립진주박물관 **[3강]** 고구려 연꽃무늬 수막새 ⓒ국립중앙박물관/ 백제 연꽃무늬 수막새 ⓒ국립중앙박물관/ 신라 연꽃무늬 수막새 ⓒ국립중앙박물관/ 통일 신라 연꽃무늬 수막새 ⓒ국립중앙박물관/ 광개토대왕명 청동그릇 ⓒ국립중앙박물관/ 왕의 묘지석 ⓒ국립공주박물관/ 왕의 금관 장식 ⓒ국립공주박물관/ 왕비의 금관 장식 ⓒ국립공주박물관/ 백제금동대향로 ⓒ국립부여박물관/ 그릇받침토기 ⓒ국립공주박물관/ 나주 신촌리 금동관 ⓒ국립나주박물관/ 고령 지산동 금동관 ⓒ대가야박물관/ 금동관 ⓒ국립김해박물관/ 목항아리와 그릇받침 ⓒ국립김해박물관/ 짚신모양토기 ⓒ국립중앙박물관/ 장니 천마도 ⓒ국립경주박물관/ 금제관모 ⓒ국립경주박물관/ 금제새날개모양금관장식 ⓒ국립경주박물관/ 금관 ⓒ국립경주박물관/ 금귀걸이 ⓒ국립중앙박물관/ 토우장식항아리 ⓒ국립경주박물관/ 유리병 ⓒ국립중앙박물관 **[4강]** 씨름도 ⓒ국립문화재연구소/ 전투 장면 ⓒ국립문화재연구소/ 무인 도상 ⓒ국립문화재연구소/ 금동 못신 ⓒ국립중앙박물관 **[5강]** 긴 목 항아리 ⓒ국립중앙박물관/ 녹유뼈단지 ⓒ국립중앙박물관/ 청자항아리 ⓒ국립중앙박물관/ 청자 긴 목병 ⓒ국립중앙박물관/ 청자참외모양병 ⓒ국립중앙박물관/ 청자죽순모양주전자 ⓒ국립중앙박물관/ 청자원숭이모자모양연적 ⓒ문화재청/ 청자어룡모양주전자 ⓒ국립중앙박물관/ 청자상감운학무늬매병 ⓒ문화재청/ 청자연꽃무늬매병 ⓒ국립중앙박물관/ 청자양각모란넝쿨용무늬참외모양매병 ⓒ국립중앙박물관/ 청자상감구름학무늬매병 ⓒ국립중앙박물관/ 청자철화구름무늬매병 ⓒ국립부여박물관/ 분청자인화무늬접시 ⓒ국립중앙박물관/ 백자철화매조무늬항아리 ⓒ국립중앙박물관/ 홍치2년명백자청화송죽무늬항아리 ⓒ문화재청/ 백자철화끈무늬병 ⓒ국립중앙박물관/ 백자청화국죽무늬팔각병 ⓒ국립중앙박물관/ 백자청화동화십장생무늬항아리 ⓒ국립중앙박물관 **[6강]** 간다라 석조불두 ⓒ국립중앙박물관/ 연가7년명 금동여래입상 ⓒ국립중앙박물관/ 국보 제83호 금동미륵반가사유상 ⓒ국립중앙박물관/ 흥성선원 터 출토 금동반가사유상 ⓒ문화재청/ 국보 제78호 금동미륵반가사유상 ⓒ국립중앙박물관/ 미륵사지 서탑 출토 사리장엄구 ⓒ국립문화재연구소/ 사천왕사 녹유신장상 ⓒ국립경주박물관/ 성덕대왕 신종 ⓒ국립경주박물관/ 대방광불화엄경변상도 ⓒ문화재청 **[7강]** 아미타여래구존도 ⓒ국립중앙박물관/ 지장보살현신도 ⓒ국립중앙박물관/ 대방광불화엄경 제47권 변상도 ⓒ국립중앙박물관/ 부석사 소조아미타여래좌상 ⓒ문화재청/ 금동관음보살좌상 ⓒ국립중앙박물관/ 금동대세지보살좌상 ⓒ문화재청/ 무위사 극락보전 아미타여래삼존도 ⓒ문화재청/ 무위사 극락보전 백의관음도 ⓒ국립중앙박물관/ 금동여래좌상 ⓒ국립중앙박물관/ 내소사 영산회 괘불탱 ⓒ국립문화재연구소 **[8강]** 영조 어진 ⓒ국립고궁박물관/ 이성원 초상 ⓒ국립중앙박물관/ 조영진 초상 초본 ⓒ국립중앙박물관/ 이창의 초상 초본 ⓒ국립중앙박물관/ 철종 어진 ⓒ국립고궁박물관/ 조반 초상 ⓒ국립중앙박물관/ 조반부인 초상 ⓒ국립중앙박물관/ 동양인 흉상 ⓒRijks museum/ 심득경 초상 ⓒ국립중앙박물관/ 고양이와 참새 ⓒ국립중앙박물관/ 투견도 ⓒ국립중앙박물관/ 유언호 초상 ⓒ문화재청/ 서직수 초상 ⓒ국립중앙박물관/ 조씨 삼형제 초상 ⓒ국립민속박물관/ 이재 초상 ⓒ국립중앙박물관/ 이채 초상 ⓒ국립중앙박물관/ 강이오 초상 ⓒ국립중앙박물관 **[9강]** 조춘도 ⓒNational palace Museum/ 계산청원도 ⓒNational palace Museum/ 산수도 ⓒ국립중앙박물관/ 연방동년일시조사계회도 ⓒ국립광주박물관/ 미원계회도 ⓒ국립중앙박물관/ 적벽도 ⓒ국립중앙박물관/ 무이구곡도 ⓒ국립중앙박물관/ 송하담소도 ⓒ고려대학교박물관/ 니금산수도 ⓒ국립중앙박물관/ 산수도 ⓒ국립중앙박물관/ 설중귀려도 ⓒ국립중앙박물관/ 달마도 ⓒ국립중앙박물관/ 첩섭대 ⓒ국립중앙박물관/ 길주과시도 ⓒ국립중앙박물관/ 함흥방방도 ⓒ국립중앙박물관/ 칠보산전도 ⓒ국립중앙박물관 **[10강]** 관폭도 ⓒ고려대학교박물관/ 단발령망금강전도 ⓒ국립중앙박물관/ 한임강명승도권 ⓒ국립중앙박물관/ 박연(송도기행첩) ⓒ국립중앙박물관 **[11강]** 조선방역지도 ⓒ문화재청/ 동국대지도 ⓒ국립중앙박물관/ 양주(팔도군현지도첩) ⓒ규장각한국학연구원/ 정읍(호남지도) ⓒ규장각한국학연구원/ 수선전도 ⓒ국립중앙박물관/ 대동여지도 목판 5판 ⓒ국립중앙박물관/ 대동여지도 ⓒ국립중앙박물관/ 광주지도 ⓒ규장각한국학연구원 **[12강]** 돌 깨기 ⓒ국립중앙박물관/ 점심 ⓒ국립중앙박물관/ 무동 ⓒ국립중앙박물관/ 씨름 ⓒ국립중앙박물관/ 서당 ⓒ국립중앙박물관/ 타작 ⓒ국립중앙박물관/ 우물가 ⓒ국립중앙박물관/ 타도락취 ⓒ국립중앙박물관/ 논갈이 ⓒ국립중앙박물관/ 고누놀이 ⓒ국립중앙박물관/ 처네 쓴 여인 ⓒ국립중앙박물관/ 저잣길 ⓒ국립중앙박물관/ 행상 ⓒ국립중앙박물관/ 주막 ⓒ국립중앙박물관/ 부녀자들의 나들이 ⓒ국립중앙박물관/ 기려도교 ⓒ국립중앙박물관 **[13강]** 추산문도도 ⓒNational Palace Museum/ 춘산서송도 ⓒNational Palace Museum/ 진계교책건 ⓒNational Palace Museum/ 니금산수도 ⓒ국립중앙박물관/ 구룡연 ⓒ국립현대미술관/ 설송도 ⓒ국립현대미술관/ 송도전경 ⓒ국립중앙박물관/ 영통동구 ⓒ국립중앙박물관/ 하경산수도 ⓒ국립중앙박물관/ 묵죽도 ⓒ국립중앙박물관/ 매조도 ⓒ고려대학교박물관/ 화접도 대련 ⓒ국립중앙박물관 **[14강]** 동궐도 ⓒ고려대학교박물관/ 십장생도10폭병풍 ⓒ국립고궁박물관/ 모란도10폭병풍 ⓒ국립중앙박물관/ 맹호도 ⓒ국립중앙박물관/ 석란도10폭병풍 ⓒ국립고궁박물관 **[15강]** 고종 초상 ⓒ국립중앙박물관/ 묵란도 ⓒ국립중앙박물관/ 매화초옥도 ⓒ국립중앙박물관/ 계산포무도 ⓒ국립중앙박물관/ 유압도 ⓒ국립중앙박물관/ 야압도 ⓒ국립중앙박물관 **[16강]** 면암 최익현 초상 ⓒ국립중앙박물관/ 백악춘효(가을본) ⓒ국립중앙박물관 **[17강]** 금강산만물초승경도 ⓒ국립고궁박물관/ 총석정절경도 ⓒ국립고궁박물관/ 초동 ⓒ이승은 · 국립현대미술관/ 부채 든 자화상 ⓒWilliam Koh · 국립현대미술관/ 남향집 ⓒ오승우 · 국립현대미술관/ 파란 ⓒ주성태 · 국립현대미술관/ 여인 ⓒ국립현대미술관/ 친구의 초상 ⓒ국립현대미술관/ 론도 ⓒ환기재단 · 환기미술관 **[18강]** 해방 ⓒ김영숙 · 국립현대미술관/ 폐허의 서울 ⓒ이명희 · 국립현대미술관/ 독서하는 소녀 ⓒ갤러리현대/ 나무와 두 여인 ⓒ갤러리현대/ 유경 ⓒ이승은 **[19강]** 피난열차 ⓒ환기재단 · 환기미술관/ 무제 09-Ⅴ-74 #332 ⓒ환기재단 · 환기미술관/ 핵No. G-99 ⓒ고정자 · 국립현대미술관 **[20강]** 한라산 자락 사람들 ⓒ강요배

# 이야기 한국미술사

**주먹도끼부터 스마트폰까지**

초판 인쇄일  2019년 2월 11일
초판 발행일  2019년 2월 18일
2판 2쇄    2021년 8월 5일

지은이    이태호

발행인    이상만
발행처    마로니에북스
등록      2003년 4월 14일 제 2003-71호
주소      (03086) 서울특별시 종로구 동숭길113
대표      02-741-9191
편집부    02-744-9191
팩스      02-3673-0260
홈페이지   www.maroniebooks.com

ISBN  978-89-6053-568-8(03600)